U0143160

"十二五"普通高等教育本科国家级规划教材
首届全国优秀教材（高等教育类）二等奖

名 家 通 识 讲 座 书 系

戏剧艺术
十五讲(第四版)

□ 董 健 马俊山 著

北京大学出版社
PEKING UNIVERSITY PRESS

图书在版编目（CIP）数据

戏剧艺术十五讲/董健，马俊山著. —4 版. —北京：北京大学出版社，2022.8
（名家通识讲座书系）
ISBN 978－7－301－33197－2

Ⅰ.①戏… Ⅱ.①董…②马… Ⅲ.①戏剧艺术—艺术理论—教材 Ⅳ.①J80

中国版本图书馆 CIP 数据核字（2022）第 135157 号

书　　　名	戏剧艺术十五讲（第四版） XIJU YISHU SHIWUJIANG（DI-SI BAN）
著作责任者	董　健　马俊山　著
责任编辑	艾　英
标准书号	ISBN 978－7－301－33197－2
出版发行	北京大学出版社
地　　　址	北京市海淀区成府路 205 号　100871
网　　　址	http://www.pup.cn　新浪微博：@北京大学出版社
电子邮箱	编辑部 wsz@pup.cn　　总编室 zpup@pup.cn
电　　　话	邮购部 010－62752015　发行部 010－62750672 编辑部 010－62756467
印　刷　者	北京中科印刷有限公司
经　销　者	新华书店

965 毫米 × 1300 毫米　16 开本　25.25 印张　445 千字
2004 年 3 月第 1 版　2006 年 7 月第 2 版
2012 年 2 月第 3 版
2022 年 8 月第 4 版　2024 年 6 月第 3 次印刷

定　　　价　79.00 元

"名家通识讲座书系"
编审委员会

"名家通识讲座书系"总序

本书系编审委员会

"名家通识讲座书系"是由北京大学发起,全国十多所重点大学和一些科研单位协作编写的一套大型多学科普及读物。全套书系计划出版 100 种,涵盖文、史、哲、艺术、社会科学、自然科学等各个主要学科领域,第一、二批近 50 种将在 2004 年内出齐。北京大学校长许智宏院士出任这套书系的编审委员会主任,北大中文系系主任温儒敏教授任执行主编,来自全国一大批各学科领域的权威专家主持各书的撰写。到目前为止,这是同类普及性读物和教材中学科覆盖面最广、规模最大、编撰阵容最强的丛书之一。

本书系的定位是"通识",是高品位的学科普及读物,能够满足社会上各类读者获取知识与提高素养的要求,同时也是配合高校推进素质教育而设计的讲座类书系,可以作为大学本科生通识课(通选课)的教材和课外读物。

素质教育正在成为当今大学教育和社会公民教育的趋势。为培养学生健全的人格,拓展与完善学生的知识结构,造就更多有创新潜能的复合型人才,目前全国许多大学都在调整课程,推行学分制改革,改变本科教学以往比较单纯的专业培养模式。多数大学的本科教学计划中,都已经规定和设计了通识课(通选课)的内容和学分比例,要求学生在完成本专业课程之外,选修一定比例的外专业课程,包括供全校选修的通识课(通选课)。但是,从调查的情况看,许多学校虽然在努力建设通识课,也还存在一些困难和问题:主要是缺少统一的规划,到底应当有哪些基本的通识课,可能通盘考虑不够;课程不正规,往往因人设课;课量不足,学生缺少选择的空间;更普遍的问题是,很少有真正适合通识课教学的教材,有时只好用专业课教材替代,影响了教学效果。一般来说,综合性大学这方面情况稍好,其他普通的大学,特别是理、工、医、农类学校因为相对缺少这方面的教学资源,加上

很少有可供选择的教材，开设通识课的困难就更大。

这些年来，各地也陆续出版过一些面向素质教育的丛书或教材，但无论数量还是质量，都还远远不能满足需要。到底应当如何建设好通识课，使之能真正纳入正常的教学系统，并达到较好的教学效果？这是许多学校师生普遍关心的问题。从 2000 年开始，由北大中文系系主任温儒敏教授发起，联合了本校和一些兄弟院校的老师，经过广泛的调查，并征求许多院校通识课主讲教师的意见，提出要策划一套大型的多学科的青年普及读物，同时又是大学素质教育通识课系列教材。这项建议得到北京大学校长许智宏院士的支持，并由他牵头，组成了一个在学术界和教育界都有相当影响力的编审委员会，实际上也就是有效地联合了许多重点大学，协力同心来做成这套大型的书系。北京大学出版社历来以出版高质量的大学教科书闻名，由北大出版社承担这样一套多学科的大型书系的出版任务，也顺理成章。

编写出版这套书的目标是明确的，那就是：充分整合和利用全国各相关学科的教学资源，通过本书系的编写、出版和推广，将素质教育的理念贯彻到通识课知识体系和教学方式中，使这一类课程的学科搭配结构更合理，更正规，更具有系统性和开放性，从而也更方便全国各大学设计和安排这一类课程。

2001 年年底，本书系的第一批课题确定。选题的确定，主要是考虑大学生素质教育和知识结构的需要，也参考了一些重点大学的相关课程安排。课题的酝酿和作者的聘请反复征求过各学科专家以及教育部各学科教学指导委员会的意见，并直接得到许多大学和科研机构的支持。第一批选题的作者当中，有一部分就是由各大学推荐的，他们已经在所属学校成功地开设过相关的通识课程。令人感动的是，虽然受聘的作者大都是各学科领域的顶尖学者，不少还是学科带头人，科研与教学工作本来就很忙，但多数作者还是非常乐于接受聘请，宁可先放下其他工作，也要挤时间保证这套书的完成。学者们如此关心和积极参与素质教育之大业，应当对他们表示崇高的敬意。

本书系的内容设计充分照顾到社会上一般青年读者的阅读选择，适合自学；同时又能满足大学通识课教学的需要。每一种书都有一定的知识系统，有相对独立的学科范围和专业性，但又不同于专业教科书，不是专业课的压缩或简化。重要的是能适合本专业之外的一般大学生和读者，深入浅

出地传授相关学科的知识,扩展学术的胸襟和眼光,进而增进学生的人格素养。本书系每一种选题都在努力做到入乎其内,出乎其外,把学问真正做活了,并能加以普及,因此对这套书的作者要求很高。我们所邀请的大都是那些真正有学术建树,有良好的教学经验,又能将学问深入浅出地传达出来的重量级学者,是请"大家"来讲"通识",所以命名为"名家通识讲座书系"。其意图就是精选名校名牌课程,实现大学教学资源共享,让更多的学子能够通过这套书,亲炙名家名师课堂。

本书系由不同的作者撰写,这些作者有不同的治学风格,但又都有共同的追求,既注意知识的相对稳定性,重点突出,通俗易懂,又能适当接触学科前沿,引发跨学科的思考和学习的兴趣。

本书系大都采用学术讲座的风格,有意保留讲课的口气和生动的文风,有"讲"的现场感,比较亲切、有趣。

本书系的拟想读者主要是青年,适合社会上一般读者作为提高文化素养的普及性读物;如果用作大学通识课教材,教员上课时可以参照其框架和基本内容,再加补充发挥;或者预先指定学生阅读某些章节,上课时组织学生讨论;也可以把本书系作为参考教材。

本书系每一本都是"十五讲",主要是要求在较少的篇幅内讲清楚某一学科领域的通识,而选为教材,十五讲又正好讲一个学期,符合一般通识课的课时要求。同时这也有意形成一种系列出版物的鲜明特色,一个图书品牌。

我们希望这套书的出版既能满足社会上读者的需要,又能有效地促进全国各大学的素质教育和通识课的建设,从而联合更多学界同仁,一起来努力营造一项宏大的文化教育工程。

<div align="right">2002 年 9 月</div>

目　录

第一讲

什么是戏剧艺术

开场白

你喜欢看戏吗？

你喜欢演戏吗？

你喜欢写戏吗？

或者——

你想做戏剧的导演吗？

你想做戏剧的评论和研究吗？

或者——

你打算从事剧团的经营管理工作吗？

你打算做一名懂行的、分管文化工作(包括戏剧)的政府公务员吗？

对以上七个问题，全部做出否定的回答是不可能的。对戏剧，你可以不喜欢"演"、不喜欢"写"，也可以不喜欢"导"、不喜欢"评"，但是你绝不可能不喜欢"看"。每一个人的身上，都有戏剧的"种子"和"根芽"，也就是一种出自本能和天性的"表演"和"观看"的欲望。即使在大街上突遇一场纷争，你也会下意识地驻足"观看"一下，何况是舞台上艺术化了的演出！你可能不喜欢看某一种戏，但你不可能不喜欢看任何一种戏。不喜欢看京剧的，可能喜欢看话剧；这两种戏都不喜欢的，很可能喜欢看自己家乡的地方戏或现代歌剧、芭蕾舞剧、音乐剧等等。总之，戏剧艺术这个人类文化创造的宝贵成果，是我们生活中不可缺少的一部分。在剧场里流泪，在剧场里欢笑，在剧场里沉思……那是精神的陶冶、美的享受。戏剧艺术扩大了、优化了我们的生活空间，丰富了、诗化了我们的生活内容。在我们不断改善物质生活的同时，戏剧艺术使我们在精神上得到愉悦、慰藉、鼓舞、充实和提高。

作为一名普普通通的观众,你不一定要懂得戏剧艺术是什么,你只要去"感受"戏剧就可以了。但是,作为一名文化素质较高的公民,你看戏不仅是"看热闹",而且还要"看门道",这就需要多少知道一些有关戏剧艺术的知识和理论了。至于想进一步投身戏剧的人,或学编剧,或学表演、导演,或学戏剧评论、管理,尽管对他们来说首要的问题是艺术实践,但掌握戏剧艺术的知识和理论也是十分重要的。空头理论培养不出戏剧家,但戏剧家从不拒绝戏剧的知识和理论。再进一步说,戏剧的教育也并不仅仅局限在戏剧本身,它在人的素质教育中起着无可替代的重要作用。戏剧是一门综合性、集体性很强的表演艺术,它不仅能提高人的艺术鉴赏能力和审美情趣,而且能锻炼和加强人自我表达的能力、艺术思维的能力、宣讲动员的能力、社会协调与人际交往的能力等等。因此,在世界发达国家的教育体系中,戏剧艺术是一门不可或缺的课程。

戏剧是一门很古老的艺术。例如西方古希腊戏剧,至少已有 2500 年的历史;东方印度的戏剧,也有不下 1600 年的历史;中国戏剧的历史,如果按照学术界流行的说法,从 12 世纪末(时值南宋、金朝)算起的话,那也将近1000 年了。在众多类型的艺术——文学(诗)、音乐、绘画、雕塑、建筑、舞蹈、戏剧、影视之中,戏剧曾长期占据首位,甚至一度有"艺术的皇冠"之称,并一向是一个国家或民族文化发展水平的标志。

戏剧又是一门老而未衰、至今仍未失去其生命力的艺术。由于科学技术突飞猛进的发展,人类文化活动的方式越来越丰富多样。到了 20 世纪下半叶,直接在舞台上演出的戏剧已经不再是"艺术的皇冠"了,它"仅仅是戏剧表达的一种形式,而且是比较次要的一种形式"[1],似乎被新兴的电影、电视等大众文化"挤"到了艺术国度的边缘,但是戏剧艺术自身在经历了一系列回应时代的变革之后,又与人类一起健步迈入了 21 世纪,继续活跃在我们的生活之中,教我们体验生命的存在,教我们认识生活的意义。不喜欢看戏,是极其个别、极其特殊的现象。那种演戏与看戏的欲望,那种在"演"与"观"中进行精神交流与互动的人性的要求,是永远不会消失的。人类离不开戏剧,除非地球上只剩下一个人。

① 〔英〕马丁·艾思林:《戏剧剖析》(罗婉华译)第 4 页,中国戏剧出版社,1981 年。

也许有人要说："我们现在更多的是看电影、看电视，不大进剧场看戏了。"这是事实。但是，我们想在这里告诉你的，也有两个不争的事实。第一，剧场仍然存在，涌进剧场看戏的观众不会从我们生活中消失。在我们中国，随着人民物质生活的改善与精神文明的提高，一批新的、现代化的大剧院已经或正在兴建；在许多发达国家，进剧场欣赏戏剧的演出，仍然被视为十分庄重和高雅的事。第二个事实更加值得注意：看电影（尤其是看故事片）、看电视（尤其是看电视剧），也是看戏！电影、电视当然都是新兴的艺术，它们各自都有一系列不同于戏剧（舞台剧）的艺术特征，这是不言而喻的。但是，说到底它们仍然是戏剧艺术在科学技术时代的一种延伸或变形，离不开"有人演、有人看"这一最基本的"游戏规则"。所以有一位英国导演说过这样的话：从"戏剧的全部表达技巧所由产生的感受和领悟的心理学的基本原则"来说，电影、电视剧和广播剧等"基本上仍是戏剧"，只不过是"机械录制的戏剧"而已。① 同样的意思，在《简明不列颠百科全书》中也有所表达："戏剧形式也扩展到歌剧、芭蕾、电影、广播剧、电视剧等表演艺术门类之中。"②因此可以说，如果一个人对戏剧艺术缺乏基本的了解，那他也不可能很好地理解电影、电视等新兴艺术。

这样，当你坐在家中的客厅里看电视剧的时候，或者当你坐在电影院里全神贯注地欣赏着银幕上那"银色之梦"的时候，你还会觉得与戏剧无关吗？

本书第一讲，是对戏剧艺术的总论，先给大家一个总的印象。至于戏剧艺术所涉及的诸多问题，则将在以后的各讲中分别讲述。关于"戏剧"与"戏剧艺术"这两个术语，在此略加说明。在本书中，这两个术语有时候通用，含义是相同的，譬如讲看戏、欣赏戏剧，也就是欣赏戏剧艺术；有时候在修辞色彩上略有差别，因为戏剧是一门综合艺术，它涉及导演、表演以及舞美等诸多艺术门类，所以有时讲"戏剧艺术"也就有强调"作为综合艺术的戏剧"之意。

① 〔英〕马丁·艾思林：《戏剧剖析》（罗婉华译）第 4 页，中国戏剧出版社，1981 年。
② 《简明不列颠百科全书》第 8 卷第 496 页，中国大百科全书出版社，1986 年。

第一节　戏剧的发生与起源

　　戏剧的发生与起源,两者互有联系,又有区别。讲"发生",是从人的本性以及人与客观现实的关系,来探讨戏剧这一艺术现象是如何产生的;讲"起源",则是从人的社会文化活动的实践,去寻找这一艺术现象最早的历史源头。如果说"戏剧产生于人对客观现实动作的摹仿",这就是讲戏剧的"发生";如果说"戏剧的源头是人类早期的祭典仪式",这就是讲戏剧的"起源"了。前者是共时性的,主要是一个美学理论问题;后者是历时性的,主要是一个艺术历史问题。例如,我们讲戏剧的"发生",就要讲人的本能、欲望和人之为人的社会性意愿中那些"戏剧的要求"——如自我表现与观看他人的要求,即"演"与"观"的要求、游戏娱乐的要求等等,并探讨这些要求如何与现实生活相联系,客观地转化为戏剧艺术的一些要素。而如果讲戏剧的"起源",则要讲人的上述本能、欲望和人之为人的社会性意愿,在哪一个历史阶段上、以何种方式和形态最早形成了戏剧艺术的原初状态(或曰"萌芽")。不过,"发生"与"起源"这二者也不能完全分开来看。在理论上探讨"发生"问题,其观点、方法必然要影响到对"起源"的看法;同样,对"起源"问题的不同观点及其所据的史料,也会改变对"发生"问题的看法。没有无视历史的理论,也没有离开理论视野的历史。因此,最好的方法应该是:以戏剧"发生"研究的理论深度去寻找戏剧艺术的真实起源,以"起源"探索的历史眼光与扎实史料来论证戏剧艺术的发生。

　　现在就照此原则,来讲戏剧的发生与起源。

　　首先从人的本能与欲望谈起。第一,人有摹仿的本能与欲望;第二,人有以摹仿为基点的表演的本能与欲望;第三,人有观看他人表演的本能与欲望。戏剧的发生就与这三种本能和欲望有关。亚里士多德的《诗学》第一章,"循着自然的顺序,先从本质的问题谈起",所谈正是史诗、悲剧、喜剧、音乐等艺术"总的说来都是摹仿"。[①] 整个人类历史的童年时期与一个人的童年,颇有相似之处。因此,从儿童的某些摹仿,可以窥见古代人类摹仿的

① 〔古希腊〕亚里士多德:《诗学》(陈中梅译注)第 27 页,商务印书馆,1996 年。

目的和意义。李白有诗曰："郎骑竹马来，绕床弄青梅。同居长干里，两小无嫌猜。"（《长干行二首》其一）形容男女儿童天真无邪地相嬉戏的成语"青梅竹马"即由此而来。在这里，"骑竹马""弄青梅"都是儿童的游戏。男孩把一根细竹竿骑在胯下，表演骑马的动作。这是对现实生活中骑马的摹仿，此其一。这是以摹仿骑马为基点的表演，此其二。这次表演不是私下进行的，至少有一个"观众"——那个女孩，或者还可能有其他在场者观看，此其三。"弄青梅"，虽然其具体内容已不可考，但在此诗所出的唐代，"弄"就是戏要的意思，所以此"弄"亦不出"摹仿""表演""观看"三端。为什么说男孩"骑竹马"是表演呢？在人的本能中，有隐蔽自己某些方面的要求，又有公开自己某些方面以强化他人对这些方面的了解的欲望。进入文明社会以后，这两种要求和欲望的社会内容更加丰富、复杂，其表现形式也更加多种多样。在公众面前"亮"出自己，公开自己，现在叫"作秀"（来自英语 show），由于手势、语言等手段的帮助，这种"作秀"被强化，以突出表现"作秀"者的意志与愿望。这已经带有一些表演的意味了，但还不是表演，因为"作秀"者只是加重了自己的"色彩"，并没转换成另一个人或物的形象。表演，就是表演者以自己的形象（包括形体、动作、语言、服饰等）表现出另外一个形象，而他（或她）并不会在本真实体上变成他（或她）所扮演的对象。这样的表演，是戏剧的第一个元素。"骑竹马"的男孩，至少已经把自己想象成一位骑着骏马奔驰的青壮年汉子了，而他胯下的竹竿，则是一匹马的象征。如果说这里的形象转换还不太明显，不足以说明表演的性质的话，那么另一种流传至今的儿童游戏"扮家家"，则更加有力地说明了人类本性中摹仿、表演、观看这三种欲望的意义。在这一游戏中，小男孩扮新郎，小女孩扮新娘，这是两位主角，另外还有男女儿童分别扮演新郎、新娘的陪伴者以及抬轿子、吹喇叭的，等等。无疑，这是儿童对成人世界的摹仿，在摹仿中每一个表演者都发生了"身份"的转换——小男孩成了"此情此景"中的"新郎"，小女孩则是"戏"中的"新娘"，其他人也一一发生"身份"的转换。

讲到表演，还有一点非常重要，那就是：表演者与观看者之间存在着一种自然而然的"契约"，承认这种形象的转换并不是本真实体的转换，仅仅是表演而已。这叫"约定俗成"，又叫"假定性"。梅兰芳演戏，一个男人，扮演的却是天女（《天女散花》）、赵艳容（《宇宙锋》）、虞姬（《霸王别姬》）、杨贵妃（《贵妃醉酒》）、林黛玉（《黛玉葬花》）这样的女子，不论观众是否知道

梅兰芳本人的真实性别(当然大部分观众是知道的),"观"与"演"的关系靠"约定俗成"("假定性")而畅通和谐,这才叫表演。如果没有这个前提,即使发生了形象的转换,也不会是表演。譬如在实际生活中,有人为了某种目的而男扮女装(或女扮男装),如果要装得好、装得像,也得借助某些表演的手段,但对不知底细的"观者"来讲,那只能是一种蒙骗而不是表演。上述儿童的"扮家家"游戏,其"观"与"演"之间的"契约"是存在的,所以它是一种表演。至于历史记载的"优孟衣冠"(《史记·滑稽列传》),虽然摹仿绝妙,达到了以假乱真的程度,但因缺了"观"与"演"之间的"契约",便不能认为是一种艺术的表演。

现在要问:人类把摹仿、表演、观看这三种本能与欲望表现出来的目的与意义是什么呢?

第一,为了娱乐。这娱乐,包括肉体上的快感与心理上、精神上的愉悦、欣喜、满足感等等。

第二,有所寄托。这寄托,在不同社会历史时期和不同文化环境中是各不相同的。或者是个人的意志,或者是族群的企望,或者是宗教的理想,或者是政治的需求,等等。

仍以"扮家家"为例。这一儿童娱乐的游戏,其娱乐性之强,是很明显的。这里既有肉体上的快感——运动、呼叫、互相协调的各种姿势等使他们尽情释放多余的精力,浑身感到舒坦,又有心理上、精神上的愉悦、欣喜和满足感——瞬间觉得自己长大了,而且,在扮演成人角色的戏剧性情景之中,他们朦胧地憧憬着自己未来婚姻的幸福和美好。儿童游戏中的寄托并非有意为之,这寄托与追求心理、精神层面上的愉悦是一而二、二而一的事,很难分开来说。即使是成人的戏剧,作者自觉地有所寄托,也只有在满足了人心理上、精神上的愉悦的前提下,其寄托才能达到目的,否则"剧意"再高也无人领教。故有"寓教于乐"之说。

以上我们讲了人类的摹仿、表演、观看这三种本能和欲望,又讲了这三者表现出来的两个目的与意义——一是为了娱乐,二是有所寄托。这个"3+2"就构成了戏剧艺术得以发生的全部心理基础。

运用这个原理,我们来探寻戏剧艺术的起源。

普遍的说法是,戏剧起源于古代祭神的仪式,因为在举行这种仪式的时候,人的上述三种本能和欲望及其两个目的与意义当中的每个戏剧的元素,

都已经初步产生了。中国古代著名的祭神仪式"八蜡""傩""雩"等,就很能说明仪式是戏剧的源头——至少是源头之一。"蜡"读 zhà,意为求、索。在丰收之年的十二月(农历),把与农业生产有关的神、人、物一律当作神灵请出来,为他们庆功,向他们致谢、致敬,同时也意味着祈求来年更好的收成。仪式共有八段,故曰"八蜡"。第一段,祭祀的是神农氏这位地位最高的农事之神;第二段,被请来受祭的是古代一位主管农业的官员——"司啬";第三段,祭祀培育良种的"百种"之神;第四段,登场的神灵是"田畯"——田间生产管理者;第五段,"田畯"所住的地头房舍——田间管理的一个具体的标志,也被搬上了祭坛;第六段,迎的是猫与虎,因为猫捉田鼠、虎食野猪,均有功于农;第七段,受祭的是水库与河流上的堤坝;第八段,是农田灌溉的水渠来接受人们的敬意。① 在这一仪式之中,有两个角色值得注意:一个叫"尸",是所祭神灵的替身,实际上是一位不说话的扮演者;一个叫"祝",一位说话的扮演者,他一会儿是人——祭仪当中说唱赞词的人,将人间的话传给神,一会儿是神的替身,将神的话传给人间。这一"尸"一"祝",便是演员的萌芽。显然,在整个"八蜡"之祭中,有农事活动的摹仿,有在摹仿基础上的表演——苏轼说"葛带榛杖,以丧老物,黄冠草笠,以尊野服,皆戏之道也"(《东坡志林·祭祀》),也有众多的观看者——孔子的学生子贡观"蜡",说"一国之人皆若狂"(《孔子家语·观乡射》)。就此一仪

彝族虎图腾舞

① 关于"八蜡"之祭,见《礼记·郊特牲》。

式的目的与意义来说，一是追求娱乐——"若狂"之中主要是娱乐的成分，所以孔子说这是"百日之劳，一日之乐"（同上），二是有所寄托——既是对以农为主的生活的体验，从而肯定了耗费在艰苦农事中的生命的价值，又是祈求未来的生产丰收、生活幸福。这样说来，"八蜡"的仪式，不就是戏剧艺术的源头吗！"傩""雩"也是类似的祭典仪式，前者驱疫，后者求雨。其他如狩猎、战争等，也有相应的祭典仪式。在这些仪式中，不仅有"尸""祝"在其中表演，而且有歌舞以助其兴。这些均为戏剧艺术悠久历史的源头之水。

2010 年湖南城步苗族自治县的傩戏演出

讲到"祝"，就必须说一说"巫"，两者在古代是相通的，故古籍中有时呼曰"巫祝"或"祝巫"①。"祝"在祭祀时，以其言语和舞姿沟通神与人，"巫"、舞同音，善舞之"祝"就是"巫"（女曰"巫"，男曰"觋"）。《说文解字》说："巫，祝也，女能事无形，以舞降神者也。""巫"一方面扮演迎神者的形象，而在把神迎来之后，她就是神灵形象的扮演者了。根据专家的研究，今传楚辞《九歌》，就是诗人屈原在楚王祭神仪式中为"巫"所写的唱词（也可能是从民间唱词改编而来的）。这些生动、优美的唱词，有的是对祭祀氛围的渲染，有的是对所祭神灵形象的描绘，有的是对神灵的扮演者——"巫"的神采、服装与动作的刻画。所以王国维说，这里面有"后世戏剧之萌芽"②。

比"巫"晚出的表演者是"优"。不同之点有三："巫"以漂亮女子为之，善于歌舞，"优"则以身材异常矮小的男子（侏儒）为之，善于滑稽调笑，此其一；"巫"的职能是迎神、扮神、沟通神与人，"优"的职能则是为人逗乐子，其始为专在皇帝身边提供笑料的小丑，此其二；"巫"的情调、风格出之以"庄"，"优"则出之以"谐"，前者是后世悲剧、正剧角色的滥觞，后者则是喜剧、闹剧角色的祖先，此其三。王国维在探寻中国戏剧之源头时，不仅找到

① 如《韩非子·显学》曰："……此人所以简巫祝也。"《史记·滑稽列传》曰："……与祝巫共分其余钱持归。"

② 《王国维戏曲论文集》第 6 页，中国戏剧出版社，1957 年。

了"巫",也发现了"优",故有"后世戏剧,当自巫、优二者出"①之说。这里还应该补充说明的是,"优"的出现,从娱神转向娱人,这是人类早期戏剧文化的一大进步。"优"所代表的人的"喜剧性"追求,在历史上的出现要比"悲剧性"追求晚一些,就像婴儿先会哭后会笑一样,这也是全世界人类早期戏剧文化的共同规律——古希腊的喜剧也是比悲剧晚出的。同时,"优"的出现,也说明古人在"表演性"的追求上开始摆脱祭神仪式的限制,更注意动作的"人间性"与"生活化",这从楚国优孟扮演已故宰相孙叔敖的逼真,就可以看出来(见《史记·滑稽列传》)。但"优"离戏剧表演艺术仍有一步之遥,因为他的表演与观者之间,尚未完整地建立起戏剧艺术所必不可少的那种观、演之间的"契约"即"假定性"。当楚庄王看到优孟所扮演的活灵活现、十分逼真的孙叔敖时,他并不知道这是扮演的,还以为是宰相真的复活了呢。因此,优孟是天才的摹仿者,但还不是一个以摹仿为基点的表演者。上述的"尸""祝""巫"也缺乏自觉的"假定性",他们与"优孟衣冠"的故事一样,只能证明戏剧还处于胚胎期。

人同此理,国同此情,世界各国的戏剧艺术也大都起源于祭典仪式。如古希腊的戏剧(包括悲剧和喜剧),就是起源于对酒神狄奥尼索斯(Dionysus)的祭典仪式。酒神不仅代表着丰收,还隐喻着一种醉酒一般的精神的放松与愉快。对酒神的祭典与上述"八蜡"的不同之处是:后者祭多神,前者只祭一神。不过,两者相通之处也是很明显的:都是以歌舞表演或赞词沟通神人、祈求丰收,并为众人提供一个娱乐的空间。观"蜡"之众"皆若狂",于"百日之劳"后得"一日之乐",正是人从日常生活之累与理念束缚下解放出来的一种"酒神精神"的表现。

狄奥尼索斯雕像

① 《王国维戏曲论文集》第6页,中国戏剧出版社,1957年。

有表演者，有观看者，给人娱乐，有所寄托，这就是戏剧的发生，这就是戏剧艺术的源头。

第二节　戏剧的本质与特征

戏剧是一种文化现象，是人类众多的文化活动的方式之一，因此，它必然与文化的本质和特征密切相关。

戏剧是一个艺术种类，是人类众多的艺术创造的方式之一，因此，它不可能脱离艺术的本质与特征而存在。

在以上两点的基础上，戏剧本身的本质和特征才会得到准确的把握和认识。

这样一来，讲戏剧的本质与特征，实际上就是讲文化和艺术的品性，是如何在戏剧中表现出来的。

"文化"是什么？定义非常之多，但有三点是各种解释都不能回避的。

第一，文化不是大自然界本来就有的客体，也不是父母基因遗传下来的东西，它是由人类制作、创造出来的。兽皮、树叶，不是文化；而经原始人将其连缀成衣，尽管简陋，已是文化（物质文化）。自然之声，不论是风声、雨声、雷声，还是鸟声、兽声、人声，都不是文化，但经过人的艺术加工，形成有节奏和旋律的声音，就是文化（精神文化），所以中国古代的美学家认为"声成文，谓之音"（《礼记·乐记》）。这就是说，高低清浊不同的"声"，经过人的加工、创造，才变成了属于文化范畴的"音"（相当于我们今天所说的"音乐"——music）。

第二，人类创造出文化来，是人之为人的本性的表现，其目的是为了改善人的生存环境与生存状态。物质文化产品是用以改善人的物质生活的，也就是从吃、穿、住、行等所需物质条件的丰富性与多样性上，不断优化人的生存环境与生存状态。精神文化产品是用以改善人的精神生活的，也就是从精神活动（如对自由、幸福的思考、追求与想象，对灵魂的慰藉、充实与鼓舞等）的丰富性与多样性上，不断优化人的生存环境与生存状态。

第三，人类精神文化运作的根本特征，是它的非强制性，也就是说，精神文化功用的发挥，靠熏陶、靠濡染、靠渗透，一句话，靠"化"。《易经》说："观乎人文，以化成天下。""文化"一词由此而来，并与西方的 culture 相对应。

很清楚,文化来自"人文"又面对"人文",而其作用是"化成"天下。不是"打""压""逼""迫",而是"化成"!这个"化"字真是动态毕现、妙不可言,把文化对人的强大的感化——非强制性作用,全都渲染出来了。"文化",这是一种巨大而又无形的精神力量,被我们看到和感知到的只是它的物质外壳。

无疑,这三条文化要义,在戏剧艺术中均有体现——当然是通过戏剧自身的特征体现出来的。

现在从文化说到艺术。艺术是文化下的一个"子项目"。人类的精神文化,主要存在于三个领域——艺术、宗教、哲学,而戏剧又是艺术下的一个"子项目":

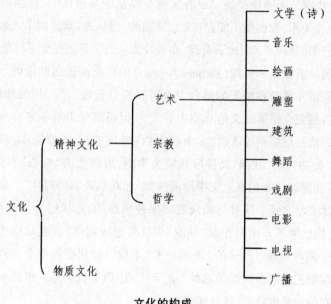

文化的构成

精神文化的三个领域,各有分工又互有联系。一方面,我们可以说,哲学管思维,宗教管灵魂,艺术管情感;另一方面,我们也会发现,艺术的内涵常常通到哲学与宗教问题上,而哲学之"思"、宗教之"灵"又常常闪烁着"诗性"的光芒——也就是通到艺术上去了。戏剧既然是艺术的一个门类,它也就具备艺术的一般特征。比如艺术给人以美感,这一美感是通过生动的形象和真挚的情感激发起来的,而美感的核心效应是满足人对自由与幸福的追

求与想象,从而使人产生愉悦。音乐如此,诗歌如此,小说如此,戏剧也如此。

至此,我们可以进入对戏剧艺术自身本质与特征的阐述了。从本质上讲——

戏剧是一种文化;

戏剧是一种艺术;

戏剧是由演员直接面对观众表演某种能引起戏剧美感的内容的艺术。

当代波兰导演耶日·格洛托夫斯基用层层剥笋的认识方法找到了戏剧艺术的核心。他说:"经过逐渐消除被证明是多余的东西,我们发现没有化装,没有别出心裁的服装和布景,没有隔离的表演区(舞台),没有灯光和音响效果,戏剧是能够存在的。没有演员与观众中间感性的、直接的、'活生生'的交流关系,戏剧是不能存在的。"①因此,他认为"演员的个人表演技术是戏剧艺术的核心"②。此话有理,亦颇片面。这位导演是受了比他年长54岁的法国导演雅克·科波(Jacques Copeau)的启发而得出此论的。科波曾言:"戏剧的本质就在精光的舞台上也可以充分表现","一切的舞台装置,舞台设备都完全是第二义的戏剧内容"③。但格洛托夫斯基之言与科波大异其趣。他在层层剥除所谓"多余的东西"时还说过,没有剧本,戏剧也能存在。④ 他的"质朴戏剧"是排斥戏剧文学的,所以他讲"核心"只强调"表演技术"而忽视了我们在上文中所说的"引起戏剧美感的内容"。而科波却决无排斥文学之意。演员与观众之间那种感性的、直接的、"活生生"的交流关系,决然离不开由剧作家、导演、演员所把握到的"引起戏剧美感的内容",这一内容是通过演员的"表演技术"才得以物化在舞台上并产生其效果的。戏剧艺术的本质就是这种"演"与"观"的交流关系。由这一本质产生出戏剧的一系列特征,现分述如下。

① 〔波兰〕耶日·格洛托夫斯基:《迈向质朴戏剧》,《迈向质朴戏剧》(魏时译)第9页,中国戏剧出版社,1984年。

② 同上书,第5页。

③ 转引自〔日〕岸田国士:《戏剧概论》(田汉译),《田汉全集》第19卷第548页,花山文艺出版社,2000年。

④ 〔波兰〕耶日·格洛托夫斯基:《迈向质朴戏剧》,《迈向质朴戏剧》(魏时译)第22页,中国戏剧出版社,1984年。

1. 任何艺术都是艺术创造者的一种"言说"，从言说的方式来看，戏剧是史诗的客观叙事性与抒情诗的主观抒情性这二者的统一。

黑格尔说："戏剧无论在内容上还是在形式上都要形成最完美的整体，所以应该看作诗乃至一般艺术的最高层。""戏剧应该是史诗的原则和抒情诗的原则经过调解（互相转化）的统一。"①这就是说，一方面，当戏剧把一种完整的动作情节直接摆在观众的眼前，并表现客观存在的历史内容时，它是带有史诗那样的客观叙事性的；但是另一方面，它在舞台上所展现的那些动作情节，那种充满着冲突的情境，均源于人的内心世界，是立体化了的人的目的和情欲，这时它又带有抒情诗那样的主观抒情性。戏剧受演出时间、演出地点、表现手段（直接将一种"情境"呈现在观众面前）的制约，它的客观叙事性不同于史诗（以及后来的长篇小说），它的主观抒情性也不同于抒情诗，所以黑格尔说要"经过调解（互相转化）"。它的叙事是高度主体化了的叙事；它的抒情是高度对象化了的抒情。大抵正因如此，黑格尔才说戏剧应该被视为"诗乃至一般艺术的最高层"，他称这种艺术形式为"戏剧体诗"②。这里举两部戏剧作品为例。

一是中国古典名剧《西厢记》。此剧出自元代剧作家王实甫，表现中国古代知识青年男女在传统的封建礼教束缚下，如何冲破既定的社会道德"规范"，实现两性的自由结合。男女主人公张君瑞和崔莺莺在红娘的协助下幽会成功、私订终身，但老夫人崔氏却逼张生进京赶考，说只有取得功名才能正式娶她女儿为妻。该剧第四本第三折把老夫人、普救寺长老法本以及莺莺、红娘诸人送张君瑞赴京的情境，直接摆在了舞台上。总的说来，这一折戏是一段叙事——叙长亭送别之事；又是一段抒情——抒恋人惜别之情。由于《西厢记》是一出中国传统"戏曲"，以歌舞演故事，音乐性很强，唱词在文本中占有核心地位，所以它的抒情性更加突出一些。如莺莺一上场的一段唱："碧云天，黄花地，西风紧，北雁南飞。晓来谁染霜林醉？总是离人泪。"这里既有叙事的因素——写景，又有抒情的成分——女主人公离情别绪的抒发。所以在评点中就有这样的说法："色彩斑斓，秋景如画。由景

① 〔德〕黑格尔：《美学》（朱光潜译）第 3 卷下册第 240、242 页，商务印书馆，1981 年。
② 同上书，第 240 页。

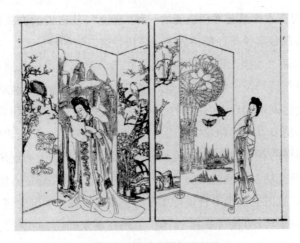

明崇祯刊本《西厢记》插图

入情,情中点景,情景交融,堪称绝唱。"①待到送别张生之后,凄苦无限的崔莺莺又有一句唱:"四围山色中,一鞭残照里。遍人间烦恼填胸臆,量这些大小车儿如何载得起?"评点曰:"景中有人、有情,虚情实写,正语反诘,俱臻妙境。"②诚然,这本是中国古典诗词的拿手好戏,但当剧作家将其运用在舞台上,就被戏剧化了。也就是说,人物的主观情感被对象化、人物的目的和欲望被立体化了。我们既可以说莺莺的抒情是被叙事化了的抒情,也可以说《西厢记》的叙事是被抒情化了的叙事。

再举一例,便是西方现代话剧《玩偶之家》。此剧出自挪威剧作家亨利克·易卜生(1828—1906),它通过一个现代家庭的破裂与一桩"美满"婚姻的结束,表现了人的自由、独立的个性意识的觉醒,以真正的现代人的尊严对抗虚伪的"道德"和"面子"。女主人公娜拉是一位天真、热情、正直而又有着内在的刚强个性的美丽女性。她爱丈夫,爱孩子,为了家庭的幸福美满,敢于担当一

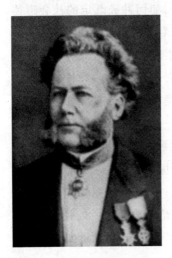

易卜生像

①　王季思主编:《中国十大古典喜剧集》第131—132页,上海文艺出版社,1982年。
②　同上书,第135页。

切。她的丈夫海尔茂操律师之业，是一位"规规矩矩"过日子、爱虚荣、讲"面子"的人，对年轻美貌又善理家带孩子的妻子非常满意。但他本人并没有意识到，他爱妻子不过是把她当作家中一件不可少的"摆设"，一个处处使他高兴的"玩偶"。夫妻之间的矛盾冲突早就在酝酿着，终于因为一个偶然事件而火山一样地爆发了。海尔茂当上了合资股份银行的经理，春风得意，阖家欢乐。娜拉的老同学林丹太太请她帮忙到丈夫的银行里谋一职位。海尔茂让林丹太太接替了银行小职员柯洛克斯泰的位子。这位小职员在几年前曾经手借过一大笔钱给娜拉。那时海尔茂身染重病，娜拉是为了给丈夫治病才借债的，但她深知丈夫爱虚荣的品性和不欠债不借钱的生活"信条"，一直瞒着他。尽管这几年债已大部分还清，但她为了不烦重病在身的父亲而代其签名的借据（法律上称"伪造"借据）仍在当年的经手人手上。如今，在圣诞节前夜，正当大家沉浸在欢乐之中的时候，小职员柯洛克斯泰在求娜拉让丈夫不要解雇他而不成之后，为了报复，写信给海尔茂，表示要向社会揭发此事。该剧在第三幕达到高潮——娜拉与丈夫展开了"把总账算一算"的思想与性格的大冲突。海尔茂看信之后怒斥娜拉"撒谎""犯罪""不讲道德""没有责任心"，等等。他觉得妻子借债而且"伪造"借据之事不仅使他这个新任银行经理大丢面子，而且会使他被那个小职员抓住把柄，任其摆布，从而断送他的大好"前途"。他并不去想想，当年妻子所为完全是为了他的健康，为了这个家。他的大发作，一步步加深着娜拉对他的自私、虚伪的认识。至此剧情一转，正当海尔茂一心想着"怎么挽救、怎么遮盖、怎么维持这个残破的局面"时，小职员听了林丹太太之劝，来信声明不

话剧《玩偶之家》剧照

再提起此事,而且干脆将"罪证"借据退回。海尔茂大喜,把借据和小职员的两封信一齐撕掉,付之一炬,又转脸来安抚"受惊的小鸟儿"——娜拉。但是,昔日的"玩偶"已经觉醒,她不可能再安然生活在别人安排的"香巢"里了。于是,剧中出现了这样一个场面:

> 海尔茂 　(在门洞里)好,去吧。受惊的小鸟儿,别害怕,定定神,把心静下来。你放心,一切事情都有我。我的翅膀宽,可以保护你。(在门口走来走去)喔,娜拉,咱们的家多可爱,多舒服!你在这儿很安全,我可以保护你,像保护一只从鹰爪子底下救出来的小鸽子一样。我不久就能让你那颗扑扑跳的心定下来,娜拉,你放心。到了明天,事情就不一样了,一切都会恢复老样子。我不用再说我已经饶恕你,你心里自然会明白我不是说假话。难道我舍得把你撵出去?别说撵出去,就说是责备,难道我舍得责备你?娜拉,你不懂得男子汉的好心肠。要是男人饶恕了他老婆——真正饶恕了她,从心坎儿里饶恕了她——他心里会有一股没法子形容的好滋味。从此以后他老婆越发是他私有的财产。做老婆的就像重新投了胎,不但是她丈夫的老婆,并且还是她丈夫的孩子。从今以后,你就是我的孩子,我的吓坏了的可怜的小宝贝。别着急,娜拉,只要你老老实实对待我,你的事情都有我作主,都有我指点。(娜拉换了家常衣服走进来①)怎么,你还不睡觉?又换衣服干什么?
>
> 娜　拉　不错,我把衣服换掉了。
>
> 海尔茂　这么晚还换衣服干什么?
>
> 娜　拉　今晚我不睡觉。
>
> 海尔茂　可是,娜拉——
>
> 娜　拉　(看自己的表)时候还不算晚。托伐,坐下,咱们有好些话要谈一谈。(她在桌子一头坐下。)

① 娜拉是在另一间房子里听海尔茂站在门洞里讲这长长的一段话的,至此,她走了进来。

海尔茂　娜拉，这是什么意思？你的脸色冰冷铁板的——

　　娜　拉　坐下。一下子说不完。我有好些话跟你谈。

　　海尔茂　(在桌子那一头坐下)娜拉，你把我吓了一大跳。我不了解你。

　　娜　拉　这话说得对，你不了解我，我也到今天晚上才了解你。别打岔。听我说下去。托伐，咱们必须把总帐算一算。①

以下，娜拉把自己嫁给海尔茂八年以来在家中被丈夫所支配的处境以及今天的认识，一一叙说出来。她决定离开这个把她当"玩偶"的家，离开这个生人一般的丈夫，去寻找人的尊严，去"学做一个人"。当楼下砰的一声传来娜拉深夜出走的关门声，全剧告终。与前述《西厢记》不同的是，《玩偶之家》是一出现实主义的话剧，它的史诗的客观叙事性更加突显。正是在舞台展现的活生生的现实事件的客观进程之中，我们看到了人物心灵、意志的真实的、具有历史性的交锋。海尔茂那一大段充满着"情"、充满着"义"的安慰妻子的话，活画出了一个无视妇女独立人格的"大男子主义者"陈旧、僵死的灵魂。而娜拉的每一个动作都在表明一个属于新时代的"人"的独立意识的觉醒。如果说《西厢记》是以"情"与"景"的交融，实现着史诗原则与抒情诗原则的统一，那么《玩偶之家》则是以"内"(灵魂)与"外"(动作)的统一，达到了史诗原则与抒情诗原则的"互相转化"。

　　2. 从艺术的构成方式来看，戏剧是一种集众多艺术于一体的综合性艺术。

　　从古代到现代，人类已经创造并从分类上认识到了十种艺术：文学(诗)、音乐、绘画、雕塑、建筑、舞蹈、戏剧、电影、电视、广播②。古希腊讲"五大艺术"，指的是这里列于前面的五种，到了近代，艺术分类中又列出了舞蹈与戏剧，故而有人按这个次序称戏剧为"第七艺术"③。其实这并不确切，因为古希腊"五大艺术"中的"诗"是包括了戏剧的，而且当时的理论家亚里士多德对戏剧的综合性已有初步的认识——他提到"作为一个整体"的戏

① 《易卜生戏剧四种》(潘家洵译)第194—196页，人民文学出版社，1958年。

② 20世纪末兴起的网络艺术也值得注意。

③ 〔日〕河竹登志夫：《戏剧概论》(陈秋峰、杨国华译)第3页，中国戏剧出版社(沪)，1983年。

剧，包括"言语""戏景""唱段"等六个成分，这显然已经牵涉到诗、音乐、绘画、雕塑等艺术手段在戏剧表达中的作用了①。不过"第七艺术"之说也有一定道理，它表示，前边的六种艺术——文学（诗）、音乐、绘画、雕塑、建筑、舞蹈，虽然也互有影响和融合，但其综合性都是相当有限的，而戏剧这"第七艺术"却一下子囊括了前六家，"兼备了从第一到第六的各种艺术样态的一切要素。它兼有诗和音乐的时间性、听觉性，以及绘画、雕刻、建筑的空间性、视觉性，而且同舞蹈一样，具有以人的形体作媒介的本质特性"②。

　　戏剧艺术这种融合众多艺术手段的特征，是由它把一段情境直接摆在观众面前并在"观"与"演"的生动交流中产生戏剧审美效果这一本质决定的。因此，这种综合性是各种艺术手段的有机统一，并非"荷叶包钉子——个个想出头"。观众欣赏的是一场完整的戏，而不是分别去体味其中各种艺术手段所达到的成就——离开演出的整体，这种成就毫无意义。所以有人指出，在有机综合的戏剧整体中，诗已不是书面文学的诗，而是立体的、可见的诗；音乐也成了有色彩的、看得见的音乐；舞台上的一出戏也可称为"能言的绘画""动的浮雕"③。一套布景孤立地看可能很美，但如果与戏的整体风格不和谐，反而是很有害的。所以在写意性、象征性的中国京剧里硬塞上现代写实性的布景，总是大败观众的胃口。戏剧的综合性，是艺出多门而达于"一"，所以也有人"主张把戏剧称为单一艺术"④。

　　戏剧中各种艺术手段的融合与分化，在不同的历史时期与不同的民族中并不总是按照一种方式来实现的。中国古典戏剧与古希腊的戏剧，大都综合着诗（文学）、歌（音乐）、舞。这种综合性在中国一直延续至今，而在西方则发生了分化——文艺复兴之后，逐渐形成了以文学为主干的话剧（drama）、以音乐为主干的歌剧（opera）与以舞蹈为主干的芭蕾（ballet）。但是到了19世纪德国戏剧家理查德·瓦格纳，又提出了"综合艺术论"，主张把诗

①　〔古希腊〕亚里士多德：《诗学》（陈中梅译注）第64页，商务印书馆，1996年。

②　〔日〕河竹登志夫：《戏剧概论》（陈秋峰、杨国华译）第3页，中国戏剧出版社（沪），1983年。

③　〔日〕岸田国士：《戏剧概论》（田汉译），《田汉全集》第19卷第551页，花山文艺出版社，2000年。

④　〔日〕河竹登志夫：《戏剧概论》（陈秋峰、杨国华译）第9页，中国戏剧出版社（沪），1983年。

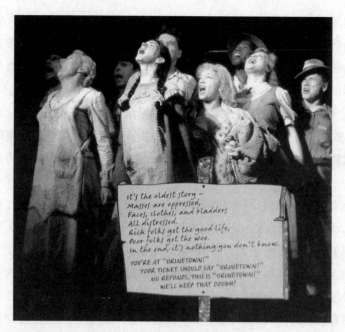

It's the oldest story -
Masses are oppressed,
Faces, clothes, and bladders
All distressed.
Rich folks get the good life,
Poor folks get the woe.
In the end, it's nothing you don't know.

YOU'RE AT "URINETOWN!"
YOUR TICKET SHOULD SAY "URINETOWN!"
NO REFUNDS, THIS IS "URINETOWN!"
WE'LL KEEP THAT DOUGH!

美国百老汇音乐剧《尿尿城》剧照

歌艺术、音乐艺术与舞蹈艺术再度综合起来。现在世界各地流行的音乐剧（music drama），就是这种新的综合趋势发展的结果。不过，即使是以对话为主体的话剧，当它在舞台上演出时，仍然是一种综合艺术——除了传统话剧那种综合性之外，一些新兴的话剧在吸收其他艺术手段上表现出更大的开放性与包容性。

　　戏剧的综合性特征是一个客观的存在，你可以为了革新艺术而对它做出不同的解释，但你不能否定它。新派导演耶日·格洛托夫斯基为了对抗新兴的综合艺术电影、电视对戏剧的"威胁"，试图找到戏剧本身独家所有、无可替代的"看家本领"。这就是我们在前文所指出的，他用了层层剥笋的认识方法，一个个排除戏剧那些所谓"多余的东西"如化装、服饰、布景、舞台、灯光、音响效果等，终于在演员与观众的交流中找到了戏剧艺术的"核心"。由此出发，他对戏剧是综合艺术的观点提出挑战。他说，对于"综合戏剧"，"我们欣然同意称之为'富裕的戏剧'——它的富就是富于缺陷"。与此相对，他称自己的戏剧是"贫困的戏剧"（又译"质朴戏剧"）。他认为戏剧的综合性"依赖的是艺术盗窃癖，它吸收其他各种学科构成各种杂乱

的戏剧场面,混成一团"。① 格洛托夫斯基按照这一见解,拆除舞台和观众
席上的所有设备,尽量在演出中为演员和观众设计新的空间,这种革新戏剧
手法的精神可嘉;但武断而片面地否定戏剧的综合性,否定戏剧吸收其他艺
术因素以强化自身表现力的合理性,这种观点则是不可取的。

3. 从艺术运作的流程来看,戏剧是包括编剧、导演、演员、作曲、舞台美
术②等多方面的艺术人才,在剧场里进行,并有观众欣赏或参与的集体性创
造。这种集体性正是戏剧艺术综合性的另一表现,也可以说是它的补充和
延伸。

前文讲到,戏剧的发生与起源离不开四个方面——有表演者,有观看
者,给人娱乐,有所寄托;又讲到,戏剧是由演员直接面对观众表演某种能引
起戏剧美感的内容的艺术。所谓"给人娱乐,有所寄托",必定是由"观"与
"演"鲜活交流的那些引起戏剧美感的内容来体现的,而这一内容的第一个
提供者就是剧作家所创作的剧本,所以有人说:"剧本,剧本,一剧之本。"即
使是没有剧本的即兴演出,也少不了预先准备好的一个说明粗略剧情的幕
表或演员之间商定的某种要表演的情境——连主张"没有剧本,戏剧也能
存在"的耶日·格洛托夫斯基也不得不叫演员们"带上一张剧情说明"③。
再退一步讲,演员连这种剧情说明也不要,完全是临场发挥,那也并不能说
明戏剧可以没有"引起戏剧美感的内容"的第一提供者——剧本,而只不过
说明这种演员已经跨越剧作家与演员的边界线而已。这种跨越,既是革新,
也是复古(原始戏剧中本无此界线),当然是一件有利于戏剧发展的好事。
但做得好的,至今并不多见。

这样,剧本、演员、观众便被人们称为"戏剧三要素;再加上戏剧得以实
现的物理空间即剧场,便成了戏剧四要素"④。然而这里没提到导演这一后
起的、极为重要的工作,是很不恰当的。因此,如果要讲戏剧要素的话,还是

① 〔波兰〕耶日·格洛托夫斯基:《迈向质朴戏剧》(魏时译)第9页,中国戏剧出版社,
1984年。

② 包括布景、服装、灯光、音效等。

③ 〔波兰〕耶日·格洛托夫斯基:《迈向质朴戏剧》(魏时译)第22页,中国戏剧出版社,
1984年。

④ 〔日〕河竹登志夫:《戏剧概论》(陈秋峰、杨国华译)第3页,中国戏剧出版社(沪),
1983年。

要讲五要素——剧本、导演、演员（习称"编、导、演"）、剧场、观众，更切合戏剧艺术运作流程的实际。这五者是戏剧的本体性要素，或称主导要素；其余诸方面，如作曲、舞台美术、音响效果等等，可视为戏剧的附属性要素，或者叫作次要元素——如前所引，雅克·科波称之为"第二义的戏剧内容"。

如果把戏剧分为"观""演"两端，上述五要素的前三者——编、导、演属于"演"这一端，观众是"观"这一端，剧场则是将"演"与"观"联结起来的纽带。编、导、演在"演"上统一起来，形成活生生的艺术整体，孤立地强调其中谁为核心、谁最重要，不仅毫无正面的、积极的意义，而且还会使戏剧发生负面的、消极的"异化"。所谓"剧本中心论""导演中心论""演员中心论"都是片面的，不符合戏剧艺术规律。剧本是为戏剧提供文学基础的，而导演和演员的天职则是使一出戏当着观众的面活生生地"立"在舞台上。因此，戏剧本身具有双重性——文学性和剧场性。文学运用语言刻画人物、表达思想，是戏剧艺术之精神内涵的主要来源。导演与演员必须创造性地赋予这一精神内涵以最合适的物质外壳，使一出戏不是被书面地"读"，也不是被口头地"说"，而是被当场地"看"。这样一来，寄托着精神内涵的剧本是一种文学体裁，它除了在舞台上那短暂的存活之外，还可以借助口头流传或书面印刷而永远存在下去。而导演和演员的工作成果却只能在当场演出的那个特定时空中被人们看到，即使有录像或文字介绍，但那艺术创造本身却已随着演出的结束而消逝了。因此，文学史、戏剧史上的所谓戏剧经典名著，其实就是剧本。如古希腊的悲剧家与喜剧家、莎士比亚、歌德、易卜生、契诃夫、关汉卿、汤显祖等等之所以被后人认识，都是因为他们的剧本留传了下来。"剧作家总是通过他的戏剧作品提供本质概念。他提出主题，并根据生活创造主题。在戏剧艺术的各个部分中，他那一部分工作与生活的关系最为密切，对生活的作用最为实在。因此，99%的论戏剧的书其实谈的都是剧作，而绝大多数非专业的戏剧研究并注的则是演出。这是很自然的事情。"①但是在具体的运作中，如果只抓剧本而忽视了表演与导演，再好的剧本也只能是案头阅读的书斋剧。当我们坐在剧场里看戏时，看的不是剧本，而是一场完整的戏剧演出。没有舞台化的文学不是真正的戏剧文学。

① Stark Young, *The Theatre*, Colonial Press, 1966, p.12.

编、导、演在戏剧艺术整体中的作用和地位,因戏剧类型的不同而各不相同。在现实主义的话剧与浪漫主义的歌剧中,或者在明代传奇剧与清代京剧中,剧本文学与演员表演所起的作用是不同的。比如,明代传奇剧《牡丹亭》(汤显祖编剧)的文学性很强,既经得起读,也经得起演;而京剧《天女散花》(梅兰芳演出)无甚文学性可言,它的表演性是占首位的。

戏剧创作的集体是人,它在舞台上所展现的是人在一定历史条件下的生存状态与生命体验。因此,戏剧中的各个要素在综合整体中的作用和地位也会因历史条件的不同,特别是因人的精神状态的差异而各不相同。一般说来,在历史相对停滞、思想僵化的时代,社会上通行的戏剧多注重"物质外壳"的营造而回避"精神内涵"上的出新,着力于技术手段的改善而不顾思想水平的降低。而当这种局面被打破时,戏剧的追求就会完全相反。如清朝中后期(18世纪末叶至19世纪初叶),中国封建社会由盛到衰,文化上虽有不少官方"盛事"(比如集中大批文化人编纂典籍,完成了一些"大工程"如《四库全书》《皇朝通志》等),但整体文化状态是板结僵化的,而且思想控制严重,精神领域黑暗。在这一历史背景下兴起的京剧,要想上得"君"之宠,下得"民"之爱,就必然偏重于"物质外壳"(主要是唱腔和表演)上的出新,讲究的是"色艺"二字。于是,京剧一方面把中国传统戏曲的"唱腔和表演艺术发展到烂熟的程度,一方面却使戏剧的文学性和思想内容大大'贫困化'。……片面追求以演员为中心的畸形发展,使文学成为表演艺术的可怜的奴婢和附庸①。而在20世纪初的"五四"新文化运动中,文化开放,思想解放,中国人的精神状态在"人的觉醒"中初呈活跃上进之势,故京剧遭到批判是理所当然的事。那时在中国兴起了一阵"易卜生热",中国的新兴话剧也大都走着易卜生批判现实主义戏剧重文学性的路子。易卜生的戏剧,不论是社会问题剧《玩偶之家》《人民公敌》,还是象征主义剧《海上夫人》《当我们死而复醒时》,都重在揭示人的精神状态,其文学性是很强的。当时中国推崇易卜生,也是为了"要高扬戏剧到真的文学底地位",为了他"敢于攻击社会,敢于独战多数"的思想。②

在20世纪,"导演中心论"越来越引人注目,甚至可以说20世纪是"导

① 陈白尘、董健主编:《中国现代戏剧史稿》第5页,中国戏剧出版社,1989年。
② 鲁迅:《〈奔流〉编校后记》,《鲁迅全集》第7卷第171页,人民文学出版社,2005年。

演的世纪"。这大抵是新兴电影艺术影响的结果,也是戏剧艺术自身内部诸要素矛盾的产物。此一倾向有利有弊,将在后面的"导演艺术"一讲里加以分析。

4. 从艺术的传播方式来看,戏剧艺术是具有现场直观性、双向交流性与不可完全重复的一次性的艺术。

在电影和电视出现之前,讲戏剧的特征只要提到它在艺术手段上的综合性和创作流程的集体性,也就八九不离十了。但是在电影和电视把这里所说的"综合性"与"集体性"都加以不同的体现之后,问题就来了:戏剧自身到底还有什么"看家本领"没有被机械复制了去? 马丁·艾思林把戏剧比作书籍的手抄本,而电影、电视则是同一书籍的印刷本①,这说明前者是"原创",后者是"复制"。而这不能复制的部分恰恰就是戏剧最后的"看家本领":以活生生的人为演员(木偶也要活人来摆弄)直接面对现场的观众进行双向交流的演出,这演出是一次性的、不可重复的。电影、电视的演员是面对镜头表演,可以多次重演直至导演满意,制成后又可多次重放。戏剧的演员只有在排演阶段才有可能不断"修改"自己的表演,而一旦正式登台,面对观众,就是一次性的、毫无回旋余地的演出了。下一次演出,由于环境、氛围及演员自身条件的变化,不可能完全相同。

戏剧的这一特征——现场直观性、双向交流性与瞬间一次性,既是优势,也是难度,因而它带来了戏剧在当代商品经济文化市场上的悲剧性遭遇。手抄本要"功底",要文化"底蕴",但成本高、利润薄;印刷本可以大批量地生产,成本低、利润厚,对"功底"、文化"底蕴"也没那么高的要求。要等到人们不满足印刷本而以手抄本为"稀有文物"并宝贵之,还需要一个长长的历史过程。戏剧在电影、电视面前的命运大致如此。有的话剧演员功底好、文化高,但收入低、成名难,一旦"触电",境况便大有改观。而有的在电影导演"特选"下诞生的电影明星,并没有那些久战舞台的演员那么深的文化修养与表演艺术功底。戏剧演员纷纷去"业余"演电影、电视,这是正常现象,而且对提高电影、电视的表演水平是有益的。只是从一个国家文化生态的平衡来说,不应忽视了戏剧合理生存与发展的空间。一个民族的理

① 〔英〕马丁·艾思林:《戏剧剖析》(罗婉华译)第 4 页,中国戏剧出版社,1981 年。

性与良知,这时应超越经济利益的局限而放出光来。

第三节　戏剧的文化意义

人类为了扩大和优化生活的空间、丰富和诗化生活的内容,要进行各种各样的文化创造。戏剧就是人类文化创造的宝贵成果之一。2001 年 5 月,联合国教科文组织宣布中国古典戏剧昆剧为"人类口述和非物质文化遗产代表作"之一。这里的表述当然是不准确的。其一,16 世纪兴盛于中国的古老昆剧,在长期的流传过程中虽离不开艺人的口传身授,但它并非只靠了"口述"(oral)才存活下来。剧本、曲谱、曲话的传抄与印刷也对昆剧的流传起了重大作用。其二,昆剧的存在,既有它的"精神内涵"——这是非物质的、无形的(intangible),也有它的"物质外壳"——这是物质性的、有形的。它的那种别具一格的文化风味与艺术神韵在唱腔与表演身段中都是可以"捉摸"到的有声、有形、有色彩的外观与内涵的统一物,怎么能说它是完全"非物质"的呢? 尽管概念表述不确,但联合国教科文组织的这一决定说明了昆剧所具有的人类精神文化的意义,则是无疑的。

人类的物质生产与精神生产往往很不平衡,作为精神产品的艺术也不

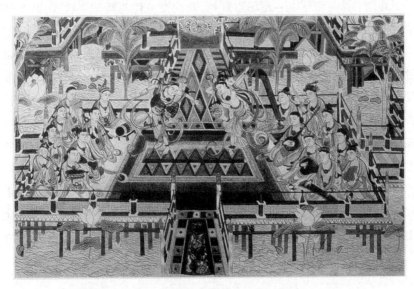

敦煌莫高窟唐 172 窟伎乐壁画《西方净土变》(局部)

是同"物质基础的一般发展成比例的"①。然而,同在精神生产领域之内,作为艺术种类之一的戏剧与人类精神文化的总体状态应该是一致的。戏剧既然是人类文化创造的宝贵成果,那么,它的状况就往往是一个国家、一个地区、一个城市文化品位的象征。古希腊戏剧的繁荣,说明这个国家的精神文明和文化生活在当时处于相当高的水平上。中国春秋战国时期虽然还没有后来意义上的完整的戏剧,但综合了诗、歌、舞的表演艺术——"乐"非常发达,它正是当时灿烂文化的一个组成部分。西方文艺复兴时期出了大戏剧家莎士比亚(William Shakespeare,1564—1616),中国明代昆剧风靡南北,产生了卓越的剧作家汤显祖(1550—1616),这都是一定历史时期人类文化发展的结果。人类进入现代社会之后,审美娱乐的方式越来越多样化,各门艺术也进一步呈现出"雅"与"俗"、"传统"与"现代"、"主流"与"先锋"等等不同的走向,戏剧在这些复杂的变化中仍然是文化园地中的重要一景。世界著名的大城市都有自己著名的大剧院——拥有现代化的大剧院,是公认的现代大都市的重要标志之一。仅从此一端,亦可见戏剧的文化意义了。

戏剧这门艺术,是如何扩大和优化人的生活空间,丰富和诗化人的生活内容的呢?戏剧是精神文化产品,它的天职是满足人的精神生活的需求——如对自由、幸福的思考、追求与想象,对灵魂的慰藉、充实与鼓舞,等等。我们在本讲第二节曾指出,精神文化运作的根本特征,是它的非强制性,靠的是熏陶、濡染、渗透,一言以蔽之,靠"化"。

1. 娱乐与审美。对大多数观众来说,花钱买票去看戏,当然是为了娱乐。追求娱乐,又有多种情景:精力过剩者,通过娱乐释放过剩的精力,从身心的新的平衡、满足中得到愉快;身体疲劳者,通过娱乐得到休息,恢复精力;情绪不佳者,通过娱乐冲淡不良感受,恢复正常情绪;心情良好者,通过娱乐祝福自己,进一步体验"好滋味"。娱乐又有两个层次:满足感官的"身"之娱乐与满足心理的"心"之娱乐。前者重在"声""色",为一时短暂之乐;后者重在"情""思",为深沉、隽永之乐。这两者对追求者来说虽各有偏爱,但在戏剧艺术本身是有机结合在一起的:"心"之乐为"体","身"之乐为"用"。当然,在具体的戏剧作品当中,对这两种娱乐的追求往往各有

① 马克思:《〈政治经济学批判〉导言》,《马克思恩格斯选集》第 2 卷第 112—113 页,人民出版社,1992 年。

偏重。那些更大众化、更俗甚至带有色情倾向的演出,主要追求感官刺激的"皮肉之乐",固然是不可取的;而那种枯燥无味、令人昏睡的演出,尽管作者自以为陈义颇高、主题深刻,也是毫无价值的。

戏剧必须给人以娱乐。娱乐是审美、教育、宣传等作用的"入口",不经过此一"入口",一切都被挡在门外,再"正确"、再"美好"也入不了人的心。从这一角度上,我们可以说,戏剧艺术的第一目的就是给人娱乐。不"玩"、不"耍"、不"乐",就没有"戏"。中国古代诗、歌、舞综合的艺术叫"乐",当时就读 lè,并不读 yuè,故《乐记》曰:"乐者,乐(lè)也。君子乐得其道,小人乐得其欲。"这里所说"得其道"的"乐"(lè)与"得其欲"的"乐"(lè),正是上文谈到的两个层次的娱乐。

其实,审美与娱乐是同时进行的,当你看戏感到身心愉快之时,你已经进入戏剧的审美阶段了,也就是说,舞台上所表现的那些引起戏剧美感的内容,已经让你感受到,并且已经唤起你的心理感应了。不管你看戏时流下眼泪,还是发出笑声,或是陷入沉思,不管你是为剧中人物的意志、命运与性格所打动,还是为演员的演技(包括唱腔、身段、舞姿、道白)、舞台美术的设计而叫绝,总之,戏剧作品的精神内涵与物质外壳相统一,把你带入了一个暂时超脱了现实生活的负担、直接利害的累赘与统治理念的束缚,而可以一任性情、心身轻松、获得解放的"自由境地"。此一状况虽是短暂的,但有时能影响一个人的一生。这就是每一个观众均能感之而未必能言之的戏剧的美感,也就是戏剧所能提供给人的美的享受,即西方所说的"狄奥尼索斯精神",也即"酒神精神"。能满足这一要求而又能一次性地当场表现在受时空限制的舞台上的生活内容(包括历史生活内容),就是"引起戏剧美感的内容"。当戏剧美感的追求与现实社会的"秩序"失衡时,戏剧就会被取缔。在中国封建社会里,戏剧艺术多被道学家目为"淫乱人心""有伤风化"之物。在西方也发生过禁绝戏剧之举,如 17 世纪英国的清教徒就坚决反对戏剧,从而导致剧院关闭。

2. **等级与平等,冲突与和谐。**本讲开头就说过,人类离不开戏剧,除非地球上只剩下一个人。这就是说,戏剧天生不是一人之事,它所处理的是人与人之间的关系问题。戏剧处理过三种关系:人与"神"的关系、人与人的关系、人与自己的关系(即心理的矛盾)。在这里,第一、第三种关系最终仍归结为人与人的关系。在人与人的关系中,最令人向往的是平等与和谐,而

社会现实却常常叫人不得不面对等级和冲突。这种等级和冲突,有的源于经济,有的源于政治,有的源于道德,有的源于文化(宗教、哲学等)。这种等级和冲突,制造了无数人间悲剧与喜剧。但是当人们涌进剧场观看戏剧演出时,当人们进入上述的"戏剧审美"境界时,在日常生活中并不平等与和谐的人们便进入平等而和谐的状态。即使座位有雅俗高下之分,面对"剧情"的人们是平等的、和谐的。对此,俄国批评家别林斯基有一段生动的描述:

> 我们为什么去看戏?为什么如此喜欢戏剧?因为戏剧能通过给予我们强烈而多样的印象,使我们那由于枯燥乏味的生活而凋零霉变的心灵为之神清气爽,因为戏剧能以无与伦比的大悲苦与大欢乐,使我们那久已板结的热血沸腾起来,从而在我们面前打开了一个焕然一新的、无限美妙的欲望与生命的世界。人类的心灵有一个特点,当它得到对美好事物的甜美愉悦的感受,如果不同时与另一个心灵分享之,那它就仿佛在这些美好感受的重压下难以自持。要不是在剧院里,怎么会有这样隆重而动人的分享呢?正是在剧院里,千百双眼睛都盯在同一个对象上,千百颗心都在为同一种情感而跳动,千百个胸膛都在为同一个狂喜而喘息,千百个"我"在无限高尚、和谐的意念之中汇成了一个共同的、巨大的"我"。①

这里所说的美感的分享与情感的共振,使人在心灵上互相沟通与汇合,正是一部好戏给人类的馈赠。当莎士比亚的悲剧《奥赛罗》演到第五幕末场,全剧即将落幕,观众在经历了一次次情感浪潮的冲击之后,正面临着这浪潮最后席卷而来。正直、刚烈的猛将奥赛罗,可以说是以全部生命爱着妻子苔丝狄蒙娜的。这爱情得来不易,妻子贤淑而又貌美,只要有贞洁在,"即使上帝为我用一颗完整的宝石另外造一个世界,我也不愿用她去交换"。这贞洁观念又与他看重荣誉紧密相关。他一旦中了手下旗官伊阿古的奸计,关于妻子与他的副将私通的谗言,便燃起了他那势能毁灭一切的妒火与暴怒。他不给妻子任何辩白的机会,贸然将其掐死。此刻真相已经大白。深深的悔恨与自责在精神上将一向勇猛的奥赛罗完全压垮。"奸恶既然战胜了正

① 〔俄〕别林斯基:《别林斯基论戏剧》俄文版第 1 卷第 26 页,莫斯科艺术出版社,1983 年。

直,哪里还会有荣誉存在呢?让一切都归于毁灭吧!"奥赛罗以剑自刎,像杀死妻子时与她吻别一样,现在也在与她一吻里结束了自己的生命,扑倒在苔丝狄蒙娜的尸体上。观众看到这里,不论是达官贵人还是贩夫走卒,不论是诗书满腹的学者还是目不识丁的苦力,只要人性尚存,良心未泯,悲剧人物的遭遇都会在他们的心里引起巨大的震荡。这时,爱什么、恨什么,同情谁、怜悯谁,何为美、何为丑,孰是善、孰是恶,人们的情感指向是一致的。也就是在这戏剧美感的一致中,"千百个'我'在无限高尚、和谐的意念之中汇成了一个共同的、巨大的'我'"。莎剧产生的当年即有此职能,至今四百多年,虽演出方式多有变化,其"戏剧美感"却仍然葆有永恒的生命。这种基于人性的"美"的"共鸣"与人在情感领域里的沟通、平等、和谐,正是戏剧的文化意义之所在。中国古代美学讲"乐者,天地之和也;礼者,天地之序也。和,故百物皆化;序,故群物皆别"(《礼记·乐记》),所谓"和"与"化",均指艺术(包括戏剧)的这种文化意义。

戏剧舞台上展现"恶"(如《奥赛罗》中伊阿古的奸行),是为了劝善惩恶。戏剧把人间的矛盾、冲突和斗争活生生地摆在观众的面前,并不是为了挑起仇杀,而是为了让人接受精神的洗礼,净化灵魂。当然,在特殊的年代里——如在战争时期,在政治斗争特别尖锐的岁月,戏剧的人类色彩与人性基调可能就会淡化,而充满政治宣传的"火药味"。

3. **现实与理想**。人类的精神文化总是表现着人对现实的超越。戏剧作为一种文化,反映着人的现实处境,表现着人的精神状态,也就必然要带着超越现实的要求出现在舞台上。黑格尔说"戏剧的意义"在于它表现的事件中能见出人的"立体的目的和情欲"①,别林斯基说戏剧"在我们面前打开了一个焕然一新的、无限美妙的欲望与生命的世界",都是强调的这一层意思。本节开头提到,戏剧作为精神文化产品,它的天职是满足人的精神生活的需求——如对自由、幸福的思考、追求与想象,对灵魂的慰藉、充实与鼓舞,等等。戏剧要满足这一需求,就必然一方面批判现实,一方面用艺术"造"出另一个"非现实"的世界。于是它超越现实,放出了理想之光。好的戏剧作品,其批判与超越的精神总是水乳交融的。从古代王实甫的《西厢

① 〔德〕黑格尔:《美学》(朱光潜译)第3卷下册第244页,商务印书馆,1981年。

记》、关汉卿的《窦娥冤》、汤显祖的《牡丹亭》，到现代田汉、曹禺、夏衍的某些优秀话剧，既能揭露出现实中的苦难与虚伪，又能营造出一个超越现实、体现人性之美的世界。没有超越现实的真正的艺术精神，便不可能有对现实的深刻有力的批判；没有出自对现实的痛切感受的深刻有力的批判，也就不可能超越现实——那些歌功颂德、为现实政治服务的戏剧，往往被涂上一层"理想"的光，其实那是一种最虚假的"超越"，其"英雄人物"抒发"理想"之情的豪言壮语，不过是变相的跪着的奴隶的语言。

人们常说："世界大舞台，舞台小世界。"这句话只有在强调戏剧是现实反映的意义上才是正确的，所谓"大"与"小"也不过是指物理的空间而已。从精神文化上说，从戏剧艺术所大大"扩展"了的那个非物质、非现实的"另一世界"来说，恐怕舞台是一个更大的"世界"。下面以汤显祖的《牡丹亭》为例，说明此一文化现象。此剧所演是南宋初年（12世纪中叶）杜丽娘与柳梦梅的生死之恋。"年方二八"的少女杜丽娘是南安太守杜宝的掌上明珠，平日家教颇严，深闺不出。一日乘父亲公差在外，又瞒过在家的母亲，与婢女春香到春花盛开的后花园游玩，不禁春心荡漾，情窦初开，在梦中与美少男柳梦梅一见钟情、大胆结合。杜丽娘梦醒而痴情难遣，慕色致一病不起，遂自画倩影、题诗而亡，家人按其遗愿将她葬于后花园梅树之下。远在千里之外的柳生亦同时梦到一园，见梅花树下立着个美人，与他有姻缘之约，故改名梦梅。三年之后，柳生赴京应试，旅寄此园而拾得美人写真画轴，夜与画中之人幽媾，继而知此女葬于梅下。待掘墓开棺，香魂已还，美人复活。又经过一番离乱周折，终于结为眷属。汤显祖在《牡丹亭》中展现的世界是非常之大的，可以说已经大大超越了人们生活于其中的那个物质的世界。因为他着重写一个"情"字，而"情"之大、"情"之烈、"情"之深，是没法用物理的时空把它限制住的。汤显祖在说到此剧之情时说："情不知所起，一往而深，生者可以死，死可以生。生而不可与死，死而不可复生者，皆非情之至也。梦中之情，何必非真？"又说："第云理之所必无，安知情之所必有邪！"（《牡丹亭·题词》）此剧共五十五出，如果连续演出大约要一天一夜（二十四小时），剧场的物理空间也是很有限的；然而从它向观众展示的剧情来看，时间有三年之久，地点有南安、岭南、杭州、扬州诸地，事件不仅涉及官府、民间、城市、乡村、历史、当下，而且还关乎阴阳两界、自然、社会、心理以及人、神、鬼诸端。总之，这是在"含量"上远远超过现实世界的"另一世

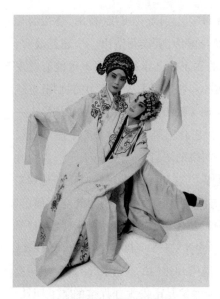

传统戏《牡丹亭》剧照

界"——戏剧审美的世界。明代诗人王思任评点《牡丹亭》时说过这样的话："火可画,风不可描。冰可镂,空不可斲。盖神君气母,别有追似之手,庸工不与耳。"①这里高度评价汤显祖善于写出那难以描画的虚空之物。此物非他,就是一种精神状态,也就是人对生命的感受、体验和欲望。如果说戏剧是"立体的目的和情欲",那指的就是舞台把一个看不见的世界叫我们看见了。而"看见"的,首先就是我们在日常生活中所追求、向往的美好事物,至少它可以令我们因想起这种追求、向往而感到愉悦。

4. **群体性与个性**。戏剧是综合性艺术。它的艺术手段构成的多样性,它的运作流程的集体性,都使它总是带有群体性。不仅创作过程是如此,即使当它被"消费"的时候也是如此——它是在很多人的集体体验中被人们分享的。没有"分享",就没有戏剧的观赏。小说阅读是个人化的;电影观看虽有众人在场,但也基本上是个人化的——既无银幕与观众的交流,也无观众之间的"分享";电视观看则顶多是小家庭三两观众之间的"小分享"——没有与荧屏的交流。戏剧演出中则存在着演员与演员之间、演员与观众之间、观众与观众之间三个向度上的交流与"分享"。

然而艺术欣赏与艺术创造是一种充满自由精神的境界,因此,戏剧的群体性必然是建立在自由而独立的个性基础上的,而绝非扼杀个性的那种专制型的群体性。中国春秋战国时代(前8—前3世纪)的哲人发现了"礼"与"乐"这两种文化方式在造成人的群体性、统一性上的根本区别:前者将人分成等级,使人安于尊卑之"序",崇拜与服从"位"高之辈;后者使人平等

① 王思任:《批点玉茗堂牡丹亭叙》,《牡丹亭》第3页,文学古籍刊行社,1954年。

化,叫人在"欣喜欢爱"之中互相沟通而达到"和"——和谐的境界。① "礼"通过压抑、扼杀人的自由精神以维持群体性,"乐"则通过释放、发扬人的自由精神以构成群体性。后者通向戏剧。在中国长期的封建专制主义社会中,"礼"和"乐"的平衡很快就被打破了,以"礼"压"乐"直至以"礼"代"乐"。所以中国古代尽管早就有了接近戏剧的诗、歌、舞熔于一炉的"乐",但终于难以跨过这一步之遥,没有能够出现古希腊那样的戏剧的繁荣。

这样说来,戏剧是有利于人的个性发展与社会民主的艺术。每当个性比较舒展、社会比较民主的时候,就会有戏剧的丰收季节的到来。在西方,古希腊时期、文艺复兴时期,以及启蒙主义运动所带来的现代民主时期,都出现过戏剧的高潮。在中国,元代戏曲的盛行与封建理学统治的弱化有关;明代中后期个性解放思想萌芽才使得汤显祖《牡丹亭》这样的剧作有可能问世;"五四"时期与"抗日"时期戏剧的繁荣,显然与思想解放、个性解放、民主精神的高扬是分不开的。在中国的现代化进程中,如果没有在精神上面貌一新的真正的"现代人",一切大事都是难以做成的。早在20世纪初,鲁迅就提出了两个关于"群体性"与"个性"的概念:"沙聚之邦"与"人国"。所谓"人国",也就是"现代民主国家"。"人国"中的人是一个个健康独立的个体(个性),是自由平等的公民。而"沙聚之邦"里的众人是未经个性解放与个性建设的"愚民",是各安其"位"、尊卑有"序"的一群奴隶,有如一盘没有任何主体性的散沙,看似庞然大物,其实不堪一击。现在世界大趋势已很明朗,只有"人国"才能立足于世界,成为现代强国,而"沙聚之邦"只能永远封闭、落后。中国现当代戏剧在追求"人国"目标上创造过辉煌,但当它背离了"五四"现代化精神,就在舞台上扮演了排斥"人"、排斥"个性"的角色。

戏剧的文化意义,归根结底就是它的"人"的意义。参与戏剧创作实践的人,可以养成自我表达与群体协调的能力、观察与分析社会人生的能力,从而健全自我的个性。而参与戏剧欣赏和批评的人,也可以养成丰富、高尚的审美情趣,使自己作为一个健康、独立的个体融入社会。在后现代社会,看戏或创作戏剧可能被认为是过于"古典"的事,然而戏剧在当代的文化意

① 参见《礼记·乐记》。

义仍然是不可忽视的。一百六十多年前俄国批评家别林斯基有感于戏剧对人类灵魂的无穷的魔力,曾大声呼唤:

> 啊,去吧,去看戏吧,如果可能的话,就在剧院里生,就在剧院里死……①

如此痴迷戏剧的"古典"精神,对于当今那些"在网络上生,在网络上死"的青年来说,当然是十分陌生的。为了扭转文化生态严重失衡的局面,有必要重振戏剧的文化精神。

思考题:

1. 戏剧发生和起源的人性依据和社会原因是什么?

2. 为什么说戏剧是综合性艺术? 它的五大要素是什么?

3. 戏剧的文化意义何在?

参考书:

1.〔日〕河竹登志夫:《戏剧概论》(陈秋峰、杨国华译),中国戏剧出版社(沪),1983 年。

2.〔德〕黑格尔:《美学》(朱光潜译)第 3 卷下册,商务印书馆,1981 年。

3.〔波兰〕耶日·格洛托夫斯基:《迈向质朴戏剧》(魏时译),中国戏剧出版社,1984 年。

4.〔英〕马丁·艾思林:《戏剧剖析》(罗婉华译),中国戏剧出版社,1981 年。

① 〔俄〕别林斯基:《别林斯基论戏剧》俄文版第 1 卷第 14 页,莫斯科艺术出版社,1983 年。

第二讲

戏剧艺术的分类

第一节　戏剧分类的意义与方法

根据第一讲第二节——"戏剧的本质与特征"所讲,戏剧已经是艺术中的一个种类了,那么,它本身为什么还要再分类呢?

戏剧的分类,是戏剧研究的一个基础性的课题。没有对戏剧分类的科学的把握,就不可能深入认识戏剧艺术的本质与特征。戏剧在艺术构成与表达方式上的综合性以及在运作流程上的集体性,使它的分类成为一件非常复杂的事。正是分类的模糊与混乱,常常直接妨碍我们准确地把握戏剧这一艺术现象。譬如,在我国的戏剧研究界,区分中国的传统戏剧(戏曲)与接受西方影响而产生的现代戏剧(话剧),在命名上就产生了分歧与混乱。在 2010 年以前权威的国务院学位委员会公布的学科目录中,"艺术"学科(一级)下设有二级学科"戏剧戏曲学"。在这里,将大概念"戏剧"与小概念"戏曲"并列,用"戏剧"指称接受西方戏剧观念而产生的我国现代戏剧,具体地说,就是话剧;而用"戏曲"来指称我国传统的、充分表现民族特色的古典与民间形式的戏剧。《中国大百科全书》的"戏曲曲艺卷"将"戏曲"作为"中国传统戏剧文化的通称";而同一套大百科全书的"戏剧卷"则只介绍有关话剧的内容,干脆连"戏剧"的条目都不设。实际上,"戏曲"只是"戏剧"的一个种类、一种样式,将其与"戏剧"并称,不仅说明分类上的混乱,而且意味着研究视野古今对立、中外分别的狭隘性。上述学科目录中的二级学科只要改名"戏剧学"就会避免这种混乱与狭隘,"戏剧"自然是将话剧、戏曲等中外古今一切种类的戏剧均包括在内的。

戏剧分类之难,在于很难确定一个简单明了、角度一贯的标准来囊括古今中外一切戏剧样式。如果没有一致的分类准则,那分起类来就像转动变幻莫测的魔方一般,只要视角一变,就会引出一系列新的"方阵"。比如我

们在第一讲提到过的中国古典名剧《牡丹亭》，从戏剧分类学上来说，它应列入何种戏剧呢？

1. 从戏剧的国别性、民族性来说，它是中国戏剧，再扩大一点儿说，它是东方戏剧。如果给它一个中国式的名称，那就是"戏曲"。与它差不多同时代的英国戏剧，再扩大一点儿说——西方戏剧，有莎士比亚的戏剧（如《第十二夜》）可与之相比。

2. 从戏剧的时代来说，它创作于 1598 年，属于中国古代戏剧，与中国近代戏剧、现代戏剧、当代戏剧相区别。而在中国古代戏剧中，如果从剧本结构、演出特点上看，它属于明清传奇这一类，从而与早于它的宋元戏文、元代杂剧相区分，也与迟于它的清代京剧及其他地方戏有所不同。

3. 从舞台表演的媒介及其所涉及的艺术要素来说，它有"唱""念""做""打"，包括了音乐、歌舞、对白诸方面的艺术，是一种中国式的歌舞剧。从艺术要素的综合性上看，它与西方歌剧、舞剧有某些相似之点，但又很难归于一类。

4. 从戏剧的情节构成方式来看，可以说它是一出爱情传奇戏。虽然它的内容也牵扯到宗教、政治、战争、教育等方面，但它的核心是男女主人公富有传奇性的爱情。此类爱情戏古今中外颇多，但往往在具体的时代背景、主题思想、人物性格、表现技巧上存在着很大的差异。莎士比亚的《第十二夜》也可以说是一出爱情传奇戏，但它与《牡丹亭》完全不同。

5. 从戏剧所表现的题材来看，剧中所写杜丽娘与柳梦梅的爱情故事是一个民间传说，已有《杜丽娘慕色还魂话本》在坊间流传，那么这就是一部民间传说剧，在题材上与历史剧、神话剧、社会纪实剧等等相区分。

6. 从剧本的作者来说，它出自文化层次很高的文人之手，尽管题材来源于传说，但仍然是一部文人剧，从而与那些出自民间艺人之手的民间戏剧有明显的不同。

7. 从该剧所追求的目的来看，它既不为政治的说教，也不为宗教的宣传或道德的劝谕，而是为了艺术的抒情与娱乐（剧本开宗明义曰："忙处抛人闲处住，百计思量，没个为欢处。白日消磨肠断句，世间只有情难诉"），那么这就是一部艺术剧，而不是政治剧、宗教剧或道德剧之类。

8. 从该剧的创作手法来看，它是一出浪漫主义抒情剧，其形象符号系统是写实—再现性与写意—非再现性相结合的，这使它与那些写实主义戏剧

相区分。

9.从剧中矛盾冲突的性质与人物命运的结局所反映出的审美意趣来看,这是一部有"喜"有"悲"、"悲"而后"喜"的悲喜剧,不同于西方的悲剧、喜剧和正剧。

这九个方面,就是九种分类的标准,从流行的戏剧理论书籍中经常可以见到对这些分类标准的使用。其实,还可以再找出一些分类的"子项目",无止境地分下去。比如,就上述第一项来看,《牡丹亭》是中国戏曲,单是"戏曲"就又可以分出很多类来:以时代分,有古代戏曲、现代戏曲、当代戏曲;以语言和唱腔分,有昆剧、京剧、梆子等;以主要角色分,有青衣戏、老生戏、花脸戏等;以表演的不同侧重面来分,有唱工戏、做工戏、武打戏等;以演出的长度来分,则有本戏、连台本戏、折子戏等;如此等等。必须引起我们注意的是,分类是指戏剧类型的区别,而不是指戏剧作品个性特色的分辨,后者是千差万别而不可能被纳入一个分类规则的。应该说,每一种分类的模式都是有意义的。不同的分类,是为了不同的研究;不同的研究,引出不同的分类。当然,这里边也有差别:有的分类更带有普遍性与稳定性,涵盖面广一些;有的分类则较少普遍性与稳定性(如中国 20 世纪初叶的"学生剧""文明新戏""新剧""爱美的戏剧"等)。但不管怎么说,我们必须尽可能选择最合适的视角与标准来进行戏剧艺术的分类。这是因为:

第一,只有通过分类研究,才能具体掌握每一种戏剧的根本特征。上一讲中所阐述的那些特征,在每一个特殊的剧种中的表现是各不相同的。就拿话剧和戏曲来说吧,同样都有各种艺术手段的综合,但这一"综合性"的具体表现却是差异颇大的。在话剧中,人物对话起着重要作用;在戏曲中,则主要靠演唱来表现剧情。这样,同样的时间长度,前者容纳的内容要多于后者,但后者借了音乐之力,在抒情力度上却比前者较易操作。如果不了解这种差别和由此而来的一系列规律,不论是从事创作、评论还是剧业管理,都会陷入极大的盲目性。20 世纪 50 年代,中国内地一批新文艺工作者被派到各地戏曲团体中帮助"改革旧戏",把话剧和新歌剧的一些方法和技巧硬往戏曲里塞,结果都失败了。也有相反的例子:为了让话剧表现出"民族化"特征,把戏曲的一些方法和技巧生硬地"嫁接"到话剧中,也闹出了大笑话(如让英雄人物出场"亮相",并配以锣鼓点儿)。"样板戏"电影《智取虎威山》一方面让杨子荣手持马鞭上场,以戏曲之写意手法表现这一英雄人

物骑马奔驰在茫茫雪原上，一方面却像在现实主义的话剧中那样，让参天青松非常写实地出现在画面上，这也是在跨越戏剧种类的边界上失去了艺术的分寸，效果当然是不佳的。对于从事戏剧批评的人来说，如不懂戏剧分类，就会犯无的放矢的错误，被人家反唇相讥："我生产的是汽车，你却批评它不会飞！"

第二，戏剧分类的研究，可以帮助我们更深入地认识戏剧这一社会文化现象及其演变的历史—文化轨迹。艺术形态学（morphology of art）告诉我们，戏剧艺术之所以会分化为那么众多的样式，主要有两种情况。

一种情况是，艺术种类之间的相互影响产生了新品种。"一方面，每种艺术样式独立自存的条件是制定出不重复的、只为它所特有的对现实的艺术掌握方式，这要求它'排斥'其他所有艺术；另一方面，同其他艺术的经常接触迫使它掌握它们的经验，体验它们所制定的手段，而首先和主要的是寻求和它们直接结合、形成综合艺术结构的途径。"[1]与戏剧发生关系的艺术样式有文学、音乐、舞蹈、造型艺术等，当舞台上的人体表演与这些艺术样式发生了互相影响、互相吸纳的关系，找到了所谓"综合艺术结构的途径"时，戏剧的另一品种就诞生了。例如，表演艺术与语言的艺术——文学的结合，产生了话剧，这是西方自古希腊以来戏剧的主要样式，我们通常所说的"戏剧"（drama）这一概念也主要指此；表演艺术与音乐艺术的结合，则产生了歌剧（opera）；表演艺术与舞蹈艺术的结合，又会产生出舞剧（在西方叫ballet——芭蕾）；而当造型艺术在舞台的呈现中与演员的表演融为一体时，便产生了木偶戏；哑剧虽然是人体表演艺术之"单项"变体，实质上也是表演艺术与舞蹈艺术结合的另一种样式（它的符号系统一般比舞蹈带有更多的写实—再现性）。总之，正如艺术形态学家卡冈所指出的，"进入戏剧综合体的艺术成分有多少种，舞台艺术的样式就有多少种"[2]。西方的所谓"音乐剧""朗诵剧""交响戏剧""全体戏剧"，都是循着此一艺术形态演变的规律而创作出来的。中国传统戏曲综合着众多的艺术成分，如文学、音乐、舞蹈、造型艺术等等。连本是非艺术的武打、魔术、杂技、气功也常常被

[1] 〔苏〕莫·卡冈：《艺术形态学》（凌继尧、金亚娜译）第 399 页，生活·读书·新知三联书店，1986 年。

[2] 同上书，第 386 页。

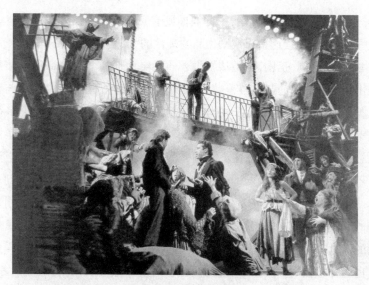

音乐剧《悲惨世界》剧照

艺术化,吸收在戏曲表演之中。这众多的艺术成分在戏曲中以不同的比例、功能、相互关系,又形成了戏曲这一种类之下的许多亚品种。艺术形态演变的规律也同样在这里发挥着不可忽视的作用。

还有一种情况是,纯然由于内在的原因(不像在第一种情况下,是由于接受了另一毗邻艺术样式的影响)而发生结构性的变化,从而区分出了一些不同的样式。这种差异,在艺术形态学上一般以不同"体裁"称之①。如果说前述第一种情况——由于两种艺术成分的结合而生变,是由"外"向"内"的变,即艺术手段的结构性变异影响到剧作内容的表达,那么这第二种情况,则是由"内"向"外"的变,即由情节构成与题材选择的区别所造成的内部结构性差异,表现为一系列外部形式、手段的不同。按照这第二种分类,我们至少可以看到以下这样一些不同的戏剧样式的区分:

1. 传奇剧、社会问题剧、心理剧等等,这是以剧情构成方式的不同来划分类别的。

2. 历史剧、革命历史剧、纪实剧、民间传说剧、神话剧、科幻剧、侦探剧、惊险剧等等,这是以剧中所选择的题材的不同而分类的。

① 〔苏〕莫·卡冈:《艺术形态学》(凌继尧、金亚娜译)第418页,生活·读书·新知三联书店,1986年。

3.独幕剧、短剧、多幕剧,中国戏曲则有长至五十多出的长篇传奇剧与短至一出的折子戏,这是以戏剧作品物理性的"长度"来区分的。

4.悲剧、喜剧、正剧,这是从剧中矛盾冲突的性质与人物命运的结局所表现出来的价值取向与审美范畴的不同来对戏剧进行分类的。悲剧与喜剧是人类在理论上对戏剧加以分类的最早的模式(见古希腊亚里士多德的《诗学》)。

5.古典主义戏剧、浪漫主义戏剧、现实主义戏剧、现代主义戏剧等等,这是从不同的戏剧观念、不同的创作方法、不同的风格流派来进行分类的。

戏剧的"花色品种"可谓多矣!而每一个种类和体裁,在实现戏剧艺术自身的功能上又各有其特长,也各有其局限。因此,在不同的国家、民族与不同的历史时期和历史文化背景下,人的文化追求有所不同,对戏剧样式的选择也就各不相同。戏剧的创作者(编、导、演以至观众)各有不同的才能、文化素质、艺术趣味与精神追求,他们对戏剧的种类和体裁会有很不相同的适应过程与选择倾向,从而会形成一个时代、一个区域或某一群体的戏剧"时尚"。社会的统治者与被统治者、政治家与艺术家、道德家与思想家,以及他们当中具有不同个性的人,都会对戏剧的样式表现出不同的爱好或排斥的倾向。从这些差别中可以看出历史、文化变化的奥秘。所以我们说,戏剧分类的研究有助于加深我们对戏剧这一社会文化现象的了解。譬如,在中国清朝末年(18世纪末叶至19世纪末叶),为什么昆剧衰微而京剧兴盛?为什么在20世纪初的新文化运动中话剧受到推崇,京剧遭到批判?而在60年代的"文化大革命"中官方的"样板戏"又为什么首先选择了京剧这一样式?这些都是很值得研究的文化课题。又譬如,对于悲剧、喜剧,不同时代与不同的人就怀有完全不同的情结。这与人们的文化价值观的变化是紧紧联系在一起的。在19世纪中叶,俄国批评家别林斯基认为悲剧高于喜剧,他说:"戏剧体诗是诗体发展的最高阶段,是艺术的皇冠,而悲剧则是戏剧体诗的最高阶段和皇冠。"①这样的"悲剧情结"在当时是很有代表性的。但一个世纪之后,到了20世纪中叶,特别是第二次世界大战结束之后,代之而起的就是"喜剧情结"了,"喜剧高于悲剧"的探讨也随之开始了。

① 〔俄〕别林斯基:《别林斯基论戏剧》俄文版第2卷第83页,莫斯科艺术出版社,1983年。

戏剧分类是一件多视角、多标准、逻辑复杂的事,历来的研究者都觉得难以穷尽其妙。我们在本书中对此采取两条原则:

1. 分别对待。有些分类的范畴,如悲剧、喜剧、正剧的问题,以及不同的创作方法、风格流派的问题,因其牵涉到的理论与观念更加带有根本性与普遍性,往往要超出戏剧本身的分类,我们将设专讲加以阐述,不再在分类这一讲里展开论说了。在本讲中只就这两个分类范畴以外的某些类别做一些介绍与探讨。

2. 有所选择。前述以《牡丹亭》为例列举出了九项分类标准(或曰视角),除去第8、9两项——悲剧、喜剧、正剧问题与创作方法、风格流派问题,不在此一讲进行阐述之外,还剩下七条。这七条当中,我们认为有三条是讲戏剧分类不可回避的:从舞台表演的媒介及其所涉及的艺术要素来区分,此其一;从剧情构成中情节、性格、思想所占的不同比重来区分,此其二;从剧作的题材选择来区分,此其三。下面就讲这三条。

第二节　舞台呈现的不同样式

被戏剧作为表演的媒介吸收到舞台上的艺术要素,分别来自以下几个方面:一、语言的艺术——文学;二、声律的艺术——音乐;三、形体的艺术——舞蹈;四、造型的艺术——美术。前两者是听觉的艺术、时间的艺术(其中差别在于,语言艺术从符号学上说是偏于再现性的,而音乐则是偏于非再现性的);后两者则是视觉的艺术、空间的艺术(其中也有差别,舞蹈从符号学上说是偏于非再现性的,而美术则是偏于再现性的)。这些因素都直接或间接地影响到戏剧的分类。艺术形态学原理显示,这些艺术要素的互相影响与吸纳,以不同的排列组合产生出不同的戏剧种类。

一、话剧(含诗剧)①:表演艺术与语言艺术的结合

话剧与诗剧的表演虽然也离不开音乐、舞蹈、美术等艺术的烘托和陪衬,但它的主体结构是由人体的表演与语言的艺术——文学这两大艺术要

① 用韵文对话的戏剧在西方也称 drama, 在中国则有时单称"诗剧"。

素组成的。从世界范围来看,这是戏剧艺术的一个最主要的门类。在西方,从古希腊的亚里士多德以来,讲到戏剧,也主要是指这一样式。亚里士多德在《诗学》第四章中说:"埃斯库罗斯最早把演员由一名增至两名,并削减了歌队的合唱,从而使话语成为戏剧的骨干成分。""念白的产生使悲剧找到了符合其自然属性的格律。"这一所谓"符合其自然属性的格律",就是指"最适合于讲话的"一种"节奏"。① 这里所说的"戏剧",叫 drama,意指带有表演性的"动作"。本来,在古希腊,drama 还是综合着诗(文学)、音乐、舞蹈的,后来产生了歌剧(opera)与舞剧(ballet),drama 便用来专指那些以对话为"骨干成分"的戏剧了。西方学者研究戏剧理论、戏剧文学、戏剧美学、戏剧艺术,也大都指的是这种戏剧。

这种以演员动作与对话为主干的戏剧,在日本叫"科白剧"②,在中国叫"话剧"。本来,在 19 世纪末 20 世纪初,当西方的 drama 传入中国时,中国人称之为"戏剧""戏曲""新剧""新戏""新派演艺"等(言"新"以表示与传统的"旧剧""旧戏""旧派演艺"相区别)。1927—1928 年间,中国现代戏剧的几位奠基人田汉、欧阳予倩、洪深等有时在一起讨论戏剧问题。田汉认为,不应将西方舶来的 drama 称为"新剧"并以之与中国"旧剧"相对立,它们的差别不是"新"与"旧"的差别,而是两种戏剧种类——drama(话剧)和opera(歌剧)的差别。③ 洪深同意这一分析,提议将 drama 译为"话剧",因为这种戏剧样式就是由人物的对话组成的。他后来发表文章强调:"话剧的生命,就是对话。"④于是,"话剧"这一名称得以确定,而"戏曲"则专指中国传统形式的戏剧。

"话剧"定名之后,"戏剧"这一概念便用来作为各种舞台剧的总称,相当于西方的 theatre。

话剧是各种戏剧样式中文学性最强的一种。它的剧本,除了供演出之外,还可作为文学作品来出版、传播,供读者阅读。这时人们所说的戏剧,便

① 〔古希腊〕亚里士多德:《诗学》(陈中梅译注)第 48—49 页,商务印书馆,1996 年。着重号为引者所加。

② 〔日〕河竹登志夫:《戏剧概论》(陈秋峰、杨国华译)第 14 页,中国戏剧出版社(沪),1983 年。

③ 田汉:《田汉全集》第 15 卷第 118 页,花山文艺出版社,2000 年。

④ 洪深:《话剧浅说》,《矛盾》第 1 卷第 5、6 期合刊(1933 年 3 月)。

是文学的一种,所以中外文学史著作都离不开对戏剧作品的阐释,所谓"文学家""作家",当然也必然包括了剧作家,有时甚至剧作家就是当时文学成就的代表(如古希腊的三大悲剧家埃斯库罗斯、欧里庇得斯、索福克勒斯,喜剧家阿里斯托芬、米南达,文艺复兴时期的剧作家莎士比亚、维迦、卡尔德隆,启蒙主义时代的伏尔泰、狄德罗、歌德、席勒,以及 19 世纪的易卜生、萧伯纳、契诃夫等)。尽管 20 世纪出现了贬斥与排挤戏剧中文学语言的倾向(如某些"荒诞派"戏剧、安托南·阿尔托(1896—1948)的"残酷戏剧"、耶日·格洛托夫斯基(1933—)的"质朴戏剧"等),但话剧这一戏剧样式并没有消失。发生一些变化是正常的,被消灭则是不可能的。

在中国漫长的戏剧史上,尽管也曾发生过一些可以称之为"话剧因子"的表演活动,如春秋时期(前 8—前 5 世纪)"优"的表演以及金元时代(12—14 世纪)的"笑乐院本"等,但是这些"因子"始终未能独立发展成一种成熟而完整的艺术样式——话剧。在中国传统的戏曲里,有些作品有时也会夹带一段完全不用歌唱的对白戏(如昆剧《鲛绡记》中的"写状"一出),但这种对白戏仍是戏曲总体的一个组成部分,其表演的风格是服从于总体的歌舞风格的,并没有形成独立的话剧。中国话剧是 19 世纪末 20 世纪初在西方戏剧文化的影响下产生的。最早接触西方戏剧的是上海的学生。1899 年 12 月"上海基督教约翰书院创始演剧,徐汇公学踵而效之"①。所谓"创始演剧",即指一种完全不同于中国传统戏曲的西方 drama(话剧)的首次出现。这种戏剧的演出,穿生活化的时装,既无戏曲的"唱工",也无戏曲的台步、身段和"拿腔拿调""有板有眼"的念白,自然也没有戏曲不可少的那种"五颜六色之面目"(即脸谱)②。显然,这完全是一种崭新的戏剧,它是生活化、写实化、散文化的,恰与传统戏曲的艺术化、写意化、诗词化形成鲜明对照。当这种新型戏剧在社会上流行开来,就叫作"文明新戏",因为当时凡外来之新事物,往往冠之以"文明"二字(如 stick 便叫"文明棍")。但这种新型戏剧由于本身的稚嫩,经不起经济与政治上的困顿而一度消沉,待它乘"五四"新文化之风再度兴起时,便叫"新剧""爱

① 朱双云:《新剧史》第 1 页,上海新剧小说社,1914 年。

② 汪仲贤:《新剧丛谈》,见朱双云《新剧史》第 30 页,上海新剧小说社,1914 年。

吕剧《李二嫂改嫁》剧照

美的戏剧"①,1928 年定名为"话剧",一直发展至今。

中国剧种甚多,最新统计达四百多种,仍在演出的有七八十种。人们有时把话剧也作为这众多的剧种之一。从戏剧分类学上说,这是错误的。昆曲、京剧、各种梆子和高腔……这许多剧种,虽然千差万别,但其美学特征均是属于中国戏曲这一大系统之下的;而话剧则不然,它是吸收了西方戏剧观念之后而形成的一个崭新的现代剧种,它的根本美学特征不能纳入中国戏曲的大系统之内。自从产生了话剧,中国戏剧的"戏曲一元化"格局就被打破了,从而形成了全新的"戏曲—话剧"二元格局,这是中国戏剧现代化进程中所发生的一个重要变化。

二、歌剧:表演艺术与音乐艺术的结合

说话是一种表情达意的方式,歌唱也是一种表情达意的方式。二者不同之处在于,前者是按照人的自然形态米表达,后者则是按照一种变形夸张的也就是艺术化了的方式来表达。所以《礼记·乐记》中说:"歌之为言也,长言之也。说(悦)之,故言之;言之不足,故长言之……"这里所说的"长言

① "爱美的戏剧"取自英语 amateur,意为业余的、非职业化的,以示与被所谓职业化引向邪路的"文明新戏"相区别。

之",就是把自然形态的语言音乐化了。在昆剧《思凡》中,小尼姑上场即向观众表白:"小尼姑年方二八,正青春被师父削去了头发。"这个意思,如果用日常生活的说话来表达,所需时间的长度不会超过十秒钟,但在戏中唱出时,却是一段散板再加上十四个长板(一板三眼),约需时一分半钟。这一音乐化的结果,既增加了话语声音的长度,又能让人感到意味的深长,所以叫"长言之"。"声音的长度"只是一个物质的外壳,而"意味的深长"则正是艺术表达的真正目的之所在。

话剧中的说话,当然也是艺术化了的说话,但它不能太变形、太夸张,必须从形态上保持着与自然生活的一致性;诗剧的对话是押韵的或不押韵的白话诗,虽然向歌剧靠近了一步,但其基本形态仍然是话剧的;歌剧则完全不同了。如果说话剧的主要成分是人物的说话——"言之"(独白、对白、旁白、多声杂语、众口一词……),那么歌剧的主要成分就是人物的歌唱——"长言之"(独唱、重唱、轮唱、大合唱;咏叹调、宣叙调、吟诵调……)。尽管歌剧也离不开文学的成分(如剧本提要和唱词)与舞蹈的成分,它的舞台布景也涉及另外一些艺术部门,但它的主干是表演艺术与音乐艺术的结合。在西方歌剧(opera)中,更加重视音乐艺术的主导作用。

早在古希腊戏剧中就已经有了歌剧的成分(如剧中歌队的合唱),因为那时的舞台表演艺术本身就是综合着诗(文学)、歌(音乐)、舞的。但歌剧(opera)作为一种独立的舞台表演艺术出现,在西方是 16 世纪末叶的事。"歌剧发源于福罗伦斯的卡马瑞塔学院(Camerata),这是一个专门研究希腊悲剧的学院。此学院的会员获知希腊悲剧中都有一个合唱队,都有音乐和舞蹈,一部分的对话是用歌唱或吟诵的方式而且情节都取自希腊神话。他们尝试着创作这种剧本,在他们的共同努力下,歌剧在一五九七年左右诞生。到了一六五〇年这种新形式不但风靡了意大利,而且迅速地传播到全欧洲。"[1]意大利代表着歌剧之正统,德国、法国、英国、俄国也都在歌剧艺术的创造上取得了具有世界影响的成就。歌剧在兴盛的过程中,形成了许多不同的体裁和样式,如大歌剧、小歌剧,悲歌剧、喜歌剧、趣歌剧,以及现在盛行于欧美的音乐剧,等等。由于音乐在歌剧中的主导作用,歌剧作家首先是

① 〔美〕布罗凯特:《世界戏剧艺术欣赏——世界戏剧史》(胡耀恒译)第 167 页,中国戏剧出版社,1987 年。其中提到的"福罗伦斯"现通译为"佛罗伦萨"。

指作曲家。19世纪以来出现了一大批具有国际影响的歌剧作家，如意大利的威尔第（1813—1901）与普契尼（1858—1924），前者之代表作有《茶花女》等，后者之代表作可以《蝴蝶夫人》为例；德国和奥地利的瓦格纳（1813—1883）与理查·施特劳特（1864—1949），前者之代表作当首推《尼伯龙根的指环》，后者之代表作当为《莎乐美》；法国的比才（1838—1875）与德彪西（1862—1918），前者之代表作当为《卡门》，后者之代表作便是《佩利亚斯与梅丽桑德》；俄国的格林卡（1804—1857）与柴可夫斯基（1840—1893），前者之代表作是《鲁斯兰与柳德米拉》，后者之代表作便应该是《叶甫盖尼·奥涅金》了。

歌剧《蝴蝶夫人》剧照

中国传统的戏曲，从戏剧分类学上来说，是可以归入歌剧一类的，但从其艺术构成方式与艺术表达的特色来看，两者又有很大的不同。西方歌剧是从古代的综合性舞台表演中分化、独立出来的，特别突出音乐的主干作用；而中国戏曲则是未经分化的古代综合性舞台表演——诗（文学）、歌（音乐）、舞一体的"乐"的继承与发展，其艺术手段包括唱、念、做、打，综合性更强，至于其表演、唱腔上的程式化与写意性，更是西方歌剧所难以比拟的了。西方歌剧传入中国，是20世纪20年代的事。从黎锦晖编剧并作曲的《葡萄仙子》（1923）的最早探索开始，中国现代歌剧的路子各有不同。有的以音乐与话剧相结合，如田汉编剧、聂耳作曲的《扬子江暴风雨》（1934）；有的遵循西方歌剧构成模式，以音乐为主，如陈定编剧，臧云远、李嘉作词，黄源洛作曲的《秋子》（1944）；有的试图从传统戏曲的改造中走出一条歌剧的路，如欧阳予倩的《梁红玉》（1938）；有的则重在吸收民歌与民族音乐，如在根据地新秧歌剧运动中产生的《白毛女》（贺敬之、丁毅编剧，马可、张鲁等作曲，1945）。1949年之后，这几种不同的路子都有进一步的实验。至50年代末60年代初，出现了一批艺术形式上比较优秀的歌剧，如《洪湖赤卫队》《红珊瑚》《红霞》《江姐》等，标志着中国歌剧这一艺术样式的成熟。

三、舞剧：表演艺术与舞蹈艺术的结合

舞剧，顾名思义，是一种以舞蹈为主要表现手段的戏剧。在剧中，演员不是用语言，也不是用歌唱来"说话"，而是用自己身体的各种舞姿即舞蹈动作来"说话"的。虽然舞剧也离不开文学的成分(潜在的文学台本)、音乐的配合(有音乐总谱)和美术的布景等，但它的主导成分是演员的舞蹈。从艺术表达的符号学原理来说，话剧演员的表演是再现性的，必须与生活动作的形态保持一致；歌剧演员的"说话"变成了歌唱，而歌唱是语言的一种变形与夸张("长言之")，是非再现性的；到了舞剧演员，不仅口中既无说也无唱，连形体动作本身也离开生活的形态，发生变形与夸张，成为非再现性的舞蹈动作了。所以前文引用的《礼记·乐记》在指出了"言之"(说话)与"长言之"(歌唱)的差别之后，又接着说："长言之不足，故嗟叹之；嗟叹之不足，故不知手之舞之，足之蹈之也。"

舞蹈的起源很早，在人类历史的童年期就有舞蹈表演出现。古代埃及、印度、希腊、罗马及中国，都曾有相当繁盛的乐舞艺术。中国春秋时期(前8—前5世纪)可以看到《韶》与《武》两种大型舞蹈，前者表现古帝舜的德政，后者表现周武王伐纣建国的功绩，这是中国最早的舞剧。孔子就亲眼看到过这两个舞剧的表演，还做过评价："《韶》，尽美矣，又尽善也"；"《武》，尽美矣，未尽善也"(《论语·八佾》)。大概他不满于武王以征伐取天下，故说《武》未能尽善。中国这种乐舞后来融入了戏曲艺术。中国戏曲既可入歌剧一类，也可入舞剧一类，因为它是一种以歌舞演故事的戏剧。

在古希腊戏剧中也有舞蹈的成分，但舞剧作为一种独立的舞台演出样式，是14世纪末在意大利形成的，在西方通称芭蕾(ballet)。16世纪以后，这种叫作芭蕾的舞剧在法国得到了很大的发展。19世纪初，法国女演员玛丽·塔里奥尼开始穿上脚尖鞋，立在脚尖上跳舞，给人以飘飘欲仙的美感，她主演的《仙女》《吉赛儿》开了浪漫主义芭蕾舞的新纪元。19世纪末叶，芭蕾的重镇移向丹麦和俄国。在俄国，作曲家P.柴可夫斯基与舞剧编导M.彼季帕等创作和排演了大批芭蕾舞剧，其中取得了世界声誉的有《睡美人》《天鹅湖》《吉赛儿》《胡桃夹子》等，这些演出都成为古典芭蕾的代表作。20世纪，现代芭蕾舞剧在英美各国渐趋繁荣，较著名的作品有《交响变奏曲》《灰姑娘》《罗密欧与朱丽叶》等。

西方舞剧传入中国较晚。20世纪30年代,舞蹈家吴晓邦演出了舞剧《西施》,算是中国现代舞剧探索的开始。1954年中国成立了正规的舞蹈学校,1959年成立了芭蕾舞团。中国现代舞剧在学习借鉴西方艺术成果的同时,注意吸收民族与民间乐舞,力图创造出现代民族舞剧。从《白蛇传》(1955)到《宝莲灯》(1957),都体现了这一倾向。"文革"前创作演出的《白毛女》《红色娘子军》,尽管在物质外壳与技术的提高方面颇有成就,但在精神内涵上却缺少现代舞剧的现代精神。

四、木偶剧:表演艺术与造型艺术的结合

在话剧、歌剧、舞剧的演出中,造型艺术只是一个附属的、第二性的因素。但当造型艺术一跃而走上前台,成为演出中主导的、第一性的因素时,一个全然不同的戏剧样式就产生了,这就是木偶剧,又叫傀儡戏,在西方叫puppetry。木偶剧是一种由演员在幕后操纵木偶演出的戏剧。话剧、歌剧和舞剧的演员尽管也有变异(从"说"到"唱",再到"舞"),但作为肉身真人的演员还是活生生地行动在舞台空间中的。然而在木偶剧中,演员被一分为二:台后演员与台上演员。前者是真人,后者是木偶;前者赋予后者以生命,后者使前者的"心中之戏"得到物质的外壳,从而传达给观众。在木偶剧中,有文学的成分(演出的脚本或故事的提纲)、音乐的伴奏与布景、服装等艺术的配合,然而最为重要的是表演艺术与造型艺术的结合,也就是后台真人演员与前台木偶演员二者的统一。它既可以有话剧式的对话,也可以有歌剧式的吟唱,还可以有舞剧式的舞蹈,但戏剧的功夫全在演员的手上——这手上的功夫则表现于行动在舞台上、人工制作的形形色色的木偶上。

不以真人演员而以替代物与观众见面,这一特点使木偶剧带有很突出的象征性。此类艺术活动方式在人类历史上起源很早,且多与人类童年期偶像崇拜的宗教性、神秘性活动有关。在中国,据《通典》记载,"窟儡子,亦曰魁儡子,作偶人以戏,善歌舞,本丧家乐也,汉末始用之于嘉会"。雕刻木偶演戏,本来是为了祭祀死人,后来就用于"嘉会",来娱乐活人了。中国汉代(前3—3世纪)之后,木偶戏不断发展,至唐(7—10世纪初)宋(10—13世纪)而繁盛。中国木偶剧发展至今,按木偶制作模式等艺术手段的不同,大约有两百多种。仅按木偶操纵演出的方式,有以下三种:1.托棍木偶,又称杖头木偶,民间习称"托戏""肘偶"。木偶身高一般不到一米,有三条操

木偶化的人物造型:《人民呼吁要吃肉》剧照 　　　　泉州木偶

纵杆分别安装在木偶的头与双手上。演员左手持通到头部的主杆,右手持通到两手的侧杆,托举木偶,进行表演。2.提线木偶,又叫悬丝木偶,民间习称"线戏"或"线偶"。木偶身体大小与托棍木偶大致相同,在头部、躯干、四肢的一些关键部位如头、腹、背、臂、手掌、脚等处均系以丝线,用线少则八根,多则二三十根。演员以拉动丝线来操纵木偶的动作。3.手套木偶,又叫布袋木偶、掌中木偶,民间习称"布袋戏",也有叫"指花戏"的(意思是手指头上耍花样)。此种木偶要小一些,演员把手指伸入偶人的头部(食指)、左臂(大拇指)、右臂(其他三指)之中,手掌则支撑起偶人的躯体,全靠演员手掌各部位的灵巧运动来引发木偶的戏剧动作。从世界范围来看,除了这三类木偶剧之外,还有"平面傀偶""皮影傀偶""稻草人傀偶"等。总之,不同的偶人造型与偶人动作操纵方式,形成了不同种类的木偶剧。新近有些木偶剧,演员从幕后走向前台,当着观众的面操弄木偶,获得了新的观赏效果。

　　木偶剧所带有的玩具游戏性与象征性使它便于普及民间,尤其得到儿童的喜爱。真人演员难于表现的一些神话传说与历史故事、一些特别富于想象性的戏剧空间,木偶剧表现起来得心应手,以简便手段达到艺术效果。《三国演义》《水浒传》《西游记》这些古典小说,经常是木偶剧题材的来源。"猴王"孙悟空是中国木偶剧中最受观众喜爱的形象。像《琼花仙子》这样的神话传说木偶剧,不仅在中国受欢迎,而且还演到了欧美各国。

五、哑剧：演员表演艺术的单项变体

以上所讲话剧（含诗剧）、歌剧、舞剧、木偶剧四种戏剧舞台呈现的样式有一个共同特点，就是它们均以两种艺术要素相结合构成其主干或核心。哑剧则不然，它尽管也有文学（情节概要）、音乐、舞蹈、造型等艺术要素的帮衬，但艺术运作的核心与主干就是一项单一的艺术要素——演员的表演。这种表演不同于以上四种戏剧，它是表演艺术的一种单项变体。哑剧演员既不说话，也不歌唱——在这两点上他（她）与舞蹈演员相同，但是不同之处在于，他（她）并不是通过舞蹈动作而是以自己的身姿、手势与面部表情来传达剧情、表现人物或突出主题的。面部表情有时通过涂以脸谱来强化，有时则以面具将其抽象化。身姿、手势、面部表情，这三者构成"形体动作"，演员就以此为舞台"语言"，传达自己"心中的戏"。这种"形体动作"既是具体的（相对演员所要表现的意念而言），又是抽象的（相对具体的生活形象而言），因此，它既不像舞蹈表演那样夸张、变形、音乐化，也不像话剧表演那样写实。

哑剧在西方叫 pantomime，希腊文是"全为摹仿"之意。早在公元前 420 年，古希腊就出现了一场描述酒神狄奥尼索斯与美女阿里阿德涅的婚礼的哑舞表演，这大抵是最早的哑剧。早期的哑剧与芭蕾是互通的。在东方，印度、中国、日本等亚洲国家的混合型乐舞表演常带有哑剧表演的因素。直到现在，中国的传统戏曲中还时有哑剧片断插入（如京剧《三岔口》）。公元 5 世纪，哑剧成为西方戏剧的一种主要体裁。16—18 世纪，哑剧作为一种独立的戏剧形式，对西欧各国民族戏剧的发展产生了很大的影响。现代哑剧的奠基人是 19 世纪法国哑剧大师德布劳（1796—1846），他创造了皮埃罗这一独特的哑剧角色，用这个角色演出了一系列动人的喜剧性故事。德布劳的哑剧艺术对 20 世纪的哑剧产生了巨大影响。现代哑剧著名表演艺术家有马尔索（法）、卓别林（英）、莫尔肖（奥）等，俄国导演 V. 梅耶荷德、A. 泰洛夫在哑剧创造方面也颇有成就。

哑剧演员以自己的"形体动作"激发观众的想象与联想，能表现各种题材。无论是悲剧、正剧、喜剧，还是日常生活故事、杂文、随笔、讽刺小品，均可在哑剧中表演。在中国现当代戏剧中，哑剧比较少见。20 世纪 80 年代，中国青年艺术剧院演员王景愚做过哑剧表演（《吃鸡》）的尝试。

第三节　剧情构成与题材选择造成的不同样式

一、内容三要素与不同的剧情构成

亚里士多德在《诗学》中指出,悲剧包括"六个决定其性质的成分,即情节、性格、言语、思想、戏景和唱段"①,其中言语和唱段是摹仿的媒介,戏景是摹仿的方式,而情节、性格和思想则是摹仿的对象。这就是说,既然戏剧是对行动中的人的摹仿,那么,行动必须被放在一个完整的故事情节之中,此其一;行动必须要有"性格的配合",以展示人对事物抉择取舍的态度,此其二;行动应该有理性与智慧推动下的精神活动——思想,此其三。这样,情节、性格、思想这三者便成为构成戏剧作品内容的三大要素。这三大要素在剧中本来是有机地结合在一起的,但往往会有侧重。三者在剧中的不同比重即剧情的不同构成方式,便造成了不同的戏剧类型。

1. **传奇剧、通俗剧、佳构剧**。此类戏剧以曲折离奇的情节取胜,并不着意于人物性格的塑造或思想内涵的突显。在中国传统戏曲中,有些优秀剧目是情节、性格、思想相统一、相平衡的(如《西厢记》《牡丹亭》《长生殿》《桃花扇》等),但也有大量剧目偏重于情节结构的营造,一意追求纡徐曲折,以误会、巧合造戏,而其人物性格与思想性均显得苍白与平庸(如明末清初阮大铖之《燕子笺》《春灯谜》等)。在西方也有这种只重情节的戏,叫melodrama,中译名有"传奇剧""通俗剧""情节剧"等。此种戏剧没有日常生活与人物心理的具体描写,但有紧张的戏剧冲突与悬念迭起、引人入胜并带有一定惊险性的情节;布景华丽壮观,有刺激性;人物是类型化、公式化的,人物关系中充满误会与偶然性,大都以坏人得到惩罚、好人得以团圆为结局,以达到"劝善惩恶"的目的。此种戏剧样式起源于法国,流行于英、美,《纽约的贫民》《伦敦的夜晚》《煤气灯下》等产生于19世纪的melodrama都曾轰动一时。它的许多特点被后来的电视剧所继承。另外,源起于法国的所谓"佳构剧"(well-made play),也是一种专在情节构成技巧上做文章的

① 〔古希腊〕亚里士多德:《诗学》(陈中梅译注)第64页,商务印书馆,1996年。

戏剧。法国剧作家斯克里布（1791—1861）与萨尔杜（1831—1908）是佳构剧的代表作家。他们的剧作，安排情节的技巧十分娴熟，舞台演出效果好，卖座率高，但人物塑造与精神内涵的挖掘是弱项，故文学上的价值是不高的。斯克里布的《杯水》《锁链》与萨尔杜的《祖国》《怨恨》都是佳构剧中较优秀的作品。佳构剧在结构剧情上的经验，对后来的剧作家如小仲马乃至易卜生有着正面的启示意义，因为情节毕竟是戏剧的重要一环，情节结构上的功夫直接关系到剧作的质量。

2. **问题剧、政治剧、理念剧**。这一类戏剧在处理情节、性格、思想这三大要素的关系上，重思想而轻情节与性格。虽然其有时也重视人物性格的描绘（如易卜生），但一般来说来是以"思想"统帅之，只见"思想"不见"人"。所谓"思想"，也有不同的层次：有专门揭露、批判社会问题的——此为问题剧；有专以政治宣传为要义的——此为政治剧；有专以舞台语言表达某种哲理、情操与观念的——此为理念剧。

问题剧（problem play）又叫"社会问题剧"，是 19 世纪中叶产生于欧洲的一种戏剧类型。先在法国，由小仲马（1824—1895）、奥日埃（1820—1889）等剧作家开其端；继在挪威，由易卜生（1828—1906）使其臻于成熟；后在英国，萧伯纳（1856—1950）以独特的思想锋芒发展了问题剧。问题剧的根本特征就在于它的"问题"。它以现实主义的眼光和方法，观察、分析、暴露社会问题，引起人们的思考与讨论，从而呼唤人们去解决这些关系到人与社会的问题。本来，从广义来说，一切现实主义的戏剧都是一定程度上的问题剧，但我们在这里所说的问题剧是特指 19 世纪中叶兴起的一种专在社会问题上开掘戏剧性的戏剧。当斯克里布那种专尚情节结构的技巧而忽视思想内容的佳构剧大为风行之时，戏剧实际上对社会现实问题闭上了眼睛。问题剧起而反拨时风，注重思想内涵，开始时虽不免流于简单化与说教气，但它那种关注社会现实并善于提出问题、讨论问题的戏剧精神却开了风气之先。易卜生的四大问题剧《社会支柱》《玩偶之家》《群鬼》《人民公敌》不仅意在社会问题的揭示，在情节的提炼与人物性格的刻画上也用功颇深。如《玩偶之家》提出的是妇女的独立人格问题，暴露和批判的是当时社会伦理道德的虚伪性。作品情节单纯、紧凑，结构明快，在尖锐的冲突中刻画出了女主人公娜拉的性格——天真、善良、对道德压迫的屈辱感与个性的觉醒。但是到了萧伯纳，问题剧发生质的变异，"技巧松散了，事件变得散漫

无序,以便包容各式各样空泛的议论;同时,抽象的社会意识代替了特殊的社会意义,不再在动作中表现社会的因果,而是乱发跟事件毫无关联的议论……易卜生式的对自觉意志的分析不再出现,代替它的是以某些品质的组合来构成性格"①。中国 20 世纪问题剧曾高举"易卜生主义"的旗帜,取得过不少的成绩(以胡适的《终身大事》为代表),但很快也染上"萧伯纳病",并与政治宣传剧合流,失却了现实主义戏剧精神,出现了许多公式化、教条化的"宣传品"。

政治剧(political theatre),顾名思义,是一种表现一定的政治思想、政治主张,进行政治宣传鼓动的戏剧。古代戏剧的有些作品中就有政治倾向性的表露,但政治剧作为一个独立剧种出现,是 20 世纪初叶的事。它的兴起与 20 世纪左翼革命运动有关。德国戏剧家 E. 皮斯卡托著有《政治剧》一书,认为政治剧是无产阶级宣传阶级斗争、普及革命的世界观的艺术手段,而且要反对陈旧的戏剧形式。布莱希特等戏剧家都起而支持政治剧。在苏联、中国等共产党领导的革命运动中,政治剧得到巨大发展。当时提出过"政治标准第一,艺术标准第二",正符合政治剧的特殊要求。此种戏剧的情节与人物一般缺乏生活的真实性与个性,大都服从于政治思想、政治主张的宣传,形成人物之间"先进、中间、落后、反动"互相斗争并让"英雄"最后胜利的模式,充满说教气,人物都被政治化了。在中国抗日战争时期有些宣传抗战爱国的政治剧,如《三江好》《最后一计》《放下你的鞭子》等,政治性与历史进步性相一致,符合大众要求,成为政治剧成功的代表。但在 20 世纪 60 年代,受极"左"路线影响的一些政治剧,如"样板戏"《海港》等,违背发展生产、建设社会的历史要求,歪曲生活真实,鼓吹"阶级斗争",则是政治剧失败的典型。

理念剧在处理情节、性格、思想这三者的关系时,淡化情节、简化性格,剧中一切均以突显一个思想理念为中心。此种戏剧与前述传奇剧、通俗剧、佳构剧大异其趣,与问题剧、政治剧亦有所不同。它虽触及"问题",但重在引人进入更深层的思考;它也会碰到"政治",但其意不在做功利性的宣传鼓动。理念剧更带文化思考的色彩,一些象征主义、表现主义与荒诞派的剧

① 〔美〕约翰·霍华德·劳逊:《戏剧与电影的剧作理论与技巧》(邵牧君、齐宙译)第 147 页,中国电影出版社,1961 年。着重号为引者所加。

作多属此种类型。如贝克特的荒诞剧《等待戈多》，"与其说是发展一个故事，毋宁说是点缀一个观念，一种氛围，或一层领悟"①。

　　3. 性格剧与心理剧。以上两类戏剧，分别以情节或思想作为剧情构成的重心，而此类戏剧则是以人物的性格、命运、心理为核心来处理整体戏剧结构的。古希腊悲剧的人物（如俄狄浦斯王）被人力不可违抗的"命运"所支配，剧中的事件组成十分重要，故而亚里士多德认为情节是"根本"，是"灵魂"，而性格的重要性次于情节，只占第二位②。这样就不可能出现性格剧。随着15世纪文艺复兴运动兴起，人的主体意识逐渐觉醒，在剧情的构成上把人物性格的重要性提到第一位的要求就出现了，于是便有了性格剧。因此，性格剧是一种张扬人性、突出个性的戏剧。当人屈从于"命运"或某种专制主义的统治时，是不可能有性格剧的创作与演出的。性格剧的产生总是与思想解放与个性解放的思潮联系在一起。莎士比亚的"性格悲剧"（如《哈姆雷特》《奥赛罗》《李尔王》《麦克白》）与"性格喜剧"（如《仲夏夜之梦》《威尼斯商人》《无事生非》等）在体现人的性格上都取得了显著的成就。复仇王子哈姆雷特性格的核心是思考、忧郁、犹豫，"生存还是毁灭，这

彼得·布鲁克导演的莎士比亚《仲夏夜之梦》(1970)剧照

① 〔美〕布罗凯特：《世界戏剧艺术欣赏——世界戏剧史》（胡耀恒译）第28页，中国戏剧出版社，1987年。
② 〔古希腊〕亚里士多德：《诗学》（陈中梅译注）第65页，商务印书馆，1996年。

是一个值得考虑的问题"这句名言,正出自他的性格的核心。19 世纪的易卜生提倡"个人主义",鼓吹思想解放与个性解放,故有《玩偶之家》这样既是问题剧又是性格剧的优秀作品。中国 20 世纪"五四"新文化运动中的思想解放、个性解放,也一度促成过性格剧的出现,性格悲剧如曹禺的《雷雨》、性格喜剧如丁西林的《一只马蜂》,都产生过较大影响。

心理剧是性格剧的发展,也可以说是性格剧的一种升华。它是在现代主义戏剧观念下产生的戏剧类型。19 世纪末 20 世纪初,一些现代主义戏剧家不满足于对看得见的"物的世界"的描摹,要去探索一种看不见的"灵的世界"。象征主义剧作家 M. 梅特林克认为,戏剧应该表现那种看不见的"没有动作的生活"即人的心理活动,这是一种"更加深邃、更加富于人性和更具有普遍性的生活"。① 本来性格剧中就有对人的心理活动的表现,但那是完全服从于人的外部动作的整体结构的。然而到了心理剧,方法与结构为之一变,对人的观察与表现从"外"转向"内",戏剧动作也随之"内向化"了——着重揭示人的"灵魂",把人的丰富复杂的内心世界展现在戏剧舞台上。易卜生是写性格剧的能手,其性格剧中也不乏对人的心理活动的刻画。他到了晚年,更加注重对人的内在精神的挖掘,从而写出了戏剧性趋向"内"、趋向"灵"的心理剧(如《野鸭》《当我们死而复醒时》等)。总之,性格剧与心理剧在情节、性格、思想三要素上是偏重于性格的,但这并不是说这样的戏剧没有情节和思想,而是说它的戏剧性事件之所以能够连缀起来,它的思想之所以得到合乎逻辑的、艺术的表达,主要在于它是以刻画人物性格或发掘人物的内心世界为构思原点的。

二、题材选择与不同的戏剧体裁

戏剧既然是对生活的反映,那么不管它的内容三要素是如何以不同的"比重"来构成剧情的,都离不开作者对所反映生活领域的选择。生活的现象世界是无限丰富多样的,选择哪一段、哪一组作为艺术作品的题材,不仅显示着剧作家的不同个性,而且"决定了描绘该组现象的作品的

① 〔比〕莫里斯·梅特林克:《日常生活中的悲剧》,朱虹编译《外国现代剧作家论剧作》第 36 页,中国社会科学出版社,1982 年。

最初特征"①。这样,题材选择的不同就形成了不同的戏剧体裁。譬如,把历史题材搬上舞台的,叫历史剧(含革命历史剧);把当前的真人真事搬上舞台的,叫纪实剧(含活报剧);以民间传说为题材的,叫民间故事剧;以神话、童话为题材的,叫神话剧、童话剧;写科学幻想的,叫科幻剧;写战争和侦探题材的,叫军事剧、侦探剧……

　　题材选择的不同(写什么)与创作方法的不同(怎么写)有密切的关系,而且会带来极为不同的接受效果。久远的历史能拉开审美的距离,留有较大的自由想象和夸张变形的艺术空间,所以用古老的剧种形式(如昆剧、京剧)表现当前的现实生活相当困难——经常是事倍功半甚至完全失败,但用它们表现历史题材就比较合适,能收到较好的艺术效果。同时,在不同的历史—文化背景之下,或受政治环境的限制,或受意识形态的约束,戏剧的题材与体裁的选择也会有很大的不同。因此,分类研究有助于认识戏剧形态与其文化意义的关系。例如,20世纪60年代,上海极"左"势力的代表人物柯庆施、张春桥只允许戏剧"大写十三年"(所谓"社会主义时期的现实"),不准表现其他历史时期的生活,他们自己立了"样板"——专写"社会主义时期阶级斗争"的京剧《海港》。从戏剧题材选择的这一历史现象,正可窥见当时的政治斗争及其对文化的影响。又如,在抗日时期的国民党统治区,戏剧家写戏演戏的自由受到当局文化专制主义的严重压制,他们不得不通过历史剧来"曲线"地表达自己抗战爱国之志并批判腐败的现实。从这里可以看出,题材选择与体裁分类并不单单是一个纯形式、纯技巧的问题。这里只介绍一下历史剧与纪实剧这两种体裁。

　　1. 历史剧(含革命历史剧)。把已经过去的历史事件和历史人物再现在舞台上,就是历史剧。这里所说的"已经过去",在时间距离的长度上是有约定俗成的说法的。一般说来,这是指百年之前(往往指一个大时代变动之前)的历史。另外,由于20世纪发生了共产党领导的左翼革命,在苏联、中国和其他社会主义国家,把反映这一革命历史的戏剧叫作"革命历史剧"。显然,随着时间的推移,这一概念将并入"历史剧"之中。自从戏剧产生以来,历史事件与历史人物就是它组织剧情的主要资源,所以从古希腊戏剧到莎士比亚戏

① 〔苏〕莫·卡冈:《艺术形态学》(凌继尧、金亚娜译)第420页,生活·读书·新知三联书店,1986年。

剧,历史剧都是重要体裁。在中国的传统戏曲与现代话剧中,历史剧也占有很大的比重,而且历史剧的艺术成就往往高于其他体裁。

历史剧的题材(历史)与形式(艺术)的矛盾,决定了它的基本特征,并因此引起过关于"什么是历史剧"及"历史剧创作方法"的争论。不管如何争论,历史剧的三个基本特征是不能回避的:

首先,历史剧必须具有历史的真实性。这就是说,除了应该具备一般艺术作品那种生活的、思想的、艺术的真实性之外,对它还有一个特殊的要求:它所描绘的重大历史事件与主要历史人物都应该是历史上确有过的"真事真人",次要人物和生活细节可以进行艺术虚构,但主要人物与核心事件不应出于杜撰。如莎士比亚的历史剧《理查三世》,其中主要历史人物与那些争夺王位的残酷斗争均是英国历史上确实有过的,尽管剧作者把事件处理理得更加戏剧化、把人物处理得更加性格化了。又如郭沫若的历史剧《虎符》,写战国时期魏国的信陵君窃符救赵的故事,有《史记·魏公子列传》为据,尽管在历史人物的轻重上有所调整(将原事件的中心人物信陵君降为剧中二号人物,而将如姬写成一号女主人公),对事件的描绘更加集中,但基本故事大框架和主要人物均符合历史真实性的要求。然而这种"历史真实性"并不意味着对往昔历史的绝对客观主义,在一些非本质的细枝末节上也要还历史的原形。黑格尔说:"如果想要把古代灰烬中的纯然外在现象的个别定性都很详尽而精确地摹仿过来,那就只能算是一种稚气的学究勾当,为着一种本身纯然外在的目的。"①

其次,历史剧必须具有历史主义精神,这也是上述历史真实性的前提之一。历史主义就是把历史看成一个相对完整的结构,尊重它的本来面貌和内在规律,而不是把它当作任人打扮的小姑娘或可随意捏弄的一个面团。把古人不可能有的思想和行动硬加在古人身上,是历史剧违背历史主义精神的主要表现形式。像郭沫若后期的历史剧《蔡文姬》和《武则天》,均是主观抒情和趋附政治之作,与历史主义精神相去甚远。前者把一个"宁教我负天下人,休叫天下人负我"的极端奸诈之人写成一个"以天下之忧而忧,以天下之乐而乐"的贤相,一个生活上简朴、军事上善战、政治上贤明、思想

① 〔德〕黑格尔:《美学》(朱光潜译)第 1 卷第 353 页,商务印书馆,1979 年。

上开阔的"伟人"。而《武则天》则竭力歌颂武则天作为大政治家的毅力、眼力与魄力。总之，这两部历史剧都为人物"傅粉"太多，失去了历史主义的客观性，从而也就失去了历史的真实性。正如黑格尔所说："比较严重的反历史主义还不在于服装之类外在事物方面，而在于在一部艺术作品中人物说话、表现情感和思想、推理，和发出动作等等的方式，对于他们的时代、文化阶段、宗教和世界观来说，都是不可能有的，不可能发生的。"①历史主义精神缺失的历史剧，毛病就出在这里。

最后，历史剧必须具有对当代现实生活的启示性。它虽然在舞台上呈现的是一段久远的历史生活，但全剧立意并不是"为历史而历史"，并不是空发"思古之幽情"。历史上的人和事，"如果它们和现代生活已经没有什么关联，它们就不是属于我们的……我们自己的民族的过去事物必须和我们现代的情况、生活和存在密切相关，它们才算是属于我们的"②。这里所说的"关联"和"相关"，主要指一种历史的相似性及精神的联系。好的历史剧，就应该善于去挖掘和发现那种"既真实而对现代文化来说又是意义还未过去的内容（意蕴）"③。这样的历史剧必然对当代现实生活具有启示性，所谓"古为今用""知古以鉴今""传神史剧"就是这个意思。如郭沫若的历史剧《屈原》和田汉的历史剧《关汉卿》，虽然政治思维的干扰使它们的历史真实性多少受到一些损伤，但这两部剧作基本上是成功的。它们所表现的文化人（知识分子）与政治的冲突、自由意志与专制主义的冲突、人民大众与统治者的冲突并未成为已经熄火的历史死灰，其所颂扬的精神品格仍不失对今人的启示性。

以上三者相统一与平衡的，是最优秀的历史剧。但大部分历史剧在处理这三者的关系上难以达到统一与平衡。

2. 纪实剧（含活报剧）。 大量以现实生活为题材进行情节提炼与人物虚构的戏剧，不在此列。这里说的只是以现实生活中的真人真事为题材的戏剧。尽管也有一定的艺术加工，但它所写的人和事都必须是实有的，其主人公的名字也是真人之名。此类体裁与历史剧的差异只在其选材时间距离

① 〔德〕黑格尔：《美学》（朱光潜译）第 1 卷第 352 页，商务印书馆，1979 年。
② 同上书，第 346 页。
③ 同上书，第 343 页。

上的"古""今"之别,其他方面(如创作的方法与应遵守的美学原则)并无本质的不同。

纪实剧有两种类型:以人物事迹为描述对象的传记性纪实剧与以事件过程为描述对象的报道性纪实剧。某些传记性纪实剧为表彰英雄模范人物而作,政治宣传性很强,但由于事迹刚刚发生,未经历史的沉淀,加上往往受一时"主调"的局限,往往缺乏思想的深度和感人的艺术效果。至于那些报道性的纪实剧,更是以新闻报道与政治宣传见长,虽然报道的是真人真事,但往往加以漫画化,运用夸张、变形等手法以强化政治倾向性与宣传的效果,人们多以"活报剧"称之。由于活报剧不能深刻地、艺术地反映事件真相,也写不出有性格的人物,而是以时事报道性、宣传鼓动性、漫画讽刺性取胜,人们便形成一个习惯——把那种内容肤浅、艺术贫乏、充满闹剧性的剧作称作活报剧,自此,活报剧有时就成为一个贬称了。但作为纪实剧的一种样式,活报剧仍有存在的理由。

思考题:

1. 为什么要对戏剧进行分类?

2. 有哪些戏剧分类的方法?

3. 昆剧《牡丹亭》是哪一类戏剧?

参考书:

1. 〔苏〕莫·卡冈:《艺术形态学》(凌继尧、金亚娜译),生活·读书·新知三联书店,1986 年。

2. 〔日〕河竹登志夫:《戏剧概论》(陈秋峰、杨国华译),中国戏剧出版社(沪),1983 年。

3. 〔德〕黑格尔:《美学》(朱光潜译)第 1 卷,商务印书馆,1979 年。

4. 〔古希腊〕亚里士多德:《诗学》(陈中梅译注),商务印书馆,1996 年。

第三讲

戏剧性

第一节　戏剧与戏剧性

看戏或读剧本的人，不管他是否懂得戏剧理论，都会使用一个概念："戏"。满意时他说"有戏"，不满意时他说"没戏"。面对生活中的一些事，人们也经常使用"戏"这一概念。即将发生某种一言难尽的矛盾、纠葛，进而会导致人际关系的突变时，他们会说："快有好戏看了!"对某些为人处世好做虚假表现的人，他们会说："这人会做戏。"以上所说的"戏"，并不是指戏剧艺术自身，而是指戏剧艺术所特有的一种品性——戏剧性或带有戏剧性的事件与行为。这些说法虽是戏剧性这一专业性、学术性概念在日常生活中的通俗化表达，但亦颇能道出戏之为戏的某些特性。我们认为不论是从传统的诗学分类——三分法（史诗、抒情诗、戏剧体诗）来讲，还是从现在通行的艺术分类——十分法（文学［诗］、音乐、绘画、雕塑、建筑、舞蹈、戏剧、电影、电视、广播）来讲，要真正深入地把握戏剧的特征，必须从对戏剧性这一关键性概念的研究着手。

戏剧性，是戏剧艺术审美特性的集中表现，是戏剧之所以为戏剧的那些基本因素的总和。前述戏剧艺术有五大要素——剧本、导演、演员、剧场、观众，这些要素中有一个一以贯之的东西，或者说有一个五者共同追求的东西，那就是戏剧性。因此，戏剧性便是我们把握戏剧艺术的一个"美学入口"。从此入口，便可沿着艺术的门径由浅而深，探知"戏剧王国"里的许多奥秘。

对"戏剧性"这一概念，历来众说纷纭。

戏剧本身有双重性，或者说，戏剧有两个生命。它的一个生命存在于文

学中,另一个生命存在于舞台上。① 在中国古典戏曲中,有所谓"案头之曲"与"场上之曲",指的就是戏剧这种存在方式上的差别。不过,好的戏剧作品应该同时具有很强的文学性与舞台性。古今中外那些经典的戏剧作品,都是既经得起读又经得起演的。只供阅读而不能演出的戏剧作品与只能演出而无文学性可言的戏剧作品,都是跛足的艺术。

正因为戏剧有这种双重性,人们对它的特性的认识,或着眼于文学性,或着眼于舞台性,或着眼于两者的结合,于是便形成了对戏剧性的种种不同的说法。

古希腊亚里士多德的《诗学》在表达戏剧性的意思时使用了戏剧(drama)一词的形容词:"戏剧式的"(dramatic)、"戏剧化的"(dramatized)。这是对"戏剧性"含义的最早表达方式。亚里士多德认为戏剧是对人的行动的摹仿,故而历代论者均以"行动"("动作")为戏剧之根本特征。然而并非一切"行动"均有戏剧性。亚里士多德所强调的对行动之"戏剧式的"或"戏剧化的"摹仿有两种情况:第一,"史诗诗人也应编制戏剧化的情节,即着意于一个完整划一、有起始、中段和结尾的行动";第二,"通过扮演,表现行动和活动中的每一个人物"。② 这里讲的戏剧性,前者着眼于文学的构成(戏剧化的情节),后者着眼于舞台的呈现。后世论戏剧性者,大都是沿着这两条线索来进行思考与论述的。着眼于文学构成的戏剧性,在西方用dramatic 和 dramatism 表示,前者是戏剧——drama 的形容词,后者是德国浪漫主义美学创造的一个专表戏剧性的概念;而着眼于舞台呈现的戏剧性,在西方则用 theatrical 和 theatricality 表示,前者是戏剧(剧场)——theatre 的形容词,后者是以 theatre 为词根的一个专表戏剧性的概念。两种戏剧性既有联系又有区别。

但由于 drama 与 theatre 在中文中均被译为"戏剧"(只有在特指演出场所时,theatre 才被译为"剧场""剧院"),因而在中文出版物中,"戏剧性"这一概念的使用相当混乱。它有时是指戏剧在文学构成方面(如情节、结构、

① 〔苏〕乌·哈里泽夫:《作为文学之一种的戏剧》俄文版第 250 页,莫斯科大学出版社,1986 年。

② 〔古希腊〕亚里士多德:《诗学》(陈中梅译注)第 163、42 页,商务印书馆,1996 年。着重号为引者所加。

雅典狄奥尼索斯剧场遗址

语言等）的一些特征，有时是指舞台呈现方面的种种特殊要求，有时则是从文学到舞台混杂着讲，以致造成概念上的自相矛盾。如《中国大百科全书·戏剧卷》在"戏剧性"这一词条下注的英文是 theatricality（舞台呈现中的戏剧性），但它所引用的德国理论家奥·维·史雷格尔与古·弗赖塔格以及英国作家威廉·阿契尔的说法，却都是着重从 dramatic 或 dramatism（文学构成上的戏剧性）的特点来讲的。① 作者仅依据西方学者著作的中译本来撰写词条，当然发现不了这一差别，因为这两个不同的概念都被译成了"戏剧性"。也有将 theatrical 与 theatricality 译为"剧场性"的，但中文的"剧场性"多指戏剧演出的某些物质环境，与"戏剧性"这一概念颇有歧义，顶多也不过是与戏剧性的一小部分含义相通而已。当人们讲生活中的 theatricality 时，是没法将这个词译为"剧场性"的。另外，它有时还带有贬义，成为指责戏剧品位不高的"骂人的话"②。

① 刘厚生等主编：《中国大百科全书·戏剧卷》第440页，中国大百科全书出版社，2002年。
② 〔英〕威廉·阿契尔：《剧作法》（吴钧燮、聂文杞译）第41页，中国戏剧出版社，1964年。

这样一来,我们在理解戏剧性这一概念时,首先就要分清它在文学性与舞台性两个不同层面上的含义及其区别与联系。举例来说,针对清代批评家金圣叹对中国古典名剧《西厢记》的评论,清代戏剧家李渔指出:"圣叹所评,乃文人把玩之《西厢》,非优人搬弄之《西厢》也。文字之三昧,圣叹已得之;优人搬弄之三昧,圣叹犹有待焉。"李渔说,如果金圣叹能克服这一局限,全面评价《西厢记》,就会"别出一番诠解"。① 显然,不论是从事戏剧创作,还是从事戏剧评论,都要既重戏剧的文学性,又重戏剧的舞台性。那么,对戏剧性的认识与把握,也就必须从这两个方面着眼,将"文人把玩"与"优人搬弄"统一起来而探其幽微、得其"三昧"。人们经常用"双刃剑"比喻一个事物同时具有利弊两端,这个比喻是蹩脚的——剑之两面有刃,用起来岂不更好? 但是,如果用"双刃剑"比喻戏剧性,就十分贴切—— 一刃是从文学构成上讲的,一刃是从舞台呈现上讲的,合之双美,便是完整的戏剧性。今将两者的大体区别列表如下:

戏剧性的区别

戏剧性	文学构成中的戏剧性 dramatic dramatism	舞台呈现中的戏剧性 theatrical theatricality
言说(表达)方式	戏剧体诗之书写(与抒情诗、史诗的诗性相区别):代言体	戏剧表演之表达(与音乐、绘画、雕塑等艺术的表达相区别):人的表演
时空制约	时间性(戏剧情节的集中性与时间长度的限制)	空间性(演员与观众之间的距离、舞台所占的空间)
媒介、属性、持续的久暂	语言(包括有声之语言与无声之文字)、文学性、永恒性	有声之语言、形体、表演性、一次性
存在方式	内在的、潜隐的、"灵"的	外在的、显露的、"肉"的
主要创造者	剧作家、导演	导演、演员
被接受的方式	阅读	观看

必须强调的是,这两者的区别是相对的。当一部完整的戏剧作品被"立"在

① [清]李渔:《闲情偶寄》,《中国古典戏曲论著集成》第 7 辑第 70 页,中国戏剧出版社,1959 年。

舞台上时,这两者就完全融为一体,不可分割了。文学构成中的戏剧性为舞台呈现中的戏剧性提供了思想情感的基础、灵感的源泉与行为的动力;后者则赋予了前者以美的、可感知的外形,也可以说,后者为观众进入前者深邃的宅院提供了一把开门的钥匙。这两者的完美结合,便是戏剧性的最佳状态。诚然,不论在理论上还是在实践中,偏重一端者总是有的。历史上曾出现过只讲文学性不承认舞台性的倾向。譬如,俄国唯美主义批评家尤·伊·艾亨瓦尔德在 1911 年出版《否定剧场》一书,认为只有把剧本放在书桌上,在灯下单独一人阅读,远避五光十色的喧嚣的剧场,作者与读者的"两个灵魂才能在静穆、隐秘之中达到理想的融合"。他甚至坚持说:"剧场是艺术的一种虚妄而不正当的样式,一般说来,它并不属于高雅艺术的大家庭。"①在 20 世纪 20 年代的德国,当表现主义戏剧以"先锋""革命"的姿态显示出追求舞台性的明显倾向时,其反对者就以强调戏剧的文学性来与之抗衡,宣扬只有"供阅读的戏剧"在艺术上才是完善的,而其舞台呈现则只不过是一种低级的"时间与空间交配的杂种"。② 当时在英国留学的朱光潜也认为"独自阅读剧本优于看舞台演出的剧……许多悲剧的伟大杰作读起来比表演出来更好"③。另一种与此恰恰相反的倾向,则是极力排斥戏剧艺术的文学性。在整个 20 世纪,此一倾向的势力大大超过"否定剧场"一派。从"导演专制"倡导者戈登·克雷(1872—1966)到"残酷戏剧"的首创者安托南·阿尔托与"质朴戏剧"的鼓吹者耶日·格洛托夫斯基,都在以不同的戏剧观念与戏剧实践拒斥戏剧的文学性。艾亨瓦尔德不是说剧场不属于艺术的大家庭,并坚决要"否定剧场"吗,戈登·克雷干脆指出,诗人根本就"不是属于剧场的",他要抵制剧本和剧作家对剧场艺术的"掠夺"。④ 阿尔托更加激烈,他完全否定从亚里士多德到黑格尔关于戏剧是"诗"、语言是其表现工具的经典论断,坚决反对将戏剧与文学、语言联系起来。他提出

① 转引自〔苏〕乌·萨赫诺夫斯基-潘凯耶夫:《戏剧论》俄文版第 158 页,莫斯科艺术出版社列宁格勒分社,1969 年。

② 同上。

③ 朱光潜:《悲剧心理学——各种悲剧快感理论的批判研究》(张隆溪译)第 31 页,人民文学出版社,1983 年。

④ 〔英〕爱德华·戈登·克雷:《论剧场艺术》(李醒译)第 4、190 页,文化艺术出版社,1986 年。

"形体戏剧"的观念,以取代"语言戏剧"的观念。① 格洛托夫斯基在用"排除法"强调戏剧之观演关系时,不仅排除了剧场中除观众与演员之外的其他因素,而且也排斥了戏剧文学。他说,没有剧本,戏剧也能存在,"在戏剧艺术的演变中,剧本是最后加上去的一个成分"②。20 世纪这股反文学潮流,在开拓戏剧舞台的空间,寻找戏剧艺术表现人的生命体验与生活感受等多种多样的可能性方面,是有贡献的。但他们反文学、反语言、反思想的极端片面性,也弱化了戏剧的精神力量。他们所追求的"戏剧性"完全偏到舞台呈现这一端。此一倾向,除了西方自身的哲学根源与文化背景之外,大抵也受了东方戏剧文化的刺激。18 世纪末 19 世纪初兴起的中国京剧艺术在舞台呈现上的戏剧性是很强的,它的各种与此一戏剧性相联系的艺术表现手段都发展得纯熟而完美(如身段、韵白、唱腔、把子等),但在文学构成上的戏剧性就相对薄弱,致使大多数剧目的精神内涵较贫乏。有人不承认京剧在戏剧性追求上的这种片面性与局限性,提出"表演文学"的概念,认为"戏曲的表情达意是由两方面的'文学'构成的,一是戏曲的语言文学,一是戏曲的表演文学"③。这样说的用意是想证明那些无文学性可言的演出也是很有文学性的。显然,此说并不准确。文学就是文学,没有什么"两方面的'文学'"。这不过是把文学的两种载体混淆为文学自身罢了。用语言文字撰写的戏剧文学,是供表演、待表演的文学;而舞台上据此演出的那一出戏,正是这一文学立体呈现在观众面前的结果。没有前者,后者只是没有内容的招数、把戏,成不了"表演文学"。格洛托夫斯基排斥剧本,但他叫演员"带上一张剧情说明"上台演出,这"剧情说明"不就是文学构成上的戏剧性的最初载体吗? 没有后者,则只能是案头读本,也成不了戏剧艺术作品。向两方面的"偏枯",都是戏剧艺术的畸形。有些优秀的戏剧作品,可能已经成功演出而没有完全写定的文学剧本,这并不能说明它没有文学构成上的戏剧性。语言文字也罢,表演手段也罢,舞台装置也罢,都不过是文学的不

① 〔法〕安托南·阿尔托:《残酷戏剧——戏剧及其重影》(桂裕芳译)第 64 页,中国戏剧出版社,1993 年。

② 〔波兰〕耶日·格洛托夫斯基:《迈向质朴戏剧》(魏时译)第 22 页,中国戏剧出版社,1984 年。

③ "表演文学"的概念是戏曲导演阿甲提出的,此处引文据蒋锡武:《由吴晗、达里奥·福、梅兰芳所想到的》,《艺坛》第 1 卷第 130 页,武汉出版社,2000 年。

同载体与符号，其精神内涵（"灵"）则只有一个，并没有两个。

以下，让我们结合实例来分析两个层面上的戏剧性。

第二节　文学构成中的戏剧性

戏剧性，就像一个魔力无边的"精灵"，不仅使戏剧作品具有摄人心魄之力，而且也使非戏剧的叙事作品（如史诗、小说等）更加吸引人。所以俄国批评家别林斯基说："戏剧因素理所当然地应该渗入到叙事因素中去，并且会提高艺术作品的价值。"①没有一部优秀的长篇小说是缺乏戏剧性的，就更不用说戏剧作品自身了。

那么，所谓戏剧性，到底是一种什么东西呢？它从哪里来？它本身究竟有哪些特征？

第一个层面上的回答：戏剧性存在于人的动作之中，戏剧性就是动作性。此说最早源于亚里士多德的《诗学》，其含义有二：第一，戏剧是对人物行动的摹仿，剧情应尽可能付诸动作，也就是说，戏的信息主要地不是通过第三者叙述的语言传递给接受者，而是借行动中的人演示给观众的。第二，与第一点相联系，剧作家在写剧本时（如果没有剧本，则是导演、演员在设计演出时），必须把要描绘的情景想象成就在眼前，以"代言体"的言说方式让人物自己行动起来，给人以如临其境、栩栩如生、事情正在进行的直接、当面的感觉。②当然，把剧中所要表现的一切全部诉诸直接、当面的动作，也是不可能的。因此，在戏剧中有些动作就不得不由剧中人进行转述。这时动作是说出来，而不是做出来的。例如在古希腊悲剧《俄狄浦斯王》中当"杀父娶母"的预言已被证明为事实，王后（即被俄狄浦斯娶为妻子的他的生母）发了疯，冲进卧房自杀身亡；俄狄浦斯痛不欲生，用从王后袍子上摘下的两只金别针刺瞎了自己的双眼。这些动作均未在舞台上演出，而是从"传报人"的口中说出来的。这是因为当时演戏不主张把血淋淋的死伤场面直接表演在观众面前。还有的戏剧则是出于作者艺术选择的需要，把某些动作放在"叙述"中交代。但不管怎么说，戏剧的动作性仍是千年不渝的

① 〔俄〕别林斯基：《别林斯基选集》（满涛译）第 3 卷第 23 页，上海译文出版社，1980 年。

② 〔古希腊〕亚里士多德：《诗学》（陈中梅译注）第 3、6、17 章，商务印书馆，1996 年。

法则。正如美国戏剧家乔治·贝克所说:"通过多少个世纪的实践,认识到动作确实是戏剧的中心","动作是激起观众感情的最迅速的手段"。① 稍后于贝克的另一位美国戏剧家约翰·霍华德·劳逊也认为:"动作是戏剧的根基","动作性是戏剧的基本要素"。② 中国学者王国维早在贝克、劳逊之前就明确指出戏剧"必合言语、动作、歌唱,以演一故事",并提出"以口演"(小说)与"以人演"(戏剧)之别,称前者为"叙事体",后者为"代言体"。③ 显然,王国维对戏剧之动作性的认

俄狄浦斯刺瞎了自己的双眼

识已经很清晰了。即使是 20 世纪的种种新派戏剧家(如布莱希特、阿尔托、梅耶荷德、格洛托夫斯基等),当他们力图推翻传统的戏剧理论之时,也未能撼动戏剧的动作性这一铁的规律。

当我们讲戏剧的动作性时,还必须认清人的外部形体动作与内部心理动作的区别与联系。"形"动而"神"未动,此为外部动作;"神"动而"形"未动,此为内部动作。前者是"肉"的,后者是"灵"的;前者是看得见的,后者是看不见的。两者虽有不同的质,却是有机地联系在一起的。没有内心活动依据的外部动作,只能是纯外表、纯形体、纯生理性的动作,除了感官刺激,不可能引起任何与之相应的情感反应;如果它能带来某种戏剧性的话,那也只是一种纯外观的、机械的、纯游戏性的"戏剧性"。中国京剧中某些"把子"戏,以及以武侠小说为底本的电视剧中的打斗场面,其动作的戏剧性大部分属于此类。另一方面,不借助外部动作(包括面部表情、身段、姿

① 〔美〕乔治·贝克:《戏剧技巧》(余上沅译)第 25 页,中国戏剧出版社,1985 年。

② 〔美〕约翰·霍华德·劳逊:《戏剧与电影的剧作理论与技巧》(赵齐译)第 15、214 页,中国电影出版社,1961 年。

③ 《王国维戏曲论文集》第 36、45 页,中国戏剧出版社,1957 年。

势、说话等），人物的内部心理动作（所谓"心灵中卷起的波澜"）便无从得以外现并使人感知。内外两种动作总是在戏剧人物的身上互相影响、融合统一，从而表现出戏剧性的。这就是说，并非一切动作均具有戏剧性，凡是有戏剧性的动作必然与人的感情世界有关，必然牵扯到人的内心，于是便有了关于戏剧性的——

第二个层面上的回答：戏剧性来自人的意志冲突，普遍的说法是"没有冲突就没有戏"。此说大抵是由德国美学家黑格尔（1770—1831）开始从理论上明确起来的，他说："动作是实现了的意志，而意志无论就它出自内心来看，还是就它的终极结果来看，都是自觉的。"①黑格尔特别强调，这种"自觉意志"是在矛盾冲突中实现的，因而是戏剧性的：

> 一个动作的目的和内容只有在下述情况下才能成为戏剧性的：由于这种目的是具体的，带有特殊性的，而且个别人物还要在特殊具体情况中才能定下这个目的，所以这个目的就必在其他个别人物中引起一些和它对立的目的。每一个动作后面都有一种情致在推动它，这种推动的力量可以是精神的，伦理的和宗教的，例如正义，对祖国，父母，兄弟姊妹的爱之类。这些人类情感和活动的本质意蕴如果要成为戏剧性的，它（本质意蕴）就必须分化成为一些不同的对立的目的，这样，某一个别人物的动作就会从其他发出动作的个别人物方面受到阻力，因而就要碰到纠纷和矛盾，矛盾的各方面就要互相斗争，各求实现自己的目的。②

与黑格尔同时代的德国戏剧理论家奥·维·史雷格尔（1767—1845）在他的《戏剧艺术与文学教程》中也表示了与黑格尔同样的观点。法国批评家布伦退尔（1849—1906）的"冲突说"亦由此而来。俄国批评家别林斯基继承并发展了黑格尔的"意志冲突说"。第一，他摒弃了黑格尔关于冲突动力最终来自"神性"的观点，坚信"生活本身就是戏剧的主人公"。第二，他将"冲突说"更加戏剧化了，也就是说，他进一步指出了冲突双方的互动关系及其在情感上的互应。换言之，平平淡淡的"冲突"没有戏。他说："戏

① 〔德〕黑格尔：《美学》（朱光潜译）第3卷下册第245页，商务印书馆，1981年。
② 同上书，第246—247页。

剧性并不在于单一的对话方面,而存在于相互对话者的活生生的动作之中。例如,如果两个人为一件什么事争吵起来,这里不仅没戏,也没有一点戏剧性的因素;但是当争吵双方都想占上风,力图触痛对方性格的某些方面,或者弹动对方脆弱的心弦,从而表现出了他们的性格,并终于在他们之间形成了一种新的相互关系,——这才算是有戏了。"①这就告诉我们,对戏剧来说,单有一般性的冲突是远远不够的,关键是在人与人之间展开那种不同欲望、不同激情的冲突,也可以说在舞台上打一场情感对情感、灵魂对灵魂的战争。这战争改变了剧中人原有的处境、关系与生活秩序,突显出了人的精神面貌与性格特征。激起这战争的动力可以是精神的,可以是伦理的,也可以是宗教的或政治的。至于这战争的表现形式,则可以是外在的、急剧的、暴风骤雨式的,也可以是内在的、舒缓的、清风明月式的。前者通常叫作外显的戏剧性,后者叫作内隐的戏剧性。两种戏剧性都能支撑起优秀的戏剧作品。曹禺的《雷雨》之"戏",总体上属于前者;他的《北京人》的很多"戏"则属于后者。

以上从动作性与冲突性两个层面说明了戏剧性的来源。那么,在一部完整的戏剧作品的文学构成中,戏剧性又具体表现出哪些艺术特征呢?

一曰集中性。这是一个艺术结构的"浓度"问题,为此,戏剧化的情节必须是相对紧凑和集中的。一场戏必须在一定的时间内当众演完,这种时间上的限制使戏剧的情节构成大大有别于叙事作品(如史诗、小说等)。在谈到戏剧的构成时,亚里士多德指出:"悲剧是对一个完整划一,且具一定长度的行动的摹仿……由起始、中段和结尾组成。"在非戏剧的叙事作品——史诗中出现这样的情节时,亚里士多德称之为"戏剧化的情节"。②这说明,在亚里士多德看来,一个有"起始、中段和结尾"的完整行动是戏剧所特别要求的。关于这一点,我们在讲到戏剧结构时还要细细分析。在这里所要强调的是,这样的情节构成方式与戏剧性的特征密切相关,也就是说,戏剧的"起始、中段和结尾"这三部分在时间上必须环环紧扣,在事件内容的密度上不能太疏落。首先,当众演出(观演的集体性)与私下阅读(欣

① 〔俄〕别林斯基:《别林斯论戏剧》俄文版第 2 卷第 89 页,莫斯科艺术出版社,1983 年。引者按:中译本《别林斯基选集》第 3 卷第 84 页译文有误,故此处引文据俄文本重译。

② 〔古希腊〕亚里士多德:《诗学》(陈中梅译注)第 74、163 页,商务印书馆,1996 年。

赏的个体性）是两种不同的信息传递与接受方式，前者不能随意中途停止、反复检视，后者则是可以按阅读者之意而随时停、启或反复翻阅的。如果戏剧化的情节不够集中，便无法让观众"一口气"看完。中国明清传奇很长，缺乏情节的集中性，一本戏往往四五十出，要演几天才能完结。显然，这种戏剧形态还有浓厚的说唱文学（史诗的而非戏剧的）痕迹，故而后继者极少，可传者只是其中某些比较精彩、集中的片断——"折子戏"而已。其次，戏剧性的动作和冲突必然引起人的某种紧张、期待的心理反应。这种心理反应只能维持在一定的时间长度之内，如果超过了这个时间的限度，人的心理和情绪便会疲劳、弱化以至消失，那时戏剧性便无从谈起了。在史诗、小说等叙事作品中，情节的进展可以是平静、舒缓的，但是戏剧的情节必须相对紧凑和集中，其中关键的转折点是不允许久久搁置、延宕的。举例来说，

曹禺的《北京人》开幕不久就告诉观众：老太爷曾皓有一具油漆了几十遍的棺材，他视之如命。但他欠了隔壁杜家的债，杜家说如不还钱就以房子或棺材抵债。观众在观看着剧中一个个人物的命运、遭遇、性格的展现，也在期待着曾杜两家债权关系的结局。至第三幕，杜家放出话，如不还钱就在下半夜寅时之前把棺材抬走。寅时将至，杜家紧逼，戏至高潮前夕，此时曾皓的女婿江泰突然大义凛然似地站出来说他有办法——去求当公安局长的朋友帮忙，叫杜家再等一等。不仅观众期

曹禺

待着江泰行动的结果，连曾皓等人也似乎燃起了最后一线希望。在这里，期待的揭底必须迅速并直奔高潮，不容再生枝蔓。很快，江泰"救急"之举大败，狼狈而归，戏由高潮至结局，曾氏大家庭从物质到精神土崩瓦解。

二曰紧张性　戏剧性是有它的生活依据和哲学基础的。当自然、社会、人处于平静舒缓的状态，一切差异、矛盾都还在酝酿中或被掩盖着，就不会有"戏"。所谓"戏"，就是从某一"平静、舒缓"状态的打破到求得新的"平

衡"的一个过程。因此，没有一定程度、一定方式的紧张，便没有戏剧性。事件、心理本身的紧张性及其在观众中引起的相应的紧张感，是戏剧性的重要特征之一。中国现代剧作家陈白尘说："戏者，戏也。就是要有戏剧性。有位前辈曾经教授过我说：有一个人突然掉进一个很深的井里，他为了活命，就千方百计地挣扎、搏斗。这个挣扎搏斗的过程，就是戏。"①这里说的，就是事件（掉进深井之事）与心理（挣扎、搏斗之心）的紧张性。这种紧张性，并不都是朝着一个心理的向度生发的。它有时表现为狂欢、激奋、情志活泼等；有时表现为惊慌、担忧、恐惧、怜悯等；有时则表现为期待——期待或通向前者，或通向后者。但是，由于戏剧体裁、题材、主题、风格的不同，不同向度的紧张性表现的具体内容是各不相同的。《罗密欧与朱丽叶》是莎士比亚的一部悲剧，此剧的紧张性是由情节的一个个转折点连环构成的，而紧张的主要表现是惊慌、担忧、恐惧、怜悯。凯普莱特与蒙太古两家为仇，但偏偏是仇家的儿女相爱了，这剧情一开始就给人一种紧张感。罗密欧（蒙太古之子）与朱丽叶（凯普莱特之女）阳台幽会、私订终身，并在神父的主持下秘密结为夫妇，剧情刚一现舒缓之感，随即发生了罗密欧杀死朱丽叶表哥之事，亲王下令将罗密欧永远放逐（这放逐在罗密欧看来"比死还要可怕"），剧情又陡然紧张起来。观众紧张地期待着这一对情人的坎坷命运的结局，他们等来的是：

1. 帕里斯伯爵乘机来凯普莱特家求婚，凯普莱特叫女儿朱丽叶三天之后与伯爵结婚，说："要是不愿意，我就把你装在木笼里拖了去。"朱丽叶痛不欲生。

2. 神父认为"必须用一种非常的手段，方才能够抵御这一种非常的变故"。他想出了一个成全罗密欧与朱丽叶之爱的办法：他送给朱丽叶一瓶特制的迷药，让她在帕里斯来娶她的前一天晚上喝下之后上床睡去，她就会变得像死一般僵硬寒冷。这样，帕里斯等人发现她"死了"，就会照规矩给她穿起盛装，用柩车运到凯普莱特家族祖先的坟墓里。而神父会将这个计划写信告诉罗密欧让他赶来。等四十二小时后她会醒来，然后让罗密欧带她到放逐地曼多亚去。

① 陈白尘：《戏剧空谈》，《陈白尘文集》第 8 卷第 516 页，江苏文艺出版社，1997 年。引者按：陈白尘曾告诉过我，这里说的"前辈"是指戏剧家洪深。

3.朱丽叶照神父安排的计划行事。"美丽的尸体"被安葬在祖先坟墓里。但是，神父的送信人却因故耽误了曼多亚之行。不知真相的罗密欧在曼多亚听到了朱丽叶的死讯，买了一瓶毒药，带着赴死之心赶到了墓地。帕里斯说他盗墓犯罪，要拉他去见官，格斗中被他杀死。面对朱丽叶的"尸体"，他瞧了最后一眼，做最后一次拥抱，将毒药一饮而尽，在与爱人的一吻中死去。朱丽叶醒来，被神父告知"一种我们所不能反抗的力量已经阻挠了我们的计划"，见罗密欧已经服毒自尽，她便吻着那残留毒液的爱人之唇，用爱人的匕首自尽，扑在爱人的身上死去。

从以上三段剧情来看，戏就在紧张的期待与期待的紧张之中产生。求婚者的出现与父亲的逼嫁使朱丽叶突临变故，令人担心。虽然神父的计划带来一线希望，事态稍有舒缓，但紧接着就是送信人误事，以致计划失败，男女主人公相继自杀殉情，观众在期待中一惊一乍、一忧一喜，最终达到叹惜、恐惧、怜悯的高峰。这种紧张性的体验，正是戏剧欣赏不可缺少的一环。

《罗密欧与朱丽叶》剧照
（亨利·欧文于1881年演出）

《罗密欧与朱丽叶》是一部悲剧，而在喜剧中，戏剧性所要求的紧张又有所不同。例如《第十二夜》，这是莎士比亚的一出喜剧，它的全部戏剧性都在于剧中人对各自所面对的"秘密"的无知以及这种"秘密"揭开时给人的兴奋与愉快——包括赞美好事与嘲笑丑事的兴奋与愉快。奥西诺公爵热烈地追求着伯爵小姐奥里维娅，可是这位傲视公爵、拒不见他的伯爵小姐却一见钟情地爱上了前来代公爵诉说爱情的"使者"，而她并不知道公爵的这位"使者"是女扮男装的薇奥拉——青年西巴斯辛的孪生妹妹，二人长相酷似。另一方面，薇奥拉真心爱上了东家奥西诺公爵，而公爵却全然不知这位到他手下当侍从的人竟是女儿身。在这两组"交叉之爱"的阴差阳错之中，还穿插着一个愚弄蠢人的喜剧性陷阱。伯爵小姐的管家马伏里奥成天一本正经、自视颇高，却掉进了这一陷阱：他拾到了一封伯爵小姐奥丽维娅向他

表示爱情的信,信中嘱他穿上黄袜子,扎上十字交叉的袜带去见她,并要他当着她的面"永远微笑"。自以为是的马伏里奥,不知信是奥丽维娅的叔叔托比串通侍女玛丽亚伪造的,果然中计。当他得意扬扬、手舞足蹈地照信中嘱咐去见伯爵小姐时,他的那身打扮使小姐大为诧异——她其实最讨厌黄色和交叉袜带,以及他那一成不变的"笑容"。小姐下令将这位"发疯"的管家关入了黑屋子。观众从一开始就知道这个陷阱,期待被捉弄者陷入,至此期待得到满足,人们发出快意的笑声。同时,那两组"交叉之爱"的错位,也因薇奥拉那位在海难中与她分离的哥哥西巴斯辛的到来而得到解决:伯爵小姐奥丽维娅得到了她所爱的青年——与薇奥拉一模一样的她的孪生哥哥西巴斯辛;薇奥拉则脱去男装,还其女儿身,与她钟情的公爵成了相爱的一对。所有这些喜剧性谜底均在急切的期待中被揭开,给人以喜剧性紧张,这种紧张性恰与人的狂欢、激奋、情志活泼等情绪相联系,正是对所谓"狄奥尼索斯酒神精神"即狂欢精神的满足,恰如悲剧性紧张是对人的恐惧、怜悯情绪的宣泄一样。

三曰曲折性。一波三折才有戏,平铺直叙没有戏,戏剧性的所有特征都不可能离开曲折性而存在。如果离开了曲折性,前述之集中性便是淡淡的"短促",失之薄弱乏力,而前述之紧张性则是平平的"急迫",失之单调、僵直,令人疲惫、麻木。在戏剧情节的进展中,必有一连串前后呼应、环环紧扣的转换点,在这些大小不同的转换点上,矛盾冲突(包括人的心境的矛盾冲突)的"质"与"量"都要发生变化——"质"是指矛盾双方力量的对比,"量"是指冲突的矢量与速度。戏剧性的曲折性特征由此形成。亚里士多德在《诗学》中就指出了这一特征,他说:"悲剧中的两个最能打动人心的成分是属于情节的部分,即突转和发现。"所谓突转,是"指行动的发展从一个方向转至相反的方向";所谓发现,则是"指从不知到知的转变","最佳的发现与突转同时发生"。① 英国戏剧家威廉·阿契尔在比较了戏剧性与史诗、小说的叙事性的不同之后指出:"戏剧的实质是'激变'(crisis)……一个剧本,在或多或少的程度上总是命运或环境的一次急遽发展的激变,而一个戏剧场面,又是明显地推进着整个根本事件向前发展的那个总的激变内部的一

① 〔古希腊〕亚里士多德:《诗学》(陈中梅译注)第64、89页,商务印书馆,1996年。

次激变。我们可以称戏剧是一种激变的艺术……"①当然，他也同时强调，并非一切激变均有戏剧性，只有那些与人的情绪、性格相联系的激变才是具有戏剧性的。这里所说的"激变"，在阿契尔看来，除了与史诗、小说的"渐变"相对应，强调剧情的集中性之外，就是指事件的突然变故——"急遽惊人的变化"②，这与亚里士多德所说的"突转""发现"是一致的。中国清代戏剧家李渔所说的"山穷水尽之处，偏宜突起波澜，或先惊而后喜，或始疑而终信，或喜极、信极而反致惊疑，务使一折之中，七情俱备"③，也是从曲折引人之趣来论戏的。

曲折性贵自然而然、水到渠成，虽然出乎意料，但总是在情理之中。这就是说，不论是"突转"还是"发现"，其动力应该是来自戏剧自身冲突的张力，而不是偶然的、外来的一种"推助"。譬如前面讲到的《罗密欧与朱丽叶》，正当男女主人公的爱情顺向发展——在神父主持下偷偷结为夫妻，却突然发生了罗密欧杀死朱丽叶表哥一事，亲王愤而下令将罗密欧永远放逐，剧情发生突转。早在戏的开头，朱丽叶的表哥提伯尔特就是凯普莱特、蒙太古两家仇杀的积极鼓吹者与参与者，这次他路遇罗密欧，又是恣意寻事、无理挑衅，并杀死了罗密欧的好友茂丘西奥，才使罗密欧忍无可忍，被迫出手，怒而将他杀死。显然，突转的动力正是来自剧中既有矛盾冲突的合乎生活逻辑的发展。至于后来神父的计划失败，致使一对爱侣迅速走向悲剧的结局，这一突转的动力则是来自送信人的误事（据说是由于送信人被本地巡逻者关在一处人家，以免传染瘟疫，才误了送信之事），这就使突转的外在偶然性占了上风，戏剧的曲折性不免带上了人为的痕迹，有违自然而然、水到渠成之旨趣了。

以上所讲戏剧性的三个特征——集中性、紧张性、曲折性，都是相对而言，并非万能的，也并非千篇一律的。应该说，几乎所有好戏的戏剧性均有这三个特征，但这三个特征本身并不一定就能保证有好的戏剧性。不论是集中性、紧张性还是曲折性，在不同的社会文化内涵、人类精神状态、具体人物性格之下，会有多种多样的表现形式，三者也会各有侧重，从而形成戏剧

① 〔英〕威廉·阿契尔：《剧作法》（吴钧燮、聂文杞译）第 32—33 页，中国戏剧出版社，1964 年。

② 同上书，第 33 页。

③ 李渔：《闲情偶寄》，《中国古典戏曲论著集成》第 7 辑第 69 页，中国戏剧出版社，1959 年。

形态的历史性与多变性。从表面上看,天才的戏剧作品与平庸的戏剧作品,其戏剧性都具备集中性、紧张性、曲折性这些特征,但给人的审美体验是不同的。闪耀金黄色泽的不一定都是黄金,而黄金必然是金黄色的。由于不同历史时代社会文化内涵、人类精神状态的不同,人们对戏剧性的追求便会形成极不相同的倾向。彼时以为是极好的戏剧性,此时则极力贬斥之。这种现象是经常发生的。我们在第二讲第三节曾经讲到,戏剧作品内容的三个要素——情节、性格、思想本来是有机地结合在一起的,但往往会有侧重与失衡,这三者在剧中的不同比重即剧情的不同构成方式,便形成了不同的戏剧类型。这种差异,也必然影响到戏剧性重、轻、浓、淡、显、隐的不同追求。举例来说,19 世纪起自法国、流行于英美的所谓 melodrama(中译名有传奇剧、情节剧、通俗剧等)与 well-made play(中译佳构剧),大都在剧情的构成上很下功夫,其戏剧性的追求便以重、浓、显为尚,集中性、紧张性、曲折性均很强烈。这种戏剧,刺激性强,引人入胜,舞台演出效果好,但人物的塑造、精神内涵的挖掘是其弱项。中国的明清传奇则多在戏剧剧情的曲折性上找"戏",其集中性是很弱的,这使它的紧张性、曲折性带有更多的史诗、小说的特征。在西方戏剧思潮中,从 19 世纪末起,兴起所谓"反戏剧"的倾向,至 20 世纪日渐强烈。持这一倾向的戏剧家并不是不要戏剧性,而是力避"戏"的重、浓、显,追求一种更轻、更淡、更隐的戏剧性。这时,"剧作家努力的目标不是在激变的时刻而是在最平稳而单调的状态中描绘生活,并且在表现个别事件时避免运用任何明快的手法。在这一派作家的心目中,'戏剧性'一词成了与'剧场性'同义的骂人的话"①。比利时象征主义剧作家莫里斯·梅特林克(1862—1949)主张在平静的日常生活中发掘"戏剧性",使"戏"更加内心化、散文化,甚至成为一种表现"没有动作的生活"的"静止的戏剧"。他认为一位静坐灯下沉思,俯首听从灵魂与命运支配的老人,"纵然没有动作,但是,和那些扼死了情妇的情人、打赢了战争的将领或'维护了自己荣誉的丈夫'相比,他确实经历着一种更加深邃、更加富于人性和更具有普遍性的生活"②。俄国剧作家契诃夫强调"情节倒可以没有",

① 〔英〕威廉·阿契尔:《剧作法》(吴钧燮、聂文杞译)第 41 页,中国戏剧出版社,1964 年。
② 〔比〕莫里斯·梅特林克:《日常生活中的悲剧》,朱虹编译《外国现代剧作家论剧作》第 36 页,中国社会科学出版社,1982 年。

1975 年巴黎城市剧院上演契诃夫《海鸥》剧照

他崇尚的是那种"接近生活"而不是"接近戏剧"的剧本。[1] 他自己的戏剧作品（如《海鸥》《三姊妹》《樱桃园》等）就体现着这一要求，更注重从人的内在心理的微妙变化之中发现"戏"，也就是说，他所追求的是一种内在的、潜隐的戏剧性。

所谓"反戏剧"，如果看成对传统的戏剧性走向极端的一种反拨，对片面追求庸俗的"剧场效果"的一种反拨，是有积极意义的。它更加证明了上述戏剧性三个特征的相对性，从而开阔了人们关于戏剧艺术的视野。正如威廉·阿契尔所说："任何运动都是好的，只要它能帮助艺术摆脱一大套法则定义的专横统治。"[2]然而，"反戏剧"如要从根本上反掉戏剧艺术自身的规律，完全抹煞戏剧性的基本特征，那就无异于取消戏剧了。

第三节　舞台呈现中的戏剧性

上一节所讲的戏剧性，在它呈现于舞台之前，只存在于文学阅读之中。在文学阅读中，戏剧作品也可以是很动人的。就像艾亨瓦尔德所说，剧作者

[1] 〔俄〕安东·契诃夫：《对剧作家进一言》，朱虹编译《外国现代剧作家论剧作》第 26、29 页，中国社会科学出版社，1982 年。

[2] 〔英〕威廉·阿契尔：《剧作法》（吴钧燮、聂文杞译）第 42 页，中国戏剧出版社，1964 年。

与读者的灵魂可以在阅读中"合二而一",这一效果是通过文字引起的联想与想象达到的。当我们沉下心来阅读莎士比亚、易卜生、契诃夫、关汉卿、汤显祖、曹禺、田汉等人的剧本时,剧中那形形色色的人生画面和社会传奇,都会出现在我们的想象之中,形成一个戏剧世界的幻象。然而"舞台是一个使无形能显现出来的场所"①,所以,当我们坐在剧场里观看戏剧的演出时,甚至还来不及细细品评各种场景,也未能着意咀嚼人物的对话,就直接接受出现在面前的"此情此境此人此事"了。此时,书斋把玩之"戏"已经变成了优人搬弄之"戏",文学构成中的戏剧性(dramatic, dramatism)已经外观化、物质化为可直接感受到的舞台呈现中的戏剧性(theatrical, theatricality)了。在这一过程中,文学构成中的戏剧性当然作为强大的内在驱动者而继续发挥着它的张力,但它的外观化、物质化是离不开舞台呈现中的戏剧性的。

从文学构成到舞台呈现这段距离,剧作家在写剧本时就意识到了,所以他们要在文学剧本中写明对舞台演出的提示(remark)。曹禺写《雷雨》第一幕周朴园强迫蘩漪服药这一段冲突时,对人物的动作、心理、情感状态有一系列提示,这些提示正是联系文学构成与舞台呈现的一条线。周朴园问四凤:"叫你给太太煎的药呢?"继而责之:"为什么不拿来?"这时蘩漪"觉出四周的征兆有些恶相",解释说:"她刚才给我倒来了,我没有喝。"但周朴园并不放过,逼问:"为什么?"并问四凤:"药呢?"蘩漪一听,赶紧说:"倒了,我叫四凤倒了。"这激怒了周朴园。之后,在喝与不喝药的事上,也就是在是否绝对服从这位周氏家长的"绝对权威"的问题上,冲突直趋高潮。第一步,周朴园自己严厉地命令道:"喝了它,不要任性,当着这么大的孩子。"第二步,逼令小儿子周冲劝母亲喝,又遭蘩漪拒绝。第三步,周朴园叫大儿子周萍去劝,这时,已知周萍与后母乱伦关系的观众,也会为场面的尴尬而紧张起来。请看:

　　　　周朴园　去,走到母亲面前!跪下,劝你的母亲。
　　　　〔萍走至蘩漪前。
　　　　周　萍　(求恕地)哦,爸爸!
　　　　周朴园　(高声)跪下!(萍望蘩漪和冲;蘩漪泪痕满面,冲身体发

① 〔英〕彼得·布鲁克:《空的空间》(邢历等译)第43页,中国戏剧出版社,1988年。

抖)叫你跪下!（萍正向下跪)

周蘩漪 (望着萍,不等萍跪下,急促地)我喝,我现在喝!(拿碗,喝了两口,气得眼泪又涌出来,她望一望朴园的峻厉的眼和苦恼着的萍,咽下愤恨,一气喝下)哦……(哭着,由右边饭厅跑下)①

当这段戏由北京人民艺术剧院搬上舞台时,剧作者的各项提示,都在导演和演员的创造下变成了一个个推动剧情发展、阐发人物性格的舞台动作。当周朴园狂怒地大声重复着自己的命令:"跪下!"我们看到蘩漪的眼神里流露出恳求周萍不要这样做的神情,周萍一方面为蘩漪痛苦的样子而不安,一方面在父亲的厉声催逼之下,茫然地拖着迟疑的步履,再一次走到圆桌前,准备向蘩漪下跪。这时,我们看到,蘩漪实在无法忍受看着周萍给自己下跪,她强忍内心的痛苦,带着委屈而怨愤的情绪,一面说"我喝,我现在喝!",一面突然站起来,一口气把一碗药强喝下去。她放下药碗,走到周朴园所坐的大沙发的右侧,稍停片刻,随即用手绢掩面,大哭着快步由饭厅门跑下。

看过这段演出(或者看过其他戏剧演出),我们可以发现舞台呈现的戏剧性源于"观"与"演"的关系,它具有以下三个特征:

第一是距离感所带来的公开性与突显性。当我们在剧场里观看戏剧演出时,我们和舞台有一段距离。电影、电视的银幕和荧屏与观众之间虽然也有距离,但由于镜头变换的自由,随时有近、中、远景及特写镜头的出现,观众与演员之间的距离便不像戏剧那么明显。距离感会使事物更加公开与突显。生活中这种现象随处可见。正如俄国诗人叶赛宁所说:"面对面看不清脸面,看大东西要拉开距离。"②如果把几个人安排上台,面对观众,当中保持一段距离,会出现什么样的效果呢?从正面的、积极的意义上讲,这可以是表彰;从反面的、消极的意义上讲,这也可以是惩罚式的"示众"。但两者在公开性与突显性上是一致的,戏剧要的就是这种公开性与突显性。因此,对戏剧艺术来说,表演者与观看者之间的这段距离十分重要。因为这段

① 曹禺:《曹禺文集》第 1 卷第 61—63 页,中国戏剧出版社,1988 年。

② 转引自〔苏〕乌·哈里泽夫:《作为文学之一种的戏剧》俄文版第 79 页,莫斯科大学出版社,1986 年。

距离,演员便找到了一种"进入演出"的感觉,他不再是生活中的"我"了,此其一;因为这段距离,观众便找到了观看的"一致性",所谓"众目睽睽",这便加重了事物被"观看"的分量,此其二;因为这段距离,便形成了"观"与"演"的关系,"假定性"的"契约"应运而生,舞台也就宣布自己是作为现实人生之"重影"的"另一世界",此其三。有此三者,"看戏"之境得以立,所以这段距离被研究戏剧的人们称为"庄严的距离"。在这一前提之下,"我们惯于把舞台(或电视荧光屏,电影银幕)视为有重要的事情将在其中展示出的空间;因此,它们抓住我们的注意力,使我们试图把那里发生的一切都安排在一个重要的模式里,并且了解它作为一个模式的意义"①。

　　这种距离感本来在戏剧的原初形态中是并不强烈的。例如,在人类早期的仪式活动中,由于观众的直接参与,距离是模糊的。但在戏剧形态的发展中,历史地形成了"观"—"演"之间的距离,这是戏剧艺术成熟与定型的标志。作为一个"重要的模式",它决定着、制约着舞台艺术的一系列特征。在20世纪,戏剧艺术的革新者们在反对传统戏剧模式时,向这种"距离"提出了挑战,围绕所谓"第四堵墙"的论争,便直接与此相关。布莱希特为了强化戏剧的理性教育功能,防止观众陷入所谓"舞台的幻觉",主张打破"第四堵墙",即取消观众与演员之间静观审美的距离,让他们一块进行历史的叙事,所以他把自己的戏剧叫作"史诗剧"。黑格尔的诗学三分法(抒情诗、史诗、戏剧体诗)被他打破,他把戏剧归入了史诗。安托南·阿尔托的"残酷戏剧",从演出上回归原始的仪式,当然也是不存在观演之间的距离的。但是,观与演之间的距离是客观存在的,其实一切距离反对者的戏剧演出,只是使这一距离变形,并未将其彻底取消。

　　第二是赋予表情、动作以恰如其分的夸张性。人有自我表现的本能,他会用自己的声音、语言(包括语气)、面部表情(包括五官的变化)、四肢的动作表达自己的意志、愿望以及各种情感等内心的东西。这种表达的力度之强、弱、显、隐之别,取决于两个因素:一是被表达的内心情感的强度,一是当事者与其表情、动作的接受者(听众与观众)之间的关系(包括时空关系与数量对比关系)。面对一位知己,深夜私谈,内心又较平静,那必然是窃窃

① 〔英〕马丁·艾思林《戏剧剖析》(罗婉华译)第46页,中国戏剧出版社,1981年。

私语；然而如果光天化日之下，当众诉说，加之心情又分外激动，那表达的力度自然就大，很可能是指天画地、声泪俱下。这种自我表现一旦进入戏剧舞台，其力度必然有所强化、有所夸张，以适应距离造成的公开性与突显性的要求，从而成为舞台呈现的戏剧性的重要特征。电影、电视的演员面对摄影机的镜头进行表演，他们表现情感的力度，一般说来与生活中原有的力度相当就可以了。但戏剧演员不同，他们要向处在一定距离之外的观众表现角色的言谈举止、音容笑貌，其表情、动作的幅度必须要大一些。因此，中外戏剧家大都认为，为了使舞台上的表情、动作在剧场的空间内得到传播，使每一个观众得以感知，演员对话、独白的声音与手势、表情的幅度都要加大、夸张。苏联著名导演艾弗罗斯（1925—1987）认为，"某种感情与声音的强化，可能正是戏剧的美妙与诗意之所在"①。当然，这种夸张必须是恰如其分的——通俗的说法，就是要有"戏的火候"；学理的说法，就是要合乎戏剧艺术之美的创造的规律。仍以上述《雷雨》的"吃药"一节为例，蘩漪强忍内心的痛苦，带着委屈而怨愤之情，在说"我喝，我现在喝！"时，其面部表情与吐词的声音，都要加以恰如其分的夸张。接着，她愤而站起，一仰脖子，一气喝下苦药，放下碗，稍移步履，停立刹那，随即手绢掩面，大哭跑下，这一系列动作都要以观众看清——既看清外部动作又看清内心波澜为准，追求那种戏剧性夸张的"美妙与诗意"。过分了，则失真，给人以做作之感；不到位，则把戏演"温"了，达不到应有的效果。

这种夸张性，在不同的戏剧样式与不同的戏剧流派中，戏剧家对它的追求是各不相同的。在喜剧中，夸张性要大大地强于悲剧；在正剧中，夸张性一般说来不仅小于喜剧，也小于悲剧。现实主义戏剧要求夸张性以接近客观生活的真实为准，浪漫主义与现代主义戏剧则要求它更符合人的主观情感的强度。

第三是合乎规律的变形性。 变形，是戏剧表演最原初、最核心的一个构成因素，舞台呈现的戏剧性是离不开变形性这一根本特征的。戏剧表演的第一箴言是"不要当自己"，换言之，也就是"成为另一人"。演员把本人变成了剧中的角色，这就是变形。变形的辅助手段是化装、服饰、道具、布景、

① 转引自〔苏〕乌·哈里泽夫：《作为文学之一种的戏剧》俄文版第 64 页，莫斯科大学出版社，1986 年。

灯光等,但主要靠的还是演员的语言、动作和表情。对表演者来说,变形是一种艺术创造,在成功的变形过程中,他完成了戏剧表演的任务,也获得了一种创造的满足感和愉悦感。

变形,分生活化变形与模式化变形两种。所谓生活化变形,是指按照生活中事物的本来样式进行变形,变出的新形象仍然是生活化的形象,顶多其声音、手势有所夸张、强化,但其形象仍然是符合生活真实的。举例言之,朱琳(北京人艺演员)"变"成了侍萍(《雷雨》中周朴园的前妻),但侍萍的形象仍然是生活化的,她如今是周宅家仆鲁贵的妻子、某校女佣,她的言谈举止,尽管经过了朱琳带有夸张、变形性的表演,但给观众的印象是真实的、生活化的。在这里,夸张稍有过分,人物就会被丑角化、喜剧化。至于模式化的变形,情况就完全不同了,它是通过极度的夸张,使形象固定、定型,成为一个模式。它与生活中真实的形象大大地拉开了距离。古希腊悲剧和喜剧的演出,用面具完成变形的任务;演员戴上面具,或用以转换角色,或用以刻画人物;喜剧面具较悲剧面具更加多样。日本盛行于14—15世纪的能乐,用面具表现喜、怒、哀、乐各种表情。中国古代的傩戏,唐宋的"代面"(又叫"大面")、"钵头"之戏,也都是用面具进行表演的。川剧中的"变脸"之术,正是以面具的迅速变换,状人之情感的瞬息多变。所有这些,均是属于模式化变形这一类的。

中国传统戏曲的表演,有所谓"手、眼、身、发、步"之"五法":"手"即手势,"眼"指眼神,"身"是身段,"发"指要弄假发的功夫,"步"为台步。每项都包含着诸多样式套路和程式规范。在这里,变形均被模式化了。此外,戏曲的道白与哭、笑等情感表达方式,也是高度模式化的。我们看到,在戏曲舞台上,一声笑、一声哭、一举手、一投足,无不如歌似舞,追求美的形式,完全是一种远离生活本相、具有高度游戏性与技艺性的模式。至此,戏之为戏的那种舞台呈现性,被发挥到了极致。

思考题:

1. 什么是文学构成中的戏剧性?

2. 什么是舞台呈现中的戏剧性?

3. 两种戏剧性的区别与联系何在? 试结合剧本阅读及舞台表演说明之。

参考书:

1.〔美〕乔治·贝克:《戏剧技巧》(余上沅译),中国戏剧出版社,1985 年。

2.〔英〕威廉·阿契尔:《剧作法》(吴钧燮、聂文杞译),中国戏剧出版社,1964 年。

3.谭霈生:《论戏剧性》,北京大学出版社,2009 年。

第四讲

悲剧、喜剧、正剧

第一节　三大戏剧体裁的由来及其发展趋势

前述戏剧分类已经提及悲剧、喜剧、正剧这三大体裁，同时指出，因为它们所牵涉的美学问题更带有根本性与普遍性（譬如，小说、诗歌、散文以至绘画等非戏剧作品，也往往会涉及悲剧性、喜剧性的问题），需要设专讲加以阐述。

这一讲，就是专门讲述这个问题的。

一、喜怒哀乐，人之常情

讲这个问题，必须从人的情感反应说起。喜、怒、哀、乐，人之常情；悲、欢、离、合，戏之常态。当人们看戏时，戏中的"悲欢离合"引起观剧者的"喜怒哀乐"，这就是情感反应。《礼记·乐记》中说："人心之动，物使之然也。感于物而动，故形于声。……其本在人心之感于物也。"人在外界事物的刺激下，会产生肯定性或否定性的心理反应（"心之动"）。肯定性的心理反应，就会产生顺向的情感，如欣喜、爱慕、敬仰、愉悦等；否定性的心理反应，则会产生逆向的情感，如悲伤、恐惧、鄙视、愤怒等。也有的心理反应比较复杂，在否定与肯定之间，或者说，否定中有肯定，肯定中又有否定，如同情、怜悯等。《乐记》从当时（距今两千多年前）的歌舞艺术表演中概括出了六种情感反应——哀、乐、喜、怒、敬、爱，并且指出了不同情感在歌舞艺术中所表现的不同的美学特征。譬如，它说："其哀心感者，其声噍以杀。""噍"有焦急、蹙迫之意，"杀"有短促、细小之意，这就是说，哀伤之感表现在歌舞之中的时候，音乐的声音是焦躁而细弱的。又说："其喜心感者，其声发以散。"在这里，"发"与"散"都有发扬、开放、疏解之意，也就是说，欣喜之感表现在歌舞之中的时候，音乐的声音是上扬、顺畅、无所阻抑的。"哀"之声，收束

而封闭；"喜"之声，发散而开放。前者叫人心情忧伤、沉重，后者则会带来欢乐、畅快的心情。古希腊亚里士多德在《诗学》里提到了怜悯、恐惧、愤怒、滑稽四种情感反应，他在另一部著作中还提到过妒忌、欢乐、友好、仇恨等情感反应①。虽然中西哲人对情感分类的角度各有不同，但人类情感基本上不离悲与喜两大类型，其他种种不过是悲与喜的派生、变体、混合而已。《乐记》所说的哀、怒、敬与亚里士多德所说的怜悯、恐惧、愤怒，大体上可归入悲的范畴；《乐记》所说的乐、喜与亚里士多德所说的滑稽、欢乐等，基本上可归入喜的范畴。所谓悲与喜的派生、变体与混合，就是指那些非悲非喜亦悲亦喜的情感。

世界万物，其质其量千差万别；人间矛盾，其情其境各有不同。人面对这一切，被激发起各种情感，并将其纳入艺术创造，便产生出一系列不同的审美范畴，如悲、喜、崇高、滑稽、幽默、讽刺等等。这些不同的审美范畴表现在戏剧艺术中，便有悲剧（tragedy）、喜剧（comedy）、正剧（drama）之分。看悲剧，我们会泪流满面，感到庄重、严肃、崇高；看喜剧，我们会笑声不断，感到幽默、滑稽、诙谐；至于看正剧，则是喜、怒、哀、乐之感杂而有之，不像感受悲剧或喜剧那样偏于一个向度上的情感，而是更像感受生活本身，所经受的是悲与喜中间地带上那些更加复杂与多元的情感。

二、两种发展趋势

悲剧、喜剧、正剧这三大体裁不仅反映着人类的审美情感，而且也是人类社会历史的产物。社会生活是丰富多彩的，有悲就有喜，有哭就有笑，有庄重、严肃的情境，就有诙谐、轻松的时刻。两者是相比较而存在的，也是辩证地对立而统一的。缺少了悲的一面，喜的一面就不复存在、无以立足，反之亦然。因此，就人类社会来说，总是既有悲剧性的事件发生，也有喜剧性的事件出现。就人的精神世界而言，总是有时有人抱定了"悲剧情怀"，一声叹息，悲天悯人；有时有人抱定了"喜剧情怀"，寓庄于谐，笑看人生。但在不同的文化背景下与不同的历史时期，三大体裁的历史地位、社会效应及其相互关系是很不相同的。这种历史性的变化主要表现在以下两个方面：

① 亚里士多德在《尼各马可伦理学》中列举了这样一些情感反应。

第一，从悲喜对立到悲喜融合，再到超越此两极的新体裁的确立。早在两千多年之前的古希腊，就先后产生了人类最早的悲剧和喜剧（喜剧的产生略迟于悲剧）。悲剧深刻地反映了古希腊人的精神世界。从流传至今的悲剧作品中，我们可以看到古希腊人对人生、对世界的一种神话式的古朴、崇高、神圣的情怀。悲剧《俄狄浦斯王》所表现的人在命运笼罩下的含血带泪的奋争是震撼人心的。当时的喜剧虽然在刻画社会政治生活习俗方面也功不可没，但总体说来弱于悲剧，也不如悲剧那样受重视。在古希腊，悲剧与喜剧不仅区分明显，甚至还可以说是截然对立的。两者所表现的题材、任务各不相同，引起的情感反应迥然有别，各立门户、各行其道。中国先秦的歌舞剧也有悲喜对立、重悲轻喜的倾向，但宋元之后，二者趋向融合。在西方，历史的脚步也渐渐地打开了悲喜两分的藩篱。进入文艺复兴时期后，戏剧艺术家对人、对社会、对历史有了新的体悟，视野自然更加开阔。特别是从"神"的笼罩下走出，更加注重审视与体验"人"本身，使长期因"世俗性""非神性""粗野卑下"而被放逐民间的喜剧精神，在戏剧世界里放出了新的光芒。但丁（1265—1321）是处在中世纪与文艺复兴交界点上的意大利诗人，

古希腊喜剧人物造型

他之所以把自己的宏伟诗篇叫作《神圣的喜剧》（中译《神曲》），就是因为当时悲喜对立已经转向悲喜相融。文艺复兴时期的意大利剧作家瓜里尼（1538—1612）首创了"悲喜混杂剧体诗"与"悲喜混杂"之说。他认为，既然在政体上可以提倡各个阶层统一于一体的"共和"，从而使政府的行为不只是某一阶层的行为，而成为"人的行为"，那么在艺术上为什么不可以将悲喜混合而产生"第三种诗"呢？这种新体裁"是悲剧的和喜剧的两种快感揉合在一起，不至于使听众落入过分的悲剧的忧伤和过分的喜剧的放肆。这

就产生一种形式和结构都顶好的诗……而且比起单纯的悲剧或喜剧都较优越"。① 在同期英国剧作家莎士比亚的戏剧创作中,悲与喜早已不是"井水不犯河水"的两个审美范畴了。他的悲剧中有喜剧的插曲(如作为悲剧的历史剧中,有喜剧人物福斯泰夫),喜剧中也往往混杂着悲剧的因素(如《威尼斯商人》中的某些悲剧性情节)。所以马克思指出,"英国悲剧的特点之一就是崇高和卑贱、恐怖和滑稽、豪迈和诙谐离奇古怪地混合在一起"②。

悲与喜相互渗透与融合这一趋势至18世纪启蒙主义时期发生了一个质的飞跃,这就是瓜里尼所呼唤的悲喜之外的"第三种诗"终于出现,也就是说,非悲非喜亦悲亦喜的正剧(drama)这一崭新的体裁得以确立(关于正剧,详见本讲第三节)。

第二,从重悲轻喜到抑悲扬喜。前述古希腊的悲喜对立就已经包含着重悲轻喜的倾向了。那时喜剧"不受重视,从一开始就受到了冷遇"③。然而,随着人类社会的发展,人们对悲喜美学价值的认识不断发生变化。应该说,在每一个时代,都存在着重悲轻喜与抑悲扬喜的对立,但是总的发展趋势似乎是喜剧精神逐渐受到重视,它在戏剧艺术中的作用与地位越来越得到提升。上述悲喜融合的倾向与正剧的产生,在客观上也是有利于喜剧作用与地位的上升的。尽管从文艺复兴以来悲剧精神仍然一贯被看重,但看重悲剧总让人觉得是一种过于"古典"的情趣。越到现代、当代,戏剧的革新者越是更多地向喜剧精神靠拢。人们看重喜剧,是从两个方面着眼的:一是喜剧能把更平凡、更广泛的生活习俗搬上舞台,二是喜剧更能表现作者的主体性与理性精神。从文艺复兴时期的喜剧家洛卜·德·维迦(1562—1635)到古典主义时期的喜剧家莫里哀(1622—1673),再到启蒙主义的思想家与戏剧家们,都强调喜剧是照出生活百态的"镜子""美妙的万花筒",这都是从第一个视角看喜剧而得出的说法。至于第二个视角,则引出了更多的重视喜剧的理论。关于喜剧的主体性,狄德罗说:"喜剧,可以完全出于诗人的创造。由此可见,喜剧诗人是最地道的诗人。他有权创造。他在

① 〔意〕瓜里尼:《悲喜混杂剧体诗的纲领》(朱光潜译),转引自伍蠡甫主编《西方文论选》上卷第197—198页,上海译文出版社,1979年。

② 〔德〕马克思:《议会的战争辩论》,《马克思恩格斯全集》第10卷第188页,人民出版社,1962年。

③ 〔古希腊〕亚里士多德:《诗学》(陈中梅译注)第58页,商务印书馆,1996年。

洛卜·德·维迦的手稿

他的领域中的地位就跟全能的上帝在自然界中的地位一样。"①另一位启蒙主义戏剧家席勒(1759—1805)也十分强调喜剧审美创造的主体性:

> 有好几次人们争论:悲剧和喜剧,二者之中哪个等级更高些。如果问题仅仅在于,二者之中哪个处理着更重要的客体,那么毫无疑问是悲剧占有优势;但是,如果人们想要知道二者之中哪个需要更重要的主体,那么几乎就不能不赞成喜剧了。……在喜剧中,题材什么也没有实现,而一切都由诗人来完成。……喜剧诗人必须通过他的主体在审美的高度上来把握他的客体。……他必须已经处于审美的高度而且像回到家中一样舒适自在,而悲剧诗人不纵身一跳就达不到这个高度。②

① 〔法〕狄德罗:《论戏剧诗》,《狄德罗美学论文选》(张冠尧等译)第155页,人民文学出版社,1984年。

② 〔德〕弗里德利希·席勒:《秀美与尊严》(张玉能译)第292—293页,文化艺术出版社,1996年。

席勒认为，这种喜剧的审美主体性，能使我们心中产生并维护"心灵自由"，因为"喜剧的目的是和人必须力求达到的最高目的一致的，这就是使人从激情中解放出来，对自己的周围和自己的存在永远进行明晰和冷静的观察"，而主体的这种审美的理性的眼光，就必然引导我们去"更多地嘲笑荒谬"，而不是像悲剧那样"对邪恶发怒或者为邪恶哭泣"。① 黑格尔关于喜剧的观点也受到了席勒的影响。他看到了喜剧所体现出来的精神自由，即随遇而安、逍遥自在的"主体方面爽朗心情的世界"②。沿着这个思路，英国19世纪作家梅瑞狄斯（1828—1909）把喜剧视为"照出心灵的阳光"，并将其讽刺性比作"社会清道夫"。他把喜剧提到文明的高度来认识："一国文明的最好考验就是看这个国家的喜剧思想和喜剧发达与否；而真正喜剧的考验则在于它能否引起有深意的笑。"③

面对20世纪政治、经济、思想、文化的巨大变化，特别是在存在主义哲学思潮的影响之下，人们更相信喜剧能向我们揭示许多悲剧所无法表现的关于我们所处环境的情景。人们从自己的窘迫处境中感受到荒诞——相逢无事非喜剧，生活处处是荒诞，这样，自然会觉得充满荒诞感的喜剧比悲剧更能反映复杂的现实生活。如果说在先前，戏剧家发现了喜剧审美的理性原则使它善于表现更广泛的生活，更能表现作者的主体性，那么，如今他们却认为："这么一个杂乱的、非理性的世纪"，"这个充满战争、机器和神经病的世界"，只有喜剧的荒诞性才能表现，"于是喜剧比悲剧显得更切中要害了，至少更易为人所理解，正如靡菲斯特对上帝解释说，人如果不会笑，就无法理解为人：'人必须奋斗，而只要奋斗就必然会有错。'"④20世纪产生的荒诞派戏剧，如塞缪尔·贝克特的《等待戈多》、尤金·尤奈斯库的《秃头歌女》等，都是用喜剧的手法表现当代人的一种无奈和失望。在当今世界上，喜剧精神越来越盛于悲剧精神。尽管"悲剧消亡"论并没有得到普

① 〔德〕席勒：《秀美与尊严》（张玉能译）第294页，文化艺术出版社，1996年。

② 〔德〕黑格尔：《美学》（朱光潜译）第3卷下册第316页，商务印书馆，1981年。

③ 〔英〕梅瑞狄斯：《喜剧的观念及喜剧精神的效用》（周煦良译），转引自伍蠡甫主编《西方文论选》下卷第87页，上海译文出版社，1979年。

④ 〔英〕怀特·辛菲尔：《我们的新喜剧感》，转引自〔加拿大〕诺思罗普·弗莱等《喜剧：春天的神话》（傅正明、程朝翔等译）第190页，中国戏剧出版社，1992年。文中提到的靡菲斯特是《浮士德》中的魔鬼。

遍认同①,但对悲喜这两个审美范畴的抉择,人们越来越倾向于:与其对邪恶发怒、为反人类的罪行悲伤地哭泣,倒不如居高临下地笑其虚妄与卑鄙,把喜剧铸成一把斩妖伏魔、揭破人间一切虚伪的利剑。整个 20 世纪,喜剧有了很大发展,悲剧则不够景气,这是历史使然。1997 年,诺贝尔文学奖授予了意大利喜剧家达里奥·福,是颇有象征意味的。他是一位叫人笑得流泪的戏剧家,他坚信:笑声泪影,"比起那种抽象的净化具有更久远的作用"②。这里所说的"抽象的净化"是指悲剧,喜剧的"笑"已经大大超越了它。

第二节 悲剧与喜剧的基本特征

事物的特征都是在比较中呈现出来的。悲剧与喜剧的基本特征,当然也只有在比较中才能被我们所认识。如果把二者放在历史发展中来考察,我们会发现其特征中有两种"因子":一种是一以贯之、带有普遍性的,另一种是因时因地因人而变化、带有个别性的。举例言之,古希腊悲剧《俄狄浦斯王》(索福克勒斯)与文艺复兴时期英国的悲剧《奥赛罗》(莎士比亚)相比,再以此二者与中国元代的悲剧《窦娥冤》(关汉卿)相比,它们诞生的时代与国度都相去甚远,它们的主题、人物、语言、结构也各不相同,但有一点却是共同的,那就是它们的基本情调都是严肃、沉重、悲壮的,给人的美感是一种"悲感"即"悲剧美感"(又叫"悲剧快感")。拿喜剧来说,也是如此。古希腊的喜剧《阿卡奈人》(阿里斯托芬)与文艺复兴时期的英国喜剧《第十二夜》(莎士比亚)相比,再拿这二者与中国元代的喜剧《救风尘》(关汉卿)相比,其主题、人物、语言、结构各不相同,然而基本情调都是轻松、活泼、欣喜的,给人的美感是一种"喜感"即"喜剧美感"(又叫"喜剧快感"),这一点是一切喜剧超越时代与地域的限制所共有的。然而这种一以贯之的共性,又因时因地因人而异,表现出不同的个别性来。进而言之,同一个剧作家的戏剧,每一部作品又有着各不相同的独特之处。如莎士比亚举世瞩目的四大悲剧《哈姆雷特》《奥赛罗》《李尔王》《麦克白》,都是很经典的悲剧之作,

① 美国学者乔治·斯坦纳于 1961 年出版《悲剧之死》,提出了"悲剧确实已经衰亡"的理论,但未得到学术界认同。

② 吕同六主编:《达里奥·福戏剧作品集》第 8 页,译林出版社,1998 年。

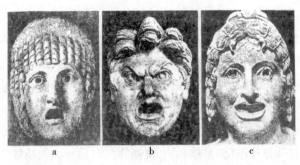

古希腊悲剧面具：a. 女角，b. 信使；古希腊喜剧面具：c. 妓女

但它们各自在人物、剧情、结构方法上又是很不相同的。我们讲悲剧和喜剧，主要地不是讲每一位作家及其作品的具体特征，而是从基本美感、基本精神上来说明悲剧和喜剧的特征。

一、悲剧美感与悲剧精神

什么是悲剧美感呢？

当我们看完一出优秀悲剧的成功演出，比如看了《窦娥冤》或者《奥赛罗》的演出（或者很投入地读完悲剧剧作），它们在我们情感上引起的反应，就是悲剧美感或曰"悲剧快感"。

在悲剧中，有对人的悲痛与苦难的演示，甚至还要让观众亲眼目睹仇恨、阴谋、杀戮等等可怕的事件发生。然而奇怪的是，人们为什么还要坐到剧院里去欣赏这些剧情在舞台上的呈现，并且还要一掬同情之泪呢？为什么看过善良的窦娥含冤被杀、正直的奥赛罗中了奸计先杀妻后自杀这样的舞台上的悲惨之事，会得到审美的享受即"悲剧快感"呢？

亚里士多德在《诗学》中对这个问题的回答是：第一，悲剧既然是对人的行动的摹仿，那么"每个人都能从摹仿的成果中得到快感"，即使是对可怕和讨厌的事物的摹仿，当人们观看其"逼真的艺术再现时，都会产生一种快感"。第二，悲剧中有"打动人心"的情节与"引发快感"的音乐、语言、画面等方面的技术处理。第三，悲剧"通过引发怜悯和恐惧使这些情感得到疏泄"，换一个说法是，"使人产生怜悯和恐惧并从体验这些情感中得到快感"。①

① 〔古希腊〕亚里士多德：《诗学》（陈中梅译注）第 47、64、63、105 页，商务印书馆，1996 年。

第一、二两点，讲的是普遍性的艺术规律，并不仅限于悲剧。值得注意的是第三点，它所讲的正是悲剧美感的问题。这里说，看悲剧会引发我们的怜悯和恐惧之情，并使这些情感得到"疏泄"，又说对这些情感进行"体验"，可以从中得到快感。关键词是"疏泄"，原文 Katharsis（卡塔西斯）。这本是古希腊的一种医疗手段，就是把体内可能导致病变的郁积之物疏导、宣泄、涤除出去，又可译为"净化"。古希腊毕达哥拉斯学派用药物治疗身上的病，用音乐治疗心上的病——"净化"不洁的灵魂。中国古代也有类似的看法，《乐记》主张用乐舞艺术"顺气""倡和"，使人归"人道之正"。因此，从戏剧对人精神上的积极影响来说，这个关键词译为"净化"比较恰当。中国古代医学讲究一个"通"字，不通则痛，不通则病。"通"与疏导、宣泄、净化之义是一致的。有气闷于心则病，气通则病除。怜悯、恐惧以及怨怒、哀伤之类的情感，大都属于否定性心理反应的结果，它们郁积于心，不利于人的身心健康。但人在艺术创造中，把这种消极的情感变成了美的创造的原料。当我们在欣赏悲剧时，随着剧情在我们心灵上引起震撼与波动，上述这些否定性的情感便被我们以精神的力量加以疏导、宣泄与净化，并在此过程中对这些情感重新加以"体验"，把它们转化成一种高尚、纯洁、博爱的慈悲情怀与追求自由的奋发精神。这就是悲剧美感。

悲剧是强力撞击情感的艺术，是提升精神、净化灵魂的艺术。不论是命运悲剧、性格悲剧还是社会悲剧，都充满着高洁甚至神秘的意味，隐含着人生的教训和哲理。被悲剧真正打动了的人，会有意无意地摒弃"外物"的毒化与诱惑，回到人之为人的那些光辉品性上来，他会变得纯洁起来，真挚起来，高尚起来。这样说来，我们可以从大量悲剧经典中概括出一种叫作"悲剧精神"的东西。悲剧精神的具体表现有三：

一曰严肃的情调。严肃是一种人生态度，它正面肯定与护卫人生价值，为此而敢于承担责任，经受苦难，直至牺牲，这就意味着沉重与悲壮。中国古人有一句话："民生生不易，祸至至无日，戒惧惧不可怠。"这就是对人生的一种严肃的态度，其中包含着某种悲剧意识。无论是《俄狄浦斯王》《奥赛罗》，还是《窦娥冤》，虽然观其演出乐趣无穷，但其情调是严肃的。或者说，这些悲剧正是通过审美的快感把一种严肃的情调注入了你的心中。当我们看到俄狄浦斯、奥赛罗、窦娥这些悲剧主人公的巨大痛苦、悲惨遭遇、毁灭的结局时，或赞美其人格魅力而敬慕之，或叹天道不公而深表同情与怜

1943 年美国演出《奥赛罗》剧照

（扮演奥赛罗的保尔·罗伯逊是在戏剧舞台上饰演此角色的第一位黑人演员）

悯，从而深感人生的严肃。即使是观看《麦克白》（莎士比亚）这样的悲剧，麦克白在王位诱惑下从弑君篡位到被毁灭的血淋淋的历史，也令人深受情感的撞击，或叹其人格本强误入歧途而惋惜之，或惧天网恢恢倍感未知世界深不可测而疑惧之，于是悟到人生不易、祸至无日，切不可懈怠了戒惧之心，要严肃、认真地对待生活。当然，这种严肃的情调必须是建立在真情实感的基础上的。如果故作"严肃"之状，实则虚情假意，那就不是悲剧情调而是喜剧讽刺与嘲弄的对象了。

严肃也是一种情感状态。在生活中，当真才动情，动情则严肃。"在片刻之间，你对别人的一言一行都感到兴趣，设想你跟他们一起行动，感他们之所感，而且把你的同感扩展到最大限度，那时你就会象是受着魔棍的支配，觉得最微不足道的东西也变得重要了，一切事物都抹上一层严重的色彩。"①这就

———————

① 〔法〕柏格森：《笑——论滑稽的意义》（徐继曾译）第 3 页，中国戏剧出版社，1980 年。着重号为引者所加。

是说,悲剧的严肃情调标志着人在情感上的认同与投入,这里绝无冷眼旁观之事。所以英国作家沃波尔(1717—1797)说:"人生者,自观之者言之,则为一喜剧;自感之者言之,则又为一悲剧也。"①这里说的"观之",就是对世界取一种理智的、超脱的、冷眼旁观的态度,这只能产生幽默与滑稽,通向喜剧;所谓"感之"则是绝不能出之以理智与超脱,是对世界动了真感情并执着地介入其中,这是一种严肃的情调,属于悲剧精神。

二曰崇高的境界。崇高也是一个审美范畴。物理空间的高大、雄伟、浩瀚与精神世界的伟大、凝重、深邃,都会给人以一种崇高感。站在高山之巅、大海之滨,凝视神秘的宇宙、茫茫的星空,或者聆听一位英雄、伟人的事迹,我们感到面对的是一个严肃而巨大的事物,于是自身的情感、精神都不由地被提升起来,这就是崇高感。如果再进而意识到个人与这些伟大的事物是亲切的、有某种联系的(比如觉得自己是神秘的、无所不包的大自然的一部分,又比如自己曾经或正在参与某一伟大的事业),那么,崇高感就会顺理成章地转化为一种自豪感了。

一般说来,悲剧所描写的事件和人物,其真善美的价值含量都是很高的,也可以说,大都是足以给人以崇高感的。"悲剧将人生的有价值的东西毁灭给人看,喜剧将那无价值的撕破给人看。"②在悲剧中我们看到,英雄受难、好人吃苦,毁灭性灾难降临到主人公的头上,但那很高的真善美的价值含量不但未被否定,反而更加突显在人的情感体验与精神生活之中。哈姆雷特与他的仇人一起毁灭了,但人的价值和尊严,人对茫茫宇宙与人生的思考、探索的精神都高高标举了起来,我们为我们是"人"而自豪!所以悲剧不仅有严肃的情调,而且有崇高的境界,这是它净化、陶冶人的心灵必不可少的条件之一。

悲剧所写事件、人物价值含量的标准,因时代而异。在古希腊,悲剧大都取材于神话,写国家社稷的大事件、王宫贵族的大人物。像《俄狄浦斯王》搬演的就是一位被国人视为"救星"的俄狄浦斯王的悲剧——他在命运的捉弄下,铸成"弑父娶母"而不自知的人伦大错,一旦真相大白,他经受了

① 转引自王国维:《人间嗜好之研究》,《教育世界》1907 年第 4 期。王氏将其译为霍霍士,今据《简明不列颠百科全书》改。

② 鲁迅:《再论雷峰塔的倒掉》,《鲁迅全集》第 1 卷第 203 页,人民文学出版社,2005 年。

巨大的悲痛，愤而自残双目，自我放逐，归于毁灭。中国元代悲剧《赵氏孤儿》（纪君祥）所写也是古代晋国王室里的斗争，其中那些血淋淋的王宫贵族的复仇故事，与古希腊悲剧相似。西方文艺复兴与中国"五四"新文化运动之后，随着人文精神与民主意识的增长，日常生活事件与普通人也逐渐被纳入悲剧的视野。这时，崇高感不再仅仅在与事件、人物之"大"的联系中

阿瑟·米勒

表现出来，而是更多地在与人性、人类共同价值的联系中加以突显。莎士比亚既写王室与王子的悲剧，如《哈姆雷特》《李尔王》，也写普通少男少女的悲剧，如《罗密欧与朱丽叶》——矛盾虽发生在两个大家族之间，但悲剧的苦酒却是由一对拥有代表着人性之美的坚贞爱情的普通男女饮下的。到了现代，悲剧的主人公不再是神、帝王、贵族，而是普通的人。不论中国曹禺的《雷雨》（1934），还是美国阿瑟·米勒的《推销员之死》（1949），展示的都

是现代普通人的悲剧遭遇。在这样的悲剧中，尽管已经没有古代悲剧那种事件与人物之"大"，但其主人公那种反抗压迫、追求自由与幸福并不惜以身殉之的精神，仍然是感人至深的。自然，普通人的悲剧不再像古代英雄悲剧那样使人敬畏，所以，人们感受到的崇高感也就更多地被悲悯之情所置换了。当代悲剧，当它推出令观众敬而仰视并尊为学习榜样的悲剧主人公时，仍在追求一种崇高感，但往往因为流于庸俗的政治宣传而失败，反而使崇高变得虚假无力。悲剧的崇高境界必须与尊重普通人的独立自由精神相一致，才能拨动当代人的心弦。

三曰英雄的气概。英雄人物自然是充满英雄气概的，而非英雄人物有时也会在其行为与精神中迸发出英雄气概的火花。对于悲剧主人公来说，这两种情况都是存在的。作为悲剧精神之表现的英雄气概，具有两个必不可少的条件，一是"力"，二是"义"。所谓"力"，既是指体力、毅力，又是指智力、思力；所谓"义"，是指一种维护合理的人伦关系的坚定态度，它自我感觉正义在身、真理在握。在这两个条件的支撑下，悲剧英雄一般都有三个

性格特征:第一,敢于反抗十分强大的对立面,哪怕力量悬殊、形势险恶,也绝不退缩;第二,对事情敢于担待,敢于负责;第三,勇于赴难,敢于牺牲。

当然,这些特征在不同时代、不同民族、不同个性的悲剧主人公身上,表现是各有侧重、各不相同的。拿古希腊悲剧英雄普罗米修斯(埃斯库罗斯《被缚的普罗米修斯》)来说,其英雄气概主要表现在为万民造福而不惜个人受难的牺牲精神与绝不屈服于强权的反抗精神。他从天上盗火给人类,并把技艺传授给人类,因此而触怒了主神宙斯。他被钉在高加索的山岩上,忍受暴风骤雨、闪电雷霆的折磨,甚至有凶鹰来啄食他的肝脏。但他直面压顶袭来的苦难,誓不向宙斯低头。

再拿中国元代悲剧《赵氏孤儿》来说,它所表现的英雄气概则是一种"忠肝义胆"。晋国文臣赵盾与武将屠岸贾不和,屠施诡计挑拨国王,将赵氏家族三百口斩尽杀绝,只有尚怀在公主(赵盾儿媳)腹中的小孙子得以幸免,多得义士帮助掩藏,最后长大成人,报了赵家的大仇。在保护赵氏孤儿的曲折而惊险的过程中,第一个舍身救孤的是韩厥将军,他奉命把守公主府门,发现程婴(在公主府听差的草泽医生)把孤儿藏在药箱里想偷偷送走,被程婴的诚心求告所感,说:"我若把这孤儿献将出去,可不是一身富贵?但我韩厥是一个顶天立地的男儿,怎肯做这般勾当!"他见程婴仍不放心逃去(怕他随后举报、追赶),干脆自刎身死。第二位赴义救孤者,是程婴。他藏着孤儿逃出公主府后,听说屠岸贾下令把全国所有一月以上、半岁以下的新生婴儿一概杀掉,遂将亲生小儿冒充赵氏孤儿,而将真孤儿托给隐居农村

《赵氏孤儿》剧照(王雁改编,马连良、张君秋演出)

的晋国老臣公孙杵臼,并求公孙去告官,他自身宁愿与亲儿一同受死。程婴为大义而抱必死之心,且能强忍舍子之痛。第三位救孤者公孙杵臼认为,孤儿长大复仇,至少需要二十年,程婴年轻,可助此事,而自身年已七十,二十年后存亡未知。因此,他叫程婴保护好孤儿,而自己则与程的小儿同去就戮。这三位救孤者的共同特点是见义勇为、舍己救人、舍生忘死,其精神的支柱便是"顶天立地的男儿""大丈夫"的一种"义"。在这里,悲剧英雄相信自己的行动是正义的,是顺乎天道公理的,所以会无所畏惧地面对悲剧的结局。从这里可以看出悲剧的实质。恩格斯说,悲剧所表现的,是"历史的必然要求与这个要求的实际上不可能实现之间的悲剧性的冲突"①。所谓"历史的必然要求",应该是指一种不以一时一地人们的意志为转移的历史规律和人们心目中的"公理""良知";而"实际上不可能实现"则是指在某一当下具体的环境中,这种历史规律与"公理""良知"因强大的反面力量的阻挠尚不能实现。譬如,人权、自由、民主这样的人类公理,在它们被追求、被实现的历史进程中,就难以避免悲剧的发生。悲剧性就在于,代表着历史正义要求的"事"失败了,代表着这一要求的"人"牺牲了,或者付出了巨大的代价。因此,悲剧英雄的气概总是以失败、苦难甚至死亡,昭示着真理、正义与历史的必然规律。

在现代社会,更多的普通人甚至"小人物"成了悲剧主人公,悲剧的英雄气概也越来越趋向内心化、精神化与个性化,不再像古典悲剧那样叱咤风云、赴汤蹈火、出生入死了。

二、喜剧美感与喜剧精神

什么是喜剧美感呢?

当我们看完一出优秀喜剧的成功演出,比如看了《救风尘》或者《第十二夜》的演出(或者很投入地读完了喜剧剧作),它们在我们情感上引起的反应,就是喜剧美感(或曰"喜剧快感")。

亚里士多德说:"喜剧摹仿低劣的人;这些人不是无恶不作的歹徒——滑稽只是丑陋的一种表现。滑稽的事物,或包含谬误,或其貌不扬,但不会

① 〔德〕恩格斯:《致斐·拉萨尔》,《马克思恩格斯选集》第 4 卷第 346 页,人民出版社,1972 年。

意大利假面喜剧里的两个定型角色潘塔隆(左)和哈里金(右)

给人造成痛苦或带来伤害。现成的例子是喜剧演员的面具,它虽然既丑又怪,却不会让人看了感到痛苦。"①亚里士多德此言有一个要点——滑稽,这是喜剧最明显的外部特征。滑稽之人不会是严肃而高尚的英雄(如在悲剧中),但也绝非无恶不作的歹徒;滑稽的人和事是丑陋而怪诞的,但不会给人带来痛苦与伤害。它给人的感觉只有一个,就是滑稽可笑。

这样,喜剧美感最直接、最明显的效果就是笑。自然,引人发笑的(如胳肢人导致的生理反应的那种笑)不一定是喜剧,可笑性(如低劣相声无意义的耍贫嘴引发的那种笑)也绝不等于喜剧性,但喜剧总是不能没有笑的。喜剧引发的笑,可以是无声的会心的暗笑,也可以是放声的开怀的大笑。这笑,代表着美、刺、褒、贬,包含着价值判断,不仅是一种情绪的表达,也是一种社会的评判。当我们看到美丽、智慧的妓女赵盼儿(关汉卿《救风尘》)巧施计谋,利用周舍贪色的毛病,骗得一纸休书,救出了受周舍百般虐待的从良妓女宋引章,我们会为坏人落入圈套的愚蠢行为而发笑,也会为好人的狡黠得计而发笑。但是,如果周舍是作为一个凶恶歹徒被谋杀,不是笑他的愚蠢、好色而是正面痛斥他的邪恶,那就不是喜剧了。同样,赵盼儿如果不用

① 〔古希腊〕亚里士多德:《诗学》(陈中梅译注)第58页,商务印书馆,1996年。

"瞒"与"骗"的计谋(如她的唱词所言:"我假意儿瞒,虚科儿喷"),而是一本正经地出面去营救落难的宋引章,那也就无任何喜剧性可言了。中西同理,在莎士比亚的《第十二夜》中,西巴斯辛和薇奥拉这一对孪生兄妹,以及围绕他们展开的那个喜剧世界,充满了因误会而造成的种种谬误。因着不同的阴差阳错,剧中各种人(不论是作者赞许有加的人物,还是批评、嘲讽的人物)都出了一些不同的"洋相",正是种种阴差阳错及其真相大白的过程,不断地生产出笑来。这也就是亚里士多德所说的,滑稽总包含着谬误,会给人以"丑陋"与"卑下"之感,但绝不会给人造成痛苦或带来伤害。所以黑格尔说,在喜剧中,"本身坚定的主体性凭它的自由就可以超出这类有限事物(乖戾和卑鄙)的覆灭之上",喜剧中被毁灭的东西本身没有"实质"。① 鲁迅所说"喜剧将那无价值的撕破给人看",大抵也是这个意思。这样,喜剧就不会给人以沉重感、严肃感,它是诙谐的,让人轻松、愉快的。它绝对离不开笑。

人之所以会笑,有生理的原因、心理的原理,也有社会的原因、美学的原因。笑,系于思想、政治、道德、宗教,因而笑的性质各不相同。刽子手面对被害者发出的那种魔鬼般狰狞的笑,是人性之恶的表现——嗜血的满足感、恃强凌弱的愉悦。我们所讲的喜剧引发的笑,则是体现着人性之善的健康、美好、引人向上的笑,它体现着人寓褒贬于其中的一种社会姿态,也是人之为人的一种智慧的表现。这种笑,也有高下雅俗之别,喜剧因此而分出不同的类型。英国戏剧家尼柯尔(1894—1976)在他的《西欧戏剧理论》一书中,将喜剧分为闹剧、浪漫喜剧(即幽默喜剧)、情绪喜剧(即讽刺喜剧)、风俗喜剧(即风趣喜剧)、文雅喜剧、阴谋喜剧六种类型。美国戏剧家布罗凯特(1923—　)在他的《世界戏剧艺术欣赏——世界戏剧史》中,则把喜剧分为情景喜剧、人物喜剧、思想喜剧三种类型。这是因为他们分类的角度与标准各不相同。譬如,尼柯尔所说的闹剧,布罗凯特便将其归入情景喜剧;尼柯尔所说的浪漫喜剧,布罗凯特则将其归入人物喜剧;至于尼柯尔所指的风俗喜剧,在布罗凯特看来就属于思想喜剧了。我们认为,最好以笑的不同性质、作用与效果来分类,这样比较有助于对喜剧特征与实质的把握。

笑基本上可分为两类:讥笑与嬉笑。前者是逆向的、批判性的笑,后者

① 〔德〕黑格尔:《美学》(朱光潜译)第 3 卷下册第 293—294 页,商务印书馆,1981 年。

是顺向的、赞许性的笑。这两类笑便造成了两类喜剧：讽刺喜剧与幽默喜剧。众多类型的喜剧基本上不出这两大类的范畴。例如，所谓闹剧即讽刺喜剧的低俗化与夸张化，所谓风俗喜剧也就是温和而文雅一些的讽刺喜剧。当然，在讽刺喜剧中，并非所有的笑都是逆向的、批判性的。譬如莫里哀的《达尔蒂夫》（又译《伪君子》），其中被嘲笑、讽刺的是虚伪、狡诈的达尔蒂夫这个伪君子，以及被他蒙蔽的奥尔贡及其母亲。针对他们发出的笑，都是对虚伪、狡诈、愚蠢、自以为是等人类弱点的鞭挞。对一切反面消极的事物，这种笑是很必要的。中国古人所谓"嬉笑之怒，甚于裂眦"（洪迈《容斋随笔·长歌之哀》），就是讲讽刺的力量。这笑，当然是逆向的、批判性的。但是，剧中女仆朵丽娜、奥尔贡的儿子和女儿等，为坏蛋设置陷阱，在揭穿伪君子假面的行动中表现了可喜的聪明伶俐的性格，针对他们发出的笑，就是一种顺向的、赞许性的笑了。应当注意的是，这两种笑常常是交织在一起的：越是为伪君子的出乖露丑而大笑，也就越是赞扬几个年轻人的智慧。不过全剧总体上的笑声之浪，还是沿着批判、讽刺之波而前进的。

　　幽默喜剧中两种笑的比重，恰与讽刺喜剧相反。它的顺向的、赞许性的笑是喜剧性的主色，但也时时杂以逆向的、批判性的笑。莎士比亚的许多喜剧就是如此。在《第十二夜》中，大部分笑声是为可喜之事而发，主人公的美好爱情各自经历了一些误会的小小磨难之后都如愿以偿。薇奥拉女扮男装被伯爵小姐爱上了，而她本人所爱的却是那位爱伯爵小姐而不得的奥西诺公爵，可是后者又全然不知她是女儿身。他们在"上帝"（机遇）的捉弄下出了不少"洋相"，但整个喜剧充满令人欣喜欢爱的浪漫情调。不过，剧中也穿插了伯爵小姐的管家马伏里奥陷入"爱的陷阱"的可笑情节，这里的笑显然是逆向的、批判性的——讽刺这位管家自命不凡、道貌岸然的虚伪性。"要想甜，加点盐"，这一笔对虚伪的讥刺，恰恰衬托出两对情人热恋的真诚。

　　喜剧是令人轻松、愉快的艺术，也是让人笑过之后陷于深思的艺术。如果说悲剧能陶冶情操，使人的情感更加真挚，那么，喜剧则能培养情趣，使人的智慧得到保护和加强。人类一天天变得更加聪明、更加理智，人类的"喜剧精神"也将大大发扬。此一精神，要点有三：

　　一曰轻松活泼的情调。笑不仅能使人的肌体得到轻松活泼之感，而且使人在心理上得到此一感受。轻松活泼是一种生活境界，也是人的一种精

神状态。人在沉重的物质和精神的负担下生活,既成"秩序"僵化呆板,令人有窒息之感。喜剧的笑,能让人摆脱沉重负担、打破僵化环境,得到一种轻松活泼的感受。喜剧的这种情调,是以人的智能为基点的,也是以暂且摆脱情感的纠缠为前提的。在一定的场合下,一本正经像个大傻瓜,活泼俏皮却是机智的表现。机智之人利用反语相讥(irony)、讽刺(satire)、幽默(humour)能取得正面交锋所达不到的批判效果。所以柏格森说,做一个能生产笑的俏皮的诗人就是"做一个只有智能的诗人"①。轻松活泼的情调是大千世界一切生机的表现。有人把喜剧称为"春天的神话",因为春天是生机盎然的季节。② 不论是嘲讽性、批判性的笑,还是幽默性、赞许性的笑,都是在护卫、呼唤着人与社会的生机。前者是为生机清除障碍——一切反自然、反生命、反人类的丑行均在嘲讽之列;后者是为生机唱出赞歌——一切顺乎自然、张扬生命、有益人类的事物均在赞美之列。轻松活泼是生命律动的常态。莎士比亚的《第十二夜》中跳跃着轻松活泼的情调,王实甫的《西厢记》中也同样跳跃着轻松活泼的情调。在这两出不同国家、民族、文化背景的喜剧中,人们都能听到生命的美好律动的声音。

二曰豁达乐观的胸怀。笑是自信心、优越感的表现。笑的主体对被笑的事物,觉得高其一筹,才笑得出。正是出自一种豁达乐观的胸怀,笑的主体简直就如君临众生的"上帝"一般笑看一切。幽默是喜剧的最高境界,这是因为幽默不仅包含了讽刺所必不可少的那种机智,而且还充分表现着笑之主体的豁达乐观的胸怀。因此,幽默之笑颇有雅量和气度,显得温和、柔软而厚道,于嬉笑之中隐含着慈悲心怀。这是幽默之笑的根本特征,也是幽默优于、高于讽刺的地方。讽刺的目光是尖锐、充满智慧的,也是抓住了真实的,但它一般是无情的,难避尖酸刻薄之嫌,但幽默却是宽宏大量、理智而又有情,甚至先向自己"开刀",流着眼泪笑——有时这智者之笑中还带着某种忧郁、悲怆的味道。

悲剧看重死,喜剧则看重生。"喜剧假定生命是永恒的,死亡不过是一场梦;悲剧则假定人生在世,都不免一死"。"在悲剧中,死亡是今生通向冥

① 〔法〕柏格森:《笑——论滑稽的意义》(徐继曾译)第 65 页,中国戏剧出版社,1980 年。
② 〔加拿大〕诺思罗普·弗莱等:《喜剧:春天的神话》(傅正明、程朝翔等译)第 219 页,中国戏剧出版社,1992 年。

冥未来的一个恐怖的大门;在幽默喜剧中,死亡在梦幻中被人遗忘;在普通喜剧中,死亡与眼前的欢乐毫无联系,死亡已被人合理地、完全地摒弃不顾"。① 这样,在喜剧中(尤其在幽默喜剧中),豁达乐观的情怀便经常表现为对生活的一种"喜感"——一切令人不快的事都会过去,有情人终成眷属,生活是美好的,人类是可爱的! 在中国的古典喜剧(如关汉卿的《救风尘》《望江亭》,王实甫的《西厢记》)和莎士比亚的喜剧(如《暴风雨》《仲夏夜之梦》《第十二夜》)中,这种豁达乐观的"喜感"都有强烈的表现。那些讨人喜爱的喜剧人物,总是有幸运降临到他们头上,奇迹总是发生在"山重水复疑无路"的时刻,使他们步入"柳暗花明又一村"的新的快乐境地。在他们心目中,"喜事"和"欢乐"才是人生本义,失去它们就"迷失了本性",只有找回它们才算"重新找着了各人自己"。② 这是《暴风雨》中一个人物的话,也代表了莎士比亚的喜剧观。听他在该剧结尾是如何赞美生活的:"神奇啊! 这里有多少好看的人! 人类是多么美丽! 啊,新奇的世界,有这么出色的人物!"③

三曰追求自由的精神。一切艺术都有追求自由的精神,而喜剧,它本身就是人类这一可贵精神的表现,因为它的拿手好戏是笑。悲剧固然可以表达对自由的向往与呼唤,但愤怒、悲伤、哭泣皆非自由的表现。因此,悲剧中那种"英雄气概"与"高尚境界"常会被剥夺人类自由的专制者所利用。悲剧这种审美形式有时会成为"压抑的社会中,起稳固化作用的因素"。英国现代评论家赫伯特·里德(1893—1968)指出:"古典主义是政治专制的精神同伙……(引者按:它的种种模式与成规)是一种用来控制和压抑人的活生生本能的精神概念,而生长与变化,依赖的正是这些活生生的本能。所以,这些东西决不会表现任何自由决定后的快愉,只代表一种强加于人的理想。"④中国20世纪"文化大革命"中兴起的"样板戏"就是一种古典主义类型的戏剧,它的那些带有悲剧特征的"英雄气概"与"高尚境界",确实,"决

① 〔英〕阿·尼柯尔:《西欧戏剧理论》(徐士瑚译)第153—154、319—320页,中国戏剧出版社,1985年。

② 《莎士比亚全集》(朱生豪译)第1卷第80页,人民文学出版社,1978年。

③ 同上书,第79页。

④ 转引自〔美〕赫伯特·马尔库塞:《审美之维》(李小兵译)第151页,广西师范大学出版社,2001年。

不会表现任何自由决定后的快愉,只代表一种强加于人的理想"。"样板戏"是根本排斥喜剧精神的,因为喜剧精神恰恰在于要冲破一切僵化的、压抑人鲜活生命力的陈旧事物的束缚,追求自由,追求愉快。

一个社会,一个人(包括他的身体、精神、性格),生气勃勃,有活力,有弹性,这是正常的、合乎自然规律的。反之,如果有些机械、僵化的东西出现在一个社会或人的身上,使其僵硬、死板起来,人们就会因"不一致""不和谐""表里不一""头脚倒置"等等乖张丑陋的现象而感到滑稽可笑,就会用笑来驱除之、改变之、纠正之,使之回到鲜活的自然轨道上来。柏格森说,"镶嵌在活的东西上面的机械的东西",必给人以滑稽可笑之感,只有在笑声中,才能消除这种反自然现象带给人的不快。"社会要进一步消除这种身体、精神和性格的僵硬,使社会成员能有最大限度的弹性,最高限度的群性。这种僵硬就是滑稽,而笑就是对它的惩罚。"① 尼柯尔认为"笑本身所包含的解脱之感"十分重要,这是人"力图摆脱社会束缚与传统习俗的一种解放"。② 马克思则把笑的力量与社会的进步联系起来,他认为当一个社会制度到了它最后的垂死阶段时,它便是历史的丑角,历史正是以喜剧"把陈旧的生活形式送进坟墓","这是为了人类能够**愉快地**和自己的过去诀别"。③以上这些说法有一点是共通的,那就是把笑看作一种摆脱僵死束缚的力量。当我们欣赏喜剧开怀大笑的时候,一切沐猴而冠的权势者,一切道貌岸然的道学家,一切束缚人性的陈规陋习和僵化的教条,都被踩在了脚下。

总之,不论是幽默的笑,还是讽刺的笑,都是人类智慧与理性的产物,都是人类摆脱束缚、追求自由解放精神的表现。会笑的民族才是热爱自由的民族,一个民主的现代国家应该发扬喜剧精神。马克思曾引用黑格尔的话说:"喜剧高于悲剧,理性的幽默高于理性的激情。"④未来的世界将主要是喜剧的世界。

① 〔法〕柏格森:《笑——论滑稽的意义》(徐继曾译)第 30、13 页,中国戏剧出版社,1980 年。
② 〔英〕阿·尼柯尔:《西欧戏剧理论》(徐士瑚译)第 251 页,中国戏剧出版社,1985 年。
③ 〔德〕马克思:《〈黑格尔法哲学批判〉导言》,《马克思恩格斯选集》第 1 卷第 5 页,人民出版社,1972 年。
④ 〔德〕马克思:《北美事件》,《马克思恩格斯全集》第 15 卷第 587 页,人民出版社,1964 年。

第三节　悲喜剧与正剧的基本特征

一、悲喜剧是喜剧的一种

我们之所以把悲喜剧放在这里来讲,是因为它经常被人们混同于正剧——不少人认为,悲剧加喜剧就是正剧。其实,悲剧因素与喜剧因素的对等相加,既构不成正剧,也构不成悲喜剧。"悲剧有自己特有的目的;喜剧有自己特有的目的;严肃的正剧也有自己特有的目的。如果把这些目的交混起来,或者一个目的试图采用另一个目的的手段,那就只能使剧作归于失败,或落入平庸的地步。"[1]有的悲剧穿插些许的喜剧情节,只是作为一个对比、调剂的手法来运用,并不能改变其整体的悲剧性质。有的喜剧有时也会穿插少量的悲剧情节,同样是作为一个对比、调剂的手法来运用,也改变不了它整体的喜剧性质。而所谓悲喜剧,并不是悲喜两种因素等量相加而成,也不是介于悲剧与喜剧之间的第三种体裁。应该说,悲喜剧基本上仍然是喜剧,它是喜剧的同类,是一种带有深沉的悲剧感的喜剧,是一种让人笑过之后往深处一想要流泪的喜剧。

悲喜剧可能有一定的古代渊源,但它主要是一种现代喜剧形态,是传统讽刺喜剧与幽默喜剧在现代社会的新发展和新结合的结果,显示着现代人对喜剧这一体裁深入一步的认识与把握。一方面,悲喜剧仍然有嘲讽,但它不像传统的讽刺喜剧那样理性与无情;另一方面,它也仍然有幽默,但已不像传统的幽默喜剧那样以明快活泼的基调取胜,而带上了某种感伤、晦涩以至荒诞的色彩。近代悲喜剧主要有三种类型:

第一种是抒情悲喜剧。契诃夫的《海鸥》《万尼亚舅舅》《樱桃园》,万比洛夫的《打野鸭》《外省轶事》等,基本上是属于这一类喜剧的。曹禺的《北京人》基本上是一出正剧,但也透出淡淡的悲喜剧的味道。旧喜剧往往是讽刺某一类型的人(如伪君子、小气鬼、爱嫉妒的人等)的丑行或弱点;悲喜剧则大都是讽刺某一时代、某一民族的人性弱点,而且在鞭挞了这弱点之

① 〔英〕阿·尼柯尔:《西欧戏剧理论》(徐士瑚译)第 222 页,中国戏剧出版社,1985 年。

契诃夫

后又以幽默之手带着深情去抚摩伤口，以慰藉痛苦的灵魂。契诃夫笔下那种痛苦而又可笑的人物，如纯朴而又愚昧的乡绅万尼亚舅舅，当他好不容易怒而向他多年盲目崇拜的虚假偶像——那个尸位素餐的教授开枪时，连子弹都打不中，其特有的喜剧性遭遇包含着深深的时代、民族的痛苦。在万比洛夫的《外省轶事》的第一部《密特朗巴什事件》中，我们好似听到了一百多年前《钦差大臣》（果戈理）的回响——两者都讽刺了官僚等级社会的腐朽与黑暗。但是后者对那位善于弄虚作假、奉迎上级的腐败县长安东·安东诺维奇的讽刺是辛辣的、无情的，他把穷愁潦倒的十四品文官当成了首都来的"钦差大臣"，出了一系列大洋相。观众为他的狼狈相开怀大笑，笑声对那个时代、那个制度和他本人丑行的否定是完全一致的。这是典型的讽刺喜剧。而在《外省轶事》中，喜剧的笑已带上了浓浓的苦涩味。那位旅馆经理卡洛申误把"密特朗巴什"（排字工）当成了上边来"微服私访"的大人物，觉得自己不慎得罪了这位高官，难逃惩处，便灵机一动装起疯来，以至差一点心脏病发作而死。以此为契机，揭开了平常生活中的一切虚假伪装之事。等到真相大白，这位一生愚蠢、不学无术的小人物说出了隐情：他什么都不怕，就是怕当官的。这里，在讽刺官僚制度的同时，也对被此一制度压迫、戕害与扭曲的普通人寄以同情——以讽刺与幽默的笑来表达的同情。

第二种是黑色幽默悲喜剧。把可怕的复仇悲剧用幽默喜剧的形式表现出来，故曰黑色幽默。瑞士作家迪伦马特（1921—1990）的《贵妇还乡》就是这样一出颇为典型的黑色幽默悲喜剧。古希腊悲剧《美狄亚》所写的复仇女性美狄亚是一个令人同情与怜悯的女性，其悲剧性让人想到正义与高尚。但《贵妇还乡》则不同，剧中的复仇者富婆克莱尔尽管也有不可忽视的幽默感，对人对己漠然处之，有一种风度与魅力，但她是一个僵化的灵魂，是一个用金钱铺设复仇之路的人，她的喜剧性烘托出一种人性的邪恶与鄙下。被

报复者是她昔日的情人伊尔,此人喜剧性地成了金钱社会的牺牲品,也是悲剧性地被一种异己之力给毁灭了。这出悲喜剧将那个在"主持公道"的幌子下接受富婆捐赠、逼死人命的金钱社会,以黑色幽默的手法置于笑声中加以暴露。此外,像《海鸥》中作家特里波列夫在艺术与爱情均悲剧性地遭受失败后自杀的枪声,也给这出抒情悲喜剧涂上了一层黑色幽默的色彩。

第三种是荒诞悲喜剧。夸张与变形使所有喜剧都带有一定的荒诞性,但这里所说的荒诞已成为此类悲喜剧的整体特征。这是 20 世纪兴起的一种戏剧,被称为"荒诞派戏剧"。从悲喜范畴上来分析,它们都是喜剧,但又大都隐含着一种悲怆的情怀:人与人、人与社会无法沟通,人对自己的命运全然无奈。故而我们称这些戏剧为荒诞悲喜剧。此类喜剧虽属新的创造,但继承了从阿里斯托芬到莎士比亚的丰富的喜剧传统,从塞缪尔·贝克特的《等待戈多》与尤金·尤奈斯库的《秃头歌女》等剧,可以看出荒诞悲喜剧的基本特征。在《等待戈多》中两个整日在等待戈多的人物,不知自己的处境,一生拿不定主意,无行动、无思想——不敢有思想,无所事事,废话连篇。他们在舞台上的一举一动是可笑的,但可笑的戏剧动作中透出了悲悯甚至悲观的思想。莎士比亚喜剧中往往流露出一种人生观:"众神对于我们如顽童对苍蝇一般,他们杀死我们是为了好玩。"[①]这也就是米兰·昆德拉所说的:人们"陷入了历史为他们设的玩笑的圈套:受到乌托邦声音的迷惑,他们拼命挤进天堂的大门,但当大门在身后砰然关上之时,他们却发现自己是在地狱里。这样的时刻使我感到,历史是喜欢开怀大笑的"[②]。被历史捉弄的人既产生了悲观思想,也产生了对命运的喜剧式的无奈,故而才有了寓悲于喜、以喜写悲的荒诞派戏剧。

二、正剧并非悲喜相加之和

正剧这一体裁是由 18 世纪法国启蒙主义戏剧家狄德罗(1713—1784)提出并首先付诸实践的。相对于传统的悲剧(tragedy)、喜剧(comedy),它

① 转引自〔美〕马丁·艾斯林:《荒诞派戏剧》(刘国彬译)第 228 页,中国戏剧出版社,1992 年。
② 〔捷〕米兰·昆德拉:《玩笑·自序》,《玩笑》(景黎明、景凯旋译)第 2 页,作家出版社,1993 年。

是第三种戏剧体裁，叫 drama，中译"正剧"。除此之外，作为文学样式之一，也有 drama 一称，中译"戏剧"。

启蒙主义戏剧家为了扩大戏剧的视野，丰富戏剧所表现的内容，使戏剧适应新兴市民社会的需要，在反对古典主义僵化、保守的戏剧观的同时，在审美范畴上作出了新的突破：在传统的悲喜之外，去发现一个新的范畴。狄德罗于 1757 年发表剧本《私生子》与《关于〈私生子〉的谈话》，次年又发表剧本《家长》与长篇论文《论戏剧诗》，通过理论与创作实践，确立了"正剧"这"第三种诗"。他指出："一切精神事物都有中间和两极之分。一切戏剧活动都是精神事物，因此似乎也应该有个中间类型和两个极端类型。两极我们有了，就是喜剧和悲剧。但是人不至于永远不是痛苦便是快乐的。因此喜剧和悲剧之间一定有个中心（引者按：疑为'中间'之误）地带。"他把处于悲喜之间的"中间类型"的戏剧叫作"严肃剧"，即"正剧"。①

正剧中可以有悲剧的因素，也可以有喜剧的因素，但它绝非两者相加之和。正剧是一个全新的审美范畴，也是一个全新的戏剧体裁。狄德罗指出："想用不易看出的不同色调来把（引者按：悲和喜）两种本质各异的东西调和起来是根本不可能的。每一步都会遇到矛盾，剧的统一性就消失了。"②那么，正剧本身具有哪些新的特征呢？

首先，正剧是更加生活化的戏剧。所谓生活化，是说正剧所反映的生活现实，在形态上更接近客观事物的原生态。狄德罗说，喜剧的滑稽与悲剧的神奇"都同样脱离自然，我们不可能从中吸取任何不曾走样的东西"；而正剧处于这两者之间，"没有它们那种强烈的色彩"。③ 另一位启蒙主义戏剧家博马舍认为，正剧异于悲剧与喜剧之点，就是它"取材于日常生活"④。别林斯基强调："生活本身应该是正剧的主人公。"⑤在西方，当人们只注意到悲、喜这两个审美范畴时，发现喜剧更像反映生活的一面镜子；但在正剧出

① 〔法〕狄德罗：《关于〈私生子〉的谈话》，《狄德罗美学论文选》（张冠尧等译）第 90 页，人民文学出版社，1984 年。

② 同上书，第 92 页。

③ 同上书，第 91、93 页。

④ 〔法〕博马舍：《论严肃剧》（陈鹊译），伍蠡甫主编《西方文论选》上卷第 404 页，上海译文出版社，1979 年。

⑤ 〔俄〕别林斯基：《别林斯基选集》第 3 卷（满涛译）第 83 页，上海译文出版社，1980 年。

现之后,人们才认识到,真正的生活的镜子是正剧,而喜剧则不过是一面哈哈镜而已。悲剧和喜剧讲究的是对现实生活的"神似";正剧则必须在讲究"形似"的前提之下追求"神似"。

其次,正剧是题材来源更加广阔的戏剧。传统的悲剧写帝王将相,写大人物;传统的喜剧写鄙下、丑陋的人和事;正剧却要写一切人、一切事,写悲喜之间那十分丰富多彩的生活。从人的情感状态上说,人并不总是处于非悲即喜的情形之中,在悲喜两端的中间,还有一个广阔的地带,这正是正剧驰骋的天地。如果说人类生活是浩瀚的大海,悲剧之船与喜剧之舟各有航道,各自载客,各自给人类不同的教训,那么,正剧则是面对着整个生活海洋的一艘航船,它能载各种人,能走一切航道,去发现那非悲非喜亦悲亦喜的严肃而重大的人生问题。正剧中的行动是"生活中最普遍的行动",而以这些行动为对象的正剧"应该是最有益、最具普遍性的剧种"。① 正剧的确立,体现了启蒙主义冲破传统、推动人的精神向前发展的一种伟大的眼光和气魄。代表着先进生产力和新的文化追求的市民阶层与他们的社会活动、家庭生活,正是借助正剧这个新体裁被搬上了戏剧舞台,从而开辟了戏剧历史的新阶段。

最后,也是最重要的一点,正剧是更加个性化的戏剧,亦即更加人性化的戏剧。诚然,好的悲剧、喜剧都是深刻地表现着人性的,但是,由于它们的夸张、变形,由于它们向各自一端的特殊色彩的强调,也由于它们在题材范围上的局限,"人"的本来面貌的反映便打了折扣。狄德罗指出:正剧犹如裸体素描;悲剧给人物穿上贵族、英雄的袍服,喜剧给人物穿上小丑、下人的衣衫,但重要的是,"人永远不要在衣服下面消失"。② 既然是原初的本来面貌的人,就必然是多种多样的人,不是用悲或喜的筛子筛选之后才进入戏剧的。传统喜剧写类型化人物,传统悲剧虽然写了个人,但"悲剧性格有一定的片面性,这种片面性的产生是因为悲剧性格专心致志于一个目的,一个斗争"③。而正剧则要求从总体上写人、写人性、写人的个性,写人的性格的丰富复杂性。因此,"它需要更多的技巧、知识、严肃性和思想力量,而这些往

① 〔法〕狄德罗:《关于〈私生子〉的谈话》,《狄德罗美学论文选》(张冠尧等译)第 90 页,人民文学出版社,1984 年。

② 同上书,第 92 页。

③ 〔苏〕苏联科学院哲学研究所、艺术史研究所编:《马克思列宁主义美学原理》下册(陆梅林等译)第 568 页,生活·读书·新知三联书店,1961 年。

往不是人们在开始从事戏剧工作时就具备的"①。

　　显然,正剧这一新体裁的确立,是人类对审美范畴的一个新发现,也是人类对戏剧这一艺术样式的认识与把握的一大进步。从1601年意大利剧作家瓜里尼提出创立"悲喜混杂"的"第三种诗",到1757年法国剧作家狄德罗正式确立了正剧这一新体裁,整整经历了一个半世纪多的时间。而在此后不同戏剧思潮的此消彼长之中,现实主义与自然主义戏剧突飞猛进的发展,都是与正剧这一新的戏剧形态分不开的。特别是从19世纪末到20世纪初,如果历史仅仅还是沿着悲喜两翼的路子前进,如果没有正剧这一体裁的支撑,世界现实主义戏剧这一伟大流派的光辉成就是完全不可能出现的。从左拉、易卜生到契诃夫、高尔基,他们的戏剧创作强调要真实、要人物的个性、要"整个的生活",反对做作、反对"太像戏",等等,这样的美学追求是与正剧的艺术特征相一致的。易卜生的《社会支柱》《玩偶之家》《群鬼》《人民公敌》,以及高尔基的《小市民》《底层》这样的戏,在追求戏剧舞台上的生活真实与人物个性方面都堪称经典之作,是十分成功的正剧作品。

思考题:

1. 悲剧、喜剧、正剧各有哪些基本特征?

2. 正剧是悲喜相加的结果吗?

3. 你更喜欢悲剧、喜剧还是悲喜剧、正剧? 为什么?

参考书:

1.〔古希腊〕亚里士多德:《诗学》(陈中梅译注),商务印书馆,1996年。

2.〔英〕阿·尼柯尔:《西欧戏剧理论》(徐士瑚译),中国戏剧出版社,1985年。

3.朱光潜:《悲剧心理学——各种悲剧快感理论的批判研究》(张隆溪译),人民文学出版社,1983年。

4.〔加拿大〕诺思罗普·弗莱等:《喜剧:春天的神话》(傅正明、程朝翔等译),中国戏剧出版社,1992年。

① 〔法〕狄德罗:《论戏剧诗》,《狄德罗美学论文选》(张冠尧等译)第133—134页,人民文学出版社,1984年。

第五讲

剧本与戏剧文学

第一节　戏剧里的文学世界

我们在前面已经讲过，戏剧有两个生命，一个存在于文学中，另一个存在于舞台上。在这一讲里，将着重阐释作为文学之一种的戏剧（drama）及其文本存在的方式——剧本。

其实，戏剧的文学性，这是一个铁的事实，也是一个很古老的话题。当古希腊亚里士多德谈论戏剧之时，就是把它当作荷马史诗那样的文学作品来看待的，所以他认为戏剧的"六个决定其性质的成分，即情节、性格、言语、思想、戏景和唱段"当中，最重要的是作为文学要素的前四者，而唱段只是从装饰的意义上显示其重要性，至于戏景，"却最少艺术性，和诗艺的关系也最疏"。所以在他看来，"一部悲剧，即使不通过演出和演员的表演，也不会失去它的潜力"。① 亚里士多德为什么说戏景"最少艺术性，和诗艺的关系也最疏"呢？因为在他的"文学视角"之下，戏剧之所以打动人，可以出自戏景，也可以出自情节，但"后一种方式比较好，有造诣的诗人才会这么做。组织情节要注重技巧，使人即使不看演出而仅听叙述，也会对事情的结局感到悚然和产生怜悯之情"②。这就是说，戏之动人，其"动因"主要存在于情节之中。戏景是指舞台演出的排场，即用种种物质条件造成的一个可供观看的舞台场景，包括服装、道具、布景、灯光等等，这些东西仅仅是为表现剧情服务的，绝不能喧宾夺主。

尽管戏剧也是文学的一种，但又不同于诗歌、小说那样的文学，它是"戏剧文学"。

① 〔古希腊〕亚里士多德：《诗学》（陈中梅译注）第 65 页，商务印书馆，1996 年。
② 同上书，第 105 页。

一、戏剧文学是第三种类型的文学

一种文学是客观叙事的，如古代的史诗、现代的小说，仅靠叙述情节就能发挥动人的功能，它既可以凭口头讲述，也可以凭书面文本而传播、流布。

一种文学是主观抒情的，如自古至今的抒情诗，它并不铺叙事件的客观过程，只是直抒胸臆，同样也可以有口头与书面两种文本存在的方式。

还有第三种类型的文学，这就是戏剧，虽然只听剧情之叙述或只靠剧本之阅读亦能达到动人的目的，但它的完整的呈现方式应该是舞台演出。这种舞台呈现的文学，既有其叙事的客观性，又有其抒情的主观性，所以黑格尔说，"在各种语言的艺术之中，戏剧体诗又是史诗的客观原则和抒情诗的主体性原则这二者的统一"①。这就是说，戏剧把一段相对完整的历史、现实或理想的"故事"，通过剧中人物的动作和言语，直接呈现在人们眼前，这在叙述方式上与史诗、小说的"客观原则"是相通的，此其一。其二，戏剧呈现在舞台上让人们"看见"的那段"故事"，不过是整个社会历史或现实生活的"冰山之一角"，其中人物的冲突及冲突的最终解决均源于历史和生活的深层，正表现着黑格尔所说的那种"客观存在的实体性"，这一点也是与史诗、小说的"客观原则"相一致的。然而不同的是，戏剧中发出动作的人物又各有其强烈的内心生活，当这些内心生活以巨大的情感冲击力表现出来时，就赋予了戏剧以抒情诗的主观抒情性。如中国读者所熟知的历史剧《屈原》（郭沫若）第五幕第二场屈原那一段气势磅礴的长篇独白（论者称之为"雷电颂"），莎士比亚的《李尔王》第三幕第二场李尔在荒野面对暴风雨的沉痛呼号，均体现了抒情诗的"主体性原则"。诚然，一般地说，史诗、小说并不排斥某些主观抒情的片断，但戏剧文学中的主观抒情性与之不同的是：第一，它更加集中和强烈；第二，它由于舞台呈现的要求，随时会"转化"成一种符合"史诗的客观原则"要求的动作。可以说，戏剧中的抒情是被客观叙事化了的抒情；同理，它的叙事也是被主观抒情化了的叙事。所以黑格尔才说，在戏剧中，史诗的原则和抒情诗的原则的统一是"经过调解（互相转化）的统一"②。这种"转化"的功夫，不仅演员的表演要有，而且剧作家

① 〔德〕黑格尔：《美学》（朱光潜译）第 3 卷下册第 241 页，商务印书馆，1981 年。

② 同上书，第 242 页。

在创作剧本时就是不可缺少的,这就决定了剧本写作的特殊性。高尔基说:"剧本(悲剧和喜剧)是最难运用的一种文学形式,其所以难,是因为剧本要求每个剧中人物用自己的语言和行动来表现自己的特征,而不用作者提示。"①不仅如此,剧本写作还必须注意到:由于戏剧演出的时空限制,剧中人物既要用自己的语言和行动来表现自己的特征,这一表现还必须在一定的"时"(一出戏演出的时间)与"空"(舞台空间)之内完成。尽管文学的想象可以是上下数千年、纵横几万里,但戏剧必须在有限的舞台空间与一定的演出时间内把"事"做完。有才能的剧作家,其想象可以"精骛八极,心游万仞",他可以使剧本的容量很大,但再大也只能在舞台上演出生活海洋中"冰山之一角",高度集中、高度概括而又不因这集中与概括而陷于空洞、抽象,其功夫全在"冰山之一角"的选择及这一角与"水下"深层之有机联系的建立上。这才是常被忽视了的真正困难之所在。列夫·托尔斯泰用"心灵的浮雕"来形容戏剧这种对生活高度集中与概括而又不失其生动性、形象性的美学特征,他从切身体会出发说:

> 当我坐下来写作我的剧本《黑暗的势力》时,我才懂得了长篇小说和戏剧的全部区别。开始时我是用比较惯用的写小说的手法来写这个剧本的。但写了几页之后我就发现不是那么回事。比如说,在这里不能现时把主人公感受的各个关节一一编排出来,不能强迫主人公在舞台上思考、回忆,也不能用倒叙表现他们的性格,所有这些做法都是枯燥、乏味而又不自然的。这里要的是编排已定的现成关节。呈现在观众面前的应该是已经定形的心灵状态,已经实施的议案……只有这样的心灵的浮雕……才能激发和打动观众……长篇和中篇小说,这是绘画式的工作,画师运其画笔,往画布上着色。绘画讲求的是背景、阴影、过渡色调,而戏剧则纯属雕塑行的事。剧作家用雕刻刀工作,而不是去着色。他应当刻出浮雕。②

从这段话中我们可以看出,剧本写作必须追求舞台演出所要求的那种高度的集中性与概括性——所谓"编排已定的现成关节",所谓"已经定形的心

① 〔苏〕高尔基:《文学论文选》(孟昌、曹葆华译)第 243 页,人民文学出版社,1958 年。

② 转引自〔苏〕乌·哈里泽夫:《作为文学之一种的戏剧》俄文版第 116 页,莫斯科大学出版社,1986 年。

灵状态,已经实施的议案",尤其要重视那种有利于人物立体地出现在舞台上的写法——所谓不去平面地"着色",而应当立体地"刻出浮雕"。在这里,"着色"是指用语言进行描述与渲染,而用刻刀"刻出浮雕"则是指赋予人物以动作性的语言和动作的环境,让人物自己"动"起来。

由于戏剧的双重性——文学性与舞台性,戏剧的创作者包括了剧作家、导演、演员、舞台美术工作者和音乐、舞蹈的创作者等等。这些人在戏剧艺术中各起何种作用,向来众说纷纭,莫衷一是。最有代表性的是三论:"剧作家中心论""导演中心论""演员中心论"。只要不是针对戏剧艺术的整体而言,这三论都是有道理的。在第一度创作——剧本的写作过程中,当然剧作家起着决定性的作用;在第二度创作中,也就是在将剧本"立"在舞台上的过程中,导演之"总司令"的作用当然是无可置疑的;而在直接面对观众的演出中,一切前期从第一度到第二度创作的成果,都要最后在演员的表演中呈现出来,这时,观众看不见剧作家,也看不见导演,自然是以演员为中心了。然而有一个铁的事实是无法否认的,这就是:剧作家的重要性。

二、剧作家的重要性

漫长的戏剧史告诉我们,对戏剧来说剧作家的作用与责任是具有关键和核心意义的。莎士比亚创作的戏剧,可以有无数的导演去导、无数的演员去演,也可以有各式各样的导、各式各样的演,但莎士比亚只有一个,他无与伦比,更无人可以替代。好的戏剧应首先是一部内容深刻、丰富的文学作品,包孕着一个完整的文学世界。只有剧作家才是戏剧之核心精神与体现这一核心精神的情节、人物、语言的最原初的创造者。"演什么"当然是由他提供的;"怎么演"也往往是首先从他提供的蓝本得到启示。"剧本,剧本,一剧之本"这个朴素的说法,正道出了铁的历史事实与铁的艺术规律,对这一说法的任何怀疑与动摇都是没有道理的。

诚然,编剧、导演、演员这三者之间的不平衡关系是经常出现的。这种不平衡关系总是误导人们看轻了剧作家的重要性。当导演的思想水平与艺术素养大大高过另外两者时,他不仅喝令"三军",指挥一切,而且还会对剧本进行重大修改,甚至改得面目全非。但这并不说明编剧不重要,其实不过是剧作家的作用与责任已经部分或全部地转移到了导演身上而已。有些导演一身而二任,自编自导,也是可以的。这是容易造成"导演中心论"、贬低

1622 年出版的《奥赛罗》剧本扉页

剧作家的一种情况。还有一种情况是，一开始并没有剧本，只凭一个提纲，戏就演出了，到了演出比较成熟之后，作者才把剧本写定。这同样并不说明编剧不重要，一开始的提纲正是戏剧文学构成的基础框架。第三种情况是，戏剧的思想、情节、人物都存在于演员身上，以手口相传授，不用剧本，也无提纲，如中国一些民间戏曲。仅凭这一点也不能说剧本文学不存在。其实这里存在的是一种"隐形剧本"，或者说是一种口头文本。没有这个文本，演员的动作、演技就成了无源之水、无本之木，这时演员本身就是剧作家了。还有第四种情况，编剧并非独立自主的创作者，只是单纯为演员写本子的人，业内一般称之为演员的"书记"，中国京剧中这种情况较多。如齐如山是附属于梅兰芳的，他的本子(如《天女散花》等)就是专为梅兰芳之演出而作，而且也只有靠演出而存在，观者只知有梅而不知有齐也。① 恰恰是这种弱化文学的倾向对京剧的健康发展极为不利。

　　尽管这四种情况都不能否定剧作家的重要性，但在实际的戏剧运动中，

　　① 专为京剧观众编写的介绍性读物《京剧大观》在介绍《天女散花》《嫦娥奔月》《黛玉葬花》这些齐如山编剧、梅兰芳演出的京剧时，只讲"梅兰芳编演"。

作为文学家的剧作家之退隐与戏剧文学的弱化，也是客观存在的。我们在第三讲第一节已经指出，在 20 世纪世界戏剧的历史上，曾出现过一批否认和贬低戏剧文学的著名导演如戈登·克雷、安托南·阿尔托、耶日·格洛托夫斯基等。18 世纪末 19 世纪初兴起的中国京剧，也是一种强化表演、弱化文学的戏剧，所以它只有舞台演出的著名剧目和名角儿，而没有著名剧作家。随着电影、电视的出现与导演制的强化，剧作家的地位仍有继续下降的趋势。但是，戏剧文学的衰微也与剧作家本身的蜕变有关。这样一来，我们就有必要将写作剧本的人分为两种：剧作家与编剧匠。这两者的根本区别，在于艺术独创性之有无、强弱，而艺术独创性是与才华、对生活的独特体验和独到见解紧紧联系着的。我们经常会看到这样的剧本或演出，它的结构、语言都颇讲究，情节编排也圆熟老到，一般说来，是个蛮好看的戏，但就是缺乏"灵气"，没有对情感与灵魂的冲击力，有"色"而无"光"。这就是缺乏艺术独创性的戏剧，它出自编剧匠的"制作"，而不是出自剧作家的"创作"。剧作家在每一个时代总是站在思想发展的最前沿，最先敏锐地感到时代的呼唤与人民的心声。剧作家所从事的是一种追求"美"、追求"自由"的精神劳动，他（她）的创作是作为剧作家主体的激情燃烧，是生命力的表现，是灵魂的飞跃，因此，他（她）的创作必然是一次性、个性化、独创性、不可重复的"这一个"。我们在前面几讲中所提到的古今中外的剧作家，如古希腊的悲剧作家和喜剧作家、文艺复兴时期的莎士比亚、19 世纪的挪威剧作家易卜生、中国元代的关汉卿和明代的汤显祖等等，都是富有创造精神的剧作家。但是，有史以来编写过剧本的人却比称得上是剧作家的人多得多，他们大部分都只能算是编剧匠。他们对生活没有什么独特的体验与见解，对戏剧艺术也只是在技术层面上掌握了一些"制作"的窍门，所以写不出沦肌浃髓、惊心动魄的戏剧来。法国 19 世纪作家萨尔杜写过一些只重情节营造、精神内涵比较平庸的戏剧，批评家就说他是"伟大的制造者，然而不是伟大的创造者"①。比萨尔杜等而下之的编剧匠就更多了，他们或为政治的宣传，或为利润的追求，东拼西凑，胡编乱造，远离人性之本，只求把观众骗进剧场并以表面的手段吸引之，如以情节离奇动其好奇之心，以感官刺激给以短暂的

① 转引自李健吾：《风流债》第 4 页，世界书局，1947 年。着重号为引者所加。

快感,等等。值得注意的是,剧作家与编剧匠二者的分野并不是绝对的,他们会互相转化。初学编剧的新手,可能由于过多模仿名家手法,独创之处不显,给人以编剧匠的印象;但他如果真有才华,又肯努力,是会成长为一名剧作家的。相反,一个有才华的剧作家,在成功之后很容易为世风所染,趋时媚俗,急功近利,精神萎缩,丧失自由的创作心态,这时,他就会由剧作家蜕变为编剧匠了。有不少编剧匠的本子多是经优秀导演的二度创作"立"在舞台上的,这种情况更助长了编剧地位的滑落。

关汉卿像(李斛绘)

第二节 戏剧的情节与结构

上一节讲到亚里士多德所说的戏剧的六个成分:情节、性格、言语、思想、戏景、唱段。在这六个成分中,亚里士多德认为最重要的是情节。后人把情节构成与铺展的方式称作"结构"。情节与结构是戏剧的"肉体",是戏剧存在之可感知的物质外壳。如果说那看不见的戏剧之精神内涵(思想、哲理、精神的追求)是戏剧之"灵魂"的话,那么,灵魂就寄寓在这"肉体"——情节、结构之中。亚里士多德把情节摆在最重要的位置上,是因为他认为戏剧是模仿行动和生活的,没有情节就达不到模仿的目的。其实,所谓重要与否,均是相对而言。戏剧历史已经告诉我们,单讲情节、结构的好,并不一定能造就好的戏剧,如法国19世纪的情节剧、佳构剧,专在情节与结构上下工夫,而忽视了人物塑造与精神内涵,其价值是不高的。"最有'戏剧性'的剧本,表面上总是最单纯朴素,而内在却澎湃着最大的活力,最有份量的思想与情感的。"①但是另一方面,如果完全

① 焦菊隐:《导演的艺术创造》,《焦菊隐戏剧论文集》第33页,上海文艺出版社,1979年。

不讲情节、结构，戏剧又失去了其存在的前提。即使是那些公开声称排斥情节、无视结构的"革新者"，他们的作品在事实上也是有情节与结构的，只是将其形式作了某些改变而已。

一、情节

情节就是叙事作品中的"故事"。与生活中原生态故事的不同在于，它是由作者根据生活素材加工创造，并已获得了自身的因果关系和审美特性的。亚里士多德在《诗学》中提到情节时，又称它为"事件""事件的组合"①。人和事，或者说人及其行动，便是情节的主要内容。一句话，戏剧情节就是剧作家从生活中提炼出来的矛盾冲突的存在方式。

然而戏剧的情节与史诗、长篇小说的情节是不同的。长度、容量不同，还是比较外在和表面上的差异。最根本的不同在于，戏剧的情节是由其显在部分与潜在部分构成的，而史诗和长篇小说的情节则全是显的。所谓显在部分，是指放在舞台上让观众直接看到的那些情节；而潜在部分，则是指"幕后""台下"的那些故事，这些人和事是虚写的，观众看不到，但必须想办法让他们知道、想到并充分理解，否则他们就无法透彻地看懂舞台上表演的那部分显在的剧情，因为这潜在部分与显在部分是血肉相连的。我们在第一节讲到戏剧表现的生活内容犹如"冰山之一角"，就是指的这层意思。因此，剧作家在构思一部戏剧的情节时，决定哪些人和事要直接摆在舞台上加以表现——这是露出大海水面的冰山之一角，而哪些人和事要放在"幕后""台下"加以交代——这是隐于水下的冰山之体，这"选择"的功夫是大有讲究的，它不仅决定于剧作家的艺术风格、创作个性，而且也与剧作家所要表现的主题密切相关。

一般说来，戏剧情节的显在部分戏剧性比较强，特别是人物、语言的动作性也相对来说更加充分一些，便于表演，便于观众接受。此外，这部分情节还要避开那些不宜直接向观众展示的动作和情景。显在的固然重要，然而，戏剧情节的潜在部分丝毫也不因为它的"潜在"而无关紧要，正是它们从生活逻辑上支撑着舞台显现的那些人和事的真实可信性。下面以《雷

① 〔古希腊〕亚里士多德：《诗学》（陈中梅译注）第 64 页，商务印书馆，1996 年。

雨》的情节为例,对此稍加说明。此剧的矛盾冲突,卷入了周、鲁两家三代人爱和恨的层层波澜,事件的时间跨度达三十多年。但这座蓄存着丰富复杂的社会生活资源的巨大"冰山",露出大海水面的"一角"仅仅是一天之内发生在周家公馆与鲁家小屋里的事,而这一天之内的戏无一不是这三十多年纠葛、变故的结果。周朴园在三十多年前与家仆梅妈的女儿侍萍相爱,生了两个儿子。但周家为了给这位少爷娶一位有钱有门第的小姐,在大年三十的晚上硬将侍萍赶出了周公馆。侍萍带着出生才三天的第二个儿子冒着大雪离开周家,当晚就抱着孩子自杀,但母子被人救起,艰难生活至今。其间她曾两次嫁人,境况很不好,而她嫁人后生的一个叫四凤的女儿,如今就在周朴园的公馆里当佣工。她当年带走的二儿子,如今叫鲁大海,是矿工;而留在周家的大儿子,如今叫周萍,是周家的大少爷。周朴园如今已是有名的矿主、企业家,十年前已从无锡老家搬到此地,他在自己的公馆里偶然(或者说宿命地)遇到了前来看女儿的侍萍。当年他发现侍萍自杀留下的衣服和绝命书,以为她早已不在人间。但在与年老侍萍的交谈中,特别是向她打听三十多年前大年三十母子投河那件"很出名的事情",终于认出了面前这位老妇人就是他一直惦念着的年轻时的恋人。这些内容,除了周朴园与侍萍相认一段,在舞台上大都没有演出,只是在人物对话中作为"今天的戏"的"前史"加以追述而已。另外,周朴园包修江桥、害死工人的"罪恶史",今天镇压、分化矿工运动的行径,大少爷周萍与其后母繁漪发生乱伦之爱的"闹鬼"故事,与同母异父妹妹四凤私通使其怀孕,以及悲剧结尾时周萍开枪自杀(仅闻枪声而已),四凤、周冲双双触电而死的惨剧,等等,也都没有在舞台上直接呈现出来。所有这一切都是幕后戏,都是戏剧情节的潜在部分,它们或为舞台呈现的显在部分的"前因"(如三十多年前在无锡发生的事),或为其"后果"(如三位青年的死,繁漪、侍萍的疯),都是戏剧情节必不可少的组成部分。《雷雨》情节的显在部分就是我们在舞台演出中可以看到的从第一幕至第四幕的那些接连发生的矛盾冲突,那些充满着恩恩怨怨的人和事,这里就不展开来一一加以讲述了。

狄德罗说:"剧本的主要部分是什么呢? 情节、人物和细节。"①

① 〔法〕狄德罗:《论戏剧诗》,《狄德罗美学论文选》(张冠尧等译)第167页,人民文学出版社,1984年。

细节。情节是由一系列细节组成的。如果把情节比作一根链条，细节就是这链条上的一个个环节。作为组成情节的一个单位，细节在剧中起着渲染冲突、刻画人物、推动剧情发展的重要作用，有时候它还能"介绍时代背景，增加生活气息，或者调剂戏剧空气，使得剧本色彩更为浓厚"①。比如我们在第三讲提到过的《雷雨》第一幕周朴园强迫蘩漪吃药，就是一个运用得十分成功的细节。这一细节不仅表现了周朴园的专横跋扈、周萍的懦弱尴尬、蘩漪的屈辱之感与反抗之心以及天真的周冲对父亲的绝望，而且使整个戏剧的气氛陡然紧张起来，预示着这个家庭上空的"雷雨"即将到来。这个细节容量较大，有时也被人称为情节。有的细节还要小一些，但也在剧情进展中起着重要作用，如《雷雨》第二幕周朴园与侍萍相遇，侍萍提到那件绣有梅花的衬衣，就是一个推进剧情的小细节。在讲情节和细节时，要注意"情节核"的存在。

"情节核"。它是情节中的情节，也可以称为情节之"母"。就是说，它是一系列事件的源头和基础，因了它，才会发生那一幕幕好戏。用狄德罗的话说："要没有这个关键，情节也就没有了，整个剧本也就没有了。"②《雷雨》中周朴园与侍萍年轻时恋情的变故，就是全剧的"情节核"。没有这个最原初的事件，以后悲剧的每一个波澜，从周萍与四凤的乱伦之爱、蘩漪与周萍的乱伦之情，到周朴园与侍萍老来相遇的惊异与尴尬，再到揭开了种种人伦关系的"谜底"之后的矛盾总爆发，从而导致三个年轻人的死与两位妇人的疯……这一切都不会如此发生。同样，在《哈姆雷特》中，克劳狄斯谋杀兄长——丹麦的老国王，并自立为王，立嫂为后，种下了王子哈姆雷特复仇的种子。这就是这一出悲剧的"情节核"。善于编织戏剧情节的剧作家，总会找到恰当的"情节核"，从而铺展全剧情节。但也有不少剧本，不一定有这种牵一发而动全身的"情节核"，这种剧本一般没有集中统一的情节，如老舍的《茶馆》。

① 焦菊隐：《豹头·熊腰·凤尾》，《焦菊隐戏剧论文集》第 295 页，上海文艺出版社，1979 年。

② 〔法〕狄德罗：《论戏剧诗》，《狄德罗美学论文选》（张冠尧等译）第 167 页，人民文学出版社，1984 年。

二、结构

这里所说的结构,又称布局,不是指剧本精神内涵的深层结构,而是指剧本的外部构成,即前面提到的戏剧情节构成与铺展的方式。简言之,就是一出戏是怎样开头、怎样展开、怎样结束的。

还是要首先追溯到人类最早的智者之见。两千多年之前,理论家们在论述舞台演出时,就注意到了其结构本身的完整性。中国古代的《礼记·乐记》认为,一场"乐"(歌舞)的演出,由"始""再""终"三部分构成,是为了符合它所表现的"事"。孔子以武王伐纣立国的历史,解释了大型歌舞剧《武》的六场结构。古希腊的亚里士多德说,"美取决于体积和顺序",因此,一部戏剧"是对一个完整划一,且具有一定长度的行动的摹仿……一个完整的事物由起始、中段和结尾组成"。他接着指出:"作品的长度要以能容纳可表现人物从败逆之境转入顺达之境或从顺达之境转入败逆之境的一系列按可然或必然的原则依次组织起来的事件为宜。"①后世对戏剧结构的见解,均未离开这个大框架。

亚里士多德讲结构之美第一来自"体积",第二来自"顺序"——"各部分的排列要适当"。② 中国明代戏剧家王骥德把结构一部剧本比作"造宫室"③,清代戏剧家李渔则把编剧喻为"缝衣"④,其基本精神均与亚里士多德一致,即强调戏剧的"各部分"如何有序、合理地组成一个"完整划一"的整体。

三段法、四段法与五段法。从结构规模来说,有独幕剧与多幕剧之分。独幕剧结构比较简单——它的"体积"不够大,因此,认识戏剧的结构,主要从多幕剧入手。一个相对完整统一的戏剧情节(行动),其发展变化的阶段在西方以"幕"(act)表示,在中国古典戏剧中以"折""出"表示,中国现代话剧也从西方引进了分幕法。不管"幕"有多少(一般有三幕剧、四幕剧、五幕

① 〔古希腊〕亚里士多德:《诗学》(陈中梅译注)第 74、75 页,商务印书馆,1996 年。

② 同上书,第 74 页。

③ 〔明〕王骥德:《曲律》,《中国古典戏曲论著集成》第 4 辑第 123 页,中国戏剧出版社,1959 年。

④ 〔清〕李渔:《闲情偶寄》,《中国古典戏曲论著集成》第 7 辑第 16 页,中国戏剧出版社,1959 年。

剧不等），也不管"折""出"有多少（元杂剧一般四至五折，明传奇则十几出、几十出不等），这一完整统一的戏剧行动总是分成几个互有联系、前后呼应的段落。分起始、中段、结尾，这就是三段法。有些三幕剧，第一幕交代矛盾关系，介绍人物出场，提出冲突的核心问题，这就是"起始"。第二幕沿着第一幕提出的问题线索，继续把矛盾推向激化，人物进一步施展自己的本领（行动），充分表现自己的性格，表明自己在冲突中的位置，至第三幕，戏剧冲突达到高潮，这就是"中段"。接着，在第三幕后部，一切"问题"大白于天下，各种人物均得到应有的结局，这就是"结尾"。易卜生的三幕剧《玩偶之家》的结构就是这样的。

所谓四段法，就是将剧情分为开端、发展、高潮、结局四大段落，这正与中国古代作诗文的"起、承、转、合"相吻合。它与三段法没有什么根本的差别，只是把三段法的"中段"分成了"发展"与"高潮"而已。亚里士多德在谈到戏剧情节的发展时，使用了"起始""中段""结尾"的概念，他同时指出，复杂的情节包括两个最能打动人的部分，即"突转"和"发现"。他解释说：突转，"指行动的发展从一个方向转至相反的方向"；发现，则是"指从不知到知的转变，即使置身于顺达之境或败逆之境中的人物认识到对方原来是自己的亲人或仇敌"。[①] 亚里士多德没有使用"高潮"一词，但当他说"最佳的发现与突转同时发生"[②]这句话时，事实上已经认识到了戏剧结构之"高潮"这一客观存在的现象。如《俄狄浦斯王》，主人公的真实身份被发现之时，其命运遂发生巨大突转，人的情感几乎要爆炸，这也就是高潮的到来。由亚里士多德的"发现"与"突转"的概念，后来形成了"高潮"的说法。我们讲四段法，是为了分析剧本情节构成的特点，绝不是为了机械地照此去分割剧本。有许多剧本是四幕，但并不意味着每一幕都对应四段法中的一段。如《雷雨》，第一幕是开端，第二、三幕都属于剧情的发展，第四幕才是高潮和结局。如果机械地把第三幕当成高潮，就完全弄错了。这一幕戏是在杏花巷10号鲁贵家里展开的，虽然周鲁两家三代人、三十多年的矛盾在这个暴风雨笼罩下的简陋小屋里已经到了剑拔弩张的程度，但终究还仅是高潮前的一幕。该剧高潮出现在第四幕。周朴园与侍萍虽然在第三幕已经相

① 〔古希腊〕亚里士多德：《诗学》（陈中梅译注）第89页，商务印书馆，1996年。
② 同上。

遇、相认,这一"发现"将导向巨大危机,但直到第四幕,周朴园与侍萍那种积蓄着三十多年爱和恨、恩和仇的关系及其引起的一些令人含恨终生的人伦之乱,才大白于蘩漪、周萍、四凤、周冲等人的面前,使一切矛盾达到了总爆发、白热化的程度。高潮之后,紧接着是悲剧的结局——三个年轻人的死与两位妇人的疯,周朴园则陷入痛苦、空虚、寂寞、孤独之中。

五段法是德国戏剧理论家古斯塔夫·弗莱塔克(1816—1895)提出来的。他将戏剧情节的构成分为开端(又译介绍、导入)、上升、高潮(又译顶点)、下落或反复(包括反动作的开始和最后的悬念)、结局五个部分,这就是著名的"金字塔公式":

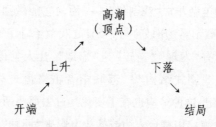

戏剧情节"金字塔公式"

这个公式虽然反映了戏剧冲突的某些规律,但它的问题也是明显的。第一,它把结构原理过于公式化、教条化,脱离了艺术创作的实际。事实上并非所有剧本都是按照这一公式构成的。如果说悲剧结构还大体与此相近的话,那么喜剧、正剧就大多不是这么一回事了。许多剧本,如我们前边提到的《玩偶之家》和《雷雨》,高潮过后就是结局,是不需要再来一段"下落"动作的。第二,这个公式给人一个印象,好似高潮正处在全剧的中部,前为开端和上升动作,后为下落动作和结局,形成一个匀称、对应的塔形。结果,一些研究者便努力到剧本的中部去寻找高潮,而事实上高潮一般是在剧本的后部才达到的。

总之,剧本结构既有一定之规,又无万灵之法,它是多变而又多样的,一切都以生活逻辑与剧作家独特的艺术追求为准。20 世纪以来,分幕之法已多被弃置不用,多场剧、无场次剧等等新的结构方式层出不穷。但这并不说明结构已不存在,只是说明"规则"不是永恒不变的,而是不断被人创造着的。

集聚型与铺展型。适应舞台时空的限制,戏剧情节的交代便有不同的方式。一种方式是遵守着古典主义"三一律"理论对时间、地点、行动三者

完整划一的要求,把全部剧情集聚在演出所限的时(一次观剧的时间)、空(舞台所提供的空间)之内来表现。这就是集聚型的结构。如前边提到的《雷雨》,全部剧情涉及周鲁两家三代人、三十多年的矛盾纠葛,如何在剧中的一天之内、两个场所(而演出时间不过两三个小时)呈现在观众面前呢?这就要把人和事集聚起来。一是不能从头说起,只能从最关键之处入手,戏往往是从快到高潮的时候展开。二是不能事事上台,许多戏只能"虚写",在人物的对话中加以"回顾""说明",这就需要剧作家具有选择的才华,善于决定哪些戏是"冰山之一角",让它露出水面,哪些戏是"水下"的冰山之身。古希腊的《俄狄浦斯王》,19 世纪易卜生的《群鬼》《玩偶之家》,均属此种类型。这种结构类型非常"戏剧化"——因为它能做到高度集中统一,其中"昨日之戏"(隐藏不露的部分)与"今日之戏"(台上正经历着的)互为映照,充满悬念,不断有"发现""逆转"与"惊奇",让人觉得很有戏剧性。所以有人称此为"纯戏剧式结构"①,苏联学者霍洛道夫称之为"锁闭式结构"②。到了 20 世纪,这种结构也有了变化。过去那些用语言"回顾"的"昨日之戏",如今可以直接用舞台表演或插放电影来"回顾"了,如美国阿瑟·米勒的《推销员之死》就是如此。

所谓铺展型的结构,就是把戏剧的情节一段一段地铺展开来,有头有尾地呈现在舞台上。它不管"三一律",时间可以大幅度地跳跃,地点可以频繁地变换,只要行动保持着完整统一性即可。它很少或基本没有"回顾"之戏,戏之大关节都摆在观众面前。这种结构方式往往宜于表现比较宏大、广阔的事件,人物也可以多一些。这种戏剧的"叙事性"明显比前一种要强。如果说集聚型结构是"凝缩"的、"收敛"的,那么这种铺展型结构就是"铺展"的、"放散"的,所以苏联学者霍洛道夫称之为"开放式结构"③。英国莎士比亚的戏剧以及西欧诸国的所谓"巴洛克"(baroco)戏剧,均属于此一类型。譬如莎士比亚的喜剧《第十二夜》,讲的是两对青年男女充满误会与曲折的爱情故事,全剧按事件展开,共五幕十八场,时涉三个多月,地点有六次变换,完全是一种自然、开放的叙事结构。莎士比亚的悲剧《罗密欧与朱丽

① 孙惠柱:《话剧结构新探》第 5 页,中国戏剧出版社(沪),1983 年。
② 〔苏〕霍洛道夫:《戏剧结构》(李明琨、高士彦译)第 39 页,华东师范大学出版社,1981 年。
③ 同上。

叶》，以两位恋人相识、相爱到殉情而死，有头有尾地呈现了一段家庭世仇造成的爱情悲剧的全过程，全剧五幕二十四场，时涉五六日，地点变换八九次，剧情进展波澜起伏但顺畅、舒展，也是一种很典型的铺展型结构。

东方传统戏剧，如中国戏曲、日本歌舞伎，其结构也多是这种铺展型的。中国传统戏曲的写意性强，时空变换自由，更便于这种结构优势的发挥。如明传奇《牡丹亭》有五十五出之多，写柳梦梅与杜丽娘的生死恋情，一会儿人间，一会儿阴曹，一会儿醒时景，一会儿梦中情，地涉岭南、南安、扬州、临安诸地，时有三年之久，其铺展是很放得开的。

场面。戏剧结构，不论是三段法、四段法、五段法，还是集聚型、铺展型，都是由一个接一个的场面构成的。这里说的场面，不是指中国古典戏曲中用以伴奏、叫作"场面"的乐器，而是指戏剧结构的一个最基本的单位。一般说来，在一出戏当中，正在独白、对话或行动的一个或一组人物，就构成一个戏剧场面；当人物、情景有了变动，戏便转入了另一个场面。场面的划分可粗可细。如果仅以比较重要的人物的上下场为准，而把一些穿插性的过场戏合并在主要场面里，那么场面就可稍大一些。不过，场面再大也与"场"不同。一幕戏可由数场组成，场是戏剧行动的一个段落，而一场戏往往是由一至数个场面组成的。如《罗密欧与朱丽叶》的第五幕第三场，这场戏是在朱丽叶家族的墓地展开的，是全剧的高潮和结局所在，一共由八个场面构成。试看，第一个场面完全是过渡性的：帕里斯携侍童来墓地，想向"已死"的朱丽叶献上鲜花。第二个场面是罗密欧与帕里斯相遇、相责、对打，帕里斯被杀死。第三个场面是由罗密欧一个人的长篇独白构成的。面对"已死"的朱丽叶，他颂扬了他们无比坚毅而纯真、美好的爱情，发出了对仇雠无已的世情的感叹，用热情的语言赞美这位少女无与伦比的美，然后服下准备好的毒药，与爱人一吻而死在她的怀抱中。第四个场面是劳伦斯神父和鲍尔萨泽的一段过场戏。第五个场面是朱丽叶醒来，按神父预先安排的"计划"，此刻罗密欧应来接她，但却发现神父在此，而丈夫就死在自己的怀里。神父告诉她，"一种我们所不能反抗的力量已经阻挠了我们的计划"，劝她离开此地，出家为尼。但朱丽叶留下来，吻着罗密欧还是温暖的嘴唇，拿他的匕首自刺而死，那妖娆的玉体就扑在爱人的身上。高潮至此结束，接下来的三个场面便属于全剧之结局了。

戏剧在向自己高潮进展的过程中，总是在关键之处留下"悬念"，使观

众在期待中被牢牢吸引着。到了一定时刻,必须要有一个场面来满足观众的期待,解答他们萦绕于心的问题,这个富有戏剧效果的场面在西方戏剧理论中通常便叫作"必需场面"。其实,一部完整性、统一性很强的戏剧,其中每一个场面应该说都是必不可少的。强调"必不可少"不过是说,有些场面在渲染戏剧性、表达主题思想上起着关键的作用。

高潮。在戏剧冲突的发展中,高潮是一个最重要的阶段。亚里士多德没有用"高潮"这一概念,他说的"逆转"就是高潮。阿契尔《剧作法》中说的"激变"(crisis),大致也是高潮之意。从剧本结构来看,高潮是戏剧性最突出、矛盾冲突最激烈的那一刻,是水到沸点化为气、物至极热放白光的时候。戏在这时最震撼人心。我们在第一讲所引"千百双眼睛都盯在同一个对象上,千百颗心都在为同一种情感而跳动,千百个胸膛都在为同一个狂喜而喘息,千百个'我'在无限高尚、和谐的意念之中汇成了一个共同的、巨大的'我'",那样一种看戏的情景,多半就出现在高潮之时。

戏剧的结构是否完整,情节是否有统一性,或者说,它的结构是否有机——像有生命一般,高潮就是一个考验。如果高潮只是表面热闹、喧嚣,并无深度的紧张和意味,如果高潮中的矛盾冲突不是全剧矛盾冲突的合情合理的发展,就说明全剧剧情缺乏有机的统一性。所以有人提出"从高潮看统一性"的命题,认为高潮"是决定戏剧性运动能否获得统一的关键点"。[①] 同时,高潮也是戏剧精神内涵最闪光的地方,是揭示主题最有力量的场面。剧作者如果对剧中反映的生活没有吃透,对自己所要表现的意义没有明确的把握,那么他(她)就不可能恰当地写出一出戏的高潮来。前文提到的"情节核"与高潮有逻辑上的密切关系,前者是后者的"远因",后者是前者的"近果"。

一出戏的高潮有主、次、大、小之别。在充满迂回曲折的情节线上,除了最后、最大的高潮之外,在开端、发展的阶段中都有一系列的小高潮,正是这一个个小高潮酿成了最后、最大的高潮。

节奏。这是一切艺术品追求美的重要原则之一。生命的运行是有节奏

① 〔美〕约翰·霍华德·劳逊:《戏剧与电影的剧作理论与技巧》(邵牧君、齐宙译)第221、333 页,中国电影出版社,1961 年。

的,甚至有人说"存在就有节奏"①。戏剧的"活力"也表现在它的节奏之中。不仅舞台演出要有节奏感,剧本的构成也绝对离不开节奏感。如果剧作家在撰写剧本时缺乏节奏感,剧情进展平、直、僵、滞,那么这个本子不论是阅读还是演出,都不会引起浓厚的兴趣,反而会使人疲惫、厌倦。我们通常说某一戏剧剧情"跌宕起伏""一波三折"云云,就包含着对它的节奏感的肯定。

节奏就像音乐的节拍、旋律一样,是多样而统一、有规律的变化、递进与均衡。节奏与时间上的速度、空间上的量度均有关系,但又不是它们本身。在剧情进展的全过程中,从矛盾冲突的变动、人物形象的形成、思想情绪的渲染,到很具体的每一个动作的设计、每一句台词的斟酌、每一个场面的衔接,都存在长与短、快与慢、紧与松、高与低、冷与热、浓与淡这样一些涉及节奏把握的问题。戏剧节奏处理的好坏,就在于对这些问题的把握是否适度,是否有利于全剧结构的统一完整性与全剧精神内涵的成功表达。譬如,戏不能没有高潮,而且要由一系列的小高潮最后酿成大高潮,但如果节奏失当,或者是一直紧张下去,或者是一直松弛下去,就必然导致失败。当然这种绝对的例子一般不会有,但有的剧本在某些地方节奏失当,是经常发生的。如"样板戏"《沙家浜》,由于将原作《芦荡火种》表现地下斗争的主题硬改为"突出武装斗争",结尾也随之改为郭建光"正面打进去",便使原剧轻快、活泼的节奏大大受损,被"三突出"了的英雄郭建光的长篇唱词更是对原节奏的大破坏。戏剧要以自身的节奏感来调剂观众的情绪,使观众的喜、怒、哀、乐之情,冷静、热烈之态都能随着剧情进展得到变化、递进与均衡。优秀的剧本大都能做到这一点。

节奏感也因剧作家的不同风格而各异。莎士比亚的戏给人以强烈的节奏感,剧中人物内心变动的节奏往往被包藏在富有动感魅力的外部动作中,看起来不费劲。契诃夫的戏就大不相同了,表面看来,既"冷"又"平",初初一碰,淡而无味,但他的戏剧节奏感同样是很显著的。哪怕在他那著名的"停顿"当中,我们都似乎听到了人物心脏跳动的节奏。

① 〔美〕理查·波列斯拉夫斯基:《演技六讲》,转引自〔美〕凯瑟林·乔治《戏剧节奏》(张全全译)第 147 页,中国戏剧出版社,1992 年。

第三节　戏剧的人物和语言

一、人物

在讲情节时，我们已经提到，情节是由"人"和"事"构成的。在剧中，什么人做了一件什么事，这就是一段情节。所以，人和情节是分不开的。但当亚里士多德讲到戏剧的六个成分时，是把情节和性格（指人）分开来说的，并且认为情节最重要，性格次之。在他那个时代，人还没有从"历史"中突显出来，"历史"和"神"决定一切，所以他不可能把人摆在第一位。其次，他是从戏剧存在的基本前提来着眼的，即没有"事件"（行动）就没有戏。他说："悲剧摹仿的不是人，而是行动和生活"，"人物不是为了表现性格才行动，而是为了行动才需要性格的配合"，"没有行动即没有悲剧，但没有性格，悲剧却可能依然成立"。[1] 他觉得当时许多剧作家的作品都缺少性格，但戏还是能成立的。

但到文艺复兴之后，特别是经过启蒙主义思想运动之后，人的价值和尊严被发现与肯定，"人"这一主体开始被强调。莎士比亚戏剧对人这一"宇宙的精华""万物的灵长"的赞美以及对各种人物形象的生动刻画，说明再把情节视为戏剧的"第一"已经不合适了。狄德罗在他著名的《论戏剧诗》中，是把人物及其性格的描绘看得比情节布局重要的，尽管二者密不可分。到了别林斯基，认识更加明确，恰与亚里士多德相反："人是戏剧的主人公，在戏剧中，不是事件支配人，而是人支配事件。"[2]别林斯基还指出，这里说的人，主要就是指人的个性。

外形与内心。舞台上的人物首先让观众看到的是其外形：性别、年纪、长相、衣着等。至于声音、手势、步态这些方面则属于"动的外形"。有的剧作家在剧本中对人物外形有详尽的提示，有的则没有，而演员一出场，一切便清楚地呈现在观众面前了。有人认为"这一层面是人物造型上最简单的

① 〔古希腊〕亚里士多德：《诗学》（陈中梅译注）第 64 页，商务印书馆，1996 年。
② 〔俄〕别林斯基：《别林斯基选集》第 3 卷（满涛译）第 14 页，上海译文出版社，1980 年。着重号为引者所加。

唐茂盛　　　玉雏儿　　　玉雏儿　　　唐茂盛

《天下第一楼》的服装设计效果图

一个层面,由于它只显露出角色的外形特质,在很多剧本里根本对于戏剧行动毫无影响"①。这看法显然太表面、太"简单"了。人物外形与其内心状态是有联系的,虽然不能把这种联系简单化,但外形绝非简单的"物质外壳",它对表现人物的内心世界是至关重要的。当然,风格不同,这种联系的表现方式也是不同的。现实主义戏剧要求以事物的本来面貌真实地、自然地呈现这种联系(如易卜生戏剧的演出);浪漫主义戏剧则要求象征地、变形地处理这种联系(如 19 世纪法国浪漫派戏剧的演出)。中国戏曲把这种联系"脸谱化""程式化"了,生、旦、净、末、丑的外形均有一定模式,这是一种很古老的游戏性、象征性艺术手法,用它来表现现代生活就十分不协调了。

　　人物的内心世界是由心理的、社会的、道德的因素决定的,其中包括情感、思想、政治、宗教诸方面的内容,可以概而言之曰精神状态。这是戏剧表现的重点,也是戏剧灵魂之所在。西方美学家(如黑格尔)讲人物意志、欲望的冲突构成戏剧行动,实际上讲的就是人在精神领域里的"对话"(交流与对抗)。各个剧作家当然是从不同的侧面进入并表现人的内心世界的,剧中人物的内心世界并不等同于剧作家的内心世界,因为在戏剧冲突中,高尚的心灵与卑鄙的心灵同时存在,其间还有中间状态、变动不居或者更复杂的心灵。但我们从剧中灵魂格斗的美学评价中,仍能看到剧作家的灵魂。

　　① 〔美〕布罗凯特:《世界戏剧艺术欣赏——世界戏剧史》(胡耀恒译)第 35 页,中国戏剧出版社,1987 年。

一般说来,剧中的正面人物之正面行为是在对反面人物之反面行为的批判、否定和超越中表现出来的,它能代表剧作者的美学评价,这也就是作者内心世界的表露。有些复杂的戏剧人物也往往表现了剧作家复杂的内心世界。

戏剧人物的内心世界不像其外形那样一目了然,它是在戏剧冲突的全过程中,通过自己的戏剧行动表现出来的。单靠"自报家门"式的自我表白,或者靠剧中人互相"表扬""批评"甚至剧作者插入大段"旁白"来"介绍"等等,是揭示不出人物的内心世界的。关键是要把人物置于他(她)自己的合情合理的行动中,让观众从其一言一行一颦一笑中,窥见其心灵的奥秘。譬如,海尔茂(易卜生《玩偶之家》),这位律师出身的银行经理,正当他为妻子娜拉背着他借钱、丢了他的"面子"而大发雷霆之时,揭发人来信表示不再提此事,连"罪证"都退了回来,这时他马上把证据付之一炬,由怒转喜,由责骂转而安抚妻子——"受惊的小鸟儿"。这就是说,关键不在事实,而在事实是否捂得住。这瞬间的一怒一喜,把海尔茂自私、虚伪的心灵露暴无遗,尽管剧作家没有一个字说他怎么自私、虚伪(本剧剧情在第一讲第二节有介绍)。

共性与个性。共性与个性的统一,一般性与特殊性的统一,这是一个古老而普通的哲学问题。戏剧人物的塑造也不能回避这个问题。所谓共性与个性,是一对相对的概念,世间万物有无数层面上的共性与个性。从一个逻辑层面上讲是共性的东西,换一个层面就成为个性的东西了。黑人人种的生理特征(如肤色、体型等)是黑人的共性,但相对全人类其他人种来说,它就是黑人所特有的个性了。马克思主义学说总结出所谓无产阶级的阶级性,对其他社会集团来说,这是无产阶级的个性,但这些阶级特性又是无产阶级整个阶级的共性。在这一共性之下,不仅各国、各民族的无产阶级各有不同的民族性,而且各国、各民族无产阶级内部,又会因阶层、集团、个人的差异而形成一系列不同逻辑层面上的个性。

正因为共性与个性问题上的相对性与复杂性,便使得艺术作品人物塑造上一些混乱与荒谬的"理论"难被识破,导致了创作上的失败。以中国1949 年之后台湾当局的"反共抗俄"剧、大陆的"阶级斗争"剧和"反修防修"剧为例,可以说明戏剧一旦"工具化",脱离了艺术与审美的轨道,陷入政治实用主义,就既反掉了人的共性,也抽掉了人的个性,使"人"的形象从

舞台上消失——剧中人失去了生命和灵魂,成为表达某种政治理念的符号。一方面,在批判"资产阶级人性论"的口号下,否定人性、人道主义,不承认人类共同与共通的文化价值;一方面又在"搞臭资产阶级个人主义"的口号下,否定人的个性之存在与发展的合理性与必要性,让一切健康的个性牺牲在"集体"之下,于是人不再是独立自主而有尊严的人。从 20 世纪 60 年代中国大陆的"反修防修"剧到"文革"中统治舞台的"样板戏",就是既看不到人类共性又看不到人物个性的戏剧。这里面的"英雄人物"除了职业(叫"革命分工")差别之外,无任何个性特色,都是"用一片一片金叶贴起来的大神"①,十分虚假。

不同流派、不同体裁的戏剧在处理人物的共性与个性的关系上,都会有所不同。这里尤其需要区分"典型"与"类型"这两个概念。前者特别强调每一个具体的人所特有的个性——所谓独一无二的"这一个",后者则写一类人的共性——如吝啬鬼、伪君子、官僚主义者、溜须拍马者等等。一般说来悲剧注重写个性、塑造典型人物,如莎士比亚笔下的哈姆雷特、奥赛罗、麦克白等,都是很有典型性格的悲剧人物。喜剧则多写类型,不论是莎士比亚喜剧中那些终成眷属的幸运男女,还是莫里哀剧作中大出洋相的伪君子、悭吝人,都基本上是一些类型人物。19 世纪的现实主义戏剧,从易卜生到契诃夫,大都着力表现个性鲜明的性格,称得上典型塑造;20 世纪的现代主义戏剧则大都是写一种情绪和精神,既谈不上典型,也谈不上类型。

二、语言

如果说戏剧是一座大厦,那么语言就是它得以立起的建筑材料。这是一个很古老、很传统的观点。从 20 世纪以来,就不断有人想颠覆这一反映着事实的观点,但事实终归是事实,像大厦基座的大理石一样不可撼动。

戏剧离不开语言,正像小说、诗歌离不开语言一样,但是戏剧的语言又与小说、诗歌不同。从剧本来看,戏剧语言由三个部分组成:

1. 剧作家的**"提示语言"**。这里面包括对人物外形、内心的描绘,对其某些性格的强调,对时代背景、生活环境的交代,以及对人物表演的某些提

① 巴金:《"样板戏"》,《随想录》第 811 页,三联书店,1987 年。

示（如"激动地""深深地""缓缓地"云云）。这部分语言在叙事性上与小说相差无几，对戏剧人物的塑造不起第一性的作用，所以大部分剧作家不太着意于这种语言。但也有的剧作家（如曹禺）在这方面很下功夫，他的提示，读来是好文章，又对导演和演员很有启发。

2. **由演员讲出、付诸表演的语言，包括对话、独白和旁白。**对话发生在两个或两个以上的角色之间，此为戏剧语言的主干。独白是由一个角色讲出的，多带有主观抒情性，如《哈姆雷特》中那段著名的关于"生存还是毁灭"的独白。旁白是角色暂且离开对话情景转而对观众或对自己说话，并假定剧中人"听不到"这话。旁白或用于表现人物心理，或用以向观众嘲弄剧中另一个人。如《第十二夜》第三幕，女扮男装的薇奥拉被迫与人决斗，无奈之中有一句旁白："求上帝保佑我！一点点事情就会让他们知道我是不配当男人的。"此为心理表述的旁白。同一幕戏中，托比怂恿安德鲁去决斗，安德鲁不敢去，说"假如他肯放过这回，我情愿把我的灰色马儿送给他"。托比想通过议和把马儿骗到自己手上，有旁白曰："你的马儿少不得要让我来骑，你可大大地给我捉弄了。"此为嘲弄性质的旁白。讲究"第四堵墙"的写实主义戏剧，忌用旁白。旁白多见于舞台与观众可以打破"第四堵墙"而直接对话的写意型、开放性的戏剧，如莎士比亚戏剧，如中国戏曲，如一些现代主义的戏剧等。

3. **潜在语言，又叫"潜台词"。**在剧中有些意思是不能用语言传达的，或者尽管可以用语言传达但不如"尽在不言中"更好，这就出现了短暂的停顿，以达到"此时无声胜有声"的境界。如果要使这一层意思表现在语言中，这语言就叫"潜台词"。有的戏剧人物在讲话时，"言"在此而"意"在彼，表面话语与深层含义完全不同，这时他的话中未说出的那些"意在彼"的话，也是"潜台词"，但与停顿中的"潜台词"有所不同。这种"双层语言"往往很有戏剧性。举例来说，《雷雨》第二幕，侍萍已经知道周萍就是她当年留在周家的大儿子，当她看到如今已成周家大少爷的周萍打了她现在的儿子鲁大海（他是代表矿工来周家讲理的），十分悲痛地走到周萍面前抽咽着说："你是萍，——凭，——凭什么打我的儿子？"她本想认儿子，要说"你是萍啊"，但随即觉得不妥，转口借"萍""凭"同音，把"双层语言"连接起来。接着周萍（他此时还不知道面前的侍萍就是亲娘）问："你是谁？"侍萍的回答仍是"双层语言"：本想说"我是你的妈"，但马上转口成了"我是你

的——你打的人的妈"。这种语言不仅富有戏剧性,而且非常宜于表现人物复杂、烦乱的心情。此外,哑剧(默剧)除了动作之外,也是有以潜在方式存在的语言的。

以上三部分语言有两个共同的特征,就是性格化与动作性。性格化,就是话如其人,从人物的语言中可见出其性格来。此一点与小说相通(只是更加集中、突出一些罢了)。也不是所有戏剧的语言都有性格特征,而动作性则是戏剧语言所不可少的。缺少性格化语言,戏剧仍可成立;而没有动作性语言,则无法构成戏剧。所谓动作性,就是指人物的语言要有力地表现其欲望、意志、内心的冲突,并使其内心状态通过语言转化为外部动作,而且要具有一种推动剧情向前发展的张力——往往在第二幕的一句话会引出第三幕的一个大动作。

戏剧语言在话剧中基本上是以语言的自然形态存在的,但它在西方歌剧、中国戏曲中就换了一种形态存在。《乐记》说:"说(悦)之故言之;言之不足,故嗟叹之;嗟叹之不足,故长言之;长言之不足,故不知手之舞之,足之蹈之也。"这里说的就是语言存在形态的变化。歌剧和戏曲里唱出的话,是"长言之"的语言。戏曲里拿腔拿调、一反自然形态的道白,是一种"嗟叹之"与"长言之"相结合的语言。至于"手之舞之,足之蹈之",则已经不是语言形态存在之变,而是语言本身融化在形体动作之中了。这一古老话题,预示了20世纪戏剧的"反语言"倾向。

本来,语言能否完全表意,是一个有待探讨的问题。"言不尽意""言有尽而意无穷""意到笔不到"这些说法,都在证明着语言表达力的局限性。刘勰《文心雕龙》曰:"方其搦翰,气倍辞前;暨乎篇成,半折心始。何则?意翻空而易奇,言征实而难巧也。"拿起笔来,浮想联翩,想说的意思很多,但一旦写成文章,觉得大半没有表达出来。古人早就意识到看不见的"意"与有音有形的"言"之间的距离了。缩短这一距离的途径有两个:一是创造更多的概念(抽象词)来表"意",一是干脆以动作代替语言,以形体来表"意",也就是直接用形体来交流——这正应了"长言之不足,故不知手之舞之,足之蹈之"的老话。本来,亚里士多德把语言作为戏剧的重要组成部分之一;黑格尔坚持认为,对于戏剧来说"语言才是唯一的适宜于展示精神的

媒介"，"起自由统治作用的中心点还是诗的语言（台词）"①。但到了 20 世纪，这种说法作为一种"传统"遭到了越来越强烈的质疑。与哲学上的"反逻各斯中心主义"思潮相呼应，一些新潮导演在锐意强化舞台表演功能的艺术追求中，极力发掘人的形体动作的潜能，同时也在降低语言的作用。安托南·阿尔托提出"形体戏剧"这一新概念来与"语言戏剧"相对立，认为"戏剧应以能在舞台上出现的东西为范畴，独立于剧本之外"，不是靠文学语言，而是"通过动作、声音、颜色、造型等等的表达潜力"来构成。② 彼得·布鲁克称赞阿尔托的"形体戏剧"为"神圣的戏剧"，在这种戏剧里，"表演，事件本身，代替了剧本"，他同样认为现在"不能说言词仍然像过去那样是演剧活动的工具了"。有人指责他要"废除念白"，他虽然很反感，但仍然承认"确实也有一点点道理"。③

正是在这股"反逻各斯中心主义""反语言"的思潮之下，戏剧追求纯"图像化"，反叛借语言以想象、借语言以明理的传统，以直感为第一，这样一来，语言在戏剧中的功能大大萎缩。在这种情况下，"戏剧语言"的含义开始泛化，除了传统上认定的戏剧语言之外，其他一切舞台上出现的表演手段也可作为表意的工具，也叫"戏剧化的语言"；为了有所区分，这一部分"语言"一般被称为"舞台语言"。

思考题：

1. 什么是戏剧的文学性？

2. 在戏剧创作中，情节第一还是人物第一？

3. 在戏剧结构中，戏剧语言的作用与意义何在？

参考书：

1.〔古希腊〕亚里士多德：《诗学》（陈中梅译注），商务印书馆，1996 年。

2.〔苏〕霍洛道夫：《戏剧结构》（李明琨、高士彦译），华东师范大学出

① 〔德〕黑格尔：《美学》（朱光潜译）第 3 卷下册第 241、270 页，商务印书馆，1981 年。

② 〔法〕安托南·阿尔托：《残酷戏剧——戏剧及其重影》（桂裕芳译）第 64、65 页，中国戏剧出版社，1993 年。

③ 〔英〕彼得·布鲁克：《空的空间》（邢历等译）第 50—51 页，中国戏剧出版社，1988 年。

版社,1981年。

3.［德］古斯塔夫・弗莱塔克:《论戏剧情节》(张玉书译),上海译文出版社,1981年。

4.［清］李渔:《闲情偶寄》,《中国古典戏曲论著集成》第7辑,中国戏剧出版社,1959年。

第六讲

演员与表演艺术

第一节　"人"既是表现的对象又是表现的工具

一、表演：话剧求真而戏曲求美

当你随着巨大的人流走进一座金碧辉煌的大剧院时，在过厅里碰到的第一件事，很可能是有人给你递上一张印制精美的戏单，上边载有剧团介绍、剧情提示，编剧、导演、舞美的姓名，或许还有导演寄语、剧种知识，等等。但你最关注的，或许是它的演员表。因为"演员是戏剧的心脏和灵魂。演员以现场表演的方式，直接把戏剧活动跟观众紧密地联系在一起，并将戏剧和电影、电视及其他影像艺术区开。只有当男女演员登场献艺的时候，剧本上的对话，剧作家所创造的性格，以及布景和服装才获得了生命"①。

演员与角色。演员表看起来很简单：一边写着演员的实名或艺名，一边写着他或她在戏中扮演的角色。但就是这张简单的演员表，却包含着表演艺术的一个大道理：演员以自己的形体、语言、情感为工具，通过各种舞台动作，表演一段相对完整的故事，在观众面前创造出另外一个人物来。"舞台表演艺术的特点是演员既是创作者，又是创作对象，同时又是工具，这三者统一在演员一个人的身上。"②中外许多优秀演员则把这种多重性简洁地归结为"我"（演员）与"他"（角色）两者的关系。"我"如何变成"他"，就成了戏剧表演艺术的核心问题。不过，要把"我"和"他"统一起来，并不是件容易的事。

广义的表演艺术，是指演员当众表演其技艺的各种艺术形式。杂技、舞

① Edwin Wilson, *The Theater Experience*, 6th editon, McGraw-Hill, Inc., 1994, p.85.
② 夏淳：《谈谈戏曲的表演体系问题》,《剧坛漫话》第 96 页,中国文联出版公司,1985 年。

蹈、曲艺、音乐、魔术等等,都可列入表演艺术的范畴。狭义的表演艺术特指戏剧表演。二者的区别在于,前者表现的主要是演员的某种技艺,而后者除了技艺以外,还需要演员现场扮演另外一个人物,敷演一段相对完整的故事。观众来看戏,绝不只是来看演员,看技艺,更重要的是看他或她是否能创造出另外一个人物来。戏剧表演的"基本目的只有一个,就是,演员根据了角色的性格在舞台上创造出一个有血肉的人"①。歌剧和舞剧,如《刘胡兰》《天鹅湖》等,虽然也有比较完整的故事情节,甚至有人物,但歌剧展现的是音乐美,舞剧则是形体美,人物和情节是为歌

英国 17 世纪初男扮女装的戏衣

舞服务的,是从属性的。戏曲表演虽然也包含着大量的歌、舞成分,但戏曲中的歌或舞始终是塑造人物、演绎故事的手段,而不是表现的对象。所以,戏曲表演尽管形式、技巧与话剧大不相同,但又都具有对象、工具、创作者集于演员一身的特点,因而仍属狭义的戏剧表演,与歌剧或舞剧的表演具有本质上的不同。

当代中国的戏剧舞台上,不但有土生土长的京剧和各种地方戏,还有20 世纪初经过日本这个跳板,从西方引进而逐渐本土化了的话剧。京剧和话剧,在一定意义上代表着东西方戏剧文化的基本特性,因此,我们将以之为例,介绍戏剧表演的一般知识。

求真与求美。老舍的小说《骆驼祥子》于 20 世纪 60 年代初由梅阡改编为话剧,北京人民艺术剧院公演,舒绣文扮虎妞,90 年代末又由江苏省京

① 郑君里:《角色的诞生》第 1 页,中国电影出版社,1981 年。

老舍

剧院演出了它的京剧改编本，黄孝慈饰虎妞，二者都很成功。也许有人会问：为什么完全相同的内容，京剧和话剧演起来竟然完全两样？例如，祥子和虎妞的结合，在老舍笔下完全是虎妞引诱的结果。梅阡基本沿用了老舍的构思，要求虎妞用酒灌醉祥子后，返身关上门，幕落。舒绣文的处理是：虎妞好不容易盼得祥子回来，先叫他关上门，然后请喝酒。祥子发蒙，不知所措。虎妞花言巧语，软硬兼施地劝，一步步地引，祥子不懂，躲闪。虎妞不依不饶，祥子无奈地喝下第一杯酒。从未喝过酒的祥子不禁有些飘飘然，而虎妞却已经几杯下肚，言语间多少也有了些醉意。她无限深情地瞅着祥子，为其斟满第二杯酒，用全剧最温柔的声调说，"谁叫我看上了你呢，我的傻骆驼……祥子"，然后两人碰杯，一干而尽，幕落。这段戏，表演完全是生活化的。祥子一进来就关门，要比酒醉后再关门更加符合生活实际。调情下边的戏，话剧就没法再演下去了。而同名京剧却在酒后加上了一段"双人醉舞"，尽情地抒发了男女主人公人性的觉醒与振奋，而且具有很强的观赏性，虎妞的粗俗和狡诈反而被淡化了。

　　话剧《骆驼祥子》和同名京剧，分属两种完全不同的表演体系。前者是写实性的，演员的一言一行一招一式，都跟老北京的下层市民生活有直接联系，求的是真；而后者是写意性的，角色的情感主要是通过歌、舞、身段、打斗等京剧特有的技艺表现出来的，求的是美。受题材的限制（传统京剧多写古代题材，该剧则是现代题材），也受话剧舞台观的影响，京剧《骆驼祥子》跟传统的京剧表演并不完全相同。如演员不勾脸，对白用口语，一辆洋车贯穿全剧，由此生发出拉车舞蹈、抢车舞斗等虚实相生的戏剧场面，都是传统京剧所未见的。尽管增加了写实的成分，但是京剧《骆驼祥子》的表演实质上仍以程式化的唱、念、做、打为根基，人物也不离其当行本色。

　　戏曲表演由于在形成的历史过程中吸收了大量的杂技和舞蹈成分，所以格外重视动作的技艺性和观赏性，演出中常常穿插着各式各样的舞姿、身

段、工架、跟头、把式，不时可见舞水袖、弄髯口、抖帽翅、撒火彩等特技动作。这些技艺用得恰当，能把人物的心情以夸张的形式突显于观众眼前。如《群英会》中有一个著名场面："三军司令"周瑜端坐不动，但盔头上的两根翎子却不断地颤抖，让观众感受到人物平静的外表下掩抑着强烈的震怒。其他如《贵妃醉酒》中的衔杯翻身、卧鱼嗅花，《红娘》主角的棋盘舞与张生的矮子步，《徐策跑城》中的一番舞袖、耍髯、蹉跌表演，都因鲜明生动地表现了主人公在规定情境中的心理活动而脍炙人口。然而，由于戏曲表

周信芳《徐策跑城》剧照

演具有技艺性和观赏性，有时会脱离人物和情境的需要而流于炫耀或卖弄，俗话叫"洒狗血"，这向来是受行家鄙视的。

　　戏剧表演的基本任务是创造角色，工具是相同的，都是"人"，区别主要在于方式方法不同。人们通常把京剧演员创造角色的方法概括为唱、念、做、打四种功夫（或另立一项"翻"，把跟头翻跌从"打"中分出），有些戏特重演唱，叫"唱工戏"，如《玉堂春》《二进宫》《武家坡》等；有的以身段动作为主，如《四进士》《乌龙院》《拾玉镯》之类，称"做工戏"；还有一种以搏击打斗表现人物英雄本色的"武打戏"（武戏），如《定军山》《三岔口》《盗仙草》等。而话剧表演则只能靠动作。通常人们把话剧动作分作三种：一是语言动作，即对话；二是形体动作；三是心理动作。古希腊戏剧也曾包含过歌舞的成分，而且设有专门的歌队，与演员一齐下场演出。但是，随着戏剧角色的增加，歌队的作用降低，人数越来越少，终至消失，歌舞成分亦不复存在。最后，话剧表演便只剩下了动作一途。当代话剧有时候也会穿插一些唱歌跳舞的片断，如《野人》《桑树坪纪事》等，但这是为了表达某种思想或者取得某些特殊效果，并非话剧表演的常态。一般来说，话剧演员是在看似

平常的行动中走向表现对象,最终化身为角色的。京剧和话剧,表现方式不同,对演员的要求也就不同。

二、演员:从生活出发与从程式学起

话剧演员摹仿生活。"人"是表演的工具,演员只能运用自己的形体、声音和情绪,去创造角色。因而,一个戏剧演员,首先要有操纵自己的能力,身体协调,声音可塑。其次,还需具备稳定而又积极的注意力、灵敏细腻的适应性等艺术素质。这是因为戏剧表演具有集体性,是由各种人物、动作与冲突交织成的一个有机体,所以,演员在场面上必须集中注意力,主动接受其他角色的刺激,据此做出适当的情绪反应,并以一定的形体或语言动作表现出来,从而推动剧情发展。注意力不集中,感觉不灵敏,或缺乏适应性,都是胜任不了这项工作的。艺术素质,有些可以通过训练获得,有些则是天赋。虽然"人人都在演戏",但并非所有的人都适合当演员。一个自然人,只有当其具备了这些基本条件的时候,才能粉墨登场,从事表演工作。除了这些一般性要求之外,话剧演员还有一些特殊的要求。

其一,是观察和感悟人生的能力。因为近代话剧的人物是高度个性化的,从精神品格到言谈举止,都有与众不同的地方,无法将其纳入某些固定的类型(行当),即使同一个人物在不同的境遇中也会有不同的心理活动和不同的表现方式,更不能用一套固定的程式加以表现。话剧演员只能从生活出发,根据生活的逻辑去寻求人物性格的合理性,并从各色人等的音容笑貌、嬉笑歌哭当中获取基本的创作素材,这就是通常所说的摹仿。敏于观察,善于理解,长于摹仿,是对话剧演员的基本要求。

其二,是情绪记忆和动作想象力。当他或她在某种特定的生活境遇当中体验到某些情绪反应之后,还必须有能力记住这些情绪,以便在类似的戏剧情境的刺激下,重新唤醒这种记忆,并以适当的动作表现出来。这是话剧演员训练的主要内容之一。所谓"适当",也就是动作要适合戏剧情境和人物个性。例如,同样表达强横,不同的人在不同的场合是大不相同的,这就需要演员有能力根据情境和个性想象出表达强横的具体动作来(包括说话方式)。《茶馆》第一幕有这样一个场面,二德子依仗官府跟常四爷使横,常四爷讥讽道:"要抖威风,跟洋人干去,洋人厉害。"矛盾因而激化,眼看就要大打出手,不料马五爷一声"二德子,你威风啊!",就吓得二德子威风扫地。

二德子:"怎么着? 我打不了洋人,还打不了你吗!"(《茶馆》)

常四爷趁势要马五爷给评评理,马五爷却立起身,丢下一句"我还有事,再见",便飘然而去。马五爷何许人也,比官差还"威风"? 王利发低声告诉常四爷,这是个信洋教、说洋话的人,"连官面上都不惹他呢!"当然他对常四爷就更不屑一顾了。马五爷虽然只有两三句台词,却包含着复杂的心理过程和丰厚的历史内容。为了突现马五爷"威风"的背景,使"有事"落到实处,导演焦菊隐在马五爷离开时,配上了教堂的钟声。如何让人物给观众留下更加深刻的印象呢? 马王爷的扮演者童弟,根据情境变化和人物的心情,灵机一动,想象出一个更有表现力的舞台动作:转到舞台中央,正待步出茶馆大门,忽听钟声响起,背对观众站定,从容地在胸前划十字。这个造型,把情境和人物融为一体,直如临去秋波那一转,突显出马五爷依仗的那股文化势力,给观众留下了不可磨灭的印象。

动作想象力对于话剧演员来说是至关重要的。因为近代话剧表演是以文学剧本为基础的二度创作,而剧本给演员提供的主要是台词,语调和形体动作则要靠演员根据情境和性格,通过想象创造出来。没有动作想象力,演员就无法进入角色,把文学形象转换为舞台形象,人物的性格和情绪等等也

就无从表现了。美国著名戏剧家贝拉斯科说，演员的"表演能力，我指的是那种天生演员所具有的一种特殊的自然才能或天赋才能，藉此他就能够参与和理解许多人的经历，并能成功地向别人体现这些常常与他自己很不相同的人的经历；仿佛他真的变成了这些人，理解他们的一切欢乐和悲伤，想他们之所想，实际上过起他们的生活"①。

京剧演员摹仿程式。戏谚云，"台上三分钟，台下十年功"，一语道破了京剧演员走上舞台前，需要经过多么漫长的历练，才能掌握那些必需的表演程式。过去，京剧演员多从八九岁开始入科班学艺，或拜名师，当手把徒弟。

黄河蒲剧团小演员在练功

学戏要先练腰腿功、毯子功（翻跌）、吊嗓子，随后上把子功课（打斗套路），学习各种京剧唱腔和昆曲牌子，到适当时候再由师傅一句句、一出出地给说戏，由小而大，自易而难，从跑龙套（打旗、执符）、做上下手（正、反面人物的随从）、当"英雄"（闲杂角色）做起，到能够串演主角，起码得七八年的时间。"过去科班学生管坐科七年生活叫'七年大狱'"，"除去梨园世家外，一般人家的孩子若有一线生路，谁也不学戏"，"旧科班把教戏叫'打戏'，好象学戏和挨打是一码事"。② 学生虽然也能从师傅那里学得一些具体的剧目，但其中很多内容是这些少年儿童所无法理解的。内容理解不了，就很难把动作做到位，从而演出情调来，所以"打戏"就成了通用的教学方式。电影《霸王别姬》便真实地再现了旧式"打戏"教育的残酷性。戏曲教育走向

① 〔美〕大卫·贝拉斯科：《表演是一种科学》，杜定宇编《西方名导演论导演与表演》第74—75页，中国戏剧出版社，1992年。

② 侯喜瑞：《学戏和演戏》，中国人民政治协商会议北京市委员会文史资料研究委员会编《京剧谈往录》第386、385页，北京出版社，1985年。

京剧武打"架住"

现代化、正规化之后，虽然不兴打骂了，但学戏仍须从小做起，循序而渐进。年龄一大，骨骼变硬定形，就无法练功了。所以，各地戏校招生都有严格的年龄限制。现在我们常常在荧屏上看到，三五岁的小孩学戏，就能唱得有板有眼，做得有模有样。对于话剧来说，这是不需要也是绝对办不到的。因为前者模仿的是程式，形难而实易；后者摹仿的是生活，没有一定的人生经验是演不出个中味道来的。

"打戏"建立在戏曲表演首重技艺的本性上。京剧演员从科班或从师傅那里学到的，首先是一套套固定的表演程式，如起唱、趟马、亮相、开打之类，以及某些固定的套话。然后再跟实际表现内容（角色）相结合，将各种表演程式组合、转化为具体的戏剧动作，即"有意味的形式"。离了程式就无法演戏，所以艺人常说"戏不离技"，就是这个道理。程式不但是戏曲特有的表现手法，同时也是演员和观众交流的艺术语汇。观众必须懂得这些程式，才有可能领略其中的内容，才看得懂戏，就像语言交流必须在共同的词汇和语法规则内进行一样。但这并不意味着观众一定要对所有戏曲程式有了透彻的了解以后再去看戏，而是说要常看戏，从中悟得程式的奥妙。这是京剧乃至中国传统戏欣赏的一大特点。

总而言之，话剧表演从摹仿现实生活起步，首先要求演员能够领悟它所表现的内容，而京剧却是从摹仿程式、承袭传统开始的。从外形摹拟到内心

体验，或通过程式达到体验并表现这种体验，既是京剧演员的成长顺序，同时也是京剧表演创作的一般规律。这正跟话剧表演从具体到具体、从体验生活到再现生活的创作路线相反。也就是说，京剧演员和话剧演员是沿着不同的道路进入角色，以不同的方式创造舞台形象的。

第二节　近代剧表演中的表现与体验

一、表现派与体验派的理论分野

近代剧的观演关系。戏是演给人看的，所以演员如何创造角色，除了自我与角色的关系以外，还有一个与观众的关系问题，受到观演关系的制约。另外，由于演剧是一种集体行为，除了独角戏，演员还得考虑如何互相配合，才能形成一个有机的艺术整体，使戏均衡、连贯地进行下去。因而，在角色的创造中，起码包含着三组关系：一是观和演；二是演员和角色；三是角色和角色。这三组关系互相依存，互相制约，牵一发而动全身。话剧和戏曲表演艺术的区别，主要也就体现在这三组关系里。欧洲中世纪民间戏剧和中国古代戏曲，无论是否有固定的舞台，其演出都是开放性的。演员"出戏"拉场子、打背躬，跟观众"入戏"的应答、叫好声混合成一种特有的亲密气氛。戏里戏外，演员和观众的交流是很自由的。文艺复兴以后，带有拱框式舞台的固定剧场大量兴建，扩大了观演之间的空间和心理距离。演员在舞台上的行动逐渐收缩到角色身上，互相间的配合也越来越密切，从而大大提高了表演的自足性和整体化程度，可是跟观众的直接交流却越来越少，最终使舞台与观众席分隔为两个不能随意跨越的世界。这就是近代剧。

在《我的艺术生活》中，斯坦尼斯拉夫斯基（1863—1938）曾讲过一个他扮演易卜生《人民公敌》的主角史笃克曼（现通译斯多克曼或斯多克芒）医生的故事。当时正是俄国资产阶级革命的前夜，社会各方面的反抗情绪很强烈。就在彼得堡喀山斯基广场大屠杀的那天晚上，《人民公敌》照常开演，剧场里坐满了人，多数是知识分子。"得力于白天的悲惨事件，观众席中很激动，史笃克曼抗议词的每一句话中的，甚至最轻微的关于自由的暗示，都得到了反应。在戏的那些最料想不到的地方，掌声的雷鸣会

闯入戏里来。"①但斯坦尼斯拉夫斯基却认为：

> 和演出相伴的那些示威，只妨碍了我。我是被剧中事件的那一条完全不同的路线——史笃克曼对"真理"的爱，带引着前进的。我在剧中对我曾经爱过的那些人发怒，我通过史笃克曼的心灵的眼睛注视他们。我由衷地同情史笃克曼，当他的眼望着那些曾经是他朋友的人们的卑鄙心灵时，我了解他的感情。在那些时候，我害怕过，——是为史笃克曼害怕，还是为我自己害怕——我记不清了。我感觉到而且理解到：随着戏的逐步发展，我渐渐孤独起来，在戏的结尾我终于只剩一个人时，那最后一句台词："特立独行的人是最坚强的，"仿佛自动要全力冲出口来一样。②

这个故事充分说明了近代剧观演关系的特点：好像台口处有一堵看不见的墙（所谓的"第四堵墙"），隔开了演员和观众。演员必须学会当众孤独，只管自己做戏，而不管戏外的纷争。观众应该像局外人一样静静地观赏，直到落幕后再鼓掌叫好。演出中间的掌声或叫嚣，会严重干扰演员的情绪，向来不受欢迎。我们把这种观演关系称为封闭/隔离型。

在这种观演关系中，演员是通过"化身"的方式创造角色的。化身的途径主要有两种，一种侧重于外部表现，强调理性对情感和形体的控制，反对随意发挥；另一种重视内心体验，要求演员与角色合而为一，跟着感觉走，允许即兴创作。前者被称作表现派，后者是体验派。

角色的创造通常分为准备（排练）和表演两个阶段。在准备阶段，两派的观点比较接近，都要求演员反复钻研剧本，把握人物性格，体验情感反应，并为之找到适当的外部表现形式，在心目中形成明晰、完整的艺术形象。这也就是狄德罗称为"理想的范本"③，斯坦尼斯拉夫斯基叫作"内心视象"④，

① 〔俄〕斯坦尼斯拉夫斯基：《我的艺术生活》（瞿白音译）第 338 页，上海译文出版社，1984 年。

② 同上书，第 360 页。

③ 〔法〕狄德罗：《演员奇谈》，《狄德罗美学论文选》（张冠尧等译）第 281 页，人民文学出版社，1984 年。

④ 〔俄〕斯坦尼斯拉夫斯基：《演员自我修养》第一部，《斯坦尼斯拉夫斯基全集》第 2 卷（林陵、史敏徒译）第 99 页，中国电影出版社，1959 年。

**斯坦尼拉夫斯基扮演的
奥赛罗（1896）**

焦菊隐说是"心像"①的东西。表演的任务是，演员运用自己的形体、声音和情感，把这种心象转化为舞台形象，呈现在观众面前。两派的分歧主要集中在表演阶段，核心是演出中的演员和角色，即"两个自我"的关系问题。

表现派与体验派的分歧。表现派的思想源头可以追溯到法国启蒙主义思想家狄德罗。狄德罗认为，情感体验虽然是表演的基础，但放任情感会破坏戏的连贯一致，忽强忽弱，忽冷忽热，好坏无常，故情感要服从理智的节制，表演要有"范本"可依。这个范本或者是"从戏剧脚本中取来的"②，或者出自演员的想象，一旦形成，就要"坚决地守定那个理想不放"③，反复练习，"使这个模特儿依附到自己身上"④，演多少次都不变形。他说，演员"真正的才能"是模仿，模仿角色的各种"外部特征"，"至于他们是否动了感情，与我们本不相干"。"因此最伟大的演员就是最熟悉这些外在标志，并且根据塑造得最好的理想范本最完善地把这些外在标志扮演出来的演员。"⑤"演员不是在他们当真发怒的时候，而是在他们恰如其分地表演发怒的时候才给观众强烈的印象。"⑥

狄德罗的观点虽然过分强调理性（这是启蒙主义的特点），但他率先深入探讨演员的"双重人格"即两个自我的关系问题，却为现代表演学树立了第一块里程碑。所以，皮克林认为，"从真正的意义上来说，近代表演开始于一个演员——台维·加立克（1717—1779），和一本书——德尼·狄德罗

① 焦菊隐：《导演的艺术创造》之八《怎样创造人物》，《焦菊隐戏剧论文集》第82页，上海文艺出版社，1979年。
② 〔法〕狄德罗：《演员奇谈》，《狄德罗美学论文选》（张冠尧等译）第282页，人民文学出版社，1984年。
③ 同上。
④ 同上书，第283页。
⑤ 同上书，第326页。
⑥ 同上书，第346页。

的《关于演员的是非谈》"①。以狄德罗为分水岭,我们可以把话剧表演的历史分作现代和前现代两个阶段。二者的基本区别在于,前现代的表演是类型化的,而现代的表演却是性格化的。从类型化到性格化,话剧表演经历了一个逐渐脱掉各种内在的与外在的"脸谱",深入现实人生,关注个体生命的过程。在这个过程中,话剧表演由一些简单技艺的堆积,逐步升华为具有明确审美追求的艺术创造活动,演员则从作家的代言人或观众的玩物,变成了创造生气灌注的舞台形象的表演艺术家。

法国著名演员哥格兰(1841—1909)在实践中丰富了狄德罗的思想。他认为,第一自我是扮演者,是理性,其工作是根据作者意图构想出表现对象;第二自我是工具,是肉体,负责表现人物,创造角色。表演的出发点是角色的性格,而不是演员的个性,所以一个演员才能扮演各种人物。第一自我越具支配力,艺术家便越伟大。一旦失去控制,表演就会穿帮,从而露出演员的真面目来。因此,哥格兰曾经为他在一次演出时动情流泪而懊悔不已,认为这是演员不可饶恕的过失。哥格兰说:"理想的境界是:第二自我(肉体)象雕塑家手里的一堆柔软的粘土,可以随心所欲地把它捏成各种形状——罗米欧那样的翩翩公子,理查三世那样的外表丑陋而智力过人的驼子,费加罗那样的脸如狼狗、大胆莽撞的仆人。"②由此可见,表现派在表演上更重视外形的"肖真",排斥主体情感的介入。哥格兰宣称,"艺术不是'合一',而是'表现'"③。表现派即由此而得名。

1885年,英国著名演员亨利·欧文(1838—1905)发表《表演的艺术》,对哥格兰的观点提出质疑。他认为,演员表演时是要动感情的,没有感情就无法打动观众。但这并不意味着演员与角色完全合而为一,而是说他具有"双重的意识":角色意识促使他"充分表露一切适合时宜的感情",演员意识又要他"自始至终十分注意他的方法的每个细节"④,用技巧来增强戏剧

① 〔美〕杰里·V.皮克林:《表演简史》,见〔瑞士〕阿庇亚等《西方演剧艺术》(吴光耀译)第356页,上海文化出版社,2002年。《关于演员的是非谈》又译作《演员奇谈》。

② 〔法〕B.C.哥格兰:《演员的双重人格》,戏剧报编辑部编《"演员的矛盾"讨论集》第273页,上海文艺出版社,1963年。

③ 同上书,第284页。

④ 〔英〕H.欧文:《表演的艺术》,戏剧报编辑部编《"演员的矛盾"讨论集》第263页,上海文艺出版社,1963年。

的紧张性与真实感。欧文说："演员如果未能真正把握人物性格，而只是借助于某种优美的姿态和智慧，单纯地背诵一下台词，那么他的表演将是不真实的。"①随后，意大利著名演员萨尔维尼(1829—1916)撰文支持并发展了欧文的思想。萨尔维尼认为，演员是角色自我表现的工具，在演出中必须"用他(引者按：指角色)的脑筋去思想，用他的感觉去感觉，和他一起哭，和他一起笑，让我的心胸为他的情感而感到痛苦，爱其所爱和恨其所恨"②。演员"能感动观众到什么程度，也正决定于他自己曾受感动到什么程度"③。因此，他反对过分理智化、技术化的表演，主张在情感体验的基础上创造角色。这就是所谓的体验派。

"斯坦尼斯拉夫斯基体系"综合了双方的长处，又避免了两派的偏失。《斯坦尼斯拉夫斯基全集》的主编克里斯蒂说："体验和体现诸元素在创造舞台形象的创作行动中是联合为一的，所以如果不从体验和体现诸元素的总体出发，就不可能正确地理解斯坦尼斯拉夫斯基'体系'。"④

斯坦尼斯拉夫斯基的体系是建立在他的"有机天性"理论上的。他认为，人的天性具有无限发展的可能性，是生存环境塑造了人的个性。这是人与人互相理解的基础，也是演员化身表演的心理学前提。所以，斯坦尼斯拉夫斯基要求演员"从自我出发"⑤，设身处地，"通过意识达到下意识"⑥，彻底化身为角色。"这就是说：在舞台上，要在角色的生活环境中，和角色完全一样正确地、合乎逻辑地、有顺序地、象活生生的人那样地去思想、希望、企求和动作。演员只有在达到这一步以后，他才能接近他所演的角色，开始和角色同样地去感觉。"⑦演员的自我体验越深，入戏越彻底，就越能排除外

① 〔英〕H. 欧文：《表演的艺术》，戏剧报编辑部编《"演员的矛盾"讨论集》第 257 页，上海文艺出版社，1963 年。

② 〔意〕T. 萨尔维尼：《演员的冲动与抑制》，戏剧报编辑部编《"演员的矛盾"讨论集》第 298 页，上海文艺出版社，1963 年。

③ 同上书，第 295 页。

④ 〔俄〕格·克里斯蒂：《原编者说明》，见《斯坦尼斯拉夫斯基全集》第 3 卷（郑雪来译）第(6)页，中国电影出版社，1961 年。

⑤ 〔俄〕斯坦尼斯拉夫斯基：《对剧本与角色生活的实感》，《斯坦尼斯拉夫斯基论文讲演谈话书信集》（郑雪来、汤茀之、姜丽、孙维善译）第 706 页，中国电影出版社，1981 年。

⑥ 〔俄〕斯坦尼斯拉夫斯基：《演员自我修养》，《斯坦尼斯拉夫斯基全集》第 2 卷（林陵、史敏徒译）第 422 页，中国电影出版社，1959 年。

⑦ 同上书，第 28 页。

界的干扰，无论台下发生什么事，都无法把他从角色中拉出来。于是，就有了前引斯坦尼斯拉夫斯基扮演史笃克曼医生的那一幕。

斯坦尼斯拉夫斯基非常重视演技，为此提出了一整套关于演员形体和发声训练的方法，有时甚至自称是"培养演员业务技巧的体系"①。他说："没有一种艺术是不需要技术的。技术的完美是没有最后尺度的。"②他的《演员自我修养》一书，大部分是谈语言和形体训练，谈节奏、控制等表演技术的。他要求演员把这些基本技能化为自己的第二天性，即成为演员独特的艺术品性，以便演戏时能够准确地表现角色。

斯坦尼斯拉夫斯基并不完全排斥表演中的即兴创作，甚至把它看作演员创作个性的一种表现形式。他认为，体验和技术的结合就划定了角色内心和外形的大致轮廓，而演员的每一个具体动作却很难做到一成不变。因为每一次演出，实际上都是一个再体验的过程，必然会有新的感受，产生新的灵感，随之带来动作的调整或改变是很正常的。他反对的是脱离控制或超出情境的规定性，意在哗众取宠的即兴表演。

斯坦尼斯拉夫斯基第一次使话剧表演艺术从演员培养到舞台实践有了完整的科学体系，影响及于全世界。我国优秀的话剧表演艺术家，大多是在斯坦尼斯拉夫斯基体系的启迪和熏陶下成熟起来的，其中最具代表性的是金山、赵丹、蓝马、于是之、李默然等人。而所谓的"北京人艺演剧学派"之说，如果成立，也是在斯坦尼斯拉夫斯基体系

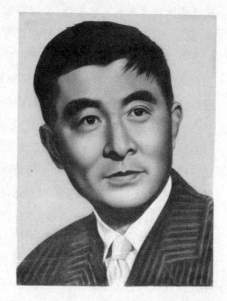

赵丹

① 〔俄〕格·克里斯蒂:《斯坦尼斯拉夫斯基的著作〈演员自我修养〉》,见《斯坦尼斯拉夫斯基全集》第 2 卷(林陵、史敏徒译)第(6)页,中国电影出版社,1959 年。
② 〔俄〕斯坦尼斯拉夫斯基:《我的艺术生活》(瞿白音译)第 507—508 页,上海译文出版社,1984 年。

的影响下形成的。

二、角色创造中的两对关系

　　体验与表现,包含着话剧表演艺术的全部奥秘。二者的区分主要表现在理论上,而在实践中,正如于是之所说,"第一自我、第二自我不可能分得那么清","没有单纯的从内到外的表演创造方法,也没有单纯的从外到内的创造方法"。① 在中国,纯粹的表现派正如纯粹的体验派一样,并不多见。大概只有一个袁牧之,可以称得上比较典型的表现派演员。其他话剧演员则只能说存在某种倾向或偏向而已。同样是体验,有的演员让角色迁就自己,把所有的角色都演成了他本人,这就是人们通常所说的本色演员。有的演员则把自己变成了角色,张三李四,绝不雷同,是为性格演员。一般来说,前者戏路窄,只适合演某一类角色,而后者戏路宽,可以演各种角色。本色演员能达到多高的艺术成就,关键要看他所扮演的角色是否接近本人的气质、禀赋、形象条件,而性格演员则要看他体验角色内心世界的深度及动作想象力。体验如果缺乏控制力,便很容易失去应有的分寸,同时也就失掉了艺术之美。20 世纪 20 年代末,田汉领导的南国社演戏,就曾几次出现演员演自己熟悉的生活,深陷内心体验而哭得无法下台的情形。而表现如果没有内心体验的支撑,不是走向公式化,就是流于哗众取宠。中国旅行剧团(1933—1947)的"台柱子"唐若青演戏,就经常用一些程式化的动作表现各式各样的都市女性,结果把所有的角色都演成了她自己的样子。她演的戏很多,但能给人留下深刻印象的大概只有一个陈白露。

　　优秀的话剧演员在创造角色的过程中,对不同的表演方法往往都是兼收并蓄的。正如金山在总结其创作经验时所说的:"没有体验,无从体现;没有体现,何必体验;体验要深,体现要精;体现在外,体验在内;内外结合,相互依存。"②他在排演《屈原》时,为了找到角色特有的情感状态和外在表现,除了深入钻研剧本和各种有关历史文献以外,还有相当长一段时间,

　　① 于是之:《生活·心象·形象》,《于是之论表演艺术》第 66、69—70 页,中国戏剧出版社,1987 年。
　　② 金山:《恢复和发展我国话剧表、导演艺术的现实主义传统》,《金山戏剧论文集》第 54 页,中国戏剧出版社,1986 年。

"无论在江边、在人行道上、在屋内,都穿着长袍,拢着长袖,不停地、缓慢地迈着方步,默默地吟味《楚辞》和剧本的台词,一天复一天,脑子里模模糊糊出现了我的屈原形象"①。这是角色最初的"内心视像"或"心象"。而要把它转化为舞台形象,还得有一个外形化、具体化的过程。于是,金山开始了外形的设计,根据一些古代的石像拓片,画了不少屈原行吟坐卧的草图,特别是回忆起过去拜师学唱戏时一些著名京剧演员的身段、亮相、动作、行腔等等。他说:

金山

> 我除了回忆这几位老前辈的关于表演的卓见之外,还计划着把京戏里的某些身段、说白,运用到屈原身上去。我关紧了房门,穿着特制的代用古装长袍,在一边反复琢磨、练习台词的同时,一举一动、一招一式地加以设计,我把戏曲里抖袖、撩袍、甩发、圆场等等动作,组织了进去,把台词与身段结合起来,力求其富于表现力,力求其美观。经过久练之后,把这些可以表达内心激情的动作,变成为近乎下意识的行动,达到得心应手、意到神随的境界。这时候,我的外在的一切活动,都成了有灵魂的东西,到时非那样做不行。②

如"雷电颂"之前的大甩发,非常富于形式美,又充满了激情,自然而然,水到渠成。这个动作既是戏剧情境和人物性格交相作用的必然结果,也是对戏曲手法的巧妙化用。从体验出发寻找与人物心性相吻合的外在表现,借戏曲表现手法强化角色的抒情色彩,最终达到二者化而为一的境界,是金山塑造屈原的基本经验。在金山的表演中,你是很难把体验和表现剥离开的。这也是所有优秀话剧演员的一个共同特点。

一台戏是一个整体,角色的创造离不开互相的刺激与配合。在戏曲表

① 金山:《我怎样演戏》,《金山戏剧论文集》第 11 页,中国戏剧出版社,1986 年。
② 同上书,第 12 页。

演中，主角与配角、配角与配角，唱念做打、迎合避让，位置该怎么站、各种动作如何衔接与过渡，都有一定的成规。话剧表演，除了反复轮演的剧目以外，凡新上剧目，必须经过粗排走位置、细排找感觉，合成为一体的严格排练。但排戏的过程观众是看不到的。观众看到的是成品，是由一个个连续进行的戏剧场面构成的艺术整体。演员进了戏，就变成了角色，角色与角色配合，就演成了一出戏。

　　凡是优秀演员，都有一个共同的特点，就是动作连贯得体，好配戏，容易调动起对手的感情。人们都说，在话剧《骆驼祥子》里，舒绣文和英若诚把虎妞与刘四爷那种畸形的父女关系给演绝了。两位演员之间"似乎有一种默契，互相探索，互相判断，你硬我软，你软我硬，一搭一扣，精彩极了"①。例如第四幕"祝寿"的最后一个场面"决裂"：双方言来语去，互相刺激，矛盾不断激化。虎妞一忍再忍，终于忍无可忍，决心豁出去拼个鱼死网破。刘四爷见机不妙，把矛头转向祥子，用言辞激他，羞辱他，想把他赶走，留下虎妞。虎妞夹在中间，眼光在两人身上跳来跳去，不知如何是好。等到祥子气愤之极，转身欲走时，她知道，最后关头到了。这时候，英若诚的语气自然收住，

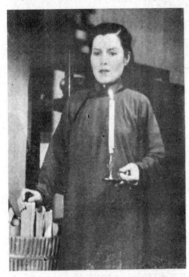

舒绣文饰演《北京人》里的愫方

一个极短的沉默，戏便传给了舒绣文。只见她略微一顿，突然两眼发光，斩钉截铁地说："祥子，等等走！"接着转向刘四爷说："……我已经有了，祥子的，他上哪儿我也上哪儿，你是把我给他呢，还是把我俩一齐赶出去？听你一句话！"戏又回传给了英若诚。舒绣文念这段台词时，口气峻急，神情狂放，半撒野半要挟，充分展现了虎妞的反抗和希冀。可是，当车夫扛起祥子的行李，虎妞真的跟他离开这个家时，不禁悲从中来，于是号啕大哭起来。这一哭，把一个弱女子的复杂心态袒露在舞台上，出

　　① 赵蕴如：《舒绣文演虎妞》，张仁里编《论话剧导表演艺术》第 2 辑第 90 页，中国戏剧出版社，1985 年。

走毕竟不是她的初衷啊！戏演至此，一个血肉丰满的虎妞已经活灵活现地站在了观众面前，让人永远也忘不掉了。

演员与演员之间的交流，是通过动作与反动作的方式进行的。从这段戏上可以看出来，虎妞的反抗性是在刘四爷的刺激下，不断强化，逐步呈现出来的。演出时，舒绣文必须从对手英若诚的动作中，切实感受到这种刺激，才能做出适当的反应，把戏演下去。而英若诚也必须适时地给对方以刺激，该强则强，该弱则弱，该收则收。这种默契，需要经过反复排练、调整与磨合，才能达到。"表演上的准确性，不在于外在的举止，而在于人物的思想感情的闪耀的瞬间。这种闪耀的瞬间，独自一个剧中人是演不出来的，必须和同台剧中人的思想感情相互联系、相互影响、相互传递与接受，最后发展到两个剧中人的思想感情针锋相对的瞬间，才会出现。"①所以，话剧要求演员在台上真听、真看、真想、真做，不得走神或懈怠。任何环节上的松动或脱节，都会影响演出效果。

第三节　戏曲程式与角色创造

一、程式与行当

戏曲演员是如何创造角色的呢？人们马上就想到了表演程式：唱有唱的腔调，念有念的规矩，做有做的范式，打有打的套路，相应地也就有了音乐、动作等各方面的程式。"这些程式，都是体验生活创造形象的结果，当它再创造时，程式又成为创造形象的手段了。"②京剧是中国传统戏曲流布最广、表现力最强，也最具代表性的剧种，唱、念、做、打俱全，程式最为严谨完善。

京剧的音乐程式由唱腔和器乐组成。器乐含打击和弦索两部分，俗称文武场面。板、鼓、锣、钹为"武场"，由板、鼓领奏；京胡、二胡、月琴、三弦、笛子、唢呐之类为文场，京胡主奏。器乐的主要任务是伴奏和渲染气氛，根

① 　金山：《我怎样演戏》，《金山戏剧论文集》第 6 页，中国戏剧出版社，1986 年。
② 　阿甲：《生活的真实和戏曲表演艺术的真实》，《戏曲表演论集》第 134 页，上海文艺出版社，1962 年。

据伴奏对象和情境的需要,可以奏出各种各样的锣鼓点与曲调来。伴随老
生(如《空城计》里的诸葛亮、《斩黄袍》中的赵匡胤)踱方步的是滞重的锣
钹声"仓且仓且……",而小姑娘红娘(《红娘》)、孙玉姣(《拾玉镯》)轻盈的
脚步总是踩在小锣"台台台台……"的节奏上,到了两军对阵(如《霸王别
姬》起首的"挡棒攒")时,则金鼓齐鸣,如狂风暴雨,极力渲染激烈的战斗气
氛。京剧的打击乐非常丰富,鼓、板、锣、钹再加轻重缓急的配合,形成花样
繁多的"锣鼓经",如各种"冲头"和"抽头",快、慢"长锤",快、慢"扭丝",
软、硬"脆头","四击头""急急风""马趟子"等等,大约有二三百种。

京剧唱腔主要由[西皮]和[二黄]两大板腔系统,及一些从地方戏借来
的曲牌和各种民间小调化合而成。调性或高亢激昂,或低回婉转。根据节
奏的快慢,又分出各种不同的板式,如慢板(4/4 节拍,一板三眼)、原板(2/4
节拍,一板一眼)、流水板(1/4 节拍,有板无眼),以及在此基础上略加变化
而成的快三眼、二六板、快板、摇板、散板、导板等。各种板式具有不同的表
现力,或急促或从容,有的宜于说理,有的适合抒情,有的便于叙事。把这些
唱腔板式按一定的规格尺寸组合起来,再配以适当的器乐,就形成了京剧特
有的音乐程式。

念白也有程式。京剧老生、花脸、丑角用真嗓(大嗓),青衣用假嗓(小
嗓),小生则用一种特殊的"真假嗓"。身份、地位较高,扮相端庄,性情严肃
的角色,如老生、正旦、青衣、老旦、花脸、武生、小旦都念韵白,而花旦、刀马
旦、彩旦和小花脸(文、武丑)则念京白。有些戏中的丑角,由于历史或题材
的原因,还要说一种特殊的"苏白"。如《金山寺》里的小和尚、《荡湖船》里
的李金富等,讲的都是这种近似苏州方言的话。韵白以中州韵十三辙为归
韵标准,字头分尖团,没有入声,念起来抑扬顿挫、铿锵悦耳,极富韵律感,比
较适合于表现慷慨激昂或沉痛哀婉的悲剧情绪。京白说起来清脆响亮,流
利婉转,接近口语,故常用于表现活泼俏皮的喜剧内容。无论韵白、苏白还
是京白,都要求声情并茂、字正腔圆,富于音乐美。再加上引子、定场诗、背
躬和各类套话,念白的程式化还是很明显的。

**动作程式大体包括手、眼、身、发、步五个方面的形体动作,俗称"五
法"**。每一方面又包含着多种多样有着细微差别的技巧和规范。齐如山撰
《国剧艺术汇考》,开列徒手指示动作七式三十二种,台步五十三种,舞袖动
作则高达七十四种之多。再加生、旦、净、丑各有规矩,动作程式的总量难以

尽数。譬如上马,必须包括持鞭、纫镫、抬腿、转身、下蹲几个细节;净角抬腿要高,两腿岔开,下蹲要深,以示有力;生角的幅度就小得多;旦角微微示意即可;而武生则须大跨大蹲,以求姿态壮美。什么行当,"什么时候用哪一种是不能错的"①。

翻打程式是表现战斗场面的,有武打和跟头两项内容。武打又分单打和群战两类。一对一的单打套路,常以双方使用的兵器命名,如单刀对长枪称作"单刀枪","双刀枪"则是双刀对长枪。若一方打失了兵器,对方使长枪朝其左右腋下各扎一下,再扎脖绕头,如是者三,共九枪,就叫"扎九枪"或"扎脖枪"。群战,双方人数相等叫"荡",有几个人就叫几股荡。一对多,则称"攒"。最简单的是"挡棒攒",即扎硬靠的武将持兵器在敌阵中来回走"过合儿",表示驰骋疆场,英勇杀敌。攒多数有打有翻,场面很好看,如表现步战的"翻攒",主将之外,双方兵丁花插着翻"高毛儿"(跟头),出几个人就叫几毛攒。"打出手"则是武旦的拿手好戏:以武旦为中心,手脚并用,连踢带打,同几个角色配合着表演投掷兵器的特技。跟头用以表现角色的扑、跌、纵、踊、跳、跃等动作,幅度有大有小,有高有低,如吊毛、扑虎、枪背、台旋、云里翻等等,种类极多。

此外,行当也是戏曲程式的一个重要方面。它既是演员专业技能的分类,也是所扮角色的性别、年龄、身份、性情及其审美特性的分类。"行当"一词在古代典籍中,亦称"部色"(王骥德《曲律》)、"脚色"(李渔《闲情偶寄》)或"角色"(黄旛绰《梨园原》)。今人常连用之,称角色行当。其实,脚(jiǎo)色与角(jué)色,虽有关联,但并非一事。前者大约相当于现今所谓的"行当",后者主要指演员所扮演的人物,重点不同。这种差异是在长期的历史演变中形成的。

习惯上,人们把戏曲行当分作生、旦、净、末、丑五大类。近代以来,由于不少剧种的末行已经并入生行,所以生、旦、净、丑就成了戏曲行当的四种基本类型。每一种大行当中,通常都包括更加详细的分工。如京剧,生行之下,又细分为老生(须生)、武生、小生等脚色;按照演员所扮角色的身份、性格、装扮特点,老生又有安工、王帽、衰派、靠把、硬里子(二路)等更加详细

① 齐如山:《国剧艺术汇考》第 66 页,辽宁教育出版社,1998 年。

的分工。其他各行莫不如此。可以说，粗中有细是京剧行当体系的一大特色。粗要求演员一专多能，细则要求演技更加精妙，更加贴近角色。

戏曲各行当所扮演的人物都有一定的范围，化什么妆，穿什么衣，戴什么帽，皆有例可循，表演也有相应的程式、技巧、手法和严格的技术规范，因而呈现出不同的艺术风格。京剧里的靠把老生，俊扮不勾脸，戴白三络髯口，扎硬靠，拿长把兵器，连唱带打，多扮演一些老当益壮、慷慨激昂的武将，如《定军山》里的黄忠、《战太平》中的华云等。青衣所扮人物，则都是一些贤淑端庄的贤妻良母或节妇烈女，因而以唱为主，念、做为辅，如《武家坡》中的王宝钏、《桑园会》里的罗敷之类。而花旦正好相反，以念、做为主，扮演的角色也比较广泛，既有天真烂漫的小姑娘，如《拾玉镯》里的孙玉姣，也有《一匹布》里沈赛花那样爽快俏皮的少妇人，还有潘金莲（《挑帘裁衣》）、阎惜姣（《坐楼杀惜》）之类为情色杀人或被杀的角色。表演程式只是一些高度抽象的艺术符号，能指很宽泛，而其所指，即某种腔调或一招一式的具体含义，则只能在与特定的行当角色以及剧情结合起来以后才能确定。演员的行当划分，实际上意味着演员跟表演程式的初步结合，是演员进入角色的第一步。

行当是连接抽象的表演程式和具体戏曲角色的一座桥梁，不经过这座桥演员便无法进入角色。阿甲说："行当是概括的，它概括了某一类型人物

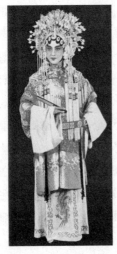

京剧青衣　　　　　　京剧长靠武生　　　　　　京剧武丑

的特征,但它本身又是抽象的。所以拿老旦这一行当来表现崔老夫人(引者按:《西厢记》人物)时,必须和崔老夫人这个人物的具体性格结合起来,又是老旦的程式,又不是一般的老旦,而是崔老夫人。"①戏曲演员创造角色,都要经过这样一个从程式到内容、从抽象到具体的意义还原、落实过程。好演员能从行当里演出角色来,差一些的则很容易流于演行当,演技术。

二、角色创造与程式翻新

戏曲角色是用表演程式创造出来的。演员登场前,首先要按固定的"脸谱"化妆,按行当穿戴行头(化装问题详见第八讲),使所扮角色进一步形象化、具体化。只有当锣鼓响起,演员登场以后,才算真正进入了角色。至于上场后戏该怎么演,自然不在话下——演员们已经从前辈艺人那里学得了一套套表演程式,只需按照剧情的需要,把它们重新装配起来,就能创造出各种各样的角色。试以主角的出场为例略做说明。

京剧角色的出场方式很多,依身份、地位、性情、行当和排场的需要而定,仅齐如山《国剧艺术汇考》就开列了八十多种,其中尤以主角最为讲究。净场后,有时用旗牌对子"引出",有时用一句"闷帘[导板]"从后台"唱出",有时用锣鼓点"托出",目的只有一个,就是力求鲜明生动,给观众留下深刻印象。

"引出",一般只用于地位显赫的文官武将皇亲国戚。如梅兰芳的《贵妃醉酒》,在[二黄小开门]的乐曲声中,六宫女持符节先行,随着一声"摆驾"的内白叫板,杨贵妃着凤冠古装而上,两宫女掌扇随后。杨唱哀婉凄恻的[四平调]:"海岛冰轮初转腾……皓月当空",边唱边舞,斜线走到台口,转身,亮"顺风旗"相。然后左手持扇平伸(手心向上),右手翻袖上扬,目视左前方,横行到台中,唱"恰便似嫦娥离月宫",转而从上场门口横行向台中,右手持扇平伸(手心向下),左手翻袖上扬,眼光转向右前方,唱"奴似嫦娥离月宫",再一个"顺风旗"。台步从左到右,再从右向左,眼光则正好相反,扇面一正一反,翻袖有左有右,亮相成双作对,动作对称,同中有异,面部表情也不尽相同,展现出杨贵妃初见皓月时的欣喜和以嫦娥自况的寂寞。

① 阿甲:《戏曲导演工作中的几个问题》,《戏曲表演论集》第220—221页,上海文艺出版社,1962年。

梅兰芳《贵妃醉酒》

跟先行上场"搭架子"（做铺垫）的裴力士、高力士见过后，杨念四句上场诗"丽质天生难自捐……"（套用白居易诗句），然后自报家门，"本宫杨玉环。蒙主宠爱封为贵妃。昨日圣上传旨，命我今日在百花亭摆宴"，从此进入正戏。①

"唱出"，如《武家坡》里主角薛平贵的出场。因为《武家坡》原是《王宝钏》中较靠后的一折，角色的身世经历和故事情节前边已经敷演清楚，所以薛平贵出场前，先在幕后（闷帘）唱［西皮导板］"一马离了西凉界"，然后上场，音乐过门，接唱［西皮原板］"不由人一阵阵泪洒胸怀。……柳林下拴战马（转［散板］），武家坡外。（下马介）见了那众大嫂细问开怀"。② 这段沉郁平缓的［西皮原板］，一句一击锣，历数十八年来薛平贵所受王允与魏虎的侮辱和迫害，如泣似诉，为后来的戏剧冲突做了铺垫。行腔转为比较自由的散板，则表现了薛平贵重返家乡，问讯亲人时故作镇静的特殊心情。

"托出"，如著名武生李万春主演的《打虎》：

　　武松穿着青褶子，提着哨棒，在"快长锤"中大踏步上场，到九龙口

　　① 梅兰芳：《贵妃醉酒》，《中国地方戏曲集成·北京市卷》上卷第 60 页，中国戏剧出版社，1959 年。
　　② 北京市戏剧编导委员会编辑：《京剧汇编》第 21 集（全部《王宝钏》）第 75 页，北京出版社，1957 年。

起西皮散板,这时武松边走边唱:

> 离却了柴家庄阳关路径,为兄长哪顾得戴月披星。提哨棒绕
> 街巷,家乡来奔——
>
> 唱完这句时仍旧往前走个小圆场,直到听到后台搭架子——"好
> 酒啊!"才有一个停顿。……在听到叫卖声后武松接唱:"听得酒保唱
> 连声。"这才决定沽饮几杯,歇一歇再走。①

[快长锤]的锣鼓点,有力地烘托了武松步履匆匆的急切心情。该剧为全本
《义侠记》中的一折,虽然没有上场诗和自报家门,但从这段随意挥洒的[西
皮散板]里,观众是不难理解武松的来头的。

上述加了着重号的术语,都跟表演程式有关。青褶子,黑色,为贫寒刚
直的角色穿用,《击鼓骂操》中的祢衡亦着此装。[快长锤]是锣鼓点(打击
乐程式)的名称,音乐尺寸是:匡七台七　匡七台七｜匡七台七　匡七台七
｜匡七台七　匡｜,常用于制造急促气氛。"九龙口"为打鼓佬所坐的位
置,在旧式戏台后部靠近上场门的地方。[西皮]是京剧的主要唱腔之一,
曲调以 6̣ 、3̣ 为主音,多用大跳和切分,旋律起伏跌宕,节奏铿锵有力,生腔
为宫调,旦腔为徵调,唱时眼起板落②,风格高亢激越。此处唱[西皮]
腔,有利于表现武松豪爽的性格和将至家乡时明朗喜悦的心情。而[散板]节奏
散漫,演员可根据角色的心情自由发挥。因武松是边走边唱,所以采用了这
种板式。"家乡来奔——"后接一个"小圆场"表示霎时间走过了相当长一
段路。为演员接下来的动作提供支持名曰"搭架子",有了这个支点,武松
才能接着唱下边的词,表示到了一个酒家。另外,这段戏起唱前有一开唱过
门,唱时用胡琴托腔,慢拉慢唱,唱句间要打[一击锣](嗒仓),音乐程式把
所有的动作组织成了一个整体。这些术语都属京剧特有的程式范畴,不了

① 李万春:《我是怎样演武松与关羽的》,中国人民政治协商会议北京市委员会文史资料
研究委员会编《京剧谈往录续编》第 446—447 页,北京出版社,1988 年。着重号为引者所加。

② "板""眼"是中国戏曲特有的音乐节拍形式。当演员歌唱时,"打鼓佬"(即鼓师,作用
略同于音乐指挥,坐于文武场面的上首,即俗称"九龙口"那个地方)左手持一副檀板,右手操
一根鼓键子,打一下檀板即一板,击一下"单皮"(单面小鼓)就是一眼。眼起板落,意思是起唱
时第一字从眼上唱起,最后一字则要落在板上。演员的唱腔和胡琴过门儿要讲究够板,即够得
上节拍。因行腔吐字和板眼之间的搭配不同,而形成碰板、顶板、摇板、散板、耍板、闪板、踩板、
滚板、数板等各种板式和唱法。

解这些动作或音乐程式，是无论如何体会不出武松的身份、性格和此时此刻的心情的。

程式的具体含义是在表演过程中确定的，"离开了具体的戏，就没有具体内容，只成为一种技术单位，不成为完整的形式"①。由于戏曲舞台上没有预设布景，所以演员必须通过这些舞蹈动作和音乐程式，才能进入戏剧情境并获得确切的情感体验。离开程式，就无法接近和创造角色，离开角色，程式也没有意义，这是戏曲表演艺术的一大特点。

程式是固定的，但运用起来却可以灵活多变，充分演绎人生的喜怒哀乐。京剧表演一般都须面向观众，起码得给观众"六分脸"，以便看得清面部表情。例如京剧折子戏《三堂会审》，演的是苏三跪在察院大堂上，如何应对巡按、藩司、臬司三人的反复讯问。苏三叩头时面朝里对着问官，唱时却反过来转向了观众。所以，当苏三从声音中听得问官好像是王金龙（正是苏三以前的情人），欲抬头窥视时，动作却是以水袖挡脸，略内转向公案。两人目光一碰，伴随着一记小锣，把两人此时此刻的惊诧心情点送给了观众。接着是一个锣鼓点［凤点头］，作用类似于标点符号，以加强演唱的节奏感，并突显角色的心理活动。然后苏三转唱［西皮流水］："上面坐的王金龙。是公子就该把把我来认，（又一个［凤点头］，以突现上下句的思想逻辑）王法条条不徇（呐）情。上前去说几句知心话，看他知情不知情。"②这段唱，叙述的是角色略显轻松的内心活动，所以用了节奏稍快、叙述性较强的板式［西皮流水］。它的作用近似于旁白或背躬，不是唱给王金龙，而是唱给观众的。若从生活真实来判断，上述动作和唱词都迹近于荒谬，但这正是京剧表演艺术的特点。它并不注重摹仿生活，而是把便于观众欣赏演员的才艺放在了表演的第一位，从而拉开了和实际生活的距离。

当堂问案的情节，几乎都是这样表演的。所以，《四进士》里宋士杰初见顾读时，一般也是先面向里叩头，然后转向外跪，再念那一大段韵白："嗨嗨，阎王不要命，小鬼不来传，我是怎样得死呀！……"但周信芳的表演却

① 阿甲：《再论生活的真实和戏曲表演艺术的真实》，《戏曲表演论集》第147页，上海文艺出版社，1962年。

② 张慧、金从、潘仲甫、常静之编著：《名剧·名人·名唱——中国传统戏流行唱腔选》第95—96页，人民音乐出版社，1989年。这是程砚秋的唱法。

始终背着观众,面朝里跪在下场台角,和顾读形成一个斜对面。念白时语调抑扬顿挫,节奏越来越快,把一个巧言善辩、尖酸老辣却又不乏正义感的老讼师形象活现在观众眼前。观众虽然看不见演员的面部表情,却能从肩部耸动和颈项伸缩的节奏感上,充分体会到人物剧烈的情感活动。这是一种变通,戏曲演员的创造性,就体现在对已有程式的适当变通和活用当中。

　　周信芳演老生戏,有很深的内心体验,善于相体裁衣,活用旧程式,创造新规范,从不卖弄技巧,为京剧表演的个性化开辟了新的道路。"一方面他的每一动作都不曾离开京剧的规矩方圆,另一方面他又绝不曾受这些规矩方圆的拘束而流于形式。他深切地懂得从人物性格出发、从内心的思想感情出发的表演基本原则,而当他由此出发,形成了具体的唱、白或身段、动作时,他也绝不使其成为琐碎的自然主义的东西,而是非常圆到、自自然然地提炼成为与京剧的规格相一致的东西。"①张庚说:"戏曲演员在创造角色方面的最大特点,应当说是舞蹈表演的性格化。"②但张庚所说的"性格化",其实是类型化的古代性格,离个性化的现代人还很远。而周信芳却给程式化的京剧表演艺术注入了个性化的内容,从他创造的宋江(《乌龙院》)、萧恩(《打渔杀家》)、徐策(《徐策跑城》)和宋士杰等角色身上,观众看到的不仅是一些古代人物,而且还有周信芳的人格和生命体验。这是十分难能可贵的。

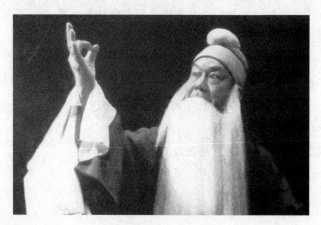

周信芳《宋士杰》剧照

　　① 沈仁杰:《试谈周信芳先生的〈打渔杀家〉》,《周信芳艺术评论集》第235页,中国戏剧出版社,1982年。
　　② 张庚:《戏曲艺术论》第112页,中国戏剧出版社,1980年。

从程式行当到角色个性,必然涉及戏曲程式的创新和细化问题。 各行当都有程式,但并不是一开始的时候就很完善、很细致,而是在表演实践中不断丰富起来的。阿甲说:"从戏曲程式和体验的关系来看:在起初,程式总是从具体的体验而逐渐形成,这也可以叫做由内而外;到后来,既分了行当,又要在行当的基础创造角色,由类型到个性,这也可叫做由外而内。类型和个性有矛盾,互相之间,有破有立,既有一定规格,又要发展,戏曲的舞台艺术就这样逐步提高。"①演员为了创造某个具体的角色,设计出这么一个动作,那么一个舞姿,从别处借来一段曲调,或对原有唱腔做些改动,演出后得到同行的认可,被挪用到其他人物身上,一传二,二传三,并逐渐得到观众的认可,最终便成了新的程式,甚至孕育出新的行当、流派。京剧的脸谱、盔头之类,也都是在这种推陈出新、流派衍化的过程中日渐丰富,不断贴近人物、贴近生活的。

当然这种贴近,是丰富和发展,而不是另起炉灶,否则就不是京剧了。

思考题:

1. 话剧演员为何必须具备动作想象力?

2. 在近代剧表演中,表现和体验为何无法截然分开?

3. 为什么说戏曲演员创造角色的过程是由抽象到具体?

参考书:

1. 郑君里:《角色的诞生》,中国电影出版社,1981年。

2. 〔俄〕斯坦尼斯拉夫斯基:《我的艺术生活》(瞿白音译),上海译文出版社,1984年。

3. 张庚:《戏曲艺术论》,中国戏剧出版社,1980年。

4. 张赣生:《中国戏曲艺术》,百花文艺出版社,1982年。

① 阿甲:《戏曲导演工作中的几个问题》,《戏曲表演论集》第218—219页,上海文艺出版社,1962年。

第七讲

导演与导演艺术

第一节　导演其人其事

一、什么是导演

导演的诞生。汉语中的"导演"一词有两重意思：一指戏剧、电影排演活动的指导者，名词；二指戏剧、电影排演过程中的指挥调度工作，动词。作为名词的"导演"是 19 世纪末才出现的，人们一般把德国的梅宁根公爵乔治二世(1826—1914)视为戏剧史上的第一个导演，而戏剧活动中的导演工作，从戏剧出现的那一天起，就以各种形式存在着。在古希腊的大酒神节上，为了参加竞赛，戏剧诗人必须亲自指导演员和歌队进行排练；整个中世纪和文艺复兴、启蒙运动时期，大约 1500 年，职业演员在戏剧活动中占据着举足轻重的地位，所以戏剧的排练和演出通常都是在主要演员(大多也是剧团或剧院的老板)的领导下进行的。这从莫里哀《凡尔赛即景》中主角(莫里哀)在排戏时分配角色、指导排练的场面上，可以得到证明。文艺复兴以后，舞台设施，如灯光布景等有很大的改进，戏剧内容亦日趋繁复，特别是群戏场面的增加，亟需一个专门人才，把舞台艺术的各个部门和众多角色组织成一个有机的整体。乔治二世公爵，以其特殊的地位和对戏剧艺术各方面(特别是舞台美术)的精深理解，在自己组建的"梅宁根剧团"中第一次实行了严格的导演制度，经过反复排练，使情景与动作完全融为一体，从而大大提高了戏剧舞台艺术的整体性。通过旅行公演，梅宁根剧团的成功经验很快传布到欧洲各国，开创了演剧史上的一个新时代。

导演在中国的出现是相当晚近的事，最早大概可以追溯到 1916 年张彭春在南开新剧团导演《醒》和《一念差》诸剧。但导演地位的真正确立，却是在 1923 年洪深为上海戏剧协社导演《少奶奶的扇子》和《泼妇》的时候。从

此以后,话剧排演才普遍实行了导演负责制。戏曲导演出现得更迟一些。因为晚清以来,雅部(昆曲)萎缩而花部(地方戏)勃兴,花部以演员为轴心,剧目和表演皆师徒相授,秘不示人,故师傅在一定意义上也就是导演。话剧兴起以后,影响及于戏曲,特别是京剧,一方面开始尝试使用布景,一方面雇用文人创编了大量新剧目。为了弥补新剧目与旧演技之间的矛盾,这些文人编剧便自觉不自觉地参与到演员的身段和唱腔设计当中,起到了某些导演的作用。著名编剧翁偶虹说,他"在编写剧本的过程中,不仅仅是伏案执笔,而且还要担任没有导演职称的排戏者,为鼓师写全剧的锣鼓提纲,为舞台工作者写全剧的检场提纲,为剧中角色设计穿戴扮相,为剧本演出而到后台把场,并以编剧者的身分,组织剧团,随团到各地演出"[1]。这些"文人编剧,都是京剧的爱好者,对于京剧的艺术规律,有不同程度的探讨与研究,甚至还能粉墨登场,与演员时相过从"[2],多方面影响着京剧舞台艺术的格局和风貌。如齐如山之于梅兰芳,罗瘿公之于程砚秋,陈墨香之于荀慧生,等等。20世纪30年代,张蓬春以总导演的身份,随梅兰芳剧团出访过美国和苏联,但这只是个名义,张的工作主要是对外宣传联络。实际上梅兰芳许多脍炙人口的剧目和身段动作,都出自编剧齐如山。《齐如山回忆录》里有详细的记载,可以参考。但这还不能说是真正的导演。戏曲导演从演员的附庸走向独立,发生于抗战时期。特别是欧阳予倩在桂林自编自导的《梁红玉》《木兰从军》《桃花扇》等桂剧,在角色配置、幕场划分、布景运用、程式编排诸方面都进行了卓有成效的改革,取得了明显的艺术效果,充分展现了导演在戏剧现代化中的重要作用,为1949年以后实行戏曲改革,推行导演制,取得了宝贵的经验。

在20世纪人类的戏剧活动中,导演扮演着极其重要的角色。不仅是"导演已经走进了剧院,已经成了剧院的领导"[3],掌握着一个个剧目的生死成败,而且许多重要的戏剧思潮都跟导演有关。如法国第一个导演安德烈·安图昂(1858—1943,又译安托万),由其肇始的"自由剧场"运动,几乎

① 翁偶虹:《翁偶虹编剧生涯》第3页,中国戏剧出版社,1986年。
② 同上。
③ 〔苏〕格·托甫斯托诺戈夫:《导演是一项职业》,童道明编《现代西方艺术美学文选·戏剧美学卷》第144页,春风文艺出版社,1989年。

改写了全人类戏剧活动的历史；而德国导演皮斯卡托（1893—1963）的"叙事剧"思想，则启发了布莱希特（1898—1956）及其追随者们对亚里士多德戏剧模式的全面反叛；法国导演安托南·阿尔托提出的"残酷戏剧"（其实是一种追求形而上的元戏剧）理论，虽然本身是晦涩、极端和充满幻想的，他本人做得也并不成功，却为二战以后的戏剧革新运动打开了一条新的通道，直接影响到英国导演彼得·布鲁克（1925— ）对戏剧艺术本性的重新界定（"戏剧＝Rra"，即重复、表演和参与），启发了波兰导演格洛托夫斯基的"质朴戏剧"思想，也为荒诞派戏剧提供了重要的美学基础。诸如此类的情形不胜枚举，所以苏联著名导演格·托甫斯托诺戈夫把 20 世纪称作"导演艺术的世纪"①。这是事实，但也反映出 20 世纪戏剧的某种失衡：舞台艺术迅猛发展，剧本创作却相对滞后。现在，戏剧导演要找一个适于上演的剧本并非一件轻而易举的事。

导演的地位和作用问题，是近代戏剧史上一个争论不休的话题。主流派认为，剧本是舞台艺术的基础，导演则是剧本的诠释者和体现者。导演的创作，可以发展或充实剧本，但却不能违背原作的立意与风格。从俄国的斯坦尼斯拉夫斯基到美国的贝拉斯科、中国的焦菊隐等，都持这种观点。焦菊隐说："我

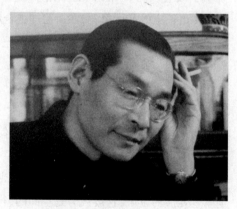

焦菊隐

们从事导演工作的人，有着一个明确的任务，就是：舞台的演出必须突破文学剧本的水平，也就是说，必须把剧本的主题思想和人物，在演出里显示得更鲜明，更生动，更富有典型性。不能做到这一点，我们就说他是没有完成导演的任务。而要做到这一点，他就不能一字不改地、毫无独特意境地把原剧本搬上舞台。"②但是，"这样做的时候，应当非常慎重。他必须首先尽量

① 〔苏〕格·托甫斯托诺戈夫：《导演是一项职业》，童道明编《现代西方艺术美学文选·戏剧美学卷》第 144 页，春风文艺出版社，1989 年。

② 焦菊隐：《导演手记》(2)，《焦菊隐戏剧论文集》第 162 页，上海文艺出版社，1979 年。

不更动原作,努力寻求适当的处理方法;只有在剧本的动作性和形象性很弱的地方,他才可以考虑去作删改"①。为了使导演获得较大的创作自由,焦菊隐认为好剧本无需很多舞台提示,台词有性格、动作性强就行了,至于怎么演应由导演决定。

也有人认为,导演是现代戏剧的核心,他可以随意篡改或解构剧本,甚至干脆不要剧本,正如他有权设计布景,有权摆布演员,有权使用音响灯光一样。一些先锋派导演或理论家多持这种观点。和斯坦尼斯拉夫斯基同时代的苏联导演梅耶荷德,每排一戏都要针对现实生活中的问题或根据舞台艺术革新的需要,肆意篡改原作,以至弄得面目全非,成了自己的创作。在执导奥斯特洛夫斯基《森林》一剧时,他把原作分解为 33 个场景,然后重组成三大部分,有些场面交替着重复出现,像电影的"闪回"一样,产生某种"对位"效应。而果戈理的五幕剧《钦差大臣》,原作只有两个场景,而且四幕是在市长家的客厅里,梅耶荷德却把全剧分作 15 景,场面大大地丰富了,情节也做了很大改动,把讽刺矛头指向一切官僚政客,也包括十月革命后掌权的新贵们。波兰人格洛托夫斯基认为,斯坦尼斯拉夫斯基的"办法是实现剧作家的全部意图,以创造文学戏剧","梅耶荷德继而以他最大的诚意主张独立自主的戏剧来和文学对峙"。②"残酷戏剧"的原倡者、法国人安托南·阿尔托则走得更远,他说:"当戏剧使演出和导演,即它所特有的戏剧性部分服从于剧本时,这个戏剧就是傻瓜、疯子、同性恋、语法家、杂货商、反诗人和实证主义者的戏剧,即西方人的戏剧。""戏剧的种种演出可能性完全属于导演的领域,它被认为是空间的、行动中的语言。"③

需要指出的是,如果把这种"导演中心"论限制在演出的范围内,还是有道理的,作为某种创新实验,更是无可厚非,但要推行于全部戏剧活动,恐怕就行不通了。一个显而易见的事实是,古今中外戏剧史上的那些舞台艺术经典,都有其坚实的文学基础,其中也包括像《等待戈多》之类先锋性、实验性剧目。戈登·克雷虽然也提倡导演的绝对权威,甚至偏激到想以某种

① 焦菊隐:《导演手记》,《焦菊隐戏剧论文集》第 163 页,上海文艺出版社,1979 年。

② 〔波兰〕耶日·格洛托夫斯基:《戏剧就是对峙》,《迈向质朴戏剧》(魏时译)第 44 页,中国戏剧出版社,1984 年。

③ 〔法〕安托南·阿尔托:《演出与形而上学》,《残酷戏剧——戏剧及其重影》(桂裕芳译)第 36、41 页,中国戏剧出版社,1993 年。

"超级傀儡"①来取代有生命、有意识、有个性的演员,但他这样做不是为了排除文学,而是追求演出效果的和谐统一。所以,我们很难把他跟梅耶荷德、格洛托夫斯基、阿尔托等反文学的"导演中心"论者相提并论。况且,"导演中心"论的提倡者大多也是通过排演各种剧本成熟起来的,离开戏剧文学这个基础,任何演出形式都不会长久存在下去。京剧的式微和早期话剧——"文明新戏"的失败,一个重要原因就是缺乏优秀剧作家和戏剧文学的有力支持。

近60年来,中国戏剧的舞台艺术,无论演员的表现能力,还是舞台技术手段,都有很大发展,但观众却越来越少。为什么?应该说,中国有许多才华横溢的导演,观众也不乏看戏的热情,缺的是具有深厚人文内涵,真正能够与观众进行灵魂对话的原创剧目。而大批应制"赋得"之作、一些所谓的"形象工程",又严重败坏了观众的胃口,这才导致了当代戏剧路断人稀的荒凉景象。因而不加限定地提倡"导演中心",不仅无法使当代戏剧走出困境,反而容易使其沦为声色耳目之娱,明显弊大于利。

有些导演企图通过舞台艺术革新为当代戏剧寻找新的生路,确实给戏剧舞台艺术带来不少新气象。但是,在严格的剧目审查制度和低俗娱乐思想的夹击下,这些技术层面上的革新,很容易被同化到各种改头换面的政治宣传或商业炒作当中,蜕化为某种招徕看客的幌子。"文革"前,全国独尊斯坦尼斯拉夫斯基体系,其中既有历史的原因,也受中苏关系的影响。总体来说,当时的理解侧重于技术层面,而忽略了它那深厚的人文内涵,而这本应是它在现代中国落地生根的基础。离开了对人的关怀,斯坦尼斯拉夫斯基体系就被架空了,最终彻底改变了其人学性质。如黄佐临以他的"写意戏剧观"和布莱希特对他的影响去实践斯坦尼斯拉夫斯基之说,必然导致斯坦尼斯拉夫斯基体系人学性质的变异。这从他"文革"前执导的《激流勇进》《悲壮的颂歌》《第二个春天》等剧目,以及他的一系列导演阐述和经验总结里,明显看得出来。他把斯坦尼斯拉夫斯基极具人学色彩的"最高任务"论,等同于剧本的主题思想,并跟当代中国的政治宣传挂起钩来,结果使得他所导的几部戏,虽然在舞台技术方面都达到了相当的高度,形成了独

① 〔英〕戈登·克雷:《演员与超级傀儡》,《论剧场艺术》(李醒译)第172页,文化艺术出版社,1986年。

特的个人风格，但是除了一些煽情的豪言壮语之外，却没有一个人物能让观众铭记不忘，也没有一部戏能够保留下来。"文革"中对斯坦尼斯拉夫斯基体系的批判与否定，进一步为戏剧的非人化造了声势。

"文革"以后，中国的许多戏剧人在谋求创作自由、摆脱"工具"论的奴役时，非但未能首先清算"文革"中对斯坦尼斯拉夫斯基体系的批判所造成的戏剧人文关怀淡漠的问题，反而纷纷把矛头对准斯坦尼斯拉夫斯基体系，对准体验派，对准现实主义和幻觉型舞台观，并把布莱希特的"陌生化"理论及叙事剧思想当作救世的良方。这种选择基本上沿袭了"文革"前黄佐临的悖论：以一种偏向对抗另一种偏向，结果还是偏向，以一种宣传取代另一种宣传，并不能真正摆脱宣传，戏剧离现实、离人、离观众却越来越远了。这不能不说是一个巨大的历史误会：许多人都把中国版的斯坦尼斯拉夫斯基体系当成了原版，在修正错误的时候，连原版的精华也一起删除了。

而一些真正理解斯坦尼斯拉夫斯基体系，坚守戏剧的人文传统，却又找不到合适剧本的导演们，不得不将目光一再转向传统剧目或叙事文学，从中汲取创作素材和灵感。徐晓钟参与编剧并执导的话剧《桑树坪纪事》就是一个很好的例证。戏剧文学资源贫乏，严重束缚着中国戏剧的发展。这不是光靠导演运用一些现代舞台艺术语汇或技术手段就可以解决的。改变这种失衡局面，需要一个更加自由的创作环境。

二、导演创作的限制与自由

导演的职责是排戏。现在，每一个组织完备的戏剧院团，都设有一定数量的导演职位，许多著名导演还兼任院团的行政领导，多方面影响着院团的艺术发展路线。在剧团里，导演地位显赫，责任重大。他不仅要对演出的艺术质量负责，还得考虑社会影响及经济效益。不过，作为整个创作群体的一员，首先，导演的基本职责是把剧本搬到舞台上去，使文学形象转化为可视可听可感的舞台形象。而剧本，特别是那些久经考验的经典剧目，往往包含着丰富的文化内容，所以一个导演必须具备广博的社会、历史、人文知识，方能深入发掘原作的思想内涵，充分展现其独特的艺术风貌。对于执导历史题材的话剧来说，这一点显得尤为重要。其次，导演是演出的组织者。为了把各种艺术成分组织起来，融为一体，创造出和谐、统一的舞台形象，导演必须谙熟舞台艺术的方方面面，具有较强的组织领导能力。再次，导演还承担

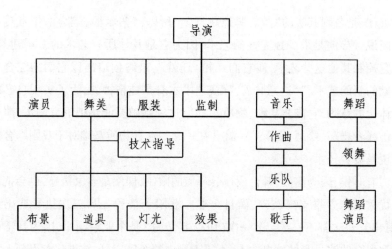

导演与剧组关系图

着培养演员的责任。演员是舞台艺术的中心,当然也是导演的主要表现手段。选对了演员,往往戏就成功了一半。好的导演,在排戏当中能以各种方式启发演员,激起演员的创作欲望,从而大大提高演员的艺术表现能力。现代剧坛上的许多优秀演员,都是在一些著名导演的培养下迅速成长起来的。

导演的工作是极其繁重的,为了提高排戏的效率,有时候需要设置一些助理导演,负责某些方面的工作,也包括按照导演的总体构思执导某些戏剧片断。另一个跟导演相关的职务是场记。其责任是记录排戏过程中遇到的问题,以及导演的处理,留作档案资料,以备进一步改进。待戏全部排定以后,一般就不再做大的改动。为了保证演出不走样,剧组专门设有舞台监督一职,负责协调各方面的工作,每场必到,性质相当于导演代理人。

导演所有的工作都是在幕后进行的。大幕一拉开,导演的工作也就结束了。观众看到的是导演的产品——戏剧的舞台形象,即由演员、布景、灯光、音响等合成的一个个流动的舞台画面,但行家仍然能从场面调度、灯光变幻、舞美设计甚至幕起幕落上,看出导演艺术的精粗高下来。舞台上的每个细节,都显现着导演的学养和才华。剧作家创作剧本,是一种语言艺术,而导演则是演出形式和舞台形象的作者,拥有演出的著作权。

导演艺术是以剧本为基础,以完整和谐的舞台艺术为表现形式的二度创作。导演创作不仅受到剧本的制约,而且必须在舞台艺术和技术条件所能达到的范围内进行。可以说,导演是戏剧艺术里限制最多也最富挑战性

的工作，是名副其实的"戴着脚镣跳舞"。所以，《艺术形态学》的作者莫·卡冈说："导演是最少独立性的艺术，因为它是其他所有艺术的上层建筑，而它控制其他这些艺术，使它们互相'迁就'，最终创造出以它们的综合为基础的新的艺术。""这意味着，导演艺术本身是纯精神的，为了实现自己的整体化的意图，它需要某种'物质基础'，这种基础要能够把语言剧本、演员摹仿或者舞蹈、绘画、音乐……融合在一起。这种物质基础对于戏剧综合体来说是舞台技术……"①

有时候，因为演员、舞台或社会环境的限制，即使是名家执导，也会把一些优秀剧作弄得支离破碎、面目全非。欧阳予倩曾先后三次执导曹禺的《日出》，每次都不一样。第一次（1937 年 2 月）是个业余剧团，因为找不到扮演翠喜的演员和做效果的人，不得不删去整个第三幕，结果让专程赴上海观摩演出的曹禺很不高兴，认为它没有体现出原作的立意来。4 个月后，欧阳予倩为中国旅行剧团导演《日出》，就保留了第三幕。为什么呢？因为该团是中国第一个职业话剧团，聚集了不少人才，可供导演支配，为其二度创作提供了便利条件。演出大获成功。特别是扮演翠喜的青年演员王荔，获得观众的一致好评。欧阳山尊总管舞美灯光效果，做得也很有层次情调，台口处那面背对观众的空架穿衣镜和全剧繁复的音响效果更是给观众留下了深刻的印象。曹禺看后非常满意。演员、布景、效果等舞台艺术条件对导演的制约，由此可见一斑。由于主客观条件的差异，导演"根据同一个剧本可以制定各种不同的构思，而在这些构思的基础上演出来的戏也会是极不相同的。如果这些构思都是建筑在对剧本的客观分析上面的，那么，所有这些构思都可说是持之有故的。但如果导演在构思的时候脱离了剧本，完全根据自己的主观幻想，那就会变成'胡思'，而不是构思了"②。

然而，从另一方面看，导演又是戏剧艺术里表现手段最多、自由度最大的工作。对剧本，他有选择和修改的权力；对演员，他有遴选和调教的职责；对舞台艺术的方方面面，他有根据整体构思和排演的需要随时进行调整的自由。限制与自由都是相对的。譬如有些剧本，本身平平、乏善可陈，但是

① 〔苏〕莫·卡冈：《艺术形态学》（凌继尧、金亚娜译）第 385 页，生活·读书·新知三联书店，1986 年。

② 〔苏〕格·古里叶夫：《导演学基础》（张守慎译）第 392 页，中国戏剧出版社，1960 年。

到了优秀导演手里,却可以化腐朽为神奇,排出令观众耳目一新的好戏来。郭沫若的《蔡文姬》(1959),又是写自己,又是替曹操翻案,主题分裂,台词罗嗦,就连作家本人都说它"很不成熟"。但幸运的是遇到了焦菊隐这样的好导演。焦菊隐弱化了作者对曹操文治武功的过分褒扬,突出了蔡文姬的人生悲剧,刻意追求舞台艺术的民族化,使之成为那个时代最富创意也最受欢迎的剧目之一。事实证明,导演的创作不能仅仅停留于舞台艺术层面,跟在剧作家后面亦步亦趋,导演更应该是一个思想家,通过二度创作表达自己对社会人生的独特思考。"只有在导演和美术家挖掘深入得足以到达那隐藏着戏的主要神经的人类精神宝库时,戏与角色才会有生命。"①

戏剧史上,像这种因导演而提升了剧目的思想或艺术价值的情形多得不胜枚举。如1942年雾季,重庆万人空巷,争睹中华剧艺社公演的《屈原》,在很大程度上也得益于导演陈鲤庭。特别是最后一幕的高潮场面,屈原(金山扮)在东皇太一庙前做十几分钟的"雷电颂"独白,若没有交响乐的伴奏(刘雪庵作曲),没有高台阶的支撑和粗大廊柱的映衬(张尧设计布景),没有雷鸣电闪的灯光效果的烘托渲染(章超群、辛汉文负责),便很难产生那种震撼人心的艺术力量。应该说,原作对这个场面的处理是比较简单的:对手隐藏在幕后,台词过于冗长,尖锐的戏剧冲突转化为心灵独白以后,很容易失去应有的张力而变得平面化,演来索然无味。多亏了陈鲤庭,综合运用布景、灯光、音乐、音响效果等多种艺术手段,配合演员的表演,把原作所内蕴着的那种反抗天地间一切黑暗、专制和暴力的精神,转化为具有强烈视听冲击力的舞台形象,从而充实和提高了该剧的思想艺术境界。另外,像上海沦陷时期许多极受欢迎的剧目,如《大马戏团》《秋海棠》《浮生六记》等,都是根据古今中外一些二三流的作品改译或改编的,很难说原作有多高的文学价值,有些戏甚至还没来得及写出成文剧本,就以导演"说戏"的方式排成了。它们的成功,主要在于黄佐临、费穆这批优秀导演,能把原作中潜藏着的激动人心的东西挖掘出来,并运用各种艺术手段,将其生动地展现在观众面前。

剧本是演出的基础但不等于演出,演员、舞美、灯光、音响都很重要,但

① 〔俄〕斯坦尼斯拉夫斯基:《我的艺术生活》(瞿白音译)第373页,上海译文出版社,1984年。

分开了就难以为戏,把它们组合在一起的是导演,导演才是舞台演出的真正作者。

第二节　导演构思

一、创作准备

剧目计划与剧本选择。通常我们所看到的戏剧演出主要有两种,一种是大剧院戏剧,另一种是小剧场戏剧。前者有组织健全的剧团,有周密完整的剧目计划,在设施完善的大剧院演出,而后者则多在设备简陋的小型剧场或礼堂、饭厅、教室、厂房演出,同人组织,聚散无定。在剧目选择上,二者是不一样的。世界各国著名的大剧院都有自己的一套剧目计划,主体是保留剧目或轮演剧目,有些戏甚至已经有了几百年的历史。在法兰西喜剧院,观众可以经常欣赏到莫里哀的喜剧,而英国老维克剧团演出的莎士比亚作品更是享誉世界,通过网上订票系统,随时可以查阅其上演时间。而像莫斯科艺术剧院、中国京剧院、北京人民艺术剧院的许多代表性剧目,也都有几十年甚至上百年的演出史。保留剧目积淀着一个剧院的艺术风格,甚至反映着一个民族的精神品格和审美能力。大剧院也排新戏,但剧目选择非常慎重,要经过导演和剧院艺术委员会反复磋商后才能确定。而小剧场则以排演新戏为主,形式灵活,贴近现实,许多实验性剧目都是在小剧场里跟观众见面的。新戏的命运大体有两种:一是时过境迁,很快被淘汰;二是一演再演,经过长期的剧场考验和全体演职员的反复锤炼,逐步完善起来,变成保留剧目。当然,保留剧目并非一成不变,随着时光的推移,一个戏的演职员总会有所变化,导演构思和舞台形象或多或少也会改变,这是正常的也是必要的。保留剧目之所以值得保留,正在于它蕴藏着丰厚的思想和艺术矿藏,这些矿藏远非一两次演出就能开发殆尽,而是在一次次重新解读和演出活动中逐渐展现出来的。

在通常情况下,导演选择剧本,首先看它是否有戏(动作和冲突)、是否感人。有戏才能激发起演员的创作欲望,感人才能吸引观众。二看剧团的条件,包括人员、经验、装备、投资等,是否有能力排演该剧。第三,对于职业剧团来说,还得看是否有市场,有市场才能有效益。而艺术市场的主体是观

众,所以,演什么戏说到底得由观众说了算。不同时代、不同地域、不同阶层的观众,审美期待和接受能力是大不相同的。对于导演来说,给一出戏的观众定位,寻找与观众心灵的切合点,亦即确定戏的"卖点",是很重要的一项工作。

市场卖点取决于演出的社会文化环境,与观众有关,却不等于观众,各种政治、经济、文化、心理因素对演出市场的影响是很大的,所以感人的好戏不一定卖得出去,而一些内容肤浅的作品借着商业炒作或政治力量却可以走红一时,这种情形在中外戏剧史上屡见不鲜。如何使剧目、剧团、市场这三个方面有机统一起来,是导演选择剧本时需要特别注意的问题。

任何时代都存在不同的观众群,需要各种风格、立意的上演剧目。因而,在正常的社会环境里,上演剧目总是百花齐放、异彩纷呈的。作家有创作自由,剧院有上演自由,观众有选择自由,互相约束,各取所需,构成了一种自由的戏剧文化。好戏往往都是在这种环境里诞生的。有时候,某个观众群体甚至某些个人垄断了公共权力,为维护自身利益,就会利用公权剪除文化异端,并强制推行某种价值观念和审美情趣,从而形成文化专制局面。惯用手法是剧目审查和官方悬赏,使得艺术工具化,沦为赤裸裸的宣传。这时候上演的剧目往往是最贫乏的,例如八个"样板戏"一统天下的"文革"时期,作家、剧院、观众的选择权统统被剥夺了。

导演的创作程序一般分为准备和实施两个阶段。准备阶段,包括选择剧本、导演构思、制定必要的技术方案和编制演出计划、选择合适的演职员组成剧组等等。接下来便是实施:做导演阐述(说戏),指导排练,从而把导演构思转化为具体可感的舞台形象。这是导演工作的重心,也是最能体现其创造性的地方。这个过程少则十天半月,多则经年累月,视剧目内容和相关条件而定。

导演排戏因人而异:有的是在完成了全部案头工作以后,再按步就班地将其搬到舞台上;有的起初只有一个大致构想,一边排一边修改,逐步完善起来。欧阳予倩说:"有些导演,如洪深先生,他能够在家里对一张平面图决定舞台上的部位。我是只有个大体的轮廓,一定要演员到我面前,我才有决定的主意。"①是否做案头工作,或做到什么程度,也许并不重要。美国著

① 欧阳予倩:《导演经验谈》(1937),上海《戏剧时代》第 1 卷第 2 期,1937 年 6 月。

名导演哈罗德·克勒曼就认为,过分详尽的案头工作是新手的做法,结果只会束缚演职员的手脚,并不值得提倡。但他也认为,无论如何,在排演之前,导演对戏的演出形象都应该有一个"总体概念"①,包括演出的最高任务、全剧的贯穿行动、人物的行动线索,以及舞台美术的整体风格,等等。至于具体细节,最好交由演员、舞美、灯光、音乐、音响效果、造型师去处理,不必也不能规定得太死。他所说的"总体概念",即人们通常所说的"导演构思"。总而言之,一个戏的舞台形象,是由导演构思而不是由导演方法决定的。

二、导演构思

导演构思是全部演出计划的核心,也是整个导演工作的基础。它集中反映了导演二度创作的思维特点。苏联著名导演阿·波波夫说,导演二度创作与剧作家的原创活动"最本质的分别就是:剧作家在构思一个剧本时,他的想象力是从现实本身的事件和人物出发的,而导演和演员的创作幻想则是在两种感受的交叉点上燃烧起来的:这感受一方面来自所读的剧本,另一方面则来自对于生活中经历过的事物的情绪的回忆。激起这些回忆和情感的是我们所读的剧本"②。其中有三点值得注意:一是剧本是导演创作的起点,其次才是现实生活。二是阅读感受激活了生活体验,从而产生出最初的创作冲动。它是两种感受的结合,而不是剧本和现实的结合。剧本跟现实是无法结合的,必须经过导演这个中介才能发生联系。这就为导演构思的个性化奠定了基础。三是两种感受是通过联想的方式结合起来的。结合的过程也就是导演寻找全剧的贯穿行动,确定演出的最高任务,并为之设计具体表现形式的过程。

导演构思的主要内容:一是确定演出的目的和任务;二是设计演出的总体形象和技术方案,其中包括舞台环境、人物造型、场面设计、演出节奏等,并写出相应的剧本分析和导演阐释。导演构思是整个导演工作的基础。

最高任务是全部演出活动的总纲,是全体演职员共同承担的任务,也是

① 〔美〕哈罗德·克勒曼:《导演体现原则》,杜定宇编《西方名导演论导演与表演》第279页,中国戏剧出版社,1992年。

② 〔苏〕阿·波波夫:《论演出的艺术完整性》(张守慎译)第50页,中国戏剧出版社,1982年。

把各方面工作凝聚在一起的精神力量。导演常常用一句话、一个短语或一个词来概括演出的最高任务。例如徐晓钟执导的《彼尔·金特》是："山妖的哲学扭曲了人的真正面目,毁灭了人的价值。人要选择正确的世界观、人生观,就要同心灵里的山妖搏斗";《桑树坪纪事》则是"为了揭露极左和封建的野蛮罪行,引起提高整个民族文化道德素质的紧迫性的注意,唤起全民族对残缺的民族心理的自咎、自省的意识"①。黄佐临执导《霓虹灯下的哨兵》,将最高任务压缩为"冲锋压倒香风",而《第二个春天》更凝聚为一个字——"飞"。任务很明确,而且内蕴着某种动作性,仿佛有一种内在力量,把全体演职员的创造活动凝聚成一个整体,既放得开,又拢得住,给了观众一个明晰的看点,容易引起共鸣,取得理想的剧场效果。

最高任务,说白了也就是演出所追求的共同目标和终极意义。由于戏剧的本质是动作,所以最高任务是落实在一系列动作的总和,即贯穿行动(或称"贯串动作")中的。"贯串动作线就象一根串连零散的珠粒的线似的,把一切元素串连起来,导向总的最高任务。"②所以,最高任务和贯穿行动就成了导演衡量各种戏剧元素的意义与价值的主要尺度。小到一个动作细节,大到风格情调都得放到这个天平上,称一称它的合理性,据此做出增删取舍。

最高任务跟原作的主题有密切的联系,但却不能混为一谈。二者的区别主要表现在,剧作的主题是作家从生活中得来的,而演出的最高任务则是导演从剧作和现实两种感受的交融中提炼出来的,属于导演的创作成果。如果剧目是导演自编自导的,也许二者间的差距还不很明显;如果是其他作家或其他时代的剧作,这种差距就很明显了。

一个突出的例证是,1980年中央戏剧学院为纪念中国左翼作家联盟("左联",1930—1936)成立50周年,排演郭沫若的代表作《屈原》和莎士比亚名剧《麦克白》,由金山院长亲任总导演。时值"文革"结束不久,"四人帮"余毒未尽,民心灰暗,总导演金山又是30年代著名影剧两栖演员,跟江

① 王晓鹰:《试析"徐晓钟模式"》,林荫宇编《徐晓钟导演艺术研究》第51、52页,中国戏剧出版社,1991年。

② 〔俄〕斯坦尼斯拉夫斯基:《演员自我修养》第一部,《斯坦尼斯拉夫斯基全集》第2卷(林陵、史敏徒译)第413页,中国电影出版社,1959年。

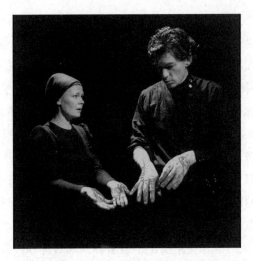

1976 年英国皇家莎士比亚剧团演出《麦克白》剧照

青同台演过戏,也闹过意见,40 年代在重庆因成功扮演屈原而名扬中外。他深知江青的底细,因而"文革"期间曾深受江青的迫害。特定的社会氛围、导演的特殊经历,使得这次演出具有了非同寻常的意义。金山为这两部戏确定的演出任务是:

　　——能够使观众看见两双永远洗不干净的血手,从这两双血手感到那永不满足的权欲。这个权欲,撕破了多少善良人的心;

　　——能够使观众看见那宇宙中劈开黑暗的长剑,也正是这支剑,刺破那一对黑心。让人们看到忠良爆炸,而忠良的爆炸有惊动寰宇的威力,是铺天盖地的呼号,是光照未来的火焰。①

《屈原》本来是郭沫若在皖南事变(1941 年初)后写的一出借古喻今,揭露国民党陷害忠良、制造分裂、出卖民族利益罪行的剧作。《麦克白》则是一个阴谋家和弑君者的精神悲剧。两出戏的共同之处在于都写了女人,写了权欲,写了忠奸。金山说戏,特别是说到南后这个"千年不死的老妖精"陷害忠良的一桩桩罪恶时,经常激愤得咬牙切齿,以掌击桌,明确要求全体演职员从"文革"期间的生活经验中找感觉,从而打通历史和现实的联系,把

────────────

①　金山:《〈屈原〉的导演艺术》第 2 页,上海文艺出版社,1984 年。"两双血手""一对黑心",指《屈原》中的南后和《麦克白》中的麦克白夫人,两个女人都是陷害忠良的阴谋家,暗喻十年动乱中诸如此类的人物。

戏演活。显然，这次演出的最高任务中渗透了导演的生命体验，有强烈的现实针对性，其意义远远超出了单纯的纪念性质。

世界上的优秀导演都很重视演出的现实意义。苏联著名导演古里叶夫说："构思中的基本问题是：这个剧本可以给我们什么？它拥有怎样的主题思想？我们上演这个剧本是为了什么目的？我们需要怎样阐发这个剧本的主题思想，使它成为我们今天所需要的、有实际效果的思想，使它可以激动观众、激动导演本人。"①如果导演构思缺乏针对性，仅止于把一出戏搬上舞台，这样的导演只能算是一个工匠，而不是艺术家。特别是一些经典剧目或外国作品，只有当导演将其与现实联系起来的时候，才能激活全体演职员的创造性，并最终打动观众。为什么有些艺术上精美绝伦的传统戏，观众却不感兴趣，原因大概就在于缺乏针对性。

跟最高任务紧密相关的是一出戏的舞台形象。它是最高任务的艺术表现，也是全体演职员共同追求的审美境界，在导演构思中占有重要的地位。例如《雷雨》，许多剧团都曾排演过，但各个导演对该剧主题和贯穿动作的解释并不一样。夏淳始终强调反封建，将周朴园作为构思枢纽、冲突的焦点，几次重排都是如此。这是北京人艺版的《雷雨》。而朱端钧在上海戏剧学院导演该剧时，更加重视劳资冲突、工人运动、阶级斗争等社会矛盾，把希望留给跑掉了的鲁大海。稍后，吴仞之为上海人民艺术剧院（上海人艺）导演《雷雨》，又将戏的重心放在了劳动人民和资产阶级道德观念的冲突上，大大削弱了繁漪的戏，淡化了周公馆内部的斗争。这几个"版本"的《雷雨》，内容虽有出入，但舞台形象却很接近，因为他们都认为《雷雨》是一部现实主义作品，写实性的舞台形象也就成了导演们的共同选择。1982 年天津人民艺术剧院（天津人艺）重排《雷雨》，导演丁小平一反过去的做法，重点发掘了该剧一向被忽视的表现主义倾向，把没有出场的"第九个角色"作为全戏的主角，"不要求表现逼真的环境，而要求突出地表现在雷雨中压抑、郁闷和窒息气氛中活动的人，而且要着重表现人的内在精神世界和情绪色彩，强调象征与隐喻"②。在曹禺原作中，周、鲁两家过去三十多年结下的

① 〔苏〕格·古里叶夫：《导演学基础》（张守慎译）第 392 页，中国戏剧出版社，1960 年。
② 丁小平：《第九个角色》，《南开学报》编辑部编《曹禺戏剧研究集刊》第 202—203 页，南开大学出版社，1987 年。

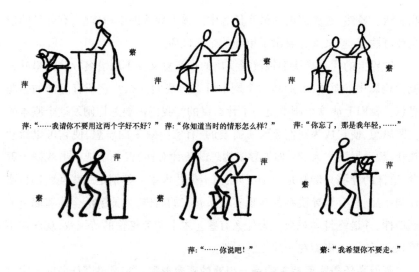

萍："……我请你不要用这两个字好不好？"　萍："你知道当时的情形怎么样？"　萍："你忘了，那是我年轻，……"

萍："……你说吧！"　　　　　　　　　　　蘩："我希望你不要走。"

《雷雨》第二幕"劝阻"：蘩漪和周萍的动作与姿势

恩恩怨怨，即剧情的前史，是以补叙和回溯手法交代出来的，而丁小平却将其浓缩为鲁妈、四凤、蘩漪交织着追求与失望、憧憬与恐惧的三个梦，戏在意识流动中展开，潜意识幻化为舞台形象，独白、灯光、音乐、音响效果成为导演最重要的表现手段。连舞美设计也是"表现"性的：周公馆是一个形同牢笼的框架，从透空的"墙"望出去，可见高楼大厦的白色轮廓，"在黑色天幕前边，增加两道尼龙纸绳幕，用光影造成时隐时现，似雨似闪的气象，再配之以夸张的立体流动音响，加强了雷雨交加般的紧张而激烈的抒情格调"①。

　　一出戏选择什么样的舞台形象，关键在于导演具有什么样的舞台观。舞台观即对舞台和演出性质的假设，世界各个民族、各个时代的戏剧，在舞台观念上是很不一样的。在戏曲演出中，舞台只是一块表演场地，所有内容都是通过唱念做打，在观众的想象中生成的。一个典型的例子就是《三岔口》，冲突的时间和地点，是观众从武打动作中"看"出来的、虚拟的。而法国第一位导演安图昂认为，"为使一堂布景能动人、真实并具有特色，首先应该按照可见的事物进行装置，无论是一个风景场面或是一间内室。如果是一间内室，应该在四面建造，有四堵墙；不必为第四堵墙担心，为了使观众看到室内进行的

————————

　　① 丁小平：《第九个角色》，《南开学报》编辑部编《曹禺戏剧研究集刊》第203页，南开大学出版社，1987年。

事情,第四堵墙以后将会消失"①。"第四堵墙"说,就是从这里来的。他在执导《屠夫》一剧时,为了形象逼真,曾把一整座房子买下来,移建到舞台上,甚至连绳子上挂的肉都是真的。这是写实性舞台观的极端表现。如果把舞台搞得这样实在,《三岔口》里的任堂惠和刘利华就没必要打,也没法打了。所以,"戏曲导演构思舞台形象往往要比其他戏剧形式的导演更灵动更洒脱"②。

只有当舞台观确定下来以后,导演才能进而对表演、舞美、灯光、音响工作提出明确要求,使最高任务落实到舞台艺术的每一个环节上。最高任务解决的是演什么的问题,而舞台观则规定了戏该怎么演。舞台形象的总体情调、布景设计、人物造型、上下场方式、节奏快慢、灯光音响的运用,以及一些重要的技术方案,等等,都是在特定舞台观的指导下形成的。

第三节　舞台调度与舞台形象

一、导演计划与舞台调度

戏是排出来的。导演构思完成以后,下一步就是排戏。排戏是按计划进行的。一个完整的导演计划,包括剧本分析、演出结构、导演构思、技术方案、人员组织、日程安排等项内容。它是导演排戏的纲领,也是全体演职员工作的指南,导演需要把他对剧本的理解和删改情况、舞台形象构思以及排演日程等等直接向剧组宣讲,这就是所谓的导演阐述。导演阐述因人而异,有的侧重于剧本分析,有的主要讲导演构思,根据戏的难易程度及剧组的演剧水平而定。但是,无论讲什么、怎样讲,导演阐述的目的只有一个,就是让全体演职员明白导演的计划和各自的任务,点燃起每个人的创作热情。

一出戏的排练大体要经过粗排、细排、连排、合成几个阶段,才能逐步把各方面的创造活动组合成一个有机整体。粗排的任务是走位,搭架子,确定舞台形象的大致轮廓和基本格调。粗排不一定都从头排起,有时候选取一些容易使演员找到感觉的片断开排,往往能取得事半功倍的效果。细排

① 〔法〕安德烈·安图昂:《在第四堵墙后面》,杜定宇编《西方名导演论导演与表演》第21页,中国戏剧出版社,1992年。

② 黄在敏:《戏曲导演概论》第224页,文化艺术出版社,1994年。

导演给演员说戏

则须对每个演出部分精雕细刻，引导演员进入情境，化身为角色，掌握演出节奏，协调各方面的关系。连排是把各个片断从头到尾连接起来，有时还加上部分布景、灯光、道具，因而就有了一出戏舞台形象的雏形。连排既可以检验导演构思的效果，也可以检验演职员是否真正贯彻落实了导演的要求。合成是在剧场里进行的，化装、布景、灯光、音乐、音响效果一应俱全，所以又叫彩排。只有到了合成阶段，戏的整体效果，它的魅力和缺陷，才能真正显露出来。所以，彩排时导演需要坐到观众席上，以观众的眼光来看戏，发现问题，做出最后的修改。

　　排戏是一项复杂而又累人的工作。一般来说，在准备阶段，每个演员对其扮演的角色都会逐渐形成一个相对完整的"心象"。它存在于每个演员的想象之中，并不与其他演员发生关系。必须经过对台词、走位、细排、连排等一系列排演环节，演员之间才能建立起一定的动作和形体联系，从而真正进入角色入戏。排戏的时候，导演会根据构思，对每个演员在舞台上的位置及其相互关系提出明确要求，这就是舞台调度。

　　舞台调度是导演把各种戏剧动作及环境因素，按照一定的审美原则组织起来，表现二度创作的立意构思，塑造舞台形象的艺术创作活动。话剧舞台上分布着软硬景片、大小道具，以及上上下下的演员，舞台调度首先要确定演员的行动路线和动作支点，跟布景道具形成合理的空间关系。人们习

惯上把舞台分作九个演区：

8	7	9
5	2	6
3	1	4

数字标志着各演区表现力的大小排序。就平面而言,前边演区离观众近,表现力明显比后边强,中路处在视线的焦点处,便于观看,表现力胜过两侧,至于左边比右边强,则是由人们观察事物的习惯造成的。处于 1 区的演员,因迫近观众给人以夺框而出的感觉,最具视听冲击力。2 区正在透视焦点上,是舞台的中心,观众视线集中,注意力持久,因而使用得最多,特别是在传统戏舞台上,2 区几乎是主角的专利。处于舞台后部的 8、9 两区,因为总有一部分视线被台口所遮挡,一般只设置些布景而将演区压迫到中前场,或者留作角色上下场的通道,很少安排正戏。

实际上,各个演区表现力的强弱是相对的。因为除了台面以外,舞台还有一定的高度,是一个三维空间,如果把某个演区抬高,其表现力亦随之增强。另外,灯光变幻(光区、光色等)也能起到强化或削弱表现力的作用。舞台上常见的追光,跟着人移动,无论落在哪个演区,都能收到聚焦和强化的效果。

舞台调度的对象是演员,重点是动作。位置的移动(位移)、身体的迎合向背(体态、姿态、姿势),以及动作支点(支点)的安排,则是导演舞台调度的主要艺术语汇。舞台调度的作用,一是突显人与人的关系,揭示冲突的内涵,更好地刻画人物;二是调动观众的注意力,激发观众的想象与思考,增强接受效果。例如《日出》第四幕,大丰银行破产以后,李石清恶意嘲弄潘月亭这场戏,应云卫的舞台调度是,让两人在舞台上周旋换位,满台转圈,互相挖苦,场面热闹,剧场效果好。而欧阳予倩执导《日出》时,是让李石清端坐不动,沉着气冷嘲热骂,潘则如热锅上的蚂蚁,绕着李转圈,正跟第二幕破产以前,李绕着潘所坐的沙发转圈形成鲜明对照,既准确地刻画了两人地位、心境的巨大变化,又深刻地揭露了两人都"叫一个更大的流氓给耍了"的残酷现实,耐人寻味,发人深思。表现内容完全一样,舞台调度却是两般。周旋换位、怒目相向,冲突似乎很激烈,但表面化了;而一动一静、有主有从

《天下第一楼》舞台调度图之一

的处理,通过行动的反差对比,展现人物地位和精神的"换位",更具内在的紧张性,节奏感更强,也更能体现原作的立意。舞台调度是无声的语言,导演的立意构思会在戏的每一个场面、每一个细节上流露出来。

观众的注意力是跟着角色的动作走的,一句话、一个眼神、一个手势就可以把观众的视线引向某个方向。所以,舞台调度不仅是对演员地位、体态的调整,同时也是对观众注意力的调整。试看著名导演贺孟斧当年执导

1984 年北京人艺演出《家》剧照

《家》(1943)时,对梅表姐出场的舞台调度。布景是觉新和瑞珏的卧室,屋外有淅淅沥沥的雨声,觉民、觉慧、琴小姐、淑贞等人正在议论着鸣凤之死和梅表姐的不幸,这时"从正中门踱进来钱梅芬"。原作要求她的上场沉静而落寞,这符合她的性格,但却很难引起观众的注意。而她又是这场戏的主角,如何使她一上来就与众不同,抓住观众的心呢?贺孟斧的处理是:让梅表姐先在内景门口背对观众收起雨伞,然后倒着走到台左布置的茶几旁,放下伞转身亮相,给观众造

成鲜明的第一印象。这种出场方式显然要比正面上来效果好得多:位移伴随体态变化,先给观众一个悬念(这是谁?),继而是发现的惊奇(琴:"梅表姐!"),戏自然而然地转到了她的身上。当然,舞台调度须做得巧妙合理,不露痕迹,既符合生活逻辑,又符合审美规律,才能得到观众认可。

戏剧冲突有时候看得见听得着,表现为形体和语言动作,有时候则发生在人物的内心深处,不易被察觉。如梅表姐初见觉新时,一下子愣住了,"半天,二人说不出一句话"。这时候,停顿与静场更具表现力。特别是像契诃夫《三姐妹》、曹禺《北京人》、夏衍《芳草天涯》之类的散文化剧作,包含着丰富的心理动作和极高的文化意味,对舞台调度提出了新的要求。《北京人》首演时,即因导演张骏祥成功地运用静场和慢节奏展现人物的心灵格斗与厮杀而广受赞誉。斯坦尼斯拉夫斯基执导并主演的《海鸥》《万尼亚舅舅》《三姐妹》《樱桃园》等契诃夫作品,也因出色地运用停顿和静场传达人物心曲而为后世所推崇。看看这位艺术大师留下的那些导演计划,你就会发现,原来停顿和静场中也有冲突有动作,而且是那么富于表现力。

二、演出节奏与戏剧风格

演出节奏是戏剧风格的集中体现。开排之前,导演对戏的演出节奏会有一个基本设想,这就是所谓的"节奏总谱"。它规定了哪些段落应该快一些、强一些,哪些地方需要慢一点、沉一点,哪些地方集中,哪些地方散开,哪些地方停顿,哪些地方插入音响效果,等等。

导演如何确定一出戏的演出节奏呢? 首先,主要依据是剧本。一般说来,喜剧作品,特别是轻喜剧和闹剧,如丁西林《压迫》、契诃夫《求婚》、果戈理《钦差大臣》,以及传统剧目《一匹布》《铁弓缘》《拾玉镯》等等,冲突多起于误会或巧合,人物则比较简单,外部动作多,反差大,台词简短,穿插频繁,情境转换快捷,戏剧节奏倾向于轻快、活泼。而悲剧则正好相反,无论命运悲剧、社会悲剧还是心理悲剧,主人公的性格都比较复杂,而且经常反省自己,台词较长且内涵复杂,戏剧冲突尖锐激烈,情境多处于紧张状态,给人的感觉是沉重、压抑、单调,如《俄狄浦斯王》《哈姆雷特》《雷雨》《北京人》等。两者相加就产生了悲喜混杂剧,其特点是把不同类型的人物、不同性质的冲突人为地掺和在一起,情节大起大落,情境气氛多变,因而形成了一种类似于复调的节奏形式,和谐里包含着强烈的对比与反差。《日出》即属于这种

形态。正剧与悲喜混杂剧有一定的亲缘关系，但却不是一回事。正剧追求的是本色，人物、动作、冲突都更加接近日常生活，反差和起伏不大，节奏平缓，易卜生、契诃夫、高尔基、夏衍的一些作品即属此种类型。当然，凡是优秀作品都有鲜明的艺术个性，这种个性反映了作家独特的生命体验，会在一定程度上偏离戏剧形态的"标准体系"。但这种偏离总有一定的限度，否则就变成另外一种戏了。

其次，演出节奏还须顾及观众的接受心理。在近代导演出现以前，演员时常会根据观众的反应，在演出中随意添加一些噱头和笑料，以调剂气氛，或篡改某些唱词，讨好观众。随着导演地位的确立和演出的规范化，这种现象越来越少了。但演出仍需观众的积极参与，才能创造良好的剧场效果，所以导演构思时不得不充分考虑观众的接受心理，使演出节奏与观众心理保持一定的张力。如舞台上常见的行刺场面，剧本中也许只有一两句舞台提示，聪明的导演却会给它加入许多穿插，不断绷紧观众的心弦，直到那致命一击的出现。这一击，可能在观众的预料之中，抑或在预料之外，但都标志着一个片断的结束，同时引起新的期待，进入戏剧节奏的下一拍。贯穿动作的延宕（慢）与观众的急切心情（快）形成了巨大的张力，它可以提高观众的兴趣，有助于增强演出效果，所以被导演广泛地用于邂逅、别离、巧合、误会之类场面的舞台调度中。

演出节奏是导演艺术的重要标志，主要表现在舞台调度和情境转换两方面。 焦菊隐执导的《蔡文姬》（北京人艺，1959 年首演）最为脍炙人口的，一是民族化的舞美设计，二是大起大落的演出节奏。主演朱琳说，"焦先生在《蔡文姬》这个戏的节奏处理上是独具匠心的，有力地渲染了戏剧情节和人物的内心世界"①。第一幕有一场戏：

> 左贤王带着盛怒和极大的痛苦上场，开始是内紧外松，左贤王竭力控制自己。随着戏剧冲突的发展，在整个舞台节奏上分了三个大的层次，层层推进。导演使用了大开大合十分强烈的舞台调度和外部动作，一直推到"我要杀人！我要把我的全家杀尽"！在此段三大层次中，当

① 朱琳：《学习·探索·体会》，苏民、蒋瑞、杜澄夫编《〈蔡文姬〉的舞台艺术》第 30 页，上海文艺出版社，1981 年。

左贤王紧拉文姬的手说"你叫我怎么办呢"？在此处来一个小小的节奏上的迂回,略略停顿,气氛低沉压抑。然后又在节奏上突变转入高昂,让左贤王爆发地说出"呵,我恨不得把自己剖成两半"！形成第二个层次的高点。第三个层次则是在文姬苦苦恳求左贤王让她带走一个孩子时,左贤王的一大段台词是用快速度直线推到顶点"我要杀人！我要把我的全家杀尽"！形成了第三个层次的高点。在舞台动作上,左贤王拔刀出鞘,蔡文姬护着孩子急速后退十多步,紧接着四姨娘高声喊道:"左贤王！请你息怒吧!"蔡文姬又快步奔向左贤王面前跪下,双手按住了即将出鞘的刀柄。这时是强烈的音乐,强烈的动作,强烈的节奏。当四姨娘话音刚落,蔡文姬刚刚扑跪到左贤王脚边,音乐戛然而止。然后,一个较长的静场,这个有力的停顿,既表达了左贤王强制自己狂怒后的痛苦,又同时表达了经过感情上反复冲激的蔡文姬下了决心——舍子归汉。然后是蔡文姬哀怨的主旋律音乐轻轻地缓缓而起,在一段较长的时间里,舞台上没有一句语言,只见蔡文姬竭力抑制痛断肝肠的情感向儿女们嗟别的一系列动作。舞台表面上平静的节奏,反衬出人物内在节奏的激荡,给人一种深深的水静静的流的强烈感受。导演对这一大段戏的节奏上的精彩处理,使得演员内在的大起大落的感情浪潮,能够如鱼得水般地自然体现了出来。这说明导演是充分而准确地掌握了戏剧内在节奏的。①

其他如第二幕的三次道别、第三幕结尾的三个"明天见"等等,导演"在节奏上运用渐强、对比、停顿、迂回等诸多手法,结合独特的舞台调度,把人物情感的浪潮一层层推到最高处,然后又运用节奏的突变更浓烈地渲染了归汉的最动人的场景"②。据朱琳回忆,每当演到这些关节,剧场里总是鸦雀无声,甚至连观众口中轻微的啧啧赞叹声都听得见,他们完全被这种大起大落的舞台节奏给征服了。"真是有魔力的舞台节奏啊！配合那别出心裁的舞台调度,完全吻合了人物的内在节奏。"③

① 朱琳:《学习·探索·体会》,苏民、蒋瑞、杜澄夫编《〈蔡文姬〉的舞台艺术》第30—31页,上海文艺出版社,1981年。

② 同上书,第33页。

③ 同上书,第32页。

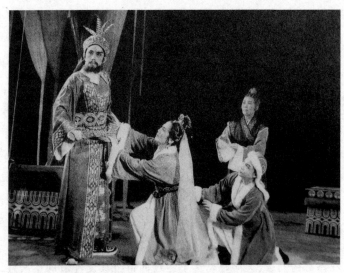

左贤王："我要杀人！我要把我的全家杀尽！"

（焦菊隐执导《蔡文姬》之舞台调度）

　　情境和场面的转换也是形成演出节奏的重要因素，经验老到的导演都很重视情境与场面的转换。如著名导演杨村彬导戏，可以不画舞台调度图，可以让演员自如地走位，但在情境场面的转换上却要求甚严。他导《清宫外史》（上海人民艺术剧院 1979 年重排），情境场面的转换既紧凑明快、格调统一，又张弛有致、层层推进，把一场宫廷悲喜剧演绎得起伏跌宕、扣人心弦。如第二幕，贯穿行动是"在选妃之中被迫决定宣战"。一开始光绪选妃回到毓庆宫，气氛是沉重而压抑的，接着李鸿章上场，商讨救国之策，气氛开始激荡起来，而后是光绪无奈写"孝"字，隐现慈禧的淫威，场面复现悲观绝望的情绪。接下来是"念喜歌"，慈禧被众公主拥戴上场，宣布选妃结果，满场珠光宝气，一片妖娆艳丽景象，官军打胜仗的消息传来，更把喜庆气氛推到顶点。最后是光绪乘机提出宣战，慈禧撕诏，情境急转直下，重新严峻紧张起来。悲与喜、张与弛、疏与密有机地调和搭配，展现出一幅多姿多彩的宫廷生活画卷。"观众从戏的一开始，就被渐渐吸引住，一步步地带进戏里去，一刻也不容松缓，直至最后，才长长吐出一口气来。"①这就是演出节奏的魅力。

　　① 陈明正、蒋维国:《真实、深刻与诗情画意的统一》，杨村彬《导演艺术民族化求索集》第 347 页，中国戏剧出版社，1991 年。

演出节奏是由人物的行动造成的,反过来,演出节奏又会对演员的表演产生难以估量的影响。演出节奏如果与演员的内心体验一致,会使演员感到舒适顺畅,容易进入角色,行动也更加从容自如、准确到位。朱琳在谈到《蔡文姬》时说:"在这个戏的舞台节奏运用上,导演是费了一番心力的。但它绝非形式的卖弄,而是紧紧地结合戏剧的内容、舞台气氛、人物内在思想感情的变化和发展的。因此,它给演员的表演插上了翅膀,在广阔的舞台空间任其翱翔。同时演员必须准确地体验并掌握人物的内在节奏,才能与导演的节奏运筹相吻合。"①当演员遵照导演的指示行动时,从不觉得别扭,而是感到很舒适,动作既符合情境的规定性,又切合人物性格的逻辑。实践证明,恰当的演出节奏有助于人物形象的创造,反之则会破坏演员的角色感,使动作生硬、失真。20世纪40年代应云卫执导老舍的《面子问题》,放慢节奏,减少反差,结果演员找不到感觉,演得别扭,观众看得也别扭,把一出闹剧排得既不像喜剧也不像正剧。张骏祥认为节奏决定风格②,是很有些道理的。

思考题:

1. 有人说,最初的导演是跟着第二个演员一起出现的,你认为这种说法有道理吗?

2. 导演构思与剧作家的构思有何联系?区别又何在?

3. 想一想,舞台节奏是怎样影响观众情绪的。

参考书:

1. 张仲年:《戏剧导演》(第三版),中国戏剧出版社,2010年。

2. 杜定宇编:《西方名导演论导演与表演》,中国戏剧出版社,1992年。

3. 焦菊隐:《焦菊隐戏剧论文集》,上海文艺出版社,1979年。

4. 黄在敏:《戏曲导演概论》,文化艺术出版社,1994年。

① 朱琳:《学习·探索·体会》,苏民、蒋瑞、杜澄夫编《〈蔡文姬〉的舞台艺术》第34页,上海文艺出版社,1981年。
② 参见张骏祥:《导演术基础》第66—67页,中国戏剧出版社,1983年。

第八讲

舞台美术

第一节　舞台与舞美

一、舞台样式

大幕一拉开,首先映入观众眼帘的,或许是一堂布景,或许有一桌二椅,或许只是一个空荡荡的舞台。演员一上场,就意味着进入规定情境,变成了戏剧角色,戏也就开始了。

演戏必须有一块场地,这就是舞台,或称戏台。在人类几千年的戏剧发展史上,曾经出现过各式各样的舞台,主要有伸出式(trust stage)、拱框式(proscenium stage)、中心式(arena stage)三种样式,以及形形色色的变种,如多点式、扩展式、流动式、创造式等等。

拱框、伸出、中心、黑匣子四种舞台类型

最常见的是拱框式舞台。拱框式舞台最早出现于文艺复兴时期的意大利(帕尔玛的法尔尼斯剧场,建成于1618年),其特点是与观众席相对而立,台口有一类似镜框式的装饰,原为拱形,故称拱框,后成矩形,亦叫"镜框"。拱框前边是略微伸出的台唇,常做成凹形,下边可以设置乐队或灯具、效果之类。里边是表演区,宽而深,两侧及上方留有较大空间,以便及时迁换布景。灯具设于台口内外,上下左右都有,可以把光投射到舞台上的每一个地方。从观众席看上去,拱框后边的演出宛若一幅幅连续的立体图画。经过近三百年的发展,到20世纪初,拱框式舞台已经成为世界各国剧院和会堂建设的一个不可或缺的部分,并对戏剧创作及演出产生了难以估量的影响。1908年上海"新舞台"从日本引进的也是这种舞台样式,而且有转台设施,换景更方便迅捷。为了跟旧式戏台接轨,以适应传统戏的演出,中国的新式舞台常常把台唇做得很大,贴近观众席,台口里面设置布景,外面表演,可以三面围观。如北京的新新大戏院(现首都电影院,建于1937年)和前些年拆掉了的长安大戏院(后迁址重建)等。这种中西折衷式的改良舞台现在已经很少见了。

其次是伸出式舞台,古希腊剧场里的歌舞场(orchestra)、中国传统戏台、日本能乐舞台、欧洲中世纪旅行剧团的"车台",以及伊丽莎白时代的英国舞台,都是伸出式的。不同之处在于有的露天,有的上覆顶盖,有的高达两三层。上边的称作"楼台",用于制造降神、飞升等特殊效果。相同的地方是,观众三面环绕着看戏,离演员较近,便于交流,剧场气氛亲近热烈。普通人随意围坐或环立于戏台周边,有钱有势者则可以享用外围的包厢。莎士比亚之后,大约从17世纪后期开始,欧洲各国建起了大量室内剧场,演区逐渐退缩到台口后面,伸出式舞台也就被新兴的拱框式舞台取代了。直到二战以后,伴随着新一轮"莎士比亚热",伸出式舞台才重受重视,在一些英语国家陆续建设了一批具有固定伸出式舞台的室内剧场。其中最著名的有英国国家大剧院内的奥利弗剧场、加拿大安大略省斯特拉福德的莎士比亚剧场、美国明尼阿波利斯的蒂龙·古色丽剧场以及纽黑文的大码头剧场等。当代中国,除了少量实验戏剧偶尔一用之外,即便是传统戏,也很少再用伸出式舞台演出了。在晋南乡野、北京故宫、绍兴街衢、津门会馆里,伸出式舞台已经成为供人凭吊的历史陈迹。

中心式舞台也许最为古老。从古今中外民间艺人的撂地演出,以及某

16世纪法国演剧图景

（演员们在几个分隔的空间里做戏，敷演《圣经》故事，观众则随意游走观看）

些傩戏跳神活动中，可以看出它的原始形态：观演距离切近，交感性强，容易形成互动；演区无所遮拦，看起来一目了然，也省去了大笔舞台装饰费用。所以，当代有些实验性剧目，为了追求互动效应，或者出于经济原因，临时将舞台搭建在剧场中央，而把一部分观众请到原有的舞台上去，形成四面围观的情形，演毕即拆，还剧场以本来面目。全世界有着固定中心式舞台的剧场并不多见，比较著名的是美国加利福尼亚圣地亚哥市的老地球剧场，演区呈凹形，观众席拾阶而上，四排，二百多个座位，六条过道即演员上下场的通道，灯具悬挂在演区上方。演出时总有一部分观众看不见演员的面部表情，也无法使用大型布景，以免遮挡观众的视线。所以，中心式舞台多用于小型实验剧目，而不太适合大型剧目或商业性演出，这是它的一大局限。

在这三种舞台样式中，拱框式舞台能够后来居上，成为主流形式，原因是多方面的。观众对舒适性的追求、创作权益观念的滋长、建筑技术的进步，对剧场进入室内和拱框式舞台的形成都有一定促进作用，但并不是主要的。主要原因，一是戏剧观念的变迁，二是人体形态的限制。透视规律的发现和普及，造成一种视觉至上、画面第一、追求景深的审美取向，反映在舞台上就是拱框的出现和画景体系的流行，形成了美学上的深度幻觉模式。而人体的向背结构又使得面对面成为效果最好的交流方式。这两方面结合，

便孕育出舞台与观众席相对而立的剧场建筑格局和"看"戏的美术欣赏方式。歌德就曾经说过,戏台上只要有一堂绚丽的布景,就值得一看再看。而地道的中国老戏迷讲究的却是"听"戏,闭着眼也能品味戏的韵味和美感。这使戏曲舞台的景物造型始终未能获得长足发展,伸出式舞台一直沿用到民国时期。

除了以上三种舞台样式,其他的多属实验性质。如20世纪30年代熊佛西、杨村彬等在河北定县搞"农民戏剧"时,就曾设计使用了与自然同化的多点式舞台,剧场一面是主台,周围再加几个辅台,将观众包围在中间,造成裹挟互动之势,效果很好。而像二战后英美等国的机遇剧、街头剧、环境戏剧之类以自然环境为舞台的流动演出形式,在30年代中国的左翼戏剧和后来的抗战戏剧中亦曾出现过,而且成绩不俗,为中国乃至世界戏剧演出积累了经验。但这些演出有一个共同特点,就是随机性强,舞台和演区都不固定,做实验可以,却很难成为主流形态。然而,如果没有这些实验,人类的戏剧艺术也许就不会像今天这样丰富多彩、充满活力,其价值是不能简单否定的。

二、舞台美术

舞台空间的假定性。舞台是人们采取一定的方式,从大自然中切分出来,用于演戏的一个空间。它具有物理、审美和实用三重属性。不加装饰的舞台,严格地说只是一个"空的空间"。它可以露天,可以建在室内,可以演戏,也可用于其他目的,本身并无所指。而当演员在上边敷演一个虚构的故事时,舞台空间便被组织到戏剧当中,获得了审美的意蕴。它可以从头到尾都表示一个地方,像《俄狄浦斯王》《美狄亚》《北京人》《茶馆》《三岔口》《贵妃醉酒》那样,也可以像戏曲舞台或伊丽莎白时期的英国舞台似的,一会儿是王宫,一会儿是营帐,一会儿是沙场,一会儿是酒馆,时而河流湍急,时而山高路远,时而"姹紫嫣红开遍",时而"碧云天,黄花地,西风紧,北雁南飞"。总而言之,舞台空间的意义,是在演出过程中生发出来的。

从符号学的角度说,任何意义的生成都离不开能指,离不开语境。那么,什么是舞台意义的能指呢?首先是语言和形体动作。其次才是布景、道具、灯光、音响之类的物质手段。这些东西的最大特点是直观,人物所处的环境一望即知。如《龙须沟》里城市贫民所住的大杂院,《日出》中下等妓女栖身的"宝和下处"等等。

《龙须沟》第一幕布景设计效果图

符号和意义之间的关联是约定俗成的，既受时代局限，又有民族特性。戏曲艺术由于大量吸收了说唱、歌舞和杂技成分，所以语言和表演一直是主要的能指符号，舞台所指是从动作中派生出来的。这种传统一直保持至今，既是一大特色，也是一种局限，限制着布景艺术的发展。而话剧先天就跟景物造型联系在一起，虽然屡经变化，但始终保持着眼见为实的审美传统。左拉曾将景物造型比作舞台上的环境描写，并认为它"妙就妙在能产生幻象"，"是戏剧存在的基本条件之一"。他说："戏剧是借助物质手段来表现生活的，历来都用布景来描写环境。"①

古希腊舞台是通过后部"戏棚"（scene，原为演员换装的地方，后发展为布景）上的三座门，与前边两侧可以转动的三棱柱景，来表示剧情发生的地点的。三座门后边分别是宫殿、民居和旷野，三棱柱"靠右的一座是显示通向乡村的景色，而左边则是城市远景"②，转动它们可以改变地点和景色。中世纪舞台通常由一系列画景和机关组成，有时安装在几辆戏车上，分别代表天堂、地狱和人间。文艺复兴时期，拱框式舞台兴起，由平片和侧片构成的画景体系继承和发展了古希腊的传统，观众一望即知剧情发生在乡野、街头还是宫殿。随着演出转入室内，灯具成为重要的舞台设备，除用于照明

① 〔法〕左拉：《自然主义与戏剧舞台》（1874），朱虹编译《外国现代剧作家论剧作》第13、14 页，中国社会科学出版社，1982 年。

② 〔古希腊〕包鲁克斯：《谈布景、机器和面具》，见〔瑞士〕阿庇亚等《西方演剧艺术》（吴光耀译）第 5 页，上海文化出版社，2002 年。

意大利奥林匹克剧场舞台及其透视效果(建于 1584 年)

外,也为显示时间变化提供了便利。这种固定的布景体系经过不断完善,一直沿用到 19 世纪中后期,与自然主义思潮结合以后,就形成了完整的幻觉主义舞台观。

这种物质化的幻觉主义,局限性是显而易见的。首先是把实在的舞台空间跟虚构的审美空间混同起来,限制了舞台的表现力;其次是过分依赖视觉,抑制了观众的想象力。所以 20 世纪以来,欧洲戏剧界许多有识之士,包括梅耶荷德、布莱希特等人,纷纷把目光转向东方的中国和日本,希望找到一些克服西方戏剧舞台局限性的办法。同时,中国的戏剧改革家们也开始

日式转台

从西方引进话剧舞台艺术,经过与本土戏剧文化传统的长期碰撞磨合、交流渗透,产生了两个重要成果:一是诞生了本土的话剧艺术,二是促进了戏曲舞台艺术的发展。

舞台美术（舞美）是舞台上各种造型艺术的总称。舞美是为表现特定的戏剧内容服务的,基本功能是营造戏剧环境,为表演（动作）提供支点。因而,与此有关的音乐、音效等非造型因素,也可以跟舞美放在一起考察。但是,在创作中,它们各有专人负责。20 世纪以来,特别是二战以后,在各种现代主义文艺思潮的冲击下,舞美设计理念发生了重大变化,不再局限于再现环境和支持表演,而是上升到了解释剧情、揭示心灵、表现创意的层面,从而大大提高了舞台美术的艺术表现力和审美价值。

高尔基《在底层》的舞台模型局部（妹尾河童设计）

剧组里负责舞美工作的是舞台设计师。在导演指导下,先画草图,经反复切磋修改,画出效果图,并做成模型,最后放大,制成布景和道具,根据需要打上各种灯光,一台戏的舞台美术就形成了。在一些戏剧文化发达的国家,有专门设计舞台的机构,也有制作、出租、销售布景、道具、灯具的专门商店。但中国现代的话剧、歌剧、舞剧,以及戏曲现代戏,除了少量通用道具和值班布景以外,几乎每个新戏都得设计制作许多布景道具,消耗大量财物,因而大大提高了演出成本。相比之下,传统戏曲就要简单得多,无论演的是哪朝哪代的故事,用的都是同一套行头砌末;经与表演艺术长期磨合,形成了一套独特而又严格的程式规范。虽有节省之便,但也封死了戏曲向现代

题材、向日常生活扩展的道路，又不能不说是一大弊端。它是美观的，但也是反历史的。直到今天，如何以戏曲程式反映现代生活，仍然是一个悬而未决的难题。

瑞士舞台美术家阿庇亚说："舞台设计的方式，像任何其他艺术，是建立在形状、灯光和色彩的基础上的。"①但在具体设计上，却可以是具象的，也可以是抽象的，可以写实，也可以写意。无论采取什么方法，舞美设计必须在质感、色调、手法、布局上有统一的风格。如《蔡文姬》前两幕用软幕表现匈奴穹庐，第三幕蔡邕墓畔的森林也必须用软幕做布景，若改成硬片，感觉就不统一了。《茶馆》的布景、道具和服装，整个都是灰色的，即使庞太监、小丁宝之类闹剧人物，穿着打扮理应妖冶，但在处理上也须适当降调，采用紫褐色和苹果绿等中间色，以与全剧的格调保持一致。当然，风格统一并非没有变化，只是说这种变化不能超过一定限度。如《茶馆》里的两个特务，第一幕出场"亮相"时，是白褂黑裤，小臂上搭着灰长衫，下场时就穿到了身上；第二幕仍着灰长衫，但各添了一顶礼帽；第三幕在外边加了一件短衣，一布一皮。从头到尾，以暧昧的灰色长衫为主，略做黑白变化，亦在灰色范围之内。有时为了对比，也会用反差较大的色彩，如《曹操与杨修》最后

一场。行刑前，二人在高台上"促膝谈心"，曹穿杏黄官衣外加红帔，比第一幕亮丽得多，而杨则是素白长袍，与第一幕同，旁立一红衣武士。杨的色调反差过大，显得扎眼。所以，服装设计者给杨修加了一件鲜红的斜坎肩，经此点破，三人就统一了。即使像《桑树坪纪事》那样，舞美设计综合了抽象与具象、写实与写意等多种手法，但在光与色的运用上仍然有着统

《曹操与杨修》剧照

① 〔瑞士〕阿道尔夫·阿庇亚：《关于舞美改革的思考》，见〔瑞士〕阿庇亚等《西方演剧艺术》（吴光耀译）第 101 页，上海文化出版社，2002 年。

一的格调。多样统一是舞美设计的基本原则。

虽然舞台美术包含着构图、形状、体积、色彩、光线等各种美术成分，但它毕竟不是绘画，也不是雕塑，更不是建筑，而是舞台艺术的一部分，属于戏剧范畴。其独特的艺术魅力，是在与特定剧情、特定表演相结合时展现出来的。从古希腊舞台上简陋的三座石门，夸张的服装、面具，以及中国传统戏曲的"守旧"（有着上下场门的布幔）、砌末（道具）和程式化的化装，直到采用各种声光技术和物质材料的当代戏剧舞台，无论材料、手段、形式、内容发生了多大变化，舞台美术的基本性质都没有改变，仍然是从属性的、为表演服务的。17—18世纪，意大利的比比恩纳家族曾为完善画景体系做出了巨大贡献，特别是运用成角透视方法绘制布景，解决了定点透视造成的观赏难题，在舞台美术发展史上留下了浓重的一笔。但是，随着演出结束，他们当年绘制的那一堂堂壮丽辉煌的图景也就风流云散，不见踪影了，留给后人的，只是一些历史的陈述。在影像录制技术发明之前，舞台美术创作很难保留下来，这也从一个方面证明了舞台美术的从属性质。无论歌剧、舞剧，还是话剧、戏曲，古往今来，莫不如此。所以，舞美设计必须在导演统一构思的指导下进行。

可以说，任何脱离剧情和表演的舞美设计都是没有意义的。一个突出的例证是20世纪初流行于上海的所谓"机关布景戏"。当时，上海新建了

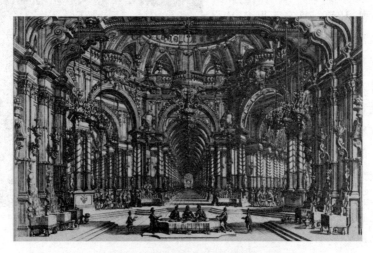

18世纪的拱框式舞台与比比恩纳家庭
设计的成角透视布景

一批西洋式的剧场和拱框式舞台,有的还安装了便于迁换布景的转台。为了取得炫人眼目的效果,一些文明戏和京剧社团竞相聘用画景师绘制布景,底幕上堆砌着亭台楼阁、日月星辰,地板下则设置机关暗道,镁光一闪,人影消失,景致突变,于是全场响起一片叫好声。海报上,最醒目的内容是机关如何离奇、画景如何漂亮,至于是否合理、有无必要、戏的内容如何,就没人去管它了。这种游离于剧情之外的舞美,虽然在"五四"时期曾遭到过进步文化界的痛击,但并未完全绝迹,而是不断在形式上翻新,更加"现代化"了。当代有些剧目,为了掩饰内容的贫乏,常以各种美术手段把舞台装点得五彩缤纷,看起来挺美,想一想无聊,这种戏越美越有害,因为它是"瞒和骗"的技术。

第二节　景物造型

一、景物造型的结构与功能

景物造型主要由布景和道具构成。其中,固定的大背景称作布景,可以活动的叫作道具。在拱框式舞台上,室内景多用硬片搭建在舞台后部或侧翼,台底的天幕则用于展现远方的景物,常以幻灯打上去,有时候也用图画做背景,称作底幕。树冠、檐角之类悬空物体,常用透明的纱幕悬挂在前后景之间。道具则分为大道具、小道具、随身道具和特制道具等数种。一定的布景和道具组合起来,就构成了一个有形有色的戏剧环境。如王文冲等设计的《茶馆》,整个舞台都是裕泰茶馆的内景,场面上分布着大小几组道具——桌椅板凳和茶壶茶碗,有的角色还带着一些随身道具,如鼻烟壶、手杖等等。从门窗望出去,天幕上是老北京灰蓝的天空和生硬的城市轮廓线。这种写实风格的设计,是话剧舞台上常见的景象。

景物造型具有多方面的艺术功能。首先是呈现和说明。这是景物造型最原始也是最基本的功能,它能把人物周围的自然环境及其变化如实地呈现在观众眼前,从而创造出一个虚构的生活空间。写实性的景物造型更是如此。如陈永祥为《雷雨》设计的周公馆客厅,油画、壁炉、吊灯、沙发,与对联、橱柜、圆桌、矮凳等组合成一种土洋混合、新旧参半的特殊格调。"这样的一座周公馆的'客厅'在半封建、半殖民地的旧中国,在矿产企业资本家

1900 年安图昂执导左拉《土地》

（把社会最下层的生活情境带上舞台）

中间是有普遍性和典型性的。"①它一方面呈现出剧情发生的时代背景，另一方面也说明了主人的身份、地位、阅历及素养。

艺术就是选择，对于写实性的景物造型来说更是如此。舞台空间是很有限的，设计者根本无法也没必要把生活中所有的东西都搬到上面去，他只能选取那些最有代表性的景物和道具，为人物创造出一个虚构的生活空间。选择的结果是景物造型的典型化。斯坦尼斯拉夫斯基在《我的艺术生活》中，曾详细描述过排演《沙皇费多尔》（阿·托尔斯泰原作）时，为了寻找人物和舞美设计的原型，带领剧组到沙皇行宫体验生活的故事。他们看到了很多新鲜的东西，收集了大量创作素材，但舞台上显示出来的却只是极小的一部分。该剧故事发生在克里姆林宫内大天使教堂前的广场上，有着丰富的造型元素可供利用，然而设计者西莫夫只选取了教堂的三个大门作为布景，大小与实物几乎相等，其他的一概省略。"他真实可信地建造了大天使教堂的这一个细部，通过这一个细部使人实际感觉到了整个教堂和广场的

① 陈永祥：《〈雷雨〉的舞台环境》，苏民、杜澄夫、张帆、蒋瑞编《〈雷雨〉的舞台艺术》第327 页，上海文艺出版社，1982 年。

规模,并且把观众的注意力集中到戏里,集中到演员身上。"①

这就牵涉到了景物造型的第二个功能——为演员提供一个表演空间。"舞台布景并非一组背景,它是一个环境。演员在布景中,而不是在布景前表演。"②呈现功能创造出来的是一个虚构的生活空间,而表演空间却是实实在在的物理空间。导演的舞台调度要在这个空间中进行,演员的动作要靠它来支撑。"整个布景只能围绕演员或通过演员而存在,正是演员在戏剧和布景因素之间起着中介的作用,强有力地决定着它,甚至也可以成为它的一部分。"③好的景物造型能为表演提供丰富的动作支点,并跟演员结合成有机的戏剧场面。戏曲和舞剧通常只用软幕而很少用硬片布景,就是为了尽量把空间留给演员。话剧《蔡文姬》《李白》《中国梦》的舞台设计吸收了戏曲的写意手法,虚化布景,简化道具,也是为了使演员得到更大的表演空间。

电灯发明以前,欧洲舞台上很少用大道具,也没有多点透视的立体布景,演员是在画景前的地板上表演的,也许上边还有几重檐幕,两侧有一层层的翼片,景物造型的手段非常有限,风格主要体现在画风上。为了与画景

话剧《蔡文姬》的舞美设计(陈永祥等)

①〔苏〕亚·维·雷科夫讲授:《舞台美术史概要》(张守慎译)上卷第 154 页,人民美术出版社,1963 年。

②〔美〕罗伯特·埃德蒙·琼斯:《戏剧的想象》,见〔瑞士〕阿庇亚等《西方演剧艺术》(吴光耀译)第 150 页,上海文化出版社,2002 年。

③〔瑞士〕阿道尔夫·阿庇亚:《瓦格纳乐剧的演出》,见〔瑞士〕阿庇亚等《西方演剧艺术》(吴光耀译)第 59 页,上海文化出版社,2002 年。

取得统一的透视效果,地板常常做成斜坡状。这样做,实际上是以平面整合了立体,消解了舞台空间。当时人们还没有完全吃透舞台空间的性质,也没有办法使三个维度统一起来。活的演员与死的背景,立体与平面的矛盾成了一个无法解决的难题。直到19世纪末,斯坦尼斯拉夫斯基还在诅咒这种旧的"舞台程式","把剧场的殿堂变成了滑稽杂耍场"。[①] 为了找到新的"舞台原理"把二者统一起来,他带领同人进行了各种各样的尝试,结果却总是令人"失望"。

真正给欧洲舞台美术带来革命性变化的是一个瑞士人——阿庇亚。他认为表演与舞台的统一必须以空间为基础,画景应该废除。舞台设计的主要任务是安排各种形体的位置,塑造一个富有弹性、便于表演的空间。从阿庇亚留下来的许多设计图中,可以看出他很重视台阶和平台的作用,以此组成多变的舞台空间,使斯坦尼斯拉夫斯基所说的那个"面积巨大、平滑而可厌的舞台平面"——"可怕的地板"[②]发生了质的变化。另外,阿庇亚特别重视灯光的造型能力,并将其视为舞台活力的重要来源。当代的许多舞台设计思想都能从阿庇亚那里找到源头。

表演空间并非一片空白,里边布置着各种具象或纯几何形态的构件,根据需要组合成高低错落、远近有致的空间结构。它们可以处在同一个平面上。如前边说过的《雷雨》《蔡文姬》等剧,布景和大道具都放置在舞台地板上,演员基本上只能在布景和道具之间做平面移动。而《屈原》《商鞅》《我所认识的鬼子兵》,以及京剧《奇袭白虎团》《曹操与杨修》等,则用一些高低不等的平台或台阶把某些位置提高,因而形成了更加复杂的表演空间。有时候,为了表现几个同时发生的场景,设计者还会用布景把舞台立面分割为几个相对独立的空间,以扩大其容量,如夏衍《上海屋檐下》、阿瑟·米勒《推销员之死》等。

这种变化有时是抽象或寓意的,如《中国梦》的那个略高于地板的圆形斜面;有时又是具象或写实性的,如《茶馆》门口的高台阶。一些重要人物出场,先在上边站一下,亮个相,顿然给人一个鲜明的印象。秦仲义、宋恩

① 〔俄〕斯坦尼斯拉夫斯基:《我的艺术生活》（瞿白音译）第435页,上海译文出版社,1984年。

② 同上书,第433页。

子、吴祥子等，就是这样登场的。再看《曹操与杨修》，第一幕的高潮是"共吟曹诗"，最后一幕的高潮是"促膝谈心"，近景同为一个有着若干层台阶的高台。角色以此为支点上下移动，形成丰富的体式配合，从而把双方紧张激烈而又微妙曲折的精神格斗演绎得淋漓尽致、不同凡响。这是近年来戏曲舞台上少见的好场面。

中性的景物造型介于抽象和具象之间，最大特点是具有通用性。如戈登·克雷为《哈姆雷特》一剧所设计的"条屏布景"，就是典型的中性造型：舞台空间由许多顶天立地的条屏和一层层台阶构成，根据需要可以灵活地改变组合形式，让人不由联想到城堡、庭堂、林野或墓地，但它本身又不具备这些景物的质感与形态。布景的寓意则用灯光和色彩来解释：明亮的金黄色意味着宫廷生活的奢华和国王的凶狠，灰白色则象征着哈姆雷特的质朴无华。当时有评论说，设计者"使用最简单的手段，他可以神奇地表达几乎任何时间和空间的感觉，甚至布景本身也能暗示人物表情的各种变化"。"换景只是简单地重新安排这些条屏，它们的价值当然不在于自身，而在于它们的组合与灯光。"①戈登·克雷认为，这种"中性共用"布景既便于表演，又容易迁换，还能节省大量财物和人力。"通过它的运用，我们同时获得了

《哈姆雷特》第四幕第五场的条屏模型（戈登·克雷设计，1909 年）

① 〔英〕戈登·克雷:《论"条屏布景"》，见〔瑞士〕阿庇亚等《西方演剧艺术》（吴光耀译）第 136 页，上海文化出版社，2002 年。

协调感和变化感。可以这样说，我们重新获得了希腊戏剧的统一，而又并不失落莎士比亚戏剧的变化。"①

抽象的景物造型，现代舞台上很常见。象征主义、构成主义、立体主义、表现主义的舞台设计，多少都有些抽象色彩，只不过程度和方式有所不同而已。在追求普遍性这一点上，它们是相通的。俄国作家安德烈耶夫的四幕剧《人之一生》，描写了一群人的"影子"和一个"灰色人"的"图形"，气氛阴森恐怖，充满悲观情绪。1907年，莫斯科艺术剧院上演了该剧，舞美由斯坦尼斯拉夫斯基亲自设计。他用一块黑丝绒软幕做背景，房屋、门窗、桌椅的轮廓则用白绳勾画出来。"在舞台上，观众感到了在这些白线背后有一种可怕而无尽的深度"，而绳索由白色到玫瑰色再到金黄色，直至消逝在黑暗中的连续变化，则暗示着人生的无常和绝望。斯坦尼斯拉夫斯基认为，"你必须把渺小的人生，放在这种你可以说是'永恒'的环境中，使这渺小的人生具有那种飘忽无常、鬼气森森、转瞬即逝的面貌"②。应该说，这种抽象的景物造型与原作的情调非常协调，而且便于舞台调度，给表演留下了较大的创作空间。后来张正宇设计《纸老虎现形记》时，就借鉴了这种抽象的造型方式。

《纸老虎现形记》舞台设计图（张正宇）

<hr />

① 〔英〕戈登·克雷：《论"条屏布景"》，见〔瑞士〕阿庇亚等《西方演剧艺术》（吴光耀译）第127页，上海文化出版社，2002年。

② 〔俄〕斯坦尼斯拉夫斯基：《我的艺术生活》（瞿白音译）第441页，上海译文出版社，1984年。

随着科技的进步,景物造型的材料和方法也越来越丰富。近年来,澳洲和日本的一些先锋艺术家尝试将数码技术与表演结合起来,创造电子时代的"新戏剧",就是一个值得注意的动向。他们或者把即时表演与先期录制的景物通过技术手段混合在一起,"把表演者置入影象之中"①,或者以电子传感器将人体动作装进预先设定的种种模型里,变成动画,或者借助网络技术把不同时间地点的人物和景色编排为新的影像"作品",进行着多方面的探索。也许现在还不是评价其成败得失的时候,但一点可以肯定,那就是所谓的"数码戏剧"一旦脱离舞台,脱离人的精神世界,它可能是影视,也可能是游戏,但很难说是戏剧。

景物造型也是一种二度创作,其中包含着导演和舞美对原作的理解和评价,因而具备了解释功能。景物造型无论多么逼真,创造出来的都不是真正的生活空间,而是一个传达美感的审美空间。上述《人之一生》就不用说了,再看王文冲设计的《茶馆》:

> 第一幕是正面处理,纵深较大,展示裕泰茶馆的鼎盛时期,车水马龙,金碧辉煌。第二幕,相隔二十年后,正值军阀混战动乱时期,景的右侧向前移动,取消了"太白醉酒"的画幅,减掉了大半面墙,缩小了平面地位,突出了左方内院改成的公寓。第三幕,又相距第二幕约三十来年,正值解放前夕,在第二幕的平面地位上,堵上了通向内院的公寓,舞台正中部位又截去了作为逆产被查封的秦二爷的仓库,把茶馆所剩无几的一小块地方也分割得七零八落。景一幕幕地缩小,而"莫谈国事"的纸条一幕幕地加大,恶势力的层层压迫,迫使"一辈子也没忘了改良"、想挣扎地活下去的王利发无地容身,走上悬梁一死的绝路。②

这是以景物变化展现生存环境恶化与人物悲剧的因果关系。又如中央实验话剧院上演的法国剧作《窦巴兹》。王培森的舞台设计是抽象的:远景的高楼大厦和内景的墙壁都用涂漆的塑料管线加以勾勒,隐含着"＄"形钱币符号,如同一张无所不在的大网,笼罩着整座城市和每一个人。设计者用造型语言揭露了窦巴兹堕落的社会原因——金钱的统治。

① 〔澳〕玛丽·摩尔:《数码投影与现场表演》(卫莉译),《戏剧艺术》2003 年第 2 期。
② 王文冲:《〈茶馆〉的布景设计》,北京人民艺术剧院《艺术研究资料》编辑组编《〈茶馆〉的舞台艺术》第283—284 页,中国戏剧出版社,1980 年。

二、会"说话"的灯光与音响

在舞台美术中,灯光与色彩也许是最有力的解释手段。灯光的表现力是在舞台进入室内以后才被发现的,最初只是用于照明,后来随着灯具和调控技术的进步,人们才逐渐认识到,灯光还可以用来创造环境、刻画人物、渲染气氛、解释剧情。阿庇亚认为,光可以把景物组织起来,并赋予其生命。

《亨利四世》的舞台设计（胡妙胜,1994)

在现代舞台上,灯光的作用是极其巨大的。按用途分,有照明光、形象光和情绪光三大类。按光源和形状分,可分作平光、侧光、顶光、圆光、闪光等数种。按颜色分,种类就更多了。借助于现代灯具和调控手段,导演可以把五颜六色的光投射到舞台的每一个角落。而光与色又是一对孪生兄弟,同样的自然色在不同光线的映照下,会呈现出许多变化来,所以每一种光就有了强弱、冷暖之别。光的色彩、亮度、落点、组合不同,引起的情绪反应也大不相同。同样一束绿光,打在植物造型上显得生机盎

然,打在人物身上就有一种怪异诡秘的感觉。举凡光的色彩、亮度、分布、切换以及光源、灯具等内容,都属灯光设计的范围。试看《雷雨》(宋垠设计)第三幕的一个片断:

> 四凤劝走了妈妈,掩好门,回到桌前,将油灯捻小,这时室内光暗了
> 下来,借助灯光的余辉,可见人的身影,但光的色调依然显出暖意,以衬
> 托四凤焦躁似火的心情。忽然,周萍的口哨声在屋外由远及近,四凤惊
> 喜而又习惯地把油灯捻亮,举到窗前。此时,一个劈雷自天而下,打断
> 了她会见周萍的念头。她头脑清醒了,急忙把手缩了回来,重又把灯捻
> 暗。室内光线更加暗淡。光的色调由此也改用冷色,借以衬托四凤的

矛盾心理。接着突出用闪电光、夹杂滚滚雷声、造成紧张而恐惧的气氛,烘托、渲染周萍跳入室内与四凤相见时二人慌乱的心绪。及至蘩漪出现在窗口时,狂风骤起,窗外的树梢不停地摇拽,一道闪电划空而过,蓝森森的闪光照亮了全室,紧接着又是一声劈雷,周萍紧紧地搂抱着四凤站在屋角,蘩漪停立在雷电交加的窗口。这时灯光的节奏变化,随着戏的情节进展,应达到全剧的高潮。随后,万籁俱寂,场上灯光重又恢复到较暗的氛围中去。①

明暗强弱的亮度对比和急剧转换有三个作用:一是突现室内外的环境特点,渲染气氛;二是揭示人物紧张、恐惧、纷乱、痛苦的心情;三是评价和解释着人物的行动。灯火与闪电都是对黑暗的反抗,分别隐喻着四凤和蘩漪,但一个软弱一个刚强,而后者更适合这种天气,也更具破坏力。虽然灯光和闪电是自然景象,但在艺术家手中却具有了解释的功能。

光的解释功能具有很强的主观性。《桑树坪纪事》的强烈艺术震撼力,很大程度上来自灯光和色彩的运用。在"围猎""杀牛"等几场戏里,以大片蓝红光的强烈对比和明暗转换,突显出村民们的热烈与冷酷、愚昧与凶残,而导演的愤怒与悲哀、思考与评判,也借着光与色尽情地流淌在舞台的布景道具上。《商鞅》最后一场,处于高车台上的商鞅淹没在大面积的蓝光里,气氛凝重而压抑。一箭射来,正中商鞅前胸,灯光变为殷红,弥漫了整个舞台。它意味着世界的改变是以改革者的鲜血和生命换来的。与其说它是事物的自然属性,不如说是一种主观投射,更多地表现了设计者对剧情的解释。这种包含着艺术家的生命体验、能够引起观众思考的用光,是令人难忘的。而有些内容贫乏的剧目,戏不感人,只好以灯光炫人眼目,终归是站不住的。

当代西方许多著名的舞美设计,都以灯光和色彩方面的创意而脍炙人口。阿庇亚和戈登·克雷还只是个起步,真正的集大成者是捷克舞美设计师约瑟夫·斯沃博达(1920—2002)。他在为欧美一些大剧院所做的舞台设计,如《特里斯坦与依索尔德》《真正的人》《等待戈多》等戏中,创造性地

① 宋垠:《〈雷雨〉灯光气氛的设想》,苏民、杜澄夫、张帆、蒋瑞编《〈雷雨〉的舞台艺术》第333—334页,上海文艺出版社,1982年。

运用了光柱、光幕、绳幕、镜子，以及各种电影手法进行景物造型，努力营造"心理空间"，追求诗意，具有强烈的主观抒情色彩，影响极为深远。

　　音乐、音响效果虽然不属于造型艺术，但也常被导演用来渲染气氛，解释剧情。 斯坦尼斯拉夫斯基在其回忆录里，曾多处谈到他们在排演契诃夫剧作时用音乐"说话"的经验。例如《海鸥》，大幕一拉开，呈现在观众眼前的景象是：有的角色背向观众，坐在置于台口处的一条长椅上，有的坐在一侧放倒的树干上，像一群麻雀似的，听一个角色（面向观众）对他们宣讲着自己高妙的艺术理想，等待月亮升起。这时远处传来一支流行的华尔兹舞曲，无聊而庸俗，并不时变换为更加无聊但却悦耳动听的吉卜赛乐曲。弹奏者正好是讲话人的母亲。这是一个反讽，导演要告诉观众的是，在这种无聊的环境里，一切美好的东西都显得格格不入，都会被扼杀，成为平庸生活的牺牲品。① 这是用戏中的音乐来暗示主题。而1942年《屈原》首演时，导演请刘雪庵创作了一整套乐曲，用管弦乐队演奏，到"雷电颂"一节，则金鼓齐鸣，势如排山倒海，把戏剧行动和观众情绪一起推向高潮，曲折地表达了对国民党反动统治的强烈抗议。这是用配乐来阐释主题。戏曲音乐，由于已经跟动作完全融为一体，解释功能反倒不那么明显了。但有些现代戏，像《智取威虎山》《骆驼祥子》等，在音乐程式上创新较多，有些段落的解释性就稍强一些。但是，那些滥施配乐的做法，在任何时候都是让人无法忍受的。

　　景物造型是为了给人物营造一个行动的环境，而有些环境因素如雷鸣电闪、风雨人声、鸡叫狗吠之类，不可能也没有必要全部陈列到舞台上，只是在需要时由专门人员用特殊的材料或设备，现场制造效果或播放录制好的音响。这些音响效果，既是环境的一部分，也可以起到渲染气氛、支持动作的作用。《雷雨》第三幕"跪誓"一场戏，始终是在雷鸣电闪风雨交加的环境里进行的。当鲁妈硬逼着四凤指天发誓，如果忘了妈的话，就让"那——天上的雷劈了我"的时候，伴随着"那——"字的是一个惊心动魄的大霹雳，四凤一下扑到母亲怀里，"随即真象被雷击了一样，瘫倒在鲁妈的脚边"，"她

　　① 〔俄〕斯坦尼斯拉夫斯基：《我的艺术生活》（瞿白音译）第318—319页，上海译文出版社，1984年。

的精神完全垮下来了"。①这一连串动作都是以雷声为支点做出来的，音响不仅渲染了气氛，而且把人物内心极度的恐惧点送给了观众。"要把生活中的音响有机地组织到人物的舞台动作之中，以音响的色彩烘托、丰富人物的思想感情，并突出人物的内心活动。"②

蛙鸣　摩擦赤贝贝壳呈锯齿的一面，就可以听到田中的蛙鸣。这个连门外汉都能轻松操作。

音响效果也会"说话"，有解释功能。如冯钦的《茶馆》音响设计，以大街为背景，以交通工具的变化为依托，为三幕戏各设计了一些主要音响，"同时用大量的当时典型的音响效果来创造出内部环境与外部环境的气氛"③。第一幕主音是秦仲义所骑走骡的蹄声、铃响，以及庞太监上场时轿夫、跟班的大声吆喝，衬以各种嘈杂的叫卖声，还有天空响过的鸽哨、路上走过水车的吱扭声。第二幕换成了东洋车的脚铃和喇叭声，夹杂着大兵们的军歌和教会救世军的鼓乐唱诗。第三幕军车、吉

蹄声　两个漆碗倒扣，在地板上敲击，秦先生说："这时候要设想马的心情脾性，再加以表现。"

雷声　滚动有刻纹的车轮，就会发出"轰隆轰隆"的打雷声。这个歌舞伎的古典道具是贵重珍品。

制造声音效果

普的轰鸣和刺耳的喇叭声、刹车声成为主调，不时还能听到留声机播放的黄色歌曲、送葬的丧乐，以及传播内战消息的卖报声和反战游行的口号声。音响的运用既为人物行动营造出一个具体的声音世界，又表现了时代的变化，传递着设计者对剧作旨意的理解。

① 刘涛（整理）：《场记选辑》，苏民、杜澄夫、张帆、蒋瑞编《〈雷雨〉的舞台艺术》第 193 页，上海文艺出版社，1982 年。

② 冯钦：《〈茶馆〉音响效果的处理》，北京人民艺术剧院《艺术研究资料》编辑组编《〈茶馆〉的舞台艺术》第 287 页，中国戏剧出版社，1980 年。

③ 同上书，第 285 页。

第三节　人物造型

一、话剧化装：性格化与"据史设计"

舞台上的角色不但有情有义,而且有形有色,这形与色就是人物造型。显然,人物造型跟演员的形体动作有关,但形体动作属于表演的范畴,人物造型主要指人物的外部形象,包括化妆与服装两个方面,统称为化装。近代话剧化装以写实为主,也有不少成功的抽象或寓意设计。如格洛托夫斯基导演的《卫城》,人物全部脚踏大木鞋,头戴贝雷帽,身穿布满窟窿的布袋,透过窟窿可以看到戳破的肉体。"这就是集中营囚服的富有诗意的外观。""所有演员完全变成相同的人。他们不是别的,无非是被拷打的躯体而已。"①这种设计多用于一些现代主义和后现代主义剧目。

观众对人物的认识是从化装开始的,随着剧情展开,逐步深入其内心。所以,人物一出场就必须给观众一个深刻印象。这就需要根据人物的身份、地位、个性、心境,以及演员的形体条件,进行外部形象设计,包括面部形状和色泽、服装穿戴、体形特点及其变化等等。负责这项工作的是化妆师和服装师,演出前他们会把一切都准备好,使角色获得一个确定的外部形象。话剧化装具有性格化和"据史设计"的特点,其艺术功能主要表现在以下三个方面。

首先,化装能表现人物的身份、地位、个性和心境,让观众从穿着打扮上看出他是干什么的、人品如何。俗话说,什么人穿什么衣裳,生活和艺术都是如此。在《龙须沟》里,程疯子是穿着一件古铜色绸长衫登场的,而丁四穿的却是补丁摞补丁、洗得看不出颜色的短衣,外加一件"号坎",因为前者是个矜持而善良、曾经走红过的鼓书艺人,后者则是个蹬三轮的苦力。丁四嫂穿了一件男人上衣,大概还是丁四的,一下子就把她家境的寒酸窘迫和她在家庭里的地位呈现在观众面前。演员叶子故意把对襟上的扣子错扣着穿,更说明了人物的劳累与忙碌。据牛星丽回忆,该剧初排时,"导演要求

① 〔波兰〕耶日·格洛托夫斯基:《〈卫城〉:剧本处理》,《迈向质朴戏剧》(魏时译)第52页,中国戏剧出版社,1984年。

所有的演员,都得穿上代用服装来进排演场,以便加强人物的自我感觉"①。扮演程娘子的韩冰穿了一双代用的旧皮鞋,走台时发出嘎噔嘎噔的声响,正好跟她那干脆利落的台词、动作相配合,显示了她的刚强。本来不在设计之中的这双鞋,最后也就成了正式的演出服装。服装是用来刻画人物性格的。欧阳山尊导《日出》,第一幕陈白露出场时,身着极轻薄的红色晚礼服,第二幕则白色长裙曳地,第四幕是黑色旗袍,服装色泽的变化,反映了主人公心灵复苏和幻灭的全过程。

其次,化装还能够展示戏剧的历史背景和地域文化特点。近代剧追求历史真实,化装的每一个细节都经过严格考据,于史有征。《茶馆》第一幕里的王利发,身着一袭蓝袍,头戴瓜皮小帽,面色红润,身板挺直,步伐矫健,一副意气风发的样子。茶客们或长袍马褂,或素衣短打,都拖着根大辫子,让人一望而知这是发生在清末京城的故事。到了第三幕,50年后的王利发须发全白,身躯佝偻,步履蹒跚,身上只剩下一件黑棉袄。从造型上就可以感觉到,这位小老板的生活每况愈下,精气神也远不如从前了。而刘麻子、唐铁嘴、二德子的后代们,却个个打扮得比其先人鲜亮、精神得多。这正是那个时代"邪门"的表现。《龙须沟》的化装风格是俭朴但不失厚重,具有浓郁的北京民俗特点。人们的穿着一幕比一幕整洁,脸色一天比一天明朗,这反映了时代的变化。

最后,化装还可用来区别人物的主次。生活中,人们的穿着打扮可以率性而为,一人一个样,而不必考虑什么整体效果。但在舞台上,这样就会显得杂乱无章。所以,化装就得考虑人与人、人与景的谐调问题。任何戏,舞台形象都得有一个基本情调,或温暖热烈,或严肃冷峻,或滑稽丑怪,以此来统一各种造型元素。但情调的统一不是单一,而是各种形状和色彩的合理搭配。《蔡文姬》就是一个很好的范例。它的服装基调古朴典雅、精练规整而又有所变化,既充分展现出汉代的历史风貌和民族特点,又体现了各个人物的身份与地位。蔡文姬、曹操、董祀、周近等汉人的服装样式,系以历史资料为基础,适当吸收戏曲女帔、蟒袍、官衣、褶子的形态与图案加以改造变通而成。单于和左右贤王等匈奴贵族的服装形态,更多考虑到游牧民族的生

① 牛星丽:《几件服装的说明》,蒋瑞编《〈龙须沟〉的舞台艺术》第253页,中国戏剧出版社,1987年。

《蔡文姬》第三幕服装设计效果图

活习惯和审美取向，少量化用了箭衣、雉尾等戏曲服饰，与汉族臣民形成了鲜明对照，而又不失内在的一致性。在色彩的运用上，则以汉、匈民族的传统观念区分高下，主要人物多采用饱满明亮的颜色，如曹操用紫，董祀着红，周近服蓝，单于为青莲紫，左贤王穿绿，右贤王着喇嘛黄，侍女则为淡蓝淡红。主人公蔡文姬的服饰，因心绪起伏而经历了天青—暗红—钴蓝等色彩变化。所有这一切，都是"为了在舞台灯光的效果下使人物层次分明，主要人物突出"①，造成鲜明生动的视觉形象。

二、戏曲化装：类型与同化

跟话剧人物造型正好相反，戏曲化装是装饰化、类型化的。细心的观众也许不难发现，戏曲角色无论是哪朝哪代的人物，帝王将相、贩夫走卒，穿着打扮各有其型，很少变化，仿佛历史被脸谱和戏衣所溶解，变成了亘古不变的类型，而人则被分作三六九等，装进了各种行当角色中。

① 鄢修民：《〈蔡文姬〉的服装设计》，苏民、蒋瑞、杜澄夫编《〈蔡文姬〉的舞台艺术》第137页，上海文艺出版社，1981年。

红脸（关羽）

白脸（严嵩）

黑脸（包拯）

黄脸（宇文成都）

先说脸谱。戏曲化妆，生、旦比较简单，不勾脸，只需描眉、吊眼即可，求的是美观、精神。净、丑的化妆则要按照脸谱，用各种油彩在面部精心勾画，目的是用夸张和象征的手法，把角色的品类、身份摹写在脸上，让观众一望而知是忠是奸，是包公还是曹操。

丑角俗称"小花脸"，意思是面部勾画幅度不大，用白粉在鼻颊间涂抹一些"豆腐块""蝙蝠""枣核儿"之类的简单图形就行了。净角又叫"大花脸"，勾全脸，用色有主、副、界、衬之分，图案则有整脸、三块瓦、花三块、十字门儿、六分脸、大白脸、碎脸、歪脸、僧道脸、神怪脸等数十种。脸谱的功能，一是凸显角色性情，二是暗寓褒贬之意。一般地说，红色象征忠义勇武，紫色表示端正肃穆，黑色意味威风凌厉；文角用黄色表示工于心计，武角则表示勇猛善战；绿色暴躁，一往无前，蓝色妖异，桀骜不驯，油白脸凶恶专横，

京剧旦角（《白蛇传》之白素贞）　　　**昆曲旦角**（《牡丹亭》之杜丽娘和春香）

水白脸奸诈多疑,歪脸人心术不正,僧道脸凶恶威猛……

　　再说戏衣。戏衣即通常所说的"行头",包括服装、盔头、鞋靴等几大类。戏衣也是类型化的,以明代式样为主,兼采少量清式服装,如旗衣、马褂之类。"话剧是写实,什么时代,穿什么衣服;什么时候,穿什么衣服。国剧则不然,它是不分朝代,不分地带,不分时季。"①为什么? 齐如山说,因其源自古代专为歌舞表演而设的"舞衣",首要美观,次要方便,不必写实,也不可能写实。所以,在战国戏《晋楚交兵》里,楚庄王穿着清朝的黄马褂登场,演员和观众都能接受。而苦守寒窑十八年的王宝钏(《武家坡》)和柳迎春(《汾河湾》)等贫苦女性,吃糠咽菜度日,本应破衣烂衫,风尘仆仆,一脸憔悴。如果这样,舞蹈动作难得美观,在视觉效果上也跟舞台上华丽的桌帷椅帔、门帘台帐等极不谐调。因而特别约定,以黑衣服配银首饰表示穷苦。②其实这也正是戏曲程式化、写意性在服装上的表现。

　　戏衣样式种类繁多,不下百种。文人朝会大典时着蟒袍玉带,家居会客则用帔,燕饮私行穿褶子;武官操典上阵须着铠甲蟒靠,平常则穿开氅,交战时偶尔也穿箭衣;其他各色人等则穿代表其身份地位的官衣、宫装、箭衣、斗篷、富贵衣、罪衣罪裙等各式服装,外加大带、腰包、护领之类的装饰。盔头则有冠(尊贵者戴用)、盔(统帅戴用)、巾、帽等几大类,每类当中又有很

　　① 齐如山:《国剧艺术汇考》第 115 页,辽宁教育出版社,1998 年。
　　② 同上书,第 115、122—123 页。

多品种样式。不少男角还要挂髯口（胡须），有些女角则须戴头面（首饰）。髯口和头面多种多样，同样具有显尊卑、见贫富的功能。这些行头按照品类等级分别装入几个衣箱，由专人负责管理，按一定的规矩摆放在后台。梨园行有谚曰，"宁穿破不穿错"，说的是扮演什么角色，就必须穿着什么样的戏衣，戴什么盔头。对与错的标准是角色行当和戏剧情境，而不是历史事实。譬如，红脸忠臣如关公、姜维等，须着绿蟒，以示尊贵，若穿黑蟒就串了行。这是惯例，其合理性是不能用史实考量的。方巾丑所扮角色多是一些说话酸溜溜的封建

京剧文丑与小生
（《群英会》"蒋干盗书"）

文人，口念韵白，头戴方巾，身穿褶子，如《群英会》里的蒋干、《乌龙院》中的张文远等。如果将方巾错成毡帽，或褶子换作茶衣，就不伦不类，无法演戏了。有时候演员根据情境的需要，当场调换戏衣，也是允许的。例如，京剧《战宛城》"听琴"一场，曹操上来就唱"摘乌纱换蟒袍改变形象"，所以脱掉了红蟒改穿紫开氅，等到邹氏扶上接见张绣时，又换了红帔，而到"三报"和"扎帐子"的时候，又换成了红帔。虽然汉丞相穿了明代的服装，并不符合历史，但却符合戏剧情境的需要，合乎戏曲程式，其合理性同样不能用写实的标准去衡量。戏曲演员的着装和换装都有严格的规定（程式），混淆不得。

中国古典戏曲是在漫长的封建文化环境里成长起来的，每一个环节都深深地刻上了封建等级制的印痕。历朝历代对服色都有严格的规定，不得僭越，违者重处。颜色按明制，黄色为帝王专用，其他则依红、紫、绿、蓝、白、黑顺序排列。所以，戏衣也就有了尊卑贵贱之别，不得乱放。据专家介绍，在戏班子的衣箱里，两只大衣箱，上首箱最上层放"天官"和忠臣亲贵们穿的红蟒，第二件是"财神"穿的绿蟒，第三件是皇帝的黄蟒，下面则为其他的蟒、帔、官衣等；下首箱放富贵衣、开氅、褶子、学士衣、八褂衣。富贵衣本为

贫寒书生(如《金玉奴》里的莫稽)所穿之黑褶子,上面补缀各色补丁。传统剧目中,凡着此衣者日后必将苦尽甘来,飞黄腾达,所以叫"富贵衣",而且放在下首箱头起。两只二衣箱,上首置武将穿的铠靠、箭衣,下首则为各色人等所穿袄裤之类。衣箱里的这种形制和色彩秩序,显然反映了天—神—皇帝—文武官员—士农工商的封建等级观念。脸谱也是同样,除了一个殷纣王以外,所有的皇帝都是正面角色,向来由生行扮演,净、丑不得染指,以免形象被丑化。

西方各国中世纪的戏剧服装也是高度程式化、类型化的。但文艺复兴改变了这种情况。阿曼达·贝利在研究了16世纪英国的社会风尚与戏剧服装的联系后得出结论说,尽管王室曾颁布一系列禁止奢靡浪费的法令,但有钱人总是千方百计地想炫耀其富有,公共剧场是最好的地方,演员是最好的传播者,于是就形成了伊丽莎白时代戏剧特有的化装风格:有的演员穿着伦敦街头青年所穿的那种花里胡哨的时装,有的则穿着以前遗留下来的各种奇形怪状的定型戏衣,而不管它们是否和谐统一,更不管是否符合历史实际。这种怪诞风格,蕴含着新兴市民阶级对原有社会等级的挑战,反映出英国社会结构的变化。"一种特殊的亚文化在剧场当中或围绕剧场成长起来,对统治秩序提出挑战,并以在舞台上模仿的形式,给分崩离析的现实做出了新的定义。"[1]

相比之下,中国的戏曲表演始终没有走出中世纪的漫漫长夜。"宁穿破不穿错"的化装原则,表达的首先是演员对封建等级制的认同,然后通过表演,不知不觉地将其灌输给了观众,从而维护和延续着旧文化的寿命。鲁迅说,脸谱"是优伶和看客公同逐渐议定的分类图"[2],这句话适用于全部戏曲化装。马文·卡尔森说,"传统表演允许相仿与重复,以期构建和控制'他者',使之同化"[3],这是一种文化认同策略。所以新文化运动兴起不久,就把矛头对准了积淀和凝聚着浓厚封建意识的"旧剧"(传统戏),特别是它的脸谱、服装和程式化表演。钱玄同说:"要不把那扮不像人的人,说不像

① Amanda Bailey, "'Monstrous Manner': Style and the Early Modern Theatre", *Criticism*, Vol. 3, No. 2, Wayne State University Press, 2001, p. 273.

② 鲁迅:《脸谱臆测》,《鲁迅全集》第6卷第138页,人民文学出版社,2005年。

③ 〔美〕马文·卡尔森(Marvin Carlson):《表演研究述评》(*Performance: A Critical Introduction*)英文版第181页,纽约 Routledge,1996年。

话的话全数扫除,尽情推翻,真戏怎样能推行呢?""这真戏自然是西洋派的戏,决不是那'脸谱'派的戏。"① 破旧立新,目的只有一个,就是使戏剧表演回归具体的人、本色的人、现代的人。其实,问题远比胡适、刘半农、钱玄同以新代旧或周作人新旧并存的设想要复杂、困难得多,特别是近几十年来,在旧文化悄然回潮的历史情境中,"旧剧"非但没有毁弃,封建等级意识反而借着传统的"神力"大举渗入话剧,概念化的人物、公式化的动作比比皆是,脸谱被内化了。话剧彻底走出脸谱文化的阴影,真正回归"人"本身,还有很多工作要做。

思考题:

1. 戏曲的景物造型为何没有得到充分发展?

2. 为什么说戏剧环境是实在和虚构的统一体?

3. 话剧化装和戏曲化装的本质区别是什么?对表演有哪些影响?

参考书:

1. 胡妙胜:《阅读空间——舞台设计美学》,上海文艺出版社,2002 年。

2. [捷]约瑟夫·斯沃博达:《戏剧空间的奥秘——斯沃博达回忆录》(刘杏林译),中国戏剧出版社,2016 年。

3. [瑞士]阿庇亚等:《西方演剧艺术》(吴光耀译),上海文化出版社,2002 年。

4. 于海勃:《西方舞台美术基础》,中国戏剧出版社,2016 年。

5. 龚和德:《舞台美术研究》,中国戏剧出版社,1987 年。

① 钱玄同:《随感录·十八》,《新青年》第 5 卷第 1 号,1918 年。

第九讲

剧场与观众

第一节　剧场是演戏和看戏的地方

一、剧场结构与观演关系

　　戏剧交流是由观和演两方面构成的。或许你并未意识到，当你通过检票口进入剧场以后，你的身份已经悄然发生了变化，暂时忘掉成堆的作业，放下乏味的机关事务，离开工地，撂下锄头，作为一个观众，参与到戏剧活动当中，为古人落泪，替今人担扰，为一段好的演唱叫好。等你走出剧场的时候，还能继续是这样的心情吗？

　　剧场就是这样一个让人哭，叫人笑，充满魅力，可以改变人的性情的地方。

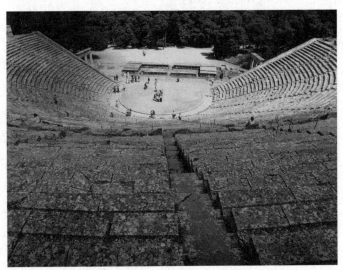

建于公元前 3 世纪的古希腊厄皮道洛斯剧场遗址

在人类两千多年的戏剧史上,曾经出现过各式各样的剧场,上演了无数的剧目,形成了千姿百态的戏剧文化。Theatre 一词,既可译作"剧场"或"剧院",又可译为"戏剧"。它的古希腊词源是 theatron(véaтpor,意思是看台或看戏的地方),作剧场或剧院解时,主要指建筑物,作戏剧解则包括跟剧场有关的一切戏剧活动,特别是剧目及其演出。德国人史雷格尔说:

> 剧场是多种艺术结合起来以产生奇妙效果的地方,是最崇高、最深奥的诗不时借着千锤百炼的演技来解释的地方,这些演技同时表现滔滔的辩才和活生生的图景;在剧场里,建筑师贡献出最壮丽的装饰,绘画家贡献出按照透视法配置的幻景,音乐的帮助用来配合心境,曲调用来加强已经使心境激动的情绪。最后,剧场是这样一种场所,它把一个民族所拥有的全部社会和艺术的文明、千百年不断努力而获得的成就,在几小时的演出中表现出来,它对不同年龄、不同性别、不同地位的人都有一种非常的吸引力,它一向是富于聪明才智的民族所喜爱的娱乐。①

这是我们所见到的对"剧场"一词最完备、最深刻的阐述,它涵盖了剧场或戏剧艺术的全部历史内容。而本讲所说的"剧场",主要指的是剧场建筑,这是首先要说明的。

剧场是演戏和看戏的地方,主要由舞台和观众席构成,另外还有一些附属空间,如化装室、票房、前厅、休息室等。它可以建在室内,也可以露天而设。论规模,观众席在 300—800 座的是小型剧场,800—1200 座为中型,1200—1600 座为大型,1600 座以上就是特大型了。从适用性来看,大型和特大型剧场,舞台尺寸大,座位多,适合上演服饰华丽、场面大、动作大的歌剧和舞剧。而话剧的布景化装比较接近日常生活,动作细腻,要求看得真切,听得仔细,故中小型剧场比较适宜。从内部结构看,有的舞台与观众席相对而立,有的舞台突入观众席,有的舞台设在剧场正中,有的舞台高于池座,有的比池座低,有的剧场还带楼座,周遭包厢环列,多达三四层。

大剧场和小剧场还有另外一层意思,就是大剧场上演的多为大众认可的主流戏剧,而先锋性实验性剧目多数先在小剧场中发展,因而大小剧场就

① 〔德〕奥·维·史雷格尔:《戏剧性与其它》,古典文艺理论译丛编辑委员会编《古典文艺理论译丛》第 11 辑第 240 页,人民文学出版社,1966 年。

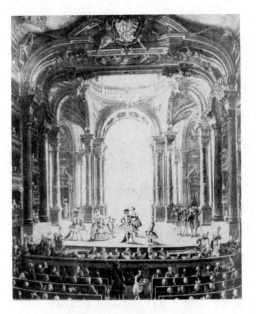

18世纪装饰繁复的意大利舞台
(奉送茶果的侍应生到处走动,
全副武装的士兵维持秩序)

成了这两种戏剧的代称。在戏剧发展史上,大剧场往往代表着传统,代表着规范,因而很容易流于僵化与肤浅,于是便有小剧场起来"造反",开辟出一条新的艺术发展道路。19世纪后期,欧洲近代剧取代佳构剧,就是从小剧场开始的,当时称作"自由剧场运动"。安图昂首创的巴黎"自由剧院",霍普特曼等在柏林组织的"自由舞台",格兰在伦敦创立的"独立剧院",斯坦尼斯拉夫斯基领导的莫斯科"艺术剧院",最初都是反叛性的小剧场。在中国,晚清时花部(地方戏,包括京剧)取代雅部(昆曲),现代话剧反抗京剧,以及当代先锋派跟正统派对立,同样表现为大小剧场的冲突。更不用说美国纽约外百老汇(off-broadway)、外外百老汇(off-off-broadway)跟商业化、通俗化的百老汇戏剧的竞争了。任何时候、任何国度都存在大小两种剧场,在一定意义上说,戏剧艺术就是在大小剧场的激烈斗争中发展的。小剧场战胜大剧场而成为主流,再被新的小剧场所取代,是戏剧艺术发展的一条基本规律。小剧场终将战胜大剧场,只不过有时快捷,有时缓慢而已。剧场更新的速度跟一个民族的思想、文化、社会、经济现代化进程成正比,每当现代化进程受阻或反现代化思想盛行之时,往往也是大剧场和主流戏剧走红、民族精神停滞不前的时候。从小剧场是否活跃上,可以看出一个国家和民族的精神状态如何。

露天剧场主要有两种,一种是古希腊城邦国家依山而建的公民剧场,舞台和观众席皆裸露于光天化日之下。另一种是以舞亭、戏台和庙台为标志的中国传统露天剧场,舞台上有顶盖,可起笼音作用,观众则露天随意坐立,三面围观,剧场与周边环境连成一体,所以就有了浙江绍兴合作乡的临水戏台、四川犍为罗城镇的骑街戏台,以及福建永安青水乡的桥上戏台。以故宫

畅音阁大戏楼和颐和园德和园大戏楼为代表的庭院式剧场,虽然跟周边环境有明确的界分,并设有专供达官贵人们享用的"看楼",但中间仍然留有较大的天井,以便安排桌椅,供看客们吃喝之用,观众席大部分是露天的。当然,这并不是说中国历史上就没有室内剧场了,宋代汴京(开封)、临安(杭州)等城市勾栏瓦舍里的"戏棚",晚清的各种全封闭的商业性茶园、戏楼等,即属室内剧场。

中国山西翼城元代庙台

剧场是一种公共建筑,其规模、结构、材质、设备等物质条件,都会对观演活动产生一定影响。鲁迅曾在《社戏》里引某日人著作说:"中国戏是大敲,大叫,大跳,使看客头昏脑眩,很不适于剧场,但若在野外散漫的所在,远远的看起来,也自有他的风致。"该文详细记叙了作者在北京老式的"什么园"和新式的"第一舞台"看戏时遭罪的情形。在"什么园"里看戏,"戏台下满是许多头","耳朵只在冬冬喤喤的响",好不容易找到个座位,板凳还没有大腿宽,高度却超过小腿,坐起来很不舒服,看戏真像受刑一样。"第一舞台"倒"用不着争座位",但却听不清台上在唱什么,实在"不适于生存",鲁迅只好夺路而逃。倒是童年时"在野外看过很好的好戏"。① 其实,也不是戏好,而是戏台周边的水色天光,以及自由自在的观赏方式更让鲁迅着迷,得到了心灵的满足。

① 鲁迅:《社戏》,《鲁迅全集》第 1 卷第 587—589 页,人民出版社,2005 年。

"第一舞台"是北京最早的新式商业剧场，仿上海新舞台建设，落成于1914年，1937年毁于火灾。它有一个改良式舞台，有两千多个座位，李畅说它由于空间太大，"明显的缺点是音响不佳。不少座位听不见或听不清演员的唱和念"，因而严重影响上座率①。经营者只好以机关布景和"彩头砌末戏"招徕看客，但效果并不十分理想。鲁迅的经验印证了李畅的这个结论。商业剧场毕竟是靠票房收入来维持的，没有观众就无法生存，所以，现代剧场设计既须考虑观众席的多寡，又得保证良好的视听效果，如何达到最佳组合，的确是个难题。

戏曲需要什么样的剧场呢？从表演看，它动作夸张，化装浓艳，还有锣鼓伴奏，比较适合大型剧场；剧场太小，视听效果反而不好，这是一方面。另一方面，它还有砌末简单、群戏较少的特点，放到大舞台上，如果不用布景，就显得过于单薄。大剧场与大舞台总是连在一起的。现在常见的西式剧场，台面宽敞，其实并不很适合戏曲演出。人民大会堂的舞台上，能演《东方红》这样的大型音乐舞蹈史诗，勉强也能演话剧，但戏曲就不行了。戏曲要求的是大看区、小舞台。所以，中国传统戏台，除了少量皇家大戏台以外，通常只有七八米见方，高度不过二三米，周围是空阔的广场或天井，观众席与舞台保持一定距离，具有较好的视听效果。这种剧场结构是在长期的演剧实践中摸索出来的，对当代剧场设计不无启发意义。

观演方式是由剧场结构决定的。欧洲中世纪的露天流动剧场，特别适

1989 年落成的巴黎巴士底歌剧院（只上演歌剧）

① 李畅：《清代以来的北京剧场》第 165 页，北京燕山出版社，1998 年。

合即兴创作。剧团每到一地,观众爱看什么,演员就演什么,一会儿戏里,一会儿戏外,变着法跟观众逗。中国古代戏台三面开放,观演之间的交流也比较自由。剧场进入室内以后,台口的拱框如同一堵无形的墙,把舞台内外截然分开。舞台被假定为一个自足的世界,化装和表演越来越接近人的常态,废除旁白也就成了必然的选择。景物造型则分担了以前剧本中的景物描写功能,布景迁换的困难又迫使作家把剧情尽可能集中在有限的时间、地点和行动上,幕的数量大为减少,最后全部压缩到客厅里,成为"客厅剧"。斯克里布、易卜生、萧伯纳、契诃夫、曹禺、丁西林的许多作品,剧情便都是在客厅里展开的。演这种戏需要一个封闭的舞台,看这种戏需要一种超然的心态。当代西方的一些"反戏剧",以自然景物作舞台,以社会环境为剧场,要求观众直接加入戏剧活动(如游行示威),试图推动戏剧重归现实生活,而在形式上却倒退到人类原初的仪式中去了。这等于取消了剧场的存在。

二、观众的由来

有了剧场,观众从何而来呢? 好像这是个不言自明的问题:从家里来,从学校来,从政府机关、企事业单位或其他随便什么地方来。但事情并不是那么简单。

严格地说,观众在进入剧场之前,还只是一些有着不同种族、文化、职业背景和不同性别、年龄、性格的个体。从各种媒体的广告、评论当中,他们或许对要看的戏已经有了一定程度的了解,有些还是剧场的常客,拥有丰富的戏剧知识,说起来头头是道,甚至连专家都自叹弗如,例如那些京剧票友们。但这一切都不足以改变他们的个体性质。

一进剧场,他们就变成了另外一种人——观众。"剧场的特点在于转变,使舞台转变为戏剧空间,使演员转变为角色,使来宾转变为观众"[①],大灯一灭,原有的各种差别,多数都变得模糊不清了。只有与戏剧离得最近的一部分逐步显现出来,成为他们跟演员对话的桥梁和纽带。戏园子里那些敢于高声叫好或喝倒彩的观众,多数都是懂戏或体验较深的人。如果在演《茶馆》或《雷雨》的时候,忽然有人叫起好来,那将会是什么局面呢? 肯定

① 〔捷〕约瑟夫·斯沃博达:《论舞台美术》(刘杏林译),《戏剧艺术》2003 年第 2 期。

会有人说他外行。因为近代剧台口处假设的"第四堵墙"是不能随便穿透的，否则戏就无法演下去了。观众是一个整体，看戏则是一种"集体经验"，每个人都得遵守相同的游戏规则。

所以，剧场具有消解社会等级的作用。无论如何，观众都得暂时忘掉原来的身份地位，跟别人一起看戏，姿势相似，视界相同，标准相近。而公共剧场又是最具平等色彩的地方，所以欧洲中世纪近千年的历史上，竟然没有公共剧场建设。而中国的勾栏瓦舍以及各种公共戏台，多数也都被排挤到了城市郊区或乡村野外。有清一代统治者，许多皇帝都称得上戏迷，如乾隆、嘉庆、道光等，他们懂戏，爱戏，同时也怕戏。他们一面设立南府衙门，组织戏剧教学并编写连台大戏，乾隆还曾亲自登台演唱以自娱，嘉庆则多次降旨改戏以示德政，另一面则严禁贵族官员和八旗子弟涉足剧场，以免失了身份，坏了心术。封建专制时代并不绝对排斥戏剧，而是想把戏剧变成维护统治阶级利益的御用工具，有时为了宣扬当权者的文治武功，还会豢养一批御用作家，扶持一些歌功颂德的剧目，造成保护戏剧的假象。他们排斥的是公共剧场，因为它先天具有消解等级制度的文化功能。古今中外都是如此。

从发生学来看，前戏剧时代的各种仪式，如祭祀、庆典活动等，并无观众和演员的区分。后来，随着仪式的内容和程序逐渐固定下来，主持其事的祭司或领导人也就慢慢演化成了最初的演员，而参与其事的普通人等则与演员分离，成为第一批观众，坐到了看台上。从此，戏剧也就诞生了。实际上，演员与观众的剥离是一个相当漫长的历史过程。古希腊戏剧在很长时间内都设有专门的歌队，他们站在观众和演员之间的那个圆形"歌场"（orchestra）上，载歌载舞，时而对观众解释剧情，时而对人物发表评论，提醒他们，规劝他们。歌队既是旁观者，却又活动在剧情里，因而兼具观众和演员双重身份，这是二者还未彻底剥离的一个证明。随着演员的不断增加，歌队成员越来越少，到公元前4世纪末，已经出现了不用歌队的作家作品。演员的作用加强了，剧中人物的性格也深化了，观众则完全从演出中分离出来，坐到看台上，不再直接参与表演。这种变化对剧场结构的影响是，希腊化时期和古罗马新建的剧场，观众席前的"歌场"越来越小，有的只留下一小块空地，有的则变成了安置乐队的"乐池"，而看台却越来越大，占据了剧场的绝大部分空间。近代现实主义戏剧则用一堵假想的墙，把观众和演员隔离开，使看台上的观众变成了一群合法的"偷窥者"，他们与舞台上正在

进行的戏是不能直接交流的。

　　观众和演员是构成戏剧的两个必要条件。观众和演员在空间上分离以后，绝不是只能做消极被动的旁观者。通过"第四堵墙"的"偷窥"，是一种间接的交流，离不开观剧者积极的审美心理活动，这种心理也会造成一种影响演员表演的剧场氛围。但有些新派导演不满于这种间接的交流，试图以某种现代方式，重建观众和演员之间那种鲜活生动的直接交流。最先做此努力的是意大利的未来主义者，他们试着把音乐厅变成剧场，设法把观众卷进戏剧进程，让他们互相争吵咒骂，或者随意打断演员的表演，来上一段奇谈怪论。而在这方面真正对后世产生重大影响的，却是俄国著名导演梅耶荷德。"斯坦尼斯拉夫斯基以观众仿佛并不存在的方式工作，梅耶荷德则要使观众成为演出的戏剧事件的中心。"①他认为："观众不应该只是观察，而应参加进一次共同的创造性活动。"② 1926 年梅耶荷德执导的《钦差大臣》一剧，完全改变了原作的写实风格，使用了歌队，穿插着即兴表演，打破了幕线的限制，最后的舞蹈一直从舞台上跳到观众席，由此引起了一场影响

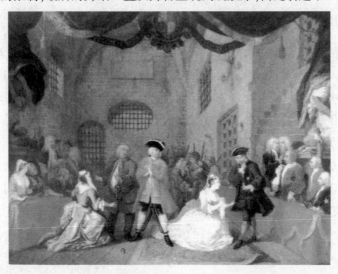

19 世纪贺加斯所画《乞丐的歌剧》（演员就在两侧的包厢之间演出，包厢里的观众随意交谈，"监狱"的背景是画出来的）

　　① 〔英〕J. L. 斯泰恩:《现代戏剧的理论与实践》第 3 卷（象禺、武文译）第 119—120 页，中国戏剧出版社，1989 年。

　　② 同上书，第 120 页。

深远的争论：

> 假使你的结论是观众应为戏剧的活跃的创造者，他是戏剧动作的真正的参与者，那末你就要突破镜框舞台口，使戏剧动作进入观众厅，或者让观众登上舞台，诸如此类。而假使你认为观众不应是活跃的创造性因素，不管他有多少创造他也仅仅是旁观者，那末剧场的整个结构就完全是另一个样子了。[①]

苏联著名导演泰伊洛夫把梅耶荷德的革新活动称为"复古主义"。他认为，"当独立的戏剧艺术形成以后也不可能再回复到观众的积极参与舞台动作"，而让演员离开舞台进入观众席，或把观众弄到舞台上来，"简直是作弄了戏剧，使它沦为反艺术的杂乱无章的东西"。[②] 这一争论一直持续到今天。

第二节　看戏是一种"集体经验"

一、剧场的文化整合功能

生活就是一场大戏，观众和演员扮演着不同的角色。在这个意义上说，观众进入剧场，就意味着进入某个规定情境，作为一个特殊角色参与到戏剧活动当中。自然，没有观众和剧场，就没有戏剧。但戏剧不只是话剧，更不等于近代写实剧，观众的参与方式也是多种多样的。他们可以静观，也可以跟演员互动，或者即兴投入演出，这要视剧场结构和戏剧形态而定。

观众参与是当代戏剧理论的一个热门话题。严格地说，所有文艺欣赏都离不开接受者的参与，问题是观众是如何参与的呢？这就牵涉到艺术的媒介问题。我们不妨做个比较。当你拿起一部小说的时候，你首先"看到"（see）的是文字，随着阅读（read）的深入，文字的意义不断聚合起来，使你想象（image）出人物的音容笑貌，推断出故事的前因后果，一次读不完下次可以接着读。看戏则不然。第一，你面对的是戏剧场面和人物形象，而不是文字，好像你就在现场，目睹了整个事件的全过程；第二，你必须一次看完。可

① 〔苏〕泰伊洛夫：《论观众》（吴光耀译），〔美〕艾·威尔逊等《论观众》（李醒等译）第123页，文化艺术出版社，1986年。

② 同上书，第128、134页。

山西芮城黄河蒲剧团在农村演出(2002)

以说,看戏是一种直观的、连续的艺术欣赏活动。

与看电影、电视不同的是,看戏面对的是活人,而影视作品却是以银幕或荧屏的形式呈现在你面前的,它也许能给你提供更加广阔多变的视界,却割断了你和它的交流。你能听见来自对方的声音,对方却感受不到你的反应。所以,人们常说影视是遗憾的艺术,一经制成就无法更改。

而在剧场里,演员时刻都能感受到观众的反应,并随时做出必要的调整,在演出中不断完善起来。也就是说,在剧场里,观众不只是被动地接受,而且能以各种方式把自己的感受和评价及时反馈给演员,对演出施加影响。任何一个演过戏的人都知道,一上台,压力最大的不是灯光、音响和对手演员,而是台下那黑鸦鸦的一片观众。有时候,池座里的一丝轻微响动都会影响演员的心绪和动作。所以,看戏还是一种双向互动的艺术欣赏活动。正如美国著名戏剧学家艾·威尔逊所说,"观众与演员的联系是戏剧经验的核心。这种人与人之间的直接交流,以其神奇和魅力赋予剧场以特殊品格"①。

剧场形同一个磁场,具有很强的文化整合功能。这种整合,是通过演员和观众之间的纵向交流,以及观众对观众的横向影响进行的。以戏园子里常见的叫好为例,当演员拿出绝活,或者演到出神入化处,哪怕是一举手一

① Edwin Wilson, *The Theater Experience*, 6th edition, McGraw-Hill, Inc., 1994, p. 19.

投足、一个眼神、一句唱词,都会引发观众大声喝彩。有时候,叫好者不过三五人,势单而力薄,有时候却全场呼声掌声雷动,声震屋宇。经此鼓励,演员会更加投入,更加卖力,喝彩之声也会更多更高。因而,在观演之间就形成了一种互相激励、不断提升的精神交流机制。当然,如果演得不到位,失手穿帮,或者荒腔走板不对路,观众也会毫不留情,大声喝倒彩、起哄,让演员下不来台。无论叫好还是喝倒彩,都须适当其时、恰如其分,才能得到其他观众的认可;如果叫得不是时候,同样会招来一片嘘声甚至詈骂,让你下次谨慎一点,不要乱来。这些都是老式戏园子所特有的规矩,也可以说是一种观赏秩序。从叫好声里,既可以听出一个观众对京剧是否在行,也可以听出一个演员在观众心目中的地位。所以,戏园子老板常常根据观众喝彩的关头、次数、音高,评价一个演员的价值,论功行赏发红包。

剧场的纵向整合功能,是把演员和戏的势能传达给观众,再从观众的反应中得到新的能量,从而达到互相认同的效果。如果观众不买账,这个能量转换过程就中断了。但是,好戏、好演员总能使绝大多数观众看到他们想要看到的东西,始终保持高度兴奋状态,不知不觉地接受剧目中的文化观念。而剧场的横向整合功能,则是把一部分观众的心理能量传导给其他观众,迫使其调整个人情趣,接受多数人的价值标准。所以,前引史雷格尔的伯父说,"剧院是训练一个民族的智慧头脑的最好的场所和最适宜的事业"①。在近代民族形成的过程中,各国先后兴建了一批国家大剧院,主要上演代表本民族最高思想艺术水平的经典剧目,并将其作为对外文化交流的重要窗口,就是因为戏剧演出具有直观、通俗、互动的特点,剧场的文化整合功能在广度和深度上,有着音乐、美术、舞蹈和文学作品不可比拟的优势。

当然,这也带来了一种新的风险,即剧场为了生存,总喜欢上演一些大众认可的剧目。而大众认可的东西往往比较保守、落后,久而久之,就会使剧场变得陈腐不堪,失去灵魂和活力,沦为纯粹的娱乐场所。无论它在外表上如何翻新,都无法改变衰败的命运。于是,就会出现各种各样的小剧场,容纳新的剧目和新的观众,使之在新的历史层次上互相认同。

① 〔德〕约·埃·史雷格尔:《关于繁荣丹麦戏剧的一些想法》,古典文艺理论译丛编辑委员会编《古典文艺理论译丛》第 11 辑第 202 页,人民文学出版社,1966 年。

二、精神共享和直接参与

观众是戏剧演出中最大的角色。观众的集体参与,对戏剧活动提出了两项基本要求:一是剧目的内容和表现形式必须满足多数人的要求;二是单个观众必须融入多数人的反应模式和反应路线。否则戏就无法演下去。

把剧场视作一个观演互动的"场"的观念,大概是从法国电影美学家安德烈·巴赞的《戏剧与电影》(1951)一书开始产生的。后来,日本戏剧学家河竹登志夫在其《戏剧概论》中,又引入了能量传播与耗散的理论,使这个"场"更见活力和秩序。这是当代戏剧理论的一个重要收获。"场"论为透视观众问题提供了新的思路:第一,剧场是一个有机整体,观众和演员既相对独立又互相影响。第二,从能量运动的角度看观演关系,观演之间存在某种心理张力,演出因为处于主动地位而具有一定的心理"势能",随着剧情的推进,这种势能便不断耗散分布到观众当中,缓解了他们的紧张心情,提高了他们的心理阈限,最终达到一种新的心理平衡。观演活动的每一个片断都是诱惑与解放的统一体。

从"场"论看,观众参与演出是在两个层面上进行的:

一是精神共享。即观众被深深地吸引到戏里,几乎忘记了自己的存在,剧场里一片寂静,直到闭幕后才缓过神来,对演出报以热烈的掌声,就像《海鸥》首演时的情形。这种参与方式是封闭/隔离型的观演关系所需要的。精神参与具有移情作用,即观众在情感上与角色发生共鸣,仿佛自己变成了角色在舞台上活动。"观众在观看展示在他们面前的一切,他们对舞台上所发生的一切就变成了一个默不作声的参与者。在某种意义上说,观众就变成了那出戏的一部分,并且是重要的一部分……"①剧场越安静,演员越能潜心于角色创造,观众的内心体验也就越深入,交流效果越好。我们在第一讲第三节所讲的观众在剧场里"分享"精神感受的情景,就是这样发生的。

二是直接参与。这种参与方式是原始戏剧的特点之一,在中世纪的广场演剧和中国传统戏园子里也很常见。嘘声、嬉笑、詈骂、叹息、叫好、鼓掌,甚至"抽签"(旧戏园子称观众三三两两中途退场为"抽签")走人,都是观

① 〔美〕E. C. 怀特:《让观众象知心朋友那样了解自己》(李醒节译),〔美〕艾·威尔逊等《论观众》(李醒等译)第 200 页,文化艺术出版社,1986 年。

众特有的"戏剧动作"。由于戏曲多采用历史、神话或民间传说题材，观众对剧情和人物早就了然于心，劝善惩恶的大团圆结局也在意料之中，所以内容上已经没有多少新鲜东西可看，自然就把看点对准了演员的演艺甚至色相。而戏曲表演又具有高度程式化、技艺化的特点，演员的好坏、剧种和流派的划分，也突出表现在技艺和程式特征上，因而演技倒为观众提供了更多的看点。例如，同样一出青衣戏《玉堂春》，梅、尚、程、荀四大名旦都多次演出过，内容差不多，区别只是多一折或少一折而已，但每个人的演技都有与众不同、令观众拍案叫绝的地方。观众最感兴趣的不是"演什么"，而是"怎么演"，喝彩和掌声主要也是奉献给演员和演技的。所以，晚清以来，在观众的激励下，戏曲表演技艺得到了长足发展，而剧目创作非但没有发展，反而大大退步了。

当代，有些导演为了打破"第四堵墙"的局限，把演区扩展到了观众席，让演员走下舞台，与观众握手、拥抱、交谈，或者设法把一些观众纳入演出，使之成为另类戏剧角色，更是典型的直接参与。如西方的一些"政治剧""机遇剧""环境戏剧"等，都把观众直接参与演出作为"剧场"或情境设计的一个重要因素来考虑。观众的直接参与虽然不免复古的嫌疑，但有时候也能取得意想不到的效果。

1968 年伦敦圆屋剧场上演彼得·布鲁克导演的莎剧《暴风雨》
（观演双方交织在一起）

这两种参与方式,都反映了观众的生命体验,只不过前者把它控制在精神境界里,而后者放任了肉体的冲动,虽然包含着某些精神成分,但更多属于形而下的生理的反应。所以,艾·威尔逊认为,应该适当区分"被观看的戏剧"和"直接参加演出的戏剧"。① 因为前者诉诸人的理智与想象,强调艺术;而后者诉诸人的感性,突出实用价值,可用于教育培训或心理治疗。

观众对戏剧的影响,直接表现在演员身上。它不仅影响到演员在一出戏里的表演,而且左右着他的整个表演风格。有些天赋很高的演员,就是因为经不起喝彩的考验,而长期停滞在玩弄噱头、讨好观众的较低层次上,终归无法取得更大的艺术成就。例如,上个世纪中国旅行剧团(1933—1947)的著名女演员唐若青,曾以成功扮演陈白露等都市女性而名重一时。但她为了争取观众,增加票房收入,常常用一些外加的小动作或随意的发挥刺激观众,博取掌声,结果习惯成自然,把表演变成了一堆噱头,最后遭到观众的抛弃。而跟她同台演过戏,最后成为上海艺术剧社(1942—1946)台柱子的男演员石挥,却轻易不为观众的掌声所动,始终坚持走体验加表现的表演路线,创造出一系列栩栩如生的舞台形象,如《大马戏团》里的慕容天锡、《秋海棠》的同名主人公等,在话剧表演艺术中国化方面取得了骄人的成就,被上海观众称为"话剧皇帝"。

的确,观众是演员最大的诱惑,它可以载舟亦可覆舟。所以,斯坦尼斯拉夫斯基反复告诫那些想出人头地的演员,要把全部心思用于创造角色,通过角色与观众对话,用角色征服观众,而不要跟观众发生"短路"。"不是演员应当对观众感兴趣,相反地,是观众应当对演员感兴趣。""演员越是不去注意观众,观众就越是对演员感到兴趣。相反,演员越是讨好观众,观众就越是不理会演员。"②这是观演关系的辩证法,适用于话剧,也适用于戏曲。"从前我们戏班里的规矩。丑角可以随意科诨,但是只限于文丑"③,如《玉堂春》里的崇公道之类,生、旦(花旦除外)、净角通常是不用噱头讨好观众的。最优秀的戏曲演员和最具性格光彩的角色,亦多属此三类。由此可见,

① 〔美〕艾·威尔逊:《论观众》,〔美〕艾·威尔逊等《论观众》(李醒等译)第 15 页,文化艺术出版社,1986 年。

② 〔俄〕斯坦尼斯拉夫斯基:《论演员和观众的相互影响》,〔美〕艾·威尔逊等《论观众》(李醒等译)第 197、199 页,文化艺术出版社,1986 年。

③ 梅兰芳述,许姬传记:《舞台生活四十年》第 2 集第 16 页,中国戏剧出版社,1961 年。

真正给角色以生命的是演员，而不是观众。片面追求观演直接交流，往往是只开花不结果，在理论上是片面的，在实践中也是站不住脚的。

观众对创作的影响则是间接的。一方面，经典剧目影响着作家的立意构思和艺术风格，因为经典剧目是在长期演出实践中形成的，有着深厚的观众基础，代表着观众的艺术情趣和价值观念，受经典影响实际上也就是受观众影响。元代以后，戏曲创作"套袭"成风，许多作品"不特剧中宾白同一板印，即曲文命意遣词，亦几如合掌"，"前后关目、插科、打诨，皆一一照本模拟"，"关目、线索，亦大同小异"①，甚至连"水词"都是一样的。清人梁廷枏《曲话》一书对此多有揭露。如此严重的雷同现象，不仅说明戏曲作者创新能力的萎缩，也反映了观众的戏曲审美能力在元代以后开始走向僵化凝固。另一方面，观众通过市场约束着作家的艺术选择。如果作品不对观众的口味，便很难被剧团接受，即使勉强上演，也不会有好结果。当代的一些"形象工程"剧目或先锋戏剧，便经常遭遇这种尴尬：或者是因为触不到人的灵魂，或者是因为表现形式让多数人看不懂。所以，一个成功的剧作家总是把观众放在很重要的地位，既充分尊重他们的审美习惯，又不被他们所控制。

在这方面，曹禺无疑是一个成功的范例。他深知"一个弄戏的人，无论是演员，导演，或者写戏的，便欲立即获有观众，并且是普通的观众。只有他们才是'剧场的生命'"。"写戏的人最感觉苦闷而又最容易逗起兴味的，就是一个戏由写作到演出中的各种各样的限制，而最可怕的限制便是普通观众的趣味。怎样一面会真实不歪曲，一面又能叫观众感到愉快，愿意下次再来买票看戏，常是使一个从事于戏剧的人最头痛的问题。"②为此，在《雷雨》里，他让人们反复提起藤萝架下那根走电的电线，为四凤和周冲的死做铺垫。这样写的"原因是怕我们的观众在锣鼓喧天的旧戏场里，吃西瓜，喝龙井，谈闲天的习性还没有大改。注意力浮散，忘性太大，于是不得已地说了一遍再说一遍"③。《日出》原打算写成一个契诃夫式的散文化、生活化的剧本，可是考虑到职业剧团的需要，不得不推倒重来，转而采取主副线对比结

① ［清］梁廷枏：《曲话》，《中国古典戏曲论著集成》第 8 辑第 262、258 页，中国戏剧出版社，1959 年。

② 曹禺：《〈日出〉跋》（1936），《曹禺文集》第 1 卷第 465—466 页，人民文学出版社，1988 年。

③ 同上书，第 468 页。

构,以满足观众对曲折的故事情节和活跃的戏剧场面的偏爱。在观众期待视野的牵制下,话剧创作终于在曹禺手里实现了由移植形态向本土形态的转换,《雷雨》《日出》等也成了中国话剧的经典性作品。

第三节　剧场是民族文化的象征

一、西方剧场的公民精神

剧场是戏剧文化的重要载体,剧场演化体现着民族文化的变迁。

西方剧场有一种根深蒂固的公民精神。西方戏剧文化是在古希腊公民戏剧和中世纪欧洲各国民间戏剧的基础上发展起来的。剧场跟城市的关系,明显经过一个从中心到边缘,再回到中心的演变过程。据专家考证,古希腊最早的表演场地在雅典市中心的集市广场上,与酒神祭坛相邻,或者就是祭祀场地的一部分,第一个悲剧诗人忒斯庇斯就曾在公元前 594 年带着他的歌队与戏车在此演出过。后来,为了坚固耐用,便于观看,才迁到附近的山坡上,筑起永久性的露天石头剧场。它虽然偏离了城市的地理中心,但依然是城市文化中心。希腊化和罗马帝国时期,在西欧、北非和小亚细亚地区兴建的许多城市剧场,虽然多数矗立在平地上,结构有所变化,但其文化中心的地位并未改变。随着西罗马帝国的衰亡,这种大型公共剧场也停止了建设。公元 692 年基督教会发布禁戏令(即东罗马帝国皇帝查士丁尼二世在拜占庭制诰)以后,教堂迅速取代剧场成为中世纪的文化中心,很多剧场都被拆掉当了建筑材料。但戏剧的薪火并未完全熄灭,而是工具化、边缘化了:一方面被教会用来宣传基督教教义,在教堂里边或教堂前的广场上,演出一些取材于《圣经》的宗教剧、神迹剧,另一方面则被一些流浪艺人用"戏车"带到穷乡僻壤,成为民间文化的一部分。整个中世纪,固定的公共剧场建设基本是一片空白。

从文艺复兴到法国大革命,约五百年。这是一个"人"逐步觉醒,取代神而成为社会生活核心的重要历史时期。人的觉醒集中表现在个性(individuality)意识和民族(nation)意识两个方面。由于欧洲近代国家多属单民族国家,所以国家意识与民族意识虽然各有侧重,但内容是一致的。瑞士历史和文化学家雅各布·布克哈特(1818—1897)的名著《意大利文艺复兴时

期的文化》，就是从这两方面来论述意大利文艺复兴的人学内容的。当代英国著名政治学家安东尼·吉登斯则把二者合称为民族国家（nation-state）。当然，在政治上它可以是纯粹的共和国（republic），如意大利和法国，也可以在名义上仍保留君主而实行内阁负责制，如英国、挪威、丹麦等"王国"（kingdom）。

人的觉醒在戏剧中的体现，同样表现在两方面：一是涌现出大批正面描写人的肉体、情欲、智慧、个性美的剧目，如维迦、莎士比亚、哥尔多尼、莫里哀等人的作品，从而把宗教性内容从戏剧中排挤出去，使戏剧成为人与人之间平等的精神交流和对话活动；二是从 16 世纪中后期开始，首先是近代国家的发源地意大利，然后是西班牙、英国、法国、德国等，在交通便利、工商业发达、市民人口众多的城市兴建起大批公共剧场，使戏剧活动实现了从流动到固定、从露天到室内、从边缘向中心的转变，并在此基础上形成了世界上最早的一批国家剧院。随着人的觉醒，最具人学色彩和公众影响力的戏剧活动重新确立了它在西方文化中的核心地位。

威尼斯、马德里、伦敦等城市，都是文艺复兴时期的大商埠，自然也是各国公共剧场诞生的地方。以伦敦为例，第一座公共剧场落成于 1576 年，名字就叫 Theatre，地点在郊外的肖尔迪奇（Shoreditch），这是当时伦敦市政厅管不着的一个地方。后来陆续建成的十来座公共剧场，也都在伦敦城外以北或泰晤士河南岸。伊丽莎白去世后的内战时期，清教徒曾一度禁止演戏，

伦敦天鹅剧院外景

伦敦天鹅剧院剖面图

直到 1660 年查理二世复辟后才解禁,剧场也乘势挤进了伦敦城里。法国则后来居上,从 17 世纪起,在首相黎塞留和后任马萨林的扶持下,戏剧特别是歌剧创作和演出蓬勃发展,同时一座座讲求声学效果的公共剧场也建立起来,而且多在巴黎市中心。第一座公共剧场叫"马雷"(Marais),就是黎塞留雇用的一个戏班子的名字,法王路易十三曾多次赠款给这个剧团,并颁旨不得歧视演员。而路易十四更喜欢粉墨登场,跟演员一起跳芭蕾,并数度庇护过莫里哀。世界上的第一个国立公共剧场——法兰西喜剧院 1680 年诞生在巴黎,实在是顺理成章的事情。由于受到宫廷重视,并得到财政支持,法兰西喜剧院特意在台口两侧设置了皇家专用包厢。凡此种种,都反映出古典主义戏剧和巴洛克建筑特有的折衷风格。

英国的国家剧院,却是在"经过了一百二十五年的盼望、思索和梦想之后,在建设工作经过了似乎是无尽无休的拖延之后"①,直到 1976 年才告建成。它坐落于泰晤士河南岸,对公民完全开放。20 世纪,欧美各国先后新建或改建的国家大剧院、市民中心,几乎都在城市中心,如加拿大渥太华的国家艺术中心(1969 年竣工)、美国华盛顿的肯尼迪演艺中心(1971 年建成)、美国纽约的林肯演艺中心(1970 年完成)等。这是西方剧场公民精神的突出表现。

中国国家大剧院(位于人民大会堂西侧)

① 〔英〕休·亨特、〔英〕肯·理查兹、〔英〕约·泰勒:《近代英国戏剧》(李醒译)第 223 页,中国戏剧出版社,1987 年。

公民精神的失落和回归也反映在剧场内部结构上。古希腊剧场，从现存遗址来看，低凹处是一个伸出式的大"歌场"，坐席呈半圆形，拾级而上，材质规格一样，反映了古希腊的平等观念。其大者可容一两万人，小的也能装几千，规模相当可观。为什么古希腊人要建这么大的剧场？因为它是城邦国家的重要文化设施，是全体公民举行祭祀或庆典活动的地方，需要有大的容量。古希腊戏剧源于酒神庆典，在宗教仪式和大众娱乐之间巧妙地保持着某种平衡。罗马剧场虽然模仿古希腊，但"有明显的阶级划分，为官员的座席很宽敞。对不同的社会阶级，座席有区别"①。中世纪是个灵肉分裂的世界，宗教排斥娱乐，所以戏剧只能跟着戏车到处流浪，无处栖身。广场演剧，跟观众随意调侃，反倒使戏剧的娱乐功能得以畸形发展。文艺复兴，复兴的不仅是古希腊剧场的形式，而且复兴了它所体现的公民精神。但当时面对的社会生活毕竟比古希腊要复杂得多，因而不得不做必要的调整，于是就有了各种包厢，有了楼座和池座的区分。这种设计在巴洛克时期达到了顶峰。现代剧场仍有楼座和包厢，不过已经完全失去了身份和等级意义，它的每一张椅子都是平等而有序的。这是现代平等意识和理性精神在剧场设计上的体现。

从古希腊的公民剧场到近代公共剧场和国家剧场，虽然西方剧场的结构、材料、视听效果等等都发生了极其巨大的变化，但其公民性质并未失落，反而有所加强。现在，西方观众仍将到大剧院看戏看作一项高雅而又严肃的公共文化活动，穿戴整齐才能入场。这跟中国观众的随意性恰成鲜明对照。

二、勾栏与消闲

中国的勾栏戏园是传统消闲文化的代表。中国的剧场建筑，唐以前多已湮灭无存，人们只能根据一些文字材料和壁画推想出大概。但有一点是可以肯定的，即唐以前的城市里没有公共剧场。因为，中国的城市跟欧洲大不相同，欧洲城市多为从事工商贸易而设，地处水陆交通要冲，人口以自由民为主，贵族则居住在世袭的城堡庄园里。有时候二者离得很近甚至重合，有时候则相距遥远，统治者对其治下的城市鞭长莫及。而中国古代城市历

① 李道增：《西方戏剧·剧场史》上册第 63 页，清华大学出版社，1999 年。

来是政治和军事中心,官僚、贵族、禁军占有相当大的比重,宛若大小不等的一座座兵营。唐以前实行城坊制,城中按功能设坊,坊里有"曲"(街巷),并实行严格的宵禁。夜幕降临,坊门关闭,任何人不得出入,若有违拗,被巡逻兵捕获,必得重处。开元二年(714),唐玄宗决定设立左右"教坊",把从各地选来的乐工集中起来,任命教坊使专事管理并教习乐舞,以应皇室宴乐、庆典之需。当时长安城内有不少寺庙,经常要做道场、兴法事,信众看客极多。僧人们便乘机出来做"俗讲",即以通俗的语言讲述各种佛经或世俗故事,如《目连变》《昭君变》之类,以达到宣传教义的目的。各种民间艺人亦掺杂其间,卖弄技艺,有的做角抵、弄杂技百戏,有的表演散乐歌舞,场面很是红火。这是普通臣民百姓消遣的好去处,不时还能见到王公贵族的身影。据宋人钱易《南部新书》记载,"长安戏场多集于慈恩,小者在青龙,其次荐福、永寿",说的都是当时著名的寺庙。不过,这里的"戏场",意思是做戏、表演、娱乐的地方,并非后世所说的"剧场",因为当时戏剧尚在孕育之中。但这些庙会演出,对后来中国戏剧发展的影响还是挺大的。宋以后,北方的戏台常跟庙宇道观连在一起,称作"庙台""山棚",与正殿相对而设,中间空地为看场,剧目中也有不少与宗教相关的内容。

中国的公共剧场是在宋代出现的。宋代,商业活动渐趋发达,在城市内外自发形成了许多市场,有"市",有"行",还有"瓦舍"(或称"瓦子""瓦市"),从而破坏了原有的城坊制,演化为有城有市的城市格局。"市"与

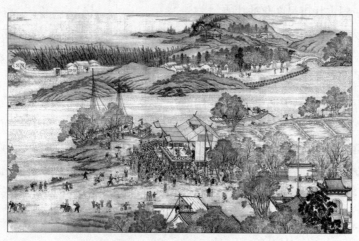

清院本《清明上河图》局部(郊外观戏图景)

"行"约半数在城内，"瓦舍"则主要分布在城外。据宋人孟元老《东京梦华录》记载，汴京（开封）周围分布着大小八座瓦舍；南宋周密《武林旧事》说，仅临安（杭州）一处的瓦舍即达23处，绝大多数都在城外。其他商业发达的城市，如慈溪、湖州、温州、扬州、镇江等，情形与此相类。

瓦舍主要是娱乐场所，里边各种"勾栏"鳞次栉比，临安仅北瓦一处就有勾栏13座。还有许多酒楼茶肆、歌馆妓院，以及卖药、算卦、理发之类的摊铺，"甚为士庶放荡不羁之所，亦为子弟流连破坏之地"①，出入者多是些闲散浮浪人等。其中最吸引人的地方是勾栏。勾栏本义为栏杆（阑干），汉代已有，多置于歌台舞榭之边缘，用作扶手，宋时借为戏台或剧场的代称。宋时勾栏为全封闭木构建筑，大者可容千人，每座都有自己的名字，如莲花棚、牡丹棚、夜叉棚、象棚等，周遭有围墙，进场要收钱。据元人杜善夫套曲《般涉调·耍孩儿·庄家不识勾栏》、宋元南戏《张协状元》和元代无名氏杂剧《蓝采和》的有关描述，勾栏的形制大约是：戏台高于地面，上覆顶盖，以柱支撑，状似钟楼。台面上有女伶所坐之"乐床"，后台有化装、歇息的"戏房"，前后台以"鬼门道"（即上下场门）贯通。观众看戏的地方称作"看棚""神楼"或"腰棚"，从称呼上推断也是有顶棚的。勾栏的用途很广，有说书的，唱曲的，翻跟头、耍把戏、摔跤的，正是在这众多技艺的竞争、碰撞、交流、融汇过程中，产生了中国特有的戏曲艺术。勾栏既是戏曲的诞生地，也是戏曲的演出场。自从它诞生以后，就以其综合性而深受市民观众的喜爱，迅速成为中国古代市民文化的代表。

勾栏是中国最早的公共剧场，因其多建于潮湿多雨的南方，今亦毁损无存。现在留存较多的是古戏台，以山西南部为最，多为元明清三代建筑。古戏台多与庙宇比邻而建，有单幢、双幢串联、三幢并联等多种形制，对采光、传声等亦有所考虑，台前有宽阔的看场，可容纳较多观众。北京是明清首都，公共剧场最多，既有依托庙宇的戏台，也有纯商业性的戏园子，而且多数坐落于前门以南的外城地区。这是为什么？道理很简单，即统治者认为，戏剧既能教人向善，亦可令人从恶。所以，统治者常常是一边狠抓御用戏剧建设，犒赏那些表现忠孝节义、因果报应思想的剧目和演员，并组织人员编

① 灌圃耐得翁：《都城纪胜》，孟元老等《东京梦华录（外四种）》第95页，古典文学出版社，1956年。

山西壶关真泽宫山门双层三连台

写连台大戏,推广这些思想;一边三令五申,严禁在内城设馆演戏,更不准文武官员和八旗子弟涉足剧场。这样做导致了两个后果:一是堂会演戏盛行不衰,为此在紫禁城和诸王府内建起不少私家戏台;二是把公共剧场挤到了前门外的大栅栏一带。直到民国时期,公共剧场才大举进入内城。上海的公共剧场则多建于外国租界,就南市华界而言,也算是城外了。

从宋到清,中国的公共剧场多数建于官府控制较少的城郊或乡村,随着市民社会的壮大和市场地位的提升,剧场也逐渐上升为城市文化的中心。剧场分布的变化,从一个侧面反映了中国文化和民族精神的"市俗化"过程。

中国观众从来就没有对"戏"认真过,看戏不过是一种很随便的消闲娱乐活动,自然"戏子"也就成了人们的玩物,观众才是剧场的主人。所以,中国古代戏台多数坐南朝北或坐西朝东,为的是让观众得到正座。这种设计源于中国人尚北、尚东的观念。但由此也带来一个难以解决的问题,即处于明亮处的观众,面对背光的舞台,很难看清楚演员的面部表情和细微动作。因为当时还没有电灯,演戏多在白天,达官贵人可借"看棚"遮阳,而广场上的普通观众眼睛可就遭罪了。另外,中国有着源远流长的"宴乐观剧"传统,宴饮与乐舞经常混合在一起,口腹声色两不误,故晚清公共剧场多与茶园为伍,池座中设置茶桌,与舞台垂直,观众分坐两边,侧对舞台,便于谈话却有碍观赏。观众可以随意出入,听戏、抽烟、喝茶、嗑瓜子,兴起时为某个演员的演技大声叫好或喝倒彩,悉听尊便。这是传统消闲文化在剧场建设

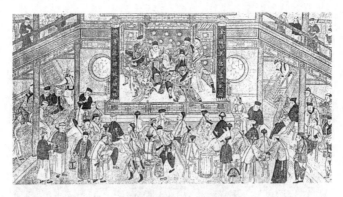

清代北京茶园演戏图

和观演活动中的投影。由此不难看出,中国戏剧的现代化运动为什么要从转变"当看戏是消闲"的观念,提倡"近代的教化的艺术的戏剧",以及改良剧场结构出发了。①

思考题:

1.近代民族国家为何重视公共剧场建设?

2.消闲观念对中国戏剧发展有哪些负面影响?

3.有些戏你肯定不爱看,原因是什么?

参考书:

1.李道增:《西方戏剧·剧场史》,清华大学出版社,1999年。

2.廖奔:《中国古代剧场史》,中州古籍出版社,1997年。

3.〔英〕大卫·怀尔斯:《西方演出空间简史》(陈恬译),南京大学出版社,2021年。

4.〔美〕艾·威尔逊等:《论观众》(李醒等译),文化艺术出版社,1986年。

① 见《民众戏剧社宣言》(1921)、《新中华戏剧协社简章》(1921),《中国新文学大系·史料索引集》第132,137页,上海良友图书印刷公司,1935年。沈泽民在《民众戏院的意义与目的》中特别谈到剧场建筑应像罗曼·罗兰所说:"每一个座位应该一样的好。应该不分等级,一例平等。"《戏剧》第1卷第1期,1921年。

第十讲

戏剧的欣赏与批评

第一节　戏剧文学欣赏

一、看戏和读剧本

本讲我们将跟大家谈谈如何看戏以及戏剧评论的一些问题。看戏,专业术语叫作戏剧欣赏,戏剧批评又叫戏剧评论,二者是紧密相关的。你要对一部戏发表意见,必须先看戏,然后才能说什么,欣赏是评论的基础。

看戏是一种艺术欣赏活动。关于艺术欣赏,古今中外有许多精彩论述,涉及欣赏对象、欣赏主体、欣赏方式、欣赏心理等一系列内容。就戏剧而言,欣赏对象是什么? 首先是舞台艺术,即由演员、舞美、灯光、音响等合成的一个完整的艺术境界。也许你马上会问:读剧本算不算戏剧欣赏呢? 回答是否定的。因为剧本是一种语言艺术,它的内容是写在纸上的,可以"阅读",但不能"观看"。读剧本,戏剧场面和人物形象都是通过想象产生的,具有间接性而非直观性,这一点跟小说、诗歌、散文欣赏并无太大区别。所以,读剧本仍属文学欣赏,而不是戏剧欣赏,尽管它跟戏剧有关。其次,读剧本是一种个人行为,既不受其他人的影响,又不受时间和地点的限制,具有很大的自主性和灵活性。而戏剧欣赏却是一种集体活动,时间和地点固定,观众不仅受戏的感染,而且还互相影响,心理活动更加复杂。格洛托夫斯基说,"剧本本身不是戏剧,只有通过演员使用剧本,剧本才变成戏剧"①。

剧本是一种特殊的文学样式。它出现的时间,一般认为要稍晚于戏剧表演。对于成文剧本来说,这是合乎事实的。但是,如果我们换一种思路考

① 〔波兰〕耶日·格洛托夫斯基:《迈向质朴戏剧》(魏时译)第11—12页,中国戏剧出版社,1984年。

虑问题,结果可能就不那么简单了。按照亚里士多德《诗学》的说法,戏剧摹仿人的行动,"它的媒介是经过'装饰'的语言"①。这个结论是很科学的。因为戏剧的本质是动作,而语言又是人类最重要的动作,是人之为人的最高表现形式,所以无论有无成文剧本,语言都是戏剧最重要的表现手段。戏剧自打诞生的那一天起,就跟语言艺术结下了不解之缘。戏剧可以没有剧本,但却不能没有语言。这一点,我们在第五讲已经讲过了。在这个意义上说,不成文的剧本是跟戏剧一起诞生的。剧本虽属语言艺术范畴,却是戏剧的基础之一,也是我们破解戏剧奥秘最便捷的途径。所以,戏剧欣赏应从读剧本说起。

成文剧本是演剧发展到一定程度的产物。首先它是供演出用的"脚本"或"台本",其次才是供人阅读的文学作品。因而,读剧本跟读其他文学作品有很多不同的地方。

第一,读剧本须用场面思维。剧本是由一个个戏剧场面和一幕幕戏构成的,外部形式与小说、诗歌、散文大不相同。著名编剧翁偶虹在谈到创作经验时说:

> 每编一剧,只要深入了解了素材,脑子里就会出现一个小舞台。想到什么地方,就仿佛看到那个小舞台上许多剧中人在活动。从设想人名开始,就开始出现这个人物的形象,以及穿戴打扮。开笔写戏,在编写台词与唱词的同时,便又涌现出这些人物在那小舞台上的位置与做、表、舞蹈,以及随之而来的锣鼓节奏。②

这就是说,他是以一个假想的舞台为支撑进行创作构思的。读剧本时,读者凭经验想象出来的首先也是这样一些生动活泼的戏剧场面,而不是现实生活中的人和事,这是剧本欣赏与小说、散文欣赏的基本区别。如果是戏曲,有经验的读者还能从剧本的舞台提示中,联想到人物造型及唱腔舞姿。

在戏剧文学欣赏过程中,先前的审美经验起着很重要的建构作用。在阅读视野之外的剧本,所有内容都装在一个潜在结构里,读者能否将这些隐

① 〔古希腊〕亚里士多德:《诗学》(陈中梅译注)第 63 页,商务印书馆,1996 年。
② 翁偶虹:《我与程砚秋》,中国人民政治协商会议北京市委员会文史资料研究委员会编《京剧谈往录》第 181 页,北京出版社,1985 年。

藏在文字后边的东西顺利转化为文学形象,在很大程度上是由其先前的审美经验决定的。这些审美经验同样具有一定的组织形态,皮亚杰称之为"心理图式"①,伽达默尔叫作"历史视野"②,姚斯说是"先构成的期待视野"③,伊瑟尔则名之曰"召唤结构"④,称谓各异,性质一也。阅读就是剧本的潜在结构与读者内心的召唤结构相遇合,生成新的审美境界的过程。这个新的审美境界,可能跟作家的预期形象差不多,也可能相去甚远。不懂戏剧的人,常常因为把剧本当作小说看而无法领略其美妙之处。有些语文教师也因为不了解剧本的舞台属性和场面特点而停留在主题思想、人物性格的简单概括之中,艺术分析也跟其他文学类型差不多,终归是不得要领。

第二,读者是通过人物眼睛看世界的。剧本是代言体的,也就是说作者不能像小说家或诗人那样,直接站出来说话,他只能摹仿人物的言行举止,代人物立言,以此来表达自己对生活的感受和认识。所以,剧本的主体是对话,"我"是永恒的主语。读者也只能通过人物来感知作家所要表现的东西。请看《哈姆雷特》开头的一个片断:

> [弗兰西斯科立台上守望。勃那多自对面上。

> 勃那多　那边是谁?

> 弗兰西斯科　不,你先回答我;站住,告诉我你是什么人。

> 勃那多　国王万岁!

> 弗兰西斯科　勃那多吗?

> 勃那多　正是。

> 弗兰西斯科　你来得很准时。

> 勃那多　现在已经打过十二点钟;你去睡吧,弗兰西斯科。

> 弗兰西斯科　谢谢你来替我;天冷得厉害,我心里也老大不舒服。

① 〔瑞士〕皮亚杰:《生物学与认识》(尚建新等译)中译者序第6页,生活·读书·新知三联书店,1989年。

② 转引自方维规:《文学话语与历史意识》第98页,复旦大学出版社,2015年。

③ 〔联邦德国〕H. R. 姚斯:《接受美学》,见《接受美学与接受理论》(周宁、金元浦译)第100页,辽宁人民出版社,1987年。

④ 〔德〕沃尔夫冈·伊瑟尔:《阅读活动:审美反应理论》(金元浦、周宁译)作者序言第4页,中国社会科学出版社,1991年。

1676 年版《哈姆雷特》第一幕第一场开头部分

勃那多　你守在这儿，一切都很安静吗？

弗兰西斯科　一只小老鼠也不见走动。

勃那多　好，晚安！要是你碰见霍拉旭和马西勒斯，我的守夜的伙
　　　　伴们，就叫他们赶紧来。

弗兰西斯科　我想我听见了他们的声音。喂，站住！你是谁？

　　　　[霍拉旭及马西勒斯上。

霍拉旭　都是自己人。

马西勒斯　丹麦王的臣民。①

一般来说，戏的开头部分需要向读者交代剧情发生的时间、地点以及周边环
境。今天，我们可以用布景、灯光、音响把有关内容视听化，而在莎士比亚时
代的舞台上，只有光秃秃的地板和一块分割前后台的黑幕，所有内容都得用
语言和动作来表现。从两个守夜人的对话中，读者知道了故事发生在午夜，

① 《莎士比亚全集》（朱生豪译）第 9 卷第 5—6 页，人民文学出版社，1978 年。

黑咕隆咚,天气很冷,地点在丹麦一座城堡的露台上,四野一片寂静。如果是在舞台上,演员再加上一定的形体动作,观众的感受就更深刻了。所以,读剧本和看戏是有很大差距的。

第三,读者是通过台词认识人物的。小说可以描写人物的音容笑貌,可以分析他的性格心理,而剧本通常只有台词及少量舞台提示。好剧本,人物台词高度性格化,不仅表现为说什么,而且表现在怎么说上。《北京人》里愫方跟瑞贞关于文清、关于孩子、关于人生意义的谈话,诚然反映了她的性格,但她那简短的话语、沉缓的语气,亦是其性格的体现。《日出》中张乔治、胡四、顾八奶奶、翠喜等人物的语言,或土洋夹杂,或粗卑下流,或"拿着肉麻当有趣",或强颜欢笑,无不反映着每个人的性情,真是如闻其声,如见其人。这种高度真实的语言,是无法编造的。为了写好翠喜,曹禺曾数次冒着被人误解的危险,深入"宝和下处"之类的地方体验生活,跟生活在最底层的妓女们促膝谈心,了解她们的身世心态,记录下她们的语音语调,从而创造出一个不可多得的人物形象。当代有些剧本,满篇高谈阔论,就是没有性格,这样的剧本是无法打动人的。正如李渔所说:"言者,心之声也,欲代此一人立言,先宜代此一人立心。……无论立心端正者,我当设身处地,代生端正之想,即遇立心邪辟者,我亦当舍经从权,暂为邪辟之思。务使心曲隐微,随口唾出,说一人肖一人,勿使雷同,弗使浮泛……果能若此,即欲不传,其可得乎?"[①]正因如此,读者才可能通过台词认识剧中人物。

二、"场上之曲"与案头剧

在近代剧出现之前,话剧剧本只有台词和简单的舞台提示,提示内容也仅限于形体动作,基本没有对舞台环境和人物形象的描写。古希腊、莎士比亚、莫里哀的剧本都是如此。大概从萧伯纳开始,剧本中才出现了详尽的场面和人物描写,中国则从曹禺开始,后来夏衍、阳翰笙、阿英等也先后引入这种文学手法写作他们的剧本。在曹禺的剧作中,描写对象还局限于舞台环境和人物形象,到阿英的剧本《碧血花》,描写内容已经扩展到了舞台调度。

① [清]李渔:《闲情偶寄》,《中国古典戏曲论著集成》第 7 辑第 54 页,中国戏剧出版社,1959 年。

元杂剧最初大概只有几套曲的唱词，科白非常简陋，只是"正末云了""正旦告孤科"地注着，至于说什么、怎么做，则须演员依照惯例即兴发挥。有的根本就没有科白，这可以从《元刊杂剧三十种》所收关汉卿的《西蜀梦》一剧得到印证。全套科白是在演出实践中不断积累和完善起来的，到明人臧晋叔编辑《元曲选》的时候，就已经很齐全了。但元杂剧、宋元南戏以及晚出的明清传奇，始终未见独立的景物和人物描写，为什么？道理很简单：不需要。因为景物描写已经融入曲词，人物则自报家门，又有行当管着，化装是固定的，无需再做描写。这是传统戏的一大特点，情形跟近代剧以前的西方话剧大致相近。

剧本中使用描写，的确有助于读者接受。阅读莎士比亚、莫里哀的作品，很容易让人联想到戏剧场面，但读者却很难想象出人物形象是个什么样子。他们的剧本是为演出而写的，也许从来就没有想到过出版剧本供人阅读这码事。况且"剧本在当时是十分宝贵的财富，人们总是尽可能地长期地保存手稿"[1]，绝不会轻易示人。所以英国著名戏剧史家菲利斯·哈特诺尔说，"莎士比亚的剧本得以出版实在是一件幸运的事"[2]。中国老戏班子的剧本也是秘不示人的。以京剧为例，请人打好本子（编剧）以后，再把各个角色的唱、白另行抄出，发给演员，"总讲"（全本）则由专人保管，以防流布出去，被别人占了便宜。所以，在很长时间内，观众是看不到这些剧本的。专为演出而写，虽然能够保证剧本有较强的舞台适应性，但"不出版剧本是导致戏剧文学质量下降的主要原因之一"[3]。西方和中国，话剧和京剧，都是如此。

在西方，剧本成为供人阅读的文学作品，是跟现代出版制度的建立与逐步完善分不开的。19 世纪以来，世界各国先后制定了一系列保护作者权益的法律法规，使得剧作家可以摆脱对某个剧团的依赖而获得更大的创作自由和更多回报。为争取读者，作家不得不设法提高剧本的文学含量。"从此以后，出版专供读者阅读的剧本在形式上更富有文学性了，它与演出本有

① 〔英〕菲利斯·哈特诺尔：《简明世界戏剧史》（李松林译）第 44—45 页，中国戏剧出版社，1986 年。

② 同上书，第 45 页。

③ 〔英〕休·亨特、〔英〕肯·理查兹、〔英〕约·泰勒：《近代英国戏剧》（李醒译）第 15 页，中国戏剧出版社，1987 年。

明显的不同。冗长的舞台说明对演出往往是用处不大的,但却代替了演出用的压缩本。"①这是描写大举渗入剧本的社会文化背景。曹禺曾在《日出·跋》里表示,剧本不仅要经得起演,而且要经得住读。所以他才不惜笔墨,详细释述每一个角色的穿着打扮、音容笑貌。但这又带来一个新的难题,即剧作家如何在文学性和舞台性之间保持必要的平衡。曹禺是做得比较好的,因为他上中学时,曾经是南开新剧团的主要演员,有很丰富的舞台经验,懂得舞台和观众心理,所以他的剧本既经演,又耐看。曹剧不仅是优美的文学作品,而且是表、导演创作的教科书,许多话剧艺术家都是在其熏陶和滋养下成长起来的。然而,对于一个成熟的导演或演员来说,曹剧里那些详细的舞台提示和和环境、人物描写,又可能成为二度创作的障碍。欧阳山尊就把"过多的描绘"和舞台提示视为《日出》的一个主要缺点:"剧作者在剧本中写了很多'舞台提示',其中有一些对于演员和导演是有帮助的,但很大部分则往往会妨碍演员和导演的创造",所以需要大加删削才能搬演。② 欧阳予倩、焦菊隐等也认为,剧本不必写得过实过细,只要构思完整、动作性强就可以了。

这就牵涉到剧本的适用性问题。有的剧本舞台性较强,适合演出,是"场上之曲";有的文学性浓厚,更适合阅读,称作"案头剧"。二者都有传世之作,也都有不入流的作品。近代以来,中国很多进步文人创作的杂剧、传奇,如吴梅的《风洞山》、张苍水的《悬岙猿》、洪炳文的《警黄钟》等,几乎都是借报刊流布的,但其社会影响却比当时的许多"场上之曲"要大得多。"五四"以后,文人创作的话剧很多也是案头剧,如白薇、袁昌英、濮舜卿的作品,虽然演出不多,但在青年读者中的影响是很大的,品位远在陈大悲之上。《打出幽灵塔》《孔雀东南飞》这样的作品,即使拿到今天来看,仍不失其感人的力量。由此可见,"场上之曲"和案头剧的区别,主要在于适用性不同,尺短寸长,很难绝对分出个高下来。二者兼顾当然最好,实际却很难达到,畸轻畸重倒是经常发生的,好在还有表、导演的二度创作,可以纠偏补正,甚至妙手回春。如果要求所有剧本必须符合当今的舞台和剧场条件,恐

① 〔英〕休·亨特、〔英〕肯·理查兹、〔英〕约·泰勒:《近代英国戏剧》(李醒译) 第15页,中国戏剧出版社,1987年。

② 欧阳山尊:《〈日出〉导演计划》第2页,中国戏剧出版社,1983年。

怕很多好戏就写不出来了。况且舞台和剧场，时时都在变化之中。

"场上之曲"和案头剧的区分是相对于舞台或演出需要而言的。我们前边已经讲过，从古到今出现过各式各样的舞台，也有各式各样的剧场和观演方式。有的剧本，如古希腊剧、莎士比亚剧等，毫无疑问都是当时的"场上之曲"，但对于厢式舞台和近代写实主义舞台观来说，如何搬演就成了一个大问题。随着生活节奏加快，观众看戏的时间也从整天整宿缩短到两三个小时，清末民初盛行的连台大戏很快就没了市场，就连折子戏的"大轴""小轴""压轴"之类称谓也变成了历史陈迹。严格地说，脱离了特定舞台条件和观演关系的所有古典作品都已经变成了案头剧。要想把它们重新搬上舞台，变成今天的"场上之曲"，就得对原作和现有舞台样式、剧场结构做必要的调整。二战以后，在莎士比亚复兴运动中，英国和加拿大都兴建了带有伸出式舞台的专用剧场，打破了欧美剧场里拱框式舞台一统天下的局面。戈登·克雷执导《哈姆雷特》时使用条屏布景，也是为了适应原作频繁的场景转换方式。而斯坦尼斯拉夫斯基所做《〈奥瑟罗〉导演计划》，为使观众保持印象的连贯与完整，不但对原作做了重大修改，将五幕戏压缩成四幕，而且使用了大转台快速转换场景。"当舞台开始转动，前一场的演员仍旧在进行表演的时候，新的一场转出来了，其中的演员已经开始他们的戏。结果是戏的进行不但没有被间歇打断，效果反而增加了一倍，因为戏同时在两个场面中进展。"①

实际上，完全按原作演出的情形是绝无仅有的。由于舞台条件、演出时间、表导演水平的限制，几乎每个戏在演出时都须经过一番修改润色，因而其舞台形象或多或少都会跟文学形象有所差别。有的戏读起来挺好，但演出来差劲，有的正好相反，剧本平平，剧场效果却很好，这就要看表、导演二度创作的能力与水平了。这种情况告诉人们，读剧本不等于看戏，更不能用剧本评论代替戏剧评论。"批评家应当尽量从脚本与演出两方面去评量一出戏剧，而不宜有所偏废。"②

① 〔俄〕斯坦尼斯拉夫斯基：《〈奥瑟罗〉导演计划》（英若诚译）第 4 页，中国电影出版社，1981 年。《奥瑟罗》现通译《奥赛罗》。

② 〔美〕布罗凯特：《世界戏剧艺术欣赏——世界戏剧史》（胡耀恒译）第 22—23 页，中国戏剧出版社，1987 年。

第二节 剧场心理

一、个体与群体

假如你所在的城市有许多剧院,每天都在演戏,有京剧、话剧、歌剧、舞剧,以及各种地方戏,内容有现代的,有古代的,有饮食男女、家长里短,也有政治斗争、军事冲突等等,你选择什么呢?同是《骆驼祥子》,把京剧和话剧戏票都放在你面前,你要哪张呢?同是外国戏,你是去看《三毛钱歌剧》,还是去看《罗密欧与朱丽叶》呢?

或许你并没有意识到,当你做出选择的时候,别人也在做同样的选择。当你拿着戏票走进剧场的时候,你就加入了一个集体。这个集体是围绕着一出戏形成的,尽管每个观众的身份、阅历、性格千差万别,但他们总归有某些共同的东西。剧目、剧团、演员、导演等等,都有可能促使他们做出同样的选择。买下一张戏票,实际上也就是为自己设定了一个目标——看什么,同时也为自己选定了一种欣赏方式——怎么看。每个观众都希望能看到他想看的东西,期待着一次酣畅淋漓的心灵满足。

这时候你已经坐在剧场里,大幕还没有拉开,明晃晃的灯光照着每个人的脸。你看到了什么?大人、小孩,男人、女人,有胖有瘦,或丑或俊,每个人都不一样,每个人都有不可告人的秘密。这时候人们的自我意识还很活跃,有的想着工作,有的想着家事,有的四下巡睃,有的闭目养神。剧场灯光

伦敦环球剧院里的演员与观众

对观众心态的影响是很大的。中国旧式剧场从来不关大灯，舞台上下一片通明，观众随意喝茶聊天，随便观察别人，注意力很难集中到一个方向。近代剧场则不然，大幕拉开，池座里的灯便关闭了，观众的目光和注意力自然而然地集中到舞台上。这时候台下坐着的一个个人，才合成一个叫作"观众"的整体，并跟舞台上的演员形成对峙之势。随着剧情展开，观众的精神状态不知不觉间发生了重大变化：原来处于意识核心的各种私心杂念渐渐淡化，变成了看戏的背景，而眼前的舞台景象则迅速成为关注焦点和欣赏对象。观众已经沉浸到剧情里，暂时忘掉自己，成为整个演出活动的一部分。

戏剧欣赏是一种群体活动，这是它跟文学欣赏的重要区别之一。观众是由不同的个体组成的，他们有共同的地方，剧场的整合功能会使他们在精神上更加接近。爱看京剧的人，对戏曲程式和中国历史文化一定有较多了解，话剧观众则更加关注现实问题。坏人，观众总希望他劣迹败露，得到惩处；好人则苦尽甘来，终得善报。各种团圆戏的产生，实在有着不得已的苦衷。但这种接近有一定限度，每个观众的人生背景终归是无法抹杀的。戏剧欣赏跟文学欣赏一样具有仁者见仁智者见智的特点。观众不仅选择剧目，而且选择戏的看点。

每个观众都是带着自己的期待入场看戏的。有时是心灵的抚慰，有时是情感的宣泄，有时是智慧的启迪，有时不过是对某个演员的偏爱而已。在购票之前，通过广告、评论、传闻等渠道，观众对剧目多少都有些了解。几乎每出戏都包含着文学、表演、舞美、音乐等多种艺术成分，有各种各样的人物登场，哪一方面都能成为吸引观众的看点。以京剧传统戏《红娘》为例。该剧题材多取自元人王实甫的杂剧《西厢记》，再远些，则可以追溯到唐代大诗人元稹的传奇小说《莺莺传》。主人公红娘，在中国几乎家喻户晓，甚至成为那些乐于为青年男女牵线搭桥成人之美者的代称。这个戏是荀（慧生）派代表剧目，梅兰芳也排演过，但编排有详有略，唱腔身段也有很大差别，荀的风格娇媚俏皮、玲珑活泼，梅的表演妥帖自然、层次分明，有些老戏迷看过梅派《红娘》，还要看荀派的戏，为什么？有新意焉。新意何在？首先是演技和风格情调，编剧倒在其次。如果他们看的戏是荀派嫡传孙毓敏演的，到"听琴引""佳期颂""棋盘舞"的精彩关头，一定会称绝叫好，满意而归。如果演得跟梅派差不多，或者竟成四不像，他们就会失望，就会"抽签"走人。因为剧情早就了然于心，多少都无所谓了。而青年人看这出戏，

多不在乎由谁来演，他们还没修炼到那种层次——能够仔细品味演员一招一式一颦一笑的技术含量和意蕴差别；他们感兴趣的是剧情和人物，所以编剧就显得重要。让这两种人坐在一起，看同一出戏，感受能一样吗？

这就是观众的个体差异。它使观众在看戏时，把注意力和兴奋点投向不同方向，得到不同的欣赏效果。《风雪夜归人》是吴祖光的代表作，写民国初年某京剧名伶跟一个姨太太恋爱的悲剧故事，1943年首演，轰动了整个战时首都重庆。当时外国电影进不来，中国又没有胶片自拍，戏曲脱离现实，观众也不感兴趣，因而话剧就成了主要的大众娱乐方式，演出和评论都很活跃。有人认为，抗战期间演这种爱情戏，意义不大。周恩来看过后，认为这是一出鼓舞人心的好戏，不但几次到场予以支持，而且提出过很好的修改意见。然而，有一天，一个国民党大官带着姨太太也来看戏，自己"对号入座"，认为作家在骂他，遂下令禁演。结果"戏演了一半停演，书排了一半拆掉，三年之内这书在后方绝了迹，倒是在日本人治下的上海反而能照常出版和上演"①。其实，这个戏的主题是探讨"人该怎样活着才有意义"，只在开头、结尾处借两个叫化子的口，对有钱人表示了一点怨怼。它是人生批判，而不是社会批判。显然，这个特殊观众把戏给看歪了。

见仁见智给戏剧欣赏带来两个问题：一是经常被误解；二是众口难调，总有一部分观众不满意。戏散了以后，你会听到观众的各种议论，有的说好，有的说坏，即使同一段情节或同一个人物，意见也很难统一。特别是一些具有多义性的现代主义剧目，这种问题更为突出。如法国作家贝克特的荒诞剧《等待戈多》，从1953年首演以来，曾经在几十个国家上演过无数场，观众多得不计其数。但五个剧中人从何而来，去向何方？戈多是谁，他在哪里，为什么总说"明天就来"，却一直不露面？作品的立意是什么？围绕这些问题，人们发表了无数论文，提出过各种解释，到现在还是众说纷纭，莫衷一是。

艺术是人类的一种精神交流活动。没有观众，就没有戏剧。从接受美学的角度看，戏被搬上舞台，只能算是完成了全部创作活动的一半，另一半则是由观众在欣赏和接受过程中完成的。这个过程也许只有一场，也许绵

① 吴祖光：《谈谈戏剧检查》，《后台朋友》第134页，上海出版公司，1946年。

延了许多世纪。所以，这个"观众"既可以理解为个别的、具体的人，又可以理解为无数个体的集合、抽象的人。每个人的感受和理解都是有限的，所有观众的感受和理解积聚起来，才是一出戏的完整感受。

这样说是否意味着，我们永远不可能领略一出戏的全部意义呢？否。因为走进剧场，我们就是一个集体，互相影响，互相制约，从而形成了某些共同感受。这种感受具有历史性质，因为我们身上携带着以往的全部历史文化，"用加达默（按：现通译伽达默尔）的一个最知名的隐喻来说便是：理解活动乃个人视野与历史视野的融合"①。戏剧欣赏的这种共同性和历史性，就为戏的意义和价值确定了一个大致范围。不过，普通观众并不清楚它的边界在哪里。所以，我们需要戏剧批评的指点。

二、间离与共鸣

这是戏剧欣赏当中的又一对基本矛盾。戏是现场演给观众看的，好像舞台上的人事纠葛就发生在观众身边，给人以身临其境的感觉。一方面，大幕一拉开，观众就成了演出进程的一部分，很容易受到舞台艺术的感染，把自己的生命体验投射到舞台上，认同其中的某些人和事，如安图昂所预言的那样，很快忘掉假设的"第四堵墙"。观众与演员的交流、观众间的互相影响，都是以身临其境为前提的。另一方面，观众和舞台的空间距离、剧情和生活的差异，以及其他观众的存在，又会时刻提醒观众，舞台上的东西是假设的，跟你没有直接利害关系，你置身于事外，应该保持理智和清醒。

身临其境与置身事外，是戏剧欣赏活动中紧密伴随的两种感觉，有时候观众暂时忘掉自己，仿佛化成了舞台上的某个角色，有时候又以局外人的眼光看着舞台上的一切，一会儿在戏里，一会儿在戏外，由此派生出一系列精神上的张力运动，如期待与满足、迎合与颠覆、间离与共鸣等等。有些我们在前边已经讲过，这里主要从欣赏角度谈谈间离与共鸣的张力运动情况。

戏剧欣赏属于审美活动，审美需要一定距离（间离）——物理距离和心理距离。有一幅油画，画的是一叶扁舟在惊涛骇浪里挣扎，揭示了人类在大自然面前的渺小脆弱，也歌颂了人的伟大拼搏精神。船白而海蓝，对抗中有

① 〔美〕R. C. 霍拉勃：《接受理论》，见《接受美学与接受理论》（周宁、金元浦译）第 323 页，辽宁人民出版社，1987 年。

1848 年日本能乐演出情形

种内在和谐,看得人心动不已。假如你就在那艘小船上,感觉如何呢?画上猛虎、园中猎豹,看着也都很美,如果你在野外不期然碰到一只呢? 流星是美的,因为它离你很远,伤害不到你,你可以尽情观赏。悲剧常给人以壮美感,但真要轮到你头上,你就无法领略它的崇高了。距离产生美感。

必要的距离,可以使人对欣赏对象保持一种超然心态。戏剧欣赏也是如此。因为戏剧的诞生是从观众跟演员的分离开始的,所以观演之间的距离就成了戏剧与生俱来的特点。从古到今,它一直以各种形式存在着,无法排除,也不能排除。安图昂的"第四堵墙"、布莱希特的"间离效果"、格洛托夫斯基的"对峙"论,都是建立在这上边的。距离在把观众跟演员分开的同时,也把表演的内容跟观众的日常生活分开了。也就是说,舞台上的"现在时"跟池座里的"现在时"既不在同一个平面上,也不在同一种空间里。当代有些实验戏剧,想方设法把观众卷入演出,但也只能缩小二者的空间距离,却无法从心理上彻底消除它。假如真有一天取消了观众跟演员的界限,戏剧也就不存在了:或者退回到原始仪式形态,或者变成生活本身。

也许有人会说,戏曲就不是这种情况。的确,传统戏曲舞台具有更大的开放性,观众距演员较近,三面围观,双方交流也比较多,但这只能使双方更加强烈地意识到这是在演戏和看戏。京剧《金玉奴》里有这样一个打"背躬"的细节:饥饿难耐的莫稽吃尽了金家父女乞讨来的所有剩菜残羹以后,金松转向观众,一碰两只空碗说:"瞧,这厮还真能吃哩!"当演员把角色的想法说给观众听的时候,他实际已经出戏,站到了观众这一边,好像轻易就突破了艺术和生活间的屏障,使台上台下两种空间连成一体。但观众的感

觉却是演员在提醒他们：这是戏，别当真。结果，反而扩大了双方的心理距离。18世纪法国古典主义时期，有些观众就站在台口里侧看戏，距离实可谓近矣，但他们仍然感觉置身戏外，而不在戏中。否则，就乱套了。这都说明，观演双方的空间距离可以拉得很近，但心理距离是无法泯灭的，否则观众就无法领略戏剧的美。

看戏的时候，剧场环境，包括建筑结构、台口装饰、周围人群等等，时刻都在提醒观众，他所处的位置跟舞台是有距离的，台上所发生的一切，跟他没有直接关系。所以，他才能冷静地看待台上的一切，发现美和欣赏美。例如悲剧《俄狄浦斯王》《美狄亚》《费德尔》《夜店》《雷雨》等，主人公的下场不是灾难就是死亡，故事忒残酷，气氛很紧张，观众的心情始终处在压抑和恐惧之中。可他们还是紧盯着舞台，一幕幕地看下去，而且兴趣越来越浓，不愿离开。这是为什么？因为他们知道，舞台上的一切都是虚构的，实际上离他们很远，神意、厄运、坏蛋和小人都伤害不到他们。距离使观众获得一种安全感。

戏剧欣赏既然是观演间的精神交流，就必然有呼应，有共鸣。当观众完全被舞台上的人或事所打动的时候，会情不自禁把自己想象成舞台上的某个角色，或者感到整个戏正好表达了自己的生命体验，思想、情绪跟着剧情和人物起伏跌宕，这就是戏剧欣赏中的共鸣或移情现象。德国美学家立普斯（1851—1914）认为，共鸣或移情是由于欣赏者在对象中发现了"自我"，或者说看到了一个"对象化""客观化"的自我，"自己就在对象里面"，实质上"它是对于自我的欣赏"。①

显然，只有那些真正触及观众灵魂的剧目，才能引起观众的共鸣。当观众看到鲁妈逼着四凤指天发誓，再不和周家人来往的时候，无论是鲁妈的狠心与决绝，还是四凤的无助与绝望，都很容易引起观众的共鸣，因为它唤醒了许多平民百姓曾经有过的痛苦经验。喜剧中让反面人物出丑或者让正义的小人物以智慧取胜，也能引起共鸣，因为它符合人的正义感。

共鸣产生同情，同情又会引发对制造苦难的角色的痛恨。据说美国某剧团公演《奥赛罗》时，忽听一声枪响，扮演伊阿古的演员应声倒地；中国三

① 〔德〕立普斯：《论移情作用》（朱光潜译），古典文艺理论译丛编辑委员会编《古典文艺理论译丛》第8辑第44、45页，人民文学出版社，1964年。

年内战期间,解放军某部队文工团为战士演出歌剧《白毛女》,最后是枪毙恶霸黄世仁的场面,有战士举枪欲击,幸而被人及时发现制止。这种情形肯定极其少见,否则早就没人敢演反面角色了。但它说明了一个道理,就是观众看戏时,有时会完全沉浸在戏里,以假当真,忘乎所以。强烈的共鸣能从感情上消除间离,使审美活动转化为实际行动。

共鸣诉诸人的情感,有时会让人丧失理智。布莱希特看出了其中的危险,针锋相对地提出了一套独特的"间离效果"理论。其核心是,演员应跟他所扮演的角色保持一定的心理距离,用第三人称叙事,以使剧情史诗化;相应地,观众也应该"对表演本身采取一种批判的,甚至反对的态度"。他认为,共鸣有利于培养资产阶级个人主义,而当"个人的作用被大集体所取代","从个人的角度出发已经不能再理解我们时代的这些决定性大事"的时候,"共鸣术的优点也就随之消失了"。① 把人类普遍心理现象的共鸣说成有利于资产阶级个人主义,这是十分荒谬的。为了反对所谓的"亚里士多德戏剧",布莱希特不惜连它的人学内核也抛弃了。

布莱希特

应该说,布莱希特的理论中包含着许多新颖独特的东西,他本人也身体力行,在剧本创作和表导演方面进行了多种实验。这些实验影响巨大,但也自相矛盾,启发性远大于建设性。早就有人指出:

> (按:布莱希特的)每一出戏在观众中获得成功,其成功都是出自错误的原因:只有那些与其理论并不一致的章节,亦即传统戏剧中那些并无新意的残余,才确会打动观众,而他花了最大力气且最流畅地表现了叙事剧理论的那些章节,除了他的艺术的同行们之外,却没有一个人喜欢。②

① 〔德〕贝·布莱希特:《关于共鸣在戏剧艺术中的任务》(景岱灵译),《布莱希特论戏剧》(丁扬忠、张黎、景岱灵等译)第176、175页,中国戏剧出版社,1990年。

② 厄内斯特·波纳曼语,转引自〔英〕J. L. 斯泰恩《现代戏剧的理论与实践》第3卷(象禺、武文译)第241—242页,中国戏剧出版社,1989年。

从布莱希特《三毛钱歌剧》《伽利略传》《大胆妈妈和她的孩子们》《高加索灰阑记》等剧目在中国北京和上海的演出实践看，凡是按作者的叙事剧理论排演的，剧场效果一般都不是很好，倒是以传统手法处理，更容易被观众接受。事实说明，在戏剧欣赏中，既需要间离，也需要共鸣，叙事和抒情是统一的。排斥感情，反对共鸣，最终只能使戏剧沦为赤裸裸的道德说教或政治宣传。除了牧师和政客以外，普通观众是不会接受这种戏剧的。

第三节　戏剧批评

一、立场与视角

戏剧批评有广狭二义。狭义的戏剧批评又叫戏剧评论，是对戏剧创作、演出、欣赏活动的分析、阐释与评价。它可以评说目前发生的各种戏剧现象，也可以专门考察戏剧艺术各个方面发生、发展、演变的历史，总结经验教训，促进当代戏剧艺术健康发展。如果再加上戏剧理论和戏剧美学，就是广义的戏剧批评了。

在电影和电视普及之前一个相当长的历史时期内，戏剧曾经是最大众化的艺术。士农工商、男女老幼、识字或不识字的，只要花上几文钱，就能在戏院里坐上一两个时辰。如遇好戏，则人人争说，不胫而走，剧场爆满，万人空巷。然而，自古以来，戏剧批评就是一个相对薄弱的领域，中外皆然。主要原因一是正统封建文人多看不起这种大众化、通俗化的艺术，自然评说、研究者少；二是戏剧是一门综合艺术，牵涉内容太多，很难把它说明白；三是音像录制技术发明以前，舞台形象无法保存，在很大程度上限制了戏剧批评的深度和广度。即使到了今天，戏剧批评多数也是针对剧本的，而观众欣赏的却是它的舞台形象。前者属于作家，后者经过了表、导演的二度创作，二者之间有很大差距，因而观众常常觉得有些批评如同痴人说梦般不着边际。

首先，这就要求戏剧批评家既懂得剧本，又了解舞台艺术，兼顾剧作与演出，使戏剧批评具有与戏剧艺术相称的综合视野。当然，并非每篇文章都得面面俱到，而是说无论从哪方面切入，见解如何，戏剧批评都应该有广阔的专业知识背景，这是避免以偏概全、郢书燕说的重要保证。莱辛《汉堡剧评》的第一篇就写道："片面的鉴赏力等于没有鉴赏力；然而人们却往往带

着强烈的倾向性。真正的鉴赏力是具有普遍性的鉴赏力,它能够详细阐明每一种形式的美,但绝不妄求于任何一种形式,以至于超出它可能提供的娱乐和陶醉的范围。""戏剧评论家最可靠之处,在于能够准确无误地区分每一场的得失,什么或者哪些应由作者负责,什么或者哪些应由演员负责。把甲的过失推给乙,妄加指斥,对两者都是有害的。"①也就是说,戏剧批评应该力求全面、客观、准确、公正。而要达到这些要求,批评家就必须具备全面的理论素养和敏锐的艺术感悟力。这正是《汉堡剧评》成为戏剧批评和戏剧美学经典之作的重要原因。中国也是一样,最有价值的评论都有深厚的戏剧文化背景,远不是凭着一知半解的小聪明就能写出来的,如李渔、王国维、吴梅、李健吾、阿甲等人的论著。戏剧艺术的综合性,使得戏剧批评难度更大,真正取得成绩是很不容易的。

其次,搞戏剧评论还须有强烈的人文意识和高度的社会责任心。因为戏剧是人的直接表现,戏剧艺术是人的艺术,所以关怀人、研究人、发现人,维护人的权利,争取人的解放,既是一切戏剧批评的出发点,也是它的终极目的。偏离这个目标,便很容易沦为政治斗争的工具或捧角式的商业广告。当代中国的戏剧批评,前30年基本是政治实用主义占上风,特别是"文革"10年,更是达到了登峰造极的地步。近年来,与艺术商品化浪潮相伴而行的是包装式或广告式的"批评":为了招徕观众,常常把一些陈腐不堪的思想和空洞无物的技术说得天花乱坠,严重腐蚀着观众的审美情趣。这些错误倾向,说小了是批评主体的缺失,说大了是对民族精神的戕害,皆应予以避免。

戏剧批评,一不能脱离戏剧,二不能脱离人,这是它的基本原则。但是,戏剧批评的对象、社会环境和批评家的主观条件千差万别,所以批评角度(视角)与方法也是因人而异、与时俱进的。若按批评对象区分,大体有四种类型。最常见的是戏剧文学批评,核心是作家作品。考据本事、剖析人物、解释构思、分别源流是它的经常性内容。中国的评点式批评,亦属此类。第二是舞台艺术批评,起初仅限于表演,后来加入了对导演艺术和舞台美术的评论。第三是对接受者和接受过程的评论,重点是各个时代观众的构成及其作用、接受方式、接受心理、剧场文化等内容。第四是对剧场形制、演化

① 〔德〕莱辛:《汉堡剧评》(张黎译)第2—3页,上海译文出版社,1981年。

及其与创作和演出关系的考察和评论。需要指出的是,在具体的批评实践中,这几方面的内容常常是结合在一起或者互为背景的。

任何批评都不可能面面俱到,都需要一个具体的切入点或曰视角,而视角选择又是以一定的立场和方法为基础的。在人类几千年的戏剧批评史上,曾经出现过各式各样的视角与方法,形成了各种评论模式,主要有以下几种:

一是人本主义批评。这是西方戏剧批评当中历史最悠久、成果最丰富的传统。从亚里士多德、莱辛、尼采、柏格森到当代最有建树的批评家布拉德雷、艾略特、奈茨等,构成了一个延绵不绝的谱系,为推动西方戏剧的发展做出了贡献。其特点是把戏剧看作人性的一面镜子,重视戏剧精神内涵,强调艺术交流的平等性,追求艺术创新。

二是本体批评或艺术批评。其特点是把戏剧作为一个独立自足的整体进行评论,参照系主要是戏剧自身的结构和历史,着眼点不是戏剧表现了什么,而是如何表现的。因而,戏剧创作与导、表演的手法、构思、风格、形式特点就成了它的重点考察对象。李渔《闲情偶寄》、吴梅《顾曲麈谈》,就是从内部规律出发,讨论戏曲创作和演作艺术的。斯泰恩《现代戏剧的理论与实践》一书,评析了近现代西方主要的戏剧流派和作家作品,虽也涉及内容的变化,但重心却是"从剧本的创作与表演之间的关系这个角度来探讨它们的"。他认为,戏剧史就是一部形式演替和风格变迁的历史,反映了人类感知方式的发展;戏剧中的"真实",是由它的形式和风格决定的,标准在不断变化,绝对真实从来就没有存在过。① 这个结论未必全面,但却具有很高的学术价值。

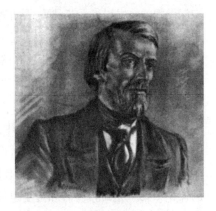

别林斯基

三是历史和美学相结合的批评。这种批评方法有着源远流长的历史,但成熟却是在 19 世纪中期。黑格尔的历史主义和精神现象学,对它的影响是很大的。从浪漫派批评家史雷

① 〔英〕J. L. 斯泰恩:《现代戏剧的理论与实践》第 1 卷（周诚等译）第 1 页,中国戏剧出版社,1986 年。

格尔兄弟,到俄国革命民主主义批评家别林斯基、车尔尼雪夫斯基、杜勃罗留波夫,再到马克思、恩格斯、梅林等,其发展脉络清晰可辨。1842年,别林斯基在《关于批评的讲话》中即明确提出过"在同一个批评里面,把历史的和艺术性的两种不同的见解有机地混合为一"的设想,他说:

> 每一部艺术作品一定要在对时代、对历史的现代性的关系中,在艺术家对社会的关系中,得到考察……另一方面,也不可能忽略掉艺术的美学需要本身。我们要再申说几句:确定一部作品的美学优点的程度,应该是批评的第一要务。当一部作品经受不住美学的评论时,它就已经不值得加以历史的批评了……不涉及美学的历史的批评,以及反之,不涉及历史的美学的批评,都将是片面的,因而也是错误的。①

十七年后,也就是1859年,恩格斯在跟拉萨尔讨论剧本《济金根》的信里,也说"是从美学观点和历史观点,以非常高的、即最高的标准来衡量您的作品的"②。在他看来,近代戏剧应该尽可能真实、全面地反映历史动向,表现形式则应像莎士比亚那样丰富多彩。

历史和美学相结合的批评试图打通内容与形式、历史与审美的内在联系,这是戏剧批评史上的一个重要突破,影响极为深远。但是,由于它是在剧烈的社会斗争和文化冲突中诞生的,一开始就存在着某种向左转的可能性:一是将戏剧和生活的关系简单化,忽略它的多样性;二是用社会史、政治史置换人的历史,使戏剧非人化。俄国革命民主主义批评家多侧重于阐发戏剧的社会批判内容,强调戏剧的思想性和教育功能,为俄国社会进步做出了巨大的贡献。然而,除了别林斯基以外,车尔尼雪夫斯基、杜勃罗留波夫的戏剧评论多少都有一些将艺术简单化、工具化的倾向。这种倾向在梅林的戏剧评论中进一步强化。他评论席勒、歌德、莫里哀、易卜生等人的戏剧时,基本不谈艺术和审美问题,若有涉及,也尽量跟时事政治挂钩,戏剧评论完全政治化了。这种批评方法传入中国以后,跟经世致用、高台教化的诗教结合起来,就形成了庸俗社会学的批评,曾经长期统治着中国的戏剧评论。这种异化情形,虽然在"文革"后受到一些清算和反拨,但历史与审美的平

① 〔俄〕别林斯基:《关于批评的讲话》,《别林斯基选集》第3卷(满涛译)第596、595页,上海译文出版社,1980年。

② 〔德〕恩格斯:《致拉萨尔》,《马克思恩格斯选集》第3卷第347页,人民出版社,1972年。

衡问题仍然是戏剧批评中的一个难点。

四是戏剧人类学批评。戏剧批评跟人类学的结合开始于 20 世纪 60 年代,其中又以维克多·特纳、尤金尼奥·巴尔巴、理查德·谢克纳三人的贡献最大。这三个人或多或少都受到过东方戏剧或非洲戏剧的启迪与影响,但他们跟人类学汇合的方式却不尽相同。特纳是在非洲原始戏剧和幼年演剧经验的双重诱导下进入戏剧人类学视野的。他母亲是苏格兰民族剧院的创始人,也是一位出色的演员,父亲是个电器工程师,对戏剧毫无兴趣,却酷爱威尔士的科幻小说。受双亲的影响,他成了一个人类学家,因为人类学家需要在科学方法和人文关怀之间保持平衡。后来,他到非洲进行民族志的田野调查工作,历时三年,就生活在土著当中。当地的一些"类戏剧"表演引起他的关注和思考。在《从仪式到戏剧——人类游戏的严肃性》一书绪言里,特纳写道:"对于作为科学家的我来说,这种社会戏剧暴露出演员之间的各种关系——血亲、职位、阶级、政治地位等等,还有他们当下在兴趣和情谊方面的投合与对立,以及他们的人际关系和非正式联系。对作为艺术家的我来说,这些戏剧呈现的是个性特征、人格情调、修辞技术、道德和审美差异,它提供和造就了多种多样的选择。""如果我没有早年的戏剧表现——记得 5 岁时即曾参演过弗兰克·本生先生(Sir Frank Benson)的《暴风雨》,大概我也不会觉察到社会生活中的'戏剧的'潜能,特别是在关系如此密切的非洲乡村里。"①

特纳运用戏剧学原理研究人类社会现象,得出一系列重要结论。如仪式与戏剧具有同质性,它们都利用、承传文化符号,也缔造新的文化符号,以此来维系族群共同体;但二者的呈现方式又大不相同,"仪式不像戏剧那样把观众和演员分开。相反,它是一种聚会,其领袖可能是神父、公差或其他神职与世俗专家,但实际都尊奉着一套相同的信仰、礼仪、教规和实践体制。聚会固化着他们或清晰或含混,但是共同信奉的神学或宇宙秩序,并将其基本信条经由一系列危机仪式,周期性地灌输给年轻一代。这些仪式涵盖人从生到死的各个年龄阶段,如成年、婚配、加入会党以及通过系统教育的考试升级等等。而戏剧,从古希腊的'观看'和'理解'开始,就与此不同。正

① Victor Turner, *From Ritual to Theatre: The Human Seriousness of Play*, PAJ Publication, 1982, p. 9.

如谢克纳最近在一本书里所说:'从观众跟演员分开的那一刻起',戏剧就诞生了"①。特纳认为,任何历史事件都可以视作产生于特定社会场景里的社会戏剧。社会戏剧来自社会危机,同时又化解或修补这种危机,使社会在新的层面上达成谅解和妥协。特纳的研究具有双向性,既能从戏剧学出发思考人类学问题,又能从人类学高度透视戏剧现象。如《社会戏剧及其故事》《戏剧仪式与仪式戏剧》《日常生活中的表演与表演里的日常生活》《社会戏剧与仪式隐喻》《伊戈达尔:作为社会戏剧的历史》等等,都体现了特纳戏剧人类学的独特理路。特纳首先是一个人类学家,他对当代戏剧学的推进,主要是通过巴尔巴和谢克纳等人的中介实现的。

跟特纳不同,巴尔巴与谢克纳是在戏剧实践中逐步向人类学靠拢的。也就是说,他们首先是戏剧家,戏剧既是他们思考问题的出发点,也是他们最后的理论归宿。至此,戏剧在戏剧人类学中的主体地位才完全确立。除了特纳这个共同的思想资源以外,巴尔巴受格洛托夫斯基影响较大,谢克纳则受到过"残酷戏剧"和"机遇剧"的启发。在实践上,他们大胆革新,突破剧场和文学的限制,强化表演,突出肢体,追求与环境互动,开辟了一条通往日常生活的戏剧之路。在理论上,他们提出了许多重要的学术命题,为当代戏剧学开拓了新的成长空间。主要包括:1. 戏剧的本质是表演,表演具有仪式性。这个命题涉及表演的性质与功能(巴尔巴:表现、交易;谢克纳:娱乐、仪式、教育、治疗)、表演与环境的动力关系、社会事件的表演性质(谢克纳:环境戏剧)等问题;2. 元戏剧或跨文化戏剧是否可能以及如何可能(巴尔巴:前表现性、第三戏剧、欧亚戏剧);3. 如何构建新型的观演关系(谢克纳:空间创造与观演互动)。巴尔巴、谢克纳的理论和实践都有理想化、极端化、东方化倾向。他们发现了戏剧的仪式性,这是对的,但进而把戏剧归约为表演,要把文学从戏剧里驱赶出去,就非常片面了。事实上,按他们的理想所组织的戏剧表演,真正成功的并不多见,可以传世者更是绝无仅有。但他们的价值是不容低估的,因为他们毕竟带来了许多新思想、新话题,推动当代戏剧学进入一个更加广阔的思想天地。现在,巴尔巴的《纸船——戏剧人类学导论》《戏剧人类学词典》,谢克纳的《环境戏剧》《表演理论》

① Victor Turner, *From Ritual to Theatre: The Human Seriousness of Play*, PAJ Publication, 1982, p.112.

《仪式的未来》《在戏剧与人类学之间》等，已经成为戏剧研究和戏剧批评的必读书。

在戏剧人类学的诱导下，表演研究正在成为一个新的学术增长点。从论域来看，表演研究不仅包括戏剧、舞蹈、音乐、马戏、魔术之类传统表演艺术，也包括诸如节庆、集会、游行、赛事、狂欢、讲演、访谈、巫术、蛊惑之类涉及公众的社会事件，还有日常生活里的游戏、购物、聚餐、结盟、求职、拜师、商业谈判、恋人约会等等更私密的活动。马文·卡尔森在二十多年前曾写道："近年来，表演这个概念在演艺、文学以及社会科学的广大范围里，已经变得极为流行。正因为它日益流行，所以试图分析和理解人类表演行为到底是个什么东西的著述，也就日趋繁复了。"[1]马文认为，是戏剧家谢克纳、人类学家特纳和德怀特·康克古德以及社会学家欧文·高夫曼等人，率先打破狭义戏剧学与人类学及社会学的界限，对表演问题进行了全面、深入的研究。现在，表演研究已经形成了人类学、民族学、社会学、心理学、语言学、历史学、身份和认同理论等稳定的研究方向，学科发展日趋成熟。美国、英国、澳洲一些著名大学还开设了表演学系或创办了研究中心，培养从本科到博士的专业人才，对戏剧和社会生活产生了重要影响。

戏剧人类学批评虽然兴起较晚，却有着非常广阔的思想空间和学术前景。从戏剧发生学、戏剧符号学、戏剧的族群特性、戏剧与人类文明，直到普通人在日常生活中的角色意识及"表演"活动等等，视角与方法极其多样，从而大大拓展和深化了人们对戏剧的认识。但是人类学的滥用，也是一个需要警惕的问题。

五是比较批评。这种批评方法，需要跨文化、跨文体的多元知识结构，以便在各个层面上对一些相似或相关的戏剧现象进行比较。在中外文化交流日益扩大的历史情境中，比较分析已经成为戏剧批评的一种重要方法，取得了许多令人瞩目的成果，使人们对中国戏剧的文化特性有了更多的了解。但是，弄不好也容易走火入魔，弄出些萝卜比鸡、鸡比火车的笑话来。高明的批评善于利用方法深化思想，而仅从方法出发则容易沦为教条主义。

另外，各种现代主义和后现代主义思潮，如精神分析、结构主义、生命哲

① Marvin Carlson, *Performance: A Critical Introduction*, Routledge, 1996, p.1.

学、西方马克思主义等对戏剧批评的影响也是一个值得注意的问题。这种影响有时反映在价值观念上，有时表现在思想方法上。法国哲学家路易·阿尔都塞对《我们的米兰》《大胆妈妈和她的孩子们》《伽利略》等剧目的分析，就是很好的证明。阿尔都塞被称作结构主义的马克思主义，他评论这几个戏，以戏剧结构为核心，努力寻找表现形式—社会生活—意识形态之间错综复杂的关系。阿尔都塞认为："结构的内在分离性和不可克服的相异性是这些剧作的显著特点。"它们以否定情节剧的方式，表现了对资产阶级意识形态的批判，并将"在观众中产生和发展一种新意识"，"通过演出而创造出新的观众"。① 显然，这种分析要比直线反映论深入得多。

二、批评的价值

戏剧批评的历史几乎同戏剧本身一样久远。我们常常可以看到这样的景象：戏散后，观众还在叽叽喳喳地议论着刚才看过的戏——哪位演员好，哪个地方感人，哪些剧情不真实，等等，这就是最初的戏剧批评。它是对戏剧演出的评论，也是观众之间精神交流的一种方式。当然，散戏后的这种评论与交流，还停留在经验的层面上，往往是知其然而不知其所以然。而要真正说清楚一出戏的成败得失，还必须有一定的理论分析能力和广阔的背景知识，将杂乱无序的欣赏体验条理化、理论化。专门从事这项工作的人，就是人们所说的批评家；把他们的意见发表在报章杂志上，就是戏剧批评。

戏剧批评有什么价值呢？

第一，戏剧批评有利于提高演出质量和创作水平。戏剧批评的对象，首先是上演剧目。每有新戏上演或旧戏重排，往往跟着一大堆评论的发表。许多戏在每轮演出过后，往往都要根据观众反应和批评家意见做些调整与改进。许多经典剧目都是在批评家和观众的千锤百炼下，经过一改再改才形成的。如曹禺的《雷雨》，最初发表时本来有序幕和尾声，但极少被导演采用，批评家也普遍认为它们削弱了原作的悲剧效果和批判力量，因而在后来作者自编的各种版本中就都被删除了。阳翰笙的代表作《天国春秋》，

① 〔法〕路易·阿尔都塞：《皮科罗剧团，贝尔多拉西和布莱希特》，《保卫马克思》（顾良译）第118、127页，商务印书馆，1984年。

"为了使剧本能通过审查,写时颇费了一番心思,加进了爱情纠纷"①。但演出后发表的评论,却都认为洪宣娇、傅善祥、杨秀清三角恋爱这条线过强,冲淡了太平天国失败的政治原因。所以,1949 年以后再版时,作者就把这条线删去了。经过删改后的《雷雨》和《天国春秋》,结构和对话都比初版本精练得多。

然而,批评家也必须是真正的行家里手。《齐如山回忆录》里讲过这样一个故事,说的是民国初年梅兰芳跟谭鑫培合演《汾河湾》。"窑门"一场,夫妻相认,生扮薛仁贵在门外大唱一通,旦饰柳迎春面朝里休息,完全不予理会,待生唱完后才回过脸来答话。齐看后,觉得不合逻辑,也为梅氏惋惜。于是给梅写一长信,指出柳对薛的每一句唱词内心都应有所反应,并以适当的身段表现出来。梅从之,演出时果然大受欢迎,掌声不断。谭大感:这地方本来不是自己出彩的地方,怎么有了掌声呢?"留神一看,敢情是兰芳在那儿做身段呢!"如果批评家或观众的意见带有思想艺术偏见,有时也会对戏造成一定伤害。《茶馆》首演于 1958 年,基本按原作排演,最后以沈处长的三个"好"字结束。当时正值"大跃进"时期,于是有人说它宣扬"今不如昔""一代不如一代",表现"怀旧"情绪,有人说它同情封建贵族,为资本家鸣不平,影射公私合营,反对社会主义改造,等等。比较温和的批评是说它的历史背景中缺少一条红线。为此,剧院专门组织了一个小组研究解决所谓的"红线"问题。1963 年重演时,便在第一幕里加入了茶客议论老百姓砸教堂,同情维新党人,第二幕添上了两个特务从公寓抓走进步学生,第三幕增加了游行的学生冲进茶馆贴标语等内容,改变了原作的情调和主题。直到"文革"后夏淳重排时才改正过来。由此可见,剧作家、导演、演员对观众反应和批评家意见应该择善而从,切不可盲从。

第二,戏剧批评有助于提高观众的欣赏水平。戏剧批评是观众交流欣赏体会的高级形式。所谓"高级",是说戏剧批评是理性的分析,而欣赏则是感性的。感性经验既鲜活生动,又见仁见智,带有很大的个人局限性。理性分析则以普遍规律或共同经验为基础,在一定程度上能够避免主观偏见,得出一些比较深刻的结论来。观众不仅要看戏,还应该读评论,听听别人的

① 阳翰笙:《阳翰笙选集》第 2 卷第 4 页,四川人民出版社,1983 年。

意见,也许会发现许多意想不到的东西。如"反右"运动之后,1958年田汉创作《关汉卿》,塑造了一个为民伸冤、反抗强权的平民知识分子形象,次年郭沫若出版《蔡文姬》,写的是一个女"诗人""归汉"的故事,歌颂了曹操的文治武功。表面看起来,两个戏各具特色。由于导演的关系,后者的舞台艺术还超过了前者。但是,如果联系到两位作者在"反右"中的经历,恐怕就分出个思想高下来了。对于今天的青年读者和观众来说,这些背景性的东西已经隐没在历史深处,光从作品里是看不出什么来的。所以,你需要读读有关评论,才能做出正确的判断。科学的批评能够澄清思想、解除疑惑,提高观众的审美能力。

第三,戏剧批评具有独立的思想价值。它像一座桥梁,一边连着创作和演出,一边连着读者与观众,两头都得熟悉,但却不属于任何一方。戏剧批评是一项独立的认识活动,其使命是在艺术跟生活的结合处发现人,发现美。

别林斯基说:"批评渊源于一个希腊字,意思是'作出判断';因而,在广义上说来,批评就是'判断'。"①判断什么?当然是各种艺术现象的是非优劣、来龙去脉。判断的依据是什么?是批评家对于现实的认识。别林斯基认为:"批评总是跟它所判断的现象相适应的:因此,它是对于现实的认识。""在这里,说不上是艺术促成批评,或者批评促成艺术;而是二者都发自同一个普遍的时代精神。二者都是对于时代的认识;不过,批评是哲学的认识,而艺术则是直感的认识。二者的内容是同一个东西;差别仅仅在于形式而已。"②别林斯基阐明了一个非常重要的道理,即艺术创作与理论批评都是对现实的认识,二者是平等的对话关系。

中国现代戏剧批评的历史,就是从与创作及演出的平等对话开始的。早在1918年,欧阳予倩就在《予之戏剧改良观》里指出,旧的剧评不是捧角就是挑刺,新的剧评"必根据剧本,根据人情事理以立论"③。这种重视原创、以人为本、独立思考、平等对话的思想,曾经为中国戏剧的现代化建设和社会发展做出过重要贡献,是中国现代戏剧批评的优良传统。然而,近七十

① 〔俄〕别林斯基:《关于批评的讲话》,《别林斯基选集》第3卷(满涛译)第574页,上海译文出版社,1980年。

② 同上书,第575页。

③ 欧阳予倩:《予之戏剧改良观》,《新青年》第5卷第4号,1918年10月。

年来,这个传统却受到两方面的威胁,一是政治实用主义的荼毒,二是商业化的侵蚀,不断有人炮制着"棒喝"或捧场文章,有时甚至成为主流。它们不仅损害着戏剧,也败坏了观众的兴趣。

今天,我们需要的仍然是独立自主、不溢美、不阿世、实事求是的戏剧批评。首先,自觉以新时代中国特色社会主义理论为指导,坚守马克思主义的思想底线,以人民为中心,弘扬社会主义核心价值观,应该成为新时代戏剧批评的出发点和立足点。其次,坚持十一届三中全会确立的改革开放和思想解放路线,维护中国戏剧的文化主体性,总结中国戏剧现代化的历史经验,充分吸纳世界各国戏剧发展的艺术积累和技术成果,提倡多样化、个性化、创新性的艺术创作,反对公式化、概念化,警惕狭隘的民族主义和民粹主义。最后,做观众和艺术家的良师益友,以高尚的审美情操引领观众,以透彻的艺术分析推进创作,为中国戏剧艺术的健康发展而奋斗。

思考题:

1. 读剧本和看戏的联系与区别是什么?

2. 想一想,一部好戏最动人的地方在哪里?

3. 为什么说"当一部作品经受不住美学的评论时,它就已经不值得加以历史的批评了"?

参考书:

1.〔联邦德国〕H. R. 姚斯、〔美〕R. C. 霍拉勃:《接受美学与接受理论》(周宁、金元浦译),辽宁人民出版社,1987 年。

2. 余秋雨:《观众心理学》,上海教育出版社,2005 年。

3.〔德〕莱辛:《汉堡剧评》(张黎译),上海译文出版社,1981 年。

4.〔英〕阿·尼柯尔:《西欧戏剧理论》(徐世瑚译),中国戏剧出版社,1985 年。

第十一讲

戏剧的风格与流派

第一节 戏剧风格的多义性

一、戏剧风格是多重因素的融合

"风格"一词常被用来形容戏剧创作的总体情调。它可以用于具体的作家作品,如老舍的幽默风格、《茶馆》的写实风格等,也可以用来概括一种艺术思潮、一个时代或一个民族的戏剧审美特点,于是就有了浪漫主义风格、戏曲风格等说法。"现实主义和剧作上的任何非现实主义风格一样,毫无疑义,也是一种'风格'。"①另外,由于风格与文体密切相关,所以悲剧、喜剧、正剧也都各有其形态风格,如崇高、滑稽、自然之类。

人格是风格的种子。任何艺术风格都是人创造出来的,人格是我们打开戏剧风格奥秘的一把钥匙。中国话剧审美的奠基人之一田汉,一生重感情讲义气,嫉恶如仇。20世纪30年代初,一进步青年被捕,急需用钱组织营救,有人找到田汉,田二话没说,转身出门,回来后把几十块大洋交给来人。后来才知道,这是他从别人那里借来的。这就是田汉。1956年发表《为演员的青春请命》,矛头

1962 年田汉在北戴河

① 〔美〕约翰·加斯纳:《外国现代剧作家论剧作·导论》,朱虹编译《外国现代剧作家论剧作》第2页,中国社会科学出版社,1982年。

直指 1949 年以后束缚艺术发展的文艺体制，则在一个更高层次上反映了田汉的侠义品格。所以，他才能相继写出《关汉卿》《谢瑶环》这些作品，借他人的酒杯浇自己的块垒，揭露封建专制的黑暗，歌颂有骨气、敢抗争、为民请命的人物，继承和发扬了"五四"精神。

多情重义是田汉的本性，既成就了他的光辉，也给他带来许多麻烦。婚姻恋爱的痛苦，以及政治上的打击和挫折，伴随了他一生。剧作中活着一个田汉，多情重义也是田汉剧作的一贯特点。从《获虎之夜》(1923) 到《关汉卿》(1958)，一以贯之的精神只有两个字："情"与"义"。田汉剧作的主人公几乎都带着他本人多情重义的影子。反映在艺术风格上，就是田汉剧作特有的抒情性和音乐美，诗与歌的穿插、情与景的呼应比比皆是，如《南归》《秋声赋》《关汉卿》等剧。《回春之曲》中的《梅娘歌》《告别南洋》等甚至成为当年的流行歌曲，在广大青年中传唱。

同样道理，表演风格也是演员人格的体现。周信芳身世坎坷，屡经磨难，性情顽强执着，所以经他扮演的戏剧角色，上到帝王将相，下至家院奴仆，在雄健峻拔的阳刚之美中，总是透露着几分苍凉与悲壮。而梅兰芳雍容飘逸的古典风格，也跟他顺遂的生活经验、从容大度的性格，以及对传统文化的不懈钻研与深刻领悟密切相关。

时代影响人，造就人，对戏剧风格的影响也是极大的。莎士比亚那种无拘无束、五彩缤纷、让人眼花缭乱的戏剧风格，在世界戏剧史上是空前绝后的。几百年来，人们给了他无数的赞美："时代的灵魂"，"诗界泰斗"，"不属于一个时代而属于所有的世纪"，"说不尽的莎士比亚"，"增一分则太多，减一分则太少"，等等。但伏尔泰却说"他具有充沛的活力和自然而卓绝的天才，但毫无高尚的趣味，也丝毫不懂戏剧艺术的规律"[1]。列夫·托尔斯泰则说莎剧缺乏宗教情感，人物行动极其"荒唐可笑"，不合情理，语言"刻意求工、矫揉造作"，《李尔王》"非但不是无上杰构，而且是很糟的粗制滥造之作"[2]。 这些

[1] 〔法〕伏尔泰：《〈哲学通信〉第十八封信(1734)（选）》，中国社会科学院外国文学研究所外国文学研究资料丛刊编辑委员会编《莎士比亚评论汇编》上卷第 347 页，中国社会科学出版社，1979 年。

[2] 〔俄〕列夫·托尔斯泰：《论莎士比亚及其戏剧(1903—1904)（节译）》，中国社会科学院外国文学研究所外国文学研究资料丛刊编辑委员会编《莎士比亚评论汇编》上卷第 501 页，中国社会科学出版社，1979 年。

否定性评论,也许不无以偏概全的嫌疑,但也不是毫无根据。它起码向人们提出了一个问题:莎士比亚的伟大是否意味着完美?

其实,莎士比亚的伟大,在于他的丰富而不是完美。还是歌德说得好:"诗人生活在一个值得尊重并且重要的时代,他非常清楚地把这个时代的文化教养,甚至是不良教养也表现给我们看,可以说,假如他不跟他的时代薰莸同处的话,他不会对我们产生那么大的影响。"①莎士比亚生活在文艺复兴后期的英国,当时的情况是旧秩序、旧道德、旧文化已经分崩离析,而新的尚未完全建立,各方面都显得乱糟糟,新旧混杂,充满了矛盾,同时也洋溢着无限生机。莎士比亚的丰富性、多样性和诸多内在矛盾,都能从其生活的时代中找到根据。"人们在指责这一点的时候,却没有想到他的戏恰好在这些地方自然地反映了人生。"②伏尔泰说莎士比亚不懂戏剧规律,而他所谓的"戏剧规律",主要是指从古希腊戏剧中演绎出来的"三一律"。当时古希腊戏剧在英国的影响还微乎其微,而莎士比亚"不大懂拉丁,更不通希腊文"③,也许这是伏尔泰没有想到的。"莎士比亚根本没有模仿古人"④,他的创作来自英国民间戏剧传统,所以时间、地点的统一,悲剧、喜剧的严格分野等等,对他没有任何约束力。

民族传统是戏剧风格中最抽象,也是最普遍的因素。只要是同一民族的作家,无论生活在哪个时代,采取什么艺术形式,思想内容有多大差别,必然存在着某些共同的品格,这就是戏剧的民族传统。德国戏剧长于思考,法国戏剧多娱乐成分,中国戏剧追求诗意,从来都是如此。它影响着每个作家的创作,对戏剧风格起着深层建构作用。无论莎士比亚受到多少外来影响,他的根都扎在英国戏剧传统当中,并成为这个传统的一部分。莎剧的丰沛、驳杂、幽默、坦诚,以及强烈的感性内容,都是英国戏剧所独有的。英国人从来都把莎士比亚看作民族精神的象征,宁愿失掉印度也不能丢了莎士比亚,

① 〔德〕歌德:《说不尽的莎士比亚》,中国社会科学院外国文学研究所外国文学研究资料丛刊编辑委员会编《莎士比亚评论汇编》上卷第 300 页,中国社会科学出版社,1979 年。

② 〔德〕莱辛:《汉堡剧评》(张黎译)第 354 页,上海译文出版社,1981 年。这是莱辛引用另一位作家评论莎剧的话,以此说明把平凡和崇高、滑稽和严肃、欢乐和悲哀掺和起来的必要性。

③ 〔英〕本·琼生:《题威廉·莎士比亚先生的遗著,纪念吾敬爱的作者》,中国社会科学院外国文学研究所外国文学研究资料丛刊编辑委员会编《莎士比亚评论汇编》上卷第 12 页,中国社会科学出版社,1979 年。该文作者是莎士比亚的同代人和竞争对手。

④ 〔法〕斯达尔夫人:《论文学》(徐继曾译)第 157 页,人民文学出版社,1986 年。

就是这个道理。意大利戏剧，从哥尔多尼到达里奥·福，中间隔着二三百年的历史，戏剧的题材和思想内容不知发生了多少变化，但始终洋溢着意大利人乐观、机智、诙谐、热闹的艺术情趣。

当然，任何民族传统都包含着丰富的内容，远非一两句话就能说清楚。它对每个作家的影响则因人而异。田汉的创作纵跨两个时代，形式有话剧也有戏曲，题材更是多种多样，但始终贯穿着对诗意的不懈追求。他以此接续了传统，并把它带进现代，纳入话剧这种舶来的艺术样式中。曹禺在追求诗意这一点上跟田汉相近，但他还有重视剧场效果的特点，善于把悲剧和喜剧两种因素穿插融合在一起，给观众以更加多样的感受，这也是中国戏剧传统的重要内容。戏剧传统在作家创作中的表现，有些比较明显，有的相当隐蔽，但有一点是可以肯定的，就是任何戏剧风格中都有传统的影子。

戏剧的民族风格也是有恒有变。生活的变化给戏剧创作带来许多新题材、新思想，传统的表现方式是越来越不够用了，于是就需要寻找新的表现方式，创造新的民族风格。然而，观众的审美心理往往比较保守，牵制着艺术革新的步伐，迫使作家做出让步。所以，传统的改变是一个相当漫长的重构和嬗替过程。例如，传统戏中的大团圆结局，从"五四"以来就不断遭到进步文化界的批判，被认为是旧文学逃避现实、自欺欺人心态的集中体现。尽管后来出现过一些反团圆的悲剧作品，但中国人的审美心理到底发生了多大变化，的确还是个问题。目前舞台上和影视中流行的清官戏、反贪戏、扫黑戏，最后总是正义得以伸张，坏人得到惩治，善恶昭彰，正义永存。观众的心理得到了暂时的抚慰，然而变相的"团圆"很难掩盖真实的现实。所以，当代戏剧最需要的，仍然是直面现实的勇气，以及真正的悲剧与喜剧，来打破观众的各种旧趣味，改造民族审美心态。

二、戏剧风格的载体与表现形态

戏剧艺术具有综合性，所以戏剧风格的载体和表现形式也具有多样统一的特点。首先是剧本创作，其次是舞台艺术，最后是把这两方面结合起来的演出者——剧团（院）。剧本和舞台艺术前边已经讲过，这里主要谈谈剧团的风格问题。

风格是剧团艺术成熟的标志。古今中外著名的戏剧院团，如法国的法兰西喜剧院，俄国的莫斯科艺术剧院，英国的老维克剧团，中国的国家京剧

院、北京人艺、上海人艺等，都有其鲜明独特的艺术风格。剧团风格主要表现在两方面：一是有一套完整的剧目体系，二是相应地有一批胜任这套剧目的表、导演人才。也就是说，剧团风格是作家、演员、导演等通力合作形成的。在现代版权制度建立以前，剧团一般只演自己编写和创作的戏。这些戏有的出自剧团老板，他们通常也是戏的主角或观众认可的明星，有的则出自专门雇用的编剧，他们是为某个剧

法兰西喜剧院内景

团或某个演员写戏的。前者如莫里哀，后者如莎士比亚。在这种自编自演的情况下，剧团的风格实际是由主演或明星决定的。他们可以根据观众的好恶，随便增删台词或改变规定动作。

京剧的情况更是如此。1949 年以前，绝大多数京剧团的老板或主持人都是演艺明星。明星是剧团存在的基础，表演风格决定着剧团的风格；剧作家是为表演服务，特别是为明星服务的。对此，《齐如山回忆录》《翁偶虹编剧生涯》等有很详细的介绍，可供参考。京剧形成时正当中国封建社会晚期，已经很难找到什么新鲜的思想资源可供利用。再加上它的盛行跟大清官僚们的喜好有着难以割舍的关系，所以京剧剧目虽然也跟莎士比亚一样，大量套袭前人剧作或掇拾各种历史、传说作为题材，但思想上却鲜有超出正统观念的地方，甚至大大退化了。另外，由于缺少文人创作的支持，京剧的文学水准也大为降低。进入民国以后，京剧逐渐定型僵化，一些著名剧团虽然增加了文人编剧，但也只能在各种程式中翻跟头，为演员展示其才艺服务，并没有从根本上改变京剧的性质和剧团结构。剧团仍然是演员中心、演技至上，编剧的地位甚至连琴师都不如。所以，著名作家汪曾祺认为：

> 京剧对剧本作用的压低也未免过分了一点。有人以为京剧的剧本只是给演员提供一个表现意象的框架，这说得很惨。不幸的是，这是事

实。又不幸的是,京剧为之付出惨重的代价,即京剧的衰亡。这个病是京剧自出娘胎时就坐下的,与生俱来。后来也没有治。京剧不需要剧作家。京剧有编剧,编剧不一定是剧作家。剧作家得自成一家,得是个"家",就是说,有他的一套。他有他的独特的看法,对生活的,对戏曲本身的——对戏剧的功能、思想、方法的只此一家的看法。……他的剧作多多少少会给戏曲带进一点新的东西,对戏曲观念带来哪怕是局部的更新。他的剧作将是带有强烈的个人色彩的,并且具备一定的在艺术上的叛逆性,可能会造成轻微的小地震。但是这样的京剧剧作家很少。于是京剧的戏剧观基本上停留在四大徽班进京的时期。[①]

1949 年以后,经过院团体制改革,特别是一批新编历史剧和现代戏的出现,这种情况有所改变,但在戏曲程式的严格束缚中,编剧的创造性和影响力仍然是很有限的。

导演的出现是戏剧史上的一件大事,也使剧团风格问题复杂化了。因为在创造舞台形象的过程中,加入了导演的二度创作。在此之前,剧团演什么戏、怎么演基本是由老板或明星说了算。导演出现以后,选择和处理剧本的权力转移到他手里,剧团的风格也就跟导演联系起来了。如焦菊隐和北京人艺、丹钦柯同莫斯科艺术剧院、雅克·科波跟法国老鸽巢剧院、格洛托夫斯基之于波兰实验剧院等。

导演无疑对一个剧团的风格有着巨大影响,特别是像梅耶荷德、安托南·阿尔托、彼得·布鲁克、格洛托夫斯基这些绝对的导演中心主义者所创建和领导的剧团,其风格几乎就等于导演的风格。因为他们都想把文学从戏剧中排挤出去,以恢复戏剧原始的表现性质。格洛托夫斯基一再声称导演"图解剧本"和"不管剧本""这两种做法都是错误的",他认为戏剧就是各方面的"对峙",即竞赛与对话活动,冲突不仅发生在角色与角色、演员与演员之间,也发生在剧本与演出、导演与演员、演员与观众之间。"对峙"的结果是互相疏离,剧本自然也就成了任由导演和演员随意阉割的东西,"把它当作假借的依据来对待,进行篡改和更动,把它压缩到一无所有"。[②] 他

① 汪曾祺:《京剧杞言》,《晚翠文谈新编》第 124 页,生活·读书·新知三联书店,2002 年。
② 〔波兰〕耶日·格洛托夫斯基:《戏剧就是对峙》,《迈向质朴戏剧》(魏时译)第 44 页,中国戏剧出版社,1984 年。

执导或指导过的戏如《卫城》《浮士德博士》《忠诚的王子》等,已远离文学原著,形象和意义都改变了,戏剧风格变成了导演的风格。

在戏剧日益复杂化、技术化的历史情势中,"质朴戏剧"返朴归真的实验无疑有着不容忽视的意义。如果导演和演员本身就有深切的人生体验,而社会环境也允许他们自由地表达这种体验,质朴戏剧可能意味着生命的直观,一旦这两个前提消失,质朴戏剧就很可能演变成纯粹的肌肉展览。也许格洛托夫斯基并未意识到,在他导演的剧目中,剧本仍然是必不可少的。不过这些剧本已经不是剧作家的创作,而是变成导演自己的创作了。

尽管如格洛托夫斯基所说,有时候"当我们谈到契诃夫的风格时,我们实际指的是斯坦尼斯拉夫斯基对契诃夫剧作演出的风格"①,而且契诃夫本人确实也对斯坦尼斯拉夫斯基的某些艺术处理表示过意见,但这并不足以改变这样一个基本事实:一出戏的演出风格或一个剧团的艺术特色,最终仍然是由剧本而不是导演或演员决定的。北京人艺演过契诃夫的戏,演过布莱希特的戏,也演过曹禺、郭沫若的戏,但最拿手、最出风格的还是老舍、苏叔阳、李龙云、何冀平等人写北京风土人情的作品,也就是所谓的"京华风俗戏",如《茶馆》《夕照街》《小井胡同》《天下第一楼》等。这些戏,若交给别的剧团,便很难演出其中的"京味"来。

这是由艺术家的文化背景和艺术素养决定的。每个剧团都有一个基本班底,包括演员、导演、舞美等主创人员,以及一些前后台经营管理人员。在长期的艺术实践中,主创人员经过反复磨合,会逐步形成某种艺术创造上的默契,为选择什么样的上演剧目提供了一个重要的路标。而剧本的文学风格也需要有适当的阐释者,才能顺利转化为舞台艺术风格,成为看得见、摸得着的东西。北京人艺的几代艺术家,身处京华,耳闻目染,对北京人的生活、心理、言行举止揣摩得很透彻,很容易把写北京人的戏演得恰到好处。反过来,这些戏又像艺术教科书一样,培养了北京人艺一茬又一茬的艺术家,把他们的人生体验提升和转化为鲜活的舞台形象。现在人们提起北京人艺,首先想到的就是老舍,因为"老舍先生的剧本不仅为剧院提供了上演剧目,更重要的是,为剧院打下了坚实的基础,培养了一代演员"。"如果说

① 〔波兰〕耶日·格洛托夫斯基:《戏剧就是对峙》,《迈向质朴戏剧》(魏时译)第44页,中国戏剧出版社,1984年。

北京人艺在二十多年的艺术实践中确实形成了它自己的风格的话，这其中就有老舍先生不可磨灭的贡献。"①

剧团和作家的结合是一个双向选择、彼此磨合的过程。譬如莫斯科艺术剧院跟契诃夫的合作关系。该剧院的历史就是从 1889 年上演《海鸥》开始的。"演出不单单使契诃夫的剧本获得了生命，作为艺术中的崭新流派的剧院本身也是在这次演出中诞生的。"②在此之前，双方都在探索之中，寻找着理想的合作伙伴。契诃夫的《伊凡诺夫》《海鸥》《万尼亚舅舅》已经在莫斯科、彼得堡以及其他地方上演过，但都是按照当时流行的情节剧方式处理的，演出效果很不理想。评论界普遍认为契诃夫的剧本"单调乏味""没有舞台性""情绪不健康"。特别是《海鸥》的演出完全失败，使作者非常沮丧。契诃夫发现了"日常现实的戏剧性""诗意"和"潜台词"，当时却没有一个剧团能把它在舞台上表现出来。它需要全新的舞台艺术。

而斯坦尼斯拉夫斯基当时的情况是，在一些业余的和职业的剧团里演过不少戏，已经小有名气。他对"流行的表演方式"——虚情假意、动作夸张、布景繁杂、滥施音乐、明星制等等非常反感，但又苦于找不到理想的剧团和适当的剧本。这时他恰好结识了丹钦柯，两人商量着建立一个完全属于自己的剧团，实验新的演出风格。丹钦柯当时已经是著名戏剧家，很早就是契诃夫的朋友，两人还曾分享过格列鲍耶托夫剧作奖。但是丹钦柯认为自己的剧本远不及契诃夫的《海鸥》，于是主动把自己的半份奖金送给了对方。他非常清楚契诃夫的价值，把《海鸥》推荐给斯坦尼斯拉夫斯基，作为拟议中的新剧院的开场戏。经过一番努力，《海鸥》以崭新的面貌搬上舞台，演出大获成功。这次演出具有重要的历史意义：一是标志着莫斯科大众艺术剧院（当时的名称）正式诞生；二是充分展现了契诃夫艺术风格的独特魅力，确立了契诃夫在俄国剧坛的地位；三是由此开始了斯坦尼斯拉夫斯基、丹钦柯、契诃夫长达数年的合作，为创立莫斯科艺术剧院的心理现实主义风格和斯坦尼斯拉夫斯基表、导演体系奠定了坚实的基础。在以后的合

① 英若诚：《老舍先生与北京人艺》，原载《剧本》1979 年第 2 期，转引自克莹、李颖编《老舍的话剧艺术》第 612 页，文化艺术出版社，1982 年。

② 〔苏〕玛·斯特罗耶娃：《契诃夫与艺术剧院》（吴启元、田大畏、均时译）第 54 页，中国戏剧出版社，1960 年。

作中,作家与剧院还会有分歧,有矛盾,但二者有着共同的美学追求,都需要借对方来表现自己,实现自己。莫斯科艺术剧院跟契诃夫的结合实在是一种必然,正如北京人艺与老舍的结合一样。

第二节 戏剧流派是怎样形成的

一、表现形态的特殊性

"流派"是戏剧批评中经常使用的一个概念,如浪漫派、写实派、象征派、荒诞派、梅(兰芳)派、麒(周信芳)派、裘(盛戎)派等等,其中的"派"字就是流派的意思。

戏剧流派跟戏剧风格紧密相关。因为"流派意味着某种创作风格或类型,其中的所有个案在题材和手法上都有着内在的相似性,因而也就构成了某些自觉的惯例",而"风格的意思是一种行为方式和观察方式,也是一种把不同时代或不同流派的艺术区别开来的特定风貌"①,所以"从另一个角度来看,风格类型也就是艺术流派"②。

流派意味着艺术风格的分类。如郭沫若、田汉的剧作都具有想象奇特、重感情、富于诗意的特点,于是人们就把他们归到浪漫主义这个流派中。而京剧之流派往往是经师徒相授的方式形成的,凡跟梅兰芳学戏而又得其真谛的,通常即被称作梅派,程砚秋的徒弟当然学的也是程派了。如能转益多师,自出机杼,则可以另立门派。如武戏文唱的杨(小楼)派就融合了武生俞(菊笙)派和老生谭(鑫培)派的风格,而马(连良)派文武老生的风格则是在谭派和孙(菊仙)派的基础上生发起来的。这是京剧流派演变的一大特点。

中外戏剧史上曾经出现过各种各样的戏剧流派。与其他文学或艺术流派相比,戏剧流派具有更加多样的表现形态。这是由戏剧艺术的综合性决定的。按表现形态分,戏剧流派大约有三种:一是文学流派,二是表演流派,三是导演流派。

① Harvey, *Literature into History*, Macmillan Press, 1988, pp. 109, 113.

② 王朝闻主编:《美学概论》第292页,人民文学出版社,1981年。

文学流派以创作为核心,如浪漫主义戏剧的代表人物,从德国的席勒、歌德到法国的雨果、斯克里布,中国的郭沫若、田汉,便都是著名作家。现实主义戏剧是从问题剧创作发端的,后来出现的象征主义、存在主义、表现主义、荒诞派等戏剧流派,也都是以作家作品为核心形成的。表演流派则多由演员创立,如欧文、萨尔维尼之于体验派,哥格兰之于表现派,斯坦尼斯拉夫斯基之于新体验派,等等。中国戏曲表演更是流派纷呈,如京剧旦行里的梅(兰芳)、尚(小云)、程(砚秋)、荀(慧生),老生行里的余(叔言)、言(菊朋)、马(连良)、麒(周信芳),净行里的裘(盛戎)、金(少山)、郝(寿臣)、侯(喜瑞)等派别,数量之多、风格之繁,世所罕见。如果再加上各地方剧种,数量就更多了。导演流派虽然晚出,但影响巨大。斯坦尼斯拉夫斯基和丹钦柯尊重剧本,追求写实,刻意制造舞台幻觉。梅耶荷德则从舞台的假定性出发,任意篡改剧本,营造写意性的舞台艺术。戈登·克雷虽然被某些人指责为"语多空谈""言过其实",但他的象征主义舞美设计却深深地影响着整个20世纪的戏剧发展。"很多二十世纪的剧本如没有克雷格(按:即克雷)的新设计原理所提供的种种可能性就不可能构思出来。"[①]

任何戏剧流派都需要有自己的代表作家和作品,需要有独特的舞台艺术风格。当我们说到近代现实主义戏剧的时候,马上就会想到易卜生、萧伯纳、契诃夫,想到"第四堵墙"的舞台设计,还有自由剧场运动和莫斯科艺术剧院的演出。论表现主义也一定会从斯特林堡、凯撒说到奥尼尔,还有梅耶荷德剧院与纽约普罗温斯顿剧团的舞台实验。有的戏剧流派是既有领袖,又有明确纲领,实可谓旗帜鲜明,如雨果《〈克伦威尔〉序》与法国浪漫主义、布莱希特《戏剧小工具篇》与叙事剧等等。有的则不过是一些旨趣相近的作家、艺术家互相影响的结果,欧洲和美国的表现主义戏剧即属于这种情况。

戏剧院团是戏剧艺术的根据地,理所当然也是戏剧流派形成和传播的地方。但这并不是说,一个有风格的剧团就一定能造就一个戏剧流派。因为流派必须同时具备时间上的连续性和空间上的广延性,剧团风格可以延续几代不变,但对其他剧团和艺术家却不一定有多大影响。如北京人艺和

① 〔英〕J. L. 斯泰恩:《现代戏剧的理论与实践》第2卷(郭健等译)第34页,中国戏剧出版社,1989年。

上海人艺的情况,就属于剧团风格而不是流派了。而法国老鸽巢剧院,存世时间虽然不长,却影响巨大,它所提倡的"新戏剧"精神,通过各种途径传播到许多剧团,成为它们的共同追求,这就是一个流派而不仅是一种风格了。问题的关键在于,该剧团是否真正具有艺术独创性,是否能在精神品格上给人某些启发,而这种启发又是别人无法代替的。如果不具备这些基本素质,就很难形成一个戏剧流派。

戏剧流派表现形式的区别,主要在于侧重点不同。许多表演或导演流派中都暗含着某些文学流派,而戏剧文学流派也要求相应的舞台艺术形式。如斯坦尼斯拉夫斯基体系就是以俄国近代现实主义戏剧文学为基础的。叙事剧最初的着眼点是打破舞台幻觉,发挥戏剧的宣传教育功能,而要达到这个目的,光靠改编别人的剧本或上演"活报剧"是不行的,必须有相应的剧本做支撑。所以,布莱希特比皮斯卡托更重视创作,先后写出了《三毛钱歌剧》《大胆妈妈和她的孩子们》《高加索灰阑记》等一系列剧本,使叙事剧成为有着丰富的舞台实践、坚实的文学基础及完整的理论体系的戏剧流派。

没有文学的戏剧很难行之久远,同样,没有舞台艺术的支持,戏剧文学也难成气候。"戏剧向来并不单纯是语言。光是语言,则可供阅读,但真正的戏剧却只有在演出中才能体现出来。"①所以,近代市民戏剧(正剧)的奠基者狄德罗,不仅创作了《私生子》和《家长》,还写了长文《关于演员的是非谈》,并费时几十年反复修改,为近代戏剧表演理论开辟了道路。歌德在主持魏玛剧院的后期,心思几乎全部用到了演员、舞台和剧场上,有《歌德谈话录》为证。左拉将其自然主义小说《戴蕾丝·拉甘》改编为同名剧作的第二年(1874),发表了《自然主义与戏剧舞台》,对布景和表演问题提出了一系列新的主张,使自然主义全面进入戏剧艺术,为安图昂的幻觉主义舞台观奠定了基础。曹禺《雷雨·序》和《日出·跋》,最后谈的都是表、导演问题。因为他深知,表演的过火失当,会让一个戏完全走样。

不仅文学流派与表、导演流派互相包容,而且各流派之间也存在着明显的承传变异和交流互渗现象,不可能很"纯"。也许正因如此,戏剧流派

① 〔美〕马丁·艾斯林:《荒诞派戏剧》(刘国彬译)第224页,中国戏剧出版社,1992年。

1953 年《等待戈多》在一个简陋的舞台上首演（布景只有一棵幸运树）

的发展才保持着多种可能性。如象征主义跟表现主义,表现主义和叙事剧,残酷戏剧与质朴戏剧,机遇剧同环境戏剧,荒诞派与当代形形色色的先锋戏剧之间,无论思想上还是艺术上都有许多"重影"。这些"重影",有的可以归因于社会人文环境的影响,有的则是互相渗透的结果。所以,当我们评价某个具体的戏剧现象时,就需要格外小心,仔细辨析,充分考虑到当代戏剧的复杂性和多元性,从诸多因素中找出主导倾向来。另外,有时候一种思想或趣味的流行,会使许多艺术活动呈现出某些共性来,如果互相之间没有直接联系,一般只能称之为戏剧思潮而不是戏剧流派。

二、价值观念与审美方式

任何戏剧风格或流派,都建立在特定的价值观念和审美方式上。如果稍微比较一下席勒、雨果和郭沫若、田汉的剧作,便不难发现浪漫主义戏剧对历史题材和传奇人物的偏爱。而从易卜生、萧伯纳的问题剧到契诃夫、高尔基的生活剧,再到中国曹禺、夏衍的心态剧,虽然作品的主题和风格相去甚远,但剧中的生活和人物却离我们很近,就像发生在观众身边似的。特别是像郭、田、曹、夏等中国作家,同处一个时代,为什么在取材和构思上却有这么大的差别?

这是由不同的价值观念与审美方式造成的。价值观念是人们判断事物是非好坏的一套标准,而审美方式则是人们发现美和表现美的视角与方法。二者互相依存,价值观念常常影响着审美的形式和结果(怎样写),而审美方式又影响着价值判断的方向与尺度(写什么)。戏剧的风格和流派,无论采取什么表现形式,都是以特定的价值观念和审美方式为基础的。当人们以同样的标准衡量事物,以同样的方式表现生活的时候,就只能产生公式化、概念化的作品。新的风格、新的流派,必须有新的价值观念和审美方式。试以现实主义戏剧的兴起为例,略做说明。

人们都知道易卜生是近代现实主义戏剧的奠基人。在易卜生之前,欧洲各国剧坛上流行的是浪漫主义佳构剧。佳构剧是为职业剧团在大剧场进行商业演出而编写的作品,具有很强的娱乐性,多为轻喜剧或闹剧。代表作家有法国的斯克里布、萨尔杜,英国的琼斯、平内罗等。佳构剧最大的特点是善于编织情节,因而发展了戏剧的结构艺术,不足之处是对社会人生的认识往往肤浅。佳构剧的人物是类型化的,为情节服务。而"有生命力的剧本和没有生命力的剧本的差别,就在于前者是人物支配着情节,而后者是情节支配着人物"①。所以,佳构剧虽然教会了很多人结构剧本,但它本身却没有留下什么传世作品。

佳构剧反映了19世纪中后期中产阶级的价值观念和审美情趣,掩盖了资本主义所带来的社会矛盾和道德危机。用戏剧揭露这些矛盾和危机,最成功的就是易卜生。恩格斯在《致保·恩斯特》的信里,将德国和挪威两国的小资产阶级做了一番比较后认为:正常发展的挪威小资产阶级是"真正的人","人们还有自己的性格以及首创的和独立的精神"②,易卜生则是他们的杰出代表。最能代表易卜生首创精神的是中期的"社会问题"剧。在这些作品中,易卜生表现出跟佳构剧全然不同的价值观念与审美方式,萧伯纳统称之为"易卜生主义"。

胡适认为,易卜生主义的核心是个人主义,也就是我们现在所说的个性主义或个性解放思想。这是很深刻的。易卜生正是以个性解放为价值标

① 〔英〕威廉·阿契尔:《剧作法》(吴钧燮、聂文杞译)第20页,中国戏剧出版社,1964年。

② 〔德〕恩格斯:《致保·恩斯特(1890年6月5日)》,《马克思恩格斯选集》第4卷第473—474页,人民出版社,1972年。

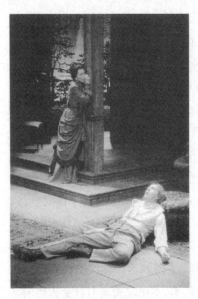

易卜生《群鬼》剧照

准,对资本主义的社会制度、风俗习惯和伦理道德展开批判的。在《玩偶之家》里,他写了娜拉个性意识的觉醒,撕破了蒙在家庭关系上的那层温情脉脉的面纱,展示了中产阶级的冷酷和自私。在《人民公敌》中,他揭露了资本家唯利是图、损人利己的本性,歌颂了孤独抗争的医生斯多克芒。在《群鬼》里,他写了阿尔文太太为了维护丈夫的好名声而做出的巨大牺牲,打破了中产阶级家庭的幻象。也许易卜生笔下的人物还不如契诃夫、奥尼尔写得厚实丰满,但他们都是一些有个性的人,或为伸张个性而斗争的人。有个性才有价值。易卜生重新确立了个性在戏剧创作中的核心地位,为现实主义戏剧奠定了坚实的价值基础。努力塑造鲜明生动的人物,展示人的性格魅力,是现实主义戏剧的共同追求。从萧伯纳、高尔斯华绥、契诃夫,到曹禺、老舍、夏衍,莫不如此。

在审美上,易卜生一反佳构剧向壁虚构的创作方法,确立了从经验出发、从生活出发、从人物出发的审美方式。他认为,创作必须从观察和体验出发,写亲眼所见的、精神上经历过的东西。"现代文学的秘密正在于这种经历过的经验。"①在关于《建筑师》的札记里,易卜生写道:"我总得把人物性格在心里琢磨透了,才能动笔。我一定得渗透到他灵魂的最后一条皱纹。我总是从人物的个性着手:舞台背景,戏剧效果等一切不邀自来,不用我发愁,只要我掌握了人物性格的各个方面。"②类似的话,契诃夫在谈《伊凡诺夫》的时候说过,曹禺在谈《雷雨》和《日出》的时候也说过。可以说,这是现

① 〔挪〕亨利克·易卜生:《诗人的任务(1874)》,朱虹编译《外国现代剧作家论剧作》第3页,中国社会科学出版社,1982年。

② 〔挪〕亨利克·易卜生:《性格的首要性》,朱虹编译《外国现代剧作家论剧作》第175页,中国社会科学出版社,1982年。

实主义剧作家的审美共性。

从经验出发,易卜生发现了佳构剧作家看不到或不愿正视的各种家庭和社会问题。他的作品大大激怒了欧美各国的中产阶级观众,各种诽谤、谩骂、攻击、威胁接踵而至,有的说作家不道德,有的说作品不真实,艺术上一无是处,以至于英、美、法国的商业剧院长期不敢上演其中的某些作品。即使上演,也被篡改得一塌糊涂。《玩偶之家》"在德国演出

1830 年法国《欧那尼》之争

时,易卜生被迫写了一个所谓'大团圆的结局',以免别人不经他同意就加以随意改写,这一结局便是娜拉既想离开丈夫又舍不得孩子,结果弄得心力交瘁,最后猛然倒在了地上"①。这种情形让人不由得想起 1830 年雨果《欧那尼》上演时,发生在法兰西大剧院的那场冲突。不过那次斗争的双方是浪漫主义和古典主义,这次却变成了现实主义和浪漫主义。

总之,不同的价值观念和审美方式,造成各种戏剧流派的分歧与斗争,从而推动着人类戏剧审美能力的发展与提高。

第三节　中国戏剧的风格与流派

一、古代戏曲为何难以形成流派

在话剧诞生以前漫长的中国戏曲史上,曾经出现过各种风格的戏剧作品,如元杂剧里的关(汉卿)、马(致远,字东篱)、郑(光祖,字德辉)、白(朴,字仁甫)四大家,个人风格都很突出。王国维在《宋元戏曲史》中称:"关汉卿一空倚傍,自铸伟词,而其言曲尽人情,字字本色,故当为元人第一。白仁

① 〔英〕J. L. 斯泰恩:《现代戏剧的理论与实践》第 1 卷(周诚等译)第 33 页,中国戏剧出版社,1986 年。

甫、马东篱,高华雄浑,情深文明。郑德辉清丽芊绵,自成馨逸,均不失为第一流。其余曲家,均在四家范围内。唯宫大用(按:名天挺)瘦硬通神,独树一帜。"①显然,王是从每个人的创作风格来区分等次的。从明人吕天成著《曲品》,祁彪佳作《远山堂曲品》《远山堂剧品》,到近人吴梅的《顾曲麈谈》《中国戏曲概论》,周贻白的《中国戏剧史长编》,今人张庚、郭汉城主编的《中国戏曲通史》等著述,对历代作家的评论亦多从个人风格立论。这是为什么?

盖因中国古代戏剧流派之不发达也。日本著名汉学家青木正儿的《元人杂剧概说》一书,虽有"本色派"与"文采派"之区别,本色派里又分出"激越""自然""明丽"三种类型,文采派则别为纤秾、轻俊两途,但他所谓"派"只是后世学者对元杂剧语言风格的简单分类。"大约曲词素朴多用口语者为本色派,曲词藻丽比较的多用雅言者为文采派"②,这种分类方法和范畴,在明清两代的曲学论著中即已存在,只是不成体系而已。当青木正儿试图以"流派"统率元曲的时候,由于很难在价值观念和审美方式上找出各派的内在联系与外部界限,所以对具体作家作品的分析,最终又都落入了以题材相统属的老套子里。

中国戏剧流派,直到晚明才见萌发。当时曲坛上出现了临川和吴江两派,前者以汤显祖(江西临川人)为代表,后者以沈璟(江苏吴江人)为领袖。当时吴江派的势力和影响很大,但作品流传下来的却不多。究其原因,还是价值观念问题。

沈璟作曲讲求声律,但思想保守,长处是易于演唱,短处是缺乏新意。汤显祖虽也深通声律,却不受声律的束缚,常因纵情而干律。明人王骥德《曲律》说:

> 临川之于吴江,故自冰炭。吴江守法,斤斤三尺,不欲令一字乖律,而毫锋殊拙;临川尚趣,直是横行,组织之工,几与天孙争巧,而屈曲聱牙,多令歌者咋舌。吴江尝谓:"宁协律而不工。读之不成句,而讴之始协,是为中之之巧。"曾为临川改易《还魂》(按:即《牡丹亭》)字句之不协者,吕吏部玉绳(郁蓝生尊人)(按:即吕天成)以致临川,临川不

① 王国维:《宋元戏曲史》第 108 页,东方出版社,1996 年。
② 〔日〕青木正儿:《元人杂剧概说》(隋树森译)第 49 页,中国戏剧出版社,1957 年。着重号为原文所有。

明刊朱墨本《牡丹亭》插图(绘杜丽娘白日做梦,与柳梦梅幽会于牡丹园中情景)

怿,复书吏部曰:"彼恶知曲意哉!余意所至,不妨拗折天下人的嗓子。"其志趣不同如此。郁蓝生谓临川近狂,而吴江近狷,信然哉!①

两派的分歧和争议,由声律问题而发,深层却是两种价值观念和审美方式的对立。"曲意"才是关键。

临川派和吴江派,可以说是中国戏剧史上最早出现的流派现象。汤显祖是晚明浪漫主义思潮的代表人物,思想深受左派王学的影响,反道学,反礼教,崇尚天然,追求自由。其代表作《牡丹亭》,一反"南戏鼻祖"《琵琶记》(高则诚)所奠定的"五伦全备"模式,开创了戏曲创作中的主情派。它的主要贡献是:1. 从人的天性出发,表现男女情爱的合理性,揭露封建礼教的荒谬可笑,蕴含着新的价值观念。2. 主人公伤情而死、因情复生的奇特构思,以及剧中那优美风趣而又不失自然之致的宾白、曲词,反映出一种全新的审美方式。正如黑格尔所说,对于作者来说,"这种形象表现的方式正是他的感受和知觉的方式,他毫不费力地在自己身上找到这种方式,好象它就是特别适合他的一种器官一样。……艺术家的这种构造形象的能力不仅是一种认识性的想象力、幻想力和感觉力,而且还是一种实践性的感觉力,即实际完成作品的能力。这两方面在真正的艺术家身上是结合在一起的。"②

① 〔明〕王骥德:《曲律》,《中国古典戏曲论著集成》第 4 辑第 165 页,中国戏剧出版社,1959 年。

② 〔德〕黑格尔:《美学》第 1 卷(朱光潜译)第 362—363 页,商务印书馆,1981 年。

审美方式与表现方式是统一的。由此看来,汤显祖精通声律却屡有干犯这种看似矛盾的现象,正是由于新的审美方式造成的。

中国戏曲流派不发达,原因即在于缺乏新的价值观念和审美方式。 清代戏曲中,不乏李玉《清忠谱》、孔尚任《桃花扇》、洪昇《长生殿》之类极具个人风格的优秀作品,或秉笔直书,或纵情虚构,辨忠奸,感兴亡,抒爱憎,曾经给清代剧坛造成一次次强烈震动。究其原因,即在于这些剧作多少表现了一些新思想、新感觉的苗头。但也仅仅是苗头,离流派还很远。

例如《长生殿》对李杨爱情的讴歌,明显继承了《牡丹亭》的主情思想,许多幻想性关目也跟《牡丹亭》相似,有浓厚的浪漫主义色彩。清人梁廷枏称"《长生殿》,为千百年来曲中巨擘。以绝好题目,作绝大文章,学人、才人,一齐俯首","歌场、舞榭,流播如新"。① 该剧的崇高历史地位和巨大社会影响,由此可见一斑。然而,从另一方面看,这也显示出《长生殿》在当时是非常孤立的。这种审美上特立独行、有流而无派的现象,说明从《牡丹亭》(1598)到《长生殿》(1688)的 90 年间,新思想、新感觉还一直局限于个人才情,而没有获得广泛共识,从而成为新兴艺术流派的创作基础。

中国古代戏曲,尽管也有个人风格,有形态变迁,却极少形成流派。根本原因就在于,超稳态的封建意识形态严重束缚着作家和艺术家的思想,即使出现一些叛逆性的感知方式,也被人们看作纯属个人的奇思妙想而很少有人追随,使之发展为真正的艺术流派。所以,戏剧流派的概念很难用于中国古代戏曲史研究。

中国戏剧风格、流派的真正多样化,是从话剧开始的。 话剧作为一种新兴民族戏剧,虽然也有比较稳定的艺术形态,如时间、地点、冲突的相对集中,舞台艺术的生活化、整体化等等,但其思想内容和表现形式从来就是多种多样的。话剧的诞生绝不仅仅意味着中国增加了一个新的剧种,更重要的是它宣告了中国戏剧审美现代化的开始。中国戏剧从此告别"戏曲一元化"的老套子,形成了"戏曲与话剧二元互动"的新格局,影响极为深远。

话剧艺术的多样化表现在两个层面:一是个人风格花样繁多,每个作家、演员、导演都在努力寻求最适合自己的表现方式,标新立异者大有人在;

① ［清］梁廷枏:《曲话》,《中国古典戏曲论著集成》第 8 辑第 269、270 页,中国戏剧出版社,1959 年。

二是以相近的价值观念和审美方式为基础,形成了各种艺术流派。这是话剧现代性的重要标志。早期话剧,即"文明戏"时期就有所谓"春柳派""天知派""新民派"的分野,有的追求艺术的纯粹与完整,有的用戏剧宣传革命,有的迎合市民情趣。在后来的"爱美剧"(业余演剧)运动中,不但有注重剧场效果的"趣味派",还有特立独行、浪漫唯美的"南国戏剧",带有浓厚政治色彩的左翼戏剧,以及启蒙性和先锋性兼备的"农民戏剧",等等。抗战时期,海派话剧走向成熟,形成了内容贴近市民生活、重视剧场效果、娱乐性较强的特点,而国统区话剧则呈现出社会批判和文化批判相结合,思想厚重、艺术严谨、风格多样的面貌。

中国话剧史上最优秀的作家作品,多数都产生于八十多年前那个王纲解纽、礼崩乐坏的历史时期。后来,中国再次进入一个政治和思想高度统一的时代,虽然也曾出现过少量具有个人风格、差强人意的作品,但从未形成任何真正的艺术流派。内容贫乏、形式单调、发展缓慢,是这个时期话剧的基本特点。话剧的"形"还在,"魂"却丢了。所以,"文革"以后的话剧一直在进行"招魂",招新文化之魂,招多样化、现代性之魂。这是一个非常艰辛的过程。

二、京剧流派及其代表剧目

京剧表演艺术的风格化、流派化。从"老生前三杰"程长庚、余三胜、张二奎出现,京剧才显现出一些流派化的趋势。但他们所代表的徽派、汉派、京派是按地域特征划分的,在行腔吐字和动作形态上还保留着各种地方戏成分,尚未完全融为一体,形成统一的艺术规范。

谭鑫培的出现是一个转折点。他兼采各家的长处,根据自己的嗓音和形体条件,对过去老生高声大嗓的粗硬唱法进行了脱胎换骨的改造。他创造了许多新板式、新技巧,如反西皮散板、二六、闪板、耍板等,同时吸收了梆子、昆曲、汉调和旦行、花脸的一些唱法,极大地丰富了老生唱腔。在声韵上,他确立了以湖广音为基础、以中州音韵为标准的唱念规范。他改变了过去老生或偏重唱功或偏重武功,"唱""演"分裂,卖弄技艺的情形,综合运用"四功五法"塑造人物形象,使程式为人物服务。谭鑫培不仅开创了以个人风格为标志的谭派,而且标志着京剧生行艺术的完全成熟。谭派是京剧史上影响最大的流派之一。1907年话剧在上海登陆,谭则独步北京剧坛,被

尊为"伶界大王"，生行后起的诸多流派，如讲究工架身段的余（叔言）派，唱法细腻委婉与坚凝朴拙并重的言（菊朋）派，做工潇洒飘逸的马（连良）派，声情并茂、做念传神的麒派，武戏文唱的杨（小楼）派等，大都直接或间接地受到过他的启发。

京剧旦行艺术的成熟要比生行晚许多。因为在京剧形成过程中，旦角长期处于配角地位，而且严守青衣和花旦的分工，严重束缚着它的艺术表现力。直到民国初年，经过艺术大师王瑶卿的革新，打破青衣、花旦的严格界限，创新腔新调，改戏衣扮相，变身段做功，旦角艺术才获得长足发展。梅、尚、程、荀都曾直接受到过王瑶卿的教益，而后分别创立了各自的风格和流派。

流派纷繁是京剧的一大特色。但是如果深入考察，就会发现京剧流派的性质及其形成方式跟西方戏剧大不相同。

第一，京剧是以演员为中心形成流派，风格主要表现在演唱技艺上。例如青衣中的梅、尚、程、慧四派。梅派由梅兰芳创立，传人有梅葆玖、李世芳、张君秋、言慧珠、杜近芳等。梅派以歌、舞见长，唱讲究自然圆润，舞追求美观大方。尚派的创始人是尚小云，初学武生，后改旦角，唱、念、做、打俱佳，唱风内刚外柔、骨格清高，念白清脆响亮、声情并茂，动作融合进不少武生做

京剧"四大名旦"（自左至右：程砚秋、尚小云、梅兰芳、荀慧生）

派,干净利落,轮廓分明,有飒爽之气。程砚秋是程派的创始人,倒仓(变声)后,嗓音晦涩,但经刻苦锻炼,克服了先天不足,独创借脑后音行腔的唱法,形成以腔就字、迂回曲折、若断若续、凄楚哀婉的演唱风格。程派难学难精,主要传人有赵荣琛、新艳秋、王吟秋等。荀派是荀慧生所创流派的简称。荀派多演少女,唱风花俏柔媚,做派婀娜多姿,著名传人有童芷苓、李玉茹、赵燕侠、吴素秋、孙毓敏等。

第二,京剧流派是在激烈的竞争中发展起来的。面对市场经济下的商业演出,艺人们为争夺观众,扩大市场份额,各显神通,争奇斗艳,不断推出新剧目,创造新演技。如程砚秋演"私奔"题材的《红拂传》很叫座,荀慧生就演《卓文君》私奔司马相如,尚小云也排了一出《卓文君》加入竞争。梅兰芳演《木兰从军》,程就演《聂隐娘》,尚演《珍珠扇》,荀演《荀灌娘》,都以旦角反串小生,形成互相比美之势。尚在首演《楚汉争》时加入一节"剑舞",很好看;随之,梅就在《霸王别姬》中创造了自己的"剑舞";程不甘示弱,也在《红拂传》里舞起剑来。但每个人舞剑的风格都不一样,尚如行云流水,梅像蜂飞蝶绕,程似锦上添花。竞争促使艺术家各显其能,不断向新的艺术境界挺进,从而形成不同的风格流派。

第三,京剧流派虽然大多出现在思想解放的 20 世纪上半叶,但各种新思潮对京剧的冲击和影响却微乎其微。汪笑侬、梅兰芳、周信芳等著名演员都曾编演过不少时装新戏,但无一传世之作。在京剧程式和现代生活、现代意识之间,似乎有一条无法逾越的艺术鸿沟。

京剧最初形成的时间,一般认为在清末道光、咸丰年间(1840—1860)。国门虽被列强打开,但国人的脑筋还没开窍,京剧不可能获得新思想支持。而当历史进入各种新事物、新观念不断涌现的 20 世纪以后,京剧艺术已经完全成熟定型,无法再接纳这些新东西。所以,京剧流派就只能在演技的范围内,不断向风格化和精细化方向发展,失去了跟现代生活、现代意识结合的可能性。

京剧程式的反现代性质,是与生俱来、很难彻底改变的。任何局部的骤然改变,都会破坏京剧原有的和谐与美感。试想,如果角色穿时装演新戏,不戴盔头髯口,去掉水袖大带,京剧的许多动作便无从做起,京剧特有的美也就被破坏了。茅盾曾经说过,京剧改革牵一发而动全身,只能渐进,而不

能硬改。① 所以，得风气之先的时装新戏，很快也就从人们的视线中消失了。

第四，京剧流派还有个可传与不可传、正与变的问题。京剧演员的个人风格，经师徒相授扩展为流派特征以后，是否还能保持原汁原味一点儿不变呢？显然不能。因为技艺和剧目是可以通过师承方式传播的，但导师的嗓音、形体、人品、学养、审美情趣等主观条件，却很难完全传授给学生。因而，就出现了这样一种景象：天分低的演员学戏，亦步亦趋，最多可达"形似"程度；而天分高的演员学戏，往往是得意而忘形，最终超越了师傅，别立新宗。所以，京剧流派总处于不断分化重组当中，演技越来越个性化。京剧的艺术表现力也因演技的个性化而得到了拓展和提高。当然，这种拓展和提高是在古典主义的美学境界内进行的。

代表剧目的形成。任何戏剧流派，都必须有一批能够反映其思想艺术成就的代表性剧目，否则就是一句空话。京剧是清代末叶在下层民间发展起来的，但这个时候下层民间的文化资源绝大部分已经被整合进大清王朝的权力结构，不再存在蒙元统治时期像关汉卿那样一批沦落下层社会、与艺人为伍的"才人"们。所以，京剧艺术各方面的发展极不平衡：一方面是表演技艺畸形发展，一方面是剧目建设严重滞后。上演剧目多由艺人们根据杂剧、传奇、小说、史传改编而成，因创作者文化水平低下，普遍存在结构松懈、思想平庸、语言粗糙、"水词"充斥的现象。因而，京剧流派的代表性剧目往往需要经过几代艺人的千锤百炼，不断提高其思想艺术品位才能创造出来。

例如梅派代表剧目《贵妃醉酒》。光绪十二年（1886）汉剧演员月月红在北京演出"弦索调"《醉贵妃》，名闻遐迩，于是被改编为京剧。该剧演的是唐明皇与杨贵妃约好在百花亭摆宴赏月，却临时改变主意去梅妃宫里了。贵妃郁闷不快，独自痛饮，竟喝得酩酊大醉，说了很多酒话，做出许多醉态，直至深夜才满带怨恨由宫女搀扶回宫。原剧有两个特点：一是舞蹈动作多而难，对身段的要求很高；二是内容有不少色情成分，迎合了观众的低级情趣。据梅兰芳《舞台生活四十年》记载，他是跟先辈路三宝学的这出戏，主要是看中了它的舞蹈性很对自己的戏路。② 从青年演到晚年，梅兰芳对原

① 茅盾：《戏剧的民族形式问题》，《茅盾全集》第 22 卷第 209 页，黄山书社，2014 年。
② 梅兰芳：《舞台生活四十年》第 2 集第 19—37 页，中国戏剧出版社，1961 年。

作进行了无数次的加工改造，剔除了其中的低俗内容，突出了它的宫怨主题，强化了对主人公内心世界的展示，使之成为一出以歌舞为主的优美抒情剧，集中反映了梅派雍容华贵而又自然大气的艺术风格。

又如麒派的代表剧目《乌龙院》。原剧为一出老生、花旦的"对儿戏"，许多著名京剧演员都曾演出过。它的情节主要取自《水浒》第十九、二十、二十一回。但旧本《乌龙院》通常只有"闹院"和"杀惜"两场戏，或者再加一个过场戏"刘唐下书"。演的是阎惜姣与张文远私通，加害丈夫宋江，而宋江身为公人却私结匪寇，自然心虚气短，不敢轻举妄动，只好任由阎氏戏弄欺辱。这出戏，对人物心理刻画得很细致，台词精练而性格化，情节安排也很紧凑。可惜这些艺术长处"过去被糟粕掩盖住了，一般往往把它当作色情的玩笑戏来看待"①。表演中穿插着很多打情骂俏、争风吃醋的色情话语和下流动作，阎惜姣好像是个淫邪的暗娼，宋江则俨然一个轻薄嫖客，所以要用花旦和丑生的风格来演，很容易演成一出"粉戏"，而抹杀了其中蕴含着的深刻的社会意义。从 1953 年开始，周信芳对该剧反复进行修改加工，终于把它改造成一出具有深刻思想内涵和较高文学水准，同时充分展现了麒派艺术特点的代表剧目。新本《乌龙院》在关目安排上保留了旧戏中阎、张私通的大框架。通过强化"下书"，把发生在宋江、阎氏、张文远之间的这场冲突，与梁山农民起义反抗封建压迫的斗争紧密结合起来，从而使人物行动获得了充分的社会和心理依据。因而人物性格更加鲜明生动，情节发展更加合情合理，"色情玩笑"变成一场正义与邪恶的严肃较量。在表演上，则一洗原剧中宋江的那些诨话和猥亵动作，还角色以应有的雄健和硬朗；充分发挥麒派老生唱、念、做兼长的艺术优势，着重刻画宋江的心理变化，突出他的宽宏大度和不甘受人欺侮的义士胸襟。表演刚柔兼济，起伏跌宕，层层推进，直至高潮，令人拍案叫绝。

《乌龙院》之所以能成为思想艺术俱佳的京剧艺术经典，很大程度上得益于麒派创始人周信芳的思想和文化素养。他人格高尚，学识渊博，不仅是个好演员，而且能编会导，所以才能去芜存菁，将一出格调不高的戏提升到经典的高度。

① 周信芳：《〈乌龙院〉表演艺术》，《周信芳文集》第 187 页，中国戏剧出版社，1982 年。

思考题：

1. 戏剧风格是由哪些因素造成的？

2. 中国古代戏曲流派不发达的原因是什么？

3. 京剧流派是怎样形成的？

参考书：

1.〔英〕J. L. 斯泰恩:《现代戏剧的理论与实践》(1—3 卷)(周诚、郭健、象禺译),中国戏剧出版社,1986—1989 年。

2. 朱虹编译:《外国现代剧作家论剧作》,中国社会科学出版社,1982 年。

3. 孙庆升:《中国现代戏剧思潮史》,北京大学出版社,1994 年。

4. 翁思再主编:《京剧丛谈百年录》(上、下),河北教育出版社,1999 年。

第十二讲

世界戏剧:从古典到现代

第十二、十三这两讲,目的不在于系统地讲述中国和世界戏剧的历史——这是需要大部头著作去完成的,而是为了从"史"的角度深化对已经讲过的基本理论问题的理解。为此,我们在回顾世界戏剧历史过程的时候,着重强调的是两个问题:

第一,世界戏剧是多种多样的,每一种戏剧的产生、发展、繁荣或衰亡,都有其历史的、地域的原因。全球的人既有民族、宗教、哲学、意识形态、社会制度上的差异性,又有人之为人的共同性。因此,戏剧艺术既有文化上的相对性——各种戏剧均有其不可替代的价值和存在的意义,又有文化上的绝对性——人类在戏剧文化上必有其共同与共通的价值追求,都要不断舍弃过时的、落后的、非人性的东西,都要孜孜以求新的、先进的、更合乎人性的东西。

第二,世界戏剧的形态千差万别,但基本上属于两大系统——东方系统与西方系统。这两大系统是自然地、历史地形成的,究其原因,不外乎自然与社会两端。最重要的不是探寻其形成的原因,而是注意这两大系统在它们互相发现之后是如何互动的。现在已经很清楚,一方面,西方戏剧在现代化上是走在前面的。当中国"五四"新文化运动中提出"西化"口号,认为建设新戏剧就是按西洋戏剧的样子去建设,当日本在明治维新之后向西方学习,兴起了"新派剧"和"新剧"之时,是承认西方戏剧的先进性的。但是另一方面,当德国新派导演布莱希特、俄国新派导演梅耶荷德试图对戏剧进行革新时,他们是那么钟情于东方尤其是中国、日本古典戏剧的某些艺术特征,而法国新派导演安托南·阿尔托却带着对西方戏剧的极度不满,从东方巴厘岛上的原始戏剧表演中找到了他理想的戏剧形态,从而激发了改革西方戏剧的灵感。这说明,东西两大系统带有很大的对立性、差异性、互补性。没有对立、差异,也就没有互补。它们各处一极,形成一个"彼之极即归于此,此之极即归于彼"的永恒的"艺术循环圈"——当然,这个"循环"不是简单地往复,而是螺旋式地上升。

把握住这两个要点，我们就可以解读纷繁复杂的世界戏剧史了。

第一节　东方戏剧的"古"与"今"

东方戏剧，主要以印度、中国、日本的戏剧为代表，其共同特征是"乐"本位与诗、歌、舞的综合性贯穿古今。中国戏剧下一讲专门介绍，这里着重讲印度与日本的戏剧。

一、印度戏剧：从古典到现代

印度是一个文明古国，其戏剧的历史可以追溯到公元之前的久远年代。虽然同属东方戏剧，但它与中国、日本戏剧的最大区别是其"史诗母题"特征——这一点倒是与古希腊戏剧遥相呼应。有一种传说甚至认为，古希腊的酒神狄奥尼索斯就是从印度西北部去的一位"天神"变的，因祭祀他而产生了希腊悲剧的狄奥尼索斯又东来印度，变成了古印度主司音乐、舞蹈、戏剧的神——"湿婆"。这种传说说明，早在远古时代，东西方之间就存在着文化交流。

印度的古代乐舞（犹如中国上古之"乐"）产生很早。公元前两千年前后，婆罗门教创立，这一宗教的大神（大梵天）被认为是宇宙的创造者和最高主宰者。《舞论》说，正是这一主宰万物的大神根据四部婆罗门教的经典（《梨俱吠陀》《娑摩吠陀》《耶柔吠陀》《阿闼婆吠陀》）创造了戏剧。这至少说明一点：印度古代戏剧的产生是与宗教活动密切相关的。事实是，在宗教崇拜中被大量运用的那些民间乐舞、仪式、杂耍、哑剧表演等，是印度古剧的原型。同时，在这些宗教的经典中，或有精彩的对话，或有动人的吟诵，或有表演的动作，这些也都是构成戏剧的因素。看似戏剧从书面的经典而来，其实不如说是经典从生活中吸收了这些戏剧因素，又将其传了下来。

《吠陀》时代之后的两部伟大史诗《摩诃婆罗多》与《罗摩衍那》被称为"印度、东南亚地区戏剧的源泉"[1]。这两部史诗涉及宇宙、历史、神话、帝王、仙人的丰富内容，有许多英雄传奇的故事。虽然在公元纪年之后才整理

① 〔日〕河竹登志夫：《戏剧概论》（陈秋峰、杨国华译）第 213 页，中国戏剧出版社（沪），1983 年。

成文,但其广为流传却是早在公元前几百年的事。说它们是戏剧的"源泉"固然不妥,但这两大史诗确实是一直为印度及其他东南亚地区的戏剧提供着创作的母题、题材和艺术构思的启发,同时,史诗中的一些朗诵、对话和表演动作也对戏剧的形成与发展具有先导的意义。另外,印度次大陆的列国时代(前6—前4世纪)出现了类似中国先秦的"百家争鸣"局面。释迦牟尼(前565—前486)在批判旧教的同时创立了佛教,于是层出不穷的佛教故事也大大丰富了戏剧的题材。

　　印度古典戏剧是用梵语创作和演出的,故而又叫"梵剧"。这种戏剧从形成、发展到繁荣,大约经历了近千年的时间。公元前5—前4世纪,它初步形成,但在此之前早已有各种形式的民间歌舞表演艺术在流行着,其中有些演唱形式一直流传至今。印度古典戏剧在当时现实生活的激发之下,又吸收了民间歌舞表演艺术、宗教经典与史诗巨著的养料,至公元1—5世纪达到空前的繁荣。在这一繁荣期里,先后出现了一些优秀的剧作家如马鸣(公元初期)、跋娑(2—3世纪)、迦梨陀娑(4—5世纪)、首陀罗迦(5世纪)等。这正是印度封建帝国的强盛期,戏剧演出十分活跃。戏剧家并不甘于歌舞升平,他们不拘于传统教规,敢于反映社会的不平等现象,表现了古人对幸福、自由、爱情的向往与追求。马鸣和跋娑的剧作长期失传,直到20世纪初才被发现。马鸣的《舍利弗》只存残卷,写释迦牟尼度大弟子舍利弗和目犍连出家的故事。跋娑的剧作均取材于史诗《摩诃婆罗多》《罗摩衍那》及其他传说。六幕剧《惊梦记》、五幕剧《神童传》、三幕剧《五夜》可视为他的代表作,尤以《惊梦记》最为精彩。此剧取材于优填王的传说,是一出以战争为背景、具有神话色彩的爱情传奇剧。优填王与王后仙赐的爱情,经历了关系国家命运的严峻考验而更加情深意笃、忠贞不二。该剧悬念迭起、戏剧性强,语言朴实、描绘生动。捍卫爱与捍卫祖国在皆大欢喜的结局中得到统一。首陀罗迦的十幕剧《小泥车》则是一出以人民起义反抗暴君统治为背景的爱情传奇剧。此剧情节复杂,冲突十分激烈,颂扬了普通人的英勇和善良。"小金车"与"小泥车"的对照寓意深刻,表现了为富不仁的权势者与清贫而正义的下层人的对立。

　　印度古典戏剧黄金时代的最杰出代表是迦梨陀娑。他的《沙恭达罗》(七幕剧)、《优哩婆湿》(五幕剧)和《摩罗维迦与火友王》(五幕剧)都是梵剧经典之作。《沙恭达罗》取材于史诗《摩诃婆罗多》和一些往世书,同属写

印度梵语戏剧表演

帝王之爱的神话传奇剧，不过语言更加优美，构思更加精巧。该剧对国王豆扇陀与净修林仙人义女沙恭达罗曲折爱情的描绘，在宗教色彩之中充满大自然的气息，强调"自然流露"之爱，有很高的人性魅力和艺术价值。"有些戏剧家认为它与《俄狄浦斯王》及王实甫的《西厢记》并称为世界三大古典名剧。"①在印度则流传着这样的说法："在所有的艺术形式中，戏剧最美。在所有的戏剧中，《沙恭达罗》最美。在《沙恭达罗》中，第4幕最美。在第4幕中，有4首诗最美（指沙恭达罗与义父干婆离别时的那几首诗）。"②

印度梵剧与中国古典戏曲有几点颇为相似：第一，梵剧有的剧本规模很大，要演14天甚至一月有余，这与中国传奇剧是一样的。第二，中国戏曲的表演不外唱、念、做、打四字，诗、歌、舞的综合性一以贯之，角色分行当，梵剧亦有类似特征。第三，梵剧皆以"大团圆"结局，经历种种磨难之后，总会是皆大欢喜，中国戏曲亦然。第四，梵剧中上等人、正面人物说梵语（雅语），下层人物或小丑则说俗语，此亦与中国戏曲同。第五，中国戏曲（如南戏）开端有"开场"，结尾有"下场诗"，梵剧亦有"前文"做开头、"尾诗"做结束。这些相同之处，是谁影响了谁？学术界颇有争议。③ 但这客观地说明了东方戏剧本身的共通性。

印度古典戏剧在公元5—7世纪遭遇危机，此后便走向衰落，至11—12世纪几乎已不复存在，只有一些书斋剧还令人想到戏剧这一曾经辉煌过的艺术。带着这种衰颓之势，印度戏剧迎来了它由"古典"向"现代"的转型

① 〔日〕河竹登志夫：《戏剧概论》（陈秋峰、杨国华译）第213—214页，中国戏剧出版社（沪版），1983年。

② 转引自季羡林主编：《简明东方文学史》，第128页，北京大学出版社，1987年。

③ 参阅许地山：《梵剧体例及其在汉剧上底点点滴滴》，见郑振铎编纂《中国文学研究》下册，商务印书馆，1927年。

期。1757 年印度沦为英国殖民地,争取民族独立的长期斗争从此开始了。西方戏剧文化也随即来到印度,施加其对东方戏剧的影响。1785 年在加尔各答首建现代剧院,此为印度现代戏剧之始。1795 年在加尔各答首次用孟加拉语演出了英国戏剧,意味着古典戏剧统治的世界将要结束。在 19 世纪下半叶,戏剧创作与演出的语言、戏剧的取材与艺术形态、戏剧的主题思想三者均发生了重大变化。印度戏剧渐次告别了梵语的一统天下,取材视野也从史诗、神话传说转向对现实的关注。千年一贯的诗、歌、舞一体的表演虽然继续存在,但一种新的西方散文化的"对白剧"也兴起了。戏剧的精神内涵不再一味地以帝王、神仙为上,民族解放、自由、民主等现代启蒙意识占据了舞台。一批新的剧作家将民族传统与现代精神相结合,用孟加拉语创作了面貌一新的剧作。如迪拉本图·米特拉(1830—1873)的《靛蓝园之镜》,表现了英国殖民者开办的靛蓝种植园中受压迫工人的反抗;拉姆纳拉扬·德尔格尔登(1822—1886)的社会问题剧《高贵门第》对封建制度进行了批判。

印度现代戏剧最著名的剧作家当首推罗宾德拉纳特·泰戈尔(1861—1941)。他的象征剧《国王》《邮局》与讽刺剧《顽固堡垒》,都表现了很强烈的现代意识。他通过新剧的创作和演出,推动了印度现代戏剧运动。

印度现代戏剧兴起之后,古典戏剧以及各种历史久远的民间演出形式仍然在当代社会里存活着、变化着。

二、日本戏剧

日本古典戏剧虽然受过印度、中国、朝鲜戏剧文化的影响,但它本身具有显著的民族特色,是东方戏剧一个重要的支脉。

日本乐舞有着悠久的传统,对古剧之形成与发展有着很大的影响,这一点是与印度、中国的戏剧文化相同的。

在日本大和朝廷建立中央集权统一国家的过程中,一方面本土原有的乐舞被整理,一方面从中国、朝鲜、印度传入的乐舞被吸收。公元 7 世纪初,佛教传入日本,带来了中国的"伎乐",而"伎乐"则是从西域传入中国的一种戴面具表演的乐舞。后于"伎乐"而兴的则是不戴面具的"舞乐"——它们有的来自朝鲜,有的来自中国,还有的来自印尼与印度。同时传入的中国的"散乐"则与日本戏剧的形成关系更大。"散乐"是百戏的总称,包括

日本能剧《羽衣》剧照

音乐演奏、杂技、魔术、滑稽短剧等。"散乐"又因音近而转称"猿乐"。一切外来乐舞表演艺术，都经过了"日本化"，并在此基础上形成了日本古典戏剧"能"与"狂言"。

"能"与"狂言"产生于南北朝时期（1336—1392）。"能"字含有"技能""技艺"之意，在日本，它作为一种戏剧形态，"是集前代各种抒情、叙事艺能之长，熔百家于一炉的舞台艺术"①。既是演员又是剧作家的观阿弥（1333—1384）、世阿弥（1363—1443）父子对"能"这一剧种的创立做出了巨大贡献。"能"很像中国的元杂剧，有一个主角，相当于"正末"，叫"仕手"，主要配角叫"胁"，相当于"副末"，有时还搭配一两个人物串戏。有宾白、唱词，唱则讲究韵律，必有乐队伴奏。剧本结构亦有一定格式。包括对白、唱词与动作提示的文学脚本叫"谣曲"，抽出单独清唱的则叫"素谣"。演出以歌舞为主，唱段讲究辞章的优美，多化入名人诗句，此亦与中国戏曲颇为相似。如《山佬》一剧的唱词有"春山无伴独相求，伐木丁丁山更幽"句，便是出自唐代大诗人杜甫的七律《题张氏隐居》。"能"的剧目至今还在演出的有二百四十余种，其中属世阿弥一人创作的就有近百种。《熊野》是他的代表作之一。主人公是女性，以男演员戴假发表演，故叫"假发戏"，类似中国的旦角戏。此剧写贵族公子平宗盛宠爱一位美姬叫熊野，熊野母病，急欲回乡探视，公子不允，反携其去京都清水寺观赏樱花。此女唱出春尽花落、感时伤世的"和歌"令公子感动，准其探母。这样的情调往往跨越时代，令人咀嚼其中的韵味。

世阿弥不仅有大量"能"剧作问世，而且撰写了多部戏剧理论著作，《风姿花传》就是其中的一部。该书论及戏剧美学上真（"物真似"）与美（"幽玄"）的关系等一系列问题，在东方以至世界戏剧美学史上具有重要意义。

① 〔日〕河竹登志夫：《戏剧概论》（陈秋峰、杨国华译）第 178 页，中国戏剧出版社（沪），1983 年。

"狂言"是与"能"同时兴起的日本古典戏剧的另一形态。它起初是作为"调味品"夹在"能"剧演出的幕间以活跃氛围、逗乐子的,后来才成为一种独立的古剧样式。"狂言"是一种笑剧,以对白为主,偶有小曲插入,也不像"能"的唱那样讲究格律与典雅。"狂言"与"能"并存于舞台,说明日本古典戏剧在审美范畴与情感的把握上善于调节与平衡,使得喜怒哀乐皆得其"中":前者偏于"白",后者偏于"唱";前者偏于"喜"(幽默、滑稽、讽刺),后者偏于"悲"(庄严、抒情、歌颂);前者偏于大众情趣,后者偏于贵族爱好;前者取材于现实生活,后者取材于历史、传说;前者偏于通俗,后者偏于典雅。"狂言"大都为短剧,演员两三人(主角一人,配角一至二人),有点像中国唐朝的"参军戏"。例如有一出"狂言"叫《两个侯爷》,表演的是两个土地主本想逞威风欺负一名路人,反被聪明的路人要弄,出尽了洋相,典型地表现了当时所谓"下克上"的时代风潮。

　　到了16世纪末至17世纪中叶(正当江户时代之始),随着商业与城市的发展,日本古典戏剧出现了适应市民审美和娱乐要求的新的形态:"人形净琉璃"与"歌舞伎"。"净琉璃"本是一种早就流行于民间的说唱曲艺,故事是"说"出来、"唱"出来,而不是"演"出来的。16世纪90年代,当它与"人形剧"即木偶戏结合以后,就成为一种可供表演的新剧种了。这一新剧种不仅在演技上有所发展,而且产生了许多表现历史、传说和现实生活的新剧目。在"人形净琉璃"不断发展的同时,

日本人形净琉璃《油地狱杀女》剧照

"歌舞伎"也在17世纪中叶兴起了。它相较前者的最大优势是:以真人的表演取代了人所操纵的木偶。"歌舞伎"吸收、发展了传统的"能""狂言"与"人形净琉璃"的表现手段,有歌、有舞、有说白,演员阵容强,剧目丰富,使戏剧舞台更受广大观众尤其是市民观众的欢迎。经过一百多年的曲折发展,"歌舞伎"终于成为日本古典戏剧最优秀的代表而一直流传至今。

日本歌舞伎《寿曾我对面》剧照

近松门左卫门

"人形净琉璃"与"歌舞伎"的出现，虽然从戏剧美学的总体特征上说并没有突破日本古典戏剧的藩篱，仍然属于"乐"本位的诗、歌、舞综合表演艺术，但是在三个方面显然已有不小的变化：

第一，戏剧文学被强化了。近松门左卫门（1653—1724）这样卓越的剧作家，不仅以他的剧本创作推动了"人形净琉璃"的茁壮成长，而且也给"歌舞伎"的繁荣发展注入了文学的生命力。他写的剧本《景清出家》以其表现人性的力度与震撼心灵的悲剧性，被世人公认为"人形净琉璃"告别"旧"、迎来"新"的一个标志。近松一生写"净琉璃"剧一百多部、"歌舞伎"剧二十多部，曾有"作家之神""东方的莎士比亚"之称。他既写历史剧，又写现实题材的社会问题剧，而作为社会问题剧的爱情悲剧尤为其所长。如《曾根崎心中》《心中天网岛》等，都是感人至深的爱情悲剧，表现了作者反封建的民主、人道的精神。从江户末年到明治初期，为"歌舞伎"写作文学剧本的作家当以河竹默阿弥（1816—1893）影响最大。他一生创作剧本三百多部，代表作有《三人吉三巴白浪》《加贺骚动》《土蜘蛛》等。

第二，浓重的悲剧情调。在东方戏剧中，悲剧意识本来较为薄弱，印度、中国古典戏剧多是"大团圆"结局，但在日本"人形净琉璃"和"歌舞伎"中，却有一种很浓重的悲剧情调。如《景清出家》主人公挖掉双目、出家为僧的下场，颇像《俄狄浦斯王》的结局。其他许多"心中剧"，大都是男女主人公双双殉情而死。

第三，戏剧选材注重现实，表现手法注重写实，人物散文化的对白得到更多运用。所谓"世话剧"，就是取材于现实生活的社会问题剧。"歌舞伎"

演技向着写实方向发展，加强了动作性和人物对话，产生了以对白为主的戏。

以上三点可视为向现代过渡的先兆。

从明治维新（1868）开始，日本戏剧进入了它的现代化时期。东方戏剧的现代化转型，均与西方戏剧文化的影响密切相关，日本亦不例外，并称此为"欧化改革"。在剧场建筑、演出方式、戏剧文学诸方面均以"欧化"（即"西化"）为目标进行改革，体现了一种新的戏剧观念。在对传统的"歌舞伎"进行一系列改革实验的同时，兴起了"新派剧"与"新剧"。

"新派剧"之称是与"歌舞伎"这样的"旧派剧"相对而言的，因为它是在明治维新之后的自由民权与思想启蒙运动中产生的一种新的演剧样式。青年知识分子发动的所谓"壮士剧""书生剧"，一般被视为新派剧的发端。这样的演出，从形式上看是一种改良的"歌舞伎"，但其内容有明显的反对皇权统治、呼唤自由民主的政治倾向。然而他们的现代民主意识是模糊的。当中日甲午之战发生时，"新派剧"的倡导者川上音二郎（1864—1911）竟出于民族主义情绪，演出了鼓吹侵略战争的《壮绝快绝日清战争》。

"新派剧"是古典形式、现代内容相结合的一种戏剧。如果说"歌舞伎"相当于中国的传统京剧，那么"新派剧"就相当于中国的现代京剧了。

"新剧"才真正突破了千年因袭的艺术格局，吸收西方戏剧文化，创造了一种崭新的日本现代戏剧，它相当于中国新兴的话剧。西方的 drama 这一概念有广义、狭义之别，广义指一切种类的戏剧，狭义则指诗、歌、舞分解之后专以对话为主的剧种，与歌剧（opera）、舞剧（ballet）相对，中译为"话剧"。当日本在1903年上演莎士比亚的《奥赛罗》时，广告上标榜的是"正剧"，言下之意是说：这才是真正的戏剧。这恰是当时以西方标准看待戏剧的表现。这里说的"正剧"①就是 drama，指的是一种完全不同于日本古典戏剧的"另类"戏剧形态，即话剧，又叫"对白剧"。这种"新剧"是从西方引进的，故而它的兴起必然伴随着对本土旧剧的批判与对西方戏剧（如莎士比亚、易卜生、契诃夫之作）学习的热潮。20世纪初期的二十多年，从"文艺协会"（坪内逍遥、岛村抱月发起，1906年成立）到"自由剧场"（小山内薰、市

① 后来中国用"正剧"这一名称表达与悲剧、喜剧相区别的一种新型戏剧体裁的概念。

川左团次发起,1909 年成立)再到"筑地小剧场"(小山内薰、土方与志发起,1924 年成立),便是日本"新剧"蓬勃发展的年代。在这一时期,产生了一大批现代剧作家和优秀的现代戏剧作品。其中影响最大的,当首推武者小路实笃(1885—1976)、秋田雨雀(1883—1962)与菊池宽(1888—1948)。他们风格、流派各异,但共同创造了日本崭新的现代戏剧文学与新的演剧形态。属于"白桦派"的武者小路实笃,其剧作表现了高度的人文主义精神。他的代表作《他的妹妹》《一个青年的梦》,反对战争及一切危害人类的罪恶勾当,捍卫自由、平等、和平、幸福等人类共通的价值观念。这样的剧作已成为现代文学的经典。同属这种经典的,还可以举出《父归》(菊池宽)、《国境之夜》(秋田雨雀)、《婴儿杀戮》(山本有三)、《阿武隈心中》(久末正雄)等。

第二节　西方戏剧:从古希腊到文艺复兴

一、从古希腊到古罗马

由于古希腊戏剧的繁荣,西方戏剧史有了一个光辉的开端。"没有希腊文化和罗马帝国所奠定的基础,也就没有现代的欧洲。"[①]古希腊戏剧是希腊文化的重要组成部分,对欧洲以至东方戏剧有着重大的影响。

古希腊戏剧在公元前 5 世纪达到全盛,分悲剧(tragedy)和喜剧(comedy)两大类。演出形态在歌、舞、对白相结合这一点上类似东方戏剧。其萌芽当然要早得多,也是在与农业相关的祭祀活动——酒神祭中产生的,与我们在第一讲第一节讲到的农神之祭的"八蜡"颇为相似。但从传下来的剧本规模和精神内容看,古希腊戏剧比同时期的东方古剧(乐舞)更有分量,无疑是两千多年前世界上最优秀的戏剧。

古希腊戏剧的演出,一出戏有歌队 50 人,演员 1 人;后来歌队减至 12人,演员则先增至 2 人,后增至 3 人。演员虽少,但表演的人物却不止这个数,一个演员可以通过面具的更换表演不同的人物。当时在众多戏剧家的竞争中,产生了三大悲剧作家:埃斯库罗斯、索福克勒斯、欧里庇得斯。

① 〔德〕恩格斯:《反杜林论》,《马克思恩格斯选集》第 3 卷第 220 页,人民出版社,1972 年。

埃斯库罗斯共创作剧本八九十部,传世者只有 7 部和一些片断。他的悲剧写人与神、人与人、神与神、人与命运的冲突,剧情惊心动魄,触及严肃、重大的问题。以神话人物普罗米修斯为主人公的一部三联悲剧只传下了第一部《被缚的普罗米修斯》,表现了人类童年的"英雄"观:把人类引向进步,就是正义,是任何权威和暴力也不能征服的英雄。普罗米修斯把火送给人类,教人类以智慧,使人类走向文明,因此得罪了宙斯,遭到残酷的

埃斯库罗斯头像

惩罚,但绝不屈服。另一部三联悲剧《俄瑞斯忒亚》有全本传世,其中所描绘的权力与人性、血亲与情仇的斗争十分激烈,虽以复仇为核心,但流露出了古人对民主、法治、正义的向往——这可以说是现代意识的古代胚芽,是十分可贵的。

索福克勒斯虽然笃信命运和神,但他的戏剧写作的视角更加注重人。在他看来,"奇异的事物虽然多,却没有一件比人更奇异",人"学会了怎样运用语言和像风一般快的思想",所以"什么事他都有办法"。① 这是莎士比亚之前在剧作中对"人"的最高赞赏。因此他特别看重人性、人情与人本身的命运。希腊城邦民主制这种古代文明的要义,在索克勒斯的剧作中得到了比较充分的体现,故而他的作品更受雅典观众的欢迎。他共创作剧本一百多部,流传至今的有

古希腊悲剧作家索福克勒斯和
喜剧作家阿里斯托芬的双头雕像

七部。悲剧《俄狄浦斯王》不仅是他的代表作,而且也是全世界两千多年以

① 见索福克勒斯的剧本《安提戈涅》第一合唱歌,《罗念生全集》第 2 卷第 305 页,上海人民出版社,2007 年。

来影响最大的一部人类悲剧经典。命运代表着一种人无能为力反而被其支配的巨大的"客观势力"。悲剧英雄最后未能逃避弑父娶母这可怕的命运，但他并没有屈服。第一，他充分发挥了自己的主体精神，为维护人伦美德和人的尊严而不惜尽最大的努力。第二，为了解除民众的疾苦，他必须追查天灾的原因，即使越来越感到这要"查"到自己头上，他也绝不退缩。而一旦真相大白，弑父娶母者就是自己，他毅然惩罚自己——亲手刺瞎双目，自我流放。仅此两点就足以说明《俄狄浦斯王》不灭的艺术魅力和思想光辉。这种"不自由"之下的"自由意志"，在作者另一部悲剧《安提戈涅》中也得到了强烈表现。

欧里庇得斯坐像

欧里庇得斯善于以哲学家的批判精神去把握人的情欲，尤以表现女性的爱、恨之情见长。他不像索福克勒斯那样"按人应有的样子来描写"，而是"根据人的实际形象塑造角色"。① 他对神有所质疑，更注意观察现实的社会和人，对下层人抱有浓厚的同情之心。他一生写了九十多部戏，保存下来的有 19 部悲剧和一部"萨提儿"剧。② 《美狄亚》与《希波吕托斯》便是他的代表作。这两部悲剧虽然写的是神话故事，但作者把神人化了，对人的"爱""恨"之情表现得淋漓尽致。

如果说索福克勒斯的《俄狄浦斯王》是人类一切"乱伦"戏的最早源头，那么欧里庇得斯的《美狄亚》便是全世界历来的"痴心女子负心汉"主题的第一个揭示者。正是这种"源头"意义和"母题"价值，使古希腊戏剧获得了人类文明史上不可逾越的成就。即使它的黄金时代随着最后一位悲剧家欧里庇得斯的去世而结束了，但它在以后的年代里仍将不断被人类提起，并向未来的戏剧注入艺术与精神的力量。

① 〔古希腊〕亚里士多德：《诗学》（陈中梅译注）第 178 页，商务印书馆，1996 年。
② "萨提儿"剧（Satyr Play），古希腊悲剧演出中附加演出的滑稽短剧，是一种早期的讽刺剧。

古希腊不仅是悲剧的源头,也是喜剧最先诞生的地方。喜剧稍迟于悲剧,也在公元前5—前4世纪有过一段繁荣期。悲剧写神、帝王、贵族、英雄,喜剧则写普通小人物。悲剧取材于神话、史诗,喜剧则取材于现实的世俗生活。悲剧庄严,喜剧诙谐,它们的舞台呈现方式也各不相同。那时喜剧不像悲剧那样受重视,但它却敢于在舞台上开悲剧的玩笑,并以自己特有的审美方式同样反映了那个时代。前期喜剧的政治讽刺是古希腊城邦民主制开出的一朵永不凋谢的花,为后世一切讽刺艺术所仰望;后期希腊喜剧的情节营造模式也为后世喜剧所继承。前期喜剧的代表是阿里斯托芬(前约448—前约380),他的作品最可贵之处在于社会批判与政治讽刺精神。他写过四十多部喜剧,流传至今的有11部。《骑士》对贪污腐败、欺骗人民的政客进行了辛辣的讽刺,并呼吁被欺骗、被愚弄的人民觉醒。《阿卡奈人》是反战争、颂和平的,其主旨也是政治讽刺。后期所谓"新喜剧",以米南德(前约342—前约292)之作为代表,失去了阿里斯托芬的政治讽刺精神,而把非政治性的滑稽诙谐生活故事搬上了舞台。很多年后在埃及发现的米南德的剧本《恨世者》,就是一出家庭与爱情喜剧,其中"恨世者"(古怪之人)的形象开了后世性格喜剧的先河。

古希腊不仅是世界戏剧创作的光辉起点,而且戏剧的理论批评也由此发端。柏拉图(前427—前347)出于反民主立场,反对戏剧艺术,认为它有害于世道人心。他的学生亚里士多德(前384—前322)则反其道而行之,从民主立场出发,看到了戏剧艺术的价值,并著有《诗学》一书,为世界戏剧美学奠定了基石。这两种基本倾向,可以说是自古至今、从西到东一直存在着的。只是越到后来,其表现形态更加隐晦曲折而已。

从古希腊到古罗马,戏剧有"变"。以"史"的眼光来看,这"变"并不是从低向高的发展。总的说来,罗马的戏剧远不及希腊,已失去那种高度的人性震撼力和精神冲击力。尽管有豪华剧场与精心装饰,"然而,这些剧场不过是外观华丽的躯壳,包藏在里面的却是一种濒于死亡的艺术"①。不过,罗马戏剧作为一种"过渡",作为古希腊戏剧的"传递者",亦有其历史的意义。例如,悲剧作家塞内加(约前4—65)改编过许多希腊悲剧,对后世悲剧

① 〔英〕菲利斯·哈特诺尔:《简明世界戏剧史》(李松林译)第15页,中国戏剧出版社,1986年。

创作颇有影响。普劳图斯（约前254？—前184）的喜剧《孪生兄弟》为后来的莎士比亚所借鉴而创作了《错误的喜剧》,《一罐金子》则为莫里哀的《悭吝人》提供了最初的蓝本。泰伦斯（前约190？—前159）的喜剧虽然充满贵族气,严肃有余而活泼不足,缺少大众所喜爱的情趣,但其《佛尔缪》在喜剧"计谋"设计上对后世影响不小,题材直接为莫里哀运用而创作了《司卡班的诡计》。莫里哀还用泰伦斯《两兄弟》的题材写了《丈夫学堂》。可以说,罗马戏剧的历史传递作用远胜过它本身的价值。

二、从中世纪到文艺复兴

公元5世纪西罗马帝国的灭亡宣告了西方古代社会的结束与中世纪的开始。

中世纪不是戏剧的世纪。宗教神学的统治是扼杀人性的,戏剧当然遭到禁止。后来神学统治者又转而想利用戏剧作为宣传宗教神学、对人进行"教育"（实即蒙蔽）的工具。这在表面上与完全禁止自然是不同的,但却在历史上开了一个"戏剧工具化"的先例。此一倾向亦如上面提到的柏拉图"反民主—反戏剧"的主张一样,也是从古至今、自东到西一直贯穿下来的。

中世纪的宗教戏剧有一个演变的过程,在英、法、德等地各有不同的表现方式。较好者是不限于教条与《圣经》故事的演义,而是添加了一些尘世生活的反映,有时还曲折地表现出人的微弱的觉醒,但总体上是离不开宗教迷信的笼罩的。法国的"宗教奇迹剧"与"神秘剧"、英国的"宗教道德剧"都有相当的发展,其中也不无稍微可观之作问世,从中多少可以窥视当时某些社会人情与精神风貌。

中世纪戏剧中真正具有一定的思想与艺术价值,并给后来文艺复兴时期的戏剧繁荣提供了艺术资源的,是中世纪末期大兴的"闹剧"（farce,又译笑剧）。此一剧种是希腊罗马喜剧的变体,流行于西欧各国,在法国最为盛行,属于一种民间的和市民的非宗教文化。这种闹剧不再以沉重而严肃的《圣经》为题材,而是直接从丰富多彩的现实生活中取材,同时又从那些一直没有被神学污染过的民间戏剧中吸收了语言、智慧和戏剧的技巧,以"笑"为武器,揭露社会上种种虚假、愚昧、丑恶的人和事,给人以智慧和愉快。如当时著名的闹剧《巴特兰律师》（法国）善于结构喜剧性情节,一连串"骗术"环环紧扣,逗引观众发出不断的笑声。穷律师巴特兰行骗固然不足

为训，但他骗的是那个自私贪婪、为富不仁的布商。而当巴特兰正得意之时，他却又陷入了牧童之"骗"。还有一种叫作"愚人剧"的闹剧也曾称盛一时。有一出《愚人王的戏》，是专门出教会的洋相的。

当黑暗的统治面临末日，必有笑声大起。中世纪行将结束时，闹剧的蓬勃兴起正是为了用笑声"把陈旧的生活形式送进坟墓"，"为了人类能够愉快地和自己的过去诀别"。①

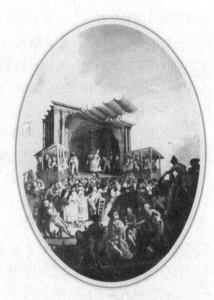

意大利维罗纳剧院上演假面喜剧的情景

文艺复兴时代的戏剧，既是中世纪戏剧某些因素的发展，又是总体上对中世纪戏剧的反动。形式上是"复古"，因为它复兴了古希腊罗马戏剧那些被中世纪阻断了的戏剧精神；内容上则是创新，因为它完全否定和超越了中世纪戏剧那种非人的、反人的宗教迷信思想，重建了戏剧舞台上"人的世界"。

从中世纪到文艺复兴，从"神的戏剧"到"人的戏剧"，从令人愚昧、失却主体性的戏剧到令人觉醒、发扬主体性的戏剧，是一个伟大的转折和历史的进步。这一转折和进步在西方和东方各个不同的国家和民族都要发生，只是发生的早晚时机有所不同，具体的表现形式有所不同而已。

西方文艺复兴始于14世纪下半叶，先在意大利，然后及于西班牙、英国、法国等国家，在文学艺术包括戏剧领域引起了巨大的变化，创造了光辉的成就。资本主义发端期的市场经济使剧院迅速增加。譬如，在伦敦泰晤士河畔就建起了一大批新式剧院，这正是戏剧繁荣的象征。古代建筑学的重新发现与新的建筑学著作的问世，促进了剧场与舞台建筑的改善。戏剧物质外壳的优化，正是为了容纳与呈现这新的历史时期丰富多彩的新精神。

① 〔德〕马克思：《〈黑格尔法哲学批判〉导言》，《马克思恩格斯选集》第1卷第5页，人民出版社，1972年。

这种新精神的要义有三：

一是以人为本的人文主义精神。这是全人类的一次觉醒，是对以神为本的宗教迷信的大反拨。承认人的生存、本性和欲望，反对禁欲主义，主张人在物质享受上追求愉快的合理性。与此相联系，主张理性原则，认为人有权利思考和追求知识。

二是主张人人平等，反对等级特权。尊重个性的自由与独立，反对对人的个性的压制与扼杀。与此相联系，反对矫饰、虚伪，崇尚自然、真诚。

三是维护国家统一、民族独立，内反封建割据、外反侵略扩张的爱国主义精神。

文艺复兴时期的戏剧千差万别，不论是写宗教问题、政治问题，还是写伦理道德问题及其他种种问题，不论是惊心动魄的悲剧还是诙谐调笑的喜剧，其核心精神大体不出这三点。这三点集中到一点，就是人文主义（Humanism），又叫人道主义精神。

文艺复兴在意大利开始较早，但发展并不充分。古希腊的《诗学》被发现，但却被解释成"三一律"之所本。知识界"复古"有余，创新不足，面貌一新的剧作不多。喜剧如马基雅维里（1469—1527）的《曼陀罗花》，悲剧如阿莱廷诺（1492—1556）的《贺拉西亚》，田园剧如塔索（1544—1595）的《阿明塔》，算是多少有一些文艺复兴精神的作品。真正有成就的戏剧，当首推民间大众的"即兴喜剧"。这种戏剧不需要现成的文学剧本，由演员根据一个预先商量好的剧情提纲，在舞台上现编现演。它表现世俗生活，洋溢着自由、民主意识，活泼、自然、富有生气。如聪明机智、操纵一切、充满乐观精神的仆人形象，在他与种种外强中干的愚蠢人物的"智斗"中，充分体现了这些特点，因而是最受观众欢迎的。

意大利即兴喜剧对西班牙戏剧的发展产生了积极的影响。在西班牙，一直被教会控制的戏剧"一统天下"在文艺复兴运动中被打破了，大众世俗戏剧起而占领了舞台。既是演员又是作家的洛卜·德·鲁埃达（约1505—1565）首先从演出方面为这种大众世俗戏剧打开了局面，他是西班牙民族戏剧的奠基者。此后，在人文主义戏剧与宗教贵族戏剧的长期对抗之中，以洛卜·德·维迦为首，包括卡斯特罗（1569—1631）、莫里纳（1571—1648）和阿拉尔孔（约1581—1639）等剧作家，形成了一个人文主义戏剧流派。维迦剧作产量甚丰，常遭统治者迫害，其创作亦曾被禁。他的剧作不仅在内涵

上充满人文主义精神,揭露封建贵族的罪恶,在艺术表现上亦不拘格套,敢于创新(这从他的《当代编剧的新艺术》一文即可看出)。他以其一生的光辉成就被誉为"自然的奇迹""天才的凤凰"。他的代表作如《园丁之犬》《羊泉村》《塞维利亚之星》等,以其揭示人性之力、表现人文主义之深,享有世界性的声誉。尽管他有时也把国王写成"正义"的化身,但他评判真善美的价值标准却是与王权正统观念相对立的。所以在《塞维利亚之星》的剧末,连国王也得向良心和正义屈服。

比维迦后出的剧作家卡尔德隆(1600—1681),虽然在创作上颇有成就,但他代表着文艺复兴的退潮期。尽管他也曾写出一些揭露封建贵族罪恶、捍卫平民尊严的剧作(如《萨拉梅亚的镇长》),但在总体上却在向中世纪的宗教剧"回归"。其《人生如梦》一剧影响深远,然而核心精神不外乎天主教教义——禁欲与忏悔。

文艺复兴戏剧——"人的舞台世界"的最亮点在英国。前述文艺复兴新精神的三点要义,在这里表现得最为充分、最为强烈,对后世的影响也最大。如果说古希腊戏剧是世界戏剧的第一个高峰,那么,自从出现了莎士比亚的戏剧,第二个高峰就巍然立起了。这两个高峰,后人只能学习,从中获取丰富的文化资源,却很难超越。在莎士比亚登上剧坛之前,英国戏剧已经乘着文艺复兴之势,在伊丽莎白时代繁荣起来。尤其值得注意的是,学校研读古典剧本与理论,进行编排演出,提高了戏剧的文化底蕴,使戏剧大放异彩。当时出现了一批有"大学才子"之称的剧作家,如马娄(1564—1593)、格林(1560—1592)、基德(1558—1594)、利里(1554?—1606)等,他们不仅坚持着人文主义的立场,在精神上做着开路先锋,而且在戏剧语言的优美、剧本结构的考究、人物性格的刻画诸方面都做出了可贵的贡献。这些都为莎士比亚的出现做了充分准备。

威廉·莎士比亚(1564—1616)是一位天才的剧作家。他的戏剧创作,题

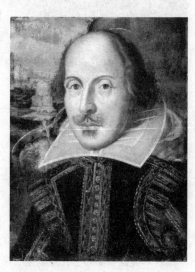

莎士比亚

材之广泛、体裁之多样、手段之灵活、风格之多变、语言之优美,可以说是空前绝后的。然而这一切"多"又不是无机混杂,而是有机地形成了一个独特而统一的"莎士比亚"。他可以包容别人,集人之大成,别人却无一能与他比肩。前述泰晤士河畔立起的一批新剧院,如果没有莎士比亚,都将成为毫无意义的空壳。他的戏剧的文化底蕴通向大学,而其经营运作则与天鹅剧院、环球剧院连在一起。他的成就之大、包容之广使得有些人不敢相信他名下的那些璀璨明珠般的作品是出自一人。

莎士比亚的创作很多,但流传至今的只有 39 个剧本和一些诗作。他是一位被研究得最多也是争议最多的戏剧家。总的说来,他是极有人性、极有人气的大艺术家。本讲第一节提到古希腊索福克勒斯对人的赞美,莎士比亚对人的重视又进了一步:"人类是一件多么了不得的杰作! 多么高贵的理性! 多么伟大的力量! 多么优美的仪表! 多么文雅的举动! 在行为上多么像一个天使! 在智慧上多么像一个天神! 宇宙的精华! 万物的灵长!"(语出《哈姆雷特》)要了解莎翁的价值,最佳方法是直接读他的剧本。他的悲剧之作如《哈姆雷特》《奥赛罗》《李尔王》《麦克白》等,喜剧之作如《威尼斯商人》《无事生非》《皆大欢喜》《第十二夜》等,都是历代演出不绝,而且也是经得起反复诵读的文学经典。另外,像《罗密欧与朱丽叶》这样的充满青春浪漫气息的爱情悲剧,像《理查三世》《亨利五世》这样写法不同、各有寄托的历史剧,也是历来颇受欢迎的作品。读莎剧,重在发现和体验人和社会的真实,发现和体验人性的本质和力量。譬如,人与权力、人与金钱、人与爱情,从这当中演出一幕幕悲剧和喜剧,我们深深体会到什么是正义和良知,什么是邪恶和愚蠢,什么是欲望和道德,什么是真、善、美,什么是假、恶、丑。文艺复兴的时代精神在这些剧作中都化为有血有肉的人物性格及其关系,化为喜怒哀乐的具体情感。如果把握不住每一部剧作的真精神,单在人物身上贴标签,单把人物当作某一概念的化

2006 年英国皇家莎士比亚剧团
演出《罗密欧与朱丽叶》剧照

身和时代精神的传声筒，或动辄说作品是某某社会的"缩影"、阶级斗争的"图画"，那就离莎剧旨趣很远了。有人说伊阿古(《奥赛罗》)是"资产阶级野心家阴谋家的人物形象"，有人说哈姆雷特"是人文主义者"，又有人说他"不是人文主义者"，都是一种简单化、教条式的皮毛之见。莎剧每部作品，用莎翁自己的话说，"始终是反映自然，显示善恶的本来面目，给它的时代看一看它自己演变发展的模型"(语出《哈姆雷特》)。其精神内涵是综合性的，是从人物性格、命运及其相互关系中透出来，而绝非孤立地用个别人物的一言一行来"注释"的。

　　莎士比亚去世之后，还有一些剧作家在继续着他的道路。本·琼生(1572? —1637)就是其中最突出的一位。他是莎翁之友，也是真正理解莎剧价值之人，所以他能说出莎士比亚是"时代的灵魂"，"他不属于一个时代而属于所有的世纪"这样的话①。然而本·琼生已不能挽人文主义戏剧之颓势："反映自然"的清新刚健之气被宫廷贵族戏剧的雕饰浮华之风所吞没，一些有鲜活生命力的东西被视为"粗俗"。至此，文艺复兴戏剧走到了它的尽头。当然，它的灵魂会飞出躯壳，飞到以后的时代去。

第三节　西方戏剧：走向现代

一、从古典主义到启蒙主义

　　文艺复兴过后，接下来的一个大浪潮便是古典主义。这很像是历史的后退，但又不是后退。这是一次不可避免的前进中的迂回。历史不允许文艺复兴直达后来与它相通的启蒙主义，需要经过古典主义的回旋，事物的本质才更加显露。本来文艺复兴就有两面：一是"复古"，从古希腊罗马获取资源和榜样，这也可以叫作"古典主义"；一是"启蒙"，即突破中世纪宗教神学的束缚，在戏剧的表现方法和精神内涵上开辟新的天地，这也可以叫作"启蒙主义"。在文艺复兴的退潮期，出现了"巴洛克"(barroco)之风，这是

　　① 〔英〕本·琼生：《题威廉·莎士比亚先生的遗著，纪念吾敬爱的作者》(卞之琳译)，中国社会科学院外国文学研究所外国文学研究资料丛刊编辑委员会编《莎士比亚评论汇编》上卷第11、13页，中国社会科学出版社，1979年。

人的精神下滑、萎缩而在艺术表现上追求新奇、夸饰、雕琢的一种颓废倾向。这是"倾斜"，谁来正之？法国戏剧担当了这一历史的角色。文艺复兴的主角是英国，这次古典主义的主角便是法国了。古典主义截取的是文艺复兴"复古"的一面，它所反对的则是文艺复兴"启蒙"的一面，自然是重在"立规矩"，遏制艺术创新精神。

如果说中世纪是"神"的戏剧，文艺复兴是"人"的戏剧，那么古典主义则是"皇权"的戏剧。专制君主路易十四说"朕即国家"。皇权的戏也就是国家戏。他们为这种戏剧立下了一些绝不可违背的"规范"。一曰"理性"，二曰"典雅"，三曰"逼真"，四曰"三一律"，五曰"严悲喜之别"。这些原则在古典主义理论家布瓦洛（1636—1711）的《诗的艺术》中均有阐述。所谓"理性"并不是后来启蒙主义者所讲的人文主义、自由、民主的理性，而是一种否定"个人""个性"和人的正当要求的文化专制主义，只讲"国家""民族""皇权"的至高至尊的"原则"。这是对文艺复兴"人的解放"的反动，也为以后一切年代的文化专制提供了一个"模式"。所谓"典雅"，是指戏剧的人物、语言、情趣、风格均出于"理性"，合乎官方与贵族的要求，讲究排场、工整、华贵等。文艺复兴戏剧中那些代表着人的活力的生气勃勃的事物与普通人的艺术追求，被斥为"粗俗"，这样，"典雅"就往往与刻板、僵化、反大众的倾向联系在一起。所谓"逼真"，是反对巴洛克式的雕饰，反对胡编乱造剧情，使舞台接近自然，这当然是好的；但当这一原则成为反对舞台时空自由，强行限制一出戏的时间、地点、事件的所谓"三一律"的根据时，就又走到事物的反面了。至于对悲剧和喜剧严加区分，也是从维护"理性""典雅"出发而抛弃了文艺复兴在"悲""喜"融会贯通上已取得的进步。古典主义强调悲剧一定要以国王、贵族为正面英雄，并歌颂其"美德"，以教育人民。

古典主义的戏剧家既遵守古典主义的原则，又以自己的才智突破其限制，创作了一批堪称经典的作品。其中悲剧作家高乃依（1606—1684）的《熙德》《贺拉斯》，拉辛（1639—1699）的《昂朵马格》《费德尔》，喜剧作家莫里哀的《可笑的女才子》、《丈夫学堂》、《太太学堂》、《伪君子》（又译《达尔杜弗》）、《吝啬鬼》（又译《悭吝人》）等，都是古典主义时代的优秀代表作。他们是矛盾的：一方面，艺术创作的天才、"美"的追求的自由本性，使他们常常"违规"，遭到官方的干涉和评论家的指责；但另一方面，那些清规

戒律也确实束缚了他们。高乃依、拉辛尽管优秀，但终究达不到莎士比亚悲剧的艺术高度。莱辛曾断言，如果说莎士比亚的历史剧是巨幅壁画，则法国古典主义的历史剧只不过是镶嵌在戒指上的小品而已。而莫里哀的喜剧要好一些，他大体可望莎翁喜剧的项背。法兰西喜剧院的演出获得了世界声誉。古典主义戏剧对欧洲17—18世纪戏剧的发展也曾有过积极的影响。

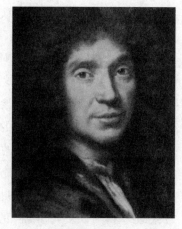

莫里哀

　　但是古典主义作为一种文化思维模式，也会飞越历史，在另一时代的文化中部分地、变形地再现。譬如，在二三百年后，苏联和中国的"红色经典"中就再现过古典主义精神。

　　启蒙主义是18世纪中叶针对古典主义而起的"革命"。启蒙主义反拨古典主义而继承了文艺复兴的精神。启蒙，英文叫enlightenment，俄文叫просвещение，都是照亮的意思。人在专制制度之下，被蒙蔽，化为奴，头脑里一团漆黑，塞满了"治人"者制造的种种迷信与教条。启蒙主义以新的"理性"照亮人的头脑，使之成为一个独立自主之人，一个意识到"人"的价值和尊严的人。自由、平等、博爱，民主主义、人道主义（即人文主义）由是而得张扬。因此可以说，启蒙主义是文艺复兴"人的发现"的继续与发展。它不仅适应新兴资产阶级的需要，也符合除专制者之外一切人的利益。所以恩格斯说，连"无产者"的"社会主义"在理论形态上都是启蒙主义"进一步的、似乎更彻底的发展"①。

　　启蒙主义是世界历史的一大转折。如果说文艺复兴是向现代过渡的准备，那么，启蒙主义至少在人的精神领域里已经开始了向现代的转型。它在哲学、政治、文学艺术等各方面的成果是属于全人类文明的，正如东方的启蒙思想也是属于全人类文明的一样。启蒙主义戏剧最先在英国兴起，出现过谢立丹（1751—1816）的风俗喜剧《造谣学校》一类有价值的作品，但总体

① 〔德〕恩格斯：《反杜林论》，《马克思恩格斯选集》第3卷第56页，人民出版社，1972年。

说来成就大不如法国、德国和意大利。启蒙主义这一新潮的主角,仍然是由法国来唱的。启蒙戏剧家伏尔泰(1694—1778)、狄德罗与博马舍(1732—1799)从理论和创作两个方面对古典主义戏剧展开了全面批判,确立了启蒙戏剧现实主义的美学原则,这些原则恰恰与前面提到的古典主义的五大原则针锋相对。虽然都讲"理性",但内涵完全不同。古典主义的"理性"出自文化专制主义,而启蒙主义的"理性"则代表着人的觉醒与解放,后者是审判一切非人之事、非人之理的最高"法庭",其基本点就是人道主义、民主主义,就是自由、平等、博爱。他们打破古典主义关于悲剧、喜剧壁垒森严的旧规,提倡新体裁"正剧"(又叫"严肃剧")。我们在第四讲第三节已介绍过狄德罗、博马舍关于"正剧"的理论。这里要再次强调的是,这一理论为戏剧打开了一条通向现代的新路。看戏的人和戏中所搬演的人不再分什么贵族与平民、皇上与百姓,此其一。剧中人物不再仅仅作为那些沉重的"理念"的化身,而成为一个个有鲜活个性的人,此其二。戏剧语言不再是"典雅"的诗,而是贴近生活、表现性格的散文,此其三。这三点对于 19 世纪现实主义戏剧的兴起是具有先导的意义的。

启蒙主义剧作,在法国有伏尔泰的《查伊尔》和《中国孤儿》、狄德罗的《私生子》和《家长》、博马舍的喜剧三部曲《塞维勒的理发师》《费加罗的婚礼》《有罪的母亲》等,在意大利有哥尔多尼(1707—1793)的《一仆二主》《女店主》等,在德国有莱辛(1729—1781)的《明娜·冯·巴尔赫姆》《爱米丽雅·迦洛蒂》《智者纳旦》等。这些剧作的题材、主题各不相同,但共通的精神就是:以新的理性启人之蒙。有的政治性强一些;有的文化味足一些。此外,莱辛著有《汉堡剧评》,在理论上也颇有建树,他近与法国启蒙主义相呼应,远招莎士比亚之戏魂,一扫古典主义不良影响,推动德国戏剧走向现代。其影响所至,又在德国出现了以启蒙精神卷起的"狂飙突进"运动,诞生了两位大戏剧家——歌德和席勒。歌德的《哀格蒙特》《塔索》《浮士德》,席勒的《强盗》《阴谋与爱情》《威廉·退尔》等剧,既是启蒙主义的代表作,又体现了后起的浪漫主义精神。

二、从浪漫主义到现实主义

如果说启蒙主义是在法国大革命之前为其做了精神上的准备,那么与启蒙主义一脉相承的浪漫主义,则是在法国大革命之后对新的现实不满、忧

虑、焦躁之情的反映。二者是相通的——都反古典主义,都招莎士比亚戏剧之魂,都呼唤民主、平等、自由之精神;二者亦各有别——启蒙重理性,浪漫则重情感,前者既可通向现实主义,也可通向浪漫主义,后者则纯然是与现实主义同时发展的一种文学的方法与流派,而且其中还往往掺杂着与启蒙精神相悖之处。有人把有违启蒙之道的浪漫主义称为"消极浪漫主义"。浪漫主义的总体特征是:追求主观情感的强烈表现,不拘格套,形式自由,题材奇特,风格豪放,故而诗歌为其首选。作为一种思潮、流派与文艺运动的浪漫主义,于19世纪上半叶一度在法国、英国、德国以至俄国兴起。

浪漫主义戏剧依然是法国最盛,代表人物便是雨果(1802—1885)。他为自己的剧本《克伦威尔》所写的序言(1827),对古典主义美学原则进行了有力批判,被称为浪漫主义戏剧的宣言。但直到他的浪漫悲剧《欧那尼》的演出轰动剧坛(1830),浪漫主义戏剧才算是取得了胜利。该剧反对皇权贵族的政治色彩甚浓,以"情"为主,将政治与爱情奇特地纠结在一起,并将一个由贵族沦为绿林大盗的青年欧那尼作为悲剧英雄,结构上也不守"三一律"的规矩。这些均引起了古典主义一派的激烈反对,但青年浪漫派却热情地支持了此剧的演出。由此形成风气,剧坛都"浪漫"起来,维尼(1797—1863)、大仲马(1802—1870)、缪塞(1810—1857)诸家之作称盛一时。但不久也就变味,失却了精神的力量。原来浪漫主义戏剧在情节营造上多出奇巧之法以吸引人(如乔装改扮、壁室藏人、隐蔽楼梯、暗投毒药等等),这些手法一旦使剧情的结构"技术化"而缺乏现实生活内容的支撑,就会使"浪漫"仅仅剩下华丽的外衣了。这种倾向当然是与人在精神方面的衰微有关的。作为浪漫主义之"同胞兄弟"的情节剧和"佳构剧"大都有此特征。如斯克里布、萨尔杜的戏剧,多以奇巧而缜密的结构取胜,而在反映现实、刻画人物上却较弱,故被称为"佳构剧"。这一点,我们在第二讲第三节已经提到了。在英国,拜伦、雪莱这样的浪漫主义大作家成就主要在诗歌方面,其剧本亦不过是一种诗歌写作方式,与舞台演出并不结缘。在浪漫主义戏剧本就不强的情况下,从法国传入的情节剧使英国出现了"情节剧的狂热","优秀演员正是在表演技艺好而内容低劣的新剧目上浪费了他们的才华"①。在德国,

① 〔英〕菲利斯·哈特诺尔:《简明世界戏剧史》(李松林译)第106页,中国戏剧出版社,1988年。

歌德、席勒成就辉煌，是浪漫主义戏剧的真正代表。在他们之后，也就是"因循着情节剧和'佳构剧'的法国戏剧的套路"①。这些都只能是浪漫主义戏剧的末流了。

至19世纪下半叶，西方戏剧的潮流从浪漫主义一变而为现实主义。除了社会原因之外，这也是艺术自身平衡所致。包括戏剧在内的文学艺术，其内部本来就有两股相反而又相成的"力"——"浪漫"之力与"现实"之力。从古希腊以来，这两股力就存在着。然而当19世纪上半叶，这"浪漫"之力发展为一股强大潮流，历史才赋予它"浪漫主义"之名。就在同时，"现实"之力也在形成潮流，至19世纪末便压倒了浪漫主义，此时"现实主义"也就被历史命名了。当法国的情节剧、"佳构剧"盛行之时，奥日埃、小仲马等剧作家不满于这种戏剧专尚情节结构之技巧而忽视现实生活内容的倾向，起而另辟新路——关注社会，提出问题，讨论问题，于是"社会问题剧"兴起。这是一股现实主义潮流，至挪威的易卜生、爱尔兰的萧伯纳（萧伯纳出生时，爱尔兰尚未独立，所以有些著述称之为英国剧作家），达到高潮。其间还交叉发生了法国左拉（1840—1902）对自然主义戏剧的提倡，他主张戏剧要像自然科学一样"探索自然，解剖人类，描摹人生"，笔触应当准确，并且独创有力，舞台上要"去掉装腔作势的朗诵，夸大的语言和过火的感情，使作品具有真实的品性"。② 这是受了19世纪新兴的实证主义（Positivism）哲学和进化论（Evolutionism）的影响而产生的一种戏剧思潮，虽然叫自然主义（Naturalism），实质上也就是现实主义（Realism），二者在后来的发展中合二为一。易卜生的社会问题剧《社会支柱》《玩偶之家》《群鬼》《人民公敌》，左拉的自然主义剧作《戴蕾斯·拉甘》，萧伯纳的《鳏夫的房产》《华伦夫人的职业》等所谓"不快意的戏剧"，以及英国高尔斯华绥的《银匣》《斗争》等，都是现实主义的代表作。由于它们对社会的批判性，有时被人称为"批判现实主义"的戏剧。

现实主义是19—20世纪世界戏剧发展的主潮，不仅盛行于西方，而且

① 〔英〕菲利斯·哈特诺尔：《简明世界戏剧史》（李松林译）第110页，中国戏剧出版社，1988年。

② 〔法〕左拉：《自然主义与戏剧舞台》（1874），朱虹编译《外国现代剧作家论剧作》第7页，中国社会科学出版社，1982年。

遍及东方各国,对推动人类戏剧艺术之现代化起了重大作用。法国"自由剧院"(安图昂主之)、德国"自由舞台"(布拉姆主之)的创立,英国"独立剧院"(格兰主之)的诞生,俄国"莫斯科艺术剧院"(斯坦尼斯拉夫斯基主之)的问世,都是现实主义戏剧兴盛的标志,许多现实主义名剧就是在这样的剧院里与观众见面的。除了前述几位现实主义剧作家之外,还应提到德国的霍普特曼(1862—1946,代表作有《日出之前》等)、法国的罗曼·罗兰(1866—1944,代表作有《丹东》等)、俄国的列夫·托尔斯泰(1820—1910,代表作有《黑暗的势力》等)、契诃夫(代表作有《海鸥》《万尼亚舅舅》《三姊妹》《樱桃园》等)、高尔基(代表作有《小市民》《底层》等),他们也都是现实主义戏剧的经典作家。现实主义的导演艺术家当首推斯坦尼斯拉夫斯基。

当现实主义的潮流在剧坛上形成压倒优势之时,它的挑战者——现代主义也就诞生了。

三、现代主义与后现代主义

戏剧上的现代主义,是19世纪末20世纪初世界剧坛新潮的总称,具体又分为一些相通、相似而各自有别的流派,如表现主义、象征主义、超现实主义等等。有的现实主义剧作家,当他们在现实主义道路上走到一定阶段之时,会顺乎潮流,自然地发生创作方法的转换,由现实主义转向现代主义。易卜生晚年作品"向内转",更注重表现人精神上、灵魂上的"戏",转向了象征主义。霍普特曼则是从自然主义转向表现主义。契诃夫既是现实主义戏剧大师,也是现实主义向现代主义过渡的一座桥梁,因为他的戏剧精神是通向现代主义的。

现实主义戏剧与现代主义戏剧都具有现代性。它们对资本主义工业文明与资产阶级社会生活方式都有反思和批判,差别主要在创作方法与艺术风格上。"他们从事于两种戏剧,一种是现代戏剧,另一种是现代派戏剧。前者追求内容、风格和形式上的现实主义,后者则热中于富有诗情和想像的艺术。"①这里说的"现代派戏剧",也是现代戏剧,因为它在现代性上并不与现实主义相抵牾,只是在方法与风格上更新奇"浪漫"一些。所以中国"五

① 〔美〕约翰·加斯纳:《剧作家论剧作·导论》,朱虹编译《外国现代剧作家论剧作》第2页,中国社会科学出版社,1982年。

四"时期各种现代派统称为"新浪漫主义"①。

　　表现主义（Expressionism）戏剧起自德国，然后波及西欧各国以至东方，使戏剧创作方法为之一变。这一流派的现实之"根"扎在充满矛盾和苦难的当代生活之中，其历史之"根"则与现实主义之前的浪漫主义的血脉相联接。他们拒绝对生活进行现实主义的描绘，舞台上打破现实主义的"第四堵墙"，通过作品强烈地表现创作主体的体验、情绪和内心的意念，所以有人说这种戏剧是"人从其灵魂深处发出尖叫"，"是一种写到了纸上的梦"。② 瑞典剧作家斯特林堡（1849—1912）是从自然主义转上表现主义之路的，他的《一出梦的戏剧》与《鬼魂奏鸣曲》是表现主义的代表作，剧中充满着苦闷灵魂的叫喊。德国霍普特曼的《沉钟》、魏德金（1864—1918）的《春醒》、凯泽（1878—1945）的《加来市民》，爱尔兰奥凯西（1880—1964）的《朱诺与孔雀》，俄国安德烈耶夫（1871—1919）的《人的一生》等，也都是代表性的表现主义剧作。表现主义的舞台演出不制造现实主义的舞台"幻觉"，而是强化一种精神上的"暗喻"。从这个角度支持表现主义的有导演

尤金·奥尼尔

马克斯·莱因哈特（1873—1943）、戈登·克雷和梅耶荷德等。表现主义戏剧在美国的成就，主要体现在尤金·奥尼尔（1888—1953）的创作中。第一次世界大战后笼罩美国知识界的幻灭感和所谓"美国梦"的破灭，使他很快从易卜生、契诃夫的现实主义转向了斯特林堡、魏德金的表现主义，"以寻求一种可以更好地表达其失望情绪的形式"③。他的《琼斯皇》、《毛猿》、《榆树下的欲望》、《悲悼》（三部曲）等剧都有显著的表现主义特征。《琼斯

　　① "新浪漫主义"原指法国19世纪90年代与自然主义相抗衡的一个戏剧流派（以罗斯丹为代表）。中国"五四"时期把西方新兴的现代主义流派如表现主义、象征主义、超现实主义、未来主义等统称"新浪漫主义"。

　　② 〔英〕J. L. 斯泰恩：《现代戏剧的理论与实践》第3卷（象禺、武文译）第9页，中国戏剧出版社，1989年。

　　③ 同上书，第155页。

皇》十分成功地表现了一个逃亡的独裁者在丛林中的恐怖心理与由此而来的种种幻觉。这一方法给了中国剧作家洪深(《赵阎王》)、曹禺(《原野》)以很深的影响。为了强烈"暗喻"心灵的东西,奥尼尔使用了面具。但当他经过表现主义的"洗礼",最后又皈依现实主义之时,便又剥下了面具,于是有《长日入夜行》的问世。

象征主义(Symbolism)戏剧是一个内涵很广泛的概念。它与表现主义常常是交叉、重叠在一个剧作家身上,都是为了突出表现创作主体的主观精神。如上述的霍普特曼、斯特林堡、安德烈耶夫等,有时也被称为象征主义剧作家。此一流派来自法国诗歌创作的"通感"论,认为"一种感觉通过联想可以代表另一种感觉(比如一种鲜明的颜色可以暗示很响的声音,反之亦然)。……诗歌不应遵奉逻辑的法则,而应遵奉幻觉和超现实主义"①。本来,在现实主义戏剧中也常用象征手法,如以大自然界的雷雨、日出、风暴等隐喻某种情感和意念等。但象征主义既已成了"主义",就不光是个别手法问题了,它使整出戏成为人的主观精神"通感"式的表现。象征主义戏剧喜欢把神话与古代祭典式的带有神秘主义的东西搬上舞台。莫里斯·梅特林克就是这样一位剧作家。这位比利时人喜欢用戏剧表现生活中包围着人们的那种"千丝万缕的神秘"与"我"的灵魂里的"秘密",从而给人以"启示"。② 他的剧作《闯入者》《盲人》以及《佩列阿斯与梅丽桑德》《青鸟》等,都是象征主义戏剧的代表作。由于追求一种"情绪"的抽象表达,他的剧作有很强的音乐性。因此,戏剧史家常将象征主义的理论开端追溯到德国歌剧作家理查德·瓦格纳的戏剧美学。他主张"综合性",认为音乐性的戏剧应是未来表演艺术的方向,在这种艺术中,"语言通过声音而得以延伸,创造出一种感情更形丰富的表达方式"③。这与中国古代《乐记》"长言之"的说法正相吻合。

象征主义一派在欧洲各国都有不同的表现。法国的超现实主义(Surre-

① 〔英〕J. L. 斯泰恩:《现代戏剧的理论与实践》第 2 卷(郭健等译)第 3 页,中国戏剧出版社,1989 年。

② 〔比〕梅特林克:《日常生活中的悲剧》,朱虹编译《外国现代剧作家论剧作》第 39 页,中国社会科学出版社,1982 年。

③ 〔英〕J. L. 斯泰恩:《现代戏剧的理论与实践》第 2 卷(郭健等译)第 8 页,中国戏剧出版社,1989 年。

alism）剧作家阿波利奈尔（1880—1918）和科克托（1889—1963）都是象征主义影响的接受者，前者的《蒂利西亚的乳房》、后者的《游行》，可以说是从象征主义向后来的荒诞戏剧过渡的戏剧作品。在西班牙，则有以加西亚·洛尔卡（1898—1936）为代表的一些象征主义剧作家。在爱尔兰民族戏剧复兴运动中，格雷戈里夫人（1852—1932）、威廉·叶芝（1865—1939）以及约翰·沁孤（1871—1909）的剧作都带有很强烈的象征主义和表现主义色彩。其中《道听途说》《月亮上升》（以上格雷戈里夫人）、《女伯爵凯瑟琳》《心愿之乡》（以上叶芝）、《骑马下海的人》《西域健儿》（以上约翰·沁孤）等，均堪称一时之选。另外，标榜"唯美主义"的爱尔兰剧作家奥斯卡·王尔德（1854—1900）《莎乐美》这样的名剧，在手法、风格上也完全可以说是象征主义的。至于意大利的路易吉·皮兰德娄（1867—1936），虽然很难将其归入哪一种现代主义，但他的反现实主义倾向以及对表现主义、象征主义、超现实主义的吸纳则是明显的，这从他的代表作《六个寻找作者的剧中人》就看得出来。

在讲到20世纪现代主义对现实主义传统的反叛时，还应着重提到史诗戏剧、残酷戏剧、荒诞戏剧这三家。

史诗戏剧（The Epic Theatre）的代表人物是德国剧作家、导演布莱希特。他所讲的"史诗戏剧"有两层含义：第一，强调舞台演出的"叙事性"，反对其"戏剧性"，试图以此推翻亚里士多德以来传统的戏剧观念。黑格尔上承亚里士多德《诗学》，将"诗"分为叙事的、抒情的、戏剧的三类，并指出戏剧是叙事诗的客观性原则与抒情诗的主体性原则的统一。布莱希特要使戏剧回到史诗的叙事性，就是让人在看戏时不要被"戏剧性"所吸引并与之共鸣，而是像阅读史诗一样边看边想，与舞台上的"戏"保持着客观观察、思考的"距离"；演员也不要进入角色之中，对自己所演的人物要保持清醒的认识和评价的态度。这就叫"间离效果"。第二，强调戏剧要像史诗那样表现重大社会事件、历史事变及其规律，特别要揭示出社会、历史及人所依附的经济、政治关系是可以变动的，表现出人在一定历史条件下主观的"态度"和"行动"，而不是客观地去"模仿"。这是20世纪"革命戏剧"的理论源头。

布莱希特用这两条标准去要求演员、导演、剧作家以及舞台美术、音乐设计等，发动了戏剧的大改革。他自己编写的剧本也极力体现"间离"的意

图。比如他的《三毛钱歌剧》，为防止观众被"戏"的魔力所吸引，便不时从舞台上方降下一块牌子，插进说明，打断剧情。这一套所谓"间离效果"（Verfremdungs effekt）之说，至今解释混乱，未有明其真谛者，但对20世纪世界戏剧的发展变化影响甚大。这种影响，从积极方面讲是克服表现主义、象征主义、超现实主义过度非理性与极端"个人化"之弊端，增强戏剧审美中的理性精神，提高戏剧艺术的社会意义；从消极方面讲是助长了戏剧的政治化倾向与政治说教之风，在试图反叛亚里士多德传统的同时，也反叛了一些不应反的客观规律，削弱了戏剧作为艺术的审美意义——破坏了审美效果，把观众"间离"得离剧场而去。

残酷戏剧（The Theatre of the Cruelty）之说是由出自超现实主义诗派的法国导演安托南·阿尔托提出的。所谓"残酷"，并不是要戏剧专在舞台上表演血腥的残酷事件，而是说戏剧应该以宗教的精神疗救心理的疾病，向人们揭示"事物可能对我们施加的、更可怕的、必然的残酷"，使"观众坐在剧院中仿佛置身高级力量的旋风之中"，从而使人们的神经和心灵在强烈震慑之下"猛醒"。起到这种作用的，就是"残酷"。[①] 为此，甚至主张到古老神话中去发掘非凡之事与非凡之人作为戏剧的题材。阿尔托也反传统，但与布莱希特反传统的角度完全不同。布莱希特反的是舞台制造生活幻觉的"移情"与"共鸣"的传统（让观众进入剧情，被吸引、被打动），而阿尔托恰恰是坚决维护这一传统的。阿尔托反的是以语言为主要媒介的传统。他从东方戏剧得到启示，提出"形体戏剧"的概念，以反对"语言戏剧"。他说："戏剧应以能在舞台上出现的东西为范畴，独立于剧本之外。"[②]为此他强调戏剧要通过动作、声音、色彩、造型等手段来表达，而不是靠书面写就的文学语言。这就要恢复戏剧的原始形态如"巫术""仪典""魔法"等。布莱希特把戏剧引向理性的说教与政治运动；阿尔托则把戏剧引向神秘的宗教与形体表演、心理治疗。这两个人在世界剧坛上都有信徒。英国导演彼得·布鲁克、波兰导演耶日·格洛托夫斯基都是阿尔托戏剧观念的继承人。彼得·布鲁克曾在20世纪60年代按阿尔托的戏剧观念导过一部日后被称为

① 〔法〕安托南·阿尔托：《残酷戏剧——戏剧及其重影》（桂裕芳译）第76、79页，中国戏剧出版社，1993年。

② 同上书，第64页。

《马拉·萨德》的戏①，引起过欧美剧坛的轰动。

　　荒诞戏剧（The Theatre of the Absurd）并不是一个戏剧运动的旗号，而是由英国导演、戏剧评论家马丁·艾思林概括一批剧作的新特征而提出的一个概念②。这是第二次世界大战之后，面对生活的矛盾与苦闷，表现主义、象征主义、超现实主义的一个新变种。存在主义（Existentialism）哲学对人生的看法与荒诞戏剧的兴起不无关系，但是存在主义者让-保罗·萨特（1905—1980）与阿尔贝·加缪（1913—1960）的剧作却并非荒诞戏剧。比如萨特剧作中的存在主义哲学并没有化为戏剧的演出方式，"在戏剧的处理上却是自然主义的"③。真正把存在主义之人生无奈感与荒谬感化为一种戏剧存在方式的，是二战后的一批荒诞派剧作家。以法籍爱尔兰剧作家塞缪尔·贝克特（1906—1989）的《等待戈多》演出的1953年为始，他们在

贝克特

剧坛上活跃了十个年头。除了贝克特之外，影响较大的还有尤内斯库（1912—1994）、阿达莫夫（1908—1970）、热奈（1910—1986）、品特（1930—2008）、阿尔比（1928—2016）等。他们其实并没有什么共同的艺术目标和哲学信仰，各人情况不同（有的人，如热奈，更接近残酷戏剧）。人们只是从戏剧之表现形态与精神内涵上，在他们的作品中发现了"荒诞"。从荒诞中揭示出真实，深刻反思当代人的生存境遇与精神状态，正是荒诞戏剧的文化价值所在。

例如《等待戈多》，没有传统意义上的"戏"，只有剧中人在无聊、无奈、无止境、无结果地等待，弄不清自己的处境，仍在盲目地等待，无思想地等待，无所作为而又孤独、寂寞地等待。这是荒诞的，但它却触痛了烦恼人生的一根

　　① 这部戏的作者是德国剧作家彼得·魏斯（1916—1982），剧名原为《在萨德伯爵指挥下查兰顿精神病院病人对让-保罗·马拉所进行的暗杀和迫害行为》。

　　② 〔英〕马丁·艾思林著有 The Theatre of the Absurd 一书，中译《荒诞派戏剧》（刘国彬译），中国戏剧出版社，1992年。

　　③ 〔英〕J. L. 斯泰恩：《现代戏剧的理论与实践》第2卷（郭健等译）第177页，中国戏剧出版社，1989年。

神经:人为无望的等待浪费了多么宝贵的时光! 其他如《秃头歌女》《犀牛》(以上尤内斯库)、《塔兰纳教授》《弹子球机器》(以上阿达莫夫)、《阳台》(热奈)、《房间》(品特)、《动物园的故事》(阿尔比)等,都是以不同的取材和角度,表现无"根"可依、无"家"可归的人的"异化"、孤独和无能为力。荒诞戏剧的主题是沉重、阴冷的,但大都出之以"喜",笑看人生,给人以富有哲理的启迪。

后现代主义(Postmodernism)是 20 世纪中叶兴起于西方的一股崭新的文化思潮,它的影响自然也及于戏剧艺术。从某些表面现象看,它似乎是对现代主义的反动,但实质上"后现代主义是现代性的一副面孔。它显现出与现代主义的某些惊人相似"①。因此可以说,后现代主义戏剧不过是现代主义在西方剧坛的发展与新变。比如英国导演彼得·布鲁克 1968 年在伦敦导演的《暴风雨》,把莎士比亚原作"解构"得所剩无几,虽说对文本"双重阅读"的多义性理解与变"冲突"为"对话"的做法可以说是后现代主义的体现,但那种突出形体表演、排斥剧本台词的呈现方式,还是阿尔托"残酷戏剧"的基本套路。同样,美国后现代主义剧作家谢波德(1943—)的作品也笼罩着浓厚的荒诞戏剧的气氛。从这一点来说,把残酷戏剧与荒诞戏剧看作后现代主义戏剧也未为不可。后现代主义戏剧家的艺术追求也并不一致。彼得·布鲁克排斥语言,而奥地利剧作家汉德克(1942—)则强调语言的重要性,借舞台进行"说话剧"的实验。

后现代主义文化思潮的核心精神在于:承认思想多元化、文本多义性,注重平等、宽容、对话,这不过是现代社会自由、民主精神的进一步发挥。它要"解构"的是精英"启蒙"的单一霸权话语,而它所追求的新的自由化原则并不与"启蒙"精神之原旨相违。过去是单一角度的、由一人"主讲"的"宏大叙事",现在要的是一种多角度、多侧面、多义性的表达方式,在"对话"中,众人平等、自由,众说兼容、并包。由此出发,有所谓"元戏剧"(Meta-theatre)的问世,在这种戏剧中,"戏"与"生活"、"戏内"与"戏外"、"台上"与"台下"的界限都模糊不清了,一连串的戏外戏与戏内戏交叉进行,生活就是戏,戏就是生活。还有的戏将经典作品剪碎拼贴,重加阐释,不承认一

① 〔美〕马泰·卡林内斯库:《现代性的五副面孔》(顾爱彬、李瑞华译)第 334 页,商务印书馆,2002 年。

个戏只有一种阐释。这些后现代主义的思想更易于在导演身上体现,因此后现代主义戏剧主要是导演的戏剧。

20 世纪 90 年代,后现代主义之风也吹到了中国。中央实验话剧院推出孟京辉导演的"拼贴"戏《思凡》,将中国传统戏曲《思凡·双下山》与意大利薄伽丘的《十日谈》故事拼贴在一起,突出表现一种精神上的反叛与解放。北京人艺推出林兆华导演的"拼贴"戏《三姊妹·等待戈多》,试图对"企望""等待"的情绪再加阐释。这些可视为后现代主义戏剧在中国的初步尝试,只是影响不大,未能形成风气。中国戏剧的现实主义、现代主义都没有得到过充分发展,故而反其道而行之的后现代主义也谈不上什么引人瞩目的成就。而且由于中国特殊的文化背景,后现代主义常被误读与歪曲。例如,现代社会提倡个性解放,支持个人主义(individualism),并将此与社会的平等、自由、民主相联系。而后现代主义为了消除人与人之间的对立,强调"主体间性",把个人放在与他人的关系网络中来确认,这叫"关系中的自我"(self in relation)。本来,作为现代精神的"个人主义"就包含着个人对社会的责任感,是一种"利己"并不"损人"的健康的人生哲学。中国社会主义革命中曾出现极"左"思潮,完全否定个人主义,这本是前现代的一种表现,但有人却将极"左"的反个性、反个人主义与后现代主义的"主体间性"混为一谈,把扼杀个性的"样板戏"说成后现代主义艺术。① 又如 20 世纪 90 年代颇有影响的一出戏《切·格瓦拉》,也被人说成后现代主义的,但其精神内涵中却充满"阶级斗争"情绪,这种情绪中很难说有什么现代意识。

进入 21 世纪以后,经历了各种"主义"反复变革的世界剧坛上,"今天""昨天"和"前天"的种种风格、流派仍然是重叠、并存的。

思考题：

　　1. 文艺复兴时期的戏剧是如何反叛中世纪的?

　　2. 启蒙主义戏剧的基本精神是什么?

　　3. 为什么说现实主义、现代主义、后现代主义的戏剧都具有"现代性"?

　　① 参见董健:《关于中国当代文学史的几个问题》,《南京大学学报(哲学·人文科学·社会科学版)》2002 年第 3 期。

参考书:

1.〔英〕J. L. 斯泰恩:《现代戏剧的理论与实践》(1—3 卷)(周诚、郭健、象禺译),中国戏剧出版社,1986—1989 年。

2.〔美〕布罗凯特:《世界戏剧艺术欣赏——世界戏剧史》(胡耀恒译),中国戏剧出版社,1987 年。

3.〔德〕汉斯-蒂斯·雷曼:《后戏剧剧场(修订版)》(李亦男译),北京大学出版社,2016 年。

4.〔英〕菲利斯·哈特诺尔:《简明世界戏剧史》(李松林译),中国戏剧出版社,1986 年。

5.季羡林主编:《简明东方文学史》,北京大学出版社,1987 年。

第十三讲

中国戏剧:从古典到现代

第一节　中国古典戏剧

一、简要的历史回顾

历史悠久的中国古典戏剧是世界戏剧的东方一支,是全人类文化遗产宝库中极为珍贵的一部分。

中国古典戏剧的形成,按照学术界一般流行的说法,是在 12 世纪末(时值南宋、金朝),其实这是不准确的。分歧来自对"什么是戏剧"所持的基本观点。有的论者以完整的剧本和所谓"较为完整的艺术形式"为标准来认定中国古典戏剧的形成期,甚至以"戏剧冲突"为由,把"阶级矛盾达到不可调和的程度"作为戏剧产生的一个不可少的契机①,这种看法是很片面、很简单化的。其实,有人演,有人看,表现了一定的内容(故事情节),就是戏剧。譬如,中国春秋时代(前8—前5世纪)的"乐",包括了诗、歌、舞三要素,"诗,言其志也;歌,咏其声也;舞,动其容也"(《礼记·乐记》)。有些较为大型的"乐",还表演了一定的故事,并非纯为简单的说唱节目。这样的大型乐舞,就是古代的歌舞剧。歌舞剧也是戏剧的一种,不能说它不是戏剧,也不能说它仅仅是戏剧的胚胎或萌芽。就拿当时最流行的两部大型"古乐"——《韶》和《武》来说吧,《韶》是表演舜帝德政的,早在明代哲学家王阳明就指出,"今之戏子尚与古乐意思相近……韶之九成,便是舜的一本戏子"②;至于《武》,则是表演周武王伐纣立国英雄业绩的一本戏,《乐记》

① 张庚、郭汉城主编:《中国戏曲通史》第 81、77 页,中国戏剧出版社,1992 年。
② [明]王阳明:《王阳明传习录(下)》,《王阳明全集》第 3 卷第 87 页,上海大东书局,1935 年。

一书里记载了孔子对这一出大型歌舞剧（共六成，即六场）的解释。这出戏的唱词至今还保存在《诗经》的"周颂"之中，就是《武》《桓》《赉》等篇。这几篇简朴的唱词都是当时歌队在一旁唱出的。颂者，容也，就是"样子"，即唱出戏剧表演的形象来。那时

内蒙古和林格尔出土的汉乐舞百戏图

"歌在堂，舞在庭"，"歌舞异处"，和古希腊戏剧演出中歌队的配唱形式是颇为相近的。在古代，"乐"的概念意味着演出的综合性，并不是今天的"音乐"之意，这在《乐记》里也有明文为证。日本的古典戏剧多带一个"乐"字（如"舞乐""能乐""文乐"）或者叫"歌舞伎"，显然是受了中国戏剧文化影响的结果。

正因为与"乐"之密切的、结构性的关系，便形成了中国古典戏剧的"乐本位"性质，也因此，中国古典戏剧一般被称为"戏曲"。

诗—词—曲。"戏曲"之"曲"，指中国古典戏剧之中的唱词，这是诗的一种形态。上文说到，早在上古时代，歌舞剧"乐"的唱词就是用以"言志"的诗，但是那种诗是比较朴拙简古的。中国古典文学由诗（至唐代达到高峰）到词（宋代是其辉煌时期）再到曲（在元代结出硕果），形成了一部漫长的"诗史"。所谓"曲"，本是单独吟唱的散曲，但当它们被纳入戏剧表演，成为戏剧唱词的表现形式时，就成了"戏"之"曲"。研究中国古典戏剧史的人，多从文字着眼，仅仅按照"诗—词—曲"这条线索去寻觅史迹，故而忽视了古代的"乐"这一中国古剧的最早形态。

在诗—词—曲的演变过程中，还有另外一个系统的表演技艺在发展。从春秋战国时期的"优"，到汉代的"角抵戏"，再到唐代的"参军戏"，这是"诗史"系统之外的一个支脉，包括各种名目的杂耍、魔术、奇巧技艺，号称"百戏""散乐"。它们从文说（做）与武打两个方面积累了舞台动作表演的技艺。后来戏曲中形成"唱""念""做""打"的完整表演体系，便是"诗"与"散乐"两个系统相结合的结果。

杂剧与南戏。杂剧在南宋、金朝产生于北方，至元代（1271—1368）达

于鼎盛。与"唐诗""宋词"并称于史的"元曲"，即指元代杂剧和散曲。杂剧受音乐制约，在结构上有两大特征：一是一本四折，有时加一段"楔子"；二是一人主唱。由同一宫调的不同曲牌组成一套曲子，这一套曲的唱词再加上相应的"科"（表演动作）、"白"（独白、旁白、对白），就是一折，一折表现全部剧情的一个重要发展阶段。为了把四折难以纳入的剧情插述进来，故有"楔子"，多用于交代前因或某一不可忽略之关节。所谓一人主唱，就是四折之中由主角一人唱到底，其他角色只能参与对白和表演，不能唱。如《窦娥冤》（关汉卿）一剧，从第一折至第四折，均由扮窦娥的"正旦"一角主唱。只有在"楔子"里，扮窦天章（窦娥之父）的"冲末"才可唱（只限一两个

明刻《元曲选》本《窦娥冤》插图

曲牌，不是套曲）。这种结构上的严格限制适应了戏剧舞台的时空要求，对加强戏剧的集中性与统一性是有积极意义的。但是另一方面，它作为一种艺术的"外壳"，也束缚了更丰富、复杂的内容的表达与艺术表达方式的多样性。单就一角主唱之制而言，它给剧情表达、人物塑造带来的不便就是十分明显的。这一结构形式，虽也在实践中有所突破（如偶有五折、六折者），但终于难免走向僵化而从舞台上消失了。

杂剧最令人称道的是剧情之真实感人、文词之本色优美。剧作者"以意兴之所至为之，以自娱娱人。……摹写其胸中之感想，与时代之情状，而真挚之理，与秀杰之气，时流露于其间"，这叫"自然"。"写情则沁人心脾，写景则在人耳目，述事则如其口出"，这叫"意境"。① 对黑暗社会的控诉，对贪官污吏、权豪势要之罪恶的揭露，对爱情自由的追求，对思想苦闷的解脱，等等，这些主题在元杂剧中都得到了富有时代特色的表现。关汉卿的《窦娥冤》《鲁斋郎》《救风尘》，王实甫

① 王国维：《王国维戏曲论文集》第 105、106 页，中国戏剧出版社，1957 年。

的《西厢记》,马致远的《汉宫秋》,纪君祥的《赵氏孤儿》等,都是元杂剧最有代表性的优秀之作。试举唱词两段以见其本色之美。一是衔冤负屈的窦娥诉天道不公:

> 为善的受贫穷更命短,造恶的享富贵又寿延,天地也做得个怕硬欺软,却原来也这般顺水推船。地也,你不分好歹何为地;天也,你错勘贤愚枉做天。哎,只落得两泪涟涟。(《窦娥冤》第三折)

一是深情的莺莺倾吐与张生离别之苦:

> 碧云天,黄花地,西风紧,北雁南飞。晚来谁染霜林醉?总是离人泪。
>
> 四围山色中,一鞭残照里。遍人间烦恼填胸臆。量这些大小车儿如何载得起?(《西厢记》第四本第三折)

南戏差不多与杂剧同时出现,产生于南方。明代戏剧家徐渭说:"南戏始于宋光宗朝,永嘉人所作《赵贞女》、《王魁》二种实首之……或云:'宣和间已滥觞,其盛行则自南渡……'"①"宣和"是北宋年号(1119—1125),宋光宗为南宋皇帝(1190—1194年在位),大抵南戏之形成与发展就在12世纪末年。因产生在永嘉即温州,故又叫"永嘉杂剧""温州杂剧"。

因地理、人文环境之

《西厢五本》 小红娘昼请客　《西厢五本》 崔莺莺夜听琴

《西厢五本》 草桥店梦莺莺　《西厢五本》 短长亭离别酒

明天启年间吴兴闵氏刻本《西厢记》插图

① [明]徐渭:《南词叙录》,《中国古典戏曲论著集成》第3辑第239页,中国戏剧出版社,1959年。

别,南戏在音乐系统、剧本结构、社会内容、语言风格上均与北方杂剧有所不同。它的"唱"的部分——"曲",没有北方杂剧那样的"宫调"系统,而是以宋人之词,加上些里巷歌谣、村坊小曲,市女顺口可唱,自由亦复自然。不过每一出戏的唱词,各个曲牌的组联还是有一定次序,声调、韵律也是客观存在的。也不须主角一人一唱到底,各个角色均可唱。剧本结构比北杂剧自由,规模也大一些,宜于容纳较曲折、复杂的故事。不分折,而是分若干出(即场),短者十几出,长者五十几出不等。第一出叫"开场",简介创作意图和剧情。杂剧《西厢记》可能受南戏启发,以长长的 20 折展开剧情,但仍分为五本,每本四折,还算守着北曲的规矩。

南戏所表现的内容,多涉家庭人伦与婚姻变故,其悲欢离合之情虽足以感人,但不像北杂剧那样触及一些更加沉重的社会问题。在音乐上,南曲柔缓散漫,北曲则铿锵入耳。所以有人说:"听北曲使人神气鹰扬,毛发洒淅,足以作人勇往之志……南曲则纤徐绵缈,流丽婉转,使人飘飘然丧其所守而不自觉,信南方之柔媚也。"[①]元末明初,南戏有大发展,比较优秀的作品有《荆钗记》(柯丹邱)、《白兔记》(作者不可考)、《拜月亭记》(据关汉卿杂剧改编,改编者待考)等,而艺术成就与影响最大的,当属高则诚的《琵琶记》,它写人伦、爱情的复杂变故,是南戏选材、思想、艺术诸方面特征的集中体现。

昆曲与传奇。南戏至《琵琶记》,形式已臻成熟,其剧本因擅长表现曲折复杂的情节而被称为"传奇"。从明朝初年至清朝中期(14 世纪中叶至17 世纪末),这三百多年传奇借昆曲等声腔而大兴,昆曲因传奇而极盛,中国古典戏剧在文学与音乐、"戏"与"曲"的密切配合、相得益彰之中,达到了一个光辉灿烂的时期。

在明朝,南戏的演唱,音乐上有地域之别,这就是海盐、弋阳、余姚、昆山四大声腔。至明朝嘉靖、隆庆年间(16 世纪中后期),昆山腔(即昆曲)经魏良辅等艺人从演唱与伴奏两方面加以改革,吸收北曲与南曲海盐、弋阳诸腔之长,发扬昆曲"清丽悠远"之特色,面貌一新,大受欢迎。又由剧作家梁伯龙依昆曲新声作传奇《浣纱记》,演出大获成功。从此昆曲大兴,艺压群曲,

① ［明］徐渭:《南词叙录》,《中国古典戏曲论著集成》第 3 辑第 245 页,中国戏剧出版社,1959 年。

蔚然而成唱遍全国的"国剧"。中国古典戏剧的发展并不是死守着一种形式直线发展的，而是有递进、有重叠。当新起的样式成为主流戏剧之时，原有的主流形式便退居末位，继续存在着。元代大盛的北曲（杂剧），在昆曲传奇成为主流之后，还一直"苟延残喘"至明清两朝。即使唱腔失传，剧本写作形式也还是被保留下来的。

明清两代产生了许多有成就的传奇作家，如汤显祖、李玉、孔尚任、洪昇等。汤显祖在世的时间正与西方的莎士比亚大致相同，他的戏剧在表现人性之"真"、追求人的自由和解放上亦与莎士比亚相通。他们并不相知，也无联系，这只能说明人类的灵魂是相通的，人类文化天生有着共同的追求。汤显祖有传奇五种：《紫箫记》及其改本《紫钗记》、《牡丹亭》、《南柯梦》、《邯郸梦》。《牡丹亭》又名《还魂记》，写杜丽娘、柳梦梅生死不渝的爱情，寄托个性解放的思想，其想象之高妙、文词之优美、内涵之深刻，堪为传奇之冠，亦可称为世界戏剧之瑰宝。

汤显祖画像

李玉是一位由明入清的才学俱丰的文士，一生创作剧本三十余种，在明末清初苏州昆曲作家群中是最杰出的。他的代表作《万民安》（剧本已佚）、《清忠谱》取材于明末苏州市民反抗官府政治、经济压迫的群众斗争，具有很强的社会现实性。如果说汤显祖着力描绘的是人的"灵魂世界"里的"戏"，重在一个"情"字，那么李玉则成功地展示了"现实世界"里的"戏"，重在一个"义"字。昆曲和传奇的发展也要求着自身的理论建设。沈璟、王骥德与李渔分别在音乐、剧本与演出方面进行了理论总结，功不可没。他们的缺陷是重技术而忽视精神内涵的艺术表达。有些传奇作家（如阮大铖、李渔等），作品只以情节结构取胜，技术性强，艺术性差，与汤显祖、李玉相去甚远。

传奇创作的最后辉煌表现在 17 世纪末年的两部戏上：洪昇（1645—1704）的《长生殿》与孔尚任（1648—1718）的《桃花扇》。这两部剧作的文化价值首先在于其深层结构中的四个字：盛世危言。作者所处的年代，正是清朝康熙年间，所谓的"盛世"。统治者所需要的是歌颂"盛世辉煌""皇权至

上"。两位剧作家不屑于这样做，但他们也无法直接越过文化专制的"雷池"，于是便用了文学和戏剧的手法，借历史以言情，借言情、讲史以解读社会，写出皇权专制下国家社会的兴亡。我们从剧中的忠、奸、贤、愚、美、丑之辨和美、刺、褒、贬之笔，隐约可见剧作者的美学理想、审美情趣与那个"盛世"的统治者的要求是完全不对路的。《长生殿》自序说得明白："乐极哀来，垂戒来世，意即寓焉。"这就把批判的锋芒对准了皇帝——昨天和今天的最高统治者。剧中唐明皇、杨贵妃的爱情，因受帝妃身份之限，被极权所异化，与《牡丹亭》里的"情"已经不是一回事了。作为帝国的最高权势者，主、客观两方面的情势都不允许皇帝有普通人的纯真之爱。朝廷的忠奸斗争、后妃的争宠倾轧、国势的兴亡盛衰，都使皇帝的"爱"充满矛盾、虚伪和无情的变故。只看到对唐明皇迷恋女色、昏庸误国的指责还是皮毛之见；剧作者通过对帝妃之爱的豪华奢靡与失败的悲剧，客观上暴露了皇权非人道、反人性的本质。

《桃花扇》开场借老赞礼之口，说本剧乃"借离合之情，写兴亡之感"。此与《长生殿》相通。然而不同之处在于，这里写的"离合之情"不是帝妃的，而是在复社名士侯方域与秦淮名妓李香君之间发生的。《长生殿》是集前人诗、剧旧作之大成而改编之，《桃花扇》则取材于明朝末年南京的一段史实，其"兴亡之感"的社会现实性更强一筹。李香君不仅美，有真情，而且满身正气，血性不让须眉。《桃花扇》面对"康熙盛世"写出的是明末弘光小朝廷的一个浊世，暴露出大厦将倾之时君昏臣奸的一切败相，也讴歌了体现在上至爱国将领下至文人、艺人、妓女身上的"清流名节"，全剧清浊激荡、正邪相搏，充满着悲凉的兴亡之叹。在长期的封建专制主义社会里，"清流"与"浊世"的对立这一主题几乎是永恒的，故《桃花扇》的生命亦不竭。

京剧的崛起。昆曲衰微，有梆子、皮黄、弦索诸腔兴起，地方戏曲遍地开花。在众多地方戏竞相争胜的态势中，从18世纪末至19世纪中叶，形成了京剧这一新剧种，它最终势压群曲，像从前的昆曲那样，成为唱遍中国的"国剧"，乡村农民、城市市民以至皇帝贵族都成了京剧的观众。从"四大徽班"进京（1790）到京剧正式形成（1840年前后），历史正处在封建社会由盛到衰的转折点上。好大喜功的乾隆皇帝把戏剧作为"盛世"的点缀与政治统治和生活享乐的工具，后来的慈禧太后亦复如是，这些统治者都对京剧的"辉煌"给予了颇多助力。京剧完成了音乐上的改革，形成了一个新的"板

腔体"音乐系统,唱词的结构、格律也相应变化,更便于舞台表现。京剧是中国古典戏剧的最后样式与"最后的闪光"。它的最大特点是演员中心、色艺第一,舞台表演与唱腔技艺得到了充分发展,甚至达到了烂熟的程度,但文学创造与精神内涵相对萎缩。特别是经过宫廷化、商业化,流为玩物,形式压倒内容。京剧史上再也出现不了关汉卿、王实甫、汤显祖、李玉、洪昇、孔尚任这样的大作家,而只有谭鑫培、余叔岩、梅兰芳、周信芳这样的名演员。编剧者也有,那不过是附庸于演员的"书记"而已。京剧代表着一个只有表演没有文学、只有演员没有作家的时代。这一"奇观"似是戏剧之"倒退"——回到它的源头,又似是"求新"——正与西方戏剧"反文学"的新趋势暗合。

"同光十三绝"(自左至右:郝兰田、张胜奎、梅巧玲、刘赶三、余紫云、程长庚、徐小香、时小福、杨鸣玉、卢胜奎、朱莲芬、谭鑫培、杨月楼)

二、中国古典戏曲的基本艺术特征

1. **以"乐"为本位的综合性**。前面已说过,中国上古之"乐"并非单指今日所说的"音乐",而是一种是综合着诗、歌、舞的舞台表演艺术。即使是以会说话见长的"巫""祝""优",也必须能歌善舞才可胜任。西方上古之戏,本来也是诗、歌、舞合为一体的,但后来就发生了分化:言(诗)的部分独立为话剧,歌的部分独立为歌剧,舞的部分独立为舞剧。但中国古典戏剧则没有发生过这种分化。从宋元南戏、杂剧到明清传奇、京剧,变化不可谓不大,但以"乐"为本位的诗、歌、舞的综合性则是一以贯之的。长期农业社会自给自足的稳固性与封闭性以及儒家"礼乐"之教的文化控制,使中国戏曲只能在"体制内"产生一些变革。如无外来文化的大撞击,它的"乐"本位体系是不可能动摇的。"乐"本位,既是一种本土文化的特色与优良的艺术传统,又是一种局限。它本身的表现力虽说尚没有衰竭,但戏剧还有更广阔的

天地,它却没法去发现与开拓。

2. **艺术表现的写意性**。音乐是最抽象的艺术,它高高飞翔在"想象""精神""情绪"的天空,绝不落到实实在在的大地上,拒绝写实,擅长写意。中国古典戏曲既以"乐"为本位,就不可能按照现实存在的事物之物质外壳的真实面貌来摹仿,而只能舍其"形"而传其"神",即所谓写意。在具体的情节进展中,偶尔也有写实手法的穿插,不可能完全"蹈空",但总体上还是以写意为主。几个龙套演员过场,就是千军万马;绕场一周,已过千里之遥;一桌一椅,可演作楼台城郭;上楼不用踏梯,开门无须有门;手握马鞭的不同动作便是马的牵、骑、上、下……凡此种种,写意性与舞台动作的象征性、游戏性、虚拟性密切相关。写意的表演,必须靠观众的联想、想象才能把真实内涵传达出来。这是一个很古老的传统。不仅戏剧场景、表演动作是写意的,好的唱词也要有诗

河北宣化出土的辽代大曲舞壁画

的写意性。王国维所欣赏的元曲的"意境"就是与写意性分不开的。汤显祖《牡丹亭》写春到杜家有"袅晴丝吹来闲庭院,摇漾春如线"之句,写后花园春色有"荼蘼外烟丝醉软"之句,虽是写景,亦颇带空灵、朦胧的意味,这与全剧的"诗意"是谐调的,也正是戏剧写意性之所在。

3. **动作、语言、化装与唱腔的程式化**。这几个方面本来都是从生活中提炼出来的,但在长期的艺术实践中,它们逐渐舍弃了生活原型的特殊性,形成了带有艺术夸张和一般性的"程式",然后可以用来表现戏剧舞台上不同剧目的动作、语言、化装和唱腔。戏曲的写意性特征及其象征性、游戏性、虚拟性等手法,更使舞台表演便于与程式化相合榫、相谐调。一些表现一定含义的定型性动作如"起霸""整冠""趟马""走边"等,不仅有一定之规,且有较大技术难度,这就是"程式动作"。独白、对白、旁白,拿腔拿调,因角色身份与戏剧情景而各有一定之规,已远离生活的语言,是语言的大幅度戏剧化、夸张化,曾被批判者讽刺为"不是人话",这就是"程式语言"。各种角色

分为"行",衣服、脸谱均有规定的式样,生、旦、净、末、丑一望即知,这就是"程式化装"。唱腔虽有流派之别,但大路子不出一定的曲谱格律与板腔规则,这就是"程式唱腔"。程式化也是"乐"本位的必然结果,它增强了戏曲的技艺性与表现性,便于初学者入门与口传身授,但因离生活内容越来越远,陷于僵化、停滞。譬如脸谱,反自然、非人化,难于表现新的现实生活内容。

4. **时空自由、结构铺展**。既然是写意的而非写实的,既然是象征的、游戏的、虚拟的,那么舞台上的时空观念便不必拘于真实的、客观的时空,而是一种主观的、意念中的时空。剧场中的两小时,可以在舞台上表现上下几千年的事;舞台上的有限空间,可以容纳天上人间、无限世界。我们在第五讲讲到的铺展型结构,便是从这种时空观念而来。在这种结构中,剧情发展是线形的、开放的,故事从头至尾,按时间顺序推进。其优点是历史叙事性强,能容纳较多内容,场景开阔宏伟,缺点是容易写得散漫拖沓,缺乏戏剧特有的那种集中性。

5. **舞台与观众的"直线"交流**。舞台上演戏,观众在台下看戏,两者的交流有两种方式:曲线的与直线的。曲线交流又叫间接交流,就是演员绝不离开戏剧的规定情景直接与观众对话。台上的戏只管自己演,甚至制造一种"这就是生活"的幻觉,只当无人观看(犹如隔着"第四堵墙"),观众只是通过观看演出领会剧情,产生共鸣与思考。直接交流则是推倒了这"第四堵墙",或者本来就没有这堵墙,演员并不制造"这是生活"的幻觉,他明明白白地告诉观众:这是在演戏。所以他可以离开剧情向观众说话。剧中人物上场"自报家门",向观众介绍本人概况,这是戏曲常见的与观众直线交流的一种形式。另外,剧中人物有时离开剧情,直接向观众说几句话(打背躬,即旁白),或调侃剧中另一个人,或直表个人心曲,这也是常有的事。中国戏曲的这种观演关系,颇得某些西方新派导演(如布莱希特等)的赞赏,在冲破写实剧"第四堵墙"的束缚方面,他们从中国古典戏剧得到了启发。

第二节　由古典向现代的转型

一、戏剧价值观念的转变

中国戏剧由古典向现代的转型,开始于19世纪末20世纪初。整个20

世纪的一百年,也就是中国戏剧现代化历程艰难曲折的一百年。在此之前,中国戏剧也发生过多次重大变化,但都是在旧的戏曲美学的体系之内、在戏剧价值观念不变的前提之下发生的变化。不论是杂剧、南戏,还是传奇、京剧,都仍然是以"乐"为本位的戏曲占领着中国戏剧的舞台。但自从 1840年鸦片战争打破了古老中国的封闭状态,国门向西方开放,走现代化之路就成为历史的必然要求。在中国发生的资产阶级民主革命和以自由、人道、民主为内涵的启蒙主义运动,都是从精神上为中国现代化开辟道路的。这一总趋势不可能不在文化上有所反映,戏剧自然也被卷入时代的洪流,于是出现了中国戏剧的现代化追求,这一问题涉及:

第一,原有的戏曲已不能适应新时代的要求。中国旧戏曲(如京剧)的消极面已很显露:它既是皇帝装饰"太平盛世"和"治民"的工具,又是供权势者享乐的玩物,形式走向僵化,内容日趋陈旧。辛亥革命前夕,一些具有改革思想、初受现代意识洗礼的文化人对古典戏曲的"腐败"表示强烈的不满,斥之为"红粉佳人,风流才子,伤风之事,亡国之音"①。"五四"新文化运动中,胡适、周作人、傅斯年等对古典戏曲尤其是京剧发起了猛烈批判,甚至提出废除旧戏的主张,其言论虽属偏激,但也说明旧戏确已与现代社会多有背离了。连对旧戏深有造诣的欧阳予倩都说:"吾敢言中国无戏剧……旧戏者,一种之技艺。""今日之剧界,腐败极矣。"②

第二,在改革现实的要求与西方文化(包括戏剧文化)的刺激下,产生了全新的戏剧价值观念。对戏剧功能的认识,发生了从"载道"到"启蒙"、从"玩乐"到"审美"的转变。主张以戏剧"改革恶俗,开通民智",与旧的"载道"之论、礼乐之教已有本质区别。所谓"戏园者,实普天下人之大学堂也;优伶者,实普天下人之大教师也"③,这在当时也是一种崭新的戏剧价值观,其核心就是"启蒙"。旧戏曲作为"高台教化"的工具,其"载道"就是载圣人、皇帝、神仙之"道",教民服从专制统治。而"启蒙"则是教人摆脱愚昧的精神状态,做一个独立自由、思想解放、有个性和人格尊严的现代人。以戏

① 失名:《观戏记》(1903),阿英编《晚清文学丛钞·小说戏曲研究卷》第 67 页,中华书局,1960 年。

② 欧阳予倩:《予之戏剧改良观》,《中国新文学大系·建设理论集》第 387、388 页,上海良友图书印刷公司,1935 年。

③ 三爱(陈独秀):《论戏曲》,《安徽俗话报》第 11 期,1904 年 9 月。

梨园戏《董生与李氏》(2005)

剧刺激肉欲是物质情欲的"玩乐",一切视戏剧为玩物的人,都是这样看待、这样要求戏剧的。而"审美"则是一种高尚的情感与精神的享受,通过艺术欣赏不仅能得到健康的娱乐和休息,而且能使精神得到陶冶,人格得到提高。

　　新的戏剧价值观念,要求戏剧必须以启蒙精神表现新的生活题材与新的精神内涵。这样,戏剧作为一门严肃的艺术,必将真实地反映社会人生,以启蒙主义的批判眼光审视历史和现实,真实地表达"人"的思想感情和精神世界。现代戏剧虽然并不拒绝戏曲遗产中某些带有民主性和进步性的精华,但从根本上说来,它必须面向现代社会与现代人,以人道主义、民主主义、社会主义这些现代思想,取代旧戏中封建主义"忠、孝、节、义"的思想以及种种反现代、反科学、反人性的迷信思想。与此相联系,戏剧舞台上的人物形象构成的体系也要发生大变动。现代生活中的人,再也不能简单地用"生、旦、净、末、丑"来区分。出现在舞台上的应该是来自真实生活中的各种各样、丰富复杂、个性鲜明的人物形象,尤其是各种普通人、各种有独立人格和个性的人物形象。过去戏曲中那种帝王将相、才子佳人、神仙鬼怪的形象,是为戏剧的现代性所排斥的,现代戏剧中这种形象即使有,也被赋予了崭新的艺术内涵。与这些历史性的变化相适应,戏剧艺术的表现形态也要转向生活化、散文化、写实化。旧戏曲的写意性、程式化、脸谱化等,已无法表现新的生活现实与人的新精神。历史在呼唤一种新型戏剧的到来。于是,西方舶来的话剧 19 世纪末 20 世纪初终于在中国诞生了。

中国千百年来占领舞台的只有一种戏剧——戏曲。自从话剧诞生，中国戏剧文化生态便发生了一次根本的变化——由"戏曲一元化"结构变为"戏曲—话剧二元"结构。

二、戏剧表现形态的变化

在中国戏剧现代化的途程中，一直有两支队伍在并肩奋进：一支是代表着戏剧现代化要求的话剧，它在批判地继承古典戏曲之有益成分的同时，又把西方戏剧的某些先进因素作为全人类文化的共同成果消化吸收，终于在中华大地上扎下了根，立住了脚，成为现代中国的又一种民族戏剧；另一支是戏曲，它一方面继承祖国戏曲文化的遗产，一方面自身进行不断的改革，寻找着与新时代相结合的道路。

对作为戏曲之邦的中国来说，话剧是一种崭新的形态。虽然不能说中国古典戏曲中毫无话剧的因素，但历史事实是，话剧这一中国现代戏剧的主要形式是借了"外力"的推动而产生的。在古典戏曲不能适应新时代要求的情况下，先进的中国人把目光转向了西方，迎接新的戏剧思潮和戏剧观念，探索戏剧现代化的途径。上海教会学校的"学生演剧"在这一新途径的探索上迈出了最早的一步。他们在用外语演出西方剧目的同时，也受到了西方戏剧观念的熏陶。值得注意的是，他们不满足于用外语演西方故事，还演出了一出自己编排的写中国事、说中国话的"时事新戏"。这是一出刺官之戏（可能叫《官场丑史》）。演员穿生活化的时装，既无戏曲的"唱工"，也无程式化的"台步"和"做工"，自然也不会有那些脸谱。虽说此剧在"刺官"手法上还模仿着古典戏曲的一些"套路"，但总的说来是迈向现代戏剧的散文化、生活化、写实化一途了。此事发生在1899年，这一年可视为中国现代戏剧的滥觞期。而1907年"春柳社"在日本东京、"春阳社"在中国上海演出"文明新戏"，便正式宣布了中国新兴话剧的诞生，五幕话剧《黑奴吁天录》（曾孝谷编）就是新兴话剧第一个自己创作的剧本。

"文明新戏"又叫"新剧""新戏""文明戏"。它虽说主要是师法日本"新派剧"，但后者是在西方戏剧影响之下产生的，因此，"文明新戏"实际上是西方戏剧美学通过先于中国向西方开放的日本，与中国戏剧改革初步结合的结果。"文明新戏"在辛亥革命（1911）时期达到高潮。从戏的精神内涵来说，它以人道主义、民主主义、爱国主义对人民大众进行启蒙教育，为我

国的资产阶级民主革命立下了功劳；从艺术形态上说，它打破了古典戏曲那些已趋僵化和形式主义的程式，解构了多年一贯的脸谱体系，以接近生活真实的对话和动作为主，注重写实手法的运用，在编剧和演出方面把"学生演剧"开始的散文化、生活化、写实化大大推进了一步，赋予中国戏剧以崭新的面貌。

面对戏剧转型的新时代，旧有戏曲的处境是十分艰难的。前面说过，中国戏曲的演变是递进式、重叠式的，一种新形态占据主流之位，旧形态并不会随即消亡，而是继续与新形态并存下去。中国古典戏曲并不是消极、静止地"并存"，它一直在探索存在于新时代的方式和途径。1904 年创刊的《二十世纪大舞台》，就是当时影响很大的一家专门鼓吹戏曲（主要是京剧）改革的杂志。诗人陈去病、京剧名伶汪笑侬（1858—1918）借这个刊物进行戏曲改革的理论探讨，支持改革的艺术实践。汪笑侬以及夏月润、夏月珊兄弟这些富有改革精神的京剧演员，被举为"梨园革命军"。汪笑侬编演的《党人碑》《瓜种兰因》《桃花扇》等剧，被称为"刺激国人之脑"、有益"开启民智"的"利器"。另外，从戊戌维新（1898）到辛亥革命（1911），古典戏曲的杂剧、传奇作为一种文学写作的体裁，从内容到形式也发生了一系列变化，一大批反映现实生活、表现资产阶级民主革命思想的作品应运而生。这些新作虽然多是舞台性较差、不宜演出的案头之作，但在内容上打开了旧戏曲创作的新局面，其剧本构成的艺术形态亦相应有变。维新派人物梁启超（1873—1929）就以新思想为指导写了一些新的传奇剧本，如《劫灰梦》《新罗马》《侠情记》等。他明确宣布，写剧本就是为了像法国的启蒙思想家伏尔泰那样，以戏剧的感染力和召唤力"把一国的人从睡梦中唤起来"①。这些有新思想的旧剧本，在形式上亦有新探索：接近口语的对话被加强，受格律束缚的唱段被减少，表现上的虚拟性和程式化受到写实手法的冲击，服从生活化，脸谱被取消，以及结构上尝试近代剧分幕制，等等，这些都为后来的戏曲改革做出了有益的尝试。总之，古典戏曲的改革在整个 20 世纪的百年间，其呼声时高时低，其实践时多时少，其成绩时显时晦。在"话剧—戏曲二元"结构中，古老的戏曲一直存在至今，变革还在继续着。

① 梁启超：《劫灰梦传奇·楔子》，阿英编《晚清文学丛钞·杂剧传奇卷》下卷第 688 页，中华书局，1962 年。

第三节　现代戏剧的曲折历程

　　中国戏剧自从与异域异质文化发生碰撞,开始了现代转型,就有三个问题始终制约着、刺激着,也可以说是困扰着它的现代化进程。

一、古与今、旧与新、传统与现代的关系问题

　　这是从纵的、历时性的角度即从文化进化的角度来看戏剧的演变,可简称为"进化效应"问题。在这一效应当中,争论最大的两个问题:一是如何看待古典戏曲;二是古典戏曲自身如何进入现代社会即如何寻找与新时代结合的途径。第一个问题,在"五四"以来的百余年中有一个认识逐渐变化的过程,这一过程大抵经历了三个阶段:一是批判、否定的阶段;二是利用、改造的阶段;三是认同、重估的阶段。第一个阶段发生在"五四"时期,到20世纪30年代仍有余绪。陈独秀、胡适、周作人、傅斯年等"五四"新文化人士,对古典戏曲(尤其是京剧)进行了猛烈批判与彻底否定。在他们看来,以京剧为代表的古典戏曲无文学、无思想,纯系杂耍,与现代社会所需要的戏剧相去甚远,要兴中国现代戏就只能是兴西方式的戏剧。于是在当时以"西"为"新",以"中"为"旧",新兴的话剧就叫"新剧",或以"文明"冠之,以喻其"新"和"现代性"。第二个阶段始于20世纪20年代末,是从田汉、洪深等人反对以"新"与"旧"区分"西"与"中",提出以"话剧"取代"新剧"之称开始的。他们在热心话剧事业的同时,着手尝试对戏曲进行利用和改造。这个阶段很长,直到20世纪70年代末。抗日期间田汉曾满怀信心地预言改革古典戏曲,一定会在全国全世界放出意想外的光辉。然而三十年后"样板戏"大兴,中国戏剧现代化进程被阻断。第三个阶段始于20世纪80年代,这一阶段的特点是从更加"形而上"的认识层面上重估与认同古典戏曲的美学价值。古典戏曲的一些基本艺术特征,如表现生活的"写意性"、舞台与观众的"直线交流"等,被从美学的高度充分肯定。有人甚至将这些特征与西方现代主义戏剧挂上了钩。他们又与否定"五四"的"新儒家""新左派""后现代"相呼应,否定"五四"时期对古典戏曲的批判,殊不知那时的批判尽管有否定一切的毛病,但也触及了戏曲之陈腐与现代性不相容的弊端,促进了戏剧观念的更新。尤其"对于当时的青年人都是极大

的刺激,惊醒了他们的迷梦,使他们把眼光从'皮黄戏'和'昆剧'的舞台离开而去寻求一种新的更合理的戏曲"①。

"寻求一种新的更合理的戏曲",对于古典戏曲来说,就是寻求与新时代结合的途径,满足现代观众的审美需求。面临的困难是明显的:第一,它不如话剧那样善于表现现实生活题材;第二,它难于将现代意识(如启蒙主义等)纳入自己那一套艺术表现的"体系"之中,因而也就难以像话剧那样承担现代人对生活的思考。为了寻求新路,以京剧为代表的戏曲便路分两途,去求新求变。一条路以梅兰芳为代表,他们在物质上利用社会现代化所提供的条件,依靠文化传统的"心理惯性",以世俗文化姿态占据文化市场,而在精神上与"现代性""启蒙主义"保持着距离,只把功夫下在京剧本身的艺术上。他们的革新,完全是"体系内"的变动,所谓"移步而不换形"。梅兰芳一度在京剧艺术上创造了新的、无人超越的辉煌。另一条道路是以田汉为代表的,他极力将戏曲与时代结合起来,从"启蒙"与"革命"的需要出发对其进行改革与利用。从 20 世纪 30 年代到 60 年代,田汉创作戏曲剧本二十多个,把 19 世纪末 20 世纪初开端的"戏曲改良"提高到一个崭新的水平。他赋予了无文学的京剧以新的文学生命,初步扭转了京剧重技艺不重人物塑造的旧习,开辟了人物刻画的新路子,从而结束了京剧只有演员没有作家的历史。他的代表作如《江汉渔歌》《白蛇传》《谢瑶环》等既是优秀的文学作品,又成功地搬演于舞台上。而梅兰芳的代表作则完全不同,如《贵妃醉酒》《宇宙锋》《天女散花》等,是以演员表演为中心,唱腔、演技至上的,几乎无文学性与现代意识可言。这两条路子的是非、得失、长短,一直是一个颇有争议的问题。事实上两者至今都在延续着。

梅兰芳与斯坦尼斯拉夫斯基(1935)

① 郑振铎:《〈中国新文学大系·文学论争集〉导言》,《中国新文学大系·文学论争集》第 19 页,上海良友图书印刷公司,1935 年。

二、本土文化与外来文化的关系问题

这是从横的、共时性的角度,亦即从文化传播与影响的角度来看戏剧的演变,可简称为"传播效应"问题。在这个问题上也曾产生过一些认识和价值判断上的"死结":"现代化"就是简单地照搬西方,"民族化"就是死抱着祖传的"宝贝"不放。这个"死结"只有在开放的文化视野下,也就是只有看到全人类共同的文化价值才能解开。所谓"民族化",必须是现代化的"民族化";自然,"现代化"也是民族的现代化。这个"死结"不解开,导致每一次关于戏剧民族化的倡导差不多都带有"复古"与对抗现代化的情绪和论调。

就戏剧来说,"现代化"就是:第一,它的精神是现代的,即符合现代人的意识,包括民主的意识、科学的意识、启蒙的意识等。第二,它的话语系统必须与现代人的思维模式相一致,是现代人在精神领域里的"对话"。第三,它的艺术表现的物质外壳和符号系统及其升华出来的"神韵"必须符合现代人的审美追求。在 20 世纪"话剧—戏曲二元"结构之中,从这三条要求来看,话剧很自然地代表了中国戏剧现代化的新潮流。20 世纪一批优秀的话剧作家如曹禺、田汉、夏衍、郭沫若、欧阳予倩、熊佛西、丁西林、李健吾、吴祖光、陈白尘等,一批优秀的话剧导演如应云卫、洪深、章泯、陈鲤庭、瞿白音、焦菊隐、黄佐临等,在他们的创作与艺术实践中,中与西、本土文化与外来异质文化、"民族性"与"现代性"绝不是互相对立与互相排斥的,他们追求的恰恰是"民族的现代性"与"现代的民族性"。像曹禺、田汉这样受了西方戏剧深刻濡染的人,从未割断过自己的民族文化之"根"。田汉一直在试图把古典戏曲的某些艺术"基因"(如表现的写意性、结构的开放性、情节的传奇性)移置到话剧创作中。中国现代剧作家在处理中外文化关系上,在解决戏剧之"现代化"与"民族化"问题的实践中,已经取得了巨大成就,一些话剧代表作如曹禺的《雷雨》《日出》《北京人》、田汉的《名优之死》《关汉卿》等,都无可争辩地证明了这一点。然而建国后理论界却一再断言话剧民族化问题远远没有解决,他们回避"现代化",而代之以"革命化"。

19 世纪以来中国封建专制统治对待外来文化有一个不约而同的策略,那就是"分而治之":物质上用之,精神上拒之。所谓"中学为体,西学为用"

正是出自这样一种"政治术"。而被他们拒绝的"精神",恰恰是那些具有进步性、现代性,具有人类共同价值的东西。在 20 世纪 60 年代,被吹捧为"开辟了人类文化新纪元"的"革命样板戏",物质外壳是相当"西化"的:那写实的布景和服装、道具,那交响乐的音乐结构,那提琴、黑管等西洋乐器的应用……无一不充分"西化"。但戏的精神内涵却并不现代,反而有一些前现代、反现代的东西。我们说"样板戏"阻断了 20 世纪中国戏剧现代化的进程,是一个不争的事实。"样板戏"也举着"现代"的旗号,号称"现代戏",但它其实是十足的"伪现代戏"。真正代表健康的现代化之路的,是"五四"以来曹禺、田汉、夏衍这一批现代剧作家。正是他们,面对西方文化的"挑战"起而"应战",在积极的"应战"中开创了中国现代戏剧文化,也对世界戏剧做出了来自东方的可贵贡献。在 20 世纪的百年间,西方戏剧文化浪潮向中国涌来,有两次高潮:一次发生在"五四"前后的二十多年当中;一次发生在 80 年代。有人称此为中国现代戏剧的"两度西潮"①。

值得注意的是,中国戏剧的现代性追求与西方戏剧的现代化并不是同步的,而是存在着"逆向"与"错位"的现象。当西方积累了两三百年的各种各样的戏剧思潮在"五四"前后一股脑儿地涌进中国时,这些思潮原先形成的历史"链条"完全被打碎。在中国人面前,这些东西都是新的、"现代"的,都要"拿来"一试。这种急迫与无序状态使鲁迅觉得"欧洲的文艺史潮,在中国毫未开演,而又像已经一一演过了"②。从当时西方戏剧思潮的总体趋势来看,他们正在从现实主义转向现代主义,表现手法上从"写实"转向"写意"、从"再现"(representation)转向"表现"(presentation),戏剧激情的来源则从群体的"社会"转向个体的"心理"。而在中国,处在现代化路程开端的戏剧却正相反,从具有"写意"与"表现"特征的古典戏剧转向以"写实"与"再现"为特征的现代话剧,戏剧激情的来源则主要是群体的"社会",尤其是社会的"问题"以至政治的"斗争"。所以尽管当时易卜生的写实主义及其"社会问题剧"在西方已经"过时",在中国却掀起了轰轰烈烈的"易卜生热"。这种"逆向"与"错位"正是中国国情使然,有其历史的合理性。胡适那篇影响深远的《易卜生主义》就是中国戏剧现代化的理论纲领,它说明了

① 马森:《中国现代戏剧的两度西潮》,台湾文化生活新知出版社,1991 年。
② 鲁迅:《〈奔流〉编校后记》,《鲁迅全集》第 7 卷第 194 页,人民文学出版社,2005 年。

当时中国最需要的是启蒙,是人的个性解放与思想解放,是"睁开眼睛来看世间的真实现状"并"能把社会种种腐败龌龊的实在情形写出来叫大家仔细看"①。

当时也有并不按这种"逆向"与"错位"的路子走的人,如田汉等,他们也崇拜易卜生,但更钟情于方兴未艾的现代主义(如象征主义、表现主义等,当时统称"新浪漫主义")。然而田汉这一派人的艺术选择,虽然在当时说来与西方思潮是"顺向"与"对位"的,但他们在第一度"西潮"中却没有得到好的历史机遇,未能成大的气候。跑在最前面的人播下了火种,但他们并不是光明与成熟果实的收获者。历史所褒奖的不是最"先锋"的流派,而是艺术选择合乎国情而又深深吸纳了先进文化之精华的人。这样,到了20世纪30年代,真正代表着中国话剧在文学上成熟的作家,便不会出自先选择了最"先锋"的现代主义,而后又迅即政治化,转向左翼"无产阶级戏剧"的田汉一派人。这个历史的光荣只能落在虽也吸收现代主义营养,但主要还是选择了现实主义的戏剧大师曹禺身上。但到了20世纪80年代的第二度"西潮",新一代作家的艺术选择表面上与上次恰恰相反——选择现代主义而排拒现实主义,实际上仍然是"错位"的——现代主义在西方早已不时髦。由于30年代以来,中国的现实主义取得统治地位后就走向僵化与贫乏,特别是政治化之后,更成为束缚创作的清规戒律,所以80年代它被批判、被排拒是有道理的。然而却发生了一个历史的误会:西方的现代主义是在现实主义充分发展、达到烂熟之后的"反拨",前者是对后者的超越,然而在中国,现实主义从来没有得到过充分的发

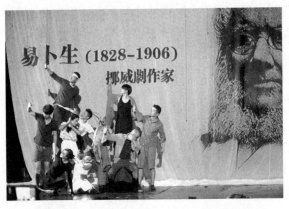

南京大学艺术硕士剧团《〈人民公敌〉事件》剧照

① 胡适:《易卜生主义》,《中国新文学大系·建设理论集》第180页,上海良友图书印刷公司,1935年。

展,更谈不到烂熟,故而中国的现代主义也就高明不到哪里去。如果说现实主义常常是"伪"的,那么"超越"它而来的中国现代主义,也往往脱不开一个"伪"字。

三、"文"与"用"即文化功能问题

上述纵向的"进化效应"与横向的"传播效应",在现实的艺术实践中碰头之后,如何影响到戏剧的状态,就决定于"文"与"用"的关系即文化功能的发挥问题。

首先,中国戏剧的现代化进程与20世纪发生在中国的革命(民主主义革命和社会主义革命)是紧紧联系在一起的。在20世纪之初,戏剧的现代化刚刚起步,它的核心精神是启蒙,具体说包括爱国、民主、人道三大"主义"。这三者的内在逻辑联系是:爱国是西方挑战引起的民族意识的"应激反应",遂有变法图强之志;欲变法图强,则必须向"挑战者"——西方世界学习,其中首先要学会的就是讲科学、兴民主;欲兴科学、民主之新风,废迷信、专制之陈规,则必须看重人的价值和尊严,使国人从奴隶变成人,用鲁迅的话说,就是立"人国"。这个逻辑反过来说也是一样的:"人的意识"的觉醒,个性解放与思想解放的实现,会使爱国、民主的观念真正成为现实。20世纪的许多优秀的戏剧作品,其思想价值判断的标准,其收到良好社会效果的根本原因,其中有些作品成为经典的依据,均出自中国现代精神即中国式的启蒙主义精神。没有启蒙主义精神,中国现代戏剧就只剩下了僵死的躯壳。

但是,急迫的政治革命运动与抗击日本侵略的殊死战争使中国的现代启蒙变成"政治导向"的手段,于是,负载着启蒙精神的现代戏剧也日趋革命化,现代性往往被革命化所覆盖以至消解了。20世纪30年代的左翼戏剧、40年代的抗战戏剧,其主流都是以政治上的战斗性取胜的。只有站在"边缘"的非主流作家如曹禺、李健吾一类的非左翼作家,才保持了对艺术的追求,其作品才有较深厚的启蒙主义的文化意蕴。政治化倾向一直延续到1949年之后,连曹禺这样的现实主义戏剧大师也无法坚持现代意义上的创作。"文革"前的十七年,除《茶馆》(老舍)、《关汉卿》(田汉)之外,几乎没有什么值得一提的好戏。"文革"当中,中国无戏。80年代,曾一度重演"五四"时期的思想解放,以科学、民主、人道为要义的启蒙重给戏剧以生

话剧《狗儿爷涅槃》剧照

机，政治化倾向被代以对艺术本体的关注，一时间出现了话剧《桑树坪纪事》《狗儿爷涅槃》、京剧《曹操与杨修》等一批面貌一新的优秀剧目。然而到了 90 年代，20 世纪的最后十年，中国现代戏剧又出现了激情消退的疲软现象。一方面，一些所谓大戏谈不上戏剧艺术的创造精神；另一方面，一些戏在"去政治化"之后连思想、精神也顾不上了。在消解"五四"、消解"启蒙"、消解文学的错误主张下，戏剧失魂。有不少戏只能以豪华的外包装（即亚里士多德说的"戏景"）掩盖艺术上的苍白与精神上的贫困。20 世纪中国戏剧的开端是光辉的、昂扬向上的，而其结尾却有些暗淡。人们把戏剧复兴的希望寄托于 21 世纪。

思考题：

1. 中国古典戏剧的艺术特征是什么？

2. 中国戏剧由"古典"向"现代"转型的主要标志是什么？

3. 中国现代戏剧在哪些方面受了西方的影响？

参考书：

1. 张庚、郭汉城主编：《中国戏曲通史》，中国戏剧出版社，1992 年。

2. 陈白尘、董健主编：《中国现代戏剧史稿》，中国戏剧出版社，2008 年。

3. 董健、胡星亮主编：《中国当代戏剧史稿》，中国戏剧出版社，2008 年。

第十四讲

戏剧与影视

第一节 从早期的"影戏"说起

一、戏剧拯救电影

当今,谁的影集里没有一大堆照片呢? 每张照片都记下了你生活中一个短暂的瞬间,许多照片后边都有一个令人心动的故事,有欢乐,也有悲伤。把这一张张照片从头至尾连接起来,也许就是你的一生。然而,令人遗憾的是,这些照片中间留下了太多的空白,漏掉了许多有趣的场面和人物,以至于只能用回忆来填充。

《牡丹亭》里有一场戏叫"写真",说的是杜丽娘游园惊梦后,痴情难遣,一病不起,遂自画倩影,题诗而亡。但是"写真"的表现力毕竟有限,正如她的丫环春香所说,"三分春色描来易,一段伤心画出难"。绘画跟摄影一样,只能记录生活中的一个个瞬间,而不能表现它的运动过程。

电影的发明弥补了照相和绘画的缺憾。1895 年,法国工程师路易·卢米埃尔在巴黎的一个咖啡馆里放映了他跟朋友们合作拍摄的几段"活动影像"——《工厂大门》《火车进站》《水浇园丁》《婴儿喝汤》等,从而宣告了人类历史上一种崭新的艺术形式——电影的诞生。他利用了现代感光材料和摄影技术的成果,把一格格预先连续拍摄下来的照片按照一定的速度放映到挂起来的幕布上,于是人们便看到了活动的人和物。卢米埃尔大获成功,接着又拍摄了一批纪录性短片,拿到商店、候车室去放映,极受欢迎。但是,卢米埃尔的电影只是客观地记录了一些生活和自然景象,人们的新鲜劲儿很快就过去了。正当初生的电影走入死胡同的时候,是戏剧帮了它大忙。

这时一位叫乔治·梅里爱的法国戏剧导演接过了卢米埃尔的事业,尝

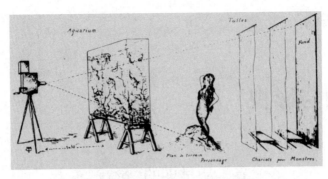

梅里爱的电影《美人鱼》拍摄结构图

试用摄影机来拍摄一些虚构的故事和场景,"把电影引向了戏剧的道路"①。从 1896 年起,他先后制作了《闹鬼的城堡》《灰姑娘》《月球旅行记》《太空旅行记》等影片,轰动了全世界。电影史家通常称之为"影戏"或"活动影戏",而美国戏剧家劳逊则把它们叫作"艺术电影"。艺术电影的兴起改变了卢米埃尔的纯纪实路线,再次激起了人们看电影的热情,很快便成为欧美各国电影制作的主流。不过,这时的电影还非常简陋,既没有声音,也没有色彩,史称"默片"。默片的表演都比较夸张,适合喜剧而不适合悲剧与正剧,卓别林的作品集中反映了默片的这个特点。1927 年和 1935 年,有声片与彩色片先后问世,极大地丰富了电影的艺术表现力,使之迅速成为当代社会最主要的大众娱乐方式。直到电视普及以后,情况才发生改变。

"影戏"是电影和戏剧的最初结合。劳逊说:"艺术电影基本上是采用戏剧的形式。制片者之所以转向舞台是因为戏剧能提供一种结构的形式(制片者当时尚未能建立起一种专属电影的结构形式)。"②梅里爱把摄影机放在一个固定的位置上,对着舞台上的演员进行拍摄,最后还要让演员们出来向观众谢幕。梅里爱从未想到过移动他的摄影机,或者换个角度拍摄,因为"他的理想观众是传统的舞台观众",他们在剧场里的座位是固定的,所以"静止的摄影机使观众始终像是面对着舞台"。③ 这说明梅里爱对电影镜

① 〔法〕乔治·萨杜尔:《世界电影史》(徐昭、胡承伟译)第 22 页,中国电影出版社,1982 年。

② 〔美〕约翰·霍华德·劳逊:《戏剧与电影的剧作理论与技巧》(邵牧君、齐宙译)第 395—396 页,中国电影出版社,1961 年。

③ 〔德〕齐·克拉考尔:《物质现实的复原》(邵牧君译),邵牧君等编译《电影理论文选》第 180 页,中国电影出版社,1990 年。

头的强大艺术表现力和电影语汇的多种可能性还缺乏充分认识，但是他对后来电影发展的影响却比卢米埃尔大得多。他第一个把虚构人物和故事引入电影，并为此发明了许多重要的电影技巧，影响极其深远。世界上最著名、历史最悠久的电影公司之一——法国百代公司就是以梅里爱的"艺术电影"为基础发展起来的。从"活动影像"到"影戏"，是一个巨大进步。这是电影和戏剧的最初结合，它使电影离艺术更近了一步：从记录现实转向了想象和创造"现实"，从照相升华为艺术创作。

跟欧美相比，中国人拍电影一开始走的就是影戏的路子。中国 1896 年就有"西洋影戏"在上海放映的历史记载。1905 年，北京丰泰照相馆费时三天，拍摄了京剧大师谭鑫培《定军山》里的"请缨""舞刀""交锋"三个场面，这是中国第一部国产电影。制成后拿到吉祥戏院、大观楼影戏园放映，极受看客欢迎。于是再接再厉，陆续拍了俞菊笙《青石山》、俞振庭《白水滩》、小麻姑《纺棉花》等剧中的一些片断。为适应默片的特点，选取的都是一些武打或舞蹈动作较多的场面。后来，商务印书馆影戏部又拍摄了梅兰芳演唱的昆曲《春香闹学》和古装京剧《天女散花》，民新公司则到北京拍摄了梅兰芳的《西施》《霸王别姬》《上元夫人》《木兰从军》《黛玉葬花》五出戏的一些歌舞片断。这些影片虽然也运用了一些特写和叠印等电影手法，但表演和舞美都完全是戏曲式的，按照现在的通行标准大约可以归入戏曲片或舞台艺术片一类。

中国电影的起步阶段正当文明戏盛行时期，艺术观念和创作方法的互相交流与借鉴不可避免。与戏曲的影响相比，文明戏对中国电影的影响更加深远。商务印书馆影戏部不仅拍戏曲片，还利用文明戏的演员和编剧力量拍了不少说教加噱头的"新剧片"。这些影片的格调虽然不高，但是为了增强电影效果，开始尝试运用特技摄影，如水缸破而复原、人走入墙壁等，却是一个重要发展。夏月珊、夏月润兄弟主持的上海新舞台曾经演过两出很叫座的文明戏，一部是反映鸦片烟害的《黑籍冤魂》，1916 年被幻仙影片公司原封不动地搬上银幕，史称中国第一部反帝电影；另一部是以上海一件嫖客杀妓案为题材的《阎瑞生》，略经改编后，于 1921 年由商务印书馆影戏部代拍为同名电影，这是中国第一部长故事片。据程步高回忆，早期电影脚本采用的四项式（幕场数、内外景、登场人物、主要情节）幕表，就是由郑正秋、汪优游等人从文明戏借鉴来的。因为是默片，重头戏在动作上，台词显得无

关紧要,可由演员胡编乱造,只要有口形就行;字幕上的内容,可能与演员说的完全不一样。

在很长一段时间内,戏剧都是中国电影的重要伙伴,深刻地影响着中国电影的艺术品性。甚至在胡蝶主演的中国第一部有声片《歌女红牡丹》(1931)中,也穿插着《玉堂春》《四郎探母》等京剧的不少唱段。直到今天,我们还能从《原野》《霸王别姬》等影片中感受到戏剧的多重影响。这种影响也许会永远存在下去。

在电影成长过程中,从戏剧得到的滋养和支持是显而易见的。首先,丰富的戏剧文学遗产,为电影创作提供了源源不断的题材和灵感,百年来不知有多少戏剧作品被改编成了电影,有的则直接拍成了舞台艺术片。其次,戏剧为电影提供了大量表、导演和舞美人才,许多著名电影演员、导演都是从舞台转向银幕或以"两栖"方式存在的。二者间的双向交流与互相影响是很自然的事。正如苏联著名导演格·托夫斯托诺戈夫所说:"电影作为艺术是从模仿戏剧诞生的,而且至今不单单是使用戏剧演员,而且运用大量的戏剧表现手段。有时很难分清在哪里结束了戏剧而开始了电影。"①特别是在早期,戏剧的影响处于统治地位,无论电影观念还是电影创作都深受戏剧的影响。直到美国人格里菲斯拍摄了《一个国家的诞生》(1915)和《党同伐异》(1916),苏联人爱森斯坦和普多夫金分别拍摄了《战舰波将金号》(1925)和《母亲》(1926)等长故事片之后,电影创作才逐渐跟戏剧划清界

《战舰波将金号》剧照

① 〔苏〕格·托夫斯托诺戈夫:《论导演艺术》(杨敏译)第58页,文化艺术出版社,1992年。

线,并且形成了自己的叙事语汇与蒙太奇理论。中国电影与戏剧的剥离过程则要艰难得多,也漫长得多,直到 20 世纪 80 年代才大致完成。

舒绣文与陶金饰演《一江春水向东流》中的方丽珍和张忠良

但这并不是说,从此以后电影就跟戏剧完全无缘了,而是说戏剧艺术融入了电影,转化为电影艺术不可或缺的艺术要素。电影与戏剧就像母亲和儿子一样,虽然性别和长相不同,但精神血脉是相通的。戏剧不能没有人物和事件,不能没有动作和表演,不能没有规定情境,电影同样一个都不能少。二者的差别主要在于,戏剧是以现场表演的方式,在三维的舞台空间里展示人事的演变过程,观演之间可以交流互动,演出具有一定的开放性,而且是一次性的;而电影则是以二维的画面表现这个过程,观众看到的是已经固定下来的创作成果,表演、摄影、剪辑等创作活动是看不见的,拷贝还可以反复放映。所以,业内人士常把电影叫作"遗憾的艺术",意思是影片制成拷贝以后,即使发现问题,也无法修补了。

二、斗争与分流

电影是工业文明的产物,只有一百多年的历史,而戏剧少说也有两千五百多岁了。对于戏剧来说,电影的出现意味着什么?伙伴,敌人,还是掘墓人?

年轻的电影艺术,自打诞生的那一天起,就注定要成为戏剧艺术的挑战者和竞争对手。因为它们都属于大众艺术,需要观众的支持来维持生存。电影是一项高投入高风险的事业,所以它必须尽可能地迎合观众,而观众的艺术消费能力和时间总是有限的,往往选择了电影就得放弃戏剧。"因此,社会内部就分化出电影观众和戏剧观众,而在分化过程中戏剧观众越来越少,即使舞台演出的质量越来越高亦然。直到电视夺走了电影的观众,电影才有可能摆脱纯商业利益的统治,并重新发现它独特的艺术

形式。"①有声片的出现加速了观众分化的速度。1927 年,美国每星期看电影的人数大约是六千万,1929 年猛增到一亿一千万,几乎翻了一倍,同时戏剧观众大量减少。② 20 世纪初,由于电影的冲击,英国戏剧内部的分化更加严重。商业戏剧为了对付票房危机,不得不改演娱乐性的音乐喜剧或夹带歌舞的时事讽刺剧,而严肃的艺术戏剧就只好在风雨飘摇中挣扎了。

电影造成观众分流是必然的,但戏剧绝不会因此而死亡。 电影跟戏剧争夺观众是一种世界性现象。人们不时可以听到一些关于戏剧衰亡的预言,实际情况却是戏剧非但没有被电影所取代,反而在跟电影、后来还有电视的碰撞中充实和提高了自己,在图像和信息时代重新找到了自己的位置。现在,人们越来越清楚地认识到,电影与戏剧的冲突,并非你死我活、势不两立,二者应形成对立互补、相辅相成的关系。实际上,死去的不是戏剧,而是戏剧中的赝品。任何真正以人为本的艺术都不会死亡,这是起码的艺术常识。为什么说戏剧不会死亡呢?

首先,表演是人类的本能,只要这个本能没有消失,戏剧也就不会消亡。 当然,随着人类生活方式和感知方式的改变,戏剧的演出环境和表现手段也在不断变化。在戏剧出现以前,我们的祖先在打谷场上、在祭祀庆典活动中已经不知表演了多长时间,才逐渐学会了在舞台上表演,而后又学会了在摄影机或摄像机镜头前表演,对着话筒表演。"然而,用动作和语言的形式来讲述一个戏剧性故事这一基本特点却始终未变。""今天虽有了四种媒介,但仍然只有一个剧作家,他所面临的任务是集中注意于情节、人物、对话和主题的基本因素上。"③这话是美国戏剧家小巴斯费尔德在 1958 年说的。当今,戏剧的传播媒介与交流方式已经远不止于舞台、银幕、荧屏、无线电四种。"环境戏剧"把各种日常生活空间转化为戏剧审美空间的努力,得到越来越多的重视;结合数码技术进行表演,也正在成为一种新兴的戏剧形式。正如马丁·艾思林所说:"尽管各种戏剧形式在技术上和美学上有所不同,

① 〔英〕休·亨特、〔英〕肯·理查兹、〔英〕约·泰勒:《近代英国戏剧》(李醒译)第 62 页,中国戏剧出版社,1987 年。

② 〔美〕约翰·霍华德·劳逊:《戏剧与电影的剧作理论与技巧》(邵牧君、齐宙译)第 429 页,中国电影出版社,1961 年。

③ 〔美〕A. M. 小巴斯费尔德:《剧作家的四种媒介》(田园译),《世界艺术与美学》第 7 辑第 438、440 页,文化艺术出版社,1986 年。

它们归根到底都是戏剧。"①艾伦·卡斯蒂曾就此专门写过一本书,名为《电影的戏剧艺术》,详尽论述了电影中的戏剧性问题。作者认为,"电影的主导模式始终是戏剧的:即以充满动作和力量的、直接的形式体现人类生活。在这里,电影要素与戏剧要素是相互起作用的"。当一个导演需要表达其对人生的看法时,"他总会找到一定的戏剧结构、冲突和情节模式去体现这一观点。他会运用一定模式的镜头、人与物的关系以及剪辑方式,将这一观点变成视觉形象"。② 戏剧非但没有消亡,反而因为新兴传播媒介的不断涌现而获得了更大的生存空间。

戏剧以舞台艺术的形式表现人生,评判人生;电影则以镜头摄取人生,以银幕画面的形式表现艺术家的人生感悟。二者的表现对象大致相同,区别主要体现在艺术媒介和创作构思上。近代厢式舞台是一个三维空间,人物和剧情虽属虚拟,但演员和布景道具却是实体。演员是活的,上下场方便,布景道具迁换起来就不是那么容易了。所以,如何用有限的舞台空间和演出时间表现广阔的人生世相,就成为戏剧构思的关键问题。这个问题,在中世纪欧洲民间戏剧和中国古代戏曲中也许并不难解决,只要多加几场戏,延长一点演出时间就可以了。中世纪笑剧和明清传奇一般都有几十场,就是由不用布景,也不受时空限制造成的。写实性布景兴起以后,戏剧结构也发生了巨大变化,明场戏大为减少,暗场比重增加,动作被压缩到三四幕里。为了减少换景的次数,有的戏只有一堂景——客厅,所以斯克里布、易卜生、萧伯纳的作品又被称作"客厅剧"。

电影是由一个个长短不等的镜头剪辑而成的。拍摄的时候,演员在动,镜头也在动。导演可以运用推、拉、摇、移、跟镜头的方式,拍下远近不等的动作画面。远景容得下千军万马,近景和特写则可以让观众看清人物动作的细节甚至一个眼神。把这些镜头用切、划、淡、化等方式衔接起来,就形成了一部影片的蒙太奇结构。

"蒙太奇"(montage)一词来自法语,原为建筑学术语,意为构成、装配,引申到电影中,意指电影镜头的连接方式。最先发现电影蒙太奇的奥秘并做出理论阐释的是苏联电影导演爱森斯坦和普多夫金。爱森斯坦认

① 〔英〕马丁·艾思林:《戏剧剖析》(罗婉华译)第79—80页,中国戏剧出版社,1981年。
② 〔英〕艾伦·卡斯蒂:《电影的戏剧艺术》(郑志宁译)第4页,中国电影出版社,1992年。

为，两个镜头连接起来所产生的意义，要大于单个镜头简单相加的含义。蒙太奇是电影的本质。人们经常以爱森斯坦的代表作《战舰波将金号》来论述电影艺术的蒙太奇性质，但爱森斯坦本人却认为，这部表现"革命的兄弟情谊"的影片，"按其动作看则是一出戏剧"，"符合最经典的悲剧结构形式——五幕悲剧的形式"。他在构思的时候，"采用经过许多世纪考验的悲剧结构来作为初步分割这出戏的基础"，然后用镜头作进一步的细分，再按一定的情绪节奏重新组织起来，从而形成影片的蒙太奇结构。① 也就是说，蒙太奇是电影用以表现其戏剧性内容的形式，而不是电影的全部。

从爱森斯坦开始，人们对电影蒙太奇进行了多方面的探讨，总结出了各种蒙太奇语法（组合方式），如连续、平行、交叉、对比、隐喻、抒情等。乌拉圭人丹尼艾尔·阿里洪的《电影语言的语法》，就系统论述了这个问题。后来，法国电影学家安德烈·巴赞针对蒙太奇理论的形式化倾向，提出了他的"长镜头理论"，又叫"场面调度理论"或"纪实美学"。他认为电影艺术的完整性建立在拍摄对象时空结构的统一性上。电影叙事应与对象一致，用长镜头和深焦距来代替"非电影化"的蒙太奇，而不应该把一个完整世界劈成一堆碎片。"只有这种叙事方式才能将事物存在的实际时间、剧情经历的时间结合在一起，而过去典型的分镜头法则有意地用想象的和抽象的时间来代替实际的时间。"②巴赞很清楚，即使镜头再长，也不可能容得下全部电影故事与人物。所以，巴赞并没有否定所有的蒙太奇，而是说要"限制使用"。

其实，这两种理论无论有多大差异，回答的却是同一个问题：如何以电影镜头切分与重组生活时空。戏剧创作面临着同样的问题，不过戏剧不是用镜头，而是通过幕、场的分割与转换进行这项工作的。电影结构与戏剧结构，本质上是相通的。普多夫金早就看出了这一点。在 1934 年论述电影表演的一篇长文中，普多夫金分析了梅耶荷德执导《森林》及奥赫洛普科夫导

① 〔苏〕爱森斯坦：《论作品的结构》（俞虹译），《世界艺术与美学》第 2 辑第 318 页，文化艺术出版社，1983 年。

② 〔法〕安德烈·巴赞：《电影语言的演进》（崔君衍、徐昭译），《电影艺术译丛》1980 年第 2 期。

演《四处奔逃》时,在时空处理上所遇到的难题。前者为了更加全面地反映生活,"把一场戏分成许多小片断",演员可以在舞台上转来转去,表示走过了很多地方,但布景迁换却无法解决。后者"把各个小场面安排到剧院观众厅的四周,场面转换时,观众就得上下左右地转动自己的脑袋,有时还要转到后面",看得很不舒服。他的结论是:"要求从空间和时间上广泛反映所要认识的现实而把舞台演出细分为许多片断,这种做法到了一定阶段就为戏剧所不能接受,同时它又成了电影发展的起点。""摄影机仿佛就是观众的机能高度发达的眼睛。为了尽可能扩大视野,这种眼睛能够远离对象而达到任何一种距离;它也可以迫近最微小的细节,把全部注意力仅仅集中于这一细节。这种眼睛能够从任何一个空间点转到另一个空间点,而且所有这些运动往后决不要求观众在看影片时作出任何形体上的努力。"①电影用技术手段解决了现代戏剧时空处理的难题,它本身也就具有了戏剧的性质。

其次,戏剧具有现场表演、双向交流的艺术优势,这是其他影视艺术所无法取代的。从表演的角度看,戏剧演员面对的是黑鸦鸦的一片观众,舞台和观众之间的界线从来就似有似无、含糊不清。他们的每一个眼神、每一句台词,都可能激起观众强烈的情绪反应。演员是以角色和个人的双重身份与观众交流的。他们不仅生活在剧情里,而且生活在剧场里,听得见观众的叹息,看得见观众的眼泪,甚至能够感受到观众精神的紧张与松弛。即使最为严格的"第四堵墙",实际也不过是一个假设而已。连斯坦尼斯拉夫斯基都认为,观众是一客观存在,对演员的影响是无法排除的。

从欣赏的角度看,观众面对的是一个个有血有肉的大活人,所以他们会有意无意地将其感受通过各种形式反馈给演员,从而影响到演员的情绪与表演质量。当然,观演交流不是随心所欲地胡来,而是有规矩可循的。这个规矩就是剧场文化传统。有时候,观众看到得意处可以大声叫好,有时候最好保持沉默。好戏,演起来舒服,看得也舒服;差一点的,观演双方都遭罪。如果有些观众听不清演员的台词,或者发现了表演的漏洞,最常见的反应是交头接耳,窃窃私语,焦躁不安,严重时还会引起一片

① 〔苏〕普多夫金:《影片中的演员》,《普多夫金论文选集》(多林斯基编注,罗慧生、何力、黄定语译)第 162、163 页,中国电影出版社,1962 年。

责骂声,遂致剧场秩序大乱,弄得戏演不下去。所以,有经验的演员都知道,他们在演出时,一方面得盯着对手的反应,另一方面还得注意观众的反应,根据剧情和剧场两方面的变化,随时调整自己的动作幅度和声音高低,以求达到最好的接受效果。观众“在场”,对演员的压力是很大的。这种压力是负担,也是激励,它迫使演员时刻把观众放在心上,不断提高自己的演技,把戏演好。

电影演员面对的是摄影机镜头。观众的反应他们无从知道,也不需要知道。观众看到的是银幕上的影像,他们也会为电影所演绎的人生而激动流泪或开怀畅笑,但这些都无法直接传达给演员。观众跟演员的交流,好像被银幕给割断了。所以,电影欣赏只能被动接受。这就决定了电影永远不可能代替戏剧。巴赞说:

> 我们不得不承认,当幕布落下之后,戏剧给我们留下的愉悦,比起看完一部好影片获得的满足有一种难以言传的更令人振奋、更高雅的东西,也许,还应该说,更有道德教益。似乎我们会因此变得情操高尚。……从这一观点看问题,我们可以说,即使最优秀的影片“也有某些缺憾”。犹如有一种不可避免的降压作用,有一种神秘的美学上的短路现象使电影缺乏戏剧所特有的某种张力。这些差别固然细微,却是实际的存在,即使在拙劣的说教式的演出和劳伦斯·奥立弗改编的精采绝伦的影片之间,也有这种差异。这种现象不足为奇。戏剧在电影问世五十年后,仍有生命力,从而打破了马赛尔·帕涅尔的预言,就是最具体的证明。①

双向交流是戏剧艺术最具魅力的地方。特别是一些小剧场戏剧或先锋戏剧,突破了舞台与池座的界线,把演区扩展到整个剧场,把观众纳入演出,以期取得更好的交流效果,这是影视艺术所无法做到的。历史证明,电影与戏剧各有所长,也各有所短,只能共存,根本不存在谁战胜谁的问题。电视普及以后,这个问题就更加清楚了。

① 〔法〕安德烈·巴赞:《戏剧美学与电影美学》(崔君衍译),《世界艺术与美学》第3辑第295页,文化艺术出版社,1984年。

第二节　电视之"剧"

一、新的传播方式

　　电视剧是电影的近亲,虽然出现的时间比电影晚,但艺术品性更接近于戏剧。电视被誉为 20 世纪文明之花,20 年代问世,二战后迅速普及。现在,电视已经成为我们日常生活的一部分,谁也说不清在看电视上究竟花了多少时间。通过那个小小的荧屏,我们可以看新闻、学文化、看足球比赛、欣赏文艺节目、了解各地的风土人情。电视带来的好处显而易见,对人民生活和思想的影响实可谓大矣。2007 年美国影视编剧大罢工,其影响及于每个美国家庭,也冲击着美国的经济、社会、文化,甚至波及英国和欧洲其他国家。

　　电视剧是用电视传播的戏剧。1930 年,英国 BBC 广播公司在电视上播出了世界上第一部电视剧。当时采用的是现场直播方式,即把一出短剧直接转变为电信号,传输给远方的接受终端。1958 年,北京电视台播出了中国第一部电视剧,用的也是这种方式。直到 70 年代,受摄录技术的限制,多数电视剧还是直播的。直播的电视剧,有固定的布景和道具,表演也是话剧式的。因为演员们知道,他们的一举一动马上会落入千百里之外的观众眼中,没有丝毫修改余地,所以必须经过反复排练才能直播。也就是说,现场直播虽然打破了戏剧观演空间的同一性,但时间的同一性仍然存在。观众以巴赞所谓"不在场的在场"方式,影响着早期电视剧的演播风格。80 年代以来,随着电子录像设备的发明和技术上的不断完善,录播逐渐成为电视剧制作的主流形态,观演时间同一性的局限才被打破,电视剧迅速发展成一项集策划、编写、融资、制作、发行、传播等诸多环节的重要文化产业。中国电视剧产量近些年一直保持在 1.5 万集上下,比 1979 年的 19 集(部)增长约800 倍。

　　录播就是用电子摄录设备把电视节目预先录制到磁带或其他存储介质上,然后再拿到电视台播放。录播像拍电影一样,使电视剧摆脱了戏剧观演之间面对面交流的限制,在时空处理上获得了更大的自由。但这也带来一个问题,即电视剧的性质到底属于戏剧,还是属于电影呢?苏联著名美学家莫·卡冈在 1972 年出版的《艺术形态学》中写道:"电视艺术时而更接近于

舞台艺术,时而更接近于电影艺术,——但是,在原则上、按照自己深层的特殊本质,电视艺术趋向于戏剧演出,而不是电影,因为它不是造型艺术。"①这一观点尽管也曾受到质疑,但基本是符合实际的。也有学者认为,"电影与电视,作为同一种艺术,不仅是造型的,而且是戏剧的、综合的、多声部的艺术。这里没有也不可能有原则区别"②。不管怎么说,电视毕竟是一种全新的影音传播方式,电视剧经常借用一些电影手法,也是顺理成章的事情,但其艺术语汇和审美特性更接近于戏剧而不是电影,这也是显而易见的。

二、新的戏剧形式

电视剧的戏剧本性及其特点,是由电视的传播与接受方式决定的。首先,电视剧的接受工具是电视机。电视荧屏虽然有大有小,但总归不会超过银幕。所以,电视剧很难用远景来展示宏大的戏剧场面。中央电视台录播的《三国演义》和《水浒传》里有不少千军万马攻城略地的场景,如果放到银幕上自会有一种震撼人心的效果,但用于电视剧,就只能作为背景一闪而过,气势自然也就没有了。受荧屏面积的限制,电视画面多以中近景为主,出场人物一般只有三五个,表现重心是人物关系及其内心世界。因而,优秀的电视剧多为室内剧。荧屏限制了电视剧的造型能力,迫使它向戏剧化方向发展,通过对话和动作刻画人物,叙述情节。

其次,电视剧画面有限,但播出时间却有很大弹性,可以采用连续剧的形式,多方面展现人物的情感纠葛。如《渴望》《青衣》《篱笆·女人和狗》《贫嘴张大民的故事》《金婚》等表现家庭伦理题材的电视剧,就是以此吸引人的。另外,电视剧不受时间限制的特性,也为正面表现复杂的故事情节提供了便利条件。如四幕剧《雷雨》,故事绵延三十余年,包含着始乱终弃和乱伦私通等情节,但由于舞台时空的限制,原作只能把"过去"统统推到幕后,正面表现的是"现在"发生的冲突,时间、地点都很集中。而拍成电视连

① 〔苏〕莫·卡冈:《艺术形态学》(凌继尧、金亚娜译)第391页,生活·读书·新知三联书店,1986年。

② 〔苏〕罗·尤列涅夫:《电影与电视是同一种艺术》(陈宝辰译),《世界艺术与美学》第7辑第350页,文化艺术出版社,1986年。

续剧以后,"过去"的许多故事都被转到前台来了,好像戏剧中蜷曲着的时间突然间伸展开了一样。但这种解放有个限度,那就是电视荧屏,所以江桥坍塌、工人罢工等大场面仍须作暗场处理。这种差别正好反映了电视剧在时空处理上的特点和局限。但是,缺少时间的限制,也使电视剧制作大有越来越长的趋势。而当这个特性跟商业运作(如广告)结合起来以后,便出现了内容大量"注水",情节结构极为松懈,不停地重复一个模式,动辄几十集的粗制滥造现象。所以,电视剧极少精品。

最后,电视剧的接受与欣赏具有分散性、个别性和随意性,这跟戏剧、电影的群体接受方式有着本质区别。就某部电视剧来说,也许同时有许多家庭在观看,但具体到每一台电视,观众却只是一家人或者一两个人。他们是"在家"看电视的。家庭气氛松弛而随意,跟"在场"(剧场、影院)观看完全不一样。看什么,怎么看,悉听尊便,谁也管不着,更没有义务一定要看完一部电视剧。不满意时,他们随时可以关掉电视,或者换一个频道试试。"在场"的精神紧张被"在家"的松弛心态所取代,审美对象的聚焦功能被电视节目的多样性所瓦解,这种观赏方式在一定程度上消解了戏剧交流的仪式性和教化功能,使观众养成了一种更加世俗、更无所谓的娱乐心理。结果,人们在看过许多电视剧以后,却说不出有什么特别值得回味或反思的东西,一切都像过眼烟云,很快就遗忘了。所以,政治题材和过分严肃的主题并不太适合电视剧。

观众在家看电视剧,很大程度是出于休息和娱乐的需要,所以电视剧在娱乐性上下功夫,没有什么不对。但是,娱乐性也有品位高下之分。优秀的电视剧,既能给人们带来许多乐趣,也能陶冶人的性情。比较受欢迎的一些电视剧,大多表现日常生活中的喜怒哀乐、悲欢离合之情,以及传统的劝善惩恶、弘扬正义的主题。作者赞美的是普通人的感情,着力塑造的也是普通人的形象。平民化、民间化是电视剧的健康倾向。但是,目前中国有大量电视剧充满平庸的情调与有害的思想。如一些崇拜皇权、歌颂"清官"、鼓吹暴力、拿肉麻当有趣的电视剧,虽可供茶余饭后之一乐,但实际上是在毒化着精神领域里的空气。近几年,许多年轻有为的文学、戏剧、电影、科技人才转向电视产业,因而电视剧思想和艺术质量的提高也是可以期望的。

第三节　影视对戏剧的冲击与促进

一、电影提携戏剧

　　电影和电视艺术的崛起，对戏剧的影响是极大的。从剧院方面看，电影的确夺走了大批观众，使得剧院经营困难，举步维艰。原来剧院门口那种人流攒动、熙熙攘攘的热闹景象再也看不到了，很多剧院不得不关门，剧团的解散也是顺理成章的事情。特别是电视机的普及，更使"在家"看"戏"成为事实，所以剧场的观众就更少了。在中国，到 20 世纪 90 年代初，经常性的戏剧演出已经不多了。话剧，除了几个重点院团以外，多数剧团无戏可演，演了也无人看，赔钱，所以不如歇业。京剧团，实力雄厚一点儿的，就想方设法到国外华人社会中去找市场。歌舞、杂技和各种地方戏剧团，则不得不离开久居的城市，到农村寻找市场。

　　欧美各国在戏剧被影视暂时"逼进"低谷的时候，音乐、美术、文学仍在照常发展，并不断取得辉煌成就。而当中国戏剧不景气的时候，其他艺术形式也并不风光，就连最为大众化的电影艺术，日子也不好过。从 80 年代后期到 90 年代初中期，当人们纷纷述说着戏剧危机的时候，电影艺术也在经受着跟戏剧同样的磨难：思想空间萎缩，创作资源稀少，人心浮躁，观众流失，折磨着每一个艺术家。所以，中国戏剧的凋零，很难完全归因于影视艺术。一个简单的事实是，在庸俗的实用主义的影响下，虽然追名逐利的剧本并不缺乏，但真正直面现实、震撼人心的剧本却十分罕见。

　　其实，影视对戏剧的影响并非完全是负面的。它把一部分观众分流出去，留下来的"戏迷"多数具有较高的文化修养，他们对戏剧提出了更高的精神要求，这对戏剧艺术的提高是有好处的。过去，在人类生活单调、认知方式比较统一的漫长岁月里，戏剧曾经是最主要的大众艺术，也确实在各民族的统一中起到了非常重要的作用。当代则是一个思想分化严重，"整一性"解体的时代，艺术分化和观众分流都是自然而然的事情。当代也是一个彻底商业化的时代，任何新兴艺术的生存和发展都必须先走通俗化的路子，以争取多数人的支持，同时迫使历史悠久的戏剧艺术向精英化、高雅化的方向发展，重新对自己进行文化定位。例如有的剧院把大中学生作为自

己未来的观众,做了很多深入细致的艺术普及工作,正在逐步培养起一个新的观众群体。尤其是现代话剧,观众从来就以知识青年为主。他们思想活跃,关注未来,容易接受新生事物,是话剧的天然盟友。在当代小剧场话剧和实验话剧活动中,观众几乎是清一色的大中学生。随着全民文化教育水准的迅速提升,现在戏剧的精英化也许就是明天的大众化。抓住了青年知识分子,也就掌握了戏剧的未来。英国戏剧的复兴,就是从青年一代思想觉醒并重返剧场开始的。

在影视艺术中,电影是以镜头的灵活性跟戏剧竞争的,而电视除了这种灵活性以外,还给人们提供了更加方便的接受方式。但是戏剧在跟影视艺术的碰撞交流中,也从对方吸取了很多有益的东西,从而大大提高了自己的艺术表现力。尤其是电影艺术,对戏剧艺术的影响更大。这种影响最初是由一些影剧两栖的导演,从摄影棚带进剧场里来的。主要表现在两个方面:一是演出时用放映机把跟剧情有关的影像材料直接投射到银幕上,为舞台艺术提供一个更加宽阔的背景;二是把电影手法移植到舞台艺术中,使戏剧审美电影化。

第一种可以说是电影技术和戏剧艺术的机械结合。1923 年,爱森斯坦导演《智者千虑必有一失》的时候,就加进了一些电影片断,把主人公过去的生活拍成电影,穿插在舞台剧里放映,而电影演员跟舞台剧演员是同一个人。1924 年,梅耶荷德导演活报剧《拿下欧洲》,舞台正中和两侧的上方悬挂三块银幕,分别用于展示背景、评论剧情、突出某些关键性台词。他 1929年执导《射击》、1931 年执导《最后的斗争》、1936 年执导《臭虫》时,都曾配合剧情放映过有关的电影片断。德国叙事剧的先驱皮斯卡托的实验也很有意思。1924 年由他执导的《旗帜》《热闹的红色时事讽刺剧》等,舞台两侧各挂一个银幕,用放映机把主要人物的相片、剧情简介及新闻资料投映到上边。起初他是把电影当作一种独立的叙述手段使用的。"通过这种方式,新闻纪录片和静止的照片便成了所演戏剧的一种视觉形象式的评论及其扩大与延伸,并帮助演员创造出了所要求的客观性。"①后来,皮斯卡托又进行了"混合性媒介"的尝试。1927 年导演《拉斯普丁》时,舞台三面被银幕包

① 〔英〕J. L. 斯泰恩:《现代戏剧的理论与实践》第 3 卷(象禺、武文译)第 202 页,中国戏剧出版社,1989 年。

围,演员在中间表演,周围是电影画面。但这些实验仍然属于戏剧跟电影的技术合作性质。

1930 年,上海艺术剧社公演日本剧作家村山知义根据德国小说家雷马克原作改编的话剧《西线无战事》,开幕前先放映了一段反映第一次世界大战的外国影片,并加字幕说明。由于原剧多达 11 场,因而演出时采用了灯光"暗转"的方式,以便迅速转换场景。这是中国话剧与电影的最早结合,效果很好。公演的组织者夏衍说,该剧"不论从剧本到演出,都是一种大胆的革新,而这种革新精神在当时的话剧界发生了一定的影响"①。1999 年,中央实验话剧院公演的《我所认识的鬼子兵》(汪尊熹导演,薛殿杰舞美设计),在剧情进展中,不时用放映机把当年日本兵烧杀奸淫的场景投射到舞台上方悬挂的条屏上,再加上电影的混响效果,具有很强的视听冲击力,而且拓展了历史反思的深度。

梅耶荷德（1906）

第二种属于电影和戏剧更深层次的审美融合。最早自觉地进行这方面实验的是梅耶荷德。也是在 20 世纪 20 年代初,梅耶荷德在执导《塔连尔金之死》《天翻地覆》《柳利湖》等剧时,即经常用灯光分切的方法进行舞台调度,突出或削弱某个演区、某个人物,从而获得电影"特写"的效果。后来,梅耶荷德进一步把电影蒙太奇手法融入导演构思,打破剧情的自然顺序,重新结构剧本,从各种场景的并列、对比当中产生新的意义。其中最著名的是《森林》(1924)和《钦差大臣》(1926)两剧。《森林》原为奥斯特洛夫斯基的一部五幕剧,梅耶荷德将其分解为三十三个长短不等、类似于电影镜头的场景,然后用蒙太奇手法重新组织起来,情节的连续性被造型的需要所代替,几条线在同一个舞台上平行推进,不同的场面或交叉或对比,把一出沉闷的老式喜剧中所蕴含着的全部喜剧因素都展现在观众眼前。《钦差大臣》是一部五幕喜剧,只有旅馆和市长家客厅两个

① 夏衍:《难忘的 1930 年——艺术剧社与"剧联"成立前后》,文化部党史资料征集工作委员会编《中国左翼戏剧家联盟史料集》第 173 页,中国戏剧出版社,1991 年。

场景,梅耶荷德则重新划分为 15 个场景单元。场与场之间有时顺序连接,有时并列,有时闪回,以极具动感的舞台调度,多方面揭露了俄国社会生活的荒谬性。为了快速变换场景,梅耶荷德不仅运用了各种光影特技,而且还使用了一种叫作"活动墙"的装置,以便灵活地分割与重组舞台空间。

1928 年皮斯卡托执导的《好兵帅克》上演,是现代戏剧的一件大事。因为它使戏剧获得了与电影类似的运动和变化能力,为解决舞台时空与生活时空的矛盾开辟了一条新的道路,影响极其深远。该剧首创了用以迁换布景的"车台"装置,这种装置现在已经成为全世界各大剧场的常备机械。舞台上由前向后分列着大小不等的三道门,以造成空间上的纵深感。门与门之间分布着迁换布景的车台轨道,底幕是一块半透明的银幕。戏连续进行,场景不停地变换,车台把布景推来推去,很是方便。幻灯机则配合剧情与布景,把一系列线描式的漫画投映到底幕上。于是,人物和场景都动了起来,一举突破了近代剧固定布景的局限。

苏联著名导演 A. 费甫拉利斯基说:"在电影和戏剧之间始终存在着复杂的相互影响的关系。……最初,电影完全袭用戏剧的手法,后来出现了电影自我解放的时代。此后,戏剧受到电影的影响。这种影响一开始主要表现在剧本结构的变化和舞台实物布景的新方法以及舞台的照明上,尔后这一影响才反映到了演员的表演方面。"[①]戏剧中电影手法的运用对表演提出了新的要求:一是演员必须学会随着场景的迅速转换很快调整其心态、动作和配合方式;二是当其被置于特写地位时,需要特别注意动作的自然圆润,避免过火和不足,使形象具有浮雕感。电影手法融入戏剧后,也推动了戏剧表演艺术的发展。

在梅耶荷德的时代,很多人怀疑:戏剧是否将被电影所取代? 然而,他始终坚信电影挤不垮戏剧。因为在二者的碰撞中,戏剧完全可以借鉴电影的观念与手法充实自己,提高舞台艺术的动态表现力,同时又保持现场交流的优势。只要善于学习,戏剧就会永远存在下去。"今天已经无需来证明,那样提出问题是多么没有意义。要知道,问题的实质不在斗争,而是在于不

① 〔苏〕A. 费甫拉利斯基:《戏剧的电影化》,童道明编选《梅耶荷德论集》第 145 页,华东师范大学出版社,1994 年。

同艺术品种间的互相丰富。"①A. 费甫拉利斯基的这个结论,现在看来还是正确的。正如巴赞所说,总有一天"电影一定会将取之于戏剧的一切,毫不吝啬地奉还给戏剧"②。

二、戏剧回归自身

影视艺术对戏剧的冲击和影响,还表现在它激活了戏剧的自我意识。二战以后,在与影视艺术的碰撞中,许多戏剧家都在思考这样一些问题:到底什么是戏剧的优势? 它的局限又在哪里? 以后的戏剧该如何发展? 其中影响最大的是波兰导演格洛托夫斯基的"质朴戏剧"理论,以及他的追随者、英国导演彼得·布鲁克的"空的空间"思想。

"质朴戏剧"理论是建立在长期的实验演出基础之上的。它的创始人格洛托夫斯基20世纪50年代后期曾经在莫斯科戏剧学院学过表演,受过斯坦尼斯拉夫斯基体系的熏陶,归国后从事实验戏剧活动。他在60年代中期建立戏剧实验所,专门进行戏剧艺术革新的实验和表演艺术研究,陆续以新的戏剧观念执导了《该隐》《先人祭》《卫城》《忠诚的王子》等戏,逐步形成了独树一帜的"质朴戏剧"理论。

格洛托夫斯基关于《卫城》的空间处理
（箭头所指标明了演员活动的路线）

格洛托夫斯基认为,在长期的发展过程中,戏剧综合进了许多不属于自己的东西,如文学、绘画、建筑、照明、音乐、化装、机械等,形成了一种背离戏剧本性的"'富裕的戏剧——它的富就是富于缺陷"③。这种戏剧由各种杂乱的戏剧场面组成,混成一团,没有主体,或者说缺乏完整

① 〔苏〕A. 费甫拉利斯基:《戏剧的电影化》,童道明编选《梅耶荷德论集》第150页,华东师范大学出版社,1994年。

② 〔法〕安德烈·巴赞:《戏剧美学与电影美学》(崔君衍译),《世界艺术与美学》第3辑第316页,文化艺术出版社,1984年。

③ 〔波兰〕耶日·格洛托夫斯基:《戏剧的"新约"》,《迈向质朴戏剧》(魏时译)第9页,中国戏剧出版社,1984年。

性,但却自认为是一个有机体。它想胜过电影、电视,便拼命走艺术扩张之路,用无数的机械装置武装自己,但"工艺上还是赶不上电影和电视"①。格洛托夫斯基说:"通过实际试验,我找到了我已经开始了的对问题的答案:戏剧是什么? 戏剧的特质是什么? 戏剧能办得到,而电影和电视所不能办得到的是什么? 两种具体的观念归结为:质朴戏剧与违反常规的演出。"②"戏剧必须承认它本身的局限性。它若是不能比电影更富裕,那么,就让它质朴吧。戏剧若不能成为以技术著称的精彩节目,就让它脱离开技术的一切关系吧。因此,在质朴戏剧里,我们剩下的是一个'圣洁'的演员。"③

"质朴戏剧"理论是对安托南·阿尔托"残酷戏剧"思想的引申,同时又受到中国、日本、印度等东方戏剧直接或间接的影响。它把"演员的个人表演技术"作为"戏剧艺术的核心"④,要求演员经过严格的形体、声音和心理训练,进入忘我的催眠状态,在表演中释放被压抑的心理能量。格洛托夫斯基认为"戏剧就是对峙"⑤:演员跟演员对峙,演员同观众对峙,观众和观众对峙。戏剧就是要去掉人的一切伪装,打破人与人的隔绝,通过表演消解这些对峙。"演出也表现了一种社会上的精神疗法的形式;反过来,如果演员全心全意地献身于他的事业,对他也是唯一的疗法。"⑥

格洛托夫斯基主张在戏剧活动中取消一切后来附加上去的东西,如剧本、服装、布景、音乐、灯光、效果等等,使戏剧回到它的原点——表演。然而,当表演没有表现对象,只是演员自己的时候,还算得上表演吗? 恐怕算不上了。这种表演实际已经脱离戏剧范畴,进入前戏剧或巫术境界了。这是"质朴戏剧"理论的致命缺陷。在"质朴戏剧"的实验中,格洛托夫斯基也从来没有完全达到他所认为的理想状态。他想去掉的东西,如剧本、服装、布景等还一样不少地存在着,也许只是形式和程度有所变化而已。格洛托夫斯基最负盛名的《卫城》,就是这种情形。

① 〔波兰〕耶日·格洛托夫斯基:《戏剧的"新约"》,《迈向质朴戏剧》(魏时译)第10页,中国戏剧出版社,1984年。
② 同上书,第9页。
③ 同上书,第31页。
④ 同上书,第5页。
⑤ 同上书,第43页。
⑥ 同上书,第36页。

"空的空间"说是英国著名导演彼得·布鲁克提出来的。从 20 世纪 60 年代起,布鲁克受安托南·阿尔托和格洛托夫斯基的启发,投身于戏剧革新运动,先后执导了《马拉·萨德》《美国》《奥嘎斯特》《仲夏夜之梦》《艾克》等剧,赢得巨大的国际声誉。在坚持"导演中心"论,提倡即兴表演,强调直观,强调与观众的联系,反传统、反文学、反本质方面,布鲁克跟"质朴戏剧"一脉相承。他的名言是:"在全世界,要想挽救戏剧,几乎戏剧的一切东西都仍然有待清除。这个过程才刚刚开始,而且也许永远不会结束。戏剧需要永恒的革命。"①

布鲁克导演的《摩诃婆罗多》剧照(1986 年在巴黎北方滑稽剧院上演)

布鲁克的独特性主要表现在对戏剧空间的处理上。他说:"我可以选取任何一个空间,称它为空荡的舞台。一个人在别人的注视之下走过这个空间,这就足以构成一幕戏剧了。"②他反对把戏剧限制在传统的剧场建筑里,主张每次演出都要对观演空间做出新的审美界定。他曾经把一个体育馆或一片古代墓地作为表演场所。他认为,当演员和观众面对这样一些"空的空间"时,才会产生无穷的想象和创造激情。戏剧的魅力就在于,这个无形的空间在观演过程中逐渐转化为一个充满生命和灵性的审美空间。创造新的审美空间,事先需要反复排练,然后才能当众表演,还需要观众的积极参与,有无剧本倒是无所谓的。因而,布鲁克提出了一个著名观点:

① 〔英〕彼得·布鲁克:《空的空间》(邢历等译)第 105 页,中国戏剧出版社,1988 年。
② 同上书,第 3 页。

"戏剧就是 Rra(按:即"重复""表演"和"参与"三个字的法文字头)"①。

戏剧回归自身的道路和方式是多种多样的。回归应该是在现有的基础上构建新的主体性。它需要扬长避短,而不是推倒重来,更不是回到过去的低级状态。回归不是拆掉大楼盖茅草房,而是要把大楼修茸一新,使它更加适合现代人居住。我们之所以重点给大家介绍"质朴戏剧"理论和"空的空间"思想,就是因为它们都是在 20 世纪下半叶,针对影视艺术的巨大压力提出来的。就像 20 世纪上半叶,电影为了争取生存空间,急于跟戏剧划清界限而进行的理论思考爱走极端一样,格洛托夫斯和布鲁克对戏剧性质、特长、短处的认识,也充满了偏颇,给人以矫枉过正的感觉。正因为有这些偏颇,后人才有了进一步思考的空间。而他们在实践中的失误和遭遇的问题,也为人类戏剧的健康发展揭示出广阔的前景。

思考题:

1. 为什么说戏剧不会死亡?

2. 为什么说电视剧在艺术品性上更接近于戏剧?

3. 电影对戏剧有哪些促进作用?

参考书:

1. 邵牧君等编译:《电影理论文选》,中国电影出版社,1990 年。

2. 童道明编选:《梅耶荷德论集》,华东师范大学出版社,1994 年。

3. 〔波兰〕耶日·格洛托夫斯基:《迈向质朴戏剧》(魏时译),中国戏剧出版社,1984 年。

4. 〔英〕彼得·布鲁克:《空的空间》(邢历等译),中国戏剧出版社,1988 年。

① 〔英〕彼得·布鲁克:《空的空间》(邢历等译)第 152 页,中国戏剧出版社,1988 年。

第十五讲

戏剧与教育

第一节　戏剧教育与人的全面发展

一、戏剧与人文

　　前边各讲我们基本是把戏剧作为一种独立的艺术门类来讨论的,这里将跟大家谈谈戏剧与现代教育的关系,谈谈校园戏剧,这些问题可能离我们学校的生活更近一些。

　　自古以来,戏剧和教育就有着千丝万缕的联系。作为一种大众文化现象,戏剧的教育功能是人所共知的。而我们这里所说的教育,指的是狭义的学校教育,它跟戏剧又有什么关系呢? 大约有三种:一是专业戏剧教育,以培养从事戏剧编、导、演、舞美工作的应用型人才为主,如中央戏剧学院、上海戏剧学院、中国戏曲学院等;二是作为素质教育的一部分,开设与戏剧有关的选修课,如南京大学的一系列戏剧公选课;三是校园戏剧活动,如历史上曾经声名显赫的南开新剧团、复旦剧社,近年来崛起的浙江大学黑白剧社、北京理工大学太阳剧社等。这里我们要讨论的是后两种情况。先说戏剧与素质教育问题。

　　中国上古时代的学校教育有六门课:礼、乐、射、御、书、数,合称“六艺”。我们在前几讲说过,中国古代的“乐”包含着诗、歌、舞三项内容,是一种歌舞剧型的表演艺术。这就是中国最早的戏剧教育。后来在长期的封建社会中,戏曲沦为“小道”,被鄙弃不齿,戏剧艺术与教育脱节,二者重新接轨则是现代的事了。古希腊的公民教育,主要包括语法、修辞、逻辑、算术、几何、天文、音乐七门有助于提高公民文化素质的“自由人的艺术”(liberal arts,中文通译作“文科”)和一些实用学科如物理、医学之类。文科的内容很庞杂,并不像我们今天理解的那么单纯。古希腊人把它作为“全面教育”

（enkyklia paedeia，英文"百科全书"——Encyclopaedia 一词即出于此）的基础，后来罗马演说家西塞罗从拉丁文中为其找到了一个同义词 humanitas，即我们今天常说的"人文学科"（英文 humanities）。戏剧在古希腊属于语言艺术，作为教学内容多分布在语法、修辞等学科里，亚里士多德《修辞学》的许多例证即取自戏剧作品，而其《诗学》也是以语言动作为核心展开论述的。

欧洲中世纪的教育几乎全被教会所垄断，内容以神学研究、道德训诫和内心修养为主，戏剧是被排除在教育之外的。文艺复兴重提古希腊的"人文"教育理念，强调人的全面发展，于是文学、艺术（建筑、音乐、表演等）、体育、历史、哲学与法学、医学等应用学科一起，成为各类学校的教学内容。这是一种通才教育，并不分科分专业。在学校里，学生可以不受限制地研究任何问题，读希腊罗马的古典戏剧，写作并上演他们自己的仿制品。文艺复兴戏剧的诞生，与这种人文教育体制有很大关系。布罗凯特认为，英国伊丽莎白时期的戏剧，就是在这种"学校剧"和民间戏剧的基础上发展起来的。"模仿古典剧的剧本虽然经常在各大学写成并排演，却也可轻易移到公共舞台上演。"①当人们重新把戏剧与教育联系起来的时候，那种视"戏子"为"流氓无赖"、以戏剧为单纯娱乐的观念才发生了根本转变。

恩格斯谈到文艺复兴时说："这是一次人类从来没有经历过的最伟大的、进步的变革，是一个需要巨人而且产生了巨人——在思维能力、热情和性格方面，在多才多艺和学识渊博方面的巨人的时代。""那时的英雄们还没有成为分工的奴隶，分工所具有的限制人的、使人片面化的影响，在他们的后继者那里我们是常常看到的。"②布克哈特也曾在《意大利文艺复兴时期的文化》中描写过这种"完美的个人"：一个地方长官、大臣或外交家，可能同时是博物学家或地理学家，还是古希腊戏剧的翻译家，经常参加演戏或指导排演。③

① 〔美〕布罗凯特：《世界戏剧艺术欣赏——世界戏剧史》（胡耀恒译）第 134 页，中国戏剧出版社，1987 年。

② 〔德〕恩格斯：《自然辩证法》，《马克思恩格斯选集》第 3 卷第 445、446 页，人民出版社，1972 年。

③ 〔瑞士〕雅各布·布克哈特：《意大利文艺复兴时期的文化》（何新译）第 132 页，商务印书馆，1979 年。

然而,19 世纪以来,科学分化,知识膨胀,社会生活科层化,使人的统一性遭到严重破坏,甚至像马尔库塞说的那样,变成了"单面人""机械人"。这是世界性的问题。在高等教育领域里的表现,就是学科专业划分越来越细,而且壁垒森严,学生在成为专门人才的道路上,失掉的东西实在是太多了。特别是人文素质(对人的关怀和理解、对完美个性的追求、集体意识、想象和审美能力)的失落,已经成为工业文明时代人的一种严重缺陷。

从 19 世纪初浪漫主义运动开始,人的片面发展就不断遭到各种质疑和批判。为了解决这个问题,欧美的一些著名大学纷纷把人文教育和各种文艺活动纳入教学体系,作为必要的补救办法。英国牛津大学的人文课程(liberal humanities)即以古希腊和古罗马的人文学科为教学研究对象,美国哈佛大学也为学生开设了大量人文和艺术类课程,并且规定学生必须修满一定学分才能获得学位。除了专科学院(college)以外,美国大学在本科阶段注重的是通才教育,并不强调专门化,往往是学了好几年后才能确定专业,这就为学生的全面发展和自我设计提供了较大选择空间。中国话剧艺术的奠基人之一——洪深留美时,就是先在俄亥俄州立大学攻读烧瓷专业,因热衷于戏剧,未及毕业便转到哈佛大学,师从贝克教授学戏剧,与诺贝尔文学奖获得者尤金·奥尼尔同班,最后拿的是戏剧学硕士学位。据介绍,在美国三千余所大学中,多半设有戏剧系。在戏剧系听课学习的学生当中,只有很少一部分是本专业的,绝大多数为其他专业的选修生。[①] 他们选修戏剧课程,并非出于狭窄的专业或职业需要,而是为了提高自身文化素养。也许这是一个更加远大而持久的目标。

洪堡创立的德国柏林大学也以全面的人文素质教育而著称于世。洪堡认为,大学与职业培训学校或专科学院不同,它应该是一个超功利的、不带任何具体目的的一般教育机构。它向社会提供的不是有实际知识的专门人才,而是具有优秀品质和完满个性的人。蔡元培主政北京大学时的办学思想,即深受柏林大学教育理念的影响。但是,大学教育的专业化、职业化、技术化仍然是近 200 年的普遍现象,就连最具个性和文化魅力的文学艺术教

① 孙惠柱:《戏剧在教育中的地位与作用》,《戏剧艺术》2002 年第 1 期。

育,也变成了纯粹的职业培训。针对这种现象,美国著名教育家杜威在1944年写道:

> 有一个时期,技术教育在许多情况之下阻止了人们明智地去熟悉与利用过去伟大的人文主义的产物。这时候我们发觉,"古典作品"的阅读和研究被孤立起来了,并把它置于与其他一切东西尖锐对立的地位。在一个民主的社会里,保证文学院(自由文艺学院)发挥其应有的功能的问题就是留心使现在社会所必需的技术科目具有一个人文的方向。①

虽然杜威讨论的是文学院的性质和地位问题,但他指出了人文教育和科技教育的上下位关系,是非常深刻的。

现代社会使人变得越来越复杂,也使人与人的交流变得越来越重要。人们在工作和生活中遇到的很多问题,都不是单纯用专业知识就能解决的。当代社会需要全面发展的人。所以,在近些年的世界教育改革浪潮中,加强人文素质教育,促进学生全面发展,提高创新能力和社会适应性,就成为一种大趋势。审美能力的培养则是其中的一项重要内容。学校的美育对于培养全面发展的人才具有重要作用,应该切实加强。各级各类学校都应开设音乐、舞蹈、戏剧、美术等艺术类课程,教会学生欣赏艺术,并掌握一定的技巧。1999年6月《中共中央国务院关于深化教育改革全面推进素质教育的决定》里,明确将美育列入国家教育方针。但在实践当中,人们对美育的理解还是民国以来就形成的音乐加美术的结构,这显然是很片面的。1994年,美国国会通过了《2000年目标:美国教育法案》(*Goals 2000: Educate America Act*),艺术教育第一次被写进联邦法律。"这个法律宣称,对于教育来说,艺术作为核心课程与英语、数学、历史、公民和政府、地理、科学、外语同样重要。"②该法案规定,舞蹈、音乐、戏剧、美术是全美中小学生的必修课程。美国为什么要做出这种法律规定? 随后公布的美国《国家艺术教育标准》道出了它的缘由:"我们有一千个理由相信,艺术是人类之旅不可分割的一部分,它带领我们走向人文的圆满。我们承认它的价值,是因为我们依

① 〔美〕约翰·杜威:《人的问题》(傅统先、邱椿译)第68页,上海人民出版社,1965年。
② *National Standards for Art Education*, Music Educators National Conference, 1994, p.11.

此而行。我们相信艺术知识和艺术实践是子女们思维和精神健康成长的基础。在包括我们自己在内的任何文明中,艺术都跟'教育'分不开。经过长期实践,我们认识到:一个人如果缺乏基本的艺术素养和技能,就不能说真正受过教育。"①

二、时代呼唤戏剧教育

当代中国只有少量大学开设了戏剧教育课程,而且以文学欣赏为主,侧重理论分析,很少实践活动。中学以前只是高中语文有一个单元选了几个剧本的片断,根本不讲舞台艺术。因而,当代青年疏远剧场、不会看戏就是理所当然的了。诚然,这跟应试教育的挤兑,以及缺少师资有很大关系,但也不能排除人们认识上存在的问题。其实,在所有的艺术门类里,戏剧是离人最近的艺术,戏剧教育是最便捷、最适当的人文素质教育。最近几年,随着素质教育的倡导,大中学校里的戏剧课程和戏剧活动才逐渐多了起来。

戏剧教育的目的是立人。大学的目的不是通过专业知识的传授把人弄成"有用的机器",而是造就懂得真善美、高素质、全面发展的人。把戏剧作为素质教育的一项基本内容,其目标与专业教育是大不相同的。专业教育重在培养学生从事戏剧工作的技能,是为了立业,而素质教育的目的是立人,即通过学习戏剧理论知识和参加戏剧实践活动,提高学生对自己、对他人、对历史和现实的认识,使之掌握社会交往所必需的方法与分寸,以便更好地适应社会需要。

戏剧教育的内容是非常丰富的,举凡剧本写作、形体训练、表演技巧、舞美设计与制作、导演方法、组织管理、策划演出、戏剧理论和戏剧史等等,都可纳入教学。戏剧教育能给学生带来哪些益处呢?

第一是学会戏剧欣赏。任何艺术都有其特有的审美方式,看国画你得懂得笔墨情趣,看油画你得懂得色彩和构图,听音乐你得感受到它的旋律和展开方式,看芭蕾你得了解腿和手的几种基本姿势,否则你便很难领略艺术之美。戏剧也是同样,它的表现手段、形态结构、创作方法和表、导演艺术等

① *National Standards for Art Education*, Music Educators National Conference, 1994, p. 5.

等都有一定的规律性,掌握了这些规律,就为我们欣赏戏剧打开了一扇大门。学会看戏,这是戏剧教育最起码的效用。

第二是学会表现自我。生活就像一场大戏,从古演到今,永不谢幕,每个人都在其中扮演着不同的角色,在各种场合表现着自己。为人要真诚,切忌虚伪,但这绝不是说在社会生活中不需要掌握一定的"演技"。试想一个女教师,在学生面前、在同事面前、在丈夫面前、在儿女面前、在父母亲面前,言行举止能一样吗?假如一个领导干部,跟家人说话跟在下属面前一样,效果又会如何呢?所谓言行得体,其实也就是说言行要符合一个人的身份,而身份正是一个人所扮演的社会角色的代名词。

善表现者,容易被人接受;不善表现者,难以得到认可。我们在生活中经常可以看到一些言行过分的表演,给人的印象不是矫情就是虚伪,而该说时不说,应做的不做,表现不到位,又不免让人感到懦弱无能或城府太深。有时候,只因为说话的语气腔调不太合适或举止失当,就会使全部努力付之东流。很多大学生在找工作时,都曾遭遇过这种尴尬。

戏剧人类学告诉我们,人对演技的学习,从孩童时代就开始了。大人总是教导孩子讲礼貌,礼貌是什么?在一定意义上不也是一套自我表现的演技吗?为了适应处境的变化,人需要不断更新"演技",提高自我表现能力。而戏剧综合了语言和形体动作,是人和环境的结合,戏剧教育可以提高学生对周围环境的知解力,学会用适当的言行表现自己。对于一个人的成长来说,这是非常重要的。只有戏剧教育才能达到这种综合效果。

第三是了解人类过去和现在的经验,学会以平等的、对话的精神对待人,学会真诚地理解人和尊重人。戏剧史就是一部人类的历史,其中积淀着人类的各种生命体验。戏剧教育既是社会、历史教育,也是道德情感教育,理解人和表现人是其永恒主题。无论分析剧作还是学习表演,都离不开对各种人物的认识,戏剧教育可以使学生以更加宽容的心态看待世界,应对人生。这也是其他教育方式所无法替代的。

现代社会是多元社会,现代人也是极其复杂的。如果通过戏剧教育,使学生对各种人的品行和心理多一些理解,在进入社会之前有所准备,无疑会使人与人的交往变得更容易一些。时代需要正规的戏剧教育。

第二节　校园戏剧与现代中国

一、历史回顾

　　校园戏剧是一种世界性现象。它是在世界各国走向现代化进程中,伴随国民教育体系的建立和完善而发展起来的,也从一个侧面反映着国家现代化的水平。没有现代教育就没有校园戏剧。现代教育发达的国家,校园戏剧通常也很活跃。欧美和日本的许多大中学校都建有专门的小剧场,供学生演戏之用,戏剧是整个校园文化的重要组成部分,对学生的全面发展大有裨益。

　　中国的校园戏剧,同样也是在现代化进程中产生的。早期称作"学生演剧"或"学生剧""学校剧"。其源头可以上溯至清末上海圣约翰书院的学生演剧活动,然后逐渐扩展到一些中国人办的大中学校,如南洋公学等,并迅速蔓延到苏、杭、穗、港地区。剧团是校园戏剧的载体。中国本土第一个正式的学校剧团,是1914年成立的南开新剧团,所以中国校园戏剧的历史应从此算起。或问:为何不从春柳社1907年在日本公演《茶花女》选场算起呢? 答案是:春柳社的成员是留学生,它的活动地点在国外。回到上海以后,春柳社变成了职业剧团,其成员的身份也不再是学生,而是职业演员了。我们所说的校园戏剧,是基于本土校园的戏剧。所以,春柳社不能算作中国的第一个学校剧团。

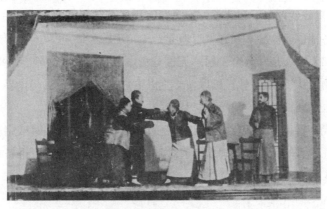

1918年南开新剧团演出《新村正》剧照

中国的学校剧团,大约有两种形式:一是学生自发组织的戏剧社团,以兴趣为纽带,一切事务都由学生自己负责。其成员多以一校学生为主,也有跨校组织的。二是学生组织,但受校方领导,并得到校方的经济支持和专业辅导。一般来说,前者比较松散自由,容易组织,也容易解散,寿命短暂。在"五四"时期的爱美剧运动中诞生的学生剧团,多属这种性质。后者则组织比较严密,基础牢固,成员多数经过选拔,只要学校存在,剧团就不会轻易解散。剧团是学校传统的一部分,也是很重要的教育资源,如南开新剧团、复旦剧社等。

从历史上看,中国校园戏剧大体经过了三个历史发展时期。

第一个时期是从南开新剧团成立到抗日战争全面爆发的二十多年,这是校园戏剧发展的第一个黄金时代。时代的一次次激变,为它提供了广阔的用武之地,各大中学校学生纷纷组织剧团,不仅在校内演,有时还到校外,在市民社会中演出,发动群众,锻炼自己。从中涌现出一批优秀的政治和戏剧人才,如周恩来、曹禺、李健吾、舒绣文、赵丹、马彦祥、朱端钧、凤子等。而比较正规的职业话剧直到1934年初才见公演,这时还无法与学生演剧相抗衡。所以,校园戏剧理所当然就成了各种新兴社会思潮的重要载体。从个性解放、工农革命到团结御侮,都在校园戏剧的创作和演出活动中烙下了深深的印痕。这时的校园戏剧是开放的、自由的,但主体性质却模糊不清。从公演剧目来看,多数是报刊上发表过的剧本或改编的外国剧本,很少自己创作,因而内容离校园生活较远。南开新剧团早期剧目,如《一元钱》《一念差》《新村正》等,虽多为师生自编,但内容却跟学生没有什么关系。这时候的校园戏剧就像一面单向透明的镜子:学生可以透过它看到社会,社会却无法透过它看到学校生活。

第二个时期是从抗战全面爆发到20世纪80年代末,约五十年。这时戏剧的主流形态是职业戏剧与专业戏剧,业余性的校园戏剧基本是前者的回响或附庸,所演剧目多为职业剧团或专业剧团上演过的作品。抗战胜利不久,内战爆发。一方面是经济崩溃,社会动荡,职业剧团陆续解散;另一方面是人民民主运动空前高涨,学生演剧出现了一个短暂的高潮,创作和演出了一大批政治性的活报剧。1949年以后,戏剧活动(剧团和剧目)受到严格监控,校园戏剧重归沉寂,直到80年代中期。1985年在上海第五届大学生文艺汇演上,上海师范大学推出的小戏集锦《魔方》向人们传递出一个重要

的信号,就是大学生们正在设法表达自己对社会和人生的思考。也许这种思考还不是很清晰,甚至是没有结果的,但它预示着校园戏剧主体意识的觉醒,校园戏剧将迈入一个新时期。然而,随之而来的一系列政治事件,却使校园戏剧的复兴又流产了。

第三个时期大约从 20 世纪 90 年代中后期开始,校园戏剧在沉寂多年之后进入又一个蓬勃发展时期。突出标志是出现了数量众多的大学剧团,上演了大量中外剧目,其中学生原创、反映学校生活和自我意识的作品占了相当大的比重。北京、上海、南京、杭州、武汉以及全国性的几次大学生戏剧展演,起到了推波助澜的作用。而这一切都是以社会民主化程度的提高、大学独立精神的重建和公共空间的扩展为前提的。

1949 年以后,受应试教育的挤压,中学戏剧活动的机会极其有限,近几年虽略有松动,但成效并不显著。

二、校园戏剧与"人的现代化"

校园戏剧在中国是以一种崭新的姿态登上历史舞台的,从一开始就跟旧戏的票友会社,以及职业性的"文明新戏"划清了界限。它是中国现代教育的一部分,艺术形式只有一种,即承载着现代生活和现代意识的话剧。现代性、教育性、业余性是它的基本品格。

校园戏剧在中国"人的现代化"进程中起着重要作用。这可以从两方面来看:一是校园戏剧从发轫到现在一直是新思想、新文化的重要载体和传播手段,在思想启蒙和社会进步中扮演着重要角色,在青年中影响极大。许多人曾经谈到过他们是如何在学生演剧的启发和影响下,走出家庭,投身于中国革命事业的。二是它为学生的全面发展创造了条件,从而造就了大批话剧艺术家和高素质复合型人才。曹禺和周恩来就是杰出代表。

周恩来是现代中国最具个人魅力的政治家之一。他那儒雅从容的风度、得体的言行举止、卓越的组织协调能力,都与他青少年时代所受的戏剧教育有关。

周恩来是南开学校的毕业生。上学期间,他曾经担任过南开新剧团布景部的副部长,并多次粉墨登场,扮演女角。当时还没有男女合演,所有的女角都由男生装扮。1919 年中学毕业后,周恩来即转入新设立的南开学校大学部学习。不久,便受校长张伯苓资助,赴法国勤工俭学,从此开始演出

2010 年南京大学文学院学生剧社演出《海鸥》剧照

他的人生大戏。周恩来是中共旅欧支部的创始人之一,回国后,曾长期担任党和国家领导人,为中国革命和建设做出了不可磨灭的贡献,也给现代中国留下了一笔重要的政治文化遗产。

周恩来很爱南开。但是,要想弄清楚南开学校对周恩来的影响,特别是南开话剧活动对他后来革命实践的影响,的确是一件非常困难的事情。然而,这种影响又确实是存在的。譬如说,周恩来是党和国家领导人里最爱看话剧的一个,有些戏看了不止一两遍,许多台词都能背出来,而且真懂话剧,有些看法还相当深刻精辟。他是许多话剧艺术家的良师益友,对其南开校友也是南开话剧重要代表的曹禺,更是关怀备至。这些都说明,南开期间的话剧活动确实对周恩来有一定影响。如果我们不去过分纠缠细节,而是从整体上考虑这个问题,也许就能为之勾画出比较清晰的轮廓,并得出一些更有价值的结论。

首先,南开演剧使周恩来认识到话剧在中国现代化进程中的启蒙作用。南开学校的创办者严修和张伯苓曾多次说到他们办学的目的:不为名,不为利,而是为中国现代化培养人才。南开新剧团也是为这个总的办学目标服务的。张伯苓一贯认为,戏剧舞台和社会舞台是相通的,学生演戏可以练习演讲,学习做人,为进入社会做准备。1944 年,张伯苓在对重庆南开中学怒潮剧社的一次演讲中,引当年南开新剧团的"中坚分子"周恩来(当时的公开身份是国民政府军委会政治部副部长)、时趾周(当时是国民党中执委)、

张彭春（当时任国民政府驻美外交官）、曹禺等为例，说明"从戏剧里面可以得做人的经验。会演戏的人，将来在社会上必能做事。戏剧中有小丑、小生、老生等等，如果在戏剧中能扮什么象什么，将来在社会上也必能应付各种环境。我不反对这种组织，因为在社会上做事正如演戏一般"①。张伯苓是从教育本身论述校园戏剧的，而周恩来的眼光则要比他远大得多。周恩来在1916年发表的《吾校新剧观》一文中，即把南开新剧团的宗旨提高到"开民智，进民德"的高度，从而划清了与流于恶俗的"文明新戏"的畛域。这种启蒙主义话剧观贯穿了周恩来的一生。这从他对一些剧目的评价上可以看出来。抗战后期，《北京人》和《风雪夜归人》在重庆上演时，曾被某些人指责为内容消极、脱离现实、与抗战无关。周恩来看过戏后，认为这两个戏或探讨人生价值，或主张个性解放，给抗战文艺带来了新的思想品质——反封建，故应予以肯定。于是组织评论，支持演出，澄清思想，取得了很好的社会效果。

其次，南开演剧使周恩来对戏剧艺术规律有较深理解。在1961年的新侨会议上，周恩来说："任何艺术不掌握规律，不进行基本训练，不掌握技术，是不行的。"戏剧创作要让观众满意，不能领导说了算，各剧种都有长处和局限，不可一概而论。演员既要熟悉生活，又要多才多艺，才能演啥像啥。"演话剧要目中无人，心中有人"，"客观逼真，主观认真"。② 这些切中肯綮的话，没有演过戏的人是很难讲出来的。正因为他演过戏，所以更能理解创作的艰辛，从不扣帽子打棍子，随便上纲上线。即使谈问题和缺陷，也是从艺术规律出发，实事求是，令人信服。他说夏衍的戏"太冷"，说吴祖光《风雪夜归人》的结尾不符合人物性格，说曹禺1949年以后思想进步、创作退步等等，都点到了要害处。当然，在当时的历史情境中，周恩来还不可能认识到曹禺1949年以后的思想变化不是进步，而是大大退步了。就连曹禺本人，至死也没有看透这个问题，所以他只能带着无限的痛苦和遗憾，离开人世。这是一代人的悲剧。

① 张伯苓：《演剧与作人》，原载重庆南开中学《怒潮季刊》创刊号，1944年10月，转引自夏家善、崔国良、李丽中编《南开话剧运动史料（1909—1922）》第26页，南开大学出版社，1984年。

② 周恩来：《在文艺工作座谈会和故事片创作会议上的讲话》（1961），文化部文学艺术研究院编《周恩来论文艺》第102、103页，人民文学出版社，1979年。

再次,通过戏剧认识人的复杂性,也是周恩来南开演剧的重要收获。周恩来在谈文艺创作时,经常用一些戏剧人物说明人的复杂性,同时要求戏剧表现人的复杂性,防止公式化、概念化。周恩来在 1962 年的紫光阁会议上讲话说:"有人提'高标准'的英雄人物,怎么会有那样的英雄人物?性格是各人不同的,如果人人都说一样的话,还有什么听头?""剧本要写对立面,任何人都有局限性,都不那么完全。没有绝对正确的人。不要不敢去揭

1961 年周恩来观看《打渔杀家》后与周信芳握手致意

露,否则就没有戏可演。"①革命者也有个性,也犯错误,也有七情六欲。抗战胜利后王若飞出狱,却不幸牺牲在飞往延安的路上,消息传到延安,传到重庆,"全党大哭"。但在国民党面前是不能哭的。"问题是要看在什么时间,什么场合,什么对象。""《关汉卿》中写了关汉卿希望与朱廉秀'生不同床死同穴',为什么现在就不能这样写?可能有新的教条!视死如归了,还谈恋爱吗?"周恩来给大家讲了一个发生在大革命时期的真实的恋爱故事:一对革命情侣(周文雍和陈铁军),因参加广州起义而不能结合,最后被捕。在临刑前男方摘下自己的围巾,围到女方的脖子上,亲了她一下,然后携手赴死,慷慨就义。周恩来说:"把这个场面写成一场戏是很动人的。""我当时在上海听到这消息,很感动,就想把它写成一个剧本,但一直没有写成。"②直到"文革"结束,这个剧本才由别人写成,就是电影《刑场上的婚礼》。

最后,一台戏是一个整体,需要各方面通力合作才能完成。周恩来在南开新剧团既要负责布景,又要扮演角色,这对他的协调组织能力无疑是个很

① 周恩来:《对在京的话剧、歌剧、儿童剧作家的讲话》(1962),文化部文学艺术研究院编《周恩来论文艺》第 115、116 页,人民文学出版社,1979 年。
② 同上书,第 117 页。

好的锻炼。

在周恩来的革命生涯中，有过两个领导文艺工作的时期：一是在抗战时期的大后方，任中共南方局书记，兼管国统区文化工作；二是在20世纪60年代初，主持文艺政策调整，纠正了某些"左倾"错误。抗战后期话剧"黄金时代"的出现，和60年代初话剧的复苏，跟周恩来的正确领导是分不开的。校园戏剧对周恩来的思想、人格有深刻影响，而且通过周恩来影响到整个中国话剧的发展。它在中国现代化进程中的作用由此可见一斑。

第三节　在中外比较中看戏剧教育

一、以美国的戏剧教育标准为例

当代中美两国的教育理念和教育制度大不相同，戏剧与教育结合的方式也有很大差异。总体上来看，美国大中小学的戏剧教育和校园戏剧都很发达，中国则只有大学校园戏剧，而且是在近几年才呈现出较好的发展态势。

美国发布《国家艺术教育标准》是该国教育史上的重要事件。它的法律依据即前边提到的《2000年目标：美国教育法案》。针对美国自由主义教育中放任自流的弊病，该法案的第二部分特别强调须制定相应的教育标准（相当于中国的"课程标准"，即"课标"），以保证教学质量。为此专门设立了一个"国家教育标准发展委员会"负责与有关机构合作，制定这些标准。该法案要求，制定时必须经过开放的、广泛的选择程序，确保其反映了最优秀的教学成果和具有国际竞争力。法案还规定，教育标准的制定和执行都应具有可选择性，不能一刀切，不得强制推行。

美国《国家艺术教育标准》由国家艺术教育联席会议主持制定，含舞蹈、音乐、戏剧、美术（视觉艺术）四个部分，每部分都有初、中、高三档，每档四级，各档各级都规定了具体的教学内容和应知应会的详细标准，但并不要求采用统一的教科书和教学方法。这个标准的特点是：1. 教学内容极其丰富，包括了从古到今、各种文化背景的艺术现象，因而也对教师的知识和能力提出了更高的要求；2. 充分注意到各艺术门类的内在联系，四个部分构成一个有机整体，戏剧因具有综合性而被置于重要地位；3. 目标明确，注重能

力,循序渐进,可操作性强;4.通用性强,"面向全体学生"。该标准的制定者认为,"艺术教育有助于提高学生的多种能力,以便领会和解读这个充满了意象和符号的世界"①。在这项法律的推动下,目前美国的大中小学一般都开设有戏剧课程,戏剧知识已经被纳入新一代合格公民必须具备的基本素质,而大学戏剧系的毕业生多数也都去当中小学戏剧教师了。

美国的戏剧教育特别注重培养学生的实际操作能力,专业教育或素质教育都是如此。我们不妨看看该标准的有关规定。其中,最低一级对学生的要求是:学会想象并准确地描述各种人物、人物关系及其生活环境;能用不同的形体动作和音高、语调、节拍摹拟各种人物;根据个人经验、想象、见闻等设想有一伙人聚集在一起,并将其排成课堂剧。第十二级即最高级的教学内容有两项:一是分析评论各种正规或不正规的戏剧、影视、电子作品;二是分析各种戏剧、影视、电子作品的人物,理解作品的内容。本级应知应会的标准分作熟练和高级两个档次。

熟练级要求学生起码达到:1.结合个人、国家、国际的现实问题,从不同角度分析各种作品和演出的社会意义;2.通过剖析戏剧文本和戏剧现象,比较艺术家主观意图与自己审美感觉的异同,确立个人批评标准;3.结合作品内容,分析和评论表演,并提出建设性的意见;4.建设性地评估在正规或非正规创作中,艺术家及其合作者的共同追求和艺术选择;5.比较相似的主题在不同历史文化背景的创作中是如何处理的,探讨戏剧艺术如何表现人类的共同理念;6.比较和判别不同时代与文化背景中的生活、创作,以及戏剧表演艺术的影响;7.判别美国戏剧和音乐剧的历史文化渊源;8.分析文化经验对戏剧创作的影响。高级要求学生能够:1.从非传统的戏剧表演中发现其人性意义;2.分析比较对同一戏剧文本和演出的不同评论;3.用适当的美学概念评论戏剧作品,如古希腊戏剧的精神气质,古典主义戏剧中时间和地点的统一,莎剧的浪漫形态,以及印度、日本歌舞伎等;4.评估其他戏剧评论,解释哪些更契合作家创作个性的发展;5.分析未获充分表现的戏剧、电影作品所具有的社会和审美冲击力;6.分析不同历史文化时期的价值观念、伦理道德、创作自由与艺术取向的联系。②

① *National Standards for Art Education*, Music Educators National Conference, 1994, p. 7.
② Ibid., p. 67.

这些要求到底落实到什么程度、效果如何、遇到过哪些问题,目前我们还不清楚。但有一点是显而易见的,就是它反映了美国对素质教育的高度重视。无论对中国的教育改革,还是对中国的戏剧教育,美国的做法都有一定启发意义。所以,我们把它引在这里,供大家参考比较。

二、中国校园戏剧的现状、问题与前景

目前,中国大学的校园戏剧正处于一个比较活跃的历史新时期。校园戏剧的发展不仅体现在范围扩大和数量增加上,而且内在品质也发生了根本变化。

第一,当代校园戏剧确立了以学生为主体的戏剧观念,大大激发了学生参与戏剧活动的积极性。过去的校园戏剧多是为了配合学校工作或社会运动,现在则成为一项经常性、群众性的活动,认识社会、表现自我、锻炼能力、自娱自乐,成为当下校园戏剧的宗旨。必要的管理仍然存在,但校园戏剧的自主性大大增强了。从组建剧团、选择剧目到排戏演戏,在不影响正常教学秩序的情况下,基本都由学生根据爱好和能力而定。校园戏剧的活跃与否,在一定程度上反映着一个学校的精神面貌如何。复旦大学燕园剧社起初是由中文系的几个学生自发组织的,后来逐步发展为全校性的学生剧团,近年来编演了大量表现校园生活的短剧,不但本校学生观众非常喜爱,而且声名远播,影响到周边地区。由它的几个主创人员发起成立的"夜行舞台"戏剧工作室,演出活动和主要观众都在校外。有评论说,中国话剧的活力和未来在校园,这是有一定道理的。在主流戏剧离观众越来越远的时候,校园戏剧却异军突起,不但培养了大批话剧观众,而且造就了一些有很高文化素养的艺术骨干,让人们看到了未来话剧的希望。北京理工大学太阳剧社、浙江大学黑白剧社,成员多为各方面都很优秀的理工科学生。他们在校园戏剧活动中重新发现了自己,甚至有的人最终选择戏剧艺术作为自己的终生事业。南京大学的校园戏剧,参与者包括各级各类学生,不仅演出多,而且剧目水平高,影响及于周边社区和南京市。这些情况都说明,当代校园戏剧正在以全新的方式打开学生的精神视野,打通他们与社会生活的联系。校园戏剧最大的优势,也许正在于它的自主性、业余性和非功利性。

校园戏剧的主体性,集中表现在公演剧目上。自编、自导、自演被称为校园戏剧的"三部曲";即使非原创剧目,也多经过一番改编,融入了演出者

南京大学艺术硕士剧团《蒋公的面子》(2014)剧照

的体验和思索。如北大剧社 2002 年公演的《天使来到巴比伦》《费加罗的婚礼》，同年太阳剧社的《擦屁股的》及《瞎子和瘸子》、北航飞天剧社的《红星美女·格瓦拉》、南京大学文学院剧社的《罗密欧或奥赛罗》等。从这些演出中可以看出当代中国大学生对生活的特有感受与充满青春活力的文化心态。这种主体性在原创剧目里更加引人注目。如北外剧社的《军训纪事》《156 宿舍》《成年礼·我们时代的民间传说》、黑白剧社的《妹妹》《擦肩之隙》、首都经贸大学的《大学生与少女》《夜灵》，特别是南京大学文学院的《〈人民公敌〉事件》《2011 年 9 月》《咖啡馆之一夜》《蒋公的面子》等等，都十分真实地反映了当代大学生的生活和情感世界。其中有对生命价值的思考、对人心的透视、对爱情的渴望、对理想的追求，也有精神成长中不可避免的苦闷和迷茫。编剧技巧的稚嫩、舞台呈现的简陋，都抹杀不了它们那感人的力量。有些剧目，如中国人民大学演出的《文明城市》，揭露和抨击了当代城市文明中的不文明现象，昭示着青年学子们对社会道德问题的关怀。戏剧活动在大学里毕竟是副业，受到时间、精力、场地、资金的严格限制，所以多数剧目在艺术上显得比较粗糙，这是必然的。但校园戏剧正是靠着这份质朴，以其出自真情的欢快与悲痛，打动了一茬又一茬学生。

第二，当代校园戏剧具有高度的开放性。写实与写意、具象与抽象、传统与现代，都能在学生观众中找到它的知音。一些先锋性、实验性的作品，

如《思凡·双下山》《恋爱的犀牛》《沃依采克》《一个死者对生者的访问》《绝对信号》等等，更是校园里经常搬演的剧目。而大量原创作品，虽然离成熟还很远，但是反映了一代青年学子们的思想勇气和艺术探索精神，因而别有意义。特别是在舞台呈现上，当代校园戏剧更是表现出一种极为可贵的创新意识。其中黑白剧社排演的《回归》《同行》《同桌的你》《妹妹》《泥巴人》等，最有代表性。为了适应校园特有的演出环境，如教室、会议室、礼堂等等，这些戏多采用开放式的舞台设计，注重暗示和象征，支点不多但简洁适用，表演具有想象力和创造性，强调观演交流与互动，营造出一种亲密的戏剧气氛，深深地吸引着观众。有些戏的演出效果甚至令一些业内人士叹服，这和它们在舞台呈现上的锐意创新是分不开的。因为现在读大学本科和研究生的这一代学生，是在"文革"以后改革开放的社会文化环境中成长起来的，是中国历史上最具开放精神和平等意识的一代人。"开放的心态和较高的文化素质决定了他们有别于社会观众的审美需求"①，他们需要具有开放性和平等交流的戏，传统的所谓"高台教化"是很难让他们接受的。

第三，当代校园戏剧具有很强的互动性。据黑白剧社指导教师介绍：有一次在一个卡拉OK厅里公演该社的保留剧目《泥巴人》，按照构思，演出场所与戏剧情境完全吻合，观众与演员近在咫尺，听得见演员的呼吸，看得见演员脸上的泪痕，仿佛剧情就发生在他们身边。于是他们被角色的命运和思考深深地打动，并把压抑不住的啜泣回馈给演员，进而使演员与环境完全融为一体，化身为人物。情绪在双向交流中不断升温，等演出结束后，不少女生哭肿了眼睛，深陷剧情当中而不愿离去。甚至还曾有过观众欲上场劝架，被旁边同学制止的情形。这种共享的开放空间，把观演双方置于同样的情境气氛当中，整个灵魂和全体感官都在发生交流，显示了小剧场特有的互动魅力。

校园戏剧的互动性，不仅发生在演出现场，而且发生在演出结束以后观众的反馈和交流当中。校园演戏是引人瞩目的文艺活动，几乎场场满座，而后必定还要展开议论或在网上讨论好长时间。校园戏剧与观众互动的深度和广度，都是大剧场专业演出所无法比拟的。一些好的建议和设想，还会被

① 桂迎：《校园戏剧与当代大学生》，《戏剧艺术》2002年第1期。

演出者吸取,以便进一步修改完善。不少剧目就是在这种互动的文化氛围中逐渐得以改进的。

第四,校园戏剧是一个不断走向完善的过程。这是由学校的生活秩序决定的。学生演剧与生俱来的业余性,使其不可能在时间、精力和资金上投入很大,无论剧本创作还是舞台艺术都不可避免地带有这样那样的缺憾,总体上是无法跟专业戏剧相比的。另外,学生总要毕业离校,学校剧社也就有个吐故纳新问题。一二年级课程较重,参加训练的时间有限,常常是到了大三的时候,剧社成员才能逐步找到感觉,形成比较默契的配合,把戏演好;而到了大四做毕业论文或毕业设计的时候,又会影响他们对戏剧的投入。因而,校园戏剧的人员总是处于新老交替的过程当中,时好时坏,很难保持均衡发展状态。没有完美,只有对完美的追求,能把一个戏做得相对完善就很不容易了。但也正是这种业余性和流动性,使校园戏剧永远保持着青春的活力和较大的发展空间。

当然,校园戏剧中存在的问题也是不容忽视的。首先,如何提高演出质量就是一个大问题。应该说,目前的多数演出还停留在较低层次上,指导教师的匮乏和舞台经验的不足,严重影响着校园戏剧所能达到的高度。太阳剧社、黑白剧社、南京大学文学院剧社等发展较好的团体,很大程度上是得益于指导教师的专业水准。其次是在各剧团的公演剧目中,原创作品所占比重大约不到一半,数量少而且质量有待提高。最后是在表现方法上有向专业大剧场靠拢的倾向。校园戏剧应克服这种倾向,适应各种演出环境,创造多样化的舞台呈现形式。

总之,尽管存在这样那样的问题,校园戏剧作为校园文化的一个重要组成部分,仍有着不可替代的作用。特别是在戏剧教育还很落后的中国,校园戏剧有意无意地起到了普及话剧、为未来培养观众的作用,同时也是学生认识社会、认识历史、增长才干的一个重要途径。它的许多特点,如自主性、业余性、非功利性,它的一些长处,如内容贴近观众、形式灵活多样、投资少、适应性强等等,都是专业话剧所不具备的。随着政治民主化和思想多元化时代的来临,教育将为人的全面发展提供更加广阔的天地,校园戏剧也将迎来更加美好的明天。

我们所讲的一切,都是在为迎接这个新时代做准备。

同学们,为了美好的明天,积极参与戏剧活动吧!

思考题：

1. 戏剧教育对人全面发展和素质提升有何意义？

2. 校园戏剧对你有哪些影响？

3. 当代校园戏剧在社会主义精神文明建设中有什么积极作用？

参考书：

1.〔美〕理查德·谢克纳、孙惠柱主编:《人类表演学系列:政治与戏》,文化艺术出版社,2011 年。

2. 张颖主编:《周恩来与文化名人》,江苏教育出版社,1998 年。

3. 田本相主编:《中国话剧艺术史》(1—9 卷),江苏凤凰教育出版社,2016 年。

4. 桂迎:《校园戏剧档案》,中国戏剧出版社,2000 年。

索 引

第一版后记

　　2002 年 4 月,"大学素质教育通识课系列教材"(现改名为"名家通识讲座书系")编委会的执行主编温儒敏教授到寒舍来做客。他知道我多年来在大学讲授戏剧历史与理论方面的课程,热情约我撰写这套教材中的《戏剧艺术十五讲》。我当即慨然应允,觉得整理讲义旧稿总比重新写起来要快一些,故表示当年 10 月可交稿。孰知一旦着手做起这件事来,问题不少,进展缓慢。过去授课的对象主要是中文系的本科生和研究生,如今要面对更大范围的读者,我必须尽最大努力解决两个难题:第一,既要有知识性、趣味性、普及性,又不能忽略学科前沿的一些重要问题,在讲述基本知识和基本理论问题时,必须把最新研究成果顺其自然地"糅"进去;第二,既要追求一种尽可能通俗化的表达方式,又要保持大学讲义的思维特征和语言风貌,不能写成坊间流行的那种科普读物。这样,在写作上就往往颇费斟酌,尝了不少踌躇不前之苦,交稿时间便不得不推迟了一年多。至于现在拿出来的这本教材,到底对这两个难题解决得如何,我自己心中也没底,希望同行专家和读者给我指正。

　　我所在的南京大学中文系,历来重视戏剧艺术的教学与研究。在这里,可以说已经形成了一个薪火相传、一脉相承的戏剧学的传统。这个戏剧学,包括中国本土文化的戏曲之学和受西方文化影响而形成的话剧之学两大部分。一些先辈学者与戏剧家,如吴梅、陈中凡、卢前、钱南扬、吴白匋、陈白尘、陈瘦竹等,分别在这两个方面的教学与研究上做出过卓越的贡献。我或者读过他们的书,或者听过他们的课,或者因工作和师生的关系而与之多有过从,在戏剧学这个领域里受他们的教诲之多是难以尽言的。

　　20 世纪 60 年代我做研究生时,陈中凡先生是我的导师。他老人家虽然研究的重点在传统上,但对西方戏剧理论和话剧亦有浓厚兴趣,而且还尝试过话剧剧本的写作,对现代戏剧运动更是十分关注。"文革"之后,戏剧

研究室恢复，陈白尘任主任，我做副主任。这位陈老是著名话剧作家，在戏剧历史与理论的研究上也颇多建树。他虽然研究的重点在话剧方面，但对中国戏曲之学亦颇为重视——他教导学生从戏曲中吸收营养，滋补话剧创作，自己也是这样做的。

在这样一个学术传统的影响下，我的戏剧教学与研究也力图走一条"融会中西"的路子。按照这条路子，我总是以"话剧—戏剧二元"结构的眼光来看中国现当代戏剧的生态状况，并用这样的眼光来组织我的戏剧教学。钱锺书先生说过："东海西海，心理攸同；南学北学，道术未裂。"我是非常服膺此言的。我总觉得，我们应该更多地去探寻人类在文化创造上的相通和共同之处，而过于强调其相别、相异之处，则往往是一种文化封闭心态的表现。也只有看清了那些相通、共同之处，研究其相别、相异之点才有积极意义。1905 年，王国维大声疾呼"当破中外之见"，正是出自他那种先进的、开放的文化心态。我接触中西戏剧史料，总是对那些相通、共同的东西更敏感，也更感兴趣。比如，当我知道中国古代的大型歌舞剧《武》，在表演时唱者与演者是分开的，首先想到的是古希腊戏剧的歌队与演员也是分开的，这是由"中"想到"西"。当我看到古希腊祭祀酒神狄奥尼索斯而产生了戏剧，立即会想到中国古代被苏东坡称为"皆戏之道"的"八蜡"之祭，这是由"西"想到"中"。至于像中国明代的汤显祖、英国伊丽莎白时代的莎士比亚与日本江户时代的近松门左卫门，这三位天才的剧作家，虽然时代相同或相近，但相隔万里，互不知晓，异地开花，色香各异，然而他们在以戏剧艺术探讨和表现人性上，其深刻性与丰富性是多么相通、相似啊！色香虽异，其光辉耀眼则同。这就更值得我们着重去考察人类文化的共同性、普遍性（universality）了。

因此，我认为学习和研究戏剧艺术，必须打破"中外之见"，超越一切文化上的"藩篱"，敢于面对古今中外全人类的戏剧文化现象提出问题、讨论问题。我们这一门课，主要不是为了培养编、导、演、舞美等方面的戏剧专门人才，也就是说，主要不是为了进行专业技能的训练，而是为了对各个专业的学生进行文化素质教育，让选修这门课的学生在学到较为丰富和系统的知识与理论的基础上，提高对人与社会、人与艺术的观察、分析能力，确立先进的文化价值观，养成真正的人文关怀的情结，从而使自己的人格更高尚、思维更活跃、个性更鲜明，直至在人格修养上吸纳某种

"艺术气质",成为情感丰富、懂得"美"的全面发展的当代新人。这样一来,我们这门课在讲述戏剧的一些基本问题时,不像国内已有的教材那样,讲话剧就只讲话剧,讲戏曲就只讲戏曲,且多有门户之见;我们是将两者统一、融会起来的。比如举例,可以从莎士比亚跳到汤显祖,也可以从京剧跳到西方话剧。尽管我们并不忽视戏剧的民族性特征,但更看重全人类戏剧文化中那些共同、相通的东西,尤其是其中那些经过历史的考验而显示出很高价值的东西。

本书十五讲,有十三讲是讲述戏剧艺术的基本理论与相关知识的,还有两讲分别介绍中国和世界戏剧的简史。这种结构法主要是受了日本戏剧学家河竹登志夫《戏剧概论》的启发而来的。准确把握历史、理论、现实这三个维度的"互动"关系,是讲课时必须加以注意的。有关中外历史的两讲,不一定在课堂上讲授,可以让学生自学,以史为鉴,加深对理论问题的理解。但教师在讲授理论问题时,应时时联系历史。有关基本理论的各讲,我们并不把话说"满",只是提出一个路子,给讲课者留下充分的"讲授空间",他可以结合实际和自己的体会,向学生讲授。为方便展开讨论,每讲之后均附有思考题和参考书目。

本书的第一至五讲与第十二、十三讲,是我根据自己 1980 年以来给本科生、研究生开课的讲义整理加工而成,第六至十一讲与第十四、十五讲,则是由马俊山教授执笔,最后由我改定的。马俊山是在现当代文学和戏剧的研究已有很好成绩之后来跟我读戏剧学博士的,2002 年以优异成绩毕业,获博士学位。我为了尽快向出版社交稿,经编委会同意,特邀他参与写作。他谦虚好学、认真负责,为使全书风格统一,下了不少功夫,我对此是很感激的。

董 健

2003 年 10 月 20 日

于南京大学现代文学中心

第三版后记

本书出版后，作者曾委托使用它作教材的厦门大学、河南大学等高校戏剧戏曲学和戏剧影视文学专业的同仁们进行过认真、仔细的审读，发现了不少行文表述上的错讹与脱漏。2006 年出第二版，作者据此做了一些必要的修订，但由于版面的限制，修改幅度不大。2008 年台湾出繁体版《戏剧艺术的十五堂课》，也曾做过少许修订和润色。

本版的修订主要在三方面：一是对文字做了一些调整，核对、落实了一些年份和数字，统一了全书的注释格式；二是扩充了电视剧和戏剧批评的内容；三是调换了全部插图。修订工作是在董健先生的指导下，由我具体负责的。由于本人才疏学浅，再加上时间有限，这个版本一定还存在这样那样的问题或错误，希望有关专家和读者继续给予批评指正。

马俊山

2012 年 2 月 1 日

于南京大学中国新文学研究中心

第四版后记

《戏剧艺术十五讲》初版于 2004 年。承蒙读者厚爱，多次再版重印，影响及于海内外。近年来不仅列入"十二五"国家级规划教材，更荣获首届全国优秀教材二等奖。

二十年间，虽几经修订勘误，但错讹脱漏之处仍时有发现。因此，借着印行第四版的机会，由我对全书的正文和引文重新做了统一的审核校对，改正或修订的文字达五百多处，历时一年有余。工作量之大，行进之艰难，都远超我的预想。有时，为了弄清某一概念或术语的原始出处，需要将首倡者的全集仔细翻检搜寻不止一两遍才能落实。其中，俄语原著引文和注释的审校工作，由南京大学文学院董晓教授代劳。有些小语种文献或间接引语，曾请汪正龙教授（南京大学文学院）、杨扬教授（上海戏剧学院）等专家学者帮助查找、核对。还有香港中和出版有限公司的责任编辑，在印行本书繁体版时，发现了几处重要疏漏，并提出了具体修改建议。课件则由我的几位博士生张思维、樊浩洲、张茜、侯抗、张文心、杨光、王耿、张也奇等同学设计制作。在此一并表示衷心的感谢。责编艾英女士，逐字逐句审核比对，精益求精，为此付出了大量心血，体现出高度负责的专业精神，令人钦佩。

本次修订内容主要有四：

一、引语、译文和注释错误的更正；

二、对一些重要概念和间接引语的出处加以注释；

三、替换了一些思考题和参考书；

四、根据新时代中国特色社会主义思想，增写了少量文字；

五、索引词条的优化与更新。

本书是在董健先生的统一构思下，由我们师徒二人分工合作写成的。董健先生 2019 年逝世，为尊重恩师的思想学术，保持教材内容的基本稳定，

本版并未对原作的观点、思路、结构等做大的改动或调整。

受眼界、水平、能力的限制,此次修订也许仍留有不少瑕疵甚至遗憾,还请读者朋友随时给予批评指正。希望以后在主客观条件具备的时候,能对全书的内容做彻底的更新。但目前只能尽力做成这样了。

马俊山

2022 年 6 月 12 日于南京大学